dictionnaire
de la
cuisine

dictionnaire
de la
cuisine

HENRIETTE LASNET DE LANTY

LIBRAIRIE LAROUSSE

17, rue du Montparnasse, Paris VI°

avant-propos

Ce nouveau dictionnaire est consacré à la cuisine, non à la gastro-
nomie ; à la cuisine française, non à la cuisine exotique plus ou
moins fantaisiste ; à la cuisine de tous les jours, variée et riche des
apports de nos différentes provinces.

En marge des recettes, la lectrice découvrira les termes de cuisine,
les modes de cuisson, les ustensiles à employer, des secrets et des
tours de main ; en un mot, tout ce qui appartient à l'art du bien-
manger.

Grâce aux renvois d'un mot à un autre, au rappel de quelques
principes généraux et à quelques brèves synthèses, elle disposera
d'un cours de cuisine complet.

Outre la définition propre à chaque plat, l'auteur énumère propor-
tions, manipulations, temps de cuisson. La recette est immédiatement
suivie des préparations analogues ou apparentées au type d'aliment
traité, mais de présentation, mode de cuisson, assaisonnements
différents ; et cela, qu'il s'agisse de potages, sauces, légumes, fruits,
viandes, poissons, volailles, gibiers, charcuteries, pâtisseries, confi-
series, confitures, boissons de ménage ou liqueurs. Ce dictionnaire
est donc le livre de cuisine par excellence ; clair, précis, complet,
éducatif.

Il rendra service non seulement aux maîtresses de maison désireuses
de perfectionner leur connaissance du Grand Art de la cuisine,
mais aussi aux professeurs d'écoles ménagères et de collèges agri-
coles et à leurs élèves.

Méthodes et procédés culinaires

Toutes les opérations culinaires demandent à être exécutées selon des règles précises qui sont la base de ce qu'on appelle les « principes culinaires », résultat d'une longue expérience léguée par les gastronomes qui nous ont précédés.

DIFFÉRENTS MODES DE CUISSON

Selon les différents éléments et selon le résultat que l'on désire obtenir, il faut pratiquer la cuisson des aliments d'une façon appropriée. La cuisson des viandes blanches et du poisson, par exemple, doit être opérée à feu plus modéré que celle des viandes rouges.

braisage. Ce mode de cuisson s'applique à un grand nombre de substances : bœuf, mouton, gibier à poil, venaison, grosse volaille, certains légumes et poissons. Cuisson s'opérant en vase clos et à très court mouillement. Les viandes braisées sont d'abord revenues de tous côtés dans une matière grasse, puis mouillées et couvertes pour obtenir une cuisson à la vapeur, ce qui ramollit et attendrit les tissus, alors que les légumes, les épices et les aromates joints au mouillement se distillent et imprègnent les viandes.

Les *ragoûts* se préparent comme un braisé, la seule différence étant que la viande est coupée en morceaux et qu'avant d'ajouter le mouillement on fait colorer dans la braisière ou la cocotte une cuillerée de farine, de telle sorte que la cuisson se poursuive et s'achève dans une sauce épaisse et onctueuse.

à l'étouffée ou **à l'étuvée.** Ce mode de cuisson consiste à faire cuire en vase clos et à court mouillement, comme pour le braisage. Les *estoufades* sont des plats cuits à l'étouffée.

friture. On cuit les aliments dans un bain de matière grasse chauffée au maximum, ce qui caramélise rapidement l'amidon ou l'albumine qu'ils contiennent, tout en permettant à l'eau qui les imprègne de s'évaporer, ce qui provoque la cuisson à l'étouffée. La matière grasse employée pour faire la friture est soit d'origine végétale (huile d'olive, d'arachide, de noix ou de maïs), soit d'origine animale (saindoux, graisse d'oie, de bœuf ou de veau).

Quelle que soit la friture, il faut veiller à ce qu'elle soit assez abondante pour que la température ne s'abaisse pas lors de l'introduction des éléments à frire, et la bassine assez grande pour que l'on puisse ne la remplir qu'à moitié afin d'éviter le débordement. La friture est « à point » au moment où elle commence à fumer.

beignets. Enrober largement de pâte à beignets chaque morceau de pomme, de salsifis, de cervelle, etc., et ne pas en mettre trop à la fois dans la bassine de friture pour ne pas risquer que les beignets se collent les uns aux autres.

croquettes. Veiller à ce que la friture soit très abondante pour que la température ne s'abaisse pas lorsqu'on y

plonge les croquettes, ce qui empêcherait la croûte dorée de se former aussitôt, ferait s'ouvrir les croquettes et répandre leur intérieur dans la friture.

friture de petits poissons. Avoir soin de bien fariner les poissons avant de les plonger dans l'huile brûlante et abondante pour qu'ils ne s'agglutinent pas en paquets.

œufs frits. Pour ne pas risquer de se brûler en cassant les œufs directement dans la friture, les casser d'abord dans une assiette et les faire glisser doucement, un à un, dans la bassine.

pommes de terre frites. Essuyer soigneusement les pommes de terre avant de les plonger dans la friture; l'évaporation brusque de l'humidité provoquerait de dangereuses projections de friture. Veiller à ce que la température soit suffisante pour bien saisir les pommes de terre et caraméliser leur surface, sans exagération toutefois, car un excès de température carboniserait l'extérieur sans permettre à l'intérieur de cuire.

Nota. — C'est pour permettre aux aliments pauvres en albumine ou en amidon de pouvoir dorer dans la friture qu'on les enrobe de farine, de lait, d'œuf, de chapelure ou de pâte à frire.

pochage ou **cuisson à l'eau.** Son but est de conserver aux aliments le maximum de leurs qualités nutritives tout en renforçant leur goût par imprégnation dans un liquide aromatisé. Cette cuisson a lieu :

— *à l'eau froide* pour le poisson au court-bouillon, le pot-au-feu, les potages, les légumes secs, les fruits destinés à la marmelade;

— *à l'eau frémissante* ou *bouillante* pour les gnocchi, les œufs pochés, les pâtes, le riz, les légumes verts, les œufs à la coque, mollets ou durs;

— *à la vapeur* dans une marmite spéciale, dans laquelle les aliments sont placés sur une grille disposée au-dessus de la vapeur;

— *à la vapeur en vase clos,* en utilisant un *autocuiseur**, qui réduit considérablement le temps de cuisson.

Le bain de la cuisson à l'eau doit être *peu abondant* pour les aliments riches en eau ou ayant un goût peu prononcé (pommes de terre, carottes, navets, pommes-fruits) et *abondant* pour les aliments pauvres en eau ou ayant un goût prononcé (choux, choux-fleurs, choux de Bruxelles, asperges).

La viande bouillie cède une grande partie de ses principes nutritifs au liquide dans lequel elle cuit. Les blanquettes et les ragoûts tiennent le milieu entre la viande bouillie et la viande rôtie.

rôtissage et **grillage.** Le but de la cuisson par *rôtissage* est de conserver aux viandes leurs sucs nutritifs, empêchés de sortir de la couche solide formée à leur surface par le saisissement de la chaleur. Rôtir une viande est la faire cuire par concentration sans ajouter de liquide, ce qui, dans le cas contraire, donnerait une viande bouillie et non un rôti, et en agissant de telle sorte que le jus soit conservé dans l'intérieur de la viande, ce qui fait sa succulence. Il faut saisir la pièce pour qu'une couche rissolée se forme instantanément, puis mener le feu de façon que la cuisson puisse s'opérer à l'intérieur sans que l'extérieur brûle et noircisse.

Pour rôtir, on emploie : soit le *four* (ou chaleur rayonnante), qui expose toutes les parties du rôti à l'action de la chaleur : le saisissement coagule rapidement l'albumine superficielle en une croûte qui s'oppose à la sortie du sang; soit la *broche* (ou feu nu), qui donne des rôtis meilleurs que le four à cause de la facilité d'évaporation des substances placées devant le

feu nu, alors que dans le four, qui est fermé, ces substances sont enveloppées et relativement dénaturées par les buées qui se produisent.

Lorsqu'on fait rôtir un poisson au four, il faut, avant de l'y placer, ciseler sa peau assez profondément pour éviter qu'elle n'éclate et ne se soulève sous l'action de la chaleur, et aussi pour faciliter la cuisson en profondeur.

Le *grillage* est une cuisson à feu nu comme le rôtissage et qui s'obtient à l'aide d'un gril, d'une plaque ou d'une poêle.

Le *gril* est un appareil à barreaux s'ouvrant comme un livre, ce qui permet de présenter à la source de chaleur les deux côtés de la viande sans avoir à la toucher.

Autrefois, on ne pratiquait que les grillades sur braises; leur goût était excellent, mais, de nos jours, cela n'est possible qu'à la campagne ou lorsqu'on possède un *barbecue**, ou encore chez les grands rôtisseurs équipés en conséquence.

Le gril, quel qu'il soit, se fait chauffer à l'avance, sur feu, au gaz ou à l'électricité, sans, cependant, aller jusqu'au rouge, pour éviter que la chair colle aux barreaux, ce qui, au moment du retournement de la viande, causerait des blessures par lesquelles les sucs s'échapperaient.

Les *plaques* sont des grils pleins en fonte épaisse, qui donnent aussi de très bons résultats. Sur ces appareils, les pièces doivent être retournées à l'aide d'une palette en métal et non d'une fourchette, qui piquerait la viande et en ferait sortir le jus. Avant d'être posée sur le gril ou la plaque, la tranche de viande doit être badigeonnée au pinceau avec du beurre fondu ou de l'huile. Les viandes noires ou blanches doivent être légèrement aplaties et parées avant d'être mises à cuire; le poisson doit être ciselé, assaisonné et largement beurré ou huilé.

On reconnaît que la cuisson d'une grillade est à point lorsqu'en y enfonçant légèrement le doigt on sent une légère résistance et que quelques gouttelettes rosées apparaissent dans le rissolage à l'endroit où les barres du gril ont marqué des stries. Si la chair est élastique, c'est que l'intérieur n'a pas encore été atteint par la chaleur. Il ne faut pas saler les grillades avant ou pendant leur cuisson : le sel, en fondant, empêcherait la formation du rissolage de la croûte, et le poivre, en s'échauffant, prendrait un goût âcre.

Pour les grillades, le temps de cuisson se mesure non pas au poids comme pour les autres pièces, mais à l'épaisseur. Pour griller un bifteck de 2,5 cm d'épaisseur, par exemple, il faut compter 4 à 5 minutes de chaque côté pour l'obtenir « bleu », 5 à 6 minutes pour qu'il soit « à point », 7 à 8 minutes pour qu'il soit « très cuit ». Il faut toujours attendre que la grillade soit cuite du premier côté avant de retourner la pièce.

La *poêle sans couvercle* est utilisée pour les petites pièces : biftecks individuels, escalopes de veau, côtelettes, saucisses. Lorsqu'on possède une poêle à fond isolé par une couche de Téflon ou autre produit permettant la cuisson à sec, il ne faut pas la graisser, mais si la poêle est en fer battu, en fonte, en émail ou en aluminium, il faut mettre un peu d'huile ou de beurre. Ne jamais couvrir pendant la cuisson, cela amènerait une production de vapeur qui retomberait en gouttelettes sur la viande, qui, de ce fait, serait non plus une viande rôtie, mais une viande cuite à la vapeur.

Les viandes rouges (bœuf, mouton, cheval), qui se mangent saignantes, doivent être saisies dès le début de la cuisson. Les viandes blanches (poulet, veau, porc, poisson) doivent être menées à feu plus doux.

TEMPS MOYEN DE CUISSON DES VIANDES

viandes de boucherie

Par kilo.

Bœuf : aloyau, filet, faux filet	10 à 12 mn
côte avec os (au four)	15 à 18 mn
Mouton rôti : baron	15 à 18 mn
carré	18 à 25 mn
épaule	18 à 20 mn
gigot	20 à 22 mn
selle	15 à 18 mn
Veau rôti : carré	28 à 30 mn
longe, filet, noix	32 à 35 mn
Agneau, comme le mouton.	
Porc : carré	25 à 30 mn
filet	30 à 35 mn

volaille

A la pièce.

Caneton de 1 kg	(au four)	30 à 35 mn
	(à la broche)	35 à 40 mn
Dindonneau de 1 kg	(au four)	40 à 45 mn
	(à la broche)	45 à 50 mn
Oie d'un poids moyen	(au four)	45 à 50 mn
	(à la broche)	50 à 55 mn
Pigeon, pintade	(au four)	18 à 20 mn
	(à la broche)	20 à 25 mn
Poularde	(au four)	40 à 45 mn
	(à la broche)	45 à 50 mn
Poulet de grain	(au four)	25 à 30 mn
	(à la broche)	30 à 35 mn
Gros poulet	(au four)	30 à 35 mn
	(à la broche)	35 à 40 mn

gibier à plume

Par pièce.

Bécasse	(au four)	15 à 18 mn
	(à la broche)	18 à 20 mn
Bécassine	(au four)	9 à 10 mn
	(à la broche)	10 à 12 mn
Becfigue, mauviette		8 à 10 mn

Caille	(au four)	10 à 12 mn
	(à la broche)	12 à 15 mn
Canard sauvage	(au four)	15 à 18 mn
	(à la broche)	18 à 20 mn
Coq de bruyère	(au four)	25 à 30 mn
	(à la broche)	30 à 35 mn
Faisan	(au four)	25 à 30 mn
	(à la broche)	30 à 35 mn
Gélinotte, grouse, merle	(au four)	15 à 18 mn
	(à la broche)	20 à 25 mn
Grive	(au four)	10 à 12 mn
	(à la broche)	12 à 15 mn
Ortolan		6 à 8 mn
Perdreau	(au four)	18 à 20 mn
	(à la broche)	20 à 22 mn
Pluvier, vanneau	(au four)	12 à 15 mn
	(à la broche)	15 à 18 mn
Sarcelle	(au four)	12 à 15 mn
	(à la broche)	15 à 18 mn

gibier à poil et venaison

Par kilo.

Chevreuil : cuissot et selle	(au four)	12 à 15 mn
	(à la broche)	15 à 20 mn
Lapereau, garenne	(au four)	18 à 20 mn
	(à la broche)	25 à 30 mn
Râble de lièvre	(au four)	18 à 20 mn
	(à la broche)	20 à 25 mn
Marcassin, carré ou selle	(au four)	18 à 20 mn
	(à la broche)	20 à 28 mn

On peut reconnaître la chaleur d'un four n'ayant pas de thermostat en plaçant dedans une feuille de papier blanc pendant 5 minutes :
— si elle reste blanche, le four est *doux* ;
— si elle jaunit légèrement, il est *moyen* ;
— si elle devient brune, il est *chaud* ;
— si elle brûle, il est très *chaud*.

POIDS ET MESURES, QUANTITÉS

Si, pour les plats de fabrication courante, on peut se fier à son coup d'œil (un oignon ou une carotte de plus ou de moins, un chou plus ou moins gros, un peu plus ou un peu moins de sucre, de farine, de beurre, cela n'a guère d'importance), il n'en est plus de même dès qu'une préparation délicate demande un dosage précis. La balance devient alors indispensable, car il ne peut plus être question d'à peu près. Mais une balance, avec la série de poids qui l'accompagne, est un ustensile coûteux, qui, de plus, prend trop de place dans une cuisine moderne généralement exiguë. Il est possible de la remplacer par un verre gradué de 1 décilitre à 1 litre et avec leurs équivalences en poids, permettant de doser sucre, sel, farine, riz, semoule, petites pâtes, huile, lait et, en général, tous les liquides.

On peut aussi se baser sur les contenances suivantes.

Une cuiller à café remplie rase contient environ :

	grammes
eau	5
huile	4
sel	5
sucre en poudre	4
sucre cristallisé	3
farine	3
riz	4
tapioca	3
semoule	3
gruyère râpé	4

Une cuiller à entremets remplie rase contient environ :

	grammes
eau	10
huile	8
sel	10
sucre en poudre	10
farine	6
riz	8
petites pâtes	12

Une cuiller à soupe remplie rase contient environ :

	grammes
eau	15
huile	13
sel fin	15
gros sel	20
farine	15
gruyère râpé	10
beurre	10
vermicelle	15
petites pâtes	20
tapioca	15
riz	15
cacao	8

1 morceau de sucre n° 4 pèse 6 g.
1 morceau de sucre n° 3 pèse 8 g.
1 poignée de feuilles sèches pèse environ 30 g.
1 pincée de sel ou de sucre pèse environ 3 g.
1 pincée de poivre pèse environ 2 g.

Au sujet de la contenance moyenne des verres, il est difficile de se prononcer, car les écarts sont grands d'un verre à un autre et la façon dont on les remplit est variable. Il est convenu de dire qu'un verre à liqueur contient de 2 à 3 centilitres, un verre à madère de 6 à 8, un verre à bordeaux de 10 à 12, un verre ordinaire de cuisine de 12 à 14, un verre à eau 20. Ces contenances sont donc très approximatives, et, lorsqu'on ne possède pas de balance, on risque moins de se tromper en employant le *verre gradué* précédemment décrit.

QUANTITÉS MOYENNES PAR PERSONNE

Viandes.

	grammes
Sans os : bœuf, veau, porc	150
mouton	175
Avec os : ragoût, blanquette,	
pot-au-feu	200
Rôti	200
Gigot	200
Poulet	300
Dinde, canard	350
Oie	400
Lapin et lièvre	250
Jambon en tranches	125
Caille : trois par personne	
Pigeon : un demi par personne	
Perdreau : un demi par personne	
Cervelle de mouton : une par personne	
Cervelle de veau : une pour deux personnes	
Foie de veau	125
Cœur	150
Langue	250

Poissons.

	grammes
Colin, cabillaud, thon	200
Maquereau, sole, hareng	200
Anguille	200
Lotte, truite	150
Morue, haddock	150

Carrelet, limande, daurade	250
Brochet, turbot, barbue, raie	300
Homard, langouste	300
Langoustines : 5 à 8 selon grosseur	
Moules, palourdes	500

Œufs.

Dur pour garniture	1
Sur le plat	2
En omelette	2
Brouillés	3
Mollet ou frit	1

Légumes frais.

	grammes
Carottes, navets	150
Haricots verts	250
Haricots et petits pois écossés	200
Asperges	300
Epinards, oseille	350
1 cœur de salade moyenne pour 2 personnes.	

Légumes secs.

	grammes
Haricots, lentilles	60
Pois cassés	70
Pommes de terre	200
Riz	45
Pâtes alimentaires	60

CLARIFICATION DES BOUILLONS, DES FONDS ET GELÉES.

Opération ayant pour but de rendre plus limpides et savoureux les bouillons, les fonds, les gelées, les jus à base de viande ou de poisson et les gelées d'entremets.

Pour les bouillons, les fonds et les gelées à base de viande mettre par litre, dans le fond d'une casserole, 100 g de viande de bœuf hachée et un blanc d'œuf battu, ajouter une cuillerée à café d'estragon haché et une cuillerée à café de persil haché, mélanger au fouet, verser dessus le bouillon, le fond ou la gelée, tiède et bien dégraissé, faire partir à plein feu et, dès le premier bouillon, éloigner de la source de chaleur et laisser frémir pendant 30 minutes. Passer dans un linge mouillé.

Pour les fonds de poisson et les fonds blancs agir de même, en remplaçant la viande de bœuf par de la chair de volaille.

Pour les gelées d'entremets agir de même, en employant seulement du blanc d'œuf : 1 blanc par litre.

Outillage minimal de la cuisine

5 casseroles de différentes tailles et leurs couvercles
2 poêles
1 sauteuse
1 daubière
2 marmites
1 pot-au-feu
1 cocotte
1 poissonnière
1 plat à gratin
1 plat à rôtir
2 plats à œufs
1 gril à côtelettes
1 gril à poisson
1 bassine à friture et son égouttoir
1 bassine à confiture et son écumoire
1 hachoir mécanique
1 batteur à blancs d'œufs

1 fouet
1 panier à salade
1 passoire à grands trous
1 passoire à petits trous
1 moulin à légumes, dit « Moulinette »
1 tamis de crin
1 pilon en bois
1 moulin à poivre
1 moulin à café électrique
1 filtre à café
1 planche à hacher et son hachoir
1 planche à découper
1 planche à pâtisserie
1 rouleau à pâtisserie
3 moules à gâteaux
1 lardoir
1 ouvre-boîte
1 couteau à huîtres
1 tire-bouchon

1 entonnoir
1 louche
1 écumoire
1 cuiller à ragoût
1 cuiller à arroser
2 cuillers en bois
3 cuillers de cuisine
3 fourchettes de cuisine
3 couteaux de cuisine de différentes grandeurs
1 épluche-légume économique
1 couvert à salade en buis
1 fourchette à deux dents pour viande cuite
1 terrine à pâté
1 verre gradué
1 terrine
Assiettes plates et creuses, verres et bols de cuisine

Termes de cuisine

Tous ces termes sont expliqués à leur ordre alphabétique.

abaisser
abricoter
acidifier
adoucir
aiguiser
alcooliser
allonger
amalgamer
appertiser
apprêt
aromatiser
assaisonner
attendrir
barder
beurrer
blanchir
blondir
brider
canneler
caraméliser
chemiser
ciseler

citronner
clouter
coller
colorer
concasser
condimenter
corriger
coucher
crémer
crever
cru (à)
débarder
débrider
débrocher
décanter
décortiquer
déglacer
dégorger
dégraisser
déguiser
délayer
dénerver

dépecer
dépouiller
désosser
dessécher
détremper
dorer
doubler
dresser
ébarder
ébouillanter
écailler
écaler
échauder
écorcher
écraser
écumer
édulcorer
effiler
effilocher
égoutter
égrapper
égrener

égruger
emballer
embrocher
émietter
enrober
entonner
éponger
escaloper
faisandage
farcir
fariner
feu clair
flamber
foncer
fouler
fraiser ou fraisage
frapper
frémir ou frémissement
frire

fumage
garniture
glacer ou glaçage
habiller ou habillage
historier
imbriquer
inciser
infuser
larder
lever
liard (en)
limoner
luter
masquer
manier
mitonner
monder
mouiller
napper

paner
parer
persillade
persillée
piquer
pocher
poêler
praliner
raidir
salpicon
sangler
sasser
sauter
suer (faire)
tamiser
travailler
trousser
vanner

Cuisines régionales

ALSACE

caneton à l'alsacienne
faisan à l'alsacienne
flan à l'alsacienne
flan aux cerises à l'alsacienne
flan aux pommes à l'alsacienne
floutes
œufs frits à l'alsacienne
oie à l'alsacienne
omelette à l'alsacienne
porc (carré de) à l'alsacienne
porc (côtes de) à l'alsacienne
potage alsacien
potée alsacienne
sauce alsacienne

ANJOU

bouillitine
gogue
mouclade

ARGONNE

queue de bœuf à la Sainte-Menehould
pieds de porc à la Sainte-Menehould
sauce Sainte-Menehould

AUVERGNE

boudin auvergnat
fougasse
œufs pochés à l'auvergnate
potée auvergnate

BÉARN

cèpes à la béarnaise
entrecôte à la béarnaise
garbure
pipérade
sauce béarnaise
soupe béarnaise
tournedos à la béarnaise

BERRY

haricots blancs à la berrichonne

BORDELAIS

agneau (carré d') à la bordelaise
caneton à la bordelaise
cèpes à la bordelaise
entrecôte à la bordelaise
moules à la bordelaise
œufs frits à la bordelaise
œufs sur le plat à la bordelaise
sauce bordelaise blanche

sauce bordelaise rouge
tournedos à la bordelaise
veau (foie de) à la bordelaise

BOURGOGNE

abattis à la bourguignonne
agneau (ballottine d') à la bourguignonne
anguille à la bourguignonne
attereaux à la chalonnaise
barbue à la bourguignonne
barbue à la mâconnaise
bœuf bourguignon
entrecôte bourguignonne
flamiche
flamuse
flan à la bourguignonne
gaude
haricots rouges à la bourguignonne
meurette
millas
œufs pochés à la bourguignonne
oie à la bourguignonne
pauchouse
potée bourguignonne
sauce bourguignonne
veau (cervelle de) à la bourguignonne
veau (foie de) à la bourguignonne

BRETAGNE

crêpes bretonnes
far
haricots à la bretonne
moules à la bretonne
mouton (côtelettes de) à la bretonne
mouton (épaule de) à la bretonne
mouton (gigot de) à la bretonne
nantais (gâteaux)
soupe à la bretonne

CRÉOLE

ananas glacés
bordure de riz à la créole
crabes farcis à la créole

DAUPHINÉ

fondue des hautes montagnes alpines
gratin dauphinois
pommes de terre dauphine

FLANDRE

mouton (épaule de) à la flamande

FRANCHE-COMTÉ

fondue de Franche-Comté
gaudes
omelette à la jurassienne

GASCOGNE

agneau (épaule d') à la gasconne

LANGUEDOC

aillade toulousaine
boudin blanc de Toulouse
cassoulet de Carcassonne
cassoulet de Castelnaudary
cassoulet de Toulouse
gratin d'aubergines à la toulousaine
œufs frits à la languedocienne

LIMOUSIN

cailles grillées à la limousine
cèpes à la limousine
chou rouge à la limousine
clafoutis aux cerises
gaudes
potée limousine

LORRAINE

madeleines de Commercy
omelette lorraine
quiche lorraine

LYONNAIS

artichauts à la lyonnaise
boudin de Lyon
bugnes
cardons à la lyonnaise
chaussons à la lyonnaise
farce de brochet à la lyonnaise
filets de brochet à la lyonnaise
fraise de veau à la lyonnaise
gras-double à la lyonnaise
hachis de bœuf à la lyonnaise
omelette à la lyonnaise
sauce lyonnaise
tripes à la lyonnaise
veau (foie de) à la lyonnaise
veau (fraise de) à la lyonnaise

MAINE

boudin blanc du Mans

NORMANDIE

attereaux à la normande
barbue à la dieppoise
barbue à la normande
caneton à la rouennaise
douillons (pommes en manteau)
faisan à la normande
génoise à la normande
huîtres en barquettes à la normande
huîtres (beignets d') à la normande
matelote à la normande
œufs pochés à la normande
omelette à la normande
omelette sucrée à la normande
poulet de la vallée d'Auge
salpicon à la dieppoise
sauce normande
sauce rouennaise
tripes à la mode de Caen
truites à la normande
velouté normand

ORLÉANAIS

carpe à la Chambord
gâteau de Pithiviers

PÉRIGORD

agneau (carré d') à la périgourdine
agneau (gigot d') à la Bergerac
agneau (gigot d') à la périgourdine
allumettes salées à la périgourdine
bécasses à la périgourdine
bougras (soupe à l'eau de boudin)
caneton à la périgourdine
chaussons à la périgourdine
clafoutis aux pommes
cruchades
faisan à la Périgueux
farce Périgueux
farci
gaudes
las-pous (bouillie de maïs)
marrons bouillis
marrons cuits sous la cendre
merveilles
miques
œufs brouillés à la périgourdine
œufs en cassolettes à la périgourdine
oie (foie gras)
oie (graisse d')
oie (rillettes d')

omelette aux cèpes
ortolans à la périgourdine
pommes de terre cuites sous la cendre
pommes de terre farcies à la périgour-
 dine
pommes de terre sarladaises
potée périgourdine
poulet farci à la Périgueux
poulet au sang ou sauce rouilleuse
sauce Périgueux
tourain blanchi
tournedos à la périgourdine
truffes sous la cendre
truffes en pâte
veau (ris de) à la périgourdine

PICARDIE

flamiche

POITOU

boudin du Poitou

PROVENCE

agneau (carré d') à la provençale
anchoyade à la niçoise
bouillabaisse
bourride
calmar à la marseillaise
cèpes à la provençale
fonds d'artichauts à la niçoise
gayettes provençales
œufs frits à la provençale
œufs pochés à la provençale
omelette à la niçoise
omelette à la provençale
ortolans à la provençale
pipérade
pissaladière
veau (jarret de) à la provençale
veau (tendron de) à la provençale

SAVOIE

biscuits de Savoie
fondue savoyarde
omelette à la savoyarde

THIÉRACHE (ÎLE-DE-FRANCE)

flamiche

A

ABAISSE, morceau de pâte sablée, brisée ou feuilletée, aplatie au rouleau pour servir de base à une pâtisserie, un pâté en croûte et certaines viandes rôties. ‖ Tranche de biscuit de l'épaisseur d'une abaisse.

ABAISSER, étaler une pâte au rouleau pour lui donner l'épaisseur voulue.

ABATTIS, tête, cou, ailerons, foie et gésier d'une volaille; crête et rognons d'un coq.

Préparation. Plonger la crête et les pattes dans de l'eau frémissante jusqu'à ce que les pellicules et les écailles se soulèvent. Frotter dans un linge pour les enlever, retirer le fiel du foie, fendre le gésier sur la partie bombée et retirer la poche intérieure contenant restes d'aliments et graviers (ceux-ci remplacent les dents et agissent comme de véritables meules broyeuses); flamber cou, tête et ailerons.

Cuisine. Faire chauffer un morceau de beurre dans une sauteuse, y placer quelques fins lardons, puis les abattis, sauf le foie, et faire roussir; mouiller avec de l'eau chaude, saler, poivrer et ajouter oignons, ail, bouquet garni, pommes de terre ou autres légumes. Cuire 45 minutes. Ajouter le foie un quart d'heure avant la fin de la cuisson.

abattis à la bourgeoise. Mouiller avec moitié eau, moitié vin blanc sec et ajouter des carottes en rondelles et des oignons.

abattis à la bourguignonne. Remplacer le vin blanc par du vin rouge et ajouter des champignons.

abattis à la chipolata. Comme il est dit pour les abattis à la bourgeoise, en ajoutant en dernière minute 8 petites saucisses chipolatas rissolées au four, quelques carrés de lard blanchis, épongés et étuvés au beurre, et une trentaine de marrons cuits et épluchés.

ABATS, pieds, tête, viscères des animaux de boucherie. — On appelle *abats rouges* le cœur, le foie et la langue, *abats blancs* la cervelle et les ris. Sont compris dans les abats : cervelle, amourettes, cœur, foie, fraise, mou ou poumons, museau, pieds, rate, ris, rognons, tête, tétine et tripes.

Nota. — Les abats doivent être consommés rigoureusement frais. Plus lourds à digérer que la viande à tissu musculaire, ils demandent une cuisson plus complète. Les abats blancs se digèrent plus aisément que les abats rouges.

ABLE, variété de saumon de la mer du Nord. — Il se traite comme le *saumon** et la *truite**.

ABLETTE, poisson d'eau douce ressemblant à l'*éperlan**. — Sa chair blanche, molle et un peu fade n'est bonne que frite.

Préparation et cuisson. Vider les ablettes en pressant le ventre avec les doigts pour projeter les entrailles, rouler les poissons dans de la farine et les plonger 5 minutes dans une friture brûlante, égoutter, saupoudrer de sel

fin et de persil haché, et arroser d'un jus de citron.

ABRICOT, fruit de l'abricotier, très charnu et sucré. — Il se consomme frais en dessert. La cuisson lui gardant toute sa saveur, c'est, de plus, le fruit d'office par excellence; on le prépare en confitures, pâtes, confits, conserves, liqueurs, entremets, fruits rafraîchis.

abricots (bavaroise aux). Crème anglaise à la vanille mêlée à une compote d'abricots passée, prise sur glace.

abricots en bocaux au naturel. Mettre les abricots dans une grande mousseline, les plonger 1 minute dans de l'eau bouillante, puis aussitôt dans de l'eau froide pour les raffermir, les égoutter, retirer les noyaux et ranger les abricots dans les bocaux. Fermer les couvercles et faire stériliser à l'eau bouillante pendant 45 minutes.

abricots en bocaux au sirop. Ebouillanter, rafraîchir, dénoyauter les abricots comme il est dit ci-dessus et les ranger dans les bocaux. Faire le plein avec du sirop préparé avec même quantité de sucre en poudre que d'eau, chauffé progressivement en tournant, retiré du feu après 1 minute d'ébullition et refroidi. Fermer les bocaux et les faire stériliser 30 minutes à 100 °C.

abricots (charlotte aux). V. *charlotte.*

abricots (chausson aux). V. *chausson.*

abricots (compote d'). Séparer les abricots en deux, retirer les noyaux, mettre sur le feu avec 250 g de sucre et 1 verre d'eau par kilo, et faire cuire jusqu'à ce que les abricots soient transparents.

abricots à la Condé. Cuire de beaux abricots dénoyautés dans un sirop épais, conserver ceux qui ne sont pas écrasés et passer les autres au tamis. Faire cuire un riz au lait sucré, le verser dans un moule à savarin trempé dans de l'eau froide et non essuyé, laisser tiédir, démouler, recouvrir la couronne de riz de la purée d'abricots, dresser au centre les abricots entiers, saupoudrer largement de sucre granulé et faire glacer au four.

abricots (confiture d'). V. *confiture.*

abricots confits. Couper une mince rondelle de peau et de pulpe du côté du pédoncule, retirer le noyau en pressant le fruit entre les doigts, glisser les abricots dans un sirop épais fait avec même poids de sucre que de fruits, faire prendre quelques bouillons, verser dans une terrine et laisser macérer jusqu'au lendemain. Remettre sur le feu, laisser bouillir 1 minute, retirer les abricots avec l'écumoire et faire réduire le sirop à 32 °B (v. *sucre [cuisson du]*), le verser bouillant sur les abricots et laisser de nouveau macérer jusqu'au lendemain. Recommencer l'opération jusqu'à ce qu'il ne reste plus de sirop. Ranger les abricots, alors saturés de sucre, sur une claie en osier garnie de papier blanc et les faire sécher au soleil, ou à la bouche du four, en les retournant de temps en temps. Les conserver dans des boîtes en bois blanc garnies de papier sulfurisé.

abricots à l'eau-de-vie. Préparer des *abricots confits**, les ranger dans un bocal et les couvrir largement d'eau-de-vie blanche à 45°. Boucher hermétiquement le bocal. Laisser vieillir.

abricots (flan aux). Tarte aux abricots recouverte d'une crème* pâtissière et colorée au four. (V. *flans d'entremets.*)

abricots (glace aux). V. *glace de fruits.*

abricots à l'impératrice. Faire cuire du riz au lait sucré, le verser dans une coupe et le mettre 2 heures au réfrigérateur, dresser sur le dessus du riz un turban de moitiés d'abricots pochés au sirop, égouttés et refroidis, les garnir de cerises confites et de losanges d'angélique, napper de gelée de groseille et remettre au réfrigérateur jusqu'au moment de servir.

abricot (liqueur d'). V. *liqueurs.*

abricots en mont Blanc. Mêler de la marmelade d'abricots et de la marmelade de pommes très épaisses. Verser dans un plat, recouvrir de blancs d'œuf battus en neige et sucrés, faire légèrement colorer au four et servir froid.

abricots (pâte d'). Faire cuire des abricots dénoyautés dans très peu d'eau, les passer au tamis, ajouter même poids de sucre en poudre et faire dessécher à feu doux, en tournant, jusqu'à ce que la pâte se détache bien du fond du poêlon. L'étaler au rouleau sur une grande feuille de papier blanc saupoudrée de sucre en poudre, saupoudrer également le dessus de sucre en poudre et faire sécher au soleil ou à la bouche du four. Une pâte d'abricots bien réussie peut se rouler sur elle-même comme une feuille de carton.

abricot (sirop d'). Ouvrir en deux 2 kg d'abricots bien mûrs, les faire bouillir 15 minutes dans 4 litres d'eau. Verser sur un tamis fin pour recueillir le jus en pressant un peu, passer celui-ci à la chausse, lui ajouter 1 kg de sucre en poudre et faire cuire jusqu'à consistance sirupeuse. Laisser tiédir et mettre en bouteilles.

abricots (soufflé d'). Verser dans un plat à soufflé une marmelade d'abricots très épaisse, passée au tamis; étaler dessus des blancs d'œufs battus en neige, saupoudrer de sucre en poudre et faire prendre couleur au four.

abricots tapés. Déshydratés et aplatis à la main pendant le séchage.

abricots (tarte aux). V. *tartes.*

abricots (tourteaux). V. *tourte.*

ABRICOTER, recouvrir un gâteau d'une légère couche de marmelade d'abricots passée au tamis et parfumée au kirsch.

ABRICOTINE, nom donné à la liqueur d'abricot.

ABSINTHE, plante à odeur très forte et pénétrante, à saveur légèrement amère. ‖ Liqueur obtenue par macération et distillation de feuilles d'absinthe mêlées à d'autres plantes : fenouil, anis, badiane.

absinthe (ratafia d'). Faire macérer pendant 15 jours 175 g de feuilles d'absinthe sèches dans 1 litre d'eau-de-vie blanche à 65° avec 20 g de baies de genièvre, 20 g de cannelle et une tige d'angélique fraîche coupée en morceaux. Filtrer, ajouter 250 g de sucre en poudre dissous dans 335 g d'eau et 175 g d'eau de fleur d'oranger.

ACACIA. Les fleurs du faux acacia, ou robinier, ou acacia blanc, disposées en grappes, sont employées pour la fabrication de beignets et de ratafia.

acacia en beignets. N'employer que les petites grappes à peine écloses, les tremper dans de la pâte à frire et les plonger dans une grande friture brûlante. Laisser prendre couleur, égoutter et saupoudrer de sucre.

acacia (ratafia d'). Remplir à moitié un grand bocal de fleurs fraîches d'acacia blanc, y ajouter un morceau de cannelle et 2 ou 3 clous de girofle; couvrir d'eau-de-vie blanche à 45° et laisser macérer pendant un mois. Décanter, filtrer, ajouter un demi-litre de sirop de sucre

pesant 25 °B par litre d'eau-de-vie (v. *sucre* [*cuisson du*]), mettre en bouteilles et laisser vieillir.

ACELINE, poisson ressemblant à la *perche**.

ACÉTIQUE (**ACIDE**), base du *vinaigre**. — L'acide acétique est utilisé en confiserie dans la cuisson du sucre.

ACHARDS, légumes condimentés confits dans du vinaigre.

achards au vinaigre. Prendre des petites carottes nouvelles grattées et lavées, des pointes d'asperges et bouquets de chou-fleur ébouillantés 5 minutes et aussitôt refroidis à l'eau fraîche et épongés. Les ranger dans un bocal en y intercalant des petites tomates vertes piquées de quelques coups d'épingle, des cornichons macérés 24 heures dans du sel, quelques branches d'estragon, des câpres, des petits oignons blancs, des échalotes, des gousses d'ail, quelques petits piments rouges de Cayenne, des graines tendres de capucine, des bigarreaux peu mûrs, des groseilles à maquereau encore vertes et des grains de poivre blanc. Baigner le tout de vinaigre d'alcool salé, fermer le bocal et laisser macérer 2 mois avant de commencer la consommation.

ACIDIFIER ou **ACIDULER,** ajouter un acide (jus de citron, vinaigre ou verjus) à une préparation.

ADOUCIR, diminuer l'âcreté ou l'excès de sel d'un mets en y ajoutant de l'eau ou du lait.

ADRAGANTE, gomme employée en confiserie et en pâtisserie pour lier une huile ou donner du corps à une pâte.

AFFINAGE, maturation des fromages et des saucissons.

AGAR-AGAR, algue séchée se présentant sous la forme d'un ruban chiffonné, blanchâtre, translucide, ayant la propriété de faire prendre en gelée les liquides dans lesquels on la fait bouillir. — Elle y gonfle considérablement. Il faut très peu d'agar-agar pour obtenir le résultat désiré : 1,5 g pour 100 g d'eau pour les gelées consistantes, 2 g par demi-litre de lait pour les crèmes anglaises. La saveur de cette algue étant neutre, on peut l'employer aussi bien pour les gelées de volaille, de poisson, d'œufs ou de légumes que pour les gelées d'entremets à base de fruits ou de crèmes.
Procédé. Jeter dans le liquide bouillant la quantité voulue d'agar-agar, laisser mijoter 10 minutes, passer et verser dans un moule, où l'appareil* se solidifiera en refroidissant.
Nota. — Pour les gelées de volaille, de poisson, d'œufs et à base de jus de fruits très pâles, il est utile d'enjoliver la préparation en y ajoutant, avant la prise en gelée, un peu de *colorant** végétal.

AGNEAU, jeune mouton n'ayant pas dépassé un an d'âge. — On distingue deux catégories d'agneaux : l'*agneau de lait*, non sevré, dont la chair, blanche, délicate et un peu molle, est généralement vendue en entier avec la *fressure**, et l'*agneau blanc-gris*, plus couramment appelé de pré salé, jeune mouton non encore parvenu à son complet développement et ayant déjà brouté de l'herbe.
On reconnaît la bonne qualité de l'agneau aux reins bien fournis en chair, à la blancheur et à la fermeté de la graisse, au charnu des gigots et au rose pâle des rognons. La viande doit être d'une fraîcheur parfaite, contrairement aux autres viandes de boucherie, qui demandent à être rassies pour acquérir toute leur qualité. La chair de l'agneau est peu nourrissante, mais très digestible. Les mor-

ceaux de choix sont les gigots, la selle et le carré ; les autres parties, collet, poitrine, épaules, sont utilisées en ragoûts, en sautés et en blanquettes. Les deux gigots et la selle réunis s'appellent le *baron*, les deux gigots sans la selle le *double*, et la partie charnue comprenant toutes les côtelettes se nomme le *carré*.

agneau de lait (abats d'). Les abats de l'agneau de lait se préparent comme les *abats de veau*.

agneau de lait (ballottine d'). V. *ballottine*.

agneau de lait (baron d') à la provençale. Se fait rôtir piqué d'ail et se sert entouré de cresson et de tomates entières étuvées à l'huile.

agneau de lait en brochettes. Enfiler sur des brochettes en métal des morceaux de maigre d'agneau de 1 cm d'épaisseur, en les alternant de morceaux de bacon de même épaisseur, les *paner à l'anglaise** et les faire cuire sur le gril ou au barbecue*.

agneau de lait (carré d') à la Clamart. Se prépare comme les côtes de *veau** bonne femme, en remplaçant les pommes de terre par des petits pois frais cuits à la française.

agneau de lait (épaule d') désossée à la boulangère. Comme l'épaule d'agneau de pré salé à la boulangère.

agneau de lait (épaule d') non désossée. Piquée d'ail et rôtie au four, elle se sert avec garniture de légumes divers.

agneau de lait (épaule d') grillée. Raccourcir le manche, ciseler* légèrement le dessus de l'épaule, badigeonner de beurre fondu, saler, poivrer et faire griller 20 minutes à feu modéré. Saupoudrer de chapelure blonde, arroser de beurre fondu et finir de faire colorer au four. Garnir de cresson.

agneau de lait (foie d'). Le foie d'agneau de lait fait partie de la *fressure**, qui s'accommode surtout en ragoût ; c'est un mets très fin qu'on peut traiter seul comme le foie de veau.

agneau de lait (fressure d'). Comprend le foie, les poumons, le cœur et se prépare en ragoût ou à la bourguignonne.

agneau de lait en fricassée. Faire vivement revenir dans de l'huile les morceaux d'agneau ainsi que le cœur, et les rognons coupés en morceaux. Egoutter, jeter l'huile et la remplacer par du beurre, y remettre les viandes et une cuillerée à soupe rase d'ail haché. Saler, poivrer, faire chauffer et dresser sur plat chaud. Saupoudrer de persil haché.

agneau de lait (gigot d'). Se fait rôtir ou braiser, en comptant 20 minutes de cuisson par kilo. Se sert avec cresson, quartiers de citron et de la *sauce à la menthe**.

agneau de lait (gigot d') à la périgourdine. Raccourcir le manche du gigot, faire cuire celui-ci comme le *carré d'agneau de pré salé à la périgourdine**, le poser sur une abaisse de *pâte à foncer** de forme ovale, le recouvrir d'une seconde abaisse de même pâte, souder les bords en les pinçant, faire une petite ouverture ronde sur le dessus de la pâte pour permettre l'échappement de la vapeur, dorer au jaune d'œuf, mettre sur plaque et cuire au four pendant 1 heure. Verser alors par l'ouverture un bon décilitre de *sauce** Périgueux et dresser sur plat chaud.

agneau de lait rôti entier. Saler et poivrer l'agneau intérieurement, le brider pour lui donner une forme régulière, le faire cuire à la broche ou au four en l'arrosant souvent de beurre fondu. Compter 20 minutes de cuisson par kilo, saler et poivrer à mi-cuisson,

servir sur plat chaud avec garniture de cresson.

agneau de pré salé (abats d'). Les abats d'agneau de pré salé se préparent comme les abats de *veau**.

agneau de pré salé (carré d') à la maraîchère. Le désosser, le ficeler, le cuire au four entouré de petites pommes de terre nouvelles et d'oignons blancs; ajouter en dernière minute 150 g de salsifis étuvés au beurre et une grosse poignée de choux de Bruxelles blanchis et beurrés.

agneau de pré salé (carré d') à la périgourdine. Le désosser et le faire cuire aux trois quarts dans du beurre. Laisser refroidir et recouvrir d'une *farce** *fine* additionnée de truffes, envelopper dans une grande crépine, badigeonner de beurre fondu, saupoudrer de mie de pain et finir de cuire sur le gril à feu doux. Servir avec des petites pommes de terre rissolées et une *sauce** *Périgueux.*

agneau de pré salé (carré d') à la provençale. Le préparer comme ci-dessus en ajoutant à la mie de pain du thym émietté et en servant avec des cœurs d'artichauts coupés en deux, cuits à l'eau salée, passés au beurre et liés en dernière minute avec de la crème fraîche.

agneau de pré salé (côtelettes d'). Se préparent comme celles du *mouton**.

agneau de pré salé (double d'). Le piquer d'ail, le faire rôtir au four et le servir avec cresson.

agneau de pré salé (épaule d') à la boulangère. Désosser, assaisonner intérieurement, rouler en ballottine, ficeler, arroser de beurre fondu et faire cuire au four pendant 30 minutes. Entourer de 600 g de petites pommes de terre crues et 300 g d'oignons émincés, saler, poivrer, arroser du beurre de cuisson et achever la cuisson au four.

agneau de pré salé (épaule d') à l'estragon. Etuver au beurre, dans une cocotte, 2 oignons et 2 carottes émincés, poser dessus l'épaule désossée et faire dorer. Mouiller avec un verre d'eau chaude, saler, poivrer, ajouter un bouquet d'estragon et laisser cuire doucement pendant 50 minutes. Dresser sur plat chaud, passer le fond de cuisson, le réchauffer avec 2 cuillerées d'estragon haché et servir en saucière.

agneau de pré salé (épaule d') rôtie. Désosser l'épaule, la rouler en ballottine, la ficeler et la faire cuire au four ou à la broche en arrosant souvent. Servir avec cresson et jus à part.

agneau de pré salé à l'étuvée. Rouler dans de la farine des morceaux d'agneau pris dans la poitrine, le collet ou l'épaule, les faire dorer au beurre, ajouter un hachis d'ail, d'oignon et de céleri, plus 10 pommes de terre nouvelles, 10 petits oignons blancs et un bol de petits pois frais. Faire mijoter 1 heure à petit feu.

agneau de pré salé (filet d'). Moitié de la selle désossée et roulée. Tous les modes de cuisson indiqués pour le carré et l'épaule lui sont applicables.

On appelle *filets mignons* les minces languettes de chair qui se trouvent sous la selle, le long de l'os. Généralement, ils sont laissés avec le gros filet de la selle lorsque celle-ci est désossée, mais ils peuvent être traités séparément, cuits sur le gril après avoir été *panés à l'anglaise**.

agneau de pré salé (gigot d'). Se fait cuire rôti ou braisé, en comptant 20 minutes de cuisson par kilo, et comme le carré d'agneau à la bonne femme, à la bordelaise, à la boulangère, etc.

agneau de pré salé (gigot d') à la Bergerac. L'ailler fortement et

le faire cuire au four. Servir avec des flageolets, du cresson et des petites pommes de terre entières étuvées à l'huile d'olive, avec hachis d'ail et de persil.

agneau de pré salé (gigot d') en chevreuil. Comme le gigot de *mouton** en chevreuil.

agneau de pré salé (gigot d') à la périgourdine. Comme le gigot d'agneau de lait à la périgourdine.

Nota. Avant d'ailler un gigot, qu'il doive être rôti, poêlé ou braisé, il faut avoir soin de rouler les gousses d'ail dans un mélange de sel et poivre, ce qui assaisonne la chair intérieurement. Extérieurement, il ne faut saler et poivrer qu'à mi-cuisson.

agneau de pré salé (noisettes d'). Petites pièces très délicates prises sur le filet d'agneau, parées en forme ronde, de 70 à 90 g.

agneau de pré salé (noisettes d') Béatrice. Sauter au beurre, dresser sur croûtons frits, garnir de morilles et de petits quartiers d'artichauts étuvés au beurre, et saucer avec le fond de cuisson déglacé au xérès.

agneau de pré salé (noisettes d') Beauharnais. Sauter au beurre, dresser sur croûtons frits, garnir de fonds d'artichauts étuvés au beurre, remplis de *sauce béarnaise** avec soupçon d'estragon haché et de *pommes de terre noisettes**. Saucer avec le fond de cuisson déglacé au madère, puis additionné de truffes hachées.

Nota. — On sert aussi les noisettes d'agneau sautées au beurre sur des galettes de *pommes de terre duchesse** ou toute autre garniture de légumes frais.

agneau de pré salé (pieds d'). Les pieds d'agneau se préparent comme ceux de *mouton**.

agneau de pré salé (pilaf d'). V. *mouton (pilaf de).*

agneau de pré salé (poitrine d') à la diable. Faire braiser la poitrine, retirer les os des côtes et faire refroidir sous presse. Détailler en gros rectangles, badigeonner de moutarde et paner. Passer sur le gril, dresser en couronne sur un plat rond, garnir le centre de bouquets de cresson et servir avec une *sauce à la diable**.

agneau de pré salé en ragoût. V. *mouton (ragoût de).*

agneau de pré salé (selle d'). Toutes les recettes et garnitures indiquées pour le *mouton** conviennent pour l'agneau.

AGOU ou **SAGOU,** sorte de petit millet gris brunâtre servant à confectionner gâteaux et bouillies.

AGRUMES, nom collectif désignant citrons, oranges, mandarines, cédrats, pamplemousses.

AIGLEFIN ou **AIGREFIN,** petite morue noire pêchée le long des côtes de l'Atlantique, à chair plus fine que celle du cabillaud, qui est aussi une morue de petite taille, mais des mers froides. — C'est avec la chair de la morue et celle de l'aiglefin (fendue, étalée et fumée) que se prépare le *haddock**. L'aiglefin frais s'accommode comme le *merlan** ou le *colin**.

AIGRE, qui a une saveur, ou une odeur, acide et piquante. (V. *crème, crème aigre.*)

AIGRE-DOUX, qui a une saveur acide et sucrée.

AIGRELET, qui a une saveur et une odeur légèrement aigres.

AIGUILLAT ou **CHIEN DE MER,** squale au dos gris bleuâtre, au ventre blanc. — Se prépare comme le *cabillaud**.

AIGUILLE. — aiguille à brider. Sorte de grande aiguille servant à brider volaille et gibier.

aiguille à larder ou **lardoire.** Petit appareil servant à enfoncer des filets de lard gras dans certaines grosses pièces de boucherie, la volaille ou le gibier.

aiguille à piquer. Petite lardoire servant à piquer de lard fin les ris de veau et certaines pièces de boucherie délicates.

AIGUILLETTES, longues et minces tranches de chair prélevée sur l'estomac des volailles. ‖ Pointe de la culotte de bœuf.

AIGUISER, relever, rendre plus acide, une crème ou un liquide par addition d'un jus de citron. ‖ Condimenter fortement un mets.

AIL, plante condimentaire bulbeuse à odeur et à saveur très fortes, provoquées par la présence du sulfure d'allyle renfermé dans l'huile volatile nommée *essence d'ail.*

ail (beurre d'). Ail épluché, blanchi et épongé, pilé avec du beurre et passé au tamis fin.

ail (chapons à l'). Croûtons de pain frottés d'ail cru et ajoutés à une salade de chicorée frisée.

ail (rôties d') à l'huile. Purée d'ail cru étalée sur des tranches de pain bis, légèrement grillées, saupoudrées de chapelure blonde, salées, poivrées, arrosées d'huile d'olive et vivement gratinées au four, très en faveur dans le sud-ouest de la France.

ail (soupe à l') ou **tourin.** V. *soupes et potages, tourin blanchi.*

AILERON, extrémité de l'aile d'une volaille : *ailerons de dindonneau.* ‖ Nageoire de quelques poissons : *ailerons de requin.*

ailerons (consommé aux). *Consommé de volaille*, dans lequel on a mis à cuire des ailerons de dindonneau* désossés et farcis avec *farce à quenelle*.

ailerons de dindonneau* farcis en gelée. Désosser les ailerons avec soin pour ne pas déchirer la peau. Les farcir avec une *farce fine aux truffes*, les emballer dans un morceau de mousseline, ficeler et faire cuire dans un *fond de gelée* au madère. Egoutter, laisser refroidir et napper les ailerons de la gelée de cuisson réduite, clarifiée et passée.

AILLADE, vinaigrette à base d'ail. ‖ Tranche de pain grillée fortement aillée.

aillade albigeoise. Synonyme de *aïoli*.

aillade toulousaine. Aïoli contenant des noix fraîches mondées et pilées.

AILLER, piquer de gousses d'ail. — On aille le gigot avant de le faire cuire.

AÏOLI ou **AILLOLI,** sauce froide pour viande ou poisson. — Piler 3 gousses d'ail au mortier en y ajoutant un jaune d'œuf et un petit morceau de mie de pain trempé dans du lait et pressé, puis y verser goutte à goutte un verre d'huile d'olive en tournant sans arrêt comme pour une mayonnaise. Saler et poivrer.

AIRELLE, petite baie rouge très acidulée qui s'emploie comme la *myrtille* pour faire des compotes, des confitures et des gelées.

ALBIGEOISE, garniture pour pièces de boucherie, composée de tomates farcies de pain, persil et ail, et de croquettes de *pommes de terre duchesse*. — Servie avec une *sauce demi-glace* tomatée.

ALBUFERA, garniture pour volailles pochées farcie de riz et d'un salpicon de truffes et de foie gras. — Elle se compose de petites tartelettes garnies de truffes en dés et de petites quenelles de *farce fine de volaille**, rognons de coq et champignons; chaque tartelette est surmontée d'une tranche de langue à l'écarlate coupée en crête de coq. Servie avec une *sauce Albufera**.

Albufera (sauce). V. *sauce.*

ALCOOLISER, ajouter de l'alcool à une préparation.

ALÉNOIS, cresson de jardin s'employant comme le cresson de fontaine, en salade et en garniture de viandes grillées.

ALICUIT, ragoût d'abattis de volaille, plus principalement de gésiers et d'ailerons de dindonneaux.

ALLEMANDE, sauce blanche servant de base à différentes *sauces**.

ALLONGER, ajouter de l'eau, du bouillon ou du vin dans une sauce ou un fond de cuisson trop réduits.

ALLUMETTE, pâtisserie composée d'un rectangle de feuilletage de 8 cm de large sur 10 cm de long, masqué d'appareils divers et cuit au four pendant 15 minutes.

allumettes salées. Servies, en hors-d'œuvre et petites entrées.

aux anchois, masquées d'une *farce fine de poisson* finie au *beurre d'anchois* et garnies d'un filet d'anchois dessalé et paré;

aux crevettes, masquées d'une *farce fine de poisson** finie au *beurre de crevettes** et additionnée de queues de crevettes décortiquées;

à la parisienne, masquées de *farce fine de volaille**, garnies une fois cuites et refroidies d'un blanc de volaille et d'une lamelle de truffe.

à la périgourdine, masquées de *farce fine de volaille** ou de foie gras additionné de truffe hachée;

à la toscane ou **au fromage,** le feuilletage saupoudré de fromage râpé avant découpage et cuisson.

allumettes sucrées. Servies en dessert. Masquées de *glace royale blanche** avant cuisson au four.

ALOSE, poisson migrateur ressemblant au hareng, mais de plus grande taille. — L'alose remonte les rivières au printemps pour frayer en eau douce. Sa chair est très délicate, mais comprend malheureusement de nombreuses arêtes.
On peut appliquer à l'alose toutes les recettes indiquées pour le *bar**, le *cabillaud**, le *hareng** et le *maquereau**; on peut également la préparer d'une des manières suivantes :

frite à la Orly, en filets comme le *merlan frit à la Orly** et servie avec une sauce tomate;

grillée entière, ciselée sur la partie charnue du dos, salée, poivrée, marinée 1 heure dans huile, jus de citron, persil, thym et laurier avant d'être cuite sur le gril et servie avec citron ciselé et *sauce maître d'hôtel**;

grillée en tronçons, détaillée en tranches épaisses, marinées comme il est dit ci-dessus, et terminée de même;

à l'oseille, grillée entière et servie sur une purée d'oseille;

sur le plat, garnie intérieurement de 50 g de beurre pétri avec une cuillerée à soupe de persil et d'échalotes hachés, sel et poivre, mise sur plat beurré, salée, poivrée, arrosée de vin blanc sec, parsemée de petits morceaux de beurre et cuite au four en arrosant souvent.

ALOUETTE, oiseau à chair très tendre, surtout utilisé pour la préparation des *pâtés de Pithiviers**.

ALOYAU, partie du bœuf comprenant le filet, le faux filet et le romsteck. (V. *bœuf*.)

ALSACIENNE (A L'), garniture pour grosses pièces de boucherie, volailles (oie et canard), composée de choucroute braisée, de saucisses de Strasbourg pochées détaillées en rondelles et de pommes de terre à l'anglaise. — Servie avec fond de veau clair ou sauce demi-glace.

ALUMINIUM (PAPIER D'), papier servant à envelopper les aliments tels que viande, poisson, fromage, que l'on range dans le réfrigérateur, et qui non seulement empêche l'air de les gâter, mais ne laisse passer aucune odeur. — Le papier d'aluminium sert encore à cuire ou à réchauffer certains aliments (viande, poisson, légumes) revenus vivement au beurre ou couverts de fines herbes, salés, poivrés, enveloppés entièrement de papier d'aluminium et cuits au four ou sur le gril : 15 minutes pour le veau ou le poisson, 8 pour le mouton ou le bœuf, de 20 à 30 pour les légumes. Pas d'odeur, four et gril restant intacts et ne demandant pas de nettoyage ; mets conservant au maximum leur saveur et leur parfum.
De plus, dans les grandes villes, on trouve chez maints traiteurs des plats tout cuisinés (gnocchi, lasagnes, cannelloni, préparations diverses) vendus dans des récipients en aluminium qu'il suffit de faire réchauffer, ce qui évite toute manipulation et... vaisselle. Autre avantage du papier d'aluminium : il ne confère absolument aucun goût aux aliments.

AMALGAMER, mélanger intimement plusieurs substances.

AMANDE, graine renfermée dans une coque. ‖ Plus particulièrement, fruit de l'amandier, dont on distingue deux variétés : l'*amande douce* et l'*amande amère*. La première se consomme en dessert et entre dans la préparation des confiseries, pâtisseries, crèmes et entremets, ainsi que dans l'apprêt de certains poissons : *truites aux amandes*; la seconde, dangereuse à cause de l'acide prussique qu'elle contient, n'est employée qu'à très petite dose pour parfumer crèmes, entremets et confiseries.

amandes (beurre d'). Sert à finir certaines sauces. Piler au mortier 150 g d'amandes fraîchement mondées en ajoutant quelques gouttes d'eau pour qu'elles ne tournent pas en huile ; lorsqu'elles sont réduites en pâte, leur ajouter 250 g de beurre en continuant de piler, puis passer au tamis. Le beurre de pistaches se prépare comme le beurre d'amandes, en remplaçant celles-ci par des pistaches fraîchement mondées et pilées.

amandes colorées. Employées comme garniture de pâtisseries et de confiseries. Elles sont colorées à l'aide de colorant végétal rose, mauve, jaune ou vert, dissous dans de l'alcool, dans lequel les amandes fraîchement mondées sont remuées jusqu'à ce qu'elles aient atteint la teinte désirée. Elles sont alors étendues sur des feuilles de papier et séchées à chaleur douce. La pistache employée en pâtisserie et en confiserie est souvent remplacée par des amandes colorées en vert.

amandes (crème aux). Ajouter à un demi-litre de *crème pâtissière** froide 750 g de beurre d'amande préparé comme il est dit ci-dessus. Cette crème s'emploie pour fourrer des pâtisseries.

amandes en dés. Mondées et plus ou moins grossièrement hachées, elles sont employées en pâtisserie.

amandes effilées. Elles entrent dans la composition de petits fours : rochers meringués, tuiles aux amandes, etc. Légèrement grillées, elles sont employées pour masquer gâteaux et entremets, pour recouvrir certains petits fours et pour confectionner le *nougat de Montélimar**.

amandes grillées. Séchées à four chaud jusqu'à coloration dorée.

amandes hachées. Mondées et hachées finement.

amandes (lait d'). Piler au mortier 100 g d'amandes mondées et 100 g de sucre en poudre, en mouillant peu à peu avec 200 g d'eau. Passer par expression dans une fine étamine.

amandes mondées. Débarrassées de leur peau. V. *monder*.

amandes (pâte d'). Hacher grossièrement 500 g d'amandes mondées, puis les piler au mortier en leur ajoutant du jus de citron et du sucre vanillé, de la marmelade d'abricots, ou de la liqueur, et, peu à peu, un blanc d'œuf et 500 g de sucre en poudre. La pâte d'amandes sert à confectionner de nombreux petits fours. (V. *macarons*.)

amandes (poudre d'). Se trouve sèche toute préparée dans le commerce.

amandes (pralin aux). Utilisé en pâtisserie. Se prépare en faisant fondre dans un poêlon de cuivre 500 g de sucre pour obtenir un caramel blond ; on y ajoute alors 500 g d'amandes sèches, on laisse bouillir un instant en tournant, puis on verse sur un marbre huilé, on laisse refroidir, on pile au mortier et on passe au tamis.

amandes salées. Monder les amandes, les faire légèrement sécher à la bouche du four, puis les faire sauter dans un poêlon avec très peu de beurre et une pointe de safran et de gingembre, en les tournant avec une spatule de bois jusqu'à ce qu'elles deviennent légèrement dorées. Les saupoudrer de sel fin alors qu'elles sont encore chaudes et huileuses pour que le sel puisse adhérer en refroidissant.

amandes (tartelettes aux). Tartelettes garnies de *crème aux amandes**.

AMBASSADRICE (A L'). Garniture pour petites pièces de boucherie et volailles, composée de crêtes et de rognons de coqs, et de foies de volailles sautés au beurre, de champignons et de lames de truffe étuvés. Servie avec fond de cuisson déglacé au madère et jus de veau lié.

AMER, se dit d'une substance à goût piquant désagréable ou insolite. ‖ Plante à goût amer : aloès, camomille, gentiane, quinquina. ‖ Liqueur ou apéritif préparés à base de ces plantes. ‖ Synonyme *bitter*.

AMÉRICAINE (A L'), préparation pour certaines viandes et poissons, mais surtout pour le *homard* et la *langouste à l'américaine**.

AMIRAL (A L'), garniture pour poissons, composée de moules, d'huîtres frites, de queues d'écrevisses et de truffes. — Servir avec une *sauce normande** finie au *beurre d'écrevisses**.

AMIRAL (SAUCE A L'), sauce *normande** finie au *beurre d'écrevisses*.

AMOURETTE, moelle épinière du bœuf et du veau.

ANANAS, fruit ferme, acidulé, sucré, très parfumé, poussant dans les régions tropicales. — L'*ananas bouteille*, plus court et plus rond que l'*ananas pain de sucre*, est plus sucré et parfumé que ce dernier. L'ananas se consomme cru et sert à la préparation de divers

entremets, glaces, sorbets, confitures, fruits confits. Son jus, très rafraîchissant, donne une boisson des plus agréables; fermenté, il permet d'obtenir un vin sucré et une liqueur très fine.

ananas à la bavaroise. Couper un couvercle avec le panache de feuilles et, après avoir creusé l'ananas intérieurement, le remplir d'une *glace bavaroise** à l'ananas, additionnée de la pulpe enlevée de l'écorce, coupée en petits dés et macérée dans du kirsch. Replacer le panache et faire prendre sur glace.

ananas en beignets. Tranches d'ananas épluché, saupoudrées de sucre en poudre et macérées dans du kirsch ou du rhum puis trempées dans de la pâte à frire. Faire frire à grande friture.

ananas à la Condé. Demi-tranches d'ananas cru ou au sirop, rangées sur un fond de riz au lait sucré, garnies de cerises confites et de losanges d'angélique, le tout chauffé au four et servi avec une *sauce aux abricots**.

ananas confits. Eplucher un bel ananas pas trop mûr et le couper en rondelles assez épaisses, puis en cubes ou en losanges. Faire un sirop avec même poids de sucre que de fruit; lorsqu'il bout depuis un moment et a atteint 30⁰ au pèse-sirop, y glisser les morceaux d'ananas et laisser bouillir 10 minutes. Verser dans une terrine et laisser macérer jusqu'au lendemain. Remettre sur le feu, laisser prendre quelques bouillons, reverser dans la terrine et attendre de nouveau 24 heures. Recommencer l'opération une troisième, puis une quatrième fois à 24 heures d'intervalle, même une cinquième et sixième fois, jusqu'à ce que tout le sirop ait été entièrement absorbé par les ananas. Ranger sur une grille et faire sécher et glacer à four doux. Ranger dans une boîte en

bois blanc garnie intérieurement de papier sulfurisé.

ananas (confiture d'). V. *confitures.*

ananas (crêpes fourrées à l'). Crêpes fourrées de marmelade d'abricots mêlée à des dés d'ananas au sirop, roulées sur elles-mêmes, rangées sur un plat et passées quelques instants au four.

ananas (glace à l'). Pulpe d'ananas pilée au mortier, mélangée à une proportion égale de sirop de sucre épais, passée, parfumée au kirsch et prise sur glace ou au réfrigérateur. (V. *glace de fruits.*)

ananas à la norvégienne. Omelette *à la norvégienne** garnie intérieurement de *glace à l'ananas* (v. *glace de fruits*) et mêlée de dés d'ananas macérés au kirsch.

ananas (tarte à l'). Tarte garnie de demi-tranches d'ananas au sirop, rangées sur un fond de *crème pâtissière**.

ananas (tourte à l'). Comme la *tourte aux abricots**, en remplaçant ceux-ci par des losanges d'ananas au sirop.

ANCHOIS, petit poisson de mer ressemblant aux sardines, d'une belle couleur verte lorsqu'il vient d'être pêché, puis vert-bleu et enfin presque noir, ce qui permet de juger de sa fraîcheur. — Il ne peut être consommé frais que lorsqu'il vient d'être pêché et se prépare alors comme la *sardine**. On trouve surtout à acheter des anchois salés ou conservés dans de l'huile. Les recettes qui suivent s'appliquent aux anchois salés.

anchois (beurre d'). Lever les filets d'anchois dessalés à l'eau fraîche, les éponger et les piler longuement au mortier avec le double de leur poids de beurre. Passer au tamis.

anchois (canapés d') [hors-d'œuvre]. Tranches de pain de mie beurrées et recouvertes de *filets d'anchois** dessalés coupés en petits morceaux.

anchois (filets d'). Lever les filets d'anchois dessalés à l'eau fraîche, les éponger et les servir sur ravier avec du beurre ou arrosés d'huile d'olive.

anchois (toasts aux). Canapés de pain de mie légèrement grillés, garnis de filets d'anchois, saupoudrés de mie de pain, parsemés de beurre et gratinés un instant au four.

ANCHOYADE, filets d'anchois pilés, arrosés d'huile d'olive et de quelques gouttes de vinaigre, étalés sur des tartines de pain de ménage, puis saupoudrés d'oignon et d'œuf dur hachés, arrosés de beurre fondu et gratinés au four.

anchoyade à la niçoise. Purée d'anchois additionnée d'échalotes et de persil hachés, étalée sur des toasts de pain dorés à l'huile et saupoudrée de mie de pain travaillée avec de l'ail et du persil hachés, le tout arrosé d'huile et gratiné au four.

ANCIENNE (A L'), garniture pour ris de veau, volailles braisées ou pochées, vol-au-vent, timbales et croustades, composée de quenelles de volaille truffées (v. *farces*), de ris de veau ou d'agneau en très petits morceaux, de truffes, d'olives, de champignons et de queues d'écrevisses. — Servie avec une *sauce suprême** et une *mirepoix de légumes** parfumée au madère.

ANCIENNE (A L'), garniture pour grosses pièces de boucherie braisées ou pochées, composée de petites croustades en *appareil duchesse** frites, évidées et remplies de dés de rognons de veau sautés au beurre, de

champignons en dés liés au jus de veau, de *laitues farcies braisées**, de *pommes de terre noisettes** et de haricots verts au beurre. — Servie avec fond de braisage déglacé.

ANDALOUSE, composition comportant des tomates, des aubergines, des piments doux, des chipolatas et du *riz pilaf**.

ANDOUILLE, gros boyau bourré de lanières d'intestin et d'estomac de porc agréablement épicées et cuites longuement dans un court-bouillon très relevé. — Refroidies et glacées avec de la graisse de veau, les andouilles se font cuire sur le gril ou à la poêle et se servent avec de la moutarde.

andouille de Vire. Grosse andouille fortement épicée et fumée, qui se vend cuite et se consomme froide coupée en minces rondelles.

ANGÉLIQUE, plante de la famille des ombellifères, très odorante et dont les tiges sont confites. — Avec les racines d'angélique on prépare l'*eau de mélisse* et plusieurs liqueurs**.

angélique confite. Couper les tiges d'angélique en morceaux d'égale longueur, les mettre dans une bassine pleine d'eau et les faire bouillir. Dès que l'ébullition est franchement déclarée, retirer les morceaux d'angélique du bain et les peler, puis les jeter dans une nouvelle eau bouillante très légèrement salée et laisser cuire jusqu'à ce qu'elles deviennent tendres. Préparer un sirop à 30° (grand lissé) avec même poids de sucre que de tiges d'angélique épluchées, y glisser les tiges et laisser bouillir 10 minutes. Terminer comme il est dit à *ananas confits**.

ANGLAISE (CUIRE A L'), faire cuire des légumes ou du poisson dans de l'eau salée et les servir après égouttage en même temps que du beurre

frais, ou arrosés de beurre fondu salé et poivré mêlé de persil haché.

ANGLAISE (PANER A L'), tremper certains éléments dans un mélange d'œuf, d'huile, de sel et de poivre, avant de les saupoudrer de mie de pain et de les faire cuire sur le gril ou en pleine friture.

ANGUILLE, poisson de mer et de rivière ayant l'aspect d'un serpent à peau visqueuse et gluante. — Sa chair est nourrissante, mais lourde.

L'*anguille de mer* comprend la *murène**, qui est l'espèce la plus réputée, le *congre**, surtout employé comme élément de soupe de poissons et de *bouillabaisse**, et la *lamproie**, à chair très délicate. C'est la lamproie qui remonte les rivières au printemps pour y frayer.

L'*anguille d'eau vive* a une chair très délicate. Sa peau est d'un joli brun clair à reflets verdâtres sur le dos et argentés sur le ventre.

L'*anguille d'eau stagnante* a une chair vaseuse d'un goût désagréable. Sa peau est brun foncé sur le dos et jaune sale sur le ventre.

Dépouillement. L'anguille, ayant été assommée en tapant violemment sa tête sur une pierre, est, aussitôt morte, suspendue par une ficelle nouée juste au-dessous de la tête ; on pratique une incision circulaire au-dessous de cette ficelle, ce qui permet de saisir la peau, de l'arracher, avec un torchon, d'un seul coup en la retournant comme un gant et d'enlever en même temps l'excès de graisse qui la rend moins digeste. Puis la tête est coupée.

Cuisson. L'anguille, coupée en tronçons, ou laissée entière, est placée dans une sauteuse beurrée tapissée d'oignons et de carottes émincés, assaisonnée de sel, de poivre, d'une gousse d'ail écrasée et d'un bouquet garni, mouillée à hauteur de vin blanc ou

rouge et mise à cuire à couvert pendant 25 minutes.

anguille à l'anglaise. Filets d'anguille aplatis et marinés 30 minutes dans de l'huile, avec sel, poivre et jus de citron, puis panés à *l'anglaise** et frits au beurre. Se servent avec une *sauce au beurre** finie au *beurre d'anchois**.

anguille à la bourguignonne. Désossée et farcie d'une farce de brochet ou de merlan avec mie de pain, beurre et persil haché, l'anguille est enveloppée dans une mousseline, ficelée, puis pochée dans un court-bouillon au vin rouge, déballée, glacée au four et servie sur croûtons frits, entourée d'une *garniture bourguignonne** et nappée d'une *sauce bourguignonne** préparée avec le fond de cuisson de l'anguille.

anguille frite. Anguille de petite taille roulée en anneaux en forme de 8, maintenus par des brochettes, trempés dans de la pâte à frire et dorés en pleine friture brûlante. Garnir de persil frit et de quartiers de citron.

anguille à la Orly. Filets d'anguille aplatis, salés, poivrés, trempés dans de la pâte à frire et dorés en pleine friture. Servis entourés de persil frit avec une sauce tomate.

anguille marinée au vin blanc. Tronçonner l'anguille en morceaux réguliers, les ranger dans une sauteuse sur un fond d'oignons émincés fondus au beurre, mouiller de vin blanc, ajouter sel, poivre et bouquet garni. Faire cuire 20 minutes à couvert. Laisser refroidir dans la cuisson.

anguille marinée au vin rouge. Comme ci-dessus, en remplaçant le vin blanc par du vin rouge.

anguille marinée au vinaigre. Comme ci-dessus, en faisant cuire dans un court-bouillon fortement vinaigré.

anguille en matelote. Coupée en tronçons et cuite en *matelote**.

anguille en matelote à la normande. Coupée en tronçons et cuite en *matelote à la normande**.

anguilles à la meunière. Petites anguilles coupées en tronçons, salés, poivrés, roulés dans de la farine, cuits au beurre, dressés sur plat chaud, arrosés de jus de citron, saupoudrés de persil haché et arrosés de *beurre noisette**.

anguille de mer. V. *congre.*

ANIS, plante aromatique à feuillage léger vert grisâtre, dont les graines, petits fruits secs d'un goût et d'une odeur persistants, entrent dans la fabrication du pain d'épice, de certaines pâtisseries, confiseries et liqueurs. — Le pastis est préparé à base d'anis et de fenouil.

anis étoilé. Nom vulgaire de la *badiane**, il a une saveur plus piquante que celle de l'anis vert; ses graines sont employées en confiserie et en pâtisserie, ainsi que dans les régions septentrionales de la France pour parfumer le pain.

ANISETTE, liqueur à base d'anis vert.

ANNA, apprêt composé de pommes de terre coupées en rondelles extrêmement fines, mijotées dans du beurre, dans une sauteuse spéciale munie d'un couvercle s'emboîtant hermétiquement, et qui, en fin de cuisson, forment une sorte de galette. (V. *pommes de terre.*)

ANNETTE, même genre d'apprêt que ci-dessus, les pommes de terre étant coupées en julienne très fine. (V. *pommes de terre.*)

ANONE, fruit des régions tropicales, de couleur vert brillant, à chair cotonneuse, très juteuse et parfumée, comprenant trois espèces : la *pomme-cannelle**, le *cœur-de-bœuf** et le *corossol**.

ANTISEPTIQUE, agent prévenant ou arrêtant la putréfaction des aliments. (V. *conserves, procédés de conservation.*)

ANVERSOISE, garniture pour pièces de boucherie et volailles, composée de jeunes pousses, ou jets, de houblon étuvées au beurre ou à la crème et servies avec des petites pommes de terre rissolées au beurre. || Petits fonds d'artichauts étuvés au beurre, remplis de jets de houblon à la crème et d'*endives à la flamande**, et servis avec le jus du rôti avec lequel on les sert.

APLATIR, rendre une tranche de viande plus mince en la frappant avec une batte ou le plat d'un couperet, afin de l'attendrir et de faciliter sa cuisson.

APPAREIL, terme de cuisine synonyme de *composition.* || Assemblage des ingrédients composant une préparation.

APPERT (Nicolas) [1749-1841], inventeur du procédé de conservation des aliments par la stérilisation à 100 °C en récipients hermétiquement clos.

APPERTISER, synonyme de *stériliser*, à l'aide d'un autoclave. || Avoir recours au procédé Appert.

APPRÊT, ensemble d'une préparation. || Ce qui a été apprêté.

ARACHIDE, plante des régions tropicales, dont les gousses se développent sous terre et renferment une ou deux graines consommées crues ou grillées sous le nom de *cacahuètes.* — Des graines d'arachide on extrait par pression une huile très fluide et sans goût.

ARAIGNÉE DE MER ou **MAÏA,** crabe à carapace allongée très duveteuse. — Se prépare comme les autres crabes.

ARCA ou **ARCHE,** mollusque se mangeant cru ou préparé comme les moules*.

ARCANETTE, petite sarcelle* de Lorraine, dont la chair est excellente, alors que celle des sarcelles ordinaires est généralement huileuse et peu estimée. — Se prépare comme le canard sauvage*.

ARCHIDUC (A L'), composition s'appliquant à un grand nombre de préparations assaisonnées de paprika et liées à la crème.

ARIÉGEOISE (A L'), apprêt comprenant comme éléments de garniture des choux verts, du petit salé et des haricots blancs.

ARMORICAINE (A L'), altération de l'appellation à l'américaine*.

AROMATES, graines, noix, feuilles, bulbes ou plante à odeur et saveur pénétrantes. — Les aromates employés en cuisine sont : l'ail*, l'anis*, la cannelle*, le cerfeuil*, la ciboulette*, la ciboule*, le clou de girofle*, le coriandre*, le cumin*, l'échalote*, l'estragon*, le fenouil*, le genièvre*, le gingembre*, le laurier*, le macis*, la muscade*, l'oignon*, le poivre*, le romarin*, la sauge*, le thym* et la vanille*.

AROMATISER, parfumer à l'aide d'aromates ou d'une liqueur.

ARÔME. En langage culinaire arôme exprime le parfum, la saveur caractéristique d'un mets.

ARROCHE, plante potagère dont les larges feuilles sont accommodées comme les épinards*, qu'elle remplace pendant l'été lorsqu'ils font défaut.

ARROW-ROOT, fécule extraite des rhizomes de plusieurs plantes des régions tropicales : marante, curcuma, igname, etc. — Celui qui provient des Antilles est particulièrement estimé. L'arrow-root est employé pour lier jus, sauces et potages, et pour la préparation de bouillies, poudings et entremets.

ARTICHAUT, plante potagère dont le bouton floral forme une pomme composée de sépales très serrés à base charnue comestible. — Les artichauts se prêtent à de nombreuses préparations culinaires.

Préparation. Couper la queue à ras, épointer aux ciseaux les feuilles du tour, laver à grande eau, puis faire cuire dans de l'eau bouillante salée plus ou moins longtemps selon leur grosseur. La cuisson est à point lorsqu'une feuille tirée d'un petit coup sec se détache facilement. Egoutter. Les artichauts se servent : **chauds,** avec une sauce vinaigrette*, une sauce Béchamel*, une sauce à la crème*, une sauce mousseline* ou une sauce hollandaise* ; **froids,** avec une sauce vinaigrette*, une sauce moutarde* ou une sauce tartare*.

artichauts à la barigoule. Choisir des artichauts petits, les parer en ne laissant qu'une couronne de feuilles autour du fond, dont on retire le foin. Blanchir les fonds d'artichaut 5 à 6 minutes à l'eau bouillante salée, les égoutter et les farcir d'une préparation composée de jambon, champignons, lard maigre, échalotes, thym et persil hachés, revenus doucement dans du beurre, salés et poivrés. Placer les artichauts ainsi farcis dans une cocote foncée de lardons et d'oignons émincés, faire dorer à feu vif, mouiller d'un peu de vin blanc et faire cuire, à couvert, à petit feu.

artichauts en beignets. Petits artichauts à la barigoule refroidis ;

trempés dans de la pâte à frire et frits en pleine friture.

artichauts à la Clamart. Petits artichauts nouveaux, parés, rangés dans une sauteuse beurrée et cuits à couvert avec des petits pois frais, un cœur de laitue émincé, du sel, du poivre, un peu de sucre en poudre et quelques petits oignons blancs.

artichauts à la Crécy. Comme ci-dessus, les petits pois étant remplacés par des petites carottes nouvelles.

artichauts à la croque au sel. Petits artichauts à peine formés, donc très tendres, consommés crus, simplement avec du sel.

artichauts farcis braisés. Parer les artichauts, les laver et les faire cuire 10 minutes dans de l'eau bouillante salée. Les égoutter, les débarrasser du foin intérieur et les farcir d'une des façons suivantes :
à l'anversoise, avec des jets de houblon étuvés au beurre;
à l'Argenteuil, avec des têtes d'asperges étuvées au beurre;
à la bretonne, avec des haricots blancs mêlés d'une fine julienne de carottes, de céleri et de blanc de poireau étuvés au beurre;
à la Conti, avec une purée de lentilles très serrée.
Ficeler les artichauts ainsi farcis, les ranger dans une sauteuse foncée de lardons, d'oignons et de carottes émincés, saler, poivrer, ajouter un bouquet garni, mouiller d'un peu de vin blanc et faire cuire au four pendant une demi-heure. Déficeler, dresser sur plat chaud et napper du fond de cuisson passé.

Nota. — Les petits artichauts jeunes et tendres préparés ainsi peuvent être servis en garniture.

artichauts (fonds d'). *Préparation.* Les feuilles du tour étant enlevées ainsi que le foin, les fonds sont parés, frottés au jus de citron, plongés

à mesure dans de l'eau fraîche acidulée et enfin cuits dans de l'eau bouillante salée, dans laquelle a été diluée une cuillerée à soupe de farine pour qu'ils restent bien blancs, en laissant cuire plus ou moins longtemps selon l'emploi final.

artichauts (fonds d') à l'allemande. Blanchir les fonds pendant 10 minutes, les égoutter et les ranger dans une sauteuse largement beurrée. Saler, poivrer et faire cuire à couvert pendant encore 10 minutes; les servir avec une *sauce allemande**.

artichauts (fonds d') à la Béchamel. Comme ci-dessus, avec une *sauce Béchamel**.

artichauts (fonds d') au beurre ou **à l'anglaise.** Comme ci-dessus, sans sauce et en arrosant en dernière minute de beurre fondu mêlé à du persil haché.

artichauts (conserve de fonds d'). Parés, blanchis, rafraîchis et égouttés, les fonds d'artichauts sont rangés dans les bocaux, couverts d'eau salée à raison de 22 g de sel par litre et stérilisés 1 heure à 100 °C.

artichauts (fonds d') à la crème. Comme *à l'anglaise,* en remplaçant le beurre par de la crème.

artichauts (fonds d') aux fines herbes. Etuvés au beurre, salés, poivrés et largement saupoudrés de cerfeuil et de persil hachés.

artichauts (fonds d') en fricot. Blanchis, refroidis, coupés en gros morceaux, trempés dans de la pâte à frire et dorés en pleine friture. Saupoudrés de sel.

artichauts (fonds d') à la hollandaise. Etuvés au beurre, dressés dans un légumier et nappés d'une *sauce hollandaise** chaude.

artichauts (fonds d') à la Mornay. Etuvés au beurre, rangés dans un plat, nappés d'une *sauce*

Mornay*, saupoudrés de parmesan râpé, arrosés de beurre fondu et gratinés au four.

artichauts (fonds d') farcis à la cévenole. Etuvés au beurre, garnis d'une purée de marrons serrée montée à la crème, saupoudrés de gruyère râpé et gratinés au four.

artichauts (fonds d') farcis à la florentine. Etuvés au beurre, garnis d'épinards cuits, égouttés, hachés, beurrés, nappés d'une sauce Mornay*, saupoudrés de gruyère râpé et gratinés au four.

artichauts (fonds d') farcis à la lyonnaise. Farcis avec de la chair à saucisse additionnée d'un quart de son volume d'oignons hachés fondus au beurre. Gratinés au four.

artichauts (fonds d') farcis à la Maintenon. Farcis d'une purée d'oignons étuvée au beurre, liée de jaunes d'œufs et mélangée de champignons émincés et de lames de truffe étuvées au beurre. Gratinés au four.

artichauts (fonds d') farcis à la niçoise. Etuvés à l'huile et garnis d'une fondue de tomates, saupoudrés de chapelure blonde, arrosés d'huile et gratinés au four.

artichauts (purée de fonds d') pour garniture. Cuire les fonds d'artichauts à l'eau bouillante salée, les passer au tamis et finir la purée au beurre ou à la crème.

artichauts à la lyonnaise. Comme les artichauts à la barigoule, la farce de champignons, de lard et de jambon étant remplacée par de la chair à saucisse additionnée du quart de son volume d'oignons hachés étuvés au beurre et saupoudrés de persil haché.

artichauts (petits) à la grecque. Petits artichauts très tendres parés et tournés, plongés à mesure de leur préparation dans un mélange chaud composé de 2,5 litres d'eau, un quart de litre d'huile d'olive, 5 g de coriandre, 2,5 g de poivre en grains, 13 g de sel, un bouquet garni de thym, laurier, fenouil et céleri, et du jus de 5 citrons. Lorsque tous les artichauts sont dans le bain, faire partir à plein feu et laisser bouillir 8 minutes. Verser dans une grande terrine et placer au frais. Les artichauts à la grecque se conservent longtemps et se servent comme hors-d'œuvre.

artichauts (quartiers d'). Parer les artichauts à cru en raccourcissant le haut des feuilles, diviser en quartiers, retirer le foin, citronner, blanchir 10 minutes à l'eau bouillante salée, rafraîchir, éponger et accommoder au beurre, aux fines herbes, en fricot, à la lyonnaise, ou à la barigoule tout comme pour les fonds d'artichauts.

ARTICHAUTS DE JÉRUSALEM. V. pâtisson.

ARTICHAUTS DES TOITS ou **JOUBARBE.** Se préparent comme les artichauts.

ASPERGES, plante potagère dont on mange les tiges lorsqu'elles sont encore blanches et très tendres.
Préparation. Après avoir ratissé (pelé) les asperges à l'aide de l'épluche-légumes, qui permet de le faire profondément sans risquer de les casser, les laver à l'eau froide, les réunir en bottes et les cuire à grande eau bouillante salée pendant seulement 18 à 20 minutes, pour qu'elles restent un peu fermes; trop cuites, les asperges sont molles et sans saveur. Les égoutter aussitôt pour éviter qu'elles ne prennent, à cause d'un séjour prolongé dans le bain de cuisson, une amertume désagréable, et les servir : **chaudes,** avec vinaigrette, beurre noisette*, sauce bâtarde*, sauce à la crème* ou sauce maltaise* ; **froides,**

avec vinaigrette, *sauce tartare** ou *sauce moutarde**.

asperges (conserves d'). Pratiquer sur des asperges très fraîches, venant d'être retirées de la terre, les couper toutes de la même longueur, les ratisser légèrement sans les briser, les lier par bottes de 10 ou 15 selon leur grosseur et procéder au blanchiment en plaçant les têtes vers le haut pour pouvoir d'abord faire blanchir les tiges seules pendant 8 minutes. Ajouter alors de l'eau bouillante de façon à recouvrir les têtes et faire encore bouillir pendant 3 minutes. Rafraîchir aussitôt à l'eau froide, délier les bottes sur un linge et ranger les asperges dans les bocaux en les plaçant toutes dans le même sens. Faire le plein avec de l'eau bouillie salée à raison de 22 g de sel par litre. Fermer les couvercles et faire stériliser 1 h 30 à 100 °C.

asperges à la flamande. Servies chaudes avec du beurre fondu dans lequel ont été écrasés des jaunes d'œufs cuits durs.

asperges à la Fontenelle. Servies chaudes en même temps que des œufs à la coque, dans lesquels on les trempe après les avoir imprégnées de beurre fondu.

asperges en garniture pour viandes rôties. Les choisir très fraîches et très tendres, et les peler soigneusement pour qu'elles puissent être mangées entièrement. Les cuire à l'eau bouillante salée, les égoutter et les servir autour du rôti arrosées du jus de celui-ci.

asperges au gratin. Les préparer comme ci-dessus, les ranger les unes sur les autres, toutes dans le même sens, masquer les têtes de *sauce Mornay**, les saupoudrer de gruyère râpé, arroser de beurre fondu et recouvrir les queues d'une bande de papier sulfurisé pliée en

deux et beurrée. Faire gratiner au four. Retirer le papier avant de servir sur un plat chaud.

asperges au jambon. Une fois cuites, égouttées et refroidies, les asperges sont coupées en morceaux, puis étuvées un moment au beurre. Poivrer, saler, ajouter du jambon blanc coupé en dés et saupoudrer de persil haché.

asperges (pain d'). Les préparer comme ci-dessus, avec ou sans jambon, leur ajouter 4 œufs battus mélangés à un demi-litre de *sauce Béchamel** épaisse, verser le tout dans un moule à charlotte largement beurré et faire cuire 20 minutes dans un bain-marie, au four chaud. Démouler et servir avec une saucière de crème salée et poivrée, chauffée sans ébullition.

asperges (pointes d'). Couper les têtes des asperges à la limite de leur partie tendre, les faire cuire 8 minutes à l'eau bouillante salée, les égoutter et les faire étuver au beurre. *Utilisation.* Les têtes d'asperges se servent telles quelles en légumier, saupoudrées de persil haché ou nappées de crème fraîche. Elles servent à préparer œufs brouillés et omelettes, et représentent la garniture parfaite des œufs mollets, pochés ou sur le plat, des tournedos, du ris de veau et du poulet.

asperges en potage. V. *soupes et potages*, potage Argenteuil.

ASPIC, appareil froid de viande, gibier, volaille, poisson, crustacés, œufs, foie gras, fruits ou légumes, moulé dans de la gelée.
Selon la denrée traitée, on prépare le fond de gelée approprié : *gelée pour viande**, gelée pour volaille**, gelée pour gibier à plume**, gelée pour fruits**, gelée pour légumes**.

ASSAISONNEMENTS, substances servant à assaisonner les mets.

ASSAISONNER, ajouter du sel et du poivre à un apprêt. Lorsqu'on relève le goût à l'aide de condiments, d'aromates ou d'épices, on dit non pas assaisonner mais *condimenter**.

ASSIETTE, plat comportant un assortiment de charcuterie, de viandes de desserte ou de hors-d'œuvre.

assiettes anglaises. Assortiment de viandes froides dressé sur des assiettes individuelles. L'assortiment classique des assiettes anglaises est : jambon d'York, langue à l'écarlate, rosbif, garnis de gelée en cubes, de cresson et de cornichons.

ATHÉNIENNE (A L'), apprêt condimenté d'oignon fondu et garni d'aubergines, de tomates et de piments doux.

ATHÉRINE, petit poisson allongé, couvert d'écailles arrondies et dont les flancs sont ornés d'une bande argentée. — Se prépare comme l'*éperlan frit**.

ATTELET, petite lance mince et pointue, en bois, en os ou en argent, sur laquelle on embroche de menues substances destinées à la décoration des plats de grand style, hors-d'œuvre et petites entrées.

ATTENDRIR, rendre plus tendre. — On attendrit les viandes par *mortification**, le gibier par *faisandage**.

ATTEREAU, brochette en métal sur laquelle son! enfilés des éléments divers (ris de veau, crêtes et rognons de coqs, foies de volailles, huîtres, etc.), que l'on trempe dans une sauce qui les recouvre d'une couche rendue consistante par un panage à l'*anglaise** avant d'être frits en pleine friture.

attereaux de cervelles d'agneaux à la Villeroi. Les cervelles sont cuites au blanc, égouttées, refroidies, coupées en gros morceaux assaisonnés de sel, de poivre, d'huile, de jus de citron et de persil haché, trempés dans de la *sauce Villeroi**, *panés à l'anglaise**, frits en pleine friture et servis avec du persil également frit.

attereaux à la chalonnaise. Composés de crêtes et de rognons de coqs cuits au blanc, égouttés, refroidis, enfilés sur les attereaux en les intercalant de têtes de champignons de couche et de lames de truffe, nappés de *sauce Villeroi**, *panés à l'anglaise** et frits en pleine friture.

attereaux d'huîtres à la Monselet. Les huîtres sont pochées dans leur eau, égouttées, enfilées sur les attereaux en les intercalant de têtes de champignons de couche et de lames de truffe, nappées de *sauce Villeroi** et terminées comme les autres recettes.

attereaux à la normande. Composés de grosses *moules à la marinière** farcies de *farce fine pour poisson** et intercalées de larges lames de champignons préalablement étuvées au beurre.

attereaux de ris de veau à la Villeroi. Composés de morceaux réguliers de ris de veau, préalablement braisés à blanc. Se préparent comme il est dit pour les *attereaux de cervelle d'agneau à la Villeroi**.

attereaux à la Saint-Hubert. Composés d'escalopes de faisan ou autre gibier à plume, de jambon maigre et de champignons, nappés de *sauce Villeroi** additionnée de *fumet de volaille**.

attereaux d'ananas. Composés de morceaux d'ananas trempés dans un appareil à *crème frite**, *panés à l'anglaise**, frits et servis avec une *sauce à l'abricot** parfumée au kirsch.

AUBERGINE, fruit oblong, blanc, jaune ou violet, produit par une solanée annuelle. — L'aubergine la plus employée en cuisine est l'aubergine violette, qui se prête à un grand nombre de préparations.

Préparation. Les aubergines ne s'épluchent que lorsqu'on doit les préparer en beignets, en purée, en salade, à la crème ou à la grecque; autrement, elles sont seulement détaillées en morceaux ou coupées en deux, dans leur longueur selon destination. Pour certaines préparations, on les fait dégorger à l'avance dans du sel pour leur faire perdre leur excès d'eau.

aubergines en beignets. Les éplucher, les couper en grosses rondelles, les saupoudrer de sel et de poivre, et les laisser macérer 1 heure. Les éponger, les tremper dans de la pâte à frire, puis dans de la friture brûlante. Egoutter et saupoudrer de sel fin.

aubergines à la crème. Épluchées, coupées en grosses rondelles, dégorgées 30 minutes dans du sel, épongées et étuvées au beurre, les aubergines sont nappées de crème fraîche chauffée sans bouillir.

aubergines farcies. Cuire les aubergines au four; lorsqu'elles sont molles, les couper en deux dans leur longueur, retirer avec une petite cuiller la partie centrale contenant les pépins, remplacer par une fine *julienne** de légumes nouveaux cuits à l'eau bouillante salée, égouttés et refroidis et assaisonnée de mayonnaise très relevée. Saupoudrer de fines herbes hachées et de petits pois frais crus très fins et tendres.

aubergines frites dans la poêle. Coupées en tranches dans leur longueur, dégorgées 30 minutes avec sel et poivre, les aubergines sont épongées et grillées à la poêle avec moitié huile moitié beurre. Rangées sur plat chaud, elles sont aspergées de jus de citron et servies sans attendre.

aubergines au gratin à la toulousaine. Préparées comme ci-dessus, les aubergines sont rangées par couches dans un plat à gratin beurré en les intercalant de tranches de tomate revenues dans de l'huile; le tout est saupoudré de mie de pain, ail et persil hachés, arrosé de beurre fondu et gratiné au four.

AURORE (A L'), préparation nappée de *sauce** aurore.

AUTOCUISEUR, marmite sous pression à fermeture hermétique, permettant d'accélérer la cuisson. Ces marmites possèdent un couvercle très épais muni d'un indicateur de pression avec dispositif de sécurité et sifflet avertisseur. Le mode d'emploi, comportant les temps de cuisson appropriés selon les éléments, est livré avec chaque appareil.

AUTRICHIENNE (A L'), préparation assaisonnée au paprika, avec oignons fondus, fenouil et *crème aigre**.

AVOCAT, fruit de l'avocatier, arbre des régions tropicales. — Ce fruit a l'apparence d'une grosse poire à écorce mince, mais très résistante, de couleur verdâtre tachetée de brun ou de violacé, qui s'enlève très aisément. Au milieu de la pulpe se trouve un gros noyau enchâssé dans une fine pellicule duveteuse. La chair de l'avocat, jaune clair virant sur le vert au voisinage de l'écorce, est épaisse et fondante; elle s'étale sous la pression du doigt comme du beurre, dont elle a la consistance et le goût. On consomme ce fruit le plus souvent cru, au naturel, mais il peut aussi s'accommoder de manières extrêmement variées.

Hors-d'œuvre

avocats en beignets. La chair, coupée en quartiers et trempée dans de la pâte à frire, est traitée comme tout autre beignet.

avocats au citron. Epluchés, coupés en tranches, salés, poivrés et arrosés d'un filet de citron, ils se servent en hors-d'œuvre.

avocats en salade. Ranger les tranches d'avocat sur un fond de feuilles blanches de laitue, garnir de tranches de tomate et d'olives noires, puis arroser d'une sauce à l'huile au jus de citron.

avocats à la vinaigrette. La chair, coupée en lamelles, est arrosée de vinaigrette et saupoudrée d'estragon haché.

Desserts

avocats en beignets. La chair, coupée en quartiers, est arrosée de quelques gouttes de jus de citron ou de kirsch, trempée dans de la pâte à frire, cuite en beignets et saupoudrée de sucre en poudre. Servir chaud.

avocats à l'orange. La chair des avocats est coupée en lamelles, arrosée de jus d'orange, passée au mixer électrique, puis mêlée à de la crème fraîche fouettée et répartie dans des coupes. Garnir le dessus de quartiers d'orange épépinés et de petits morceaux d'angélique confite, ou de ciselures de feuilles de menthe fraîches.

avocats au kirsch. Les avocats, coupés en deux et débarrassés de leur noyau, sont saupoudrés de sucre en poudre et garnis de cerises confites, placées dans la cavité laissée par le noyau avec une cuillerée à café de kirsch. Servir glacé.

avocats soufflés. La chair de 2 avocats écrasés à la fourchette est mêlée à un quart de *crème pâtissière** froide, à 2 jaunes d'œufs, puis aux 2 blancs battus en neige et répartie dans les écorces qu'on a pris soin de conserver intactes. Passer 10 minutes au four chaud.

AXONGE, graisse fondue, plus particulièrement la partie ferme et blanche de celle du porc, qui prend le nom de *saindoux**.

AZEROLE, fruit de l'azerolier. — On en fait des gâteaux, des marmelades et une liqueur assez estimée. Les Anglais sont très friands de la confiture d'azerole, qui se prépare comme la *confiture d'aubépine**.

AZYME, se dit du pain sans levain, très mince, très léger et peu cuit. — Le papier azyme, qui sert à entourer les nougats et les calissons d'Aix, se trouve dans le commerce sous forme de minces feuilles d'une préparation très blanche faite à base de farine ou de fécule, pétrie à l'eau tiède, sans sel ni levain, et desséchée à four très doux.

BABA (pâtisserie), gâteau imbibé, une fois cuit, de sirop au rhum.

baba au rhum. 200 g de farine tamisée, 25 g de levure de boulanger, 2 œufs, 2 cuillerées à café de sucre en poudre, une demi-cuillerée à café de sel fin, 150 g de crème fraîche, 100 g de beurre ou d'huile. Délayer la levure dans un peu d'eau tiède, la verser au centre de la farine mise en puits, ainsi que les œufs, le sucre, le sel, la crème et le beurre manié ou l'huile. Une fois le tout bien amalgamé, mettre la pâte 2 heures au repos dans un local chaud, puis la déposer dans le moule à baba beurré et fariné, en ne le remplissant qu'au tiers de la hauteur, la pâte gonflant pendant la cuisson. Cuire 20 minutes à four chaud. Le baba est aussitôt démoulé et arrosé avec du sirop au rhum, puis arrosé une seconde fois juste avant d'être servi afin que sa pâte soit bien imbibée jusqu'au centre.

baba (sirop pour). 4 tasses de sucre en poudre versées en tournant dans 4 tasses d'eau, puis le mélange chauffé progressivement, toujours en tournant. On laisse bouillir 1 minute et on ajoute, hors du feu, 1 tasse de rhum.

BACON, mot anglais, emprunté au vieux français, désignant du lard maigre salé selon un procédé spécial.

BADIANE, fruit acidulé d'un arbre du même nom, plus connu sous la désignation d'*anis étoilé**.

BAIES, fruits charnus de certains arbrisseaux sauvages ou cultivés : aubépine, églantier, épine-vinette, sureau, ronce, groseillier, cassis, etc. — Ces baies sont employées pour confitures, marmelades, gelées et jus.

baies d'églantier (confiture de). Attendre les premières gelées avant de cueillir les baies afin qu'elles soient molles et plus sucrées. Enlever les petites couronnes noires et faire cuire 45 minutes en recouvrant d'eau. Passer au tamis, ajouter 600 g de sucre par kilo de pulpe et un zeste de citron, puis faire cuire de nouveau pendant 45 minutes. Ecumer, mettre en pots et couvrir aussitôt.

baies de rosier (confiture de). Se prépare comme la *confiture de baies d'églantier**.

BAIN-MARIE, récipient d'eau chaude dans lequel on maintient à bonne température les apprêts* en attente : sauces, garnitures, salpicons, etc.

bain-marie (cuisson au). Employée pour apprêts délicats qui risqueraient de se désagréger ou de « faire huile » s'ils cuisaient directement sur le feu. On cuit au bain-marie les crèmes prises, les poudings, les pains de viande ou de poisson. Les pâtés de lapin, de volaille, de foie, etc., se font cuire au four, mais le moule à pâté posé dans un bain-marie.

BAISERS (pâtisserie), petites meringues réunies deux par deux par une crème consistante qui les soude ensemble.

BALANE, crustacé à coquille conique irrégulière, se fixant aux rochers ou sur d'autres coquillages. — Les balanes se font cuire comme les *crabes**.

BALLOTTINE, viande, volaille, gibier, poisson, désossés, farcis ou non, et roulés, cuits en cocotte ou dressés en gelée.

ballottine d'agneau à la bourgeoise. Désosser l'épaule, l'assaisonner intérieurement, rouler en ballottine, ficeler et faire colorer au four, puis braiser sur un fond de couennes de lard, avec carottes et oignons en tranches, lardons maigres, sel, poivre et bouquet garni. Mouiller de vin blanc et faire cuire doucement et très longuement, au moins 1 h 30.

ballottine d'agneau à la bourguignonne. Comme la *ballottine à la bourguignonne**, mais en mouillant avec du vin rouge.

ballottine d'agneau braisée bonne femme. Désosser l'épaule, la farcir de chair à saucisse et d'oignons hachés fondus au beurre, assaisonnés de sel, poivre et persil haché. Rouler en ballottine et ficeler serré. Colorer au four, puis mettre dans une cocotte ovale avec petits lardons maigres, oignons et bouquet garni, mouiller de vin blanc, saler, poivrer et faire cuire doucement, à couvert, au four. Au bout de trois quarts d'heure ajouter de petites pommes de terre tournées, laisser encore cuire 25 minutes, déficeler la ballottine et servir dans le plat de cuisson.

ballottine de porc. Se fait comme la ballottine d'agneau.

ballottine de poularde. Désosser la poularde, la farcir avec *farce de quenelles**, ou *farce de volaille**, la rouler dans un linge trempé préalablement dans de l'eau chaude et pressé, ficeler solidement, placer dans

une braisière en couvrant d'un *fond blanc de volaille** et faire cuire très doucement pendant 1 heure. Egoutter, dégraisser le fond de cuisson, le passer et le faire réduire aux deux tiers. Déballer la ballottine et la faire dorer au four en l'arrosant du fond réduit et servir sur plat long.

ballottine de veau. Se prépare avec l'épaule de veau désossée comme la *ballottine d'agneau**.

ballottines de volailles diverses. Se préparent avec canards, dindonneaux, pigeons, pintades, etc., comme la *ballottine de poularde**.

BANANE, fruit du bananier, comprenant un grand nombre d'espèces, dont les plus connues sont les bananes arquées des Antilles et des Canaries, petites, fermes, très sucrées, et les bananes droites d'Amérique du Sud, plus grosses, mais moins parfumées.

bananes en beignets. Les bananes, épluchées et coupées en deux dans leur longueur, sont mises à macérer un moment dans du rhum avant d'être trempées dans de la pâte à frire, cuites comme les autres beignets, égouttées et saupoudrées de sucre.

bananes au beurre. Epluchées et coupées en deux dans leur longueur, les bananes sont frites au beurre, dans une poêle, jusqu'à ce qu'elles soient légèrement caramélisées. Arrosées de quelques gouttes de citron et saupoudrées de sucre en poudre, elles se servent chaudes ou froides.

bananes au citron. Les bananes, épluchées et coupées en rondelles, sont rangées sur compotier, arrosées de jus de citron, saupoudrées de sucre et mises sur glace.

bananes à la crème Chantilly. Epluchées, coupées en rondelles, rangées dans un compotier et nappées de *crème Chantilly**.

BAR

bananes flambées. Pochées au sirop ou frites au beurre, les bananes sont rangées sur plat chaud, arrosées de cognac, de kirsch ou de rhum et flambées en servant.

bananes au four. Epluchées et coupées en deux dans leur longueur, les bananes sont rangées dans un plat, saupoudrées de sucre en poudre, arrosées de beurre fondu et cuites au four pendant 20 minutes.

bananes grillées. Epluchées et badigeonnées de beurre fondu, les bananes sont grillées à feu doux, dressées sur plat rond et saupoudrées de sucre en poudre.

BANQUIÈRE (A LA), garniture pour volailles, ris de veau et vol-au-vent, composée de quenelles de *farce de volaille**, de champignons et de lames de truffe, servie avec *sauce banquière**.

BAR, poisson très abondant en Méditerranée. — Deux espèces : bar commun, ou loup de mer, et bar rayé. La chair du bar est très délicate.

Préparation ou « habillage » du poisson. Le vider par les ouïes et par une incision légère sur le ventre, l'écailler sans déchirer la peau, couper les nageoires, le laver et l'essuyer. Selon la destination, le *ciseler** légèrement sur la partie charnue du dos, le fendre le long de l'arête centrale ou le tronçonner en morceaux d'égale grosseur. Si le bar est destiné à être poché, on ne l'écaille qu'après la cuisson.

bar bouilli servi chaud. Faire chauffer le bar dans de l'eau salée et, dès que l'ébullition commence, le retirer sur le coin du feu. Laisser frémir pendant 10 minutes. Egoutter, ratisser très légèrement le poisson avec la lame d'un couteau pour l'écailler et le dresser sur serviette. Garnir de persil frais. Le bar se sert avec des *pommes de terre à l'anglaise**, une

*maître d'hôtel** ou une *sauce hollandaise**.

bar bouilli servi froid. Le laisser refroidir dans son eau de cuisson après avoir *ratissé** très légèrement les écailles. Dresser sur serviette et garnir de persil frais ou de cœurs de laitues. Servir avec vinaigrette, mayonnaise ou toute sauce froide *pour poissons et crustacés**.

bar braisé. Le bar étant habillé comme il est déjà dit, le saler et le poivrer intérieurement, et le garnir de beurre manié de persil haché. Mettre le poisson sur la grille de la poissonnière, foncée de carottes et d'oignons émincés passés au beurre, et d'un bouquet garni. Mouiller avec du vin blanc sec, arroser de beurre fondu, faire partir sur le feu, puis terminer la cuisson au four, en arrosant souvent, pendant 25 à 30 minutes. Egoutter, dresser sur plat long et napper du fond de braisage passé, réduit et beurré.

bar braisé farci. Comme ci-dessus, après avoir été fourré d'une *farce pour gros poisson**.

bar (filets de). Retirer la peau des filets, les parer et les préparer comme les *filets de merlan** ou de tout autre poisson.

bars frits. Ecailler, vider, parer et ciseler des bars de petite taille, les tremper dans du lait, puis dans de la farine et les faire frire à huile brûlante. Egoutter, saler, entourer de persil frit et de quartiers de citron.

BARBARIN, poisson du même genre que le *mulet**.

BARBARINE, variété de courge jaune pâle ou panachée, ou rayée de bandes vertes. — S'accommode comme les *courgettes** ou les *concombres** cuits.

BARBEAU ET BARBILLON, poissons de rivière à chair fade et

41

criblée d'arêtes. — Les gros barbeaux se préparent pochés, braisés ou rôtis, et les petits, appelés *barbillons*, grillés ou frits.

barbeau bouilli. V. *bar bouilli.*

barbeau à la bourguignonne. V. *barbue bourguignonne.*

barbeau à la marinière. V. *matelote à la marinière.*

barbeau en matelote. V. *matelote à la bourguignonne.*

barbillons frits. V. *bars frits.*

BARBECUE, petit fourneau portatif ou fixe, de plein air ou d'appartement, muni d'une grille surmontée d'un tourne-broche, ce qui permet de réussir aussi bien les rôtis que les grillades, qu'on peut parfumer en mêlant au charbon de bois des branchettes de thym et de laurier, des brindilles de genévrier, du romarin ou des zestes de citron et d'orange.

BARBE - DE - CAPUCIN, variété de chicorée sauvage étiolée et blanchie par repiquage dans un local obscur, fournissant une salade amère et toujours tendre.

BARBUE, poisson de mer du genre turbot, mais de taille plus petite et de forme plus allongée, à chair très délicate.

Préparation. Habiller le poisson en le vidant par une incision transversale au-dessous de la tête du côté noir. L'écailler, l'ébarber tout autour, raccourcir la queue, laver, éponger et, suivant l'emploi final, le laisser entier, le diviser en tronçons ou lever les filets.

La barbue cuite entière doit être incisée longitudinalement au centre du corps, côté noir, pour pouvoir soulever légèrement les filets et briser l'arête centrale en deux ou trois endroits afin d'éviter que le poisson ne se soulève et ne se déforme pendant la cuisson.

Cuisson par braisage. Placer la barbue sur la grille beurrée de la turbotière, assaisonner et mouiller à hauteur avec fumet de poisson au vin blanc. Faire partir sur le fourneau et, dès les premiers bouillons, couvrir la turbotière et achever la cuisson au four pendant 20 à 25 minutes, arroser seulement en fin de cuisson.

Egoutter, renverser la barbue sur un plat, le côté noir en dessus, enlever la peau, retourner de l'autre côté en plaçant le poisson sur le plat de service. Finir d'ébarber les arêtes des côtés, qui se retirent alors aisément, en prenant soin de ne pas briser le poisson, et éponger le bord du plat.

Cuisson par pochage (ou bouilli). Poser la barbue sur la grille de la turbotière et l'immerger dans moitié lait salé, moitié eau. Faire partir à feu modéré, écumer dès l'ébullition et reculer sur le côté du feu, couvrir d'une serviette et laisser pocher à petits frémissements pendant 12 minutes par kilo. Egoutter le poisson en soulevant la grille, le faire glisser sur le plat, le badigeonner de beurre fondu, garnir de *pommes de terre à l'anglaise** et saupoudrer de persil haché.

Désossage. Pour enlever aisément les arêtes de la barbue, la fendre longitudinalement en faisant glisser le couteau le long de l'arête centrale pour pouvoir soulever les deux filets jusqu'au bord garni de bardes, enlever l'arête centrale en prenant soin de ne pas déchirer l'autre côté de la peau ; les petites arêtes viennent en même temps.

Pour lever les filets, on pratique de la même façon, mais en détachant entièrement les filets, puis on retourne la barbue, on la fend de nouveau en longueur et on recommence l'opération comme pour le premier côté.

barbue à la bourguignonne.
Saler et poivrer la barbue, la poser
dans un plat beurré en la garnissant
de petits oignons glacés au beurre et
d'autant de petits champignons de
couche. Mouiller avec du bourgogne
rouge et cuire à couvert, dans le four,
pendant 18 à 20 minutes. Poser la
barbue avec précaution sur le plat de
service, entourer de la garniture et
napper avec le fond de cuisson réduit,
passé et lié avec 2 fortes cuillerées
de beurre manié.

barbue à la crème. V. *cabillaud
à la crème**.

barbue aux crevettes. Cuire la
barbue à court mouillement dans moi-
tié vin blanc sec, moitié fumet de pois-
son. Egoutter, poser sur le plat de ser-
vice, garnir de queues de crevettes
décortiquées, napper d'une *sauce aux
crevettes** dans laquelle a été mêlée
la cuisson du poisson passée et très
réduite.

barbue à la dieppoise. Lever les
filets, les faire pocher 10 minutes dans
du vin blanc salé et poivré à court
mouillement. Egoutter, dresser sur le
plat de service en entourant d'une
garniture *à la dieppoise**, napper
d'une sauce au vin blanc additionnée
de la cuisson des filets passée et très
réduite, et faire glacer un instant à
four très chaud.
On peut, de la même manière, prépa-
rer des petites barbues entières.

barbue farcie. Désosser la barbue
et la farcir d'une *farce de poisson**.
La faire pocher à court mouillement
dans un fumet de poisson. Egoutter,
dresser sur plat et entourer d'une
garniture *à l'américaine**, à la
Joinville**, à la Nantua** ou à la
normande**.

**barbue (filets de) à l'an-
glaise.** Saler et poivrer les filets, les
paner à l'œuf battu et à la mie de
pain, les cuire au beurre en les fai-

sant dorer de chaque côté. Dresser sur
plat de service, napper d'une maître
d'hôtel et garnir de tranches de citron
cannelées.

**barbue (filets de) à la Mor-
nay.** Cuire dans un fumet de poisson
à court mouillement. Egoutter, dresser
sur plat tapissé d'une *sauce Mornay**,
napper de même sauce, saupoudrer
de gruyère râpé, arroser de beurre
fondu et faire vivement gratiner à
four chaud.

barbue (filets de) Richelieu.
Paner à *l'anglaise**, cuire 10 minutes
au beurre, garnir de lames de truffe
et napper d'une maître d'hôtel.

barbue (filets de) Véron. Sa-
ler, poivrer, beurrer, saupoudrer de
mie de pain, cuire sur le gril et napper
d'une *sauce Véron**.

barbues (petites) frites. Ha-
biller les barbues, les assaisonner inté-
rieurement, les tremper dans du lait,
les fariner et les faire frire à pleine
huile très chaude. Egoutter, éponger,
saler et garnir de persil frit et de ron-
delles de citron.

barbue grillée. La ciseler en grille,
peu profondément, l'assaisonner de
sel et de poivre, la badigeonner de
beurre fondu et la cuire sur le gril.
L'entourer de persil et de rondelles de
citron cannelées. La servir avec une
*sauce maître d'hôtel** ou toute autre
sauce à poisson.

barbue à la mâconnaise. Gar-
nir la barbue d'une *farce de poisson**,
la cuire sur plaque avec un fumet de
poisson au vin rouge. L'égoutter, la
dresser sur plat en l'entourant de pe-
tits cèpes sautés au beurre et sau-
poudrés d'un hachis d'échalotes, nap-
per d'une *sauce bourguignonne**,
entourer de petits fonds d'artichauts
étuvés au beurre et garnis de truffes
en cubes et de crème fraîche. Faire
vivement gratiner au four.

barbue à la marinière. Comme la *barbue au vin blanc**, servie avec une *sauce marinière**.

barbue à la Nantua. Lever les filets et les préparer comme pour la *barbue aux crevettes**, en remplaçant celles-ci par des queues d'écrevisses et en nappant d'une *sauce Nantua** additionnée de la cuisson des filets réduite et passée.

barbue à la normande. Cuire dans un fumet de poisson à court mouillement, égoutter, dresser sur plat de service, entourer d'une *garniture normande** et napper d'une *sauce normande** dans laquelle est ajouté le fond de cuisson passé et réduit.

barbue froide à sauces diverses. Pochée ou bouillie, refroidie dans le bain de cuisson, égouttée et dressée sur serviette avec garniture de cœurs de laitues, œufs durs et concombre, ou macédoine de légumes, et servie avec une sauce mayonnaise ou toute autre *sauce spéciale pour poisson froid.* (V. *sauce.*)

barbue saumonée. Comme la *barbue farcie**, avec une *farce de poisson* faite à base de saumon frais.

barbue au vin blanc. Assaisonner intérieurement et extérieurement de sel et de poivre, poser sur plat beurré garni d'oignons émincés et de thym émietté, mouiller d'un peu de vin blanc et de fumet de poisson. Cuire à couvert à chaleur douce. Egoutter, éponger, dresser sur plat long et napper d'une *sauce au vin blanc** montée avec le fond de cuisson du poisson et beurre manié. Glacer vivement à four très chaud.

barbue au vin rouge. Comme ci-dessus, en remplaçant le vin blanc par du vin rouge. Napper d'une *sauce au vin rouge** liée de *sauce espagnole**. *Glacer** vivement au four très chaud.

BARDE, mince tranche de lard gras.

BARDER, envelopper une pièce de viande ou une volaille d'une fine tranche de lard gras.

BARIGOULE (A LA), farce de champignons : *artichauts à la barigoule**.

BARON, selle d'agneau ou de mouton comportant les deux gigots.

BARON-BRISSE, garniture pour pièces de boucherie composée de gros oignons garnis de farce de volaille et de tartelettes remplies d'olives vertes farcies.

BARQUETTE, pâtisserie de forme ovale que l'on remplit de garnitures diverses, salées ou sucrées. (V. **tartelettes.**)

BASQUAISE (A LA), garniture pour grosses pièces de boucherie, composée de cèpes sautés et de *pommes Anna** saupoudrées de jambon de Bayonne haché.

BASSINE, ustensile de cuisine en cuivre ou en émail, servant à faire cuire confitures, marmelades et gelées.

BÂTARDE, *sauce** au beurre.

BÂTONNETS et **BÂTONS,** pâtisseries de pâte d'amandes* ou de noisettes, de pâte à foncer* ou de pâte à chou*, façonnées en bâtons plus ou moins gros.

bâtonnets aux amandes. Piler ensemble 250 g d'amandes mondées et 250 g de sucre en poudre en mouillant peu à peu avec 3 blancs d'œufs, puis 1 décilitre de rhum. Abaisser* la pâte sur 2 cm d'épaisseur et la détailler en bandes de 8 cm de largeur, puis en bâtonnets de 2 cm. Tremper ceux-ci un à un dans du blanc d'œuf légèrement battu, puis dans du sucre

cristallisé. Ranger sur plaque beurrée et farinée, et cuire à four doux.

bâtonnets aux avelines. Comme ci-dessus, en remplaçant les amandes par des noisettes et le rhum par du kirsch.

bâtonnets au chocolat. Comme les *bâtonnets aux amandes**, avec 250 g d'amandes mondées, 250 g de sucre poudre, 200 g de cacao non sucré, 2 paquets de sucre vanillé et 3 blancs d'œufs.

bâtons glacés à la vanille. Piler 250 g d'amandes mondées et 250 g de sucre en ajoutant peu à peu 3 blancs d'œufs et une cuillerée à café rase de vanille en poudre. Abaisser sur 1 cm d'épaisseur et 15 cm de large, recouvrir de *glace royale blanche** à la vanille, détailler en bâtons de 2 cm de large, ranger sur plaque beurrée et farinée, et cuire à four doux.

bâtons de Jacob. Couler sur plaque beurrée et farinée, à l'aide d'une poche à douille unie, de la *pâte à chou** en forme de bâtonnets, faire cuire à four doux et laisser refroidir. Fendre chacun des bâtons sur le côté, les remplir d'une *crème pâtissière** et saupoudrer le dessus de sucre cassé.

BAUDROIE, poisson de mer, qui s'accommode comme la *lotte**.

BAVAROISE (entremets), crème anglaise à la vanille, au café, au chocolat, au caramel ou aux liqueurs diverses, dans laquelle on incorpore par litre de crème fraîche 25 g de gélatine en feuille dissoute dans de l'eau tiède. — Le mélange est mis à refroidir en le *vanant** à plusieurs reprises et mêlé, en dernier lieu, à 1 litre de crème fouettée sucrée. Versé jusqu'à ras bord dans un moule à bavaroise à douilles badigeonné d'huile d'amandes douces, l'*appareil** est recouvert d'un papier sulfurisé et pris sur glace

pilée pendant 2 heures. Au moment de servir, le moule est vivement trempé dans de l'eau chaude, essuyé et renversé sur un plat.

bavaroise à la cévenole. Remplir le moule à bavaroise en intercalant des couches d'appareil à bavaroise à la vanille, de bavaroise à la crème fouettée additionnée de purée de marrons parfumée au kirsch. Faire prendre 2 heures sur de la glace pilée, démouler et napper de crème Chantilly. Entourer de marrons glacés.
On peut, selon le même principe, préparer des bavaroises à l'ananas, aux fraises, aux framboises, aux groseilles, aux pommes et aux noix.

bavaroise rubanée. Se prépare en alternant dans le moule deux appareils à bavaroise distincts : l'un à la vanille, l'autre au chocolat ou au café.

bavaroise à la vanille (crème glacée). Un demi-litre de crème anglaise à la vanille, refroidie et mêlée à un demi-litre de crème fraîche fouettée, versée dans une jatte et refroidie sur glace pilée. On prépare de la même façon des bavaroises de crème au chocolat ou au café.

BAVETTE, morceau de bœuf, formé par la paroi latérale du ventre et employé pour le pot-au-feu. (V. *bœuf*.)

BÉARNAISE. V. *sauce*.

BÉATRIX, garniture pour grosses pièces de boucherie, composée de morilles sautées au beurre, de carottes nouvelles glacées, de quartiers d'artichauts braisés et de pommes de terre nouvelles rissolées. — Servie avec fond de cuisson déglacé.

BEAUHARNAIS (A LA), garniture pour petites pièces de boucherie, tournedos et escalopes de veau, composée de petits fonds d'artichauts

étuvés au beurre et garnis d'une *sauce béarnaise** finie à la purée d'estragon et de pommes de terre noisettes. — Servie avec fond de cuisson déglacé mêlé à fond de veau clair et truffes hachées.

BEAUVILLIERS, garniture pour pièces de boucherie, composée de petites crêpes salées fourrées d'épinards, coupées en tronçons, trempées dans de la pâte et frites en pleine friture, de petites tomates farcies de purée de cervelle gratinées au four et de salsifis sautés au beurre. — Servie avec fond de braisage déglacé.

BÉCASSE, oiseau migrateur à chair très savoureuse. — Les amateurs n'admettent pas qu'elle soit vidée ; il faut seulement retirer le gésier. Ne supporte pas un long faisandage.

bécasse à l'armagnac. Se prépare comme la *bécasse à la fine champagne**, en déglaçant le fond de cuisson avec de l'armagnac.

bécasse à la fine champagne. La cuire au four pendant 10 minutes, dépecer ses membres et les tenir au chaud. Déglacer le fond de cuisson avec quelques cuillerées de fine champagne, flamber et ajouter les intestins coupés et pilés, le jus de la carcasse fortement pressée et une cuillerée de fumet de gibier. Relever de jus de citron et d'une pointe de poivre de Cayenne, verser sur les morceaux de bécasse et faire chauffer ensemble sans bouillir.

bécasse à la périgourdine. Garnir l'intérieur de la bécasse avec ses intestins hachés, un morceau de foie gras et des dés de truffe relevés d'un filet d'armagnac. La faire revenir au beurre, ajouter 6 petites truffes pelées, arroser d'armagnac et faire cuire 18 minutes, à couvert, dans le four.

bécasse rôtie. Trousser en traversant les cuisses avec le bec, barder assez serré et cuire de 18 à 20 minutes au four ou à la broche. Dresser sur croûtons de pain dorés dans la lèchefrite et tartinés avec les intestins pilés avec même quantité de foie gras, une pointe de muscade et du poivre moulu. Repasser un instant au four très chaud avant de servir.

BÉCASSE DE MER, poisson de 2 à 3 m de long, dont la bouche, allongée, rappelle le bec de la bécasse. — Se prépare comme le *thon**.

BÉCASSIN ou **CUL-BLANC.** Se prépare surtout rôti.

BECFIGUE ou **BEC-FIN,** oiseau abondant en Provence. — Se prépare comme les *ortolans**.

BÉCHAMEL ou **BÉCHAMELLE,** *sauce** à base de beurre, de farine et de lait inventée par le marquis de Béchameil (1630-1703).

BEC-PLAT, canard souchet. — Se prépare comme le *canard sauvage**.

BEIGNETS, viandes, poissons, légumes, fruits, enrobés de pâte et frits en pleine friture, ou pâtes seules : à chou, à brioche, à feuilletage, également frites en pleine friture.

BEIGNETS SALÉS

beignets d'aubergines. V. *aubergines*.

beignets de cervelle. V. *veau*.

beignets d'huîtres. V. *huître*.

beignets de légumes. Céleris-raves ou en branches, fonds d'artichauts, cardons, bouquets de chou-fleur, salsifis, topinambours, etc., sont d'abord cuits à l'eau bouillante salée, puis égouttés, refroidis et marinés dans l'huile, jus de citron, sel et poivre avant d'être trempés dans la pâte à frire.

beignets de ris de veau. Les ris sont braisés au vin blanc, coupés en morceaux et marinés dans l'huile, persil haché et jus de citron avant d'être trempés dans la pâte à frire.

BEIGNETS SUCRÉS

beignets d'acacia. V. *acacia*.

beignets de crèmes diverses. Ces beignets se font avec de la *crème* « *frite* » ou à *beignets**, de la *crème anglaise** épaisse, de la *bouillie de maïs**, etc., étalées sur 2 cm d'épaisseur dans un plat creux ou sur une plaque à pâtisserie, refroidies et coupées en rectangles ou en losanges, panés à l'anglaise ou enduits de pâte à frire avant d'être plongés dans la friture brûlante. Egouttés et saupoudrés de sucre.

beignets de fleurs diverses (de sureau, de lis, de violettes). Se préparent comme les beignets d'*acacia**.

beignets de fruits frais. Cerises équeutées, dénoyautées ou non, ou liées en petits paquets, pommes et poires en rondelles, ananas épluchés et coupés en tranches, bananes partagées en deux, oranges ou mandarines en quartiers, grosses prunes, etc., macérés dans rhum, kirsch, ou liqueur avant d'être trempés dans la *pâte à frire**.

beignets soufflés, dits « **pets-de-nonne** » ou « **soupirs-de-nonne** ». Se préparent avec de la *pâte à chou** non sucrée que l'on fait tomber dans la friture, à l'aide d'une cuiller, en boules de la grosseur d'une noix. Dès qu'ils sont bien gonflés et dorés, on les égoutte sur serviettes et on les saupoudre de sucre en poudre.

BÉNÉDICTINE, liqueur inventée par les bénédictins de l'abbaye de Fécamp.

BÉNÉDICTINE (A LA), garniture pour poissons et œufs, composée de tartelettes garnies de *brandade de morue** additionnée de truffes hachées. — Servie avec sauce au vin blanc pour les poissons et sauce à la crème pour les œufs.

BERGAMOTE, agrume très acide produite par le bergamotier, dont on extrait de l'écorce une huile violemment parfumée et agréable, employée en confiserie, et dont le zeste confit sert à parfumer pâtisseries et entremets.

BERLINGOT, bonbon très dur fait à base de sucre parfumé d'aromates divers, particulièrement d'essence de menthe.

BERNACHE ou **BERNACLE,** oie sauvage des régions polaires, qui immigre l'hiver sur les côtes françaises. — Se prépare comme l'*outarde**.

BERNARD-L'ERMITE, crustacé qui a une carapace résistante jusqu'à la moitié supérieure de son corps et qui s'introduit, pour protéger la seconde partie, restée molle, dans les coquilles de mollusques vides. — Se prépare de deux façons : ou bien hors coquille comme les *crevettes**, ou bien dans sa coquille sur le gril ou sur des cendres chaudes.

BERNICLE ou **PATELLE,** coquillage conique qui se fixe sur les rochers, au bord de la mer. — Sa chair, très dure, se mange surtout crue, au naturel ou avec une vinaigrette.

BERRICHONNE (A LA), garniture pour grosses pièces de boucherie, principalement le mouton, composée de choux braisés, de petits oignons, de marrons et de tranches de lard maigre.

BÊTE DE COMPAGNIE. V. *sanglier*.

BETTE, BLETTE, POIRÉE ou **CARDE,** plante potagère à feuilles, pétioles et côtes très développés. — Les feuilles se préparent comme les *épinards**, et les côtes comme le *cardon**.

BETTERAVE ROUGE, racine très sucrée d'une plante potagère. — Après avoir été cuite à l'eau salée ou au four, la betterave est employée comme garniture de salade, hors-d'œuvre et accompagnement de certaines entrées de gibier. On la prépare aussi à la crème ou à la sauce blanche.

BEURRE, globule gras ou matière grasse du lait aggloméré en masse au moyen du barattage. Pour se conserver plusieurs jours, le beurre doit être préservé de l'air, de la lumière et de la chaleur. L'endroit le plus indiqué est donc un réfrigérateur. Le beurre pasteurisé se conserve parfaitement pendant 8 à 10 jours et même plus.

beurre de cacao. Obtenu par la pression des amandes torréfiées des cabosses de cacao. Sa saveur, douce et agréable, rappelle celle du chocolat. Est employé en confiserie.

beurre de coco ou **beurre végétal.** Extrait du coprah, pulpe de la noix de coco.

beurre de noix, de noisettes ou **d'arachides.** Obtenu par extraction, ce beurre est un produit d'un goût très fin, mais d'un prix élevé. Il est surtout employé en confiserie.

BEURRES COMPOSÉS

beurre d'ail. V. *ail.*

beurre d'amandes. V. *amandes.*

beurre d'anchois. V. *anchois.*

beurre d'avelines. Comme le beurre d'*amandes**.

beurre blanc. Réduction de vinaigre dans lequel ont été mises 2 ou 3 échalotes grises finement hachées, une pincée de sel et de poivre, qu'on incorpore peu à peu dans du beurre ramolli, en le fouettant jusqu'à ce que le mélange devienne mousseux et très blanc.

beurre Bercy (pour accompagnement des viandes et des poissons grillés). Faire réduire de moitié 2 décilitres de vin blanc sec additionné d'une cuillerée à soupe d'échalotes finement hachées, laisser refroidir et ajouter 200 g de beurre ramolli, 500 g de moelle de bœuf coupée en dés, pochée à l'eau et égouttée, une cuillerée à soupe de persil haché, le jus d'un demi-citron, 8 g de sel fin et une pincée de poivre fraîchement moulu.

beurre de champignons (élément complémentaire pour sauces blanches et hors-d'œuvre froids). Couper 150 g de champignons de couche, les étuver au beurre, les saler, les poivrer et les piler finement. Enfin, ajouter 150 g de beurre et passer au tamis.

beurre Chivry (élément complémentaire pour sauces blanches et hors-d'œuvre froids). Blanchir 3 minutes à l'eau bouillante salée 150 g de persil, estragon, cerfeuil, ciboulette et pimprenelle fraîche. Egoutter, rafraîchir, éponger et piler au mortier en même temps que 20 g d'échalotes hachées. Ajouter 150 g de beurre et passer au tamis.

beurre de ciboulette (élément complémentaire pour sauces maigres, poissons et hors-d'œuvre froids). Blanchir à l'eau bouillante salée 125 g de ciboulette émincée, éponger et broyer. Ajouter 125 g de beurre et passer au tamis.

beurre de citron (élément de garniture de hors-d'œuvre froids). Addi-

tionner 200 g de beurre au zeste d'un citron finement haché, saler et poivrer.

beurre Colbert (accompagnement pour poissons frits et viandes grillées). *Beurre à la maître d'hôtel* relevé d'estragon haché et d'une cuillerée à café de glace de viande.

beurre de crabes ou de crevettes (élément complémentaire pour sauces maigres, poissons froids et garnitures de hors-d'œuvre). Piler finement les chairs refroidies de crabes ou de crevettes avec poids égal de beurre. Passer au tamis.

beurre de crevettes fait à chaud (élément complémentaire pour sauces, coulis, potages de crustacés et farces de poissons). Piler finement au mortier les carapaces et parures de crevettes, dont les queues, décortiquées, sont employées à part. Ajouter même poids de beurre, faire fondre doucement au bain-marie, tordre à travers un linge en faisant tomber le beurre dans de l'eau glacée. Laisser figer, décanter et éponger.

beurre d'échalote (élément complémentaire pour sauces maigres, garnitures de hors-d'œuvre et poissons froids). Se prépare comme le *beurre de ciboulette*.

beurre d'écrevisses fait à chaud (élément complémentaire pour sauces maigres, potages de crustacés et farces de poissons). Se prépare comme le *beurre de crevettes fait à chaud*.

beurre d'écrevisses fait à froid (élément complémentaire pour sauces maigres, garnitures de hors-d'œuvre et poissons froids). Se prépare avec les carapaces d'écrevisses pilées finement au mortier avec même poids de beurre, puis passées au tamis fin.

beurre pour escargots. V. *escargots.*

beurre d'estragon. Se prépare comme le *beurre de ciboulette.*

beurre à la maître d'hôtel. Beurre travaillé au bain-marie avec sel, pincée de poivre, persil haché et filet de citron.

beurre manié (pour lier certaines sauces). Se prépare en travaillant ensemble 75 g de beurre et 100 g de farine tamisée.

beurre marchand de vin. Réduire de moitié 3 décilitres de vin rouge additionné de 30 g d'échalotes finement hachées, ajouter une cuillerée à soupe de glace de viande, une cuillerée à soupe de persil haché et un filet de jus de citron, saler et poivrer. Se sert avec l'*entrecôte de bœuf grillée à la marchand de vin.* (V. *bœuf.*)

beurre de Montpellier. Blanchir vivement à l'eau bouillante salée une poignée de persil et autant d'épinards, de cerfeuil, de cresson, de ciboulette et d'estragon, plus 40 g d'échalotes hachées. Rafraîchir aussitôt, éponger et piler au mortier en ajoutant 3 cornichons moyens, une cuillerée à soupe de câpres, 4 filets d'anchois dessalés et une gousse d'ail. Lorsque le tout est réduit en pâte fine, y ajouter 250 g de beurre et 3 jaunes d'œufs cuits durs, bien broyer ensemble, passer à l'étamine et étaler sur plaque. Laisser figer.

beurre noir. Saler et poivrer le beurre, le faire chauffer dans une poêle jusqu'à couleur brun foncé, y ajouter une poignée de bouquets de persil, frisé de préférence, laisser frire un instant et verser un filet de vinaigre. Se sert brûlant avec œufs ou poissons.

beurre noisette. Beurre chauffé jusqu'à couleur noisette.

beurre de noisettes. Se prépare comme le *beurre d'amandes**, avec des noisettes légèrement grillées.

beurre de noix. Se prépare comme le *beurre d'amandes**.

beurre de pistaches. Se prépare comme le *beurre d'amandes**.

beurre printanier. Piler au mortier, en quantités égales, des petits pois, des pointes d'asperges, des haricots verts, cuits à l'eau bouillante salée, égouttés et épongés; y ajouter même proportion de beurre avant de passer au tamis fin.

beurre vert. Beurre ramolli en pommade et coloré au *vert d'épinard**.

BEURRER, incorporer, hors de feu, du beurre en petits morceaux à une sauce ou à une préparation ne devant plus bouillir. ‖ Enduire un plat, un moule, une viande, une volaille ou un poisson de beurre ramolli.

BICHE, femelle du cerf. — Se prépare comme le *chevreuil* après avoir été marinée. (V. *marinade*.)

BIFTECK. V. *bœuf*.

BIGARADE, orange amère employée en confiserie, pour la préparation du *curaçao* et pour condimenter certaines sauces de gibier. — Les jeunes bigarades, appelées « chinois », se font confire dans de l'eau-de-vie ou dans du sucre.

BIGARREAU, *cerise** à chair ferme et croquante, soit blanche, soit rouge.

BIGORNEAU, petit coquillage des côtes de l'Océan, principalement de la Bretagne. — Se fait cuire comme les coques ou se mange cru.

BISCUIT (pâtisserie), gâteau ou petit four sec.

biscuit aux amandes (gros gâteau). Travailler longuement à l'aide d'une spatule 8 jaunes d'œufs, 300 g de sucre en poudre et une pincée de sel. Incorporer 120 g d'amandes douces additionnées de 4 ou 5 amandes amères, mondées et pilées finement avec un blanc d'œuf; parfumer de quelques gouttes d'eau de fleur d'oranger et travailler encore un moment. Ajouter les 8 blancs d'œufs montés en neige ferme et 120 g de farine tamisée, mêler légèrement et verser dans un moule à biscuit beurré et fariné, en ne le remplissant qu'aux trois quarts. Cuire à four modéré pendant 45 minutes, démouler sur une grille, laisser refroidir et couper le biscuit transversalement en trois tranches de même épaisseur. Napper la première de marmelade d'abricots, la deuxième de gelée de groseille et appuyer la troisième par-dessus pour reformer le biscuit. L'*abricoter** et le saupoudrer de pistaches hachées.

biscuits au citron (petits gâteaux secs). Travailler à la spatule 2 jaunes d'œufs et 60 g de sucre en poudre, y ajouter le zeste râpé d'un citron, puis 30 g de farine tamisée, 20 g de fécule, une cuillerée à soupe d'amandes en poudre et, en dernier, les 2 blancs d'œufs en neige très ferme. Coucher, à l'aide d'une poche à douille, en petits tas sur une feuille de papier blanc posée sur plaque, saupoudrer de sucre semoule et faire cuire à four doux.

biscuit à la cuiller. Travailler à la spatule 8 jaunes d'œufs et 250 g de sucre en poudre jusqu'à ce que le mélange forme ruban, parfumer avec une cuillerée à café d'eau de fleur d'oranger, ajouter 190 g de farine tamisée, puis les 8 blancs d'œufs battus en neige très ferme. Mêler légèrement et coucher à l'aide d'une poche à douille unie sur des feuilles de papier blanc. Saupoudrer de sucre en poudre à l'aide d'un tamis, soulever les feuilles de papier par deux extrémités pour faire tomber l'excès de sucre, mettre sur plaque et faire cuire à feu très doux.

biscuits au gingembre (petits gâteaux secs). Travailler à la spatule 125 g de sucre en poudre et 4 jaunes d'œufs, y ajouter 5 g de gingembre en poudre, puis, lorsque le mélange est bien mousseux, 60 g de crème de riz et 30 g de fécule de pommes de terre. Incorporer légèrement les 4 blancs d'œufs montés en neige très ferme et coucher l'appareil sur des feuilles de papier blanc, à l'aide d'une poche à douille unie, en bâtonnets de 5 cm de long. Saupoudrer de sucre fin, poser sur plaque et cuire à four très doux.

biscuit manqué. Travailler à la spatule 250 g de sucre en poudre et 9 jaunes d'œufs jusqu'à ce que le mélange devienne blanc et forme ruban, ajouter 3 cuillerées à soupe de rhum, 200 g de farine tamisée, puis les 9 blancs battus en neige très ferme et, en dernier, 125 g de beurre fondu. Verser dans un moule à manqué beurré et fariné, et faire cuire au four à chaleur moyenne.

biscuits de Reims. Battre 6 jaunes d'œufs avec 550 g de sucre en poudre et la râpure d'un zeste de citron jusqu'à ce que le mélange devienne blanc et très léger, y ajouter les 6 blancs battus en neige et 375 g de farine tamisée versée en pluie. Mêler le tout très doucement pour ne pas faire affaisser les blancs d'œufs. Verser dans des moules à biscuits de Reims beurrés et saupoudrés de sucre granulé. Faire cuire à four très doux.

biscuit de Savoie. Travailler ensemble 250 g de sucre en poudre et 7 jaunes d'œufs jusqu'à ce que la pâte fasse ruban, ajouter un paquet de sucre vanillé, 95 g de farine tamisée, 95 g de fécule de pomme de terre et, en dernier, les 7 blancs d'œufs battus en neige très ferme. Verser dans un moule à biscuit de Savoie beurré et saupoudré de fécule, en ne

le remplissant qu'aux deux tiers. Cuire à four très doux.

BISQUE DE CRABES. V. *soupes et potages.*

BISQUE D'ÉCREVISSES. V. *écrevisse.*

BISQUE DE HOMARD. V. *soupes et potages.*

BLANC, court-bouillon ou fond clair composé d'eau salée et de farine, dans lequel on fait cuire les abats blancs, les champignons et certains légumes tels que cardons, salsifis et bettes.

BLANC (CUIRE A), cuire une croûte de pâtisserie vide. (V. *tartes, tartelettes, flans.*)

BLANC DE VOLAILLE, filets de chair blanche entourant le bréchet des poulets, des dindes, etc.

BLANCHIR, plonger une denrée dans de l'eau bouillante pour la raffermir, l'épurer, retirer son excès de sel, enlever son âcreté ou permettre son épluchage.

BLANC-MANGER. Monder 250 g d'amandes douces et quelques amandes amères, les piler au mortier en les aspergeant de gouttes d'eau fraîche pour les empêcher de tourner en huile. — Lorsqu'elles sont réduites en pâte très fine, les délayer avec un demi-litre d'eau froide, passer au torchon mouillé en tordant fortement pour extraire tout le « lait » des amandes. Faire tremper 15 g de gélatine en feuille dans de l'eau fraîche pendant 1 heure, l'égoutter, l'éponger et la faire chauffer dans le lait d'amandes en y ajoutant 200 g de sucre en morceaux, porter à ébullition en tournant, passer dans un linge mouillé et laisser tiédir. Ajouter 1 décilitre de kirsch ou de rhum, verser

dans un moule à bavarois graissé à l'huile d'amandes douces et sanglé de glace pilée. Laisser prendre pendant 1 heure sur glace, plonger une seconde le moule dans de l'eau chaude, l'essuyer et démouler.

BLANQUETTE, ragoût blanc à base de veau, d'agneau ou de poule. — Détailler la viande en carrés un peu gros ou dépecer la volaille en morceaux, couvrir d'eau salée et faire partir à plein feu; écumer, ajouter un gros oignon, une carotte et un bouquet garni et laisser cuire doucement pendant 45 minutes pour la volaille et l'agneau, 1 h 30 pour le veau. Faire fondre un morceau de beurre dans une casserole, y ajouter une forte cuillerée de farine et délier en tournant avec le bouillon de cuisson passé, versé peu à peu. Ajouter une forte poignée de petits oignons et de champignons cuits un instant dans un peu du bouillon, ajouter la viande et laisser mijoter doucement.
Au moment de servir, donner un tour de moulin de poivre, lier avec un jaune d'œuf et de la crème, et relever d'un jus de citron.

BLET, BLETTE, mot employé pour désigner l'état de ramollissement de la pulpe de certains fruits avant la pourriture. — Les nèfles, les kakis ne sont consommables que blets.

BLEU (CUISSON AU). S'emploie pour certaines sortes de poissons d'eau douce, particulièrement pour les truites. Les vider et parer dès que pêchées et les plonger dans un court-bouillon composé d'eau de vinaigre de vin, de sel, de poivre, de thym et de laurier, laisser frémir 7 à 8 minutes, égoutter et servir avec une sauce hollandaise*.

Nota. Les poissons cuits au bleu prennent une teinte légèrement azurée, teinte qui est accentuée lorsqu'on arrose les poissons de vinaigre avant de les plonger dans le court-bouillon.

BLINIS, petites crêpes salées servies en hors-d'œuvre.

BLONDIR, faire légèrement rissoler dans du beurre.

BŒUF, viande de boucherie par excellence, plus nourrissante et fortifiante que toutes les autres viandes. — Selon la race, l'âge, l'état d'engraissement, le travail fourni et le sexe, on classe la viande en trois catégories :
— *première catégorie* : filet, faux filet, aloyau, romsteck, gîte à la noix, tranche grasse, quasi;
— *deuxième catégorie* : bavette d'aloyau, côtes couvertes, entrecôte, côtes découvertes, paleron, macreuse, talon du collier, boîte à moelle;
— *troisième catégorie* : flanchet, poitrine, plat de côtes, gîte, collier, plat de joue, crosse, trumeau.
La viande de bœuf de bonne qualité est ferme et élastique, d'un joli rouge légèrement *persillé;* son odeur est douce et agréable.

bœuf (abats de). *Abats blancs :* pieds, panse, gras-double, cervelle, amourette (moelle épinière) [v. **veau** *(amourettes de)*]. *Abats rouges :* mou, cœur, foie, langue, rognons. Les différentes façons d'accommoder les abats sont données plus loin.

BŒUF (ACCOMMODEMENT DU)

aiguillette ou **pointe de culotte.** Se fait braiser.

aloyau. Comprend le filet et le faux filet. Se fait rôtir au four ou à la broche, en comptant de 20 à 30 minutes de cuisson par kilo (v. *rôtissage,* p. 7), ou braiser après avoir été piqué de lardons salés et poivrés, en comptant 2 h 30 de cuisson, 3 heures si le morceau est très gros (v. *braisage,* p. 6).

bifteck. Tranche prise sur la tête du filet ou l'aloyau, il se fait griller sur une plaque chauffée à blanc ou dans une poêle avec du beurre ; il doit être vivement saisi pour que se forme tout de suite une croûte dorée qui empêche le sang de sortir de l'intérieur des tissus. Ne laisser cuire que 1 ou 2 minutes de chaque côté, saler, poivrer et poser sur plat chaud avec une noix de beurre et une pincée de persil haché sur chaque pièce. Compter 150 g de bifteck par personne.

bifteck haché. Se prépare avec de la viande de bœuf hachée, formée en boule aplatie ; se fait griller à la poêle à feu vif. La viande doit être hachée devant l'acheteur et consommée sans attendre, sous peine d'intoxication grave.

bifteck à la tartare. Bifteck cru de viande hachée de première fraîcheur. Pour 150 g de viande, un jaune d'œuf, une cuiller à soupe d'huile d'olive, sel, poivre, thym, safran, carry, quelques gouttes de vinaigre, oignon, ail et persil hachés, et une cuiller à café de câpres. Le tout bien amalgamé est modelé en boule légèrement aplatie, posé sur une assiette et garni de cornichons.

bœuf bouilli. Le « bouilli » est la viande de bœuf provenant du pot-au-feu (v. *soupes et potages*). Une fois refroidi, il est sec et un peu fade ; coupé en tranche il peut être réchauffé dans une *sauce piquante**, une *sauce tomate**, un *miroton** d'oignons ou servir à la préparation de *croquettes** et d'un *gratin**. On peut aussi le couper en dés et l'assaisonner en salade avec oignons et échalotes émincés, et surtout en faire un *hachis Parmentier**, qui est aussi bon chaud que froid.

bœuf à la bourgeoise. Pièce de bœuf piquée de gros lardons épicés, mise à macérer pendant 6 heures dans du vin blanc sec avec sel, poivre et épices, et cuite dans une braisière (v. *braisage*, p. 6), mouillée de la marinade passée, avec carottes nouvelles et petits oignons. Compter 3 heures de cuisson à petit feu.

bœuf bourguignon. La pièce de bœuf est préparée comme ci-dessus, mais avec du vin rouge, et servie avec une garniture *bourguignonne**.

bœuf (brochettes de). Se préparent avec des morceaux carrés de filet de bœuf, des morceaux de lard maigre et des champignons. (V. *brochettes*.)

bœuf en daube. Morceau pris dans la culotte et cuit en daubière dans un fond de braisage mouillé au vin rouge.

bœuf à la mode. Comme le *bœuf à la bourgeoise**, mais sans vin et avec lardons, carottes, oignons et bouquet garni.

bœuf (ragoût de). Se prépare avec des morceaux de culotte, de paleron ou de côtes découvertes selon la méthode habituelle (v. *ragoût*), avec garniture *bourgeoise**, garniture *bourguignonne**, marrons ou salsifis.

chateaubriand. Pièce épaisse prise en plein cœur du filet de bœuf, dont le poids varie entre 400 à 800 g. Se fait griller à four chaud ou sauter. Se sert garni de *pommes de terre château** avec une *sauce Colbert** ou une *maître d'hôtel**.

côte de bœuf ou **train de côtes.** Pièce très appréciée, de 1 kg à 1,500 kg. Se fait rôtir au four ou à la broche, ou braiser, tenue rosée à l'intérieur ; il faut compter de 15 à 18 minutes de cuisson par kilo. Se sert avec les mêmes garnitures que le filet ou le contre-filet. La côte de bœuf désossée et débitée en larges tranches prend le nom d'*entrecôte* ; elle se fait sauter ou griller.

émincé de bœuf. Se prépare avec des viandes de desserte braisées ou rôties, coupées en tranches minces et nappées d'une *sauce bourguignonne, charcutière, chasseur, piquante* ou *poivrade,* versée bouillante sur la viande, qui est ainsi réchauffée sans bouillir.

entrecôte béarnaise. Grillée au beurre et dressée sur plat chaud, l'entrecôte est garnie de *pommes de terre château* * et de cresson, et servie avec une *sauce béarnaise* *.

entrecôte Bercy. Grillée, dressée sur plat chaud et couverte de *beurre Bercy* *.

entrecôte à la bordelaise. Grillée au beurre et servie nappée d'échalotes et de persil hachés et chauffés un instant dans le fond de cuisson déglacé avec un filet de vinaigre.

entrecôte bourguignonne. Sautée au beurre et servie entourée d'une *garniture bourguignonne* *, et saucée avec le fond de cuisson déglacé avec un peu de vin rouge.

entrecôte aux champignons. Sautée au beurre, entourée, aux trois quarts de la cuisson, de petites têtes de champignons de Paris. Dressée sur plat chaud et arrosée du fond de cuisson déglacé au vin blanc et lié de *beurre manié* *.

entrecôte forestière. Comme l'entrecôte aux champignons, en remplaçant ceux-ci par une *garniture forestière* *.

entrecôte grillée à la marchand de vin. Grillée à la poêle et servie avec un *beurre marchand de vin* *.

entrecôte lyonnaise. Comme l'*entrecôte bordelaise* *, en nappant avec des oignons émincés revenus au beurre et en déglaçant le fond de cuisson avec un peu de vin blanc et un filet de vinaigre. Saupoudrer de persil haché.

estouffade de bœuf. Couper en morceaux carrés moitié paleron, moitié côtes couvertes, faire revenir avec des petits lardons blanchis et des oignons émincés, assaisonner de sel, poivre et gousses d'ail, puis saupoudrer de farine et faire légèrement roussir. Mouiller avec 1 litre de vin rouge et suffisamment d'eau chaude pour couvrir, ajouter un bouquet garni et faire cuire au four, à couvert, pendant 3 heures. Ajouter en dernier lieu 300 g de champignons émincés et quelques olives dénoyautées.

faux filet. Partie du bœuf située au-dessus des lombes, de part et d'autre de l'échine ; le milieu de la pièce est le meilleur, la partie arrière étant trop tendineuse et la partie avant trop plate. Le faux filet s'emploie pour rôtis et bifteks.

filet. Suit intérieurement toute la longueur de l'aloyau le long de l'échine, entre le rein et les os, en s'amincissant de la culotte au train de côte. La partie antérieure du filet, ou queue de filet, sert à la confection des bifteks ; le milieu de filet, très épais, fournit des rôtis délicieux, ainsi que la tête de filet. Le filet, dans son ensemble, est la partie la plus tendre et la plus estimée du bœuf.

Compter de 10 à 12 minutes par kilo pour la cuisson au four et de 15 à 18 minutes pour la cuisson à la broche. Le filet se sert généralement avec des légumes liés au beurre ou avec une des garnitures suivantes : *alsacienne* *, *anversoise* *, *Béatrix* *, *bouquetière* *, *bourguignonne* *, *bruxelloise* *, *châtelaine* *, *dauphine* *, *duchesse* *, *niçoise* *, *provençale* *, *Richelieu* *, etc.

Le **filet mignon** est pris dans la pointe du filet ; il permet toutes sortes de préparations : *grillé,* après avoir été légèrement aplati, assaisonné de sel et de poivre, trempé dans du beurre fondu et recouvert de mie de

pain ; *sauté* vivement dans du beurre après avoir été aplati et assaisonné puis, une fois cuit, saupoudré de persil haché. L'un comme l'autre se servent avec accompagnement de haricots verts beurrés, purée de céleris-raves, de lentilles, de marrons ou d'oignons, ou sauces diverses.

goulasch de bœuf. V. *goulasch.*

hampe. Reçoit tous les apprêts indiqués à *bifteck, entrecôtes* et *romsteck.*

médaillons de filet de bœuf. Se préparent comme les *tournedos*.*

paupiettes de bœuf. Se préparent comme les paupiettes de *veau*.*

romsteck. Partie arrière de l'aloyau formée par les muscles de la fesse, quartier très succulent, il convient pour toutes les préparations.

tournedos. Petites tranches de filet de bœuf taillées rondes et peu épaisses, ils se désignent aussi sous le nom de *médaillons.* On les fait sauter au beurre très vivement pour qu'ils restent rosés à l'intérieur ; ils se servent avec toutes sortes de légumes liés au beurre ou à la crème : haricots verts, flageolets, petits pois, pointes d'asperges, concombres, endives, courgettes, aubergines, épinards, etc., ou avec de petites pommes de terre sautées.

tournedos à la béarnaise. Garnis de petites *pommes de terre château** et servis avec une *sauce béarnaise*.*

tournedos à la bordelaise. Surmontés chacun d'une lame de moelle pochée, égouttée et saupoudrée de persil haché, et servis avec une *sauce bordelaise*.*

tournedos à la périgourdine. Surmontés de lames de truffe passées au beurre et saucés avec le fond de cuisson déglacé au madère.

tournedos Saint-Germain. Garnis d'une purée de pois épaisse.

BŒUF
(ACCOMMODEMENTS DES ABATS)

bœuf (cervelle de). V. *cervelle de veau.*

bœuf (cœur de). Se prépare comme le cœur de *veau aux carottes*.*

bœuf (gras-double de). Partie la plus grasse de l'estomac du bœuf.

bœuf (gras-double de) en blanquette. V. *blanquette.*

bœuf (gras-double de) à la bourgeoise. Faire revenir des oignons dans du beurre, saupoudrer de farine, laisser légèrement colorer, mouiller d'eau chaude, saler, poivrer, ajouter bouquet garni et les morceaux de gras-double coupés en carrés, faire partir à plein feu, ajouter des carottes nouvelles et des petits oignons, couvrir et cuire 1 h 30. Saupoudrer de persil haché.

bœuf (gras-double de) à la lyonnaise. Détailler en minces lanières le gras-double cuit préalablement au court-bouillon, refroidi et épongé. Le faire sauter à la poêle dans du beurre, lui ajouter une grosse assiettée d'oignons émincés sautés au beurre, faire rissoler tout ensemble pendant un instant, saler, poivrer, arroser d'un filet de vinaigre et saupoudrer de persil haché.

bœuf (gras-double de) à la poulette. Détailler en morceaux le gras-double cuit au court-bouillon, refroidi et épongé, le mettre à mijoter quelques instants dans de la *sauce poulette*,* ajouter des champignons de couche cuits au blanc et une cuillerée de persil haché.

bœuf (langue de). S'emploie fraîche ou salée : *fraîche* après avoir été dégorgée à l'eau froide, parée et dépouillée de la peau qui la recouvre ; *salée* après avoir été mise à macérer 24 heures dans du sel, ce qui l'attendrit et la rend meilleure.

La langue de bœuf, fraîche ou salée, se prépare :

— *braisée*, comme le *bœuf braisé**, avec garniture *à la bourgeoise**, *bourguignonne** ou *milanaise**, ou avec de la choucroute ;

— *pochée chaude*, comme la *pointe de culotte pochée**, avec les mêmes garnitures ;

— *pochée froide*, en tranches, avec une vinaigrette ou autre *sauce froide*.

bœuf (langue de) à l'écarlate. La langue, parée, dégorgée à l'eau froide, égouttée et épongée, est piquée sur toute sa surface, puis frottée de sel mêlé à 10 p. 100 de salpêtre. Elle est ensuite mise dans une saumure composée de 5 litres d'eau, 2,500 kg de gros sel, 150 g de salpêtre, 300 g de cassonade brune, une branche de thym, une feuille de laurier, une vingtaine de grains de genièvre, 8 grains de poivre, le tout bouilli quelques minutes et complètement refroidi ; dans cette saumure, la langue reste 6 jours en été, 8 jours en hiver. Elle est alors dessalée quelques heures à l'eau froide, puis cuite sans aucun assaisonnement pendant 2 h 30 à 3 heures dans de l'eau bouillante, égouttée, dépouillée de sa peau et couverte d'un papier beurré pour empêcher son noircissement, puis une fois refroidie entièrement enveloppée dans une mince barde de lard gras et introduite dans une baudruche préalablement trempée dans de l'eau. Les deux bouts sont ficelés, et la préparation est pochée quelques minutes dans de l'eau bouillante pour que la baudruche se colle bien à la muqueuse. Egouttée aussitôt et badigeonnée de carmin liquide, la langue est accrochée à l'air. Elle se conserve ainsi assez longtemps et se sert détaillée en tranches avec une sauce vinaigrette.

bœuf (museau de). Se prépare comme la *langue de bœuf*.

bœuf (palais de). Se prépare surtout en *attereaux**, en croquettes ou à la lyonnaise comme le *gras-double*.

bœuf (pieds de). Ne s'emploient que comme élément de garniture des *tripes à la mode de Caen**.

bœuf (queue de). Morceau peu connu et cependant très savoureux, elle se prépare braisée, farcie, grillée ou en hochepot.

bœuf (queue de) grillée à la Sainte-Menehould. Coupée en tronçons, cuite comme un pot-au-feu, égouttée, désossée, refroidie sous presse, badigeonnée de moutarde, arrosée de beurre fondu, saupoudrée de poivre de Cayenne et de mie de pain fraîche, puis grillée à feu doux et servie avec une *sauce à la diable**, *piquante** ou *poivrade**.

bœuf (queue de) en hochepot. Détailler la queue en tronçons réguliers, les mettre dans une marmite avec 2 pieds de porc coupés en morceaux et une oreille de porc laissée entière. Faire bouillir, écumer et laisser cuire doucement pendant 2 heures. Ajouter alors un petit chou pommé coupé en deux et blanchi, 3 carottes et 2 navets coupés en quartiers, 10 petits oignons et laisser encore cuire pendant 2 heures. Egoutter les morceaux de queue et de pieds, les dresser sur un plat avec les légumes, entourer de saucisses *chipolatas* grillées au beurre et de l'oreille coupée en lanières. Servir des *pommes de terre à l'anglaise* à part.

bœuf (rognons de). Peuvent se préparer comme les rognons de *veau**, mais de saveur médiocre.

bœuf (tripes de). Les tripes du bœuf sont généralement vendues nettoyées, dégorgées et blanchies. Elles comprennent : la bonnette, ou feuillet ; la caillette, ou millet ; la franche-mule et la panse. (V. *tripes à la mode de Caen*.)

BOGUE, poisson de la Méditerranée, surtout remarquable par l'éclat de ses couleurs : jaune olive sur le dos, argenté sur le ventre. — Il se prépare frit, *à la meunière** ou poché. Il entre dans la préparation de la *bouillabaisse**.

BOISSONS DE MÉNAGE, boissons économiques pouvant être préparées à la maison.

boisson de rhubarbe. Laver 10 kg de pétioles (tiges) de rhubarbe, les éplucher, les couper en bâtonnets et les mettre à macérer dans 20 litres d'eau pendant 8 jours en les agitant matin et soir. Passer la rhubarbe ainsi détrempée en la pressant pour bien en extraire tout le jus, verser celui-ci dans un fût de 50 litres et y ajouter le zeste râpé de 2 citrons et 3 kg de sucre cristallisé. Faire le plein avec de l'eau et laisser vieillir pendant 20 jours. Mettre en bouteilles ou tirer au tonneau. Cette boisson est améliorée lorsqu'on lui ajoute, dès le début, deux fortes poignées de raisins secs.

boisson de tilleul. Verser 20 litres d'eau bouillante sur 50 g de tilleul, 50 g de cônes de houblon, 100 g de sucre cristallisé, 2 citrons coupés en morceaux et une forte poignée de camomille. Laisser infuser 30 minutes, ajouter un verre de vinaigre de vin et verser dans une bonbonne. Attendre une semaine, passer, mettre en bouteilles à fermeture canette, ranger à la cave et attendre 15 jours avant de commencer la consommation.

frénette. Pour 50 litres de boisson, 50 g de feuilles de frêne séchées, 50 g de chicorée à café, 60 g de levure de bière fraîche, 30 g d'acide tartrique, 2,500 kg de sucre cristallisé et de l'eau. Jeter les feuilles de frêne dans de l'eau bouillante et les laisser infuser pendant 3 heures. Faire fondre le sucre dans de l'eau froide,

de pluie de préférence. Verser de l'eau bouillante sur la chicorée. Faire dissoudre l'acide tartrique dans de l'eau tiède. Verser dans un tonnelet muni d'une cannelle ou dans une dame-jeanne de 50 litres d'abord le sucre, puis l'infusion de frêne passée, l'eau de chicorée également passée, la dissolution d'acide tartrique et, en dernier, la levure de bière. Faire le plein avec de l'eau tiède jusqu'au trou de bonde du tonnelet ou jusqu'au goulot de la dame-jeanne. Enlever chaque jour l'écume qui affleure et refaire le plein avec un peu d'eau. Laisser fermenter 12 jours. Soutirer et mettre en bouteilles à fermeture canette. Ranger à la cave en plaçant les bouteilles debout. On peut consommer 15 jours après cette boisson qui pétille comme du champagne.

BOMBE, entremets glacé. (V. *glace d'entremets.*)

BONNE FEMME (A LA), garniture de pommes de terre en gousses, de petits oignons et de lardons maigres, cuits en cocotte en même temps qu'une volaille.

BORDELAISE (A LA), préparation culinaire s'appliquant à des éléments différents : *sauce bordelaise**, *cèpes à la bordelaise**, *écrevisses à la bordelaise**.

BORDURE, apprêts dressés en forme de couronne pour entourer et soutenir certaines préparations culinaires. — Les éléments les plus employés pour le dressage des bordures sont le riz, la semoule, la farce à quenelles, les pommes de terre duchesse et les gelées. On se sert, pour dresser ces bordures, de moules spéciaux ronds, cannelés ou unis, ou, plus simplement, d'un moule à savarin.

bordure de farce de gibier. Se prépare avec une farce de gibier à

la crème et se garnit d'un *salpicon de gibier**.

bordure de farce de poisson. Se prépare avec une *farce de poisson** et se garnit de fruits de mer liés à la *sauce crevette**, *Nantua** ou *normande**, d'huîtres, de champignons, de *moules à la poulette**, de queues d'écrevisses, d'escalopes de homard ou de langouste à la crème ou à l'*américaine**, ou de tout autre salpicon de poissons ou de crustacés divers, additionné de truffes et de champignons.

bordure de farce de veau ou de volaille. Se prépare avec une *farce de veau** ou de *volaille à la crème** et se garnit de *cervelle de veau à la poulette**, de *crêtes et de rognons de coqs à la crème**, d'escalopes de volaille au velouté, d'œufs brouillés simples ou aux truffes, ou de pointes d'asperges arrosées de beurre fondu.

bordure de riz pour garnitures diverses. Se prépare avec du *riz pilaf**, du *risotto** ou du *riz à la créole** lié à l'œuf pour les garnitures salées et avec du *riz au lait sucré** ou de la *semoule au lait sucré** pour les macédoines de fruits au sirop, les moitiés d'abricots, les tranches d'ananas, les quartiers de pommes ou de poires, les pruneaux et la crème fouettée.

bordure de riz à la créole. Se prépare avec du riz au lait sucré moulé dans un moule à savarin caramélisé, garnie de demi-tranches d'ananas au sirop et décorée de cerises confites et de bâtonnets d'angélique.

bordure de riz Montmorency. Comme ci-dessus, en garnissant de cerises dénoyautées cuites au sirop et égouttées, intercalées de couches de *crème pâtissière** chaude, en terminant par un dôme de cerises. Le tout saupoudré de macarons écrasés et passé vivement au four. Servie avec le jus des cerises parfumé au kirsch.

bordure de riz à la piémontaise. Tasser dans un moule rond uni à bordure, bien beurré, du *risotto** tenu serré, mettre un instant dans le four pour chauffer, démouler sur plat rond et garnir l'intérieur de cervelle de veau à la poulette mélangée de champignons émincés, garnir de lames de truffe chauffées dans de la *glace de viande**.

BOUCANAGE. V. *fumage.*

BOUCHÉES, petites croûtes de pâte feuilletée abaissée sur 5 mm d'épaisseur, découpées à l'emporte-pièce rond cannelé de 10 cm de diamètre, dorées au jaune d'œuf, incisées circulairement à l'aide d'un coupe-pâte uni de 8 cm de diamètre et cuites au four pendant 12 minutes. Les couvercles de pâte, qui se sont soulevés à la cuisson, sont aussitôt retirés, et l'intérieur des bouchées est garni avec une composition chaude de *cervelle* ou de *ris de veau à la poulette* ou *aux champignons*, d'appareil à *vol-au-vent*, de filets de sole *sauce normande*, de chair de langoustines ou de crevettes liées d'une sauce pour poissons, de *laitance de poisson à la crème*, de *moules à la poulette* ou de purée de volaille ou de gibier.

Pour desserts, les bouchées se garnissent de crème, de fruits au sirop ou de toutes préparations sucrées.

BOUCHÉES (confiseries), gros bonbons de chocolat fourrés de praliné, de nougat, de caramel ou de glace royale blanche. (V. *glaces de sucre pour garniture de confiserie.*)

BOUCHERIE. On nomme *grosses pièces de boucherie* rôtis, rosbifs, romstecks, train de côtes, etc., de 1 à 2 kilos, et *petites pièces de boucherie* escalopes, tournedos, paupiettes et petits biftecks.

BOUDIN, préparation à base de sang de porc mêlé de panne fraîche

ou de chair grasse hachée, d'oignons, épices et herbes diverses, entonnée dans des boyaux de porc et pochée.

boudin classique. Compter par litre de sang : 500 g d'oignons, 500 g de panne fraîche, un quart de litre de crème fraîche, une bonne poignée de mie de pain, 2 cuillerées de persil haché, sel, poivre et poudre des quatre épices.

Hacher les oignons et les faire étuver sur le feu dans une partie de la panne hachée, émietter la mie de pain et la faire tremper dans la crème, ajouter, hors du feu, le restant de la panne hachée aux oignons, puis le pain et les assaisonnements. Entonner dans les boyaux, nouer les deux extrémités, puis faire pocher à eau frémissante pendant 25 à 30 minutes. Egoutter le boudin et le frotter alors qu'il est encore chaud avec un morceau de panne pour lui donner du brillant. Il faut attendre que le boudin soit entièrement refroidi pour le diviser en morceaux et le faire griller.

boudin du Poitou. Pour 5 litres de sang : 2 kg d'épinards, 500 g de beurre, 500 g de panne fraîche, 2 litres de crème, 1 litre de lait, 5 cuillerées à soupe de semoule de blé, 6 œufs, sel, poivre, 100 g de biscuit à la cuiller.

Faire cuire les épinards à l'eau bouillante, les égoutter, les hacher et les faire revenir doucement dans le beurre et la moitié de la panne hachée. Verser la semoule dans le lait bouillant et faire cuire 20 minutes. Faire étuver les oignons émincés dans le restant de la panne, y ajouter hors du feu les biscuits émiettés, la semoule, les œufs, le sang et les épinards, saler, poivrer, entonner et pocher 30 minutes à eau frémissante.

boudin de Lyon. Pour 6 litres de sang : 1 kg de panne fraîche, 1 kg d'oignons, 100 g de sel fin, 10 g de

poivre en poudre, 10 g de poudre des quatre épices, 2 g de petits piments rouges de Cayenne, de 10 à 15 échalotes, une poignée de fines herbes.

Emincer oignons et échalotes, et les faire doucement étuver dans un peu de la panne coupée en morceaux. Y ajouter les fines herbes et éloigner du feu. Y mêler le sang et les assaisonnements. Couper le restant de la panne en rubans de la grosseur du petit doigt et les entonner dans les boyaux en même temps que la première préparation. Ficeler les deux extrémités et faire pocher 25 minutes. Laisser refroidir, couper en morceaux, faire colorer à la poêle et servir en même temps que des tranches de foie de porc sautées à la poêle dans la partie la plus grasse de la crépinette coupée en morceaux.

boudin auvergnat. Par litre de sang : 200 g de dés de lard gras de porc, 100 g d'oignons hachés, un demi-litre de lait, 10 g de persil haché, 30 g de sel fin, 2 g de poivre, 2 g de poudre des quatre épices.

Faire fondre le gras de porc à feu doux, y ajouter les oignons et faire cuire doucement ; éloigner du feu, y mêler le lait et le sang, et terminer comme les autres recettes.

boudin aux pommes. 2,500 kg d'oignons, 1,500 kg de pommes de reinette épluchées et émincées, 1,500 kg de panne fraîche, 100 g de sel fin, 10 g de poivre en poudre, 5 g de poudre des quatre épices et 1 litre de crème fraîche.

Faire fondre de la panne, y faire doucement revenir les oignons, puis les pommes, laisser cuire 25 minutes. Retirer du feu, ajouter le restant de la panne hachée, le sang, la crème et les assaisonnements. Entonner et faire pocher à eau frémissante.

BOUDIN BLANC. Le boudin blanc ne contient pas de sang ; il est préparé

à base de chair maigre de porc, de veau, de poulet, voire de poisson. Une fois poché et refroidi, il est grillé à petit feu entre deux feuilles de papier.

boudin blanc de Toulouse. 200 g de filet de porc, 200 g de filets de volaille, 350 g de foie gras d'oie, 200 g de mie de pain trempée dans du lait, 6 œufs, 30 g de sel fin, une pincée de poivre en poudre et de poudre des quatre épices.

Hacher les chairs très finement, les passer au tamis en même temps que le pain, ajouter les œufs et les assaisonnements et bien mêler. Entonner en ajoutant le foie gras, coupé en noisettes, dans des morceaux de boyau de 0,18 à 0,20 m de long. Faire pocher 25 minutes à eau frémissante et laisser refroidir avant de faire griller sur de la cendre chaude entre deux feuilles de papier beurré. Lorsque celui-ci est bien brun, le boudin est cuit.

boudin blanc du Mans. 300 g de filet de porc, 200 g de crème fraîche, 700 g de lard gras frais, 2 œufs, 20 g de sel fin, une pincée de poivre, un gros oignon, du persil et une pincée de poudre des quatre épices.

Piler finement la chair de porc, hacher lard gras, oignon et persil, mêler le tout ensemble, puis ajouter les œufs, les assaisonnements et la crème. Entonner et faire pocher 25 minutes à eau frémissante.

Nota. Il arrive, aussi bien pour le boudin noir que pour le boudin blanc, qu'un tronçon de boudin remonte à la surface de l'eau pendant le pochage ; c'est parce qu'il contient de l'air qui s'est dilaté en chauffant. Il suffit de piquer le boyau d'un ou de deux coups d'aiguille pour que l'air sorte et que le tronçon de boudin reprenne sa place à côté des autres.

BOUDINIÈRE ou **BOUDINOIR,** entonnoir servant pour l'entonnage du boudin et dont le bout est muni d'un bourrelet qui empêche la crevaison des boyaux.

BOUGRAS ou **JABOURAS,** soupe aux choux périgourdine cuite dans l'eau de pochage des boudins, dans laquelle on ajoute en dernière minute un gros oignon émincé, roussi dans de la graisse d'oie.

BOUILLABAISSE, soupe provençale composée de poissons divers et de crustacés cuits à l'eau salée avec persil, ail, safran, laurier, huile et tomates.

3 kg de poissons : rascasse, grondin, saint-pierre, congre, baudroie, rouget, rouquier, merlan, loup, plus une langouste, crabes et autres crustacés, 200 g d'oignons hachés, 3 tomates, 10 gousses d'ail écrasées, une branche de fenouil, trois de persil, une branchette de thym, une feuille de laurier, un morceau d'écorce d'orange sèche, 2 décilitres d'huile d'olive, sel, poivre et safran.

Mettre dans une grande marmite l'oignon, l'ail et les différents aromates indiqués, les tomates pelées, épépinées et concassées, placer dessus les crustacés coupés en morceaux, puis les poissons à chair ferme en tronçons, arroser avec l'huile, saler, poivrer, saupoudrer de safran, mouiller afin pour couvrir et faire partir à feu vif. 7 minutes d'ébullition. Ajouter alors les poissons à chair tendre (merlans, rougets) et laisser encore bouillir pendant 8 minutes.

Dresser sur un plat creux les tronçons de crustacés et de poissons, passer le bouillon et le verser sur de grandes tranches de pain de ménage très rassis ; saupoudrer de persil haché et servir les deux préparations en même temps.

Pour être bonne, la bouillabaisse doit être menée à grands bouillons, sans interruption.

BOUILLI, abréviation de *bœuf bouilli,* ou viande du pot-au-feu. (V. *bœuf.*)

BOUILLIE, préparation semi-liquide composée de farine et de lait cuits ensemble.

bouillie de maïs, ou *las pous.* V. *maïs.*

BOUILLITINE, matelote angevine, faite avec une anguille mouillée au vin rouge, liée au *beurre manié*,* servie avec champignons, petits oignons et poireaux, et garnie de tranches de pain grillées.

BOUILLON, partie liquide des soupes, des potages et des pot-au-feu. — En terminologie culinaire, *bouillon* s'étend au *consommé blanc** et à divers apprêts de mouillement.

BOULANGÈRE (A LA), garniture pour mouton, agneau et volaille, composée de pommes de terre et d'oignons émincés, cuits en même temps que la pièce de viande. — Servie avec le jus du rôti.

BOULÉ. V. *sucre (cuisson du).*

BOULE-DE-NEIGE. V. *Glaces.*

BOULETTES, farce, hachis ou purée roulés en boules, farinées ou passées à l'œuf et à la mie de pain avant d'être frites en pleine friture.

BOUQUET GARNI, herbes potagères et plantes aromatiques liées en bouquet, cuites en même temps que les sauces, etc., pour les parfumer. — Le bouquet garni simple se compose de persil, de thym et de laurier; le bouquet garni aromatique comprend en plus du céleri, du romarin, de la sarriette, du basilic ou d'autres plantes aromatiques selon destination.

BOUQUETIÈRE (A LA), garniture pour pièces de boucherie rôties, composée de pommes de terre, de carottes et de navets tournés en gousses et glacés au beurre, de petits pois, de haricots verts en dés et de chou-fleur en bouquets, cuits à l'eau salée et liés au beurre. — Le tout est disposé par petits tas séparés autour de la pièce de viande et nappé de *sauce hollandaise** ou de beurre fondu. Servie avec le jus du rôti.

BOURGEOISE (A LA), mode de préparation s'appliquant aux grosses pièces de boucherie braisées (langue de veau et gigot) et comportant des carottes, des oignons, des gros dés de lard maigre et du pied de veau.

BOURGUIGNONNE (A LA), mode de préparation s'appliquant aux pièces de boucherie, œufs, poisson et volaille, et comportant une sauce au vin rouge avec garniture de champignons, d'oignons et de lardons.

BOURRIDE (cuisine provençale), soupe de poissons, sorte de bouillabaisse simplifiée faite avec 2 kg de petits poissons variés, 2 oignons, 2 tomates, 2 gousses d'ail (le tout haché), un bouquet garni, un petit zeste d'orange amère, sel, poivre, une pincée de safran et 2 cuillers à soupe d'huile d'olive. — Cuite à gros bouillons pendant 15 minutes, puis passée au tamis et liée avec 2 jaunes d'œufs et un peu d'*aïoli** ; versée dans la soupière sur de grandes tranches de pain rassis ; le poisson est présenté dans un plat à part.

BRABANÇONNE (A LA), garniture pour grosses pièces de boucherie, composée d'endives braisées, de pommes de terre fondantes et de jets de houblon, liés au beurre ou à la crème. Servie avec fond de veau réduit.

BRAISAGE, mode de cuisson en vase clos, à très court mouillement.

(V. *méthodes et procédés culinaires*, p. 6 et suivantes.)

BRAISER, faire cuire longuement, sur feu doux, dans un récipient fermé pour éviter l'évaporation.

BRAISIÈRE ou **DAUBIÈRE,** ustensile de cuisine de forme rectangulaire, muni d'un couvercle s'emboîtant hermétiquement pour cuire par braisage. (V. *méthodes et procédés culinaires*, p. 6 et suivantes.)

BRANCAS, garniture pour petites pièces de boucherie, viandes blanches et volailles, composée de tartelettes de *pommes de terre Anna** garnies de chiffonnade de laitue à la crème. — Servie avec fond de veau lié ou *demiglace**.

BRANDADE, mode de préparation de la morue, condimentée d'ail écrasé et d'huile. (V. *morue*.)

BRÉCHET, sternum des oiseaux et volailles.

BRÈME, poisson d'eau douce ressemblant à la carpe, dont les apprêts peuvent lui être appliqués. (V. *carpe*.)

BRÈME DE MER, poisson de la Méditerranée. — Se prépare comme le *bar**.

BRETON (pâtisserie), gâteau préparé avec une pâte à *biscuit aux amandes**. — Il s'exécute en montant les uns sur les autres des gâteaux de calibres différents, glacés chacun de fondants de couleurs diverses.

BRETONNE (A LA), garniture pour gigot, grosses pièces de boucherie ou poisson, composée de haricots blancs ou de purée de haricots liée à la *sauce bretonne**.

BRIDAGE, action de brider.

BRIDER, passer une ficelle à l'aide d'une forte aiguille pour maintenir les membres d'une volaille pendant sa cuisson.

BRIOCHE, gâteau en pâte levée que l'on moule différemment selon l'aspect final qu'on veut lui donner.

Préparation. 500 g de farine tamisée, 350 g de beurre, 20 g de levure de boulanger, 8 œufs, 15 g de sel et 6 cuillerées à soupe d'eau.

Mettre la farine dans une grande terrine en formant une fontaine (un trou) au milieu. Y verser la levure délayée dans un peu d'eau tiède, puis le beurre malaxé, mais non ramolli, à la bouche du four ou dans un bain-marie, les œufs et le sel. Travailler en faisant tomber peu à peu la farine du bord dans le centre. Lorsque tout est bien incorporé ensemble, envelopper la terrine d'un lainage et placer dans un local tempéré (environ 18 °C). Laisser reposer pendant 4 heures. La pâte, au bout de ce temps, aura doublé de volume. Retirer la laine et, sans enlever la pâte de la terrine, la détacher des parois en glissant les deux mains tout autour et en dessous. La pâte s'affaisse aussitôt; remettre la laine et laisser de nouveau reposer pendant 3 heures; la pâte regonfle comme la première fois. Tapisser le fond et les parois du moule à brioche d'un papier sulfurisé beurré, le côté beurré tourné vers l'intérieur, en le faisant dépasser de 6 cm. Déposer la pâte sur la planche à pâtisserie farinée, de même que les mains, et la tapoter doucement du bout des doigts pour l'aplatir sans la pétrir. Mettre de côté environ 200 g de cette pâte pour former la tête de la brioche; la rouler et la placer à part dans un bol fariné. Ramener en boule le restant de la pâte, toujours sans la pétrir, et la déposer dans le moule chemisé. Taper doucement celui-ci sur la table pour que la pâte se loge bien dans le moule et recouvrir de la laine — ainsi que le bol —,

placer dans un endroit un peu plus chaud (20 à 22 °C) et laisser reposer pendant 3 heures. La pâte gonflera encore beaucoup. Faire un trou au milieu en y enfonçant trois doigts ; placer dans ce creux la boule de pâte mise à part pour former la tête, inciser de place en place le rebord de la pâte mise en premier dans le moule, dorer au jaune d'œuf, ainsi que la tête, et enfourner à bonne chaleur. Laisser cuire pendant 40 minutes en surveillant de temps en temps sans ouvrir entièrement le four. Si le dessus dore trop vite, y placer un papier sulfurisé mouillé d'eau.

Démouler la brioche, la débarrasser de sa chemise en papier et faire refroidir sur une grille pour qu'il ne se forme pas d'humidité.

brioche en couronne. Se prépare avec la même pâte, mais se façonne en forme de couronne que l'on incise légèrement et que l'on dore au jaune d'œuf.

brioche au fromage. Se prépare avec de la pâte à brioche dans laquelle ont été ajoutés des dés de fromage : 200 g de gruyère pour les proportions de pâte données.

brioche mousseline. Brioche très levée et légère, préparée avec de la pâte fine à brioche, dans laquelle entre une plus grande proportion de beurre : 500 g au lieu de 350, et cuite dans un moule rond, uni, à rebord élevé, dont on augmente encore la hauteur en entourant la partie supérieure d'une bande de papier beurré.

BROCHE, tige de fer avec laquelle on enfile les viandes à rôtir devant le feu. — Cette tige est munie d'un trou dans lequel on passe un attelet (petite tige de fer) qui maintient la pièce et l'empêche de glisser.

BROCHET, poisson d'eau douce à corps très allongé, à museau plat et à bouche fendue jusqu'aux yeux. — Le dos est vert foncé, le ventre blanc ; les flancs sont à reflets dorés, les nageoires rougeâtres. La chair, ferme, est très estimée.

brochet au beurre blanc. Le poisson, poché au court-bouillon pendant 25 à 30 minutes selon sa grandeur, est paré et égoutté sur serviette, fendu jusqu'à la queue au milieu du flanc, débarrassé de son énorme tête et de l'arête centrale, reformé et nappé de *beurre blanc**.

brochet au bleu. Cuit comme la *truite au bleu**, le brochet, choisi de petite taille, est servi garni de persil frais avec une *sauce à la maître d'hôtel**.

brochet (mousse de). V. *mousse de poisson*.

brochet (quenelles de). Se servent sur croûtons frits au beurre en même temps qu'une *sauce à la crème**, ou *à la florentine* sur un fond d'épinards étuvés au beurre, nappées de *sauce Mornay**, saupoudrées de gruyère râpé, arrosées de beurre fondu et vivement gratinées au four. V. *quenelles de brochet*.

BROCHETTE, petite tige en argent ou autre métal sur laquelle sont enfilées les substances devant être cuites sur le gril. ‖ Nom de ces mets eux-mêmes : *brochettes de ris d'agneau, brochettes de rognons, de foies de volailles*, etc.

brochettes d'éperlans. Enfiler les éperlans par les yeux sur les brochettes, les tremper dans du lait, puis dans de la farine et les faire frire à grande friture brûlante. Eponger sur serviette, saler, poivrer et servir entourées de persil frit avec des moitiés de citron.

brochettes de filet de mouton. Se préparent comme les brochettes de rognons. (V. ci-après.)

brochettes de foies de poulets à l'indienne. Couper chaque foie en deux morceaux, les saler, les poivrer, les passer au beurre chaud et les enfiler sur les brochettes en alternant avec des morceaux de lard de poitrine maigre blanchis et épongés, et des lames épaisses de champignons passés vivement au beurre. Arroser de beurre fondu, saupoudrer de mie de pain et faire griller sur feu vif. Servir avec du *riz à l'indienne** et une *sauce au carry**.

brochettes de foie de veau. V. *veau (foie de).*

brochettes d'huîtres. V. *huîtres.*

brochettes de rognons. Couper les rognons en gros morceaux et les faire vivement revenir dans du beurre, les enfiler sur les brochettes en les alternant de morceaux de lard de poitrine blanchis et épongés. Tremper dans du beurre fondu, saupoudrer de chapelure blanche et faire cuire sur le gril, à feu vif.

BROCOLIS, tiges de chou brocoli cueillies avant leur complet épanouissement. — On peut de même consommer les tiges de choux de Bruxelles. Elles se font cuire à grande eau salée bouillante, ficelées en bottes, et se servent comme les asperges à la *sauce vinaigrette** ou à la *sauce blanche**.

BROU DE NOIX (LIQUEUR DE), liqueur préparée avec des noix vertes non encore entièrement formées et de l'eau-de-vie. (V. *noix.*)

BRUNOISE, mélange de légumes coupés en dés et étuvés au beurre. Par extension, l'opération elle-même : *tailler en brunoise.*

BRUXELLOISE (A LA), garniture pour grosses pièces de boucherie, composée de choux de Bruxelles et de *pommes de terre château**, servie avec fond de veau clair ou sauce demi-glace.

BÛCHE DE NOËL, gâteau traditionnel servi au moment des fêtes de Noël. — Il est composé d'une grande abaisse de génoise fine cuite à feu modéré pendant seulement 10 à 12 minutes pour que la pâte ne dore pas trop et reste malléable. On étale dessus une crème au beurre au chocolat ou au café, puis on roule l'abaisse sur elle-même pour lui donner une forme de bûche que l'on décore à l'aide d'une poche à douille cannelée, de la même crème au beurre, pour donner l'apparence de l'écorce.

BUGNES, sortes de *beignets* en pâte tressée que l'on fait frire en pleine friture très chaude et qui se mangent chauds ou froids, saupoudrés de sucre en poudre.

BUISSON (EN), dressage des écrevisses, des langoustines et de certains poissons, placés en dôme sur le plat.

CABILLAUD, poisson à chair blanche, épaisse et feuilletée. — Salé, le cabillaud prend le nom de *morue**.

cabillaud à l'américaine. V. *barbue à l'américaine*.

cabillaud à l'anglaise. Couper le poisson en tranches épaisses, les saler, poivrer et fariner, puis les tremper dans de l'œuf battu mêlé d'huile, les paner et les faire dorer au beurre de chaque côté. Servir avec du *beurre manié**.

Seconde manière. Faire cuire le cabillaud entier dans un court-bouillon, l'égoutter et le servir avec des *pommes de terre à l'anglaise** et du beurre fondu salé et poivré, saupoudré de persil haché.

cabillaud à la boulangère. Prendre une grosse tranche de cabillaud dans sa partie centrale, la saler, la poivrer, la poser dans un plat, l'arroser de beurre fondu et lui faire prendre vivement couleur au four. L'entourer de pommes de terre et d'oignons en rondelles, saler, poivrer, relever de thym émietté, arroser à nouveau de beurre et cuire au four. Saupoudrer de persil haché et servir dans le plat de cuisson.

cabillaud braisé au vin blanc. V. *barbue au vin blanc*.

cabillaud au court - bouillon servi avec sauces diverses. Pocher le cabillaud dans de l'eau bouillante salée, le dresser sur serviette en le garnissant de persil frais. Servir chaud avec des *pommes de terre à l'anglaise** et une sauce spéciale pour poisson : aux anchois, au beurre, aux câpres, aux crevettes, aux fines herbes, ravigote ou hollandaise. Ou servir *froid* avec une sauce mayonnaise, provençale, rémoulade ou tartare. (V. *sauces*.)

cabillaud à la crème. Assaisonner des tranches (ou darnes) de cabillaud de sel et de poivre, les faire revenir au beurre, les entourer de crème fraîche jusqu'à mi-hauteur et terminer la cuisson à couvert. Dresser sur plat chaud et napper de la crème, dans laquelle a été ajouté un bon morceau de beurre.

cabillaud à la dieppoise. V. *barbue à la dieppoise*.

cabillaud grillé. Couper en darnes de 4 cm d'épaisseur, saler, poivrer, fariner, arroser de beurre fondu et faire cuire sur le gril.

cabillaud à l'indienne. Couper en tranches, saler, poivrer, ranger dans un plat foncé d'oignons hachés fondus au beurre, de tomates pelées, épépinées et concassées, d'une gousse d'ail et de persil hachés. Saupoudrer de carry et parsemer de petits morceaux de beurre, mouiller de vin blanc sec et faire partir sur le feu, puis finir de cuire au four pendant 10 minutes. Napper de crème fraîche, laisser chauffer un instant et servir en même temps que du *riz à l'indienne*. (V. *riz*.)

cabillaud à la Mornay. Lever les filets, les faire cuire au vin blanc salé et poivré à court mouillement. Dresser sur plat, napper de *sauce Mornay**, saupoudrer de gruyère râpé, arroser de beurre fondu et faire gratiner au four.

cabillaud rôti. Saler et poivrer un gros tronçon de cabillaud, l'arroser d'huile et d'un filet de jus de citron, le laisser macérer 1 heure. L'embrocher, le ficeler sur la broche, badigeonner de beurre et faire rôtir devant feu vif. Servir avec le jus de cuisson déglacé au vin blanc.

cabillaud au vin blanc. V. *barbue au vin blanc*.

CACAHUÈTE. V. *arachide*.

CACAO, poudre obtenue par la pulvérisation des amandes, ou fèves, contenues dans les cabosses (fruits) de cacaoyer, après leur fermentation et leur torréfaction. — Base de fabrication du chocolat.

CAFÉ, double graine accolée se trouvant dans le noyau du fruit du caféier et qui, après fermentation, dépulpage, lavage et séchage, doit encore être décortiquée, torréfiée et réduite en poudre avant de pouvoir être employée en infusion ou pour l'aromatisation d'un grand nombre d'entremets, crèmes, glaces, mousses, petits fours et bonbons.

CAILLE, oiseau de passage arrivant au printemps et s'en retournant vers les pays chauds à l'approche de l'hiver. — La caille a une chair délicate très appréciée. Elle ne supporte pas le *faisandage**. La caille jeune a une gorge blanche et une poitrine jaune piquetée de taches arrondies.

cailles aux cerises. Comme les *cailles aux raisins**, en remplaçant ceux-ci par des cerises dénoyautées.

cailles en cocotte. Mettre dans chaque caille une noisette de beurre pétri avec un peu de sel et de poivre, les trousser en les enveloppant dans une feuille de vigne ou une barde de lard, et les mettre dans une cocotte en terre avec du beurre; assaisonner et cuire 15 minutes au four. Déglacer

le fond de cuisson avec un peu de cognac et du jus de gibier.

cailles grillées à la diable. Comme le *poulet à la diable**.

cailles grillées à la limousine. Grillées dressées sur des fonds d'artichauts étuvés au beurre et garnis d'une purée de marrons, avec cordon de *demi-glace** au fumet de gibier.

cailles aux raisins. Se préparent comme les *cailles en cocotte**, en ajoutant dans chacune d'elles, en plus du beurre, 2 ou 3 gros grains de raisin frais, épluchés et épépinés. Après 10 minutes de cuisson, ajouter dans la cocotte une quinzaine de gros grains de raisin frais, épluchés et épépinés, et laisser encore mijoter à découvert pendant 6 ou 7 minutes à l'entrée du four. Servir avec le fond de cuisson déglacé d'un peu de cognac.

cailles rôties. Vider les cailles par l'estomac, y remettre le foie, 3 grains de raisin vert, du sel et du poivre. Envelopper dans une feuille de vigne et une barde de lard, brider, embrocher devant feu clair et laisser cuire de 10 à 12 minutes, en mettant des tranches de pain grillées dans la lèchefrite pour y recevoir le jus.

CALMAR ou **ENCORNET,** mollusque de haute mer venant pondre sur les côtes. — Le calmar est pourvu de tentacules garnis de ventouses; son corps se terminant à sa base par deux proéminences en forme d'ailes, est enfermé dans une sorte de sac cartilagineux en forme de cornet.

calmar à la marseillaise. Enlever la poche intérieure renfermant une substance noire liquide et les épines du dedans des cornets de 4 calmars, séparer les cornets des tentacules en supprimant les têtes inutilisables et laver à grande eau. Faire revenir dans de l'huile un oignon finement émincé, y ajouter les tentacules hachés et 2 ou 3 tomates épluchées, épépi-

nées et concassées, assaisonner fortement et faire revenir pendant une dizaine de minutes. Ajouter un gros morceau de pain trempé dans du lait et pressé, et quelques gousses d'ail et de persil hachés, travailler le tout, lier avec 3 jaunes d'œufs et retirer du feu. Remplir les cornets avec cette préparation et les coudre pour enfermer la farce. Ranger les calmars dans un plat, les saupoudrer de chapelure, arroser d'huile et faire gratiner au four. Servir dans le plat de cuisson.

CANAPÉS, tranches de pain de mie taillées de la grandeur des mets qu'elles doivent supporter. — Les canapés, appelés aussi *croûtons*, sont grillés ou frits au beurre, puis farcis ou non selon la nature des articles qui les accompagnent.

canapés pour hors-d'œuvre. Sont taillés en forme de rectangle et ne se font pas griller.

CANARD, palmipède aquatique comprenant de nombreuses espèces, dont les plus estimées pour la délicatesse de leur chair sont le *canard de Rouen,* au fumet spécial, très grosse espèce pesant de 5 à 6 livres, et le *canard nantais,* à chair fine et savoureuse, de taille moins volumineuse que le canard rouennais. — Le *canard mulard* est le résultat d'un croisement entre canard de Barbarie et cane de Rouen; il est spécialement élevé pour la production du foie gras.
Le *caneton* est plus tendre que le canard adulte et d'un goût moins prononcé. On le reconnaît à la souplesse de la chair de l'aileron et à la flexibilité du bec.
Les *abattis de canard* se préparent comme les *abattis de dinde*.*
La *ballottine de canard* se prépare comme la *ballottine de poularde*.*
Nota. — Toutes les recettes s'appliquant au canard sont données au mot *caneton*.*

canard sauvage. Le plus gros et le plus apprécié des canards sauvages est le *col-vert,* dont la chair est exquise. Il habite nos eaux douces d'octobre à mars. Son plumage est vert-rouge rehaussé de brun et de gris; celui de la femelle est uniformément brun.

canard sauvage à la bigarade. Comme le *caneton en suprême à la bigarade*.*

canard sauvage à l'orange. Coupé en gros morceaux et poêlé, il est terminé comme le *caneton nantais à l'orange*.*

canard sauvage rôti. Cuit à feu vif, pendant 20 minutes, à la broche ou au four, il est servi entouré de quartiers d'orange ou de citron, avec, à part, le jus de cuisson déglacé.

canard sauvage en salmis. V. *caneton à la rouennaise.*

CANELAISE (A LA), garniture maigre composée d'huîtres et de queues de crevettes décortiquées, liée de *sauce normande*.*

CANEPETIÈRE. V. *outarde.*

CANETON, jeune canard.

caneton à l'alsacienne. Braisé et dressé sur plat chaud, le caneton est servi avec une garniture de choucroute braisée à part avec lard de poitrine et saucisses de Strasbourg. Napper avec le fond passé du braisage du caneton.

caneton (ballottine de). Comme la *ballottine de poularde*.* Se sert chaude ou froide.

caneton à la bordelaise. Garnir le caneton d'une *farce de porc** dans laquelle ont été ajoutés le foie de caneton, de l'échalote, de l'ail et du persil hachés, ainsi que des olives dénoyautées, le mélange étant lié au jaune d'œuf, salé, poivré et épicé. Brider le caneton et le faire revenir au beurre

dans une cocotte en terre. Ajouter 500 g de cèpes parés, émincés et légèrement revenus à l'huile, et cuire au four à bonne chaleur. Débrider, arroser de 4 ou 5 cuillerées de jus brun lié, saupoudrer de persil haché et servir dans la cocotte.

caneton braisé. Cuit en braisage selon la méthode habituelle, mouillé avec du vin blanc sec, cuit à couvert, au four, pendant 1 heure. Dressé entouré d'une garniture de légumes sautés au beurre.

caneton à la chipolata. Braiser le caneton, l'égoutter aux trois quarts de la cuisson, le débrider et le remettre dans la braisière avec une *garniture chipolata** et le fond de braisage réduit et passé. Achever de cuire ensemble et ajouter en dernière minute 10 petites saucisses chipolatas cuites au beurre. Dresser sur plat rond en entourant de la garniture et napper avec la sauce réduite.

caneton nantais à l'orange. Faire braiser le caneton, le dresser sur plat chaud et l'arroser d'une sauce à l'orange dite *sauce bigarade**, dans laquelle on ajoute le fond de cuisson du caneton.

caneton aux navets. Faire colorer le caneton dans du beurre, le retirer de la braisière, égoutter le beurre et déglacer le fond de cuisson avec du vin blanc sec et un peu de fond de veau. Remettre le caneton dans la braisière, assaisonner de sel et de poivre, et cuire doucement. Faire revenir des petits oignons, puis des navets coupés en morceaux dans le beurre précédemment égoutté, en les saupoudrant d'une cuillerée à café de sucre pour qu'ils dorent plus vite, assaisonner, les ajouter au caneton et terminer la cuisson à feu doux.

caneton aux olives. Ajouter aux trois quarts de la cuisson 250 g d'olives dénoyautées dans le fond de braisage et achever de faire cuire ensemble à chaleur douce.

caneton aux petits pois. Ajouter au caneton cuit dans une casserole en terre un litre de petits pois frais préparés à la française et laisser chauffer ensemble sans bouillir.

caneton rôti. Se fait cuire au four ou à la broche en comptant 35 minutes au four et de 40 à 45 minutes à la broche.

caneton à la rouennaise. Farcir le caneton au moyen d'une farce préparée avec une forte cuillerée d'oignons hachés légèrement revenus dans du lard haché, le foie du caneton plus un ou deux foies de volailles coupés en lamelles, sel, poivre, épices; faire vivement raidir au beurre chaud, laisser refroidir, piler et passer au tamis. Brider le caneton ainsi farci et le faire cuire au four, en comptant de 20 à 30 minutes selon la grosseur. Servir avec une *sauce rouennaise** allongée du jus produit après découpage par la carcasse grossièrement hachée, pressée et arrosée de 3 cuillerées à soupe de cognac et un filet de citron.

caneton au sang. Se prépare comme le *poulet sauce rouilleuse**.

caneton en suprême. Les « suprêmes » de caneton se préparent avec seulement les filets levés généralement sur les canetons rouennais, filets légèrement aplatis, salés, poivrés et rangés dans un plat beurré, pochés à couvert, peu longtemps pour les conserver rosés, puis servis d'une des façons suivantes :

à la bigarade, avec zeste de citron et d'orange et une *sauce bigarade** ;

aux cerises, garnis de cerises griottes dénoyautées, cuites dans du madère et nappées de fond de veau réduit, parfumé au madère et beurré ;

au chambertin, dressés sur des croûtons frits au beurre et garnis de cham-

pignons émincés sautés au beurre et de lames de truffes. Le tout nappé d'une *sauce Chambertin** ;

aux champignons, garnis de champignons frits au beurre ;

à l'orange, dressés sur croûtons frits, garnis de zeste d'orange, nappés de *sauce bigarade** et entourés de quartiers d'orange pelés à vif.

à la périgourdine, dressés sur croûtons frits au beurre, garnis de tranches de foie gras et de lames de truffes, et nappé d'une *sauce madère** ;

au porto, dressés sur croûtons frits et nappés d'une *sauce au porto**.

CANNELER, opération consistant à inciser superficiellement des légumes, des fruits ou des pâtes.

CANNELLE, écorce aromatique du cannelier, à odeur franche et à saveur très fine. — La cannelle se vend en poudre ou en bâtonnets formés d'écorces roulées les unes dans les autres. Il est préférable d'acheter la cannelle en bâtonnets et de la pulvériser soi-même au moment de l'emploi, pour éviter l'évaporation et... les falsifications.

CANNELLONI. V. *pâtes italiennes.*

CANNELONS, *abaisse* de pâte détaillée en rectangles de 4 cm sur 10, sur lesquels est couché, à la poche à douille unie, un cordon de farce de volaille, de gibier, de porc, de veau, de poisson ou de crustacés. (V. *farces.*)

CANTALOUP. V. *melon.*

CANTHÈRE GRISE ou **BRÈME DE MER,** poisson assez commun sur les côtes de France, particulièrement de la Méditerranée. — Sa chair est peu estimée. Se prépare comme le *bar**.

CAPITAINE, nom donné à un poisson de mer ressemblant à la carpe. — Se prépare comme celle-ci.

CÂPRE (condiment), bouton floral du câprier, arbrisseau poussant dans quelques départements du midi de la France. — Les câpres se confisent dans du vinaigre et servent à la préparation de certaines sauces (*sauce aux câpres**, *sauce verte**, etc.) et à la décoration de mets nappés de sauces : poissons, chou-fleur, etc.

CAPUCINE, plante ornementale dont les fleurs et les feuilles ont un goût rappelant celui du cresson. — Les fleurs servent à garnir les salades ; les boutons non épanouis et les graines encore vertes sont confits au vinaigre comme les câpres, qu'ils remplacent souvent ; les feuilles, tendres, peuvent se manger en salade.

CARAMEL, degré de cuisson du sucre juste avant qu'il devienne charbon. — Le caramel est employé en cuisine pour colorer les consommés, les sauces, les fonds bruns, et en pâtisserie pour aromatiser les apprêts ou enduire un moule dans lequel une crème, du riz ou un pouding sera cuit au bain-marie, ce qui les empêche d'y adhérer. En confiserie le nom de *caramel* désigne une catégorie de bonbons mous composés de sucre, de crème, de beurre et d'un parfum : café, chocolat, vanille, lait d'amandes ou d'avelines.

caramels mous. Mettre dans un poêlon 375 g de sucre en morceaux, 75 g de crème épaisse, 100 g de glucose et une gousse de vanille. Faire cuire à plein feu en remuant avec une spatule en bois. Dès que le sucre est cuit au boulé (40° au pèse-sirop), retirer la vanille et ajouter 100 g de beurre ; bien mêler, verser sur un marbre huilé, sur une épaisseur de 6 à 8 mm, ou dans un moule à caramel

également huilé, laisser refroidir et retirer du moule ou diviser sur le marbre en carrés à l'aide d'un couteau huilé.

caramels mous au café. Procéder comme ci-dessus, en remplaçant le glucose par du miel et la vanille par quelques gouttes d'essence de café (ou de café en poudre délié dans un peu d'eau chaude).

caramels mous au chocolat. Comme ci-dessus, en remplaçant l'essence de café par 125 g de poudre de chocolat ou de cacao, déliée dans un peu de lait chaud.

caramels aux noix ou **aux noisettes.** V. *noix (caramels aux).*

CARAMÉLISER, enduire de caramel un moule dans lequel on doit faire cuire au bain-marie une crème prise ou un entremets.

CARCASSE, charpente osseuse d'un animal, en particulier d'une volaille.

CARDE. V. *bette, poirée.*

CARDINE ou **LIMANDE,** poisson plat ayant quelque analogie avec la sole.

CARDON, plante potagère épineuse du même genre que les artichauts, dont on consomme les tiges ou nervures médianes des feuilles.
Quel que soit l'apprêt du cardon, il est indispensable de le faire d'abord cuire au *blanc** pour lui retirer son amertume et pour lui conserver sa blancheur. Lorsqu'on le fait simplement cuire dans de l'eau bouillante, le cardon devient vert grisâtre.
Préparation. Supprimer les branches dures et flétries, qui ne sont pas utilisables. Enlever une à une les branches (ou côtes) blanches et tendres, les diviser en tronçons de 8 à 10 cm de longueur en retirant à mesure les fils et petits piquants qui s'y trouvent.

Frotter les tronçons ainsi épluchés avec une moitié de citron pour les empêcher de noircir, les plonger aussitôt dans un court-bouillon préparé avec de l'eau salée et de la farine. Traiter de même le cœur du cardon, qui est la partie la plus tendre et la plus délicate de la plante. Faire partir à gros bouillons en remuant pour empêcher la cuisson d'attacher au fond de la casserole (à cause de la farine qu'elle contient et qui pourrait former pâte). Couvrir et laisser cuire à petite ébullition pendant 2 heures.

cardons à la Béchamel. Egoutter et éponger les tronçons de cardon cuits au blanc. Les faire étuver au beurre, à couvert, pendant 10 minutes. Les recouvrir d'une bonne *sauce Béchamel** épaisse et laisser encore mijoter un instant.

cardons au beurre. Egoutter, éponger et étuver au beurre.

cardons à la crème. Les préparer comme les cardons à la Béchamel, en remplaçant celle-ci par de la crème fraîche épaisse.

cardons aux fines herbes. Préparés comme les cardons au beurre et saupoudrés, au moment de servir, de cerfeuil et de persil hachés.

cardons frits. Les égoutter, les éponger et les faire macérer dans de l'huile, du jus de citron et du persil haché pendant une demi-heure avant de les tremper dans la pâte à frire.

cardons au gratin. Les éponger, les ranger dans un plat à gratin largement beurré en les disposant par lits saupoudrés de fromage râpé et parsemés de petits morceaux de beurre, en terminant par fromage et beurre. Arroser de jus de viande, saupoudrer de chapelure et faire gratiner à four chaud.

cardons au jus. Egoutter, éponger et faire étuver dans du jus de rôti. Laisser mijoter 20 minutes.

cardons à la lyonnaise. Les préparer comme les cardons aux fines herbes, puis les napper d'une *sauce lyonnaise**.

cardons à la milanaise. Comme les cardons au gratin, en remplaçant le gruyère râpé par du parmesan et la chapelure par du beurre fondu.

cardons à la moelle. Les préparer comme les cardons au jus, les dresser dans un légumier, disposer dessus une couronne de rondelles épaisses de moelle pochées 1 minute dans de l'eau bouillante salée et épongées, arroser de beurre fondu aromatisé au madère et mettre sur chaque rondelle de moelle un point vert de ciboulette hachée.

cardons à la Mornay. Dresser dans un plat à gratin beurré, napper de *sauce Mornay**, saupoudrer de gruyère râpé, arroser de beurre fondu et faire gratiner au four.

CARIGNAN (A LA), garniture pour petites pièces de boucherie, composée de tartelettes de *pommes de terre Anna** supportant les petites pièces de viande et de boules évidées de *pommes de terre duchesse** remplies de purée de foie gras truffée et de pointes d'asperges étuvées au beurre.

CARMIN, substance non toxique, tirée de la *cochenille**, de couleur rouge écarlate et servant à colorer diverses préparations culinaires.

CAROLINE. V. *riz*.

CAROTTES, racines potagères entrant dans un grand nombre de préparations culinaires comme base aromatique ou garniture, ou se servant seules en légumes. Les jeunes carottes, dites « nouvelles », sont plus tendres et d'un goût plus fin que les vieilles, qui doivent être cuites plus longtemps et à plus grande eau.

carottes à l'anglaise. Cuites à l'eau bouillante salée, en rondelles ou en morceaux, égouttées et servies dans un légumier avec du beurre frais à part.

carottes à la Béchamel. Comme les carottes à l'anglaise, en leur ajoutant au dernier moment une bonne *sauce Béchamel** bien beurrée.

carottes au beurre. Comme les carottes à l'anglaise, en les roulant, aussitôt cuites et égouttées, dans du beurre et en les servant saupoudrées de persil haché.

carottes à la crème. Toujours même cuisson, servies nappées de crème fraîche.

carottes aux fines herbes. Préparées comme les carottes au beurre, en ajoutant au persil du cerfeuil et de l'estragon hachés.

carottes glacées (garniture). Gratter de petites carottes nouvelles en les laissant entières, les laver, les éponger et les faire revenir très doucement dans du beurre. Les saler et poivrer, leur ajouter une pincée de sucre, couvrir et laisser finir se cuire doucement à l'étouffée.

carottes au jus. Comme ci-dessus, en ajoutant en fin de cuisson quelques cuillerées de jus de rôti.

carottes en purée. Faire cuire les carottes à l'eau salée, les égoutter, les passer au tamis et réchauffer en ajoutant un bon morceau de beurre ou de la crème.

carottes en purée Crécy. Comme ci-dessus, en faisant cuire en même temps que les carottes un quart de leur poids de riz.

carottes en salade. Râper de grosses carottes bien rouges et les assaisonner de sel, de poivre, d'huile et de jus de citron.

carottes en soufflé. Faire une purée très épaisse avec 300 g de

carottes cuites à l'eau salée, ajouter 3 jaunes d'œufs, puis les 3 blancs battus en neige, verser dans une timbale beurrée et cuire au four pendant 15 minutes.

carottes à la Vichy. Emincer les carottes, les mettre dans une sauteuse, les couvrir d'eau, ajouter du sel et du sucre, couvrir et faire cuire doucement jusqu'à évaporation complète du liquide. Beurrer et servir.

CARPE, poisson d'eau douce qui peut atteindre un très gros poids. — La meilleure saison pour la consommer est de novembre à mars. Préférer les carpes de rivières, à écailles brunâtres sur le dos, jaune doré sur les flancs, blanc verdâtre sur le ventre, aux carpes d'étangs, de couleur plus sombre et qui sentent souvent la vase. La *carpe miroir* est plus estimée à cause de la délicatesse de sa chair.

La *carpe cuir,* très voisine de la carpe miroir, est complètement dépourvue d'écailles.

Toutes les espèces de carpes se préparent de la même façon.

carpe au bleu. Procéder sur une carpe de grosseur moyenne comme il est dit pour la *truite au bleu*,* et la servir chaude avec du beurre fondu ou une *sauce hollandaise*,* ou bien froide avec une *sauce ravigote*.*

carpe à la Chambord. Farcir une grosse carpe d'une *farce fine de poisson*,* la recoudre, retirer la peau du milieu du corps et piquer de lard fin, ou clouter de truffes, la partie mise à nu. Mettre au fond de la poissonnière des légumes aromatiques (céleri, fenouil, thym, estragon, persil, sarriette) et des parures de champignons, poser la grille beurrée par-dessus, puis la carpe, mouiller aux deux tiers de la hauteur du poisson avec du *fumet de poisson au vin rouge** et faire cuire à chaleur douce.

Egoutter la carpe, la dresser sur le plat de service et la faire glacer à four chaud. Entourer d'une garniture de quenelles en farce de poisson, de champignons, de filets de sole, de laitances sautées au beurre, de truffes, d'olives, d'écrevisses cuites au court-bouillon et de croûtons frits. Saucer avec quelques cuillerées de *sauce genevoise** préparée avec le fond de cuisson du poisson.

carpes grillées à la maître d'hôtel. Petites carpes, ou carpillons, préparées comme le *bar grillé*.*

carpe à la juive. Faire revenir une carpe moyenne coupée en tronçons dans de l'huile où auront été revenus à blanc 100 g d'oignons et 50 g d'échalotes hachés. Saupoudrer de farine et mouiller avec fumet de poisson et vin blanc sec de façon à couvrir les tronçons de carpe, saler, poivrer, ajouter 2 gousses d'ail écrasées et un bouquet garni, et faire cuire à couvert pendant 20 minutes. Egoutter et dresser sur plat long en disposant les tronçons de façon à reformer la carpe. Faire réduire le fond de cuisson aux deux tiers, le battre hors du feu avec 2 ou 3 cuillerées d'huile et le verser sur la carpe. Laisser refroidir et saupoudrer de persil haché.

carpe en matelote. La détailler en tronçons et la préparer comme l'*anguille en matelote*.*

carpe (quenelles de). Se préparent comme les *quenelles de brochet*.*

carpe rôtie. Farcie ou non, se prépare comme le *brochet rôti*.*

CARPILLON, très petite carpe.

CARRELET ou **PLIE,** poisson de mer plat, en forme de losange à angles arrondis. — Ses deux yeux sont placés sur le côté gauche de la tête ; sa peau est brune, marquée de taches rouges ou orangées sur le côté gauche, et

blanches sur l'autre côté. La chair de carrelet est de qualité moyenne; toutes les recettes indiquées pour le *bar** et la *barbue** peuvent lui être appliquées.

CARRY, CARY, CURRY ou **CURRIE,** poudre aromatique, appelée souvent *poudre indienne* et composée d'anis vert, coriandre, cumin, curcuma, gingembre, girofle, graines de pavot, muscade et poivre.

CASSÉ, degré de cuisson du sucre : petit cassé 37 °B au pèse-sirop; grand cassé 38 °B au pèse-sirop.

CASSE-NOIX, petit appareil servant à casser les noix et les noisettes.

CASSEROLE, ustensile de cuisine, généralement de forme arrondie, muni d'une queue. ‖ En terminologie culinaire, préparation façonnée, après cuisson, dans une casserole : *casserole de riz, casserole de pommes duchesse,* etc.

CASSIS, baies noires du cassis, servant à préparer des gelées, des liqueurs et des pâtes. — Les feuilles du cassis s'emploient en infusion, réputée diurétique et rafraîchissante.

cassis (gelée de). Faire crever les grains de cassis, à plein feu, dans très peu d'eau. Egoutter sur un tamis recouvert d'un linge mouillé pour recueillir le jus. Peser celui-ci, lui ajouter même poids de sucre, remettre sur le feu, laisser bouillir un quart d'heure en remuant avec l'écumoire, mettre en pots et ne couvrir que le lendemain.

cassis (liqueur de). V. *liqueurs.*

cassis (pâte de). Préparer le jus comme il est dit pour la gelée, ajouter 3 livres de sucre par kilo de jus, cuire longuement en tournant avec l'écumoire et en retirant à mesure la mousse qui se forme, jusqu'à ce que le mélange devienne très épais et se détache aisément du fond du poêlon. Verser sur un marbre huilé ou une plaque de pâtisserie largement saupoudrée de sucre cristallisé. Laisser refroidir, découper en carrés à l'aide d'un couteau huilé, rouler dans du sucre cristallisé et ranger dans une boîte en fer, ou en bois blanc, habillée de papier sulfurisé.

cassis (sirop de). Ecraser les grains de cassis avec un pilon de bois et les tordre dans un gros torchon mouillé pour en extraire le jus, sans toutefois trop presser pour qu'il ne soit pas trouble. Le verser dans une terrine et le laisser à la cave pendant 48 heures (sans cette précaution, le sirop prendrait en gelée). Au bout de ce temps décanter doucement et mêler à un sirop de sucre bouillant cuit au perlé (32° au pèse-sirop) fait à raison de 1 kilo de sucre et un demi-litre d'eau par litre de jus. Laisser refroidir et mettre en bouteilles.

CASSOLETTE, petit récipient en porcelaine, en métal ou en verre, utilisé pour la confection des hors-d'œuvre, des petites entrées et de quelques entremets.

CASSOULET, étuvée de haricots blancs cuits avec différentes viandes : porc, mouton, oie, canard, lard, saucisson.
Dans le cassoulet de Carcassonne, on met, en plus des éléments de base, du gigot de mouton et des perdrix à la saison.
Dans le cassoulet de Castelnaudary, on met, en plus des éléments de base, du porc frais, du jambon, du jarret de porc, du saucisson et des couennes fraîches.
Dans le cassoulet de Toulouse, on met tout ce qui est indiqué pour le cassoulet de Castelnaudary, plus du lard de poitrine, de la saucisse de Toulouse, du collet de mouton et du confit d'oie ou de canard.

CASTIGLIONE (A LA), garniture pour petites pièces de boucherie, composée de gros champignons farcis, de risotto mélangé de maigre de jambon haché gratiné au four, de rondelles d'aubergines sautées au beurre et de lames de moelle pochées. — Servie avec le fond de cuisson déglacé au vin blanc additionné d'échalotes hachées.

CATALANE (A LA), garniture pour grosses pièces de boucherie, composée de gros dés d'aubergines sautés à l'huile et de riz pilaf. — Servie avec une sauce demi-glace tomatée.

CAVAILLON, melon.

CAVIAR, œufs d'esturgeon légèrement salés et marinés. — On prépare aussi des caviars de beluga, de carpe et de saumon, mais le caviar d'esturgeon est de beaucoup le plus estimé.

CÉDRAT, fruit du cédratier, de même espèce que le citronnier. — Ce fruit est très sucré et a une peau extrêmement épaisse. Il ne se consomme pas à l'état naturel; il se fait surtout confire et, dans cet état, est employé en pâtisserie et confiserie.

CÉLERI, plante potagère très aromatique, comprenant deux espèces distinctes : le céleri à côtes ou en branches, dont on consomme les tiges blanchies par bottelage ou obscurité, et le céleri-rave, dont on ne consomme que la racine, qui se présente sous forme d'une grosse pomme.

céleri à côtes ou **en branches.** *Préparation.* Supprimer les grosses branches vertes du tour, ne conserver que celles du centre, qui sont tendres et blanches. Couper le haut des feuilles, enlever les fils des côtes et les diviser en tronçons de 16 à 18 cm de long; parer la racine, qui est très fine, laver le tout soigneusement et faire cuire à grande eau bouillante salée pendant 10 minutes. Rafraîchir, égoutter, éponger et accommoder selon les recettes données pour le *cardon**. On peut aussi préparer le céleri cru en salade.

céleri-rave. *Préparation.* Laver le céleri, l'éplucher et le diviser en quartiers un peu épais, blanchir à l'eau bouillante salée pendant 5 minutes, rafraîchir, égoutter et éponger. Faire étuver au gras ou au maigre, ou traiter selon les formules indiquées pour le *cardon**.

céleri-rave farci. Laver, éplucher et couper en deux les racines ou raves de céleri, les faire cuire 8 à 10 minutes dans de l'eau bouillante salée, les éponger et les creuser à mi-profondeur à l'aide d'une cuiller. Garnir d'une des farces employées pour farcir les tomates, les aubergines ou les fonds d'artichauts, et passer au four pour finir de cuire et faire dorer.

céleri-rave en rémoulade (hors-d'œuvre). Laver la pomme de céleri-rave, l'éplucher et la couper en fins bâtonnets, verser dessus une sauce moutarde faite en travaillant avec une spatule une cuillerée de moutarde dans laquelle est versée goutte à goutte un verre d'huile, comme lorsqu'on monte une mayonnaise, saler, poivrer et vinaigrer.

CERF, mammifère sauvage portant un nom différent selon l'âge : *faon* dans les deux sexes jusqu'à 6 mois; *hère* de 6 mois à 1 an; *daguet* ou *jeune biche* de 1 à 2 ans; *tiers-an* jusqu'à 3 ans; *quatrième tête* jusqu'à 4 ans; de 5 à 6 ans, il devient *dix cors*. — La chair du cerf est très délicate jusqu'à un an; après, elle devient de plus en plus coriace à mesure que l'animal avance en âge; pour pouvoir la consommer, il faut alors la faire mariner assez longtemps (v. *marinade pour viande de boucherie et venai-*

son). Tous les modes d'apprêts indiqués pour le *chevreuil** sont applicables au cerf.

CERFEUIL, plante potagère aromatique dont le parfum est plus fin et plus délicat que celui du persil. — Le cerfeuil a l'inconvénient de perdre une partie de ses qualités à l'ébullition; c'est pourquoi il est surtout employé cru dans les sauces et salades ou en *chiffonnade**, mise crue dans la soupière comme élément supplémentaire de certains potages.

CERISE, fruit du cerisier. — Les meilleures cerises pour la préparation des entremets, des confitures, des sirops, des liqueurs sont : l'*anglaise hâtive*, à chair tendre et sucrée, au goût légèrement aigrelet, pour confitures et clafoutis (juin); la *Montmorency*, parfaite pour confitures, conserves et confiserie (juillet); la *griotte Ostheim* (fin juillet) et la *griotte du Nord* (août), à chair tendre, au jus coloré, acide, légèrement amer et excellentes pour liqueurs et *ratafias**.

cerises à l'anglaise. Enlever les queues, jeter les cerises dans de l'eau bouillante, les en retirer à mesure qu'elles remontent à la surface et les dresser sur compotier en les saupoudrant largement de sucre. Traitées ainsi, les cerises conservent toute leur saveur.

cerises en beignets. Lier par les queues les cerises en bouquets de 5 ou 6, tremper dans de la pâte à frire assez épaisse, jeter dans de la friture très chaude pour obtenir un beau doré, égoutter, saupoudrer de sucre et servir brûlant.

cerises au beurre. Faire griller des tranches de pain, les ranger serrées dans un plat beurré, les recouvrir de cerises dénoyautées, saupoudrer largement de sucre, parsemer de petits morceaux de beurre et faire cuire au four.

cerises (clafoutis aux). Mettre les cerises débarrassées de leurs queues dans de la pâte à crêpe sucrée très épaisse, verser dans une tourtière à bord assez haut, largement beurrée, et faire cuire au four pendant 20 minutes. Laisser refroidir avant de démouler ou servir dans le plat de cuisson.

cerises confites. Faire un sirop épais avec même poids de sucre que de cerises dénoyautées, y glisser ces dernières, laisser bouillir 10 minutes, verser dans une terrine et laisser macérer jusqu'au lendemain. Remettre alors sur le feu juste le temps de 2 ou 3 bouillons, laisser de nouveau en attente pendant 24 heures. Recommencer l'opération une troisième, puis une quatrième fois, toujours à 24 heures d'intervalle; les cerises doivent alors avoir absorbé tout le sirop. Les ranger sur une grille et les passer un instant dans un four doux pour les sécher et les glacer. Les conserver dans un grand bocal, ou une boîte en fer-blanc, fermant hermétiquement.

cerises (confiture de). Mettre les cerises dénoyautées sur le feu avec même poids de sucre; lorsque le tout bout depuis 10 à 12 minutes, verser sur un tamis de crin pour recueillir le jus. Remettre seul celui-ci sur le feu et le laisser cuire jusqu'à ce qu'il devienne très épais (grand perlé 34⁰ au pèse-sirop); y replonger les cerises, laisser bouillir 2 minutes, éloigner du feu, attendre 2 minutes, remettre en plein feu et recommencer encore une fois. Le sirop doit alors marquer 33⁰. Mettre en pots et ne couvrir qu'après 24 heures.

cerises en conserve

en bocaux au naturel. Dénoyauter des belles Montmorency, les ranger dans les bocaux, poser les couvercles et faire stériliser 20 minutes à 100 ⁰C.

en bocaux au sirop. Equeuter les cerises sans enlever les noyaux, les placer dans une grande mousseline et les plonger d'un seul coup 15 secondes dans de l'eau frémissante (87 °C), les raffermir brusquement dans de l'eau froide, les égoutter et les ranger dans des bocaux de 1 litre jusqu'à 2 cm du bord. Faire le plein avec du sirop bouillant, fermer les couvercles et placer dans un bain déjà chaud pour ne pas risquer l'éclatement des bocaux. Laisser bouillir pendant 20 minutes.

Pour préparer le sirop, verser dans une casserole autant de sucre en poudre que d'eau (mesurés avec le même récipient, tasse ou bol), mêler bien à froid avec une spatule, puis faire chauffer progressivement, toujours en tournant, et laisser bouillir 1 minute. 1 litre de sirop est suffisant pour faire le plein de 4 bocaux de 1 litre.

en bocaux au sucre. Ranger les cerises dénoyautées dans les bocaux en les saupoudrant de sucre, fermer les couvercles et faire stériliser 20 minutes à 100 °C.

cerises déguisées. V. *fruits déguisés.*

cerises à l'eau-de-vie. Raccourcir les queues de très belles cerises Montmorency, peu mûres et sans défauts, les ranger dans un grand bocal en les alternant de sucre en poudre, en comptant environ 100 g de sucre par kilo de cerises. Recouvrir largement d'eau-de-vie blanche à 65°, fermer le couvercle et laisser macérer au moins 2 mois avant de commencer la consommation.

cerises (flan aux). Tarte aux cerises recouverte d'une *crème pâtissière* et colorée au four.

cerises (glace aux). Broyer au mortier 500 g de cerises avec leurs noyaux, faire macérer 1 heure dans 1 litre de sirop parfumé au kirsch, passer au tamis de soie et ajouter le jus d'un citron. Faire prendre dans la sorbetière.

cerises (quatre-quarts aux) (pâtisserie). Comme le *quatre-quarts** ordinaire, en ajoutant des cerises anglaises ou des griottes à la pâte.

cerise (ratafia de). V. *liqueurs.*

cerise (sirop de). Piler au mortier 1 kg de cerises anglaises avec leurs noyaux, laisser au frais pendant 24 heures, verser sur un tamis pour recueillir le jus, le peser, lui ajouter le double de son poids en sucre, faire bouillir jusqu'à ce que le sirop pèse 32° au *pèse-sirop**, écumer, laisser tiédir et mettre en bouteilles.

cerises (tarte aux). V. *tarte.*

cerises au vinaigre. Raccourcir les queues de belles cerises bigarreaux blancs ou cœur de pigeon, peu mûres et bien saines, ranger celles-ci dans un bocal avec quelques grains de poivre blanc et une branchette d'estragon, saupoudrer légèrement de sel fin et couvrir de bon vinaigre d'alcool.

CERNEAU, noix verte à coque encore tendre et amande intérieure à peine formée.

CERVELAS, grosse saucisse courte condimentée à l'ail. (V. *saucisses.*)

CERVELLE, substance cérébrale des animaux. (V. *abats.*)

CHABOISSEAU, poisson de mer que son aspect étrange fait désigner sous les noms de *scorpion, diable de mer*, crapaud* ou *têtard.* — Il est surtout employé comme élément de *bouillabaisse*.*

CHABONNAISE (A LA), garniture pour volailles et ris de veau pochés ou braisés à blanc, composée de petites carottes à la crème mélan-

gées de truffes, dressées dans des *croustades** de pâte fine. — Servie avec le fond de cuisson déglacé au xérès et fond de veau.

CHAIR A SAUCISSE, viande de porc hachée et condimentée, que l'on entonne dans des boyaux pour faire des *saucisses** ou qui entre dans la composition des farces et des pâtés.

CHAMBORD (A LA), mode de préparation de gros poissons braisés. (V. *carpe à la Chambord*.)

CHAMPIGNONS, végétaux cryptogames dépourvus de chlorophylle et dont un grand nombre d'espèces sont comestibles. — On peut les diviser en deux catégories : les champignons de Paris ou de couche et les champignons sauvages, croissant spontanément dans les prés ou les bois.

CHAMPIGNONS DE COUCHE

Choisir des champignons non encore entièrement épanouis, très blancs sur le dessus du chapeau, rosés en dessous. Ne pas les éplucher (sauf indication spéciale), couper simplement la base des pieds souillée de sable, laver vivement à l'eau vinaigrée et éponger.

champignons de couche au beurre. Emincer les champignons, les faire étuver 5 minutes au beurre, saler, poivrer, saupoudrer de persil haché et servir sans attendre.

champignons de couche à la bourguignonne. Evider 4 petits pains et les enduire intérieurement de crème fraîche, les passer au four pour les faire dorer et les maintenir au chaud. Emincer 400 g de champignons et les faire étuver 5 minutes dans du beurre avec le jus d'un demi-citron et une échalote hachée. Saler, poivrer, ajouter 3 cuillerées de crème et 2 jaunes d'œufs, mêler bien, réchauffer sans laisser bouillir et remplir les petits pains de cette préparation.

champignons de couche à la crème. Ils se préparent comme les champignons de couche au beurre, puis sont couverts de crème bouillante au moment de servir.

champignons de couche (croûte aux). Les champignons, étuvés au beurre, liés de sauce Béchamel, sont servis dans un pain rond creusé, beurré et chauffé au four, ou dans une croûte de vol-au-vent.

champignons de couche (farce de) ou « duxelles ». Se prépare surtout avec les queues des champignons, dont on a employé les têtes d'autre part. Les hacher et les faire étuver au beurre ou à l'huile avec des oignons et échalotes hachés, jusqu'à ce qu'ils aient perdu toute leur humidité. Assaisonner de sel et de poivre, et saupoudrer de persil haché.

champignons de couche farcis au gras. Les préparer comme ci-dessous, en mêlant à la duxelles des queues de champignons, du jambon et un reste de veau ou de poulet finement coupé.

champignons de couche farcis au maigre. Retirer les queues, laver les têtes, les éponger, les ranger sur une plaque huilée, les saler, poivrer et parsemer de petits morceaux de beurre. Passer 5 minutes au four et garnir avec une duxelles faite avec les queues de champignons hachées, du sel, du poivre, de la mie de pain et du beurre. Arroser d'huile ou de beurre fondu et faire gratiner au four.

champignons de couche flambés. Choisir de gros champignons, laver vivement les têtes, les éponger, les faire dorer dans une sauteuse avec moitié huile, moitié beurre, égoutter et tenir au chaud. Remettre un morceau de beurre dans la sauteuse, y faire revenir une poignée de ciboulette et un morceau de fenouil

hachés menu, ajouter les têtes de champignons et laisser mijoter 5 minutes. Chauffer à part, dans une poêle à longue queue, 2 bonnes cuillerées à soupe de cognac, y mettre le feu et verser flambant sur les champignons. Servir aussitôt.

champignons de couche frits. Faire chauffer dans une poêle, à grand feu, un bon morceau de beurre et 2 cuillerées d'huile, y placer les champignons et les faire cuire et dorer pendant 5 minutes, saupoudrer d'ail et persil hachés, saler, poivrer et servir aussitôt sur plat chaud.

champignons de couche au fromage. Choisir des têtes bien fermées de petits champignons, les huiler au pinceau, les ranger dans un plat allant au feu, les couvrir d'un mélange moitié beurre, moitié gruyère râpé et faire dorer quelques instants au four. Piquer chaque champignon d'un petit bâtonnet et servir dans le plat de cuisson.

champignons de couche (fumet de). On le prépare en faisant fortement réduire le jus rendu par les champignons pendant leur cuisson.

champignons de couche à la grecque. Pratiquer sur des petits champignons très frais, comme il est dit pour les *artichauts à la grecque**.

champignons de couche sur le gril. Retirer les queues de gros champignons en les coupant à ras du chapeau. Les placer sur le gril, partie bombée en dessous, saupoudrer de sel et de poivre, et faire griller pendant 10 minutes. Placer sur un plat allant au feu, garnir de beurre les cavités des champignons et faire vivement chauffer au four sans laisser gratiner.

champignons de couche (œufs brouillés aux). Emincer les champignons, les faire étuver dans du beurre, les saler et les poivrer. Mettre un bon morceau de beurre dans une cocotte en terre, le faire fondre à feu doux, y casser les œufs en tournant avec une fourchette, saler, poivrer et, dès que le mélange commence à épaissir, y ajouter les champignons et quelques cuillerées de crème fraîche. Mêler et servir aussitôt.

champignons de couche (omelette aux). Emincer les champignons, les faire sauter au beurre, saler, poivrer et ajouter aux œufs battus. Faire l'omelette comme à l'ordinaire après avoir nettoyé la poêle et y avoir remis un morceau de beurre. Lorsqu'on se contente de verser les œufs battus sur les champignons restés dans la poêle, l'omelette attache au fond, et il devient très difficile de la faire glisser dans le plat.

champignons de couche en salade. Se servent en hors-d'œuvre. Choisir des champignons très frais et bien blancs, les laver vivement, les éponger, les émincer, les assaisonner de sel, poivre, huile et jus de citron, et saupoudrer de cerfeuil haché.

champignons de couche (soupe aux). Mettre dans une casserole 100 g de beurre et un gros oignon émincé, saupoudrer de farine et faire blondir. Mouiller avec du bouillon de veau ou de volaille, ajouter 200 g de champignons émincés, laisser mijoter un quart d'heure et verser dans la soupière sur de minces tranches de pain rassis, saupoudrées de persil haché.

champignons de couche (tartelettes de). Garnir des tartelettes cuites à blanc de *champignons à la crème**, les saupoudrer de mie de pain ou de gruyère râpé et faire gratiner au four.

champignons de couche au vin blanc. Parer et laver les champignons, les éponger, les faire revenir au beurre ou à l'huile, saler,

poivrir, mouiller de vin blanc sec, ajouter du jus de citron et faire cuire doucement pendant 10 minutes.

CÈPES

Préparation. Ne pas éplucher et ne pas laver les cèpes ; enlever seulement la partie terreuse des pieds et les essuyer doucement dans un linge fin. *Bolet* est le nom donné aux cèpes dans certaines régions.

cèpes à la béarnaise. Dessécher un instant les cèpes au four, les essuyer, les piquer d'ail, saler, poivrer et cuire sur le gril. Dresser sur le plat de service et couvrir de mie de pain passée à la poêle dans de l'huile brûlante et additionnée de sel, de poivre et de persil haché.

cèpes à la bordelaise. Couper les cèpes en morceaux et les faire revenir à l'huile dans une poêle. Saler, poivrer et saupoudrer d'ail et de persil hachés. Servir sans attendre.

cèpes à la crème. Les choisir petits et les préparer comme les *champignons de couche à la crème**.

cèpes étuvés pour garniture de viandes rôties. Raser les queues et mettre les têtes à étuver dans une sauteuse avec du beurre et un filet de vinaigre. Saler et poivrer.

cèpes farcis. Les préparer au gras ou au maigre, comme il est dit pour les *champignons de couche farcis**.

cèpes aux fines herbes. Mettre à macérer pendant 3 heures des chapeaux de cèpes dans de l'huile. Faire un hachis avec les pieds des champignons, du persil, du cerfeuil, de l'estragon et des échalotes. Faire sauter 5 minutes les chapeaux de cèpes dans du beurre, saler, poivrer, ajouter le hachis et laisser encore cuire 5 minutes.

cèpes Forêt-Noire. Couper le chapeau des cèpes en tranches parallèles pour obtenir de grosses rondelles,

les saler, les poivrer et les passer dans du jaune d'œuf battu, puis dans de la chapelure blonde, comme lorsqu'on prépare des côtelettes panées. Faire régulièrement dorer sur le gril ou au beurre et arroser de quelques gouttes de jus de citron.

cèpes à la grecque. Les préparer avec de très petits cèpes à peine ouverts, comme il est dit pour les *artichauts à la grecque**.

cèpes sur le gril. Comme les *champignons de couche sur le gril**.

cèpes à la limousine. Compter environ une pomme de terre moyenne crue par 300 g de cèpes, couper le tout en tranches et faire revenir dans une poêle avec de l'huile bien chaude, en retournant souvent pour que le mélange dore uniformément. Saler, poivrer et saupoudrer d'un hachis d'ail et de persil. Couvrir et laisser mijoter encore quelques minutes. Servir comme garniture avec des tournedos ou un rôti de veau.

cèpes (omelette de) à la Périgueux. Couper les cèpes en lames et les faire étuver 6 ou 7 minutes dans du beurre, y ajouter une belle truffe émincée, saler et poivrer. Battre des jaunes d'œufs, y ajouter la truffe, les champignons, 2 cuillerées de crème fraîche et les blancs battus en neige. Cuire à feu doux, comme une omelette ordinaire.

cèpes à la provençale. Les préparer comme les *cèpes à la bordelaise**, en ajoutant à l'ail des oignons émincés.

CHANTERELLES.

Appelées aussi *girolles.* Choisir de préférence de petites chanterelles, qui sont plus savoureuses. Ne pas les laver, couper simplement la partie sèche, rongée ou sale des pieds.

chanterelles bonne femme. Faire revenir dans du beurre du lard

coupé en dés et un oignon émincé, ajouter les chanterelles, du persil haché, du sel, du poivre et laisser revenir doucement. Saupoudrer de farine, mouiller de vin blanc et laisser cuire à petit feu. Au moment de servir, ajouter hors du feu un petit bol de crème fraîche.

chanterelles à la crème. Mettre à cuire à sec, sur feu doux, sans eau ni beurre, car les chanterelles rendent rapidement beaucoup d'eau ; laisser évaporer sans qu'elles rissolent. Ajouter alors un gros morceau de beurre, saler, poivrer et finir la cuisson. Au moment de servir, arroser de crème chauffée sans bouillir.

Nota. — Les chanterelles se préparent aussi à *la bordelaise**, à *la bourguignonne**, en *omelette** et à *la provençale**, comme les champignons de couche ou les cèpes.

GIROLLES. V. *chanterelles.*

LACTAIRES

lactaires délicieux ou **clavaires au vinaigre.** Les choisir jeunes et fermes. Les parer, les laver vivement, les éponger, les asperger de jus de citron et les ranger dans des bocaux avec quelques petits piments rouges de Cayenne, des grains de poivre et des branchettes d'estragon. Saupoudrer de sel fin, couvrir de bon vinaigre d'alcool. Fermer les couvercles et laisser confire. Ces champignons se servent en hors-d'œuvre avec du beurre frais.

MORILLES. Débarrasser les morilles de la partie terreuse du pied et de toutes les petites herbes ou mousses que peuvent contenir les cavités de la tête. Couper ensuite les morilles dans le sens de la longueur, à cause de la partie bombée du pied, qui est creuse et renferme parfois des petites limaces ou des insectes.

morilles à la crème. Nettoyer les morilles à sec à l'aide d'un pinceau, les couper en deux et les faire revenir 10 minutes au beurre. Saler, poivrer et arroser de crème fraîche chauffée au bain-marie, ou moitié crème, moitié sauce Béchamel. Laisser chauffer un instant ensemble pour que les morilles s'imprègnent bien de la crème et servir sans attendre.

morilles (croûtons aux). Faire revenir les morilles dans de l'huile, ajouter du sel, du poivre et une cuillerée de cognac, couvrir et laisser mijoter doucement pendant quelques minutes. Répartir sur des tranches de pain de mie grillées, parsemer de petits morceaux de beurre, ranger sur le gril et faire dorer à four chaud. Servir sans attendre.

MOUSSERONS

mousserons (consommé aux). Avec des légumes et de la viande de veau ou une volaille, préparer un bon consommé bien réduit et relevé de goût. Le passer et lui ajouter juste avant de servir un petit bol de faux mousserons, ou de champignons rosés des prés, finement émincés et légèrement revenus au beurre. Laisser prendre quelques bouillons et servir.

CHAMPIGNY, pâtisserie se préparant comme le *pithiviers**, mais en remplaçant la pâte d'amandes par de la marmelade d'abricots passée et parfumée au kirsch.

CHANTILLY, *crème fouettée** sucrée et vanillée. ‖ *Sauce hollandaise** additionnée de crème fouettée. ‖ Mayonnaise également additionnée de crème fouettée. — *Chantilly* s'applique aussi à différentes préparations culinaires : *poularde à la Chantilly, coupe glacée à la Chantilly,* etc.

CHAPELURE, pain pulvérisé servant à saupoudrer ou à paner certains

mets. — La *chapelure blanche* se fait avec de la mie de pain rassis, et la *chapelure blonde* avec du pain rassis desséché au four sans colorer, puis pilé au mortier ou avec un rouleau de pâtisserie et passé au tamis. Cette dernière chapelure se conserve très longtemps.

CHAPON, jeune coq châtré avant d'être engraissé. ‖ Croûte de pain frottée d'ail que l'on ajoute dans la salade de chicorée frisée.

CHARBONNIER, poisson de la mer du Nord, qui se prépare comme le *cabillaud**.

CHARCUTERIE, ensemble de mets préparés à base de viande de porc, d'oie, de canard, de volaille ou de gibier. — Les différentes recettes de charcuterie sont indiquées par ordre alphabétique.

CHARLOTTE (pâtisserie), préparation sucrée disposée dans un moule de forme ronde, uni, tapissé de biscuits à la cuiller, de tranches de pain de mie beurrées ou de riz.

CHARLOTTES SERVIES CHAUDES

charlotte aux pommes. Garnir le fond et les parois du moule avec des tranches de pain de mie beurrées, remplir le centre presque jusqu'au bord avec une marmelade de pommes très épaisse et parfumée à la cannelle, à la vanille ou au citron, et presser sur le dessus une grande tranche de pain de mie trempée dans du beurre fondu. Faire cuire au four pendant 35 minutes, attendre un peu pour que la marmelade se tasse, démouler et servir avec une *crème anglaise à la vanille** ou une *sauce aux abricots**.

La **charlotte aux fruits divers** se prépare comme ci-dessus, en remplaçant la marmelade de pommes par de la marmelade d'abricots, de pêches, de prunes, de mûres ou de raisins.

charlotte au riz. Tapisser d'une couche de riz au lait sucré très serrée un moule à charlotte grassement beurré et saupoudré de chapelure blonde, le remplir d'une marmelade de pommes épaisse, recouvrir le dessus de riz et cuire au four pendant 10 minutes.

CHARLOTTES SERVIES FROIDES

charlotte à la Chantilly. Garnir le fond et les parois du moule avec des biscuits à la cuiller, partie bombée en dedans et en plaçant ceux du fond en forme de rosace ; garnir d'une crème fouettée glacée et démouler sur plat rond.

charlotte à la crème glacée. Pratiquer comme ci-dessus, en remplaçant la crème fouettée par une crème glacée à la vanille, au chocolat, au café ou à la pistache. (V. *glace d'entremets*.)

charlotte à la parisienne. Toujours comme ci-dessus, mais garnie avec une *bavaroise**.

charlotte Plombières. Garnie avec appareil glacé *Plombières**.

CHARTREUSE, liqueur fabriquée par les pères chartreux. ‖ Nom donné à la préparation de perdrix aux choux. (V. *perdrix*.)

CHASSEUR (A LA), préparation de menues pièces de boucherie, de volailles ou d'œufs, composée de champignons de couche émincés, sautés au beurre avec des échalotes hachées et mouillées de vin blanc sec.

CHÂTAIGNES. V. *marrons.*

CHÂTELAINE (A LA), garniture pour grosses pièces de boucherie, composée de fonds d'artichauts remplis de purée de marrons soubisée (v. *oignon*) et gratinés au four, de

laitues braisées et de pommes de terre noisettes. — Servie avec le fond de cuisson des pièces en traitement.

CHAUD-FROID, fricassée de volaille ou de gibier préparée à chaud, mais servie froide.

CHAUSSE, passoire en forme d'entonnoir, en feutre, en drap ou en flanelle, servant à clarifier les liquides.

CHAUSSON (pâtisserie), abaisse ronde en pâte feuilletée, garnie d'une composition sucrée ou salée, repliée sur elle-même et cuite au four.

chaussons à la lyonnaise. Garnis de *farce de brochet à la crème**, finie au *beurre d'écrevisses** et mélangée de queues d'écrevisses et de truffes hachées, parfumées au cognac.

chaussons à la périgourdine. Garnis d'un salpicon de foie gras et de truffes arrosé de cognac.

chaussons aux poires. Comme le chausson aux pommes.

chaussons aux pommes. V. *pommes.*

CHAYOTE ou **CHRISTOPHINE,** fruit d'une plante grimpante des pays chauds, se présentant sous forme d'une grosse poire côtelée et hérissée d'aspérités. — La peau est verte, presque jaune pâle lorsque le fruit est très mûr; la chair est blanche, ferme, homogène et aqueuse.
Préparation. On peut préparer ce légume d'un grand nombre de manières; avant de l'accommoder, il faut le couper en deux, retirer le centre, éplucher la peau et couper la chair en morceaux, que l'on fait blanchir ou cuire dans un blanc comme les *cardons**.

chayotes au beurre. Diviser les chayotes en quartiers, les éplucher, les faire cuire au blanc, les éponger, les faire étuver au beurre, saler, poivrer et saupoudrer de persil haché.

chayotes à la crème. Préparées comme ci-dessus, elles sont servies avec une *sauce Béchamel** finie à la crème.

chayotes à la créole. Les préparer au beurre en ajoutant dans la cuisson des oignons hachés, des tomates pelées et épépinées, un bouquet garni, de l'ail et un petit piment rouge de Cayenne. Servir avec une bordure de riz au gras.

chayotes farcies. Les partager en deux dans leur longueur sans retirer la peau, les faire blanchir, les évider légèrement et les farcir d'une farce au maigre faite avec mie de pain, beurre et fines herbes hachées ou d'une farce au gras en y ajoutant de la chair à saucisse ou du jambon haché. Les ranger dans le plat, les arroser de beurre et les faire gratiner au four.

chayotes à la Mornay. Les préparer comme les chayotes au beurre, puis les napper d'une *sauce Mornay**, les saupoudrer de gruyère râpé et les faire gratiner au four.

CHEMISER, enduire d'une mince couche de gelée les parois d'un moule ou une substance quelconque. ‖ Habiller un moule de papier blanc.

CHEVAINE ou **CHEVESNE,** poisson d'eau douce au corps allongé en fuseau. — Se prépare comme la *tanche** et en *matelote**.

CHEVAL (VIANDE DE), viande rouge rappelant, en plus fade, celle du bœuf. — Se consomme surtout en rôtis, biftecks et viande hachée.

CHEVEUX D'ANGE, vermicelle très fin.

CHEVREAU, petit de la chèvre. — Se prépare comme l'*agneau de lait**.

CHEVRETTE, femelle du chevreuil. — Se prépare comme ce dernier.

CHEVREUIL, mammifère ruminant qui porte les noms de *faon* jusqu'à dix-huit mois, de *brocard* ou de *chevrette* à deux ans et de *daguet* ensuite. — Jeune, sa chair est délicate ; celle des vieux brocards est plus coriace et doit être marinée, mais moins longtemps que celle du cerf ou du sanglier.

chevreuil (civet de). Se prépare comme le civet de *lièvre**.

chevreuil (côtelettes de). Se font vivement sauter au beurre ou à l'huile et se servent sur croûtons avec une purée de lentilles ou de marrons, ou avec une *sauce poivrade**.

chevreuil (côtelettes de) à la crème. Une fois sautées, les dresser sur croûtons frits, les napper d'une *sauce à la crème** et les servir avec des marrons braisés.

chevreuil (côtelettes de) au genièvre. Faire sauter les côtelettes à la poêle, déglacer le fond de cuisson avec un peu d'eau-de-vie de genièvre, additionner de 2 cuillerées de crème fraîche et de quelques baies de genièvre écrasées. Servir à part une marmelade de pommes non sucrée.

chevreuil (cuissot de). Enlever la mince pellicule de peau qui recouvre le cuissot et le faire rôtir au four ou à la broche, en comptant 14 minutes par kilo. Servir en même temps une purée de marrons, de la gelée de groseille et une *sauce spéciale pour gibier à poil**.

chevreuil (filet de). Piqué de lard fin, il se prépare comme le filet de *bœuf**.

chevreuil (pâté et terrine de). V. *pâté* et *terrine de lapin**.

chevreuil (selle de). Se prépare comme le *cuissot de chevreuil**.

chevreuil (selle de) grand veneur. Cuite comme le *cuissot de chevreuil**, elle se sert garnie de marrons braisés, de *pommes de terre dauphine** et d'une *sauce grand veneur**.

CHICORÉE, salade comportant plusieurs espèces : la chicorée sauvage ou *barbe-de-capucin*, la *chicorée frisée*, la chicorée Witloof ou *endive*, et la *scarole*.
En cuisine, on emploie surtout la chicorée frisée et l'*endive**.

CHIEN DE MER, sorte de petit requin vendu dépouillé sous le nom de *roussette*. — Sa chair, sans arêtes, se prépare comme le *thon** ou l'*esturgeon**.

CHIFFONNADE. Composée de plantes herbacées ou aromatiques (cerfeuil, persil, estragon, céleri) détaillées aux ciseaux en très minces lanières, la chiffonnade s'emploie surtout comme élément de garniture de potages et de sauces.

chiffonnade de cerfeuil. Lavé et épongé, le cerfeuil est coupé très finement avec des ciseaux et ajouté sans cuisson dans certains potages et sauces.

CHINOIS, passoire très fine, de forme conique. ‖ Petite orange de Chine, verte ou jaune clair, confite ou conservée dans de l'eau-de-vie.

CHINONAISE (A LA), garniture pour grosses pièces de boucherie, composée de petites boules de chou vert farcies de chair à saucisse et braisées ainsi que de pommes de terre persillées. — Servie avec sauce demiglace.

CHIPOLATA, petite saucisse enveloppée dans un boyau de mouton.

CHIPOLATA (A LA). Garniture pour grosses pièces de boucherie et volailles, composée de marrons braisés, de petits oignons glacés, de dés de lard de poitrine, de champignons et de saucisses chipolatas.

CHIPS, pommes de terre frites coupées en rondelles très fines. — Elles se vendent généralement toutes préparées.

CHOCOLAT, pâte faite avec des amandes de cacao torréfiées et en partie dégraissées et du sucre. — En cuisine, le chocolat entre dans la préparation des *crèmes, glaces, soufflés, mousses,* etc. On en fait aussi toutes sortes de bonbons.

CHORON, garniture pour petites pièces de boucherie sautées ou grillées, composée de *pommes de terre noisettes** et de fonds d'artichauts remplis de petits pois frais ou de pointes d'asperges au beurre. — Servie avec un cordon de *sauce béarnaise** tomatée et fond de cuisson déglacé.

CHOU, plante potagère comprenant les *choux pommés, choux brocolis, choux de Bruxelles, choux rouges, choux-raves* et *choux-navets* ou *rutabagas.*

CHOUX POMMÉS

chou à l'anglaise. Détaillé en quartiers, cuit à grande eau bouillante salée, égoutté et assaisonné au moment de servir avec un gros morceau de beurre.

chou braisé. Détaillé en quartiers, blanchi, rafraîchi, égoutté, assaisonné de sel, de poivre et de muscade râpée, mis dans une casserole foncée de lardons ou de bardes de lard, mouillé de bouillon, couvert et cuit au four, à chaleur douce pendant 1 h 30.

chou à la crème. Cuire à grande eau bouillante salée en n'employant que la pomme bien blanche, coupée en quartiers. Egoutter, hacher. Mettre un bon morceau de beurre dans une casserole, saupoudrer de farine, mouiller avec de la crème fraîche, saler, poivrer et y mettre le chou. Terminer la cuisson à petit feu.

chou farci. Choisir un gros chou bien pommé, enlever les feuilles vertes du tour et faire blanchir le chou entier 15 minutes dans de l'eau bouillante salée. Egoutter et poser sur une planche recouverte d'un torchon, abaisser les feuilles une à une et, arrivé au centre, retirer le cœur. Le remplacer par une boule de farce faite avec un reste de bœuf bouilli, du lard de poitrine, de la chair à saucisse, du jambon cru, de la mie de pain, un gros oignon, du persil, du sel, du poivre, une pincée de poudre des quatre épices, un œuf, et du cognac. Reprendre chaque feuille une à une et les relever sur le dessus en glissant entre elles un peu de farce. Redonner ainsi la forme du chou et le ficeler soigneusement pour qu'il ne se défasse pas en cuisant.

*Foncer** une grande cocotte de couennes de lard et de lardons, de 2 grosses carottes et d'oignons en morceaux, y placer le chou et mouiller à mi-hauteur. Ajouter un bouquet garni avec branchette de thym, un clou de girofle, sel, poivre et un verre à liqueur de cognac. Faire mijoter pendant 4 heures en retournant le chou à mi-cuisson.

chou farci aux marrons. Préparer le chou comme il est dit ci-dessus, en remplaçant la farce de viande par des marrons épluchés après cuisson et de la chair à saucisse. Bien relever les dernières feuilles, ficeler soigneusement et poser dans une grande cocotte avec beurre, fins lardons, carottes et oignons en rondelles, gousses d'ail, thym et persil en bouquet, et faire dorer des deux côtés. Mouiller d'abord avec du cognac pour déglacer le fond, puis avec de l'eau chaude à mi-hauteur, saler, poivrer et laisser cuire doucement pendant au moins 2 heures.

En fin de cuisson, la sauce doit être courte et onctueuse.

chou au maigre. Faire cuire le chou aux trois quarts dans de l'eau bouillante salée, égoutter, hacher grossièrement, remettre dans une casserole avec un gros morceau de beurre, poivrer, couvrir et achever doucement la cuisson.

CHOUX ROUGES

chou rouge à la flamande. Détailler le chou en quartiers en enlevant les grosses côtes et le trognon, mettre dans une casserole en terre avec du beurre et assaisonner de sel, de poivre et de quelques gouttes de vinaigre. Couvrir et cuire à feu doux pendant 45 minutes, ajouter 3 pommes reinettes épluchées et émincées, saupoudrer de sucre et finir à feu doux.

chou rouge à la limousine. Détailler le chou en lanières, faire cuire à couvert dans une casserole en terre avec de la graisse d'oie et des marrons crus, après avoir salé et poivré.

chou rouge mariné au vinaigre. Détailler le chou en lanières, saupoudrer de sel fin et laisser macérer 48 heures en remuant souvent. Egoutter et tasser dans des bocaux avec sel, grains de poivre et gousses d'ail, couvrir de vinaigre d'alcool et poser les couvercles. Ces choux se servent en hors-d'œuvre ou comme accompagnement de bœuf bouilli.

chou rouge en quartiers. Couper en quartiers un gros chou rouge bien pommé, en enlevant le trognon, faire cuire 5 minutes à grande eau bouillante salée et égoutter. Garnir le fond d'une cocotte avec un bon morceau de beurre, quelques tranches de lard fumé, 1 carotte et 2 oignons en rondelles, ainsi que 2 gousses d'ail écrasées, y placer le chou, saler, poivrer et mouiller avec moitié eau, moitié vin blanc. Couvrir et faire cuire doucement pendant 4 à 5 heures, en retournant le chou au milieu de la cuisson.

chou rouge en salade. Détailler le chou en lanières, assaisonner avec une vinaigrette et saupoudrer de persil haché.

CHOUX BROCOLIS
et CHOUX DE BRUXELLES

choux brocolis. Lier les tiges de brocolis en bottes, les laver et les faire cuire à grande eau bouillante salée jusqu'à ce qu'ils deviennent tendres. Les égoutter et les servir chauds avec une *sauce Béchamel** ou une *sauce à la crème**, ou froids avec une vinaigrette.

choux de Bruxelles. *Préparation.* Supprimer seulement les quelques petites feuilles extérieures dures et flétries et rogner un petit morceau du côté de l'attache pour rafraîchir la coupure, les laver à fond et les faire cuire à très grande eau bouillante salée pour les empêcher de garder un goût trop prononcé. Les choux de Bruxelles ne sont bons qu'après les premières gelées ; plus tôt, ils sont forts et amers.

choux de Bruxelles à l'anglaise. Cuits à grande eau bouillante salée et égouttés, ils sont servis avec du beurre frais présenté à part.

choux de Bruxelles au beurre. Cuits et égouttés, ils sont sautés dans un bon morceau de beurre et saupoudrés de persil haché.

choux de Bruxelles à la crème. Préparés comme ci-dessus, ils sont au dernier moment nappés de bonne crème fraîche, bien épaisse, simplement chauffée.

choux de Bruxelles gratinés. Cuits et égouttés, ils sont rangés dans un plat beurré, largement saupoudrés de parmesan râpé, arrosés de beurre fondu et mis à gratiner au four.

choux de Bruxelles au jus. Etuvés au beurre, ils sont arrosés, au moment d'être servis, avec le jus du

rôti ou de la volaille qu'ils accompagnent.

choux de Bruxelles à la Mornay. Cuits et égouttés, ils sont placés dans un plat beurré, recouverts d'une *sauce Mornay**, saupoudrés de gruyère râpé, arrosés de beurre fondu et mis un instant à dorer au four.

CHOUX-FLEURS

chou-fleur à l'anglaise. Faire cuire le chou-fleur entier à grande eau bouillante salée, l'égoutter avec soin pour ne pas le briser et le servir avec du beurre fondu dans une saucière.

chou-fleur bouilli avec sauces diverses. Diviser le chou-fleur par bouquetons, les parer, les faire cuire à l'eau bouillante salée, pas plus de 18 minutes pour qu'ils ne s'écrasent pas, les égoutter sur un linge et reformer le chou. Le servir : *chaud*, garni de persil frais avec du beurre fondu relevé d'un filet de citron, de la crème fraîche chauffée au bain-marie, une *sauce hollandaise**, *Béchamel**, *à la crème**, ou *aux câpres** ; *froid*, avec une sauce vinaigrette, mayonnaise ou *ravigote**.

chou-fleur au gratin. Après cuisson et égouttage, ranger les bouquetons de chou-fleur dans un plat beurré, napper d'une *sauce Mornay**, saupoudrer de gruyère râpé, arroser de beurre fondu et faire gratiner au four.

chou-fleur (purée de). Faire cuire le chou-fleur à l'eau bouillante salée, l'égoutter, le passer au moulin à légumes et lier avec quelques cuillerées de sauce Béchamel et un bon morceau de beurre. Poivrer.

chou-fleur en salade. Faire cuire les bouquetons de chou-fleur à l'eau bouillante salée, les égoutter, les laisser refroidir, les dresser dans le saladier et les assaisonner d'huile, de vinaigre ou de citron, de sel, de poivre et de persil haché.

chou-fleur sauté au beurre. Diviser les bouquetons, les faire cuire à l'eau bouillante salée en les conservant un peu fermes, les égoutter, les éponger, les faire revenir à la poêle avec un gros morceau de beurre, saler, poivrer et saupoudrer de persil haché.

chou-fleur (soufflé de). Se prépare avec du chou-fleur cuit à l'eau salée, égoutté et passé au tamis, comme le soufflé d'*endive**.

CHOUX-NAVETS ou RUTABAGAS et CHOUX-RAVES

Epluchés, coupés en tranches et cuits à l'eau bouillante salée, ils s'accommodent comme les *navets** ou le *céleri-rave**.

CHOUX (pâtisserie). Ils se préparent avec de la *pâte à chou** couchée sur une plaque d'office et cuite à four moyen. Ils se servent tels quels, simplement saupoudrés de sucre ou fourrés de crème pâtissière ou de toutes autres préparations.
Coucher la pâte à l'aide d'une poche à douille unie sur une plaque beurrée, en petits tas assez éloignés les uns des autres pour qu'ils ne se touchent pas à la cuisson, dorer au jaune d'œuf battu et cuire à four moyen pendant 15 minutes. Laisser refroidir.

choux à la cévenole. Faire une fente sur le côté de chaque chou, les remplir de purée de marrons sucrée mélangée de crème fouettée et glacer le dessus avec du *fondant** au chocolat.

choux à la crème. Les remplir d'une *crème pâtissière** à la vanille, au café, ou au chocolat, d'une *crème frangipane* ou d'une *crème fouettée** à la vanille. Glacer les choux avec du *fondant** assorti au parfum employé.

CIBOULE et **CIBOULETTE,** plantes potagères aromatiques, employées comme condiments de salades,

de sauces, de marinades et d'ome-
lettes. — La ciboulette a un goût
beaucoup plus fin que la ciboule.

CISELER, faire une incision peu
profonde sur le dos d'un poisson pour
faciliter sa cuisson et empêcher que sa
peau ne se soulève sous l'action de la
chaleur. ‖ Couper finement avec des
ciseaux persil, cerfeuil ou estragon
pour les détailler en *chiffonnade**.

CITRON, fruit très acide et parfumé
du citronnier. — Il sert à condimenter
de nombreux apprêts et à garnir les
plats. Il est aussi employé pour faire
des confitures et des gelées, et pour
parfumer pâtisserie et confiserie.

citrons (confiture de). Comme
la confiture d'oranges.

citrons (écorces de) confites.
Se préparent comme les écorces
d'*oranges** confites.

citron (gelée de). Se prépare
comme la gelée d'*orange**.

citron (liqueur de). V. *liqueurs*.

citron (sirop de). Mettre les
zestes de 10 citrons sur un tamis posé
sur une terrine. Couper les citrons en
deux et presser leur jus sur les zestes.
Faire un sirop épais avec 1 litre d'eau
et 1 kilo de sucre, et le verser bouil-
lant sur les zestes. Après égouttage,
faire réchauffer en tournant, retirer du
feu avant complète ébullition, laisser
tiédir et mettre en bouteilles.

CITRONNADE, boisson composée
de jus de citron, de sucre et d'eau.

CITRONNER, arroser une prépara-
tion avec du jus de citron ou frotter
certains produits, principalement des
légumes, avec un demi-citron pour les
empêcher de noircir.

CITROUILLE, nom d'une cucurbi-
tacée fourragère dont les variétés
potagères sont employées en cuisine
sous le nom de *potiron**.

CIVET, ragoût de lapin ou de
gibier à poil, mouillé au vin rouge et
lié en fin de cuisson avec le sang de
l'animal. — Selon le même principe,
on prépare le *poulet au sang* et le
canard au sang (v. **poulet,** *sauce
rouilleuse*). [V. **lapin, lièvre.**]

CLAFOUTIS, grosse crêpe-gâteau
aux *cerises** ou aux *pommes**.

CLARIFICATION, opération ten-
dant à rendre plus clair et limpide un
liquide ou un fond de cuisson.

clarification du beurre. S'obtient
par fusion et décantage. Le beurre
chauffé à feu doux surnage très clair,
tandis qu'un dépôt blanchâtre se
forme au fond de la casserole. Il ne
reste plus qu'à transvaser doucement
dans un autre récipient, sans bouger
le fond.

clarification des bouillons,
fonds et gelées. V. p. 138.

**clarification des sucs et jus
de fruits.** Ils se clarifient par
décantage et filtration.

clarification du sucre. V. *sucre*.

CLAYON, petite natte de jonc ou de
paille, ou treillis en fil de fer placé
sous les substances alimentaires que
l'on désire faire sécher.

CLERMONT (A LA), garniture
pour grosses pièces de boucherie,
composée de boules de chou vert far-
cies et braisées, de rectangles de lard
de poitrine cuits avec le chou et de
pommes de terre bouillies. — Servie
avec *sauce demi-glace*.

CLOCHE, couvercle en argent ou en
métal que l'on pose sur les aliments
pour les maintenir au chaud. ‖ Usten-
sile en verre dont on couvre certains
aliments pendant leur cuisson.

CLOUTER, piquer la surface d'une
pièce de viande de boucherie, d'une
volaille ou d'un poisson de lard gras,

CLO

de jambon, de langue écarlate ou de truffes en forme de chevilles. — Les poissons sont cloutés de truffes, de cornichons ou de filets d'anchois.

CLOVISSE, mollusque bivalve. — Se consomme cru avec un filet de citron ou cuit comme les *moules**.

COBAYE ou « **COCHON d'INDE »,** petit mammifère rongeur dont la chair rappelle celle du lapin, mais en plus fade. — Cette chair peut s'apprêter de la même façon : rôtie au four et servie avec son jus et une salade, en sauté, en civet, en daube, aux pruneaux, aux olives, à l'estragon. Il faut l'assaisonner fortement pour relever son goût.

COCHENILLE, insecte servant à la préparation du carmin, teinture inoffensive employée en cuisine, en pâtisserie et en confiserie.

COCHON. V. *porc.*

COCKTAIL, mélange de liquides alcoolisés et aromatisés, servi après avoir été fortement agité, dans un gobelet spécial appelé *shaker,* avec de la glace concassée ou rabotée.

COCO (NOIX DE), fruit du cocotier. (V. *lait de coco, noix de coco.*)

COCOSE, beurre végétal tiré de la noix de coco.

COCOTTE, ustensile de cuisine rond ou ovale, en fonte, en terre ou en verre, servant à la cuisson de la viande, de la volaille et du gibier.

CŒUR. En boucherie, le cœur fait partie des *abats rouges.*

CŒUR-DE-BŒUF, nom d'une variété de *chou.* || Nom d'une variété d'*anone,* fruit du *corossol**.

COFFRE, cage thoracique des animaux de boucherie. || Carapace du homard et de la langouste.

COING, fruit du cognassier. — Très riche en *pectine,* c'est le fruit idéal pour les gelées, les confitures et les pâtes de fruits ; il sert aussi à préparer l'eau de coing, qui est une *liqueur* très parfumée et agréable.

coings (compote de). Epluchés et coupés en quartiers, les coings sont cuits pendant 1 heure avec du sucre et de l'eau. La compote de coings et poires mélangés est très agréable.

coings (confiture de). Eplucher les coings, les couper en quartiers en les plongeant à mesure dans de l'eau fraîche pour éviter qu'ils noircissent. Mettre pelures, cœurs et pépins dans la bassine, les couvrir d'eau et faire bouillir pendant 45 minutes. Egoutter et se servir de cette eau de cuisson imprégnée de pectine pour faire cuire les morceaux de coings avec leur poids de sucre. Faire bouillir jusqu'à ce que les coings soient d'un joli rouge transparent et le jus épais et brillant. Mettre en pots et couvrir aussitôt.

coings au four. Epluchés et coupés en morceaux, ils sont rangés dans un plat avec sucre, vanille en poudre et eau pour couvrir, et cuits 1 h 30 au four. Ils se servent chauds ou froids.

coing (gelée de). Peler les coings, les couper en quartiers et les mettre dans la bassine à confitures avec un nouet de mousseline contenant les cœurs et les pépins, couvrir largement d'eau et faire bouillir jusqu'à ce que les morceaux de coings soient devenus très tendres. Egoutter sur un tamis de crin, sans presser, mesurer le jus obtenu et lui ajouter 450 g de sucre par litre. Faire encore bouillir une demi-heure en écumant souvent pour que la gelée soit bien transparente. Lorsqu'elle est très épaisse et de jolie teinte rouge, la mettre en pots et attendre 48 heures avant de couvrir.

Nota. — Avec la pulpe restée sur le

CON

tamis, on peut préparer une marme-
lade en lui ajoutant même poids de
sucre et une gousse de vanille, en
délayant avec un peu d'eau et en fai-
sant recuire un quart d'heure.

coings (pâte de) ou **cotignac.**
Cuire les coings 1 heure dans de l'eau
bouillante salée, sans les peler. Lors-
qu'ils sont très tendres, les éplucher
et les passer au tamis fin. Ajouter
même poids de sucre cristallisé et faire
cuire 45 minutes en remuant conti-
nuellement avec une spatule en bois
pour que le fond n'attache pas. La
pâte est alors très épaisse et d'un
beau rouge foncé ; la verser dans des
moules spéciaux en porcelaine, laisser
durcir, démouler et rouler dans du
sucre en poudre. Conserver dans des
boîtes en bois garnies de papier
blanc.

COLBERT (A LA), préparation
s'appliquant aux poissons *panés à
l'anglaise** avant qu'ils ne soient plon-
gés dans la friture.

COLIN, poisson de mer à chair feuil-
letée. — Se prépare comme le *cabil-
laud**.

COLLE, synonyme de *gélatine.*

COLLER, ajouter de la gélatine dis-
soute à un apprêt pour lui donner de
la consistance.

COLLET, partie du veau et du
mouton placée entre la tête et les
épaules.

COLLIER, partie du cou des ani-
maux de boucherie.

COLOMBINES, *croquettes* enve-
loppées de semoule au parmesan.

COLONNE, ustensile servant à évi-
der les pommes.

COLORANTS, diverses matières uti-
lisées en cuisine, en pâtisserie et en
confiserie pour colorer les prépara-
tions. — Seuls sont autorisés par la
loi les *colorants d'origine végétale,*
qui n'offrent aucun danger pour la
santé, un colorant animal, le *carmin,*
tiré de la *cochenille**, et certains colo-
rants artificiels dérivés de la houille :
éosine, érythrosine, rouges de Bor-
deaux B, ponceau R.R., fuchsine acide,
vert malachite, violet de Paris, ces der-
niers étant surtout employés pour
reverdir les fruits naturellement verts
destinés à être confits, ou pour
redonner un joli rouge vif aux cerises
et aux poires également destinées à
être confites ou conservées dans un
sirop (rouge de Bordeaux B).

COLORER, donner de la couleur à
une substance.

COMPOTE, fruits frais ou secs cuits
entiers ou en quartiers dans un sirop
avec aromates divers : vanille, zeste
de citron ou d'orange, cannelle. —
On désigne également sous le nom
de *compotes* certains apprêts de
pigeons ou de perdreaux ayant subi
une cuisson prolongée.
Nota. — Les recettes de compotes de
fruits sont indiquées par ordre alpha-
bétique.

CONCASSER, diviser grossière-
ment une substance en la hachant au
couteau ou en la broyant dans un
mortier.

CONCOMBRE, plante de la famille
des cucurbitacées, à gros fruits allon-
gés. — Les fruits de certaines variétés
sont cueillis petits sous le nom de *cor-
nichons.* Les concombres se consomment
surtout crus en salade, mais aussi
conservés à la saumure ou cuits de
différentes manières, sans toutefois
présenter une grande valeur nutritive.

concombre au beurre. Les peler,
les diviser en quartiers et les faire
cuire à l'eau bouillante salée.
Egoutter, assaisonner de beurre,
poivrer et saupoudrer de persil haché.

concombre à la crème. Comme ci-dessus, en terminant la cuisson dans de la crème.

concombres farcis. Couper dans le sens de la longueur des concombres de moyenne grosseur, les peler et les blanchir 5 minutes dans de l'eau bouillante salée, les égoutter et les creuser intérieurement à l'aide d'une cuiller. Les farcir avec une *farce fine de veau**, les ranger dans une sauteuse beurrée foncée de petits lardons et de rondelles de carottes et d'oignons, mouiller d'eau à mi-hauteur, couvrir d'un papier beurré et faire cuire au four.

concombres gratinés au parmesan. Blanchir légèrement les morceaux de concombre, les égoutter et les faire étuver au beurre. Les ranger dans un plat à gratin, les poivrer et les saupoudrer largement de parmesan râpé; arroser de beurre fondu et faire gratiner au four.

concombres à la grecque. Epluchés, coupés en morceaux et traités comme les *artichauts à la grecque**.

concombres au jus. Les préparer comme les concombres au beurre, en ajoutant en fin de cuisson quelques cuillerées de fond de veau ou de bon jus de rôti.

concombres à la Mornay. Comme les concombres au beurre, en les masquant de *sauce Mornay** et en les nappant de fromage râpé avant de les faire gratiner au four.

concombres en salade. Les éplucher, les émincer finement en rondelles, saupoudrer de sel, laisser dégorger 15 minutes, éponger et assaisonner de vinaigrette et de cerfeuil haché.

CONDÉ (pâtisserie), bande de feuilletage de 24 cm de long sur 10 cm de large et 0,05 cm d'épaisseur, glacée de *glace royale blanche**, puis divisée en bandes de 4 cm de large, rangées sur plaque et cuites à four doux.

CONDIMENTS, substances aromatiques employées pour relever la saveur des aliments : sel, poivre, muscade, cannelle, gingembre, ail, ciboule, oignon, fenouil, persil, thym, etc. — Chaque condiment est mentionné à son ordre alphabétique.

CONDIMENTER, rehausser le goût d'un apprêt en lui ajoutant des condiments, des aromates et des épices.

CONFISERIE, ensemble de friandises à base de sucre : bonbons, dragées, pâtes de fruits, berlingots, caramels, etc.

CONFIT, fruits ou légumes conservés dans du sucre, de l'eau-de-vie ou du vinaigre. ‖ Viande de porc, d'oie, de canard ou de dinde conservée dans de la graisse.

CONFIRE, conserver des fruits ou des légumes dans du sucre, de l'eau-de-vie ou du vinaigre et des viandes dans de la graisse.

CONFITURES, préparations à base de fruits épluchés ou non, entiers ou en morceaux, cuits dans du sucre et pouvant se conserver très longtemps. — Pour faire les confitures, il faut employer de beaux fruits sains et mûrs à point; se servir d'une bassine assez grande pour pouvoir ne la remplir qu'aux deux tiers afin que le jus ne déborde pas en bouillant et en métal assez épais pour que le fond ne brûle pas.

confiture d'abricots. Même poids de sucre que de fruits. Séparer les abricots en deux et les mettre à macérer pendant 24 heures avec le sucre. Placer sur le feu et laisser bouillir 15 minutes; égoutter les abricots et les répartir dans les pots, en ajoutant dans chacun d'eux 2 amandes mondées, retirées des noyaux d'abricots.

Faire réduire le jus seul jusqu'à ce qu'il soit très épais, terminer le remplissage des pots et couvrir aussitôt.

confiture d'ananas. 750 g de sucre et un verre d'eau par kilo d'ananas épluché. Couper les tranches d'ananas en cubes et faire un sirop avec le sucre et l'eau ; lorsqu'il bout depuis un moment, y plonger les morceaux d'ananas et faire cuire jusqu'au perlé (34° au pèse-sirop) [v. *sucre (cuisson du)*]. Mettre en pots et couvrir aussitôt.

confiture de cerises. V. *cerises.*

confiture de citrons. Elle se prépare comme la *confiture d'oranges**, mais en mettant macérer dans l'eau pendant 3 jours au lieu de 2.

confiture de coings. V. *coings.*

confiture de figues fraîches. Couper les queues des figues, diviser les fruits en deux et les plonger dans un sirop épais fait avec autant de sucre que de fruits. Ajouter le jus d'un citron, ainsi que sa pulpe et son zeste passés au hachoir mécanique. Faire cuire longtemps à petit feu jusqu'à ce que les figues soient devenues très tendres et le sirop épais et doré. Mettre en pots et couvrir.

confiture de fraises. Les laver, les éponger et retirer l'attache des pédoncules. Faire un sirop avec même poids de sucre que de fraises, ajouter ces dernières et laisser bouillir 10 minutes. Retirer les fraises avec l'écumoire et les déposer sur un tamis pour pouvoir recueillir le jus qui s'égouttera encore et le joindre au sirop de la bassine remis à cuire en plein feu. Le faire réduire jusqu'à ce qu'il devienne très épais (34° au pèse-sirop). Y replonger les fraises, qui reprendront aussitôt leur belle couleur et leur grosseur, laisser encore bouillir 5 minutes, mettre en pots et attendre 24 heures avant de couvrir.

confiture de framboises. Faire fondre 1 kg de gelée de groseille et, quand elle bout, y jeter 750 g de framboises pas trop mûres et bien saines. Laisser bouillir 10 minutes, mettre en pots et attendre 24 heures avant de couvrir. On peut aussi préparer la confiture de framboises comme la *confiture de fraises.*

confiture de groseilles à maquereau. 5 kg de groseilles, 3 kg de sucre, 1,25 litre d'eau, le jus d'un citron. Choisir des fruits peu mûrs, retirer l'œil et la queue avec des ciseaux, mettre le sucre et l'eau sur le feu, laisser fondre, ajouter un jus de citron et les groseilles, laisser bouillir 1 heure et mettre en pots.

confiture de mandarines. Les mettre à tremper 24 heures dans de l'eau fraîche en la changeant deux fois. Couper les mandarines, pulpe et zeste, en minces lamelles en mettant les pépins de côté dans un nouet de mousseline. Mettre le tout à macérer jusqu'au lendemain avec 4 kg de sucre et 1 litre d'eau pour 5 kg de mandarines. Faire cuire jusqu'à consistance épaisse, mettre en pots et couvrir.

confiture de marrons. Enlever la première écorce et faire cuire les marrons dans de l'eau bouillante légèrement salée pendant 8 minutes ; retirer la seconde peau, remettre sur le feu dans un sirop fait avec 800 g de sucre et un demi-litre d'eau par kilo de marrons épluchés, ajouter une gousse de vanille et faire cuire doucement, en secouant de temps en temps la bassine pour éviter que le fond ne brûle, jusqu'à ce que les marrons soient devenus transparents et le sirop d'un beau brun brillant. Mettre en pots et couvrir.

confiture de melons. Eplucher les melons, retirer le centre contenant les graines, couper la chair en petits cubes, faire un sirop épais avec 1 kg

de sucre et un demi-litre d'eau pour 2 kg de melon coupé, les y jeter ainsi qu'un nouet de mousseline contenant un citron coupé en petits morceaux, zeste et pépins compris. Laisser cuire lentement jusqu'à ce que le mélange soit très réduit et épais. Retirer le nouet de mousseline, écumer et mettre en pots. Couvrir 48 heures après.

confiture de mirabelles. Retirer les queues et les noyaux, et faire macérer 24 heures avec 800 g de sucre par kilo de mirabelles. Faire bouillir 15 minutes, égoutter les mirabelles et les tenir au coin du feu ; laisser réduire le sirop, y replonger les mirabelles, laisser prendre quelques bouillons, mettre en pots et couvrir aussitôt.

confiture de myrtilles. V. *myrtilles.*

confiture de noix vertes. V. *noix.*

confiture de noix de coco. Casser des noix de coco fraîches et râper l'amande intérieure ou la couper en minces lamelles. Faire un sirop avec même poids de sucre que de pulpe de noix de coco, y glisser celle-ci et faire cuire 1 h 30 à feu doux en tournant de temps en temps. Mettre en pots.

confiture d'oranges. Couper les oranges en rondelles sans les éplucher et en réservant les pépins dans un nouet de mousseline. Mettre les rondelles dans de l'eau fraîche pendant 48 heures, en la renouvelant matin et soir, les égoutter, les faire cuire dans de l'eau très légèrement salée jusqu'à ce qu'elles deviennent tendres et transparentes, et les égoutter sur un tamis de crin. Faire un sirop avec de l'eau et moitié du poids des oranges de sucre. Lorsqu'il bout depuis une dizaine de minutes, y glisser les rondelles d'oranges et le nouet contenant les pépins. Laisser bouillir 30 minutes, retirer le nouet, écumer et mettre en pots. Couvrir sans attendre.

confiture de pastèques (melons d'eau). Mettre 3 kg de pastèques coupées en cubes à macérer 12 heures avec 2 kg de sucre cristallisé et faire cuire comme la *confiture de melons*.*

confiture de pêches. Ouvrir les pêches en deux, les dénoyauter, les peler et les faire macérer 24 heures avec 750 g de sucre en poudre. Mettre à cuire à feu vif jusqu'à ce que les morceaux de pêches deviennent transparents. Les égoutter et les ranger dans les pots aux deux tiers de leur hauteur ; faire réduire le sirop, l'écumer, finir de remplir les pots et couvrir.

confiture de poires. Les éplucher, les couper en quartiers et enlever les cœurs. Faire un sirop épais avec 3,500 kg de sucre et 1,5 litre d'eau pour 5 kg de poires épluchées, y glisser les quartiers de poires et laisser cuire jusqu'à ce qu'ils deviennent d'un joli rouge doré. Mettre en pots et couvrir.

confiture de potiron aux abricots tapés. Faire tremper 12 heures dans de l'eau tiède un paquet de 500 g d'abricots tapés. Mettre 3 kg de potiron épluché, coupé en cubes, dans la bassine à confitures avec un peu d'eau et 2,500 kg de sucre cristallisé, faire cuire 1 heure. Ajouter les abricots tapés et laisser encore cuire jusqu'à ce que la confiture devienne très épaisse et d'un beau rouge. Ecumer, ajouter une poignée d'amandes *mondées**, mettre en pots et couvrir aussitôt.

confiture de potiron au citron. Eplucher le potiron et le couper en cubes ; faire un sirop avec 1,500 kg de sucre et un quart de litre d'eau par kilo de potiron, y glisser les cubes de potiron et laisser cuire 1 heure. Ajouter le zeste de 2 citrons coupé très fin et leur jus, laisser encore bouillir 1 heure, mettre en pots et couvrir.

confiture de potiron à l'orange.
Se prépare comme la *confiture de potiron au citron*.

confiture de prunes. Dénoyauter les prunes et les faire macérer jusqu'au lendemain avec même poids de sucre cristallisé. Faire cuire pendant 45 minutes à 1 heure selon le degré de maturation des prunes, mettre en pots et couvrir aussitôt.

confiture de rhubarbe. Eplucher les tiges bordées de rouge du centre de la plante, qui sont les meilleures, et les couper en bâtonnets. Faire un sirop épais avec même poids de sucre que de rhubarbe et y glisser cette dernière ; laisser pocher 15 minutes, puis faire cuire à gros bouillons, en remuant fréquemment et en écumant, jusqu'à ce que la rhubarbe soit d'un beau rouge brun et le sirop très épais. Mettre en pots et couvrir.

confiture de tomates rouges.
Ebouillanter les tomates, les éplucher et les couper en rondelles en retirant les pépins. Faire un sirop avec 2 kg de sucre et 2 verres d'eau pour 3 kg de tomates, y glisser les rondelles de tomates, ajouter un citron coupé en tranches très minces et une gousse de vanille. Cuire doucement pendant 3 heures, écumer, mettre en pots et couvrir.

confiture de tomates vertes.
Laver et essuyer les tomates, les couper en tranches minces et les faire macérer 24 heures avec 2,150 kg de sucre cristallisé pour 3 kg de tomates. Faire cuire doucement en même temps qu'un citron coupé en tranches très minces jusqu'à couleur ambrée. Mettre en pots et couvrir.

CONGRE, poisson de mer de grande taille appelé aussi *anguille de mer*. — Sa chair est moins délicate que celle de l'anguille, et sa peau, épaisse et huileuse, doit être retirée après pochage. Le congre est surtout employé pour préparer les soupes de poissons, mais il peut aussi être accommodé selon les recettes données pour l'*anguille**.

CONSERVES. Procédé permettant de soustraire les aliments à l'altération et de constituer une réserve de fruits, légumes, viandes, volailles, gibiers et poissons aux moments de pleine production.

Procédés de conservation. On dispose de différents procédés pour soustraire les aliments à l'action des microbes : les antiseptiques, la déshydratation, l'enrobage dans un corps gras ou une substance imperméable, le froid, la stérilisation.

Les antiseptiques. L'*acide acétique*, sous forme de vinaigre, arrête le développement des microbes s'il est suffisamment acide et riche en alcool. En se substituant à l'eau de constitution des fruits et légumes, il produit un « échange » qui dilue le vinaigre jusqu'à ce que la concentration soit égale dans le fruit, ou le légume, et dans le vinaigre. C'est pour limiter leur teneur en eau qu'on fait macérer les cornichons à l'avance dans du sel.

L'*acide salicylique* n'est pas toxique à la dose maximale de 1 g par kilo de produit traité.

L'*alcool* est antiseptique à partir de 18^0, mais, comme l'eau de constitution des fruits passe dans l'alcool et en diminue le degré, il est indispensable d'employer de l'alcool dosant au moins 45^0 pour qu'il conserve après l' « échange » son pouvoir antiseptique.

La *fumée* sert pour boucaner les viandes. Il se produit un dégagement de créosote (goudron), qui affermit l'albumine, lui faisant offrir moins de prise à la décomposition de la viande, et de l'acide pyroligneux, qui agit

comme antiseptique, mais l'un et l'autre seraient insuffisants si on ne salait pas les viandes avant de les exposer à l'action de la fumée.

Le *sel* agit en tirant des aliments avec lesquels il est mis en contact l'humidité favorable au développement des microbes. Il est antiseptique lorsqu'il est suffisamment concentré (20 p. 100).

Le *soufre*, en brûlant, donne naissance au gaz sulfureux, qui jouit de propriétés antiseptiques permettant la conservation de certains légumes et fruits.

Le *sucre* a un pouvoir antiseptique s'il est suffisamment concentré (65 p. 100) [confitures, pâtes de fruits, fruits confits]. En petite quantité, il favorise le développement des microbes, provoque fermentation ou alcoolisation.

La **déshydratation** est un procédé qui permet de réduire l'eau de constitution des légumes et fruits. Le développement des microbes, qui ont besoin d'humidité pour vivre, est ainsi suspendu. L'évaporation nécessaire est de 90 p. 100. Elle peut être obtenue par chaleur naturelle (le soleil), par chaleur artificielle (le four) ou par une combinaison de la chaleur naturelle et de la chaleur artificielle.

L'**enrobage** dans un corps gras pour les viandes et certains légumes est destiné, en formant une couche isolante, à les mettre à l'abri de l'air ; il en est de même dans une substance imperméable : silicate, chaux, paraffine. L'enrobage, en soustrayant ces denrées aux agents de fermentation, permet leur conservation.

Le **froid** permet une conservation presque illimitée en laissant aux produits toutes leurs qualités : aspect, saveur, valeur nutritive, vitamines, à condition que ces produits soient, au moment de la surgélation, de qualité parfaite.

La **stérilisation** détruit les ferments qui se trouvent sur les aliments. Les aliments enfermés dans des boîtes ou des bocaux hermétiquement fermés sont stérilisés dans de l'eau bouillante (100 °C) ou dans un autoclave (102 à 120 °C).

CONSOMMÉ, bouillon de viande enrichi de légumes et d'aromates, et généralement clarifié. (V. *soupes et potages.*)

CONTI (A LA), garniture pour petites pièces de boucherie, composée de croquettes de purée de lentilles et de pommes de terre rissolées au beurre. — Servie avec fond de cuisson de la viande traitée déglacé au madère.

COQ, synonyme de *poulet.* — S'emploie pour désigner le « coq en pâte » et le « coq au vin », quoique ceux-ci soient généralement préparés avec de gros poulets ou poulardes.

coq en pâte. V. *poulet.*

coq au vin. V. *poulet.*

COQ DE BRUYÈRE, gros gibier de plume du nord de l'Europe : Russie, Pologne, Hongrie et forêts montagneuses des bords du Rhin. — On le trouve encore en France dans les Alpes, les Ardennes, les Vosges et les Pyrénées. De chair très délicate, le coq de bruyère se prépare comme le *faisan**.

COQUE BUCARDE, mollusque bivalve se consommant surtout cru.

COQUES (petits fours), petites boules de pâte aux amandes très légère, cuites au four et soudées deux par deux par une marmelade de fruits très serrée.

Préparation. Piler ensemble 500 g d'amandes mondées et 500 g de sucre, y mêler doucement 12 blancs d'œufs battus en neige et coucher la

préparation à l'aide d'une poche à douille, en forme de boules, sur des feuilles de papier blanc posées sur une *plaque d'office**. Saupoudrer de sucre glace et cuire au four, à chaleur très douce. Laisser tiédir et réunir les coques deux à deux en les soudant avec de la marmelade d'abricots ou de prunes très serrée, puis glacer le dessus avec un *fondant**.

COQUILLES, petits récipients en porcelaine, en verre ou en métal, en forme de coquille, dans lesquels on dresse des salpicons, purées, poissons, petites escalopes de volailles ou crustacés, nappés de sauces diverses, saupoudrés de chapelure et de fromage râpé, et mis à gratiner au four.

coquilles de bœuf au gratin. Garnir le bord des coquilles de *purée de pommes de terre duchesse*, placer au milieu un hachis de bœuf de desserte, saupoudrer de fromage râpé et de chapelure, arroser de beurre fondu et faire gratiner au four chaud.

COQUILLE SAINT-JACQUES, grand mollusque bivalve, à chair très estimée.

Préparation. Laver et brosser les coquilles, les ranger sur une plaque, partie bombée en dessous, et les passer un instant au four pour les faire ouvrir. Supprimer la partie plate de la coquille, détacher la noix de chair et la languette de corail, et les faire pocher dans un court-bouillon de vin blanc assaisonné de sel, poivre, oignon, thym et laurier, égoutter et préparer d'une des façons suivantes.

coquilles Saint-Jacques à la Mornay. A l'aide d'une poche à douille cannelée, garnir le bord des coquilles d'un cordon de *purée de pommes de terre duchesse**, mettre au centre une cuillerée de *sauce Mornay**, ranger dessus escalope de chair et corail, napper de sauce

Mornay, saupoudrer de gruyère râpé, arroser de beurre fondu et faire gratiner au four.

coquilles Saint-Jacques à la parisienne. Masquer le fond des coquilles d'un petit hachis de champignons, d'oignons et d'échalotes revenus au beurre, additionné de mie de pain, de persil haché, et mouiller d'un peu du court-bouillon de cuisson. Placer dessus une escalope de chair et du corail, remettre un peu de hachis, saupoudrer de chapelure blonde, arroser de beurre fondu et faire gratiner au four.

COQUILLETTES, pâtes alimentaires. — Toutes les recettes données à *macaroni** leur conviennent.

CORIANDRE, fruit aromatique brun clair, à saveur âcre et sucrée, employé en cuisine et en pâtisserie.

CORNE, petite palette en corne servant à ramasser les miettes de pâte restant collées dans les mortiers, terrines ou bassines, ou sur les marbres.

CORNET, pâtisserie en forme de cornet. ‖ Mince tranche de jambon ou de viande roulée en forme de cornet. ‖ Larynx des animaux de boucherie.

cornet à la crème (pâtisserie). Ruban de pâte feuilletée roulé en cornet, cuit au four pendant 12 à 15 minutes, saupoudré de sucre glace, vivement glacé au four, refroidi et rempli de *crème pâtissière**.

CORNICHON, fruit très jeune de certaines variétés de concombre, que l'on fait confire dans du vinaigre ou du sel pour servir de condiment.

cornichons au sel. Laver et brosser de gros cornichons, les essuyer dans un torchon pour les débarrasser des piquants duveteux qui les recouvrent, les ranger dans une terrine en les intercalant de couches de

sel fin et les laisser macérer jusqu'au lendemain. Jeter la saumure qui s'est formée, éponger les cornichons et les placer dans un pot de grès sur une couche de feuilles de vigne, saupoudrer de grains de poivre et parsemer de branchettes d'estragon. Faire bouillir de l'eau avec 100 g de sel et 50 g de sucre par litre, ajouter quelques clous de girofle, feuilles de laurier, ail et tranches de raifort. Laisser refroidir et verser sur les cornichons en les recouvrant largement. Poser sur le dessus un disque en bois (ou une assiette retournée) surmonté d'une grosse pierre pour maintenir les cornichons immergés. Couvrir et placer au frais. Attendre 10 jours au moins avant de consommer.

Nota. — Il se forme à la surface de la saumure une membrane assez épaisse et brunâtre, produite par la fermentation ; il ne faut pas s'en inquiéter, mais avoir soin de rincer les cornichons à l'eau fraîche avant de les consommer.

cornichons au vinaigre. Laver et brosser les cornichons, les essuyer dans un gros torchon pour qu'ils soient nets et brillants. Les mettre à macérer dans du sel jusqu'au lendemain, les égoutter, les rincer dans de l'eau fraîche légèrement vinaigrée, les éponger et les ranger dans les bocaux avec des grains de poivre, des petits oignons blancs et quelques branches d'estragon. Couvrir de bon vinaigre d'alcool pour conserves, boucher et garder au frais. Les cornichons au vinaigre sont bons à consommer au bout de 3 à 4 semaines.

CORNOUILLE, fruit du cornouiller, rougeâtre, de la grosseur d'une olive, à saveur un peu aigrelette, que l'on confit dans du miel ou du sucre, ou que l'on conserve dans de la saumure comme les olives. — Les cornouilles servent aussi à faire de la confiture.

COROSSOL ou *anone.* — Arbre des régions tropicales, dont le fruit très volumineux a une peau vert tendre, lisse et parsemée de protubérances duveteuses. — La chair, juteuse, légèrement sucrée et acidulée, est parsemée de semences noires, très dures. Le corossol dégage une odeur suave ; écrasé, mêlé d'eau et frappé sur glace, il fournit une boisson agréable. Avec son jus seul, on prépare des sorbets d'une grande finesse.

CORRIGER, modifier la saveur prédominante d'un mets par adjonction d'une autre substance.

COSSE, enveloppe de certaines graines de légumineuses : *cosses de pois, de fèves, de haricots.*

CÔTES, CÔTELETTES. V. *agneau, bœuf, mouton, porc, veau.*

COTRIADE, sorte de bouillabaisse bretonne.

Préparation. 3 grondins, 2 maquereaux moyens, un morceau de congre de 500 g, 2 merlans, 1 daurade, 1 kg de pommes de terre coupées en quartiers, un bouquet garni, 2 gros oignons, 3 gousses d'ail écrasées, un morceau de saindoux, du sel et du poivre. Faire dorer dans le saindoux les oignons coupés en quartiers, y ajouter les pommes de terre, couvrir largement d'eau, ajouter l'ail et le bouquet garni, saler, poivrer et laisser bouillir pendant 15 minutes. Ajouter le poisson coupé en tronçons et laisser encore cuire 15 minutes. Verser le bouillon sur de grandes tranches minces de pain rassis. Servir à part les pommes de terre et le poisson.

COUCHER, dresser un *appareil**, pâte, farce, ou purée, sur une plaque d'office à l'aide d'une *poche à douille** unie ou cannelée.

COUENNE, peau épaisse et dure du porc.

COULEUR (FAIRE PRENDRE), faire colorer une substance dans un corps gras ou au four.

COULIBIAC, pâté chaud, à base de poisson ou de chou enveloppés de pâte.

COULIS, jus de viandes diverses, s'écoulant pendant leur cuisson. ‖ Fond de veau. ‖ Nom de certains potages liés, préparés avec des purées de crustacés. (Synonyme de *bisque*.) ‖ Purée de légumes tenue claire : *coulis de tomates*.

COUPE-JACQUES, fruits frais macérés dans de l'eau-de-vie ou du kirsch et servis dans des coupes individuelles, recouverts de glace aux fraises et de glace au citron, décorées de cerises confites et de moitiés d'amandes fraîches.

COUPE-PÂTE, emporte-pièce en métal, de forme ovale, ronde ou carrée, à bord cannelé ou uni, servant à découper une pâte.

COUPERET, large et lourd couteau servant à découper une volaille ou à aplatir une viande.

COURGE, cucurbitacée à espèces fourragères ou potagères : courgettes, pâtisson, citrouille ou potiron, et giraumont, sont employés pour diverses préparations culinaires.

courge au gratin. Epluchée, coupée en morceaux, blanchie à l'eau bouillante salée, épongée, la courge est rangée dans un plat beurré, saupoudrée de gruyère râpé, arrosée de beurre fondu et gratinée à four chaud.

courge (purée de). Coupée en morceaux et étuvée au beurre avec pincée de sel et de sucre, la courge est passée au tamis et liée avec du beurre frais. On peut aussi lui ajouter un tiers de son volume de purée de pommes

de terre montée à la crème fraîche, ce qui rend la purée de courge plus consistante, meilleure et plus nourrissante.

COURGETTE, variété de courge à chair très délicate; on peut lui appliquer toutes les recettes indiquées pour l'*aubergine**.

COURONNE, appareil dressé en forme de couronne ou de turban.

COURSEULLES, huître d'un petit port du Calvados.

COURT-BOUILLON, bouillon aromatisé dans lequel on fait cuire poisson, viande et certains légumes.

court-bouillon au bleu. Pour truites de rivière, carpes et brochets. (V. *truite au bleu*.)

court-bouillon classique. Pour viandes blanches. Composé d'eau, carottes et oignons émincés, thym, laurier, sel et poivre en grains.

court-bouillon pour escargots. V. *escargot*.

court-bouillon à la grecque. V. *artichauts à la grecque*.

court-bouillon pour langoustes et autres crustacés. Composé d'eau, carottes et oignons en tranches, persil, thym, laurier, ail, clous de girofle, petits piments rouges de Cayenne, sel, poivre en grains et fenouil.

court-bouillon pour poissons divers. Composé simplement d'eau salée, il s'emploie pour le bar, le loup de mer et le cabillaud.

court-bouillon pour saumons et truites saumonées. Composé d'eau, vin blanc, jus de citron, carottes et oignons en tranches, persil, thym, laurier, sel et poivre en grains.

court-bouillon au vert. V. *anguille au vert*.

CRABE, crustacé comportant trois espèces : le *tourteau*, très volumineux ; le *crabe enragé*, des bords de la Manche ; l'*étrille*. — Les crabes se font cuire comme le homard et la langouste (v. *court-bouillon pour langoustes et autres crustacés*). Ils se servent généralement froids tels quels ou avec une mayonnaise ; on peut aussi les éplucher et les assaisonner en salade, avec ou sans riz cuit à l'eau, égoutté et refroidi.

crabes farcis (cuisine créole). Les crabes étant cuits comme il est dit ci-dessus, retirer les carapaces et mettre de côté les plus belles, que l'on nettoie à grande eau et brosse pour qu'elles soient très nettes et luisantes. Retirer patiemment la chair des crabes, pinces et pattes comprises, la mettre dans un saladier et la travailler avec de la mie de pain trempée dans du lait et pressée (le tiers environ de ce que l'on a de chair de crabe) ; ajouter un bon morceau de beurre, des échalotes, des gousses d'ail, du persil et 2 petits piments de Cayenne hachés. Bien mêler à la fourchette et se servir de cette farce pour garnir les carapaces mises de côté. Il faut environ la chair de 2 crabes pour garnir une carapace. Les ranger sur un plat et faire prendre couleur au four.

CRAPAUDINE (A LA), mode de préparation consistant à ouvrir un pigeon ou une volaille sans détacher entièrement les deux morceaux, à l'aplatir légèrement à la main ou avec le plat d'un *couperet** et à le badigeonner de beurre fondu assaisonné de sel et poivre avant de le faire griller à feu doux.

CRAQUELIN (pâtisserie), gâteau très sec préparé avec de la pâte à *échaudés** ou à *biscuit de Reims**.

craquelins (petits fours). Pétrir 250 g de farine avec 150 g de beurre, 2 jaunes d'œufs, 3 cuillerées à soupe de lait froid, 30 g de sucre et une pincée de sel. Laisser reposer 2 heures. Abaisser au rouleau sur 5 mm d'épaisseur, détailler en morceaux carrés de 5 cm de côté, ranger sur plaque beurrée, dorer au jaune d'œuf, cuire à four chaud et saupoudrer de sucre vanillé.

CRÉCY (A LA), apprêt à base de carottes ou comprenant une garniture de carottes.

CRÈME, matière grasse, ou globules gras, contenue dans le lait, remontant à sa surface lorsqu'on le laisse au repos ou qu'on le passe dans une écrémeuse centrifuge.

crème aigre. Matière grasse du lait, fermentée naturellement sous l'action des ferments lactiques qu'elle contient, ce qui lui donne une saveur légèrement aigrelette. — La crème aigre est employée dans quelques mets, généralement d'origine polonaise ou russe.

crème fouettée, dite « Chantilly ». Crème fraîche épaisse fouettée jusqu'à ce qu'elle ait doublé de volume et soit très légère, sucrée en dernier lieu avec du sucre en poudre vanillé.

crème (sauce à la). V. *sauces*.

CRÈMES POUR ENTREMETS ET PÂTISSERIE. Préparations à base de lait, d'œufs, de sucre et de divers parfums.

crème aux amandes, noisettes ou pistaches. Crème *anglaise* parfumée aux amandes, noisettes ou pistaches, finement hachées avec du sucre en poudre, sur lesquelles on verse le lait bouillant avant de l'incorporer doucement aux jaunes d'œufs.

crème anglaise. Faire bouillir 1 litre de lait sucré et parfumé selon le goût (vanille, café, chocolat, cara-

mel, etc.), le verser en tournant sur 8 jaunes d'œufs battus, placer le mélange sur le feu, chauffer progressivement en tournant sans arrêt, avec une spatule en bois, jusqu'au premier symptôme d'ébullition. Eloigner aussitôt du feu, passer finement et *vanner** jusqu'à complet refroidissement pour empêcher la formation d'une couche épaisse sur le dessus de la crème. Celle-ci se sert telle quelle avec des biscuits secs ou en accompagnement de divers entremets : charlotte, riz à l'impératrice, tête de nègre, snob au chocolat, etc.

crème anglaise à la liqueur.
Se prépare comme ci-dessus, mais n'est parfumée qu'après refroidissement avec du curaçao, du kirsch, du marasquin ou du rhum.

crème au beurre. *Crème anglaise* travaillée avant son complet refroidissement avec 6 décilitres de crème fraîche et 450 g de beurre, ajoutés petit à petit.

crème pour fourrer les gaufres. 250 g de beurre, 250 g de sucre glace et 200 g de *pralin**, travaillés ensemble, au fouet, dans une terrine tiédie jusqu'à ce que le mélange prenne l'aspect d'une pommade homogène.

crème frangipane. Travailler dans une casserole 200 g de farine tamisée, 4 œufs entiers, plus 4 jaunes et 100 g de sucre en poudre ; lorsque le mélange forme ruban, lui ajouter peu à peu 1 litre de lait chaud et 60 g de beurre, faire épaissir sur le feu en travaillant sans arrêt avec une spatule et ajouter 100 g d'amandes mondées et pilées et une pincée de sel. Faire refroidir en *vannant**.

crème « frite » ou à beignets.
Faire une crème épaisse avec 250 g de farine tamisée, 12 jaunes d'œufs, 4 œufs entiers et une pincée de sel, sur lesquels on verse peu à peu 1 litre de lait bouillant sucré ; y ajouter 50 g de beurre, bien mêler et faire prendre consistance sur le feu sans laisser bouillir. Etaler sur une plaque beurrée ou un grand plat creux sur 1 cm d'épaisseur et laisser refroidir jusqu'au lendemain. Détailler en morceaux rectangulaires, les passer à l'œuf battu, *puis à la mie de pain* et faire frire à grande friture très chaude. Egoutter et saupoudrer de sucre.

crème pâtissière. Travailler ensemble 60 g de farine tamisée, 175 g de sucre en poudre, une pincée de sel, 15 g de beurre fin et 4 œufs entiers, délier peu à peu avec un demi-litre de lait bouillant parfumé à la vanille ou au rhum, faire épaissir sur le feu en tournant sans arrêt, passer et faire refroidir en vannant.

crème Plombières. *Crème anglaise* à la vanille mêlée de fruits confits coupés en morceaux.

crème pralinée. Comme la crème anglaise aux amandes, en remplaçant ces dernières par des pralines finement écrasées.

crème renversée (appelée suivant les régions *œufs au lait, crème prise, flan* ou *crème démoulée*). Faire bouillir une gousse de vanille dans 1 litre de lait sucré, battre dans un saladier 6 œufs entiers, plus 4 jaunes, les délayer peu à peu avec le lait chaud, passer et verser dans un moule caramélisé (v. **caramel**), attendre quelques minutes et retirer avec une cuiller la mousse qui vient surnager. Faire cuire au four assez chaud en plaçant le moule dans un bain-marie (15 à 20 minutes de cuisson selon la chaleur du four et la hauteur du moule).

Attendre que la crème soit entièrement refroidie avant de la démouler sur un compotier et la servir telle quelle ou entourée d'une crème *anglaise à la vanille**.

CRÈ

On prépare de même les crèmes renversées au café, au chocolat ou au caramel. Lorsqu'on n'a pas l'intention de « renverser » la crème, on peut la faire cuire dans un plat creux en Pyrex ou en porcelaine à feu, ou dans de petits pots individuels. Cette crème se sert dans les récipients de cuisson.

crème Saint-Honoré. *Crème pâtissière** additionnée, alors qu'elle est encore bouillante, de blancs d'œufs battus en neige : 16 blancs pour 1 litre de crème pâtissière.

CRÉMER, couvrir de crème.

CRÉOLE (A LA), apprêt comprenant une base de riz préparé avec des piments doux et des tomates. (V. *riz*.)

CRÊPES, minces galettes de farine de blé ou de sarrasin cuites à la poêle graissée avec de l'huile, du beurre ou une matière grasse végétale.

crêpes bretonnes au sarrasin, ou « blé noir ». Pour une vingtaine de crêpes : 500 g de farine de sarrasin, 4 œufs, 2 cuillerées d'huile et une bonne pincée de sel. Délayer avec du lait tiède, tenir la pâte un peu plus épaisse que pour les crêpes ordinaires, ajouter à la dernière minute les blancs légèrement battus en neige et procéder comme il est dit pour les crêpes à la farine de blé. Les crêpes de sarrasin doivent être bien cuites, sans toutefois être trop dorées. Elles s'accompagnent de petites saucisses grillées ou de lait caillé.

crêpes à la cévenole. Les crêpes préparées sans sucre sont recouvertes chacune d'une couche de purée de marrons glacés parfumée au rhum, roulées, rangées sur plat, saupoudrées de sucre et vivement glacées au four.

crêpes à la farine de blé. Pour une vingtaine de crêpes, il faut compter 500 g de farine, 4 œufs, 2 cuillerées à bouche d'huile, un paquet de levure en poudre ou un

verre de bière, une pincée de sel, 2 fortes cuillerées à bouche de rhum. Délayer le tout en lui ajoutant peu à peu un mélange de moitié eau, moitié lait (ou rien que de l'eau, ou rien que du lait). Chauffer fortement la poêle, y mettre une très petite noix de beurre et, lorsque celui-ci est fondu sans brûnir, y verser une petite louche de pâte, que l'on étend en tous sens en remuant la poêle. Faire sécher et dorer d'un côté en secouant pour que la crêpe n'attache pas, puis la faire sauter sens dessus dessous et la faire cuire de l'autre côté. Faire glisser sur une assiette, saupoudrer de sucre et rouler ou poser à plat les unes sur les autres. Tenir au chaud.

On peut, avec des crêpes, préparer des desserts variés et, lorsqu'elles ne sont pas sucrées, des entrées savoureuses.

CRÊPES SALÉES

A mesure que les crêpes sont faites, les tartiner de *beurre d'anchois**, d'une fine farce faite avec du veau, de la chair à saucisse et du jambon, d'une petite saucisse longue légèrement rissolée au beurre ou d'une mince tranche de jambon, les rouler à mesure et les ranger sur plat chaud. On peut aussi napper l'intérieur des crêpes d'une épaisse béchamel très relevée en gruyère ou d'un hachis de champignons et de truffes étuvé au beurre et relevé de cognac. Rouler et ranger sur plat chaud.

CRÊPES SUCRÉES

A mesure de leur confection, tartiner les crêpes de marmelade d'abricots, de confiture d'oranges ou de gelée de framboise. Rouler, ranger sur plat chaud.

Au moment de servir, arroser de kirsch ou de rhum et faire flamber.

crêpes Suzette. Faire les crêpes comme à l'ordinaire en parfumant la

pâte de curaçao et de jus d'orange ou de mandarine. Tenir ces crêpes très fines et croustillantes, et les tartiner d'un mélange composé de 100 g de beurre en pommade travaillé avec 100 g de sucre en poudre, aromatisé du jus d'une mandarine et de son zeste prélevé très finement, ainsi que d'un petit verre de fine champagne. Plier les crêpes en quatre, les ranger sur un plat chaud, verser dessus un verre de curaçao et de fine champagne, et faire flamber.

crêpes de pommes de terre. Les pommes de terre épluchées crues sont râpées ou passées au hachoir mécanique, et la pulpe obtenue est assaisonnée de sel, de poivre, de muscade et travaillée avec 2 œufs battus, 1 décilitre de lait et 50 g de beurre fondu (pour 500 g de pulpe). Faire avec cette préparation des crêpes épaisses, que l'on sert en garniture de viandes rôties.

CRÉPINE, membrane graisseuse de la panse du mouton et du porc. — Elle est appelée aussi *toilette*.

CRÉPINETTE, petite saucisse plate enveloppée d'une crépine. Les crépinettes se servent avec une purée de pois ou de pommes de terre, ou, si elles sont truffées, avec une *sauce Périgueux**.

crépinette d'agneau. Salpicon d'agneau, de champignons et de truffes, enfermé dans une farce fine de porc et enveloppé d'une crépine.

crépinettes Cendrillon. Très petites crépinettes enfermées dans des abaisses minces de pâte et cuites au four.

crépinettes truffées. Se préparent avec de la chair à saucisse additionnée de truffes. Arrosées de beurre fondu, elles sont grillées sur feu doux et servies avec purée de pommes de terre.

CRESSON DE FONTAINE, plante croissant dans l'eau courante, à saveur spéciale, amère et piquante, et s'employant crue comme garniture de viande ou en salade. — On peut aussi faire cuire le cresson comme les épinards (au beurre, à la crème, au jus), et en faire un excellent *potage*.

CRESSON DE JARDIN. V. *alénois*.

CRESSON DE ROCHE, cresson sauvage que l'on trouve dans de nombreuses rivières et cours d'eau de moindre importance.

CRÊTE DE COQ, excroissance parfois très volumineuse qui se trouve sur le dessus de la tête des coqs. — Elle s'emploie surtout comme garniture d'entrée.

Préparation. Après avoir piqué les crêtes de quelques coups d'aiguille, les mettre à dégorger dans de l'eau froide plusieurs fois renouvelée, puis les placer dans de l'eau froide salée et faire chauffer progressivement jusqu'à petit frémissement ; les égoutter et les frotter dans un gros torchon pour les débarrasser de la pellicule de peau qui les recouvre. Elles sont alors très blanches. Les faire cuire dans un *fond blanc* pendant 25 minutes et les préparer en *attelets** ou, comme la cervelle de veau, en *attereaux à la Villeroi**, ou comme garniture de *barquettes**, de *vol-au-vent**, de *bouchées à la reine**, avec sauce au madère liée de velouté de volaille.

CRETONS, résidus provenant de la fonte des graisses d'oie et de porc. — Ils sont appelés aussi *grattons* et *grillons*.

CREVER, amener le riz au degré de cuisson voulu.

CREVETTE, petit crustacé de grande ressource pour hors-d'œuvre,

garnitures et sauces. — La *crevette rose*, ou *bouquet*, est beaucoup plus grosse et plus appréciée que la *crevette grise*, qui, de chair plus molle, est cependant excellente.

Cuisson. Les crevettes sont plongées dans de l'eau bouillante salée ou, si possible, dans de l'eau de mer passée dans une mousseline. Il ne faut les laisser bouillir que 8 à 10 minutes; les bouquets prennent alors une jolie teinte rose saumoné, et les crevettes grises une teinte gris rougeâtre.

crevettes (beurre de). V. *beurres composés.*

crevettes (canapés de). *Beurre de crevettes* étalé sur des tartines de pain de mie rond, puis garni d'une rosace de queues de crevettes décortiquées.

crevettes (coquilles de). Les *coquilles* sont garnies de queues de crevettes décortiquées, mêlées à une *sauce Béchamel* finie au beurre de crevettes, saupoudrées de gruyère râpé et mises à gratiner au four.

crevettes frites. Les crevettes sont plongées vivantes dans de la friture brûlante pendant 4 minutes, égouttées et saupoudrées de persil.

crevettes (potage aux). V. *écrevisses (bisque d').*

CROISSANTS, petits pains de pâte feuilletée coupée en morceaux triangulaires que l'on roule sur eux-mêmes pour leur donner la forme d'un croissant, que l'on humecte avec un pinceau trempé dans du lait et que l'on fait cuire à four chaud.

CROMESQUIS (pour hors-d'œuvre chauds et petite entrée), *salpicon* d'éléments divers enfermé dans de la crépine de porc, enrobé de pâte à frire ou divisé en morceaux de 70 g environ, roulés sur planches et *panés à l'anglaise**, puis frits en pleine friture.

CROQUANTS (petits fours secs). Piler au mortier 250 g d'amandes mondées en y ajoutant peu à peu 4 blancs d'œufs, puis 500 g de sucre en poudre et une forte cuillerée de sucre vanillé. Mouler cette pâte en forme de petites navettes, les rouler dans de la cassonade de sucre de canne et les faire cuire à feu doux sur plaque beurrée.

croquant au chocolat. Comme ci-dessus, en ajoutant à la pâte 250 g de chocolat ramolli à la bouche du four.

CROQUEMBOUCHE (pâtisserie), pièce montée à base de *choux profiteroles*, garnis de crème à la vanille, pâtissière ou Chantilly, glacés de sucre cuit au cassé, placés les uns sur les autres en forme de pyramide.

CROQUE-MONSIEUR, sorte de sandwich de pain de mie beurré, fourré d'une tranche de jambon placée entre deux lames de gruyère et que l'on fait dorer à la poêle dans du beurre ou sur le gril.

CROQUETS AUX AMANDES (petits fours secs). Travailler ensemble 500 g de sucre en poudre, 250 g d'amandes en poudre et 8 blancs d'œufs mis un à un jusqu'à ce que le mélange soit très lié et mousseux, y ajouter 275 g de farine et un paquet de sucre vanillé. Abaisser au rouleau le plus mince possible et découper en forme de feuille de lierre à l'aide de l'emporte-pièce spécial. Dresser sur plaque beurrée et faire cuire à four doux.

Décoller à chaud et faire refroidir sur un marbre. Conserver dans une boîte en fer-blanc fermant hermétiquement pour que les croquets restent secs et croustillants.

CROQUETTES, apprêts (hachis ou en purée) roulés en forme de bouchons, de boules ou de palets, panés

CROQUETTES POUR HORS-D'ŒUVRE CHAUDS, ENTRÉES OU GARNITURES

croquettes à base d'abats blancs. Se préparent avec des amourettes, de la cervelle ou des ris de veau, en salpicon mêlé de champignons, mouillé de madère, chauffé et lié de sauce veloutée et de jaunes d'œufs. L'appareil est travaillé un instant sur le feu, puis étalé très uniformément sur une plaque beurrée, et sa surface est tamponnée de beurre pour l'empêcher de faire couche. Une fois entièrement refroidie, la composition est divisée en parties de 50 à 70 g, qu'on roule en croquettes, qu'on pane à l'anglaise et qu'on fait dorer en pleine friture.

croquettes de bœuf bouilli de desserte. L'appareil employé est composé de bœuf bouilli haché avec des oignons et du persil, et est lié à l'œuf.

croquettes de gibier de desserte. Composées d'un salpicon de gibier de desserte (faisan, perdrix, chevreuil, etc.) additionné de champignons et de truffes hachés, et lié de demi-glace au fumet de gibier.

croquettes de morue. Formées en boules avec appareil composé de deux tiers de morue cuite à l'eau, égouttée, parée et coupée finement, mêlée à un tiers de purée de pommes de terre duchesse*, le tout lié d'une béchamel épaisse. Servies avec sauce tomate.

croquettes de poisson de desserte. Salpicon composé de poisson, lié à de la béchamel ou à de la purée de pommes de terre duchesse*. Servies avec sauce tomate.

croquettes de pommes de terre. V. pommes de terre.

croquettes de viande de desserte. Hachis de viande de bœuf ou de veau, lié à l'œuf battu et additionné de persil haché. Servies avec sauce tomate ou sauce piquante*.

croquettes de riz. Riz au gras ou au maigre, refroidi et additionné de gruyère râpé. Servies avec sauce tomate.

croquettes de volaille de desserte. Salpicon de restes de volaille, de champignons et de truffes, lié à de la béchamel très épaisse. Servies avec sauce Périgueux*.

CROQUETTES D'ENTREMETS

croquettes aux abricots. Un demi-litre d'appareil à crème frite* ajouté à 500 g d'abricots au sirop, égouttés, épongés et coupés en gros dés. La composition est parfumée de kirsch avant refroidissement. Servies avec une sauce aux abricots* parfumée au kirsch.

croquettes de riz au lait sucré. Riz d'entremets très serré, refroidi, façonné en croquettes panées à l'anglaise, frites et dressées en pyramide. Servies avec une sauce aux abricots*.

CROQUIGNOLLES PARISIENNES (pâtisserie). Mélanger 5 blancs d'œufs à 300 g de glace royale blanche, ajouter 500 g de farine tamisée, puis de nouveau 5 blancs d'œufs. Coucher la composition à la poche à douille unie, sur plaque beurrée, par très petits tas, laisser sécher et cuire au four très doux. On peut parfumer l'appareil à croquignolles de quelques gouttes de citron, de vanille en poudre ou d'eau-de-vie.

CROSNE DU JAPON, tubercule très fin de goût, dont on reconnaît la fraîcheur à sa blancheur. — Secouer fortement les crosnes dans un torchon avec du gros sel, pour les débarrasser

de leur peau, les laver et enlever avec la pointe d'un couteau les traces de pellicules pouvant rester. Blanchir légèrement à l'eau bouillante salée, égoutter et faire étuver au beurre sans laisser colorer. Donner un tour de moulin à poivre et saupoudrer de persil haché. On peut aussi accommoder les crosnes à la crème, aux fines herbes, ou au jus.

CROUSTADES. Les croustades se façonnent en *pâte à foncer**, *brisée** ou *feuilletée** dans des moules à tartelettes, ronds ou ovales, ou dans des moules à darioles. On les taille aussi en pain de mie, creusées en forme de caisse et dorées au four ou en appareil à *pommes de terre duchesse** refroidi, détaillé au coupe-pâte rond uni, que l'on fait frire en pleine friture bien chaude. On garnit ces croustades d'un fin ragoût ou d'un salpicon habituellement employés pour les timbales, les *bouchées** et le *vol-au-vent**.

CROUSTILLES ou **« CHIPS »,** pommes de terre frites, en lames très minces, coupées à l'aide d'un « rabot » spécial. — Les chips se servent chauds ou froids.

CROÛTES ou **CROÛTONS,** morceaux de pain séchés au four ou frits au beurre, servis avec les potages ou comme garniture de purées de légumes, de hors-d'œuvre ou de petites entrées. (V. *croûtons*.)

CROÛTES POUR HORS-D'ŒUVRE

ET PETITES ENTRÉES

Petites croustades faites avec de la mie de pain rassis, découpées à l'aide d'un emporte-pièce rond uni, en tranches de 3 cm d'épaisseur, incisées à mi-épaisseur avec un emporte-pièce de moindre diamètre, pour former un couvercle. On fait frire au beurre ou à l'huile, on soulève le couvercle et on garnit la cavité d'appareils divers.

croûte aux champignons. Champignons à la crème dressés dans un pain rond creusé, beurré et doré au four.

croûtes dites « diablotins ». On les prépare en divisant une *flûte** à potage soit en longueur, soit en tranches minces, que l'on masque d'une béchamel au fromage relevée d'une pointe de Cayenne et que l'on fait gratiner au four.

croûtes au fromage. Tranches de pain de mie rassis, légèrement dorées au beurre, masquées de béchamel au fromage, saupoudrées de chapelure blonde, arrosées de beurre fondu et vivement gratinées au four.

croûtes aux fruits de mer. Préparées comme ci-dessus, les croûtes sont garnies de coquillages divers (huîtres, moules, clovisses ou praires), cuits au vin blanc, et de quelques queues de crevettes décortiquées, saupoudrées de chapelure blonde, arrosées de beurre fondu et vivement gratinées au four.

CROÛTES POUR POTAGES

croûtes pour pot-au-feu. *Flûtes** à potage partagées en deux dans la longueur, puis divisées en tronçons de 5 à 6 cm, débarrassés de leur mie et desséchés au four.

croûtes farcies pour pot-au-feu et garbure. Tronçons de *flûtes** à potage évidées de leur mie, séchés à four doux et farcis avec les légumes du potage passés au tamis, rangés sur plat, saupoudrés de gruyère râpé, arrosés de beurre fondu, gratinés au four et servis à part en même temps que le bouillon du pot-au-feu ou la garbure.

CROÛTES D'ENTREMETS

croûtes aux fruits. Tranches de brioche ou de savarin saupoudrées de sucre, glacées au four, dressées sur

plat rond et garnies en leur centre de tranches d'ananas au sirop, surmontées de quartiers de poires au sirop et entourées d'un salpicon* de fruits confits et de moitiés d'amandes mondées. Faire chauffer au four et napper au moment de servir avec une *sauce d'abricots** au kirsch.

croûte Montmorency. Tranches de brioche ronde, taillées en demi-lune, saupoudrées de sucre, glacées au four et masquées d'une couche épaisse de *crème frangipane** parfumée au cherry-brandy. Dressées comme ci-dessus avec, au milieu, des cerises au sirop dénoyautées et garnies de cerises et d'angélique confites ainsi que de moitiés d'amandes mondées. Le tout nappé au moment de servir de gelée de groseille déliée de cherry-brandy.

croûte normande. Turban de tranches de brioche rassise glacées au sucre et masquées de marmelade de pommes très serrée finie à la crème fraîche épaisse. Le milieu du turban est garni de quartiers de pommes cuits dans un sirop vanillé et nappé d'une sauce aux pommes parfumée de calvados.

CROÛTES POUR PÂTISSERIES

croûtes pour bouchées. Faites avec un *feuilletage** à 6 tours, *abaissé** sur 8 mm, détaillé à l'emporte-pièce cannelé en ronds de 6 à 7 cm de diamètre, marqués en leur milieu avec l'emporte-pièce rond uni de 3 cm de diamètre, pour former les couvercles, qui, après cuisson des croûtes, seront retirés avec la pointe d'un couteau. La cavité des bouchées est alors garnie de la composition choisie.

croûtes à flan. Elles se préparent avec de la *pâte à foncer** *abaissée** en rond sur 5 mm d'épaisseur et déposée bien à plat dans le cercle du moule à flan posé sur une plaque en tôle beurrée, en appuyant sur les parois du moule pour qu'elle en prenne la forme.

Le rebord de la pâte dépassant le cercle est vivement roulé avec les doigts ou avec le pince-pâte, pour former crête, puis l'on pique de la pointe d'un couteau le fond de la pâte pour l'empêcher de gonfler pendant la cuisson, on tapisse l'intérieur avec du papier mince, beurré, on remplit avec des haricots blancs secs ou du riz et l'on fait cuire la croûte au four, à chaleur moyenne, pendant 25 minutes. Cela s'appelle faire cuire une croûte à blanc.

Lorsque celle-ci est sortie du four, on retire le papier et la garniture provisoire, on dore la crête du tour au jaune d'œuf, on remplit la croûte de la composition choisie (crème, marmelade ou fruits frais) et l'on repasse le flan le temps de quelques minutes au four pour lui faire prendre très légèrement couleur.

croûtes à tartes, tartelettes, barquettes, grandes timbales. Elles se font également cuire à blanc, dans des moules unis ou cannelés, avec pâte feuilletée, à foncer ou sablée selon destination.

CROÛTONS, petits cubes de pain de mie revenus dans du beurre ou grillés au four, servant de garniture pour potages, purées et préparations diverses.

CRU (A). En termes culinaires, on emploie l'expression *lever à cru* lorsqu'il s'agit de retirer sur un poisson, une volaille ou un gibier non cuits des filets ou des membres que l'on va employer.

CRUCHADE, bouillie faite avec de la farine de *maïs**.

CRUSTACÉS, crabe, homard, langoustine, écrevisse et crevette.

CUILLERÉE, contenu d'une cuiller.

CUISSE. Haut de la patte du poulet, du canard, de la dinde, de l'oie.

CUISSEAU. Cuisse du veau comprenant la noix et la rouelle.

CUISSON. Opération culinaire consistant à cuire une substance alimentaire. ‖ Temps pendant lequel dure la cuisson. ‖ Divers liquides composés servant à la cuisson. ‖ Mode de cuisson employé : braisage, pochage, rôtissage, poêlage, etc. V. *méthodes et procédés culinaires*, p. 6.

CUISSOT. Cuisse d'un gibier de forte taille : cerf, chevreuil, isard, sanglier.

CUL-BLANC. Oiseau de passage. Se prépare comme la *mauviette*.

CULOTTE. Partie charnue de la cuisse du bœuf.

CUMIN. Petit fruit sec, très parfumé, ayant les mêmes propriétés et usages que l'anis vert et le carvi.

CURAÇAO, liqueur* à base d'écorces de *bigarade**.

CURCUMA, plante de l'Inde, qui entre dans la composition de la poudre de *carry** et de la moutarde anglaise.

CURSY (A LA), garniture pour petites pièces de boucherie et volailles, composée de fonds d'artichauts remplis de purée de champignons, rognons de coq et lames de truffe. — Servie avec une sauce au madère ou au porto.

DE

DAGUET, jeune cerf de 1 an à 18 mois. — Il se prépare comme le *chevreuil**.

DAIM, ruminant sauvage à chair très délicate, dénommé *faon* jusqu'à 8 mois, *hère* de 8 mois à 2 ans. — Il se prépare comme le *chevreuil**.

DARD, poisson de rivière du genre chevaine, à chair un peu coriace. — Il se prépare en *matelote**.

DARIOLE, pâtisserie à la crème frangipane, au kirsch ou à la confiture, cuite dans des moules spéciaux de forme cylindrique, unis ou cannelés, foncés de *pâte feuilletée** à 6 tours. — Une fois garnies de leur crème ou de leur confiture, les darioles sont cuites au four et aussitôt saupoudrées de sucre.

DARNE, tranche de poisson détaillée à cru : *darne de saumon*.

DARTOIS (pâtisserie), gâteau composé de deux bandes de *feuilletage** intercalées d'une crème aux amandes faite avec 125 g de sucre en poudre et 125 g d'amandes mondées, pilées au mortier avec 2 œufs, puis travaillée avec 125 g de beurre en pommade, un petit verre de rhum et 2 cuillerées de crème pâtissière. — Cette crème est déposée sur la première abaisse, placée sur une plaque beurrée, et couverte de la seconde abaisse, qui est dorée au jaune d'œuf en prenant soin de ne pas le laisser couler sur le bord de la pâte (ce qui l'empêcherait de monter à la cuisson),

marquée légèrement sur le dessus avec la pointe d'un couteau pour indiquer les endroits où sera coupé le dartois après cuisson. Celui-ci est cuit à four de chaleur moyenne et détaillé aussitôt suivant les divisions marquées sur la pâte.

DATTE, fruit du dattier, provenant surtout du Sud algérien et de la Tunisie. — La datte, d'une grande valeur nutritive, se consomme généralement telle quelle. Elle sert aussi à préparer de délicieuses friandises.

dattes fourrées. 250 g de dattes, 60 g d'amandes mondées, 30 g de sucre, 2 cuillerées à café de kirsch, 250 g de sucre pour le sirop, une cuillerée à café de vinaigre. Ouvrir les dattes sans les détacher entièrement, retirer les noyaux, piler les amandes avec le sucre, puis avec le kirsch et former avec cette pâte des petits rouleaux que l'on met dans les dattes en remplacement des noyaux. Préparer avec les 250 g de sucre, un verre d'eau et le vinaigre un sirop épais dans lequel on trempe les dattes une à une à l'aide d'une petite fourchette à deux dents, puis les rouler aussitôt sur un marbre légèrement huilé. Ranger dans des petits godets en papier gaufré.

Nota. — En ajoutant une pointe d'épingle de bleu de méthylène dans la pâte d'amandes, on lui donne l'apparence de la pistache.

DAUBE, mode de cuisson des viandes de boucherie, volailles et gibiers, cuits braisés dans un fond

de vin rouge fortement aromatisé. (V. *bœuf en daube*.) || Le mot *daube* employé seul, sans qualificatif, désigne le plus souvent une pièce de bœuf cuite en daube, comme *daube à l'avignonnaise* désigne une pièce de mouton cuite au vin rouge.

DAUBIÈRE, ustensile de cuisine servant à la cuisson des daubes.

DAUMONT (A LA), garniture pour gros poisson braisé, composée de barquettes de pâte remplies de queues d'écrevisses à *la Nantua*, décorées de lames de truffe et entourées de grosses quenelles de farce de poisson, de laitances, de filets de sole, de lames de truffe et de champignons. — Servie avec *sauce normande* au beurre d'écrevisses.

DAUPHINE (A LA) ou à *la dauphinoise*, garniture pour pièces de boucherie, composée de boules faites avec un appareil de *pommes de terre duchesse** mélangées de pâte à chou et dorées en pleine friture. — Servie avec le jus de la viande.

DAURADE, poisson de Méditerranée à chair très délicate. — Se prépare comme le *bar** et le *mulet**.

DÉBARDER, enlever les bardes de lard mises sur la poitrine des volailles et des gibiers ou sur différentes pièces de viande pour protéger la chair de la chaleur trop vive pendant la cuisson.

DÉBRIDER, retirer la ficelle entourant une volaille, un gibier à plume ou un rôti de boucherie.

DÉBROCHER, retirer de la broche une volaille, un gibier ou une pièce de viande.

DÉCANTER, transverser doucement un liquide d'un récipient à un autre pour séparer le dépôt.

DÉCHETS, parties non comestibles des aliments.

DÉCOCTION, action de faire bouillir plus ou moins longtemps une substance dans de l'eau.

DÉCORTIQUER, enlever l'écorce ou l'enveloppe d'une graine.

DÉCOUPAGE, action de découper ou de dépecer viandes, volailles et gibiers afin de faciliter leur présentation. — Quelques règles doivent être observées :

Pour le découpage des viandes de boucherie, il faut pratiquer dans le sens perpendiculaire des fibres de la viande, en tranches régulières et de même épaisseur.

Pour le gigot, découper les tranches soit dans la direction de l'os, soit transversalement à l'os.

Pour le jambon, découper dans le sens perpendiculaire à l'os.

Pour le poulet, commencer par les cuisses, en engageant la fourchette dans la partie intérieure et en pressant verticalement de façon à former levier, ce qui soulève le membre, tandis que le couteau glisse le long de la carcasse et tranche le cartilage et la jointure ; puis séparer la cuisse du pilon et découper les ailes de la même façon en cherchant la jointure avec le couteau, ce qui permet d'enlever, en même temps que l'aile, toute la partie de filet ou « blanc » y attenant. Terminer en découpant la carcasse, placée sur le dos ; planter la fourchette dans la partie supérieure de la carcasse et, avec le couteau, trancher celle-ci dans le sens de la longueur en suivant le bréchet.

Pour le canard, pratiquer de la même façon que pour le poulet, mais, au lieu de s'attaquer aux ailes après avoir retiré les cuisses, découper d'abord les aiguillettes, chair garnissant la poitrine

de chaque côté du bréchet, en tranches horizontales le plus mince possible. Terminer par les ailes.

DÉGLACER, verser un liquide (eau, vin blanc ou rouge, alcool, liqueur) dans la casserole ou la sauteuse dans laquelle a cuit une viande de boucherie, une volaille ou un poisson pour délayer le fond rissolé et l'allonger un peu.

DÉGORGER, faire tremper plus ou moins longtemps dans de l'eau froide un aliment (tête de veau, cervelle, ris, foie gras) afin de le débarrasser du sang qui l' « engorge » et l'obtenir plus blanc.

DÉGRAISSER, enlever l'excès de graisse qui s'est formée à la surface d'une sauce ou d'un bouillon. ‖ Supprimer la graisse trop abondante d'un morceau de viande, d'une volaille ou d'un poisson.

DÉGUISER, accommoder un aliment pour dissimuler son véritable aspect : *cerises, dattes, noix déguisées.*

DÉLAYER, éclaircir à l'aide d'un liquide. ‖ Mêler intimement les divers éléments d'une préparation.

DEMI-DEUIL, préparation consistant à napper une volaille ou du ris de veau, cuits au blanc, d'une *sauce suprême* garnie de lames de truffe. (V. *poulet demi-deuil.*)

DEMI-GLACE, sauce brune obtenue par le dépouillement (v. *dépouiller*) d'une *sauce espagnole**, puis par son délayage avec du fond blanc*, ou du consommé*, en la parfumant de madère ou de xérès. (V. *sauces.*)

DÉNERVER, enlever les nerfs ou les tendons d'une pièce de viande ou d'une volaille (faisan en particulier).

DENT-DE-LOUP, croûtons de pain taillés en forme de triangles et frits au beurre ou à l'huile. ‖ Triangles de gelée servant à garnir le bord de plats froids.

DÉPEÇAGE, action de découper en morceaux viandes, volailles ou gibiers. (V. *découpage.*)

DÉPOUILLER, enlever à la cuiller les impuretés montant à la surface d'un mets pendant l'ébullition. Enlever le beurre ou la graisse apparaissant à la surface d'une sauce pendant sa cuisson.
Enlever la peau d'un lapin, d'une anguille.

DÉS (*détailler* ou *couper en*), couper en morceaux cubiques plus ou moins gros des substances diverses (viande, lard, jambon, pain, légumes, truffes, champignons).

DÉSHYDRATATION, action de réduire l'eau de constitution des légumes et des fruits afin de paralyser l'action des microbes, qui ont besoin d'humidité pour vivre, et de concentrer les sucs qu'ils contiennent. — Pour déshydrater, on a recours à la *chaleur naturelle,* le soleil, qui donne d'excellents résultats, mais qui ne peut être utilisée que dans les régions très favorisées par le climat, ou à la *chaleur artificielle :* combustion du bois, du charbon, du gaz ou de l'électricité.

DÉSHYDRATATION DES FRUITS

Les fruits que l'on peut déshydrater sont les abricots, les cerises, les figues, les pêches, les prunes, les poires, les pommes et les raisins.

DÉSHYDRATATION DES LÉGUMES

La plupart des légumes peuvent être déshydratés, ce qui permet de les conserver sous un très petit volume. Mais pour obtenir de bons résultats, il faut traiter des produits sains et mûrs juste à point.

DÉSOSSER, retirer les os d'une pièce de boucherie, d'un lapin, d'un gibier ou d'une volaille.

DESSÉCHER, déshydrater une substance en la mettant sur le feu.

DESSERTE, ensemble des plats desservis, plus particulièrement des viandes : bœuf rôti, bouilli ou braisé, poulet, etc. — Celles-ci sont employées pour la préparation des *émincés* (v. *bœuf*) ou des hachis.

DÉTREMPER, mélanger de l'eau à de la farine pour préparer une pâte.

DIABLE, ustensile formé de deux poêlons en terre poreuse, l'un servant de couvercle à l'autre, et permettant de faire cuire les pommes de terre et les marrons sans addition de liquide.

DIABLE (A LA), mode de cuisson d'une volaille cuite *à la crapaudine** et servie avec une *sauce à la diable**.

DIABLE DE MER ou **BAU-DROIE.** V. *lotte.*

DIABLOTINS. V. *croûtes.*

DIEPPOISE (A LA), garniture pour poisson poché au vin blanc, composée de moules cuites au vin blanc retirées de leur coquille, de queues de crevettes décortiquées et de champignons. — Servie avec sauce au vin blanc.

DINDE, DINDON et **DINDON-NEAU.** Tous les modes de cuisson indiqués pour le poulet (abattis, à l'anglaise, ballottine, à la casserole, en fricassée, grillé, hachis, ragoût, rôti, etc.) sont applicables à la dinde, au dindon et au dindonneau. Préférer la dinde et le dindonneau au dindon, qui est moins tendre. Pour les temps de cuisson voir p. 9.

dindonneaux (ailerons de). V. *aileron.*

dindonneau braisé. Cuit dans un fond de braisage (v. *méthodes et procédés culinaires,* p. 6), égoutté, débridé, dressé sur plat chaud et servi avec de la choucroute alsacienne ou des oignons glacés et des champignons, ou avec les garnitures suivantes : fermière, financière, languedocienne, napolitaine, milanaise, etc.

dindonneau (cuisses de) braisées. Les cuisses, désossées, sont garnies d'une *farce de volaille**, roulées en ballottine et braisées selon la méthode habituelle. Egouttées, elles sont glacées au four, dressées sur plat et nappées de leur jus de cuisson.

dindonneau à la chipolata. Bridé et bardé, le dindonneau est poêlé au beurre et servi avec une garniture *chipolata**, arrosé de son fond de cuisson déglacé au madère et d'un fond de volaille réduit.

dindonneau aux marrons. Farci de chair à saucisse et de marrons épluchés cuits dans un consommé blanc aromatisé au céleri, le dindonneau, rôti à la broche, est servi avec le jus de la lèchefrite déglacé.

DIPLOMATE, entremets froid servi avec une sauce aux fruits.

DORER, étaler au pinceau de l'œuf battu, du jaune d'œuf, du lait ou de la crème sur une pâtisserie devant être colorée au four.

DOUBLE D'AGNEAU, pièce de boucherie composée des deux gigots de l'agneau. (V. *agneau.*)

DOUBLER, replier sur eux-mêmes une pièce de boucherie, une *abaisse** de pâte ou un filet de poisson.

DOUILLE, ustensile en fer-blanc, de forme conique, uni ou cannelé, que l'on place à l'extrémité des poches en toile et servant à coucher les pâtes sur plaque ou à décorer les gâteaux.

DRAGÉE, bonbon composé d'une amande recouverte d'une enveloppe de sucre dur et coloré.

DRESSER, disposer une préparation culinaire dans un plat, une timbale ou autre pièce de service.

DUBARRY (A LA), garniture pour grosses pièces de boucherie, composée de boules de chou-fleur cuites à l'eau salée, nappées de *sauce Mornay**, saupoudrées de fromage râpé et gratinées au four. — Servie avec *sauce demi-glace**.

DUCHESSE (A LA), garniture pour pièces de boucherie, composée de *pommes de terre duchesse*. — Servie avec fond de veau ou jus du rôti traité.

DUROC (A LA), garniture pour pièces de boucherie et volailles sautées, composée de petites pommes de terre nouvelles sautées au beurre. — Servie avec une *sauce chasseur** préparée dans la sauteuse de cuisson.

DUXELLES, hachis de champignons étuvés au beurre avec 1 oignon et 2 échalotes hachés, du sel, du poivre et de la muscade. ‖ Par extension, on dit une *duxelles* pour désigner un mélange de légumes coupés en petits morceaux.

E

EAU DE COING. V. *liqueur de coing*.

EAU D'ORGE. Faire cuire 20 minutes dans de l'eau de l'orge perlé ou mondé et en recueillir l'eau de cuisson.

ÉBARBER, enlever avec des ciseaux les barbes ou nageoires latérales d'un poisson. — L'ébarbage fait partie de l'*habillage* du poisson.

ÉBOUILLANTER, plonger une substance dans de l'eau bouillante pour la raffermir ou faciliter son épluchage.

ÉBULLITION, mouvement se produisant dans un liquide lorsque la chaleur a communiqué à la vapeur une tension égale à celle qui est supportée par le liquide. — La température d'ébullition de l'eau est 100 °C.

ÉCAILLER, enlever les écailles d'un poisson.

ÉCALE, enveloppe de certains fruits, principalement des noix.

ÉCALER, enlever l'écale des fruits, la coquille des œufs cuits durs.

ÉCARLATE (A L'), cuisson à l'eau de certaines viandes, principalement la langue de bœuf, plongées préalablement dans une saumure fortement additionnée de salpêtre, ce qui leur donne une teinte rouge écarlate. — Les proportions de cette saumure sont 2,500 kg de gros sel, 150 g de salpêtre, 300 g de cassonade, thym, laurier, baies de genièvre et poivre en grains pour 5 litres d'eau.

ÉCHALOTE, plante condimentaire bulbeuse.

échalote (beurre d'). V. *beurres composés*.

échalote (sauce à l'), dite « mignonnette ». Petit hachis d'échalotes fortement poivré, mouillé

seulement de vinaigre, que l'on sert avec les huîtres.

ÉCHAUDÉ (pâtisserie), boule de pâte pochée, puis séchée avant d'être mise à cuire.

ÉCHAUDER, synonyme de *ébouillanter.*

ÉCHINE ou **ÉCHINÉE,** partie du porc placée à côté du collet.

ÉCLAIR (pâtisserie), gâteau allongé fait à base de *pâte à chou**, fourré de *crème pâtissière** à la vanille, au café ou au chocolat et glacé d'un *fondant** approprié. — Les éclairs sont couchés sur plaque, à l'aide d'une poche à douille unie, en forme de bâtonnets un peu plus gros qu'un doigt et longs de 10 cm. Dorés au jaune d'œuf, ils sont cuits à four assez chaud, refroidis, fendus sur le côté, garnis à la poche, et enfin glacés au *fondant** chaud. On peut aussi fourrer les éclairs avec de la *crème Chantilly** ou de la purée de marrons glacés. Lorsque les éclairs sont non pas glacés au fondant, mais saupoudrés à chaud de sucre cuit au cassé, ils prennent le nom de *bâtons de Jacob.*

ÉCORCE, enveloppe de certains fruits : écorce d'orange, de citron.

ÉCORCHER, dépouiller une anguille, ou un lapin, de sa peau.

ÉCRASER, aplatir et briser des graines aromatiques ou du pain desséché au four pour en faire de la chapelure.

ÉCRÉMER, enlever la crème du lait.

ÉCREVISSE, crustacé d'eau douce. — Avant de faire cuire les écrevisses, il est nécessaire de retirer le boyau qui se trouve au milieu de la queue.

écrevisses (bisque d'). Faire sauter en plein feu 18 ou 20 écrevisses,

châtrées comme il est dit précédemment et lavées, avec 150 g de carottes, 100 g d'oignons et 50 g de céleri à côtes ou en branches coupés très finement, dans un bon morceau de beurre. Ajouter sel, poivre, une pincée de thym et de laurier émiettés et quelques queues de persil. Dès que les écrevisses sont devenues rouges, les flamber au cognac et mouiller avec 1 décilitre de vin blanc sec et 2 décilitres de *consommé** maigre. Laisser cuire 10 minutes, égoutter les écrevisses, les décortiquer en réservant les queues et 8 coffres pour la garniture. Piler finement le restant des carapaces en même temps que 3 cuillerées de riz cuit dans du consommé et le fond de cuisson des écrevisses, passer à l'étamine fine ou au chinois, ajouter 6 décilitres de consommé ou de *fumet** de poisson, remettre quelques instants sur le feu et lier au moment de servir avec 80 g de beurre divisé en morceaux et un peu de crème fraîche. Verser dans la soupière et garnir avec les coffres mis de côté, remplis de farce de poisson pochée et des queues d'écrevisses réservées, coupées en dés.

écrevisses (bouchées ou **tartelettes aux).** Croûtes en *feuilletage** garnies d'un ragoût de queues d'écrevisses nappées de *sauce Mornay**, saupoudrées de gruyère râpé et gratinées au four.

écrevisses (buisson d'). Écrevisses cuites *à la nage**, refroidies et dressées les unes sur les autres pour former une sorte de pyramide.

écrevisses (croûte aux). Elle se prépare comme la *croûte aux champignons**, mais avec un ragoût de *queues d'écrevisses à la Nantua**.

écrevisses à la marinière. Faire sauter les écrevisses dans du beurre brûlant. Lorsqu'elles sont bien rouges, les assaisonner de sel, poivre, thym et laurier pulvérisés, mouiller de

vin blanc sec pour couvrir. Cuire à couvert 12 minutes à grand feu. Dresser en timbale, faire réduire la cuisson, l'additionner d'un peu de velouté maigre fini hors du feu avec du beurre, verser sur les écrevisses et saupoudrer de persil haché.

écrevisses à la nage. Faire cuire les écrevisses dans un court-bouillon très relevé, moitié eau, moitié vin blanc, pendant 10 minutes, ajouter une pointe de poivre de Cayenne et laisser refroidir dans la cuisson.

écrevisses (queues d') à la Nantua. Faire cuire les écrevisses comme la bisque (première recette), mais sans les flamber, et, lorsque les queues sont décortiquées et les carapaces pilées au mortier avec les légumes du fond de cuisson et passées à l'étamine ou au chinois, lier la purée obtenue avec de la béchamel épaisse et même quantité de crème fraîche, et terminer avec un peu de *beurre d'écrevisses**, quelques gouttes de cognac et une pointe de Cayenne. Ajouter les queues d'écrevisses décortiquées, laisser mijoter doucement, sans bouillir, pendant 8 minutes et ajouter de la *sauce Nantua**. Servir sans attendre.

écrevisses (rissoles d'). Garnir des petites *abaisses** rondes de pâte feuilletée de queues d'écrevisses à la Nantua complètement refroidies, replier les abaisses en pinçant bien les bords pour les souder et faire cuire en pleine friture.

écrevisses (vol-au-vent aux). Croûte à vol-au-vent garnie de queues d'écrevisses à la Nantua.

ÉCUME, mousse, souvent chargée d'impuretés, qui se forme à la surface d'un liquide en ébullition, d'un pot-au-feu ou d'une confiture.

ÉCUMER, retirer à l'aide de l'écumoire l'écume montée pendant l'ébul-lition à la surface d'un liquide, d'une sauce, d'un ragoût ou d'une confiture.

ÉCUMOIRE, grande cuiller plate percée de trous servant à écumer ou à retirer les légumes ou divers éléments de leur eau de cuisson.

ÉDULCORER, adoucir un apprêt en lui ajoutant du sucre, du miel ou un sirop.

EFFEUILLER, ôter les feuilles d'un légume.

EFFILER, retirer les fils des haricots verts, des haricots beurre, des pois mange-tout. — On dit aussi *défi-landrer.*

EFFILOCHER, diviser en menus filaments à l'aide des doigts ou d'une fourchette.

ÉGLEFIN, poisson voisin de la morue, mais plus petit, à chair blanche et délicate. — Se prépare comme le *cabillaud** et le *colin**. Fendu, étalé et fumé, l'églefin sert à la préparation du *haddock**.

ÉGOUTTER, débarrasser du liquide : *égoutter un légume, du lait caillé.*

ÉGRAPPER, séparer les grains de leur grappe, les raisins de leur rafle.

ÉGRENER, détacher les grains d'un épis, les haricots de leur cosse.

ÉGRUGER, réduire en poudre : *égruger du sel.*

EIERKÜCKAS ou **CRÊPES AL-SACIENNES,** *pannequets** faits avec une pâte à crêpes à la crème, fourrés de gelée de framboise ou de groseille, saupoudrés de sucre et glacés au fer rouge.

ÉLÉMENTS, différentes substances dont est composé un plat.

EMBALLER, envelopper pour sa cuisson une pièce quelconque d'une *barde* de lard ou d'une *toilette de porc*, puis d'un linge, ou simplement dans un linge.

EMBROCHER, enfiler sur une broche une viande, une volaille, un gibier ou un poisson pour le faire cuire à sec devant le feu.

ÉMIETTER, réduire en miettes.

ÉMINCÉ, tranches de viande de desserte minces, réchauffées dans une sauce brûlante, sans ébullition.

émincé de bœuf aux champignons. Les tranches de bœuf, rangées sur un plat, sont recouvertes de champignons émincés sautés au beurre, puis nappées d'une *sauce madère**.
L'émincé de bœuf se sert aussi avec une *sauce chasseur*, italienne*, lyonnaise*, piquante*, poivrade** ou *Robert**.

émincé de chevreuil. Tranches de viande de chevreuil de *desserte** nappées d'une *sauce chevreuil** ou *grand veneur** et servies avec une purée de marrons ou de lentilles.

émincé de mouton ou **d'agneau.** Servi avec les mêmes sauces que l'émincé de bœuf.

émincé de porc. Comme l'émincé de bœuf.

émincé de veau. Comme l'émincé de volaille.

émincé de volaille. Se prépare avec des desserrtes de volaille nappées d'une *sauce blanche à la crème*, au carry*, suprême** ou *ravigote**.

EMPORTE-PIÈCE, petit instrument servant à découper la pâte. (V. *coupe-pâte**.)

ÉMULSION, mélange d'huile ou de beurre fouetté avec du jaune d'œuf. — L'émulsion de lait d'amandes se fait avec des amandes douces mondées, pilées au mortier avec du sucre et de l'eau pour obtenir une pâte fine, que l'on délie ensuite avec de l'eau et que l'on passe à l'étamine.

ENCORNET. V. *calmar.*

ENDIVE, variété de chicorée de Magdebourg, ou witloof, rendue très blanche et tendre par étiolement. — L'endive se consomme crue en salade ou cuite de plusieurs façons.
Cuisson. Les endives, sauf exception, ne doivent pas être blanchies avant d'être accommodées. Il suffit, après les avoir parées et lavées, de les faire doucement étuver au beurre avec une pincée de sel et quelques gouttes de jus de citron. Lorsqu'elles sont tendres à point sans avoir roussi, ce qui demande environ une demi-heure, les dresser sur plat chaud et les couvrir de beurre noisette ou de beurre fondu, d'une béchamel avec ou sans fromage, d'une *sauce Mornay**, de crème fraîche ou de jus de veau. Ou les traiter d'une des manières préconisées pour les asperges.

endives à la Béchamel. Les faire braiser et ajouter au dernier moment quelques cuillerées de *sauce Béchamel** bien beurrée et épaisse.

endives au beurre. Les faire braiser et ajouter en dernier un gros morceau de beurre frais. Entourer de croûtons frits au beurre.

endives braisées. Blanchir 10 minutes à grande eau bouillante salée, égoutter, mélanger à un roux blond, verser dans un plat creux et faire cuire au four, à couvert, pendant 1 heure.

endives à la crème. Comme les *endives à la Béchamel**, mais avec de la crème fraîche.

endives au gratin. Comme les *endives à la Béchamel**, puis saupoudrer de gruyère râpé et faire gratiner au four.

endives (purée d'). Blanchir, égoutter, étuver au beurre, hacher et lier avec un peu de *sauce Béchamel* * et du jus de veau.

endives en salade. Les endives, triées, lavées et essuyées sont effeuillées, coupées en morceaux, dressées en saladier et assaisonnées avec huile, jus de citron ou vinaigre, sel et poivre.

endives (soufflé d'). Etuver, égoutter, hacher, lier avec quelques cuillerées de *sauce Béchamel* * et 3 jaunes d'œufs pour 300 g d'endives, ajouter sel, poivre et une pincée de muscade, et incorporer en dernier les 3 blancs d'œufs battus en neige. Dresser en timbale largement beurrée et faire cuire au four pendant 18 minutes. Servir aussitôt.

ENROBER, recouvrir un aliment d'une sauce l'enveloppant bien, d'un *chaud-froid* * ou d'une *gelée* *.

ENTONNER, remplir un boyau d'une farce ou d'une préparation quelconque. — Les andouilles, le boudin, les saucisses et le saucisson sont entonnés.

ENTRECÔTE, tranche de bœuf prise entre deux os sur le train de côtes. (V. *bœuf*.)

ENTRÉE, mets qui suit dans un repas le potage ou les hors-d'œuvre et le relevé. — C'est donc le troisième plat du service, généralement une volaille en sauce, un pâté chaud ou un vol-au-vent. Elle précède le rôti.

ENTRELARDÉE (VIANDE), viande bien fournie en graisse intermusculaire. (V. *persillée*.)

ENTREMETS, mets sucré que l'on sert après les fromages.

ÉPAULE, membre antérieur des quadrupèdes : agneau, bœuf, mouton, veau.

ÉPERLAN. D'une blancheur de perle, l'éperlan est un des poissons d'eau douce les plus délicats. Vider les éperlans, les laver vivement, et les éponger avant de les accommoder d'une des façons suivantes : *à l'anglaise.* Les fendre du côté du dos pour pouvoir retirer l'arête, saler et poivrer intérieurement; les aplatir légèrement, les paner à l'anglaise, les cuire doucement au beurre et les servir avec une *sauce maître d'hôtel* * et du citron;

au gratin. Les ranger sur plat long beurré et tapissé d'échalotes hachées, les couvrir de champignons émincés, napper d'une *sauce à gratin* *, saupoudrer de chapelure, arroser de beurre fondu et faire gratiner au four;

grillés. Comme les éperlans à l'anglaise, mais en les farinant au lieu de les paner, puis le badigeonner de beurre fondu et les faire griller sur le gril, à feu vif. Garnir de persil en branches et de lames de citron, et servir avec une *maître d'hôtel*;

frits. Les tremper dans du lait, les rouler dans de la farine et les plonger dans de la friture brûlante. Egoutter, saler et servir en buisson, avec persil frit et demi-citrons;

en brochettes. Comme ci-dessus, après les avoir enfilés par la tête, par 6 ou 8, sur des brochettes en métal.

ÉPICES, substances aromatiques employées pour condimenter les mets. (V. *condiments*.)

ÉPIGRAMME, morceaux de poitrine et côtelettes d'agneau panés à l'anglaise et grillés.

ÉPINARD, plante potagère cultivée pour ses feuilles. — Lorsque les épinards viennent d'être cueillis, il est inutile de retirer les tiges et les côtes, qui deviennent après cuisson aussi tendres que le reste des feuilles. Les

trier simplement et les laver à grande eau. Les blanchir vivement à l'eau bouillante salée, les égoutter, les éponger et les assaisonner d'une des façons suivantes :

à l'anglaise, simplement servis avec du beurre frais ;

en branches, assaisonnés de sel et de poivre, avec un soupçon de muscade et du beurre frais ;

au beurre noisette, avec du beurre très légèrement doré au lieu de beurre frais ;

à la crème, comme à l'anglaise, en nappant de crème au moment de servir ;

au gratin, mélangés de crème, saupoudrés largement de gruyère râpé, arrosés de beurre fondu et mis à gratiner au four ;

au jus, avec le jus du rôti servi en même temps que les épinards.

épinards (crêpes d'). Les étuver au beurre pour les faire dessécher, leur ajouter même quantité de pâte à crêpes non sucrée, saler, poivrer, mettre un soupçon de muscade et cuire les crêpes comme à l'ordinaire en les tenant un peu plus épaisses.

épinards (croquettes d'). Deux tiers d'épinards hachés étuvés au beurre et un tiers d'appareil à pommes de terre duchesse*.

épinards (croûtes aux). Remplir des croûtes creuses de pain de mie rassis avec les épinards hachés étuvés au beurre. Saupoudrer de gruyère râpé, arroser de beurre fondu et passer vivement au four pour faire gratiner.

épinards en salade. Laisser les feuilles entières, les blanchir très légèrement à l'eau bouillante salée, les égoutter, les dresser dans un saladier et les arroser de vinaigrette.

épinards en soufflé. Comme le soufflé d'endives*.

ÉPINE-VINETTE, arbuste épineux dont les fruits, lorsqu'ils sont encore verts, peuvent se faire confire au vinaigre comme les câpres. — Les fruits mûrs d'une variété sans pépins peuvent être cuits en confiture.

ÉPINOCHE, petit poisson de rivière, qu'on ne peut traiter qu'en friture.

ÉPLUCHER, peler un fruit ou un légume, ou débarrasser de leurs feuilles ou de leurs tiges flétries l'oseille, les épinards, le cresson ou la salade.

ÉPONGER, égoutter sur un linge.

ÉQUILLE, petit poisson vivant sur les plages sablonneuses et se cachant dans le sable. — Se prépare comme l'éperlan*.

ERMITE, très vieux sanglier, appelé aussi solitaire.

ESCALOPE, tranche, plus ou moins épaisse, de viande ou de poisson.

ESCALOPER, couper en escalopes.

ESCARGOT, mollusque terrestre dont nous avons en France deux espèces distinctes : le gros escargot de Bourgogne ou de vigne et le petit escargot gris. — Pour bien réussir la préparation des escargots, il faut d'abord les faire jeûner pendant 6 à 8 jours, les faire dégorger dans du sel, enfin les faire cuire dans un court-bouillon très relevé ayant préalablement cuit au moins 1 heure pour communiquer goût et arôme voulus aux escargots. On dit couramment que « c'est la sauce qui fait le poisson » ; on peut ajouter, sans crainte d'erreur, que « c'est le court-bouillon qui fait l'escargot ».

Préparation. Les escargots ayant jeûné pendant au moins une semaine, les saupoudrer fortement de gros sel et les laisser dégorger pendant 2 heures, ce qui leur fait rendre une abondante matière visqueuse. Les laver à grande eau courante en les frottant et en les secouant jusqu'à ce qu'ils soient nets et débarrassés de toute matière gluante. Les plonger alors dans un court-bouillon très relevé, composé de moitié eau, moitié vin blanc, carottes, oignons, blanc de poireaux, céleri, bouquet garni, ail, thym, laurier, sel et poivre, et cuit longtemps à l'avance. Laisser bouillir trois quarts d'heure, égoutter, sortir les escargots de leur coquille, supprimer la partie noire qui se trouve à l'extrémité de la spirale que forme le corps. Laver et brosser soigneusement les coquilles, et les mettre à égoutter sur un gros torchon, l'ouverture en dessous pour qu'elles sèchent parfaitement. Préparer une farce avec 125 ou 250 g de beurre, selon le nombre d'escargots que l'on a à garnir, autant de mie de pain rassis émiettée, 5 belles gousses d'ail finement broyées et pilées, 2 fortes cuillerées de persil haché, 20 g de sel fin, 4 g de poivre, le tout bien mélangé. Garnir le fond des coquilles avec une petite boule de cette préparation, mettre les escargots par-dessus, un dans chaque coquille, en les enfonçant bien, et finir le remplissage avec de la farce.

Ranger les escargots ainsi garnis dans un plat creux, mouiller le fond d'un peu d'eau ou de vin blanc, faire chauffer et gratiner au four.

A servir tel quel dans le plat de cuisson.

ESPAGNOLE, sauce brune, appelée *sauce mère,* parce qu'elle sert de base à la préparation d'un grand nombre d'autres sauces. (V. *sauces.*)

ESSENCE, liquide huileux, volatil, retiré par distillation de substances végétales en présence d'eau : essence d'*anis,* de *cannelle,* de *citron,* d'*orange,* etc.

L'*essence d'ail* s'obtient en versant un mélange de vin blanc et de vinaigre bouillant sur des gousses d'ail écrasées ; on presse le liquide et on fait réduire.

L'*essence de cerfeuil,* de *persil* ou d'*estragon* se prépare avec du vin blanc ou du vinaigre dans lequel on fait infuser le cerfeuil, le persil ou l'estragon, puis que l'on passe et fait réduire.

L'*essence d'oignon* se prépare comme l'essence d'ail.

L'*essence de champignon* est l'eau de végétation rendue par les champignons lorsqu'on les fait étuver ; recueillie et très réduite, elle s'emploie pour aromatiser les sauces.

L'*essence de truffe* se prépare avec des parures de truffe que l'on fait macérer dans du madère.

Nota. — Les essences d'anchois et d'amandes amères se trouvent tout préparées dans le commerce, ainsi que les essences de certains fruits : ananas, cerises, framboises, etc.

ESTOUFFADE, fond brun clair employé pour le mouillement de certaines sauces (v. **fond**), des viandes braisées ou des ragoûts. ‖ Mode de cuisson qui consiste à faire cuire les aliments lentement dans leur jus en vase hermétiquement clos. (On dit aussi *étuvée, étouffée* ou *étouffade.*)

ESTRAGON, plante potagère aromatique, qui s'emploie, comme le cerfeuil ou la ciboulette, pour condimenter les salades, pour la préparation des cornichons au vinaigre et pour certains plats : omelette aux fines herbes, *poulet à l'estragon*, lapin à l'estragon*.*

beurre d'estragon. V. *beurre*.

ESTURGEON, gros poisson de mer qui remonte les fleuves pour frayer. — L'esturgeon a une chair assez savoureuse, mais un peu indigeste. Ses œufs servent à la préparation industrielle du *caviar**.

esturgeon (darnes d') à la crème. Enlever la peau de l'esturgeon et le détailler en grosses tranches (darnes); les assaisonner de sel et de paprika, et les ranger sur plaque tapissée d'oignon haché fondu au beurre. Mouiller de vin blanc sec et faire partir sur le fourneau; cuire ensuite au four pendant 15 minutes, arroser de crème fraîche, parsemer de morceaux de beurre et remettre au four pour finir de cuire et prendre couleur.

esturgeon au carry. Faire revenir au beurre un morceau d'esturgeon de 1 kg environ avec de l'oignon émincé. Lorsqu'il est bien doré, le saler, le poivrer et ajouter un bouquet garni et 2 cuillerées à café de poudre de carry. Faire cuire doucement à couvert, égoutter, dresser sur plat chaud et déglacer le fond de cuisson avec du vin blanc et 3 décilitres de velouté maigre. Lier avec 5 cuillerées de crème fraîche, passer et verser sur l'esturgeon. Servir avec du *riz à l'indienne** présenté à part.

ÉTAMINE, morceau de laine fine à travers laquelle on passe les sauces et les coulis.

ÉTOUFFÉE (A L'), mode de cuisson d'une substance alimentaire dans un vase clos, sans mouillement. (V. **estouffade**.)

ÉTOURNEAU ou *sansonnet*, sorte de petit merle. — Peut se préparer comme la *grive**.

ÉTRILLE, petit crabe laineux.

ÉVENTÉ, se dit d'une substance ayant perdu son arôme par une exposition prolongée à l'air.

EXTRAIT, produit obtenu par l'évaporation poussée d'un suc végétal ou animal : *extrait de tomate, extrait de viande*.

F

FAISAN, magnifique oiseau dont nous avons en France trois variétés : le *faisan commun*, le *faisan argenté* et le *faisan doré*. — Le *faisan commun* est le plus employé pour la table. Préférer la poule faisane, qui est plus tendre, plus charnue et plus savoureuse que le mâle. On reconnaît un faisan de l'année à la première plume du fouet de l'aile, qui finit en pointe chez le jeune et est arrondie chez le vieux, et à la partie supérieure du bec, qui plie aisément sous le doigt, alors que le bec est très ferme chez le vieux. On reconnaît la fraîcheur au brillant de l'œil, à l'absence d'odeur lorsqu'on ouvre le bec. Compter un faisan ou une poule faisane pour 4 personnes.

Dès qu'un faisan est un peu âgé, il est nécessaire de le « dénerver ». Pour cela, retirer le tendon des cuisses en y faisant une fente jusqu'au pilon. Saisir le tendon et l'enrouler autour d'un bâton ou d'un crayon et tirer fortement en continuant de tourner jusqu'à ce qu'il soit arraché. Cette opération n'est pas nécessaire lorsqu'on traite un jeune sujet ou une poule faisane.

faisan à l'alsacienne. Faire revenir le faisan au beurre, le poser sur un fond de choucroute déjà cuite avec du lard et des cervelas, relevée de *fumet de gibier** et de graisse d'oie. Faire cuire au four pendant une demi-heure, dresser la choucroute sur un plat rond, poser le faisan au milieu et l'entourer des cervelas et du lard coupé en tranches.

faisan (aspic de). V. *aspic.*

faisan (ballottine de). Comme la *ballottine de poularde**.

faisan en chartreuse ou **au chou.** Comme la *perdrix au chou**.

faisan (croquettes de). V. *croquettes de volaille.*

faisan en daube à la gelée. Désosser le faisan par le dos, assaisonner l'intérieur et garnir d'une *farce fine de gibier** et de foie gras additionnée de cognac et de *fumet de gibier**, et liée au jaune d'œuf. Placer au milieu de cette farce un gros morceau de foie gras clouté de truffes crues salées, poivrées et arrosées de cognac. Reformer le faisan en le bridant serré, le barder et le faire poêler au madère pendant 1 heure. L'égoutter, le débarder, le débrider et le placer dans une terrine ovale. Verser dessus le fond de cuisson passé, allongé de 4 à 5 cuillerées de gelée de gibier. Laisser refroidir et retirer la couche de graisse montée à la surface avant de servir.

faisan à la normande ou **au calvados.** Faire colorer le faisan au beurre, le placer dans une cocotte en terre sur un fond de pommes douces pelées, émincées et sautées au beurre, saler, poivrer, fermer le couvercle et faire cuire à four doux. Au moment de servir, arroser de crème fraîche et d'un filet de calvados.
— Le faisan au calvados se prépare de la même manière, mais sans pommes.

faisan (pâté de). Désosser entièrement le faisan en réservant les filets détaillés en aiguillettes, que l'on met à macérer dans du cognac. Préparer avec le restant des chairs une farce fine en ajoutant 200 g de veau et 500 g de lard gras par 600 g de chair de faisan, assaisonner avec 35 g de sel, une pincée de poivre et une pincée de poudre des quatre épices, et lier avec 2 jaunes d'œufs. Tapisser l'intérieur d'un moule à charnières de *pâte à foncer**, puis y placer la farce préparée, en l'alternant des aiguillettes mises de côté, de tranches de foie gras et de lames de truffe, en terminant par une couche de farce. Recouvrir d'une abaisse de pâte, soudée sur le bord en pinçant pour former crête. Pratiquer au milieu une ouverture pour l'échappement de la vapeur, décorer avec des détails de pâte, dorer au jaune d'œuf et cuire au four, à chaleur moyenne, pendant 1 h 30. Laisser refroidir avant de démouler et couler par l'ouverture du couvercle un peu de gelée de gibier mi-prise. Attendre 24 heures avant de servir.

faisan à la Périgueux. Se prépare comme le *poulet farci à la Périgueux**.

faisan (suprême de). V. *suprême*.

faisan (terrine de). Se prépare avec les mêmes éléments que le pâté de faisan, mais disposés dans une terrine ovale au lieu d'un moule foncé de pâte. Mettre le couvercle, le *luter** et faire cuire 2 heures au four en plaçant la terrine dans un bain-marie. Ranger au frais et attendre au moins 48 heures avant de servir.

FAISANDAGE, opération qui consiste à faire subir une attente de plusieurs jours à un gibier pour l'attendrir et le rendre plus savoureux. — Le faisandage ne doit pas être trop prolongé, car il devient vite toxique, n'étant, somme toute, qu'un début de putréfaction. Une durée de 48 à 72 heures est très suffisante. On peut remplacer le faisandage par un bon *marinage**, qui attendrit également les chairs et leur donne un goût excellent.

FAISANDEAU, jeune faisan.

FAISANE, femelle du faisan. — La chair de la poule faisane est toujours plus tendre et délicate que celle du coq.

FANCHETTE (pâtisserie), gâteau rond composé d'une croûte en pâte feuilletée garnie de crème pâtissière, qui, une fois cuit au four à chaleur douce et refroidi, est couvert d'un appareil à *meringue** poussé à la poche, saupoudré de sucre, vivement coloré au four et qui se sert tiède.

FAON, petit chevreuil jusqu'à 18 mois, petit cerf jusqu'à 6 mois, petit daim jusqu'à 8 mois. — Le faon se prépare comme le *chevreuil**.

FAR, sorte d'épais *flan* à la crème, spécialité bretonne. || Hachis de légumes verts (chou, bettes, laitue, oseille, fines herbes) détaillés crus, mélangés de lard gras haché, liés de crème et de jaunes d'œufs, enfermé dans des feuilles de chou vert et cuit dans la soupe comme le *farci périgourdin*.

FARCES, compositions hachées servant de base à la préparation des pâtés, terrines, galantines, ballottines, godiveaux, quenelles, etc., et à farcir les viandes, volailles, gibiers, poissons et légumes. — La plupart des farces faites avec de la viande, de la volaille ou du gibier sont liées au jaune d'œuf à raison de 2 ou 3 jaunes par kilo ; les autres farces sont complétées avec de la *panade** dans la proportion de la moitié de l'élément de base, ajoutée après complet refroidissement.

FARCES DE VEAU, PORC, GIBIER OU VOLAILLE

farce à la crème, dite aussi « mousseline » (pour quenelles et mousses). Pour 1 kg de chair de veau, de volaille ou de gibier, parée et dénervée, compter 1,5 litre de crème fraîche, 4 blancs d'œufs, 18 g de sel fin et 3 g de poivre en poudre. Piler finement la chair au mortier, l'assaisonner, ajouter les blancs d'œufs un à un en broyant bien et passer au tamis fin. Etaler la farce dans une terrine en lissant bien le dessus, tenir sur glace pendant 2 heures, ajouter la crème peu à peu en travaillant vigoureusement avec une cuiller en bois.

farce fine de porc (pour crépinettes, saucisses, légumes farcis). Se prépare avec moitié maigre de porc, moitié lard gras frais, assaisonnés de 30 g de sel et d'une pincée de poivre par kilo.

farce fine de veau et de porc pour galantines, pâtés et terrines. Se fait avec 250 g de chair maigre de veau, 500 g de maigre de porc et 500 g de lard gras frais. Détailler en morceaux, piler au mortier tout en ajoutant 45 g de sel, 3 g de poivre, 3 g de poudre des quatre épices et 2 décilitres de cognac, lier avec 2 œufs, bien mélanger et passer au tamis.

farce de gibier pour pâtés et terrines. Se prépare comme la farce de volaille* ; en lui ajoutant, selon les cas, des parures de truffes et du foie gras frais. Travailler avec du fumet de gibier* très réduit.

farce à godiveau à la crème. Se prépare comme la farce de veau à la glace pour godiveau*, avec 1 kg de noix de veau parée, 1 kg de graisse de rognon de veau, 4 œufs, plus 3 jaunes, 7 décilitres de crème fraîche, 25 g de sel fin, 3 g de poivre blanc en poudre et 1 g de muscade râpée, la crème remplaçant l'apport de glace.

farce à gratin pour canapés et croûtons. Faire chauffer 150 g de lard gras frais, râpé, y ajouter 300 g de foies de volailles, 100 g de champignons de couche émincés et 15 g d'échalotes hachées. Saler, poivrer, ajouter une pointe de poudre des quatre épices et faire vivement sauter à feu vif pour faire raidir les foies. Laisser refroidir et piler finement au mortier, passer au tamis. Cette farce s'emploie surtout pour garnir les croûtons sur lesquels on place les petits gibiers à plume rôtis : grives, bécasses, etc.

farce à gratin de foie de veau pour pâtés chauds. 300 g de foie de veau, 250 g de lard de poitrine frais, 75 g de champignons de couche, 40 g d'échalotes, 150 g de beurre, 20 g de sel fin, 4 g de poivre, 2 g de poudre des quatre épices et 3 jaunes d'œufs. Faire revenir le lard, coupé en dés, dans le tiers du beurre, le retirer et le remplacer par le foie, en très petits morceaux, juste le temps de faire raidir ce dernier, le retirer et déglacer le fond de cuisson avec 1 décilitre de vin blanc, le mêler au foie et au lard et piler le tout au mortier en ajoutant le reste du beurre et les jaunes d'œufs. Bien mélanger, passer au tamis et vanner à la spatule pendant le refroidissement pour que la farce reste bien lisse.

farce à gratin de foies de volailles. Comme ci-dessus, en remplaçant le foie de veau par même poids de foies de volailles.

farce à gratin de gibier. Se prépare comme la farce à gratin de foie de veau*, avec les ingrédients suivants : 250 g de foies de gibiers, 125 g de lard de poitrine frais, 250 g de chair de lapereau, 50 g de foie gras, 25 g de beurre, 3 jaunes d'œufs,

un peu de *sauce espagnole** au fumet de gibier et 1 décilitre de madère.

farce de veau à la glace pour godiveau*. 1 kg de noix de veau parée et dénervée, 500 g de graisse de rognon de bœuf paré, 8 œufs, 25 g de sel, 5 g de poivre blanc en poudre, 1 g de muscade râpée. Hacher séparément le veau coupé en dés et la graisse fragmentée en menus morceaux. Ajouter les assaisonnements et piler au mortier, toujours séparément, le veau et la graisse. Les réunir et les piler ensemble en ajoutant les œufs un à un. Passer au tamis fin et tenir sur glace jusqu'au lendemain. Piler de nouveau en ajoutant peu à peu 700 g de glace pilée, que l'on mélange au pilon.

farce de volaille pour pâtés et terrines. Piler finement au mortier 600 g de chair de volaille parée et dénervée, 200 g de chair de veau, 900 g de lard gras frais détaillé en dés, en ajoutant 3 œufs peu à peu, assaisonner de sel et épices et relever avec 2 décilitres de cognac.

FARCES DE POISSONS

ET DE CRUSTACÉS

farce aux anchois pour garniture de croustades, *dartois, petits pâtés et tourtes.* Faire un roux blanc avec 2 cuillerées de farine, une cuillerée de beurre et 1 décilitre de lait. Ajouter hors de feu 2 œufs, plus 2 jaunes et les filets de 4 gros anchois dessalés passés au tamis fin. Cuire quelques instants en tournant, passer à l'étamine et verser dans un plat.

farce aux anchois pour gros poissons. Faire étuver 2 minutes, dans 125 g de beurre, 300 g de gros filets d'anchois dessalés et parés avec 2 cuillerées de fines herbes hachées et une pincée de muscade râpée. Laisser refroidir, piler au mortier avec 200 g de *panade au lait*, puis 125 g de *beurre d'écrevisses** et 3 jaunes d'œufs.

farce de brochet à la lyonnaise pour quenelles. La préparer comme les autres *farces à godiveau,* avec 500 g de chair de brochet, 500 g de graisse de rognon de bœuf, 500 g de *panade frangipane**, 4 blancs d'œufs, 15 g de sel, 2 g de poivre et 1 g de muscade râpée.

farce de crevettes (pour hors-d'œuvre froids). Piler au mortier 125 g de crevettes décortiquées avec 100 g de beurre. Passer au tamis fin et ajouter moitié volume de jaunes d'œufs cuits durs, passés au tamis.

farce d'écrevisses, de homard ou de langoustes. Se prépare comme la *farce de crevettes.*

farce mousseline pour quenelles, mousselines et gros poissons braisés. Hacher 1 kg de chair de brochet, de merlan, de sole, de saumon ou de truite avec 10 g de sel, 2 g de poivre, 1 g de muscade râpée, y ajouter 4 blancs d'œufs un à un et passer au tamis. *Vanner* pendant le refroidissement et tenir 2 heures sur glace. Ajouter alors un grand litre de crème fraîche en travaillant avec une spatule en bois.

farce de poisson ou de crustacés à la crème. Elle se prépare comme la farce de volaille à la crème, avec de la chair de brochet, de merlan ou de crustacés.

FARCES DIVERSES

farce de champignons pour volaille, gibier à plume, paupiettes de veau ou poisson. Cette farce peut se préparer avec n'importe quels champignons de couche, cèpes, morilles, girolles, etc., que l'on hache et que l'on fait mijoter quelques minutes dans du beurre avec sel, poivre, et une pincée de muscade, puis que l'on égoutte, laisse refroidir et pile au mortier avec leur volume de panade au lait. On y

mêle le jus de cuisson des champignons et 1 ou 2 jaunes d'œufs selon la quantité travaillée.

farce aux jaunes d'œufs, pour œufs durs au gratin, œufs Chimay, bouchées, barquettes.

A froid. Les jaunes d'œufs cuits durs sont passés au tamis, puis travaillés avec du beurre en pommade, 10 g par jaune, assaisonnés de sel, de poivre et, en dernier lieu, de persil haché.

A chaud. Une fois passés au tamis, les jaunes d'œufs cuits durs sont liés avec quelques cuillerées de béchamel très épaisse.

farce Périgueux. Couper en gros dés 1 kg de panne de porc fraîche et 250 g de foie gras cru, piler au mortier avec des parures de truffes et assaisonner de sel, de poivre et d'une pointe d'épices. Lorsque cette farce est bien fine, la ramollir à chaleur douce et la passer au tamis fin.

FARCI PÉRIGOURDIN. V. *soupes et potages, potée périgourdine.*

FARCIR, remplir de farce l'intérieur d'une volaille, d'un lapin, d'un gibier, d'un poisson, d'une pièce de viande de boucherie ou d'un légume.

FARINE, fine poudre obtenue par mouture d'une céréale (blé, orge, sarrasin), d'une légumineuse ou d'une graine.

FARINER, saupoudrer légèrement de farine ou rouler dans de la farine.

FARINEUX, qui contient de la farine. — Les pommes de terre, les haricots secs, les lentilles sont des légumes farineux.

FAUX FILET ou **CONTRE-FILET,** partie de l'aloyau située, de chaque côté de l'échine, dans la région lombaire du *bœuf**.

FAVART, garniture pour volailles et ris de veau, se composant de *quenelles de volaille** additionnées d'estragon haché et de tartelettes remplies d'un salpicon de cèpes émincés à la crème. Servie avec velouté de volaille réduit et lié au *beurre d'écrevisses**.

FAVORITE (A LA), garniture pour pièces de boucherie, composée de petits artichauts braisés, de laitues farcies braisées, de grosses têtes de champignons cuits au beurre remplies d'une fine macédoine de légumes et de petites *pommes Anna**. — Servie avec déglaçage du fond de cuisson de la pièce de viande traitée.

FÉCULE, amidon tiré de certains végétaux. — Elle s'emploie pour lier les sauces et les potages ou pour préparer les *coulis,* les *fonds* et les *crèmes.*

FENOUIL, plante aromatique comestible, de la famille des ombellifères, dont on consomme seulement le bulbe, cru ou cuit. — Le fenouil se prépare comme le *céleri** et est aussi employé comme condiment.

FERMENTATION, modification d'une substance sous l'action de ferments organiques.

FERMIÈRE (A LA), garniture pour grosses pièces de boucherie, composée de carottes, de navets, de céleris et d'oignons fondus au beurre.

FEU CLAIR, terme employé pour désigner, lorsqu'on emploie le feu à l'âtre, la combustion du bois en flammes claires, brillantes. — Par extension, cette appellation est conservée même lorsqu'il s'agit d'appareil à gaz ou à électricité.

FEUILLANTINE, petit gâteau fait de *pâte feuilletée à 6 tours,* que l'on humecte de blanc d'œuf et saupoudre de sucre en grains avant de faire cuire au four.

FEUILLE, ustensile tranchant avec lequel on partage en deux les animaux de boucherie et le porc.

FEUILLETAGE, synonyme de *pâte feuilletée**.

FEUILLETON, tranches très minces de veau ou de porc, montées les unes sur les autres après avoir été masquées d'une couche de farce et que l'on enveloppe dans une *crépine** avant de faire braiser.

FÈVE, plante potagère dont les graines se conservent dépouillées de la peau qui les recouvre. — Cuites à l'eau salée, les fèves s'accommodent à l'anglaise simplement avec du beurre frais, à la crème, en purée comme les pois cassés et en *potages**. Les jeunes fèves à peine formées se consomment en hors-d'œuvre, crues à la croque au sel.

fèves fraîches au beurre. Les écosser, retirer la peau qui les recouvre et faire cuire dans de l'eau bouillante salée en surveillant bien la cuisson pour qu'elles restent entières. Les égoutter en faisant couler l'eau de cuisson sans retirer les fèves de la casserole pour ne pas les écraser. Ajouter un bon morceau de beurre, du persil haché et un peu de poivre.

FÉVEROLE, fève fourragère cultivée dans les champs, donnant des graines plus petites et plus blanches que la fève potagère. — On fait sécher les féveroles comme les haricots en grains et on les prépare comme les fèves de jardin, à la crème, en purée et en potages.

FIATOLE, poisson plat, aussi large que long, pêché dans la Méditerranée. — Il se prépare comme le *turbot**.

FIGUE, fruit du figuier. — Les figues se consomment généralement fraîches en dessert et en hors-d'œuvre. On en fait des confitures, des compotes, des fruits à l'eau-de-vie et surtout des *figues séchées*.

figues fraîches en compote. Se fait comme la *compote d'abricots**.

figues fraîches confites. Les figues, choisies peu mûres et bien saines, sont piquées chacune de quelques coups d'épingle et jetées dans un sirop épais fait avec 1 kg de sucre et 1 litre d'eau par kilo de figues. Après les avoir laissées bouillir 10 minutes à gros bouillons, on les verse dans une terrine, dans laquelle on les laisse macérer jusqu'au lendemain. Les figues sont alors traitées comme les *abricots confits**, en les portant au sucre jusqu'à ce qu'elles aient entièrement absorbé le sirop.

figues fraîches (confiture de). V. *confitures*.

figues fraîches à l'eau-de-vie. Les figues, mûres juste à point et piquées chacune de quelques coups d'épingle, sont rangées dans un bocal et largement recouvertes d'eau-de-vie de fruits, et, après un mois de macération, sont sucrées plus ou moins selon le goût.

figues fraîches au jambon. Laver les figues, les essuyer, les fendre en deux dans le sens de la longueur sans les détacher entièrement et introduire dans chacune d'elles un long bâtonnet de jambon de Parme dépassant.

figues sèches en compote. Se font cuire avec de l'eau et du sucre, comme les pommes ou poires tapées et les pruneaux.

FILET, un des morceaux les plus délicats du bœuf. (V. *bœuf*.)

filet mignon, petite pièce de boucherie détaillée à la pointe du filet de bœuf.

filet de volaille, languette de chair placée sur l'estomac des volailles et

des gibiers à plume, sous les ailes le long du bréchet.

filet de poisson. Chair de poisson levée à cru le long de l'arête dorsale.

FILTRE, sorte de cône en papier spécial plié plusieurs fois sur lui-même, ou en tissu de laine ou de feutre, servant à la filtration des liquides. ‖ Filtre en porcelaine d'amiante à pores très fins, servant à filtrer l'eau.

FINANCIÈRE (A LA), garniture pour pièces de boucherie, volailles, ris de veau, vol-au-vent et bouchées, composée de crêtes et de rognons de coqs, de quenelles de farce de veau, de ris d'agneau, de champignons, d'olives dénoyautées et de lames de truffe, mêlés à une *sauce financière**.

FINES HERBES, persil, cerfeuil, estragon et ciboulette hachés.

FINIR, procéder à la dernière préparation : *finir une sauce au beurre d'anchois, au beurre mariné,* etc.

FINTE (alose), poisson de mer remontant les rivières au printemps pour frayer en eau douce. — Se prépare comme l'*alose**.

FISTULANE, mollusque à coquille en forme de tube. — Se consomme cuit ou cru, comme les *moules**.

FLAGEOLET, haricot nain de couleur verdâtre, d'un goût très délicat. (V. *haricots*.)

FLAMANDE (A LA), garniture pour pièces de boucherie, composée de choux verts farcis et braisés, de carottes, de navets, de pommes de terre et de carrés de lard maigre (cuits avec les choux), et servie avec sauce demi-glace ou fond de veau. ‖ L'appellation « à la flamande » s'applique aussi à une préparation des *asperges**.

FLAMBAGE, opération qui consiste à faire tourner une volaille ou un gibier de plume au-dessus d'une flamme d'alcool ou de gaz pour les débarrasser des petits poils et du duvet oubliés au plumage.

FLAMBER, arroser une pièce de viande, un entremets ou une omelette d'alcool (rhum ou cognac) et y mettre le feu.

FLAMICHE, flan aux poireaux très en honneur en Bourgogne et en Picardie. (V. *poireaux*.)

FLAMUSSE, flan bourguignon garni de crème au fromage liée aux œufs. (V. *flan à la bourguignonne*.)

FLAN (pâtisserie), sorte de tarte garnie d'un appareil salé ou sucré et servie en hors-d'œuvre chauds ou en entremets sucré.
Foncer un cercle à flan, posé sur plaque, de pâte à foncer ou de pâte feuilletée de 3 mm d'épaisseur, piquer le fond de la croûte avec une fourchette pour éviter qu'elle ne se boursoufle à la chaleur, pincer le bord en crête, cuire à *blanc**, puis garnir de la préparation choisie, dorer au jaune d'œuf et finir de faire cuire à four assez chaud.

FLANS POUR HORS-D'ŒUVRE
ET PETITES ENTRÉES

La croûte est *cuite à blanc** et garnie d'une des préparations suivantes.

flan à la bourguignonne. Blancs de poireaux *étuvés* doucement au beurre, liés à la béchamel et à la crème, le dessus saupoudré de gruyère râpé et arrosé de beurre fondu avant d'être mis à gratiner au four.

flan à la financière. *Ragoût à la financière** lié d'une *sauce demi-glace au madère**, saupoudré de chapelure blonde et gratiné au four.

flan à la florentine. Couche d'épinards cuits, égouttés, hachés et étuvés au beurre, nappée d'une *sauce Mornay**, saupoudrée de gruyère râpé, arrosée de beurre fondu et gratinée au four.

flan au fromage. Sauce Béchamel très épaisse, montée à la crème, salée, poivrée, liée hors de feu avec des jaunes d'œufs et du fromage râpé, et dans laquelle on ajoute en dernier les blancs d'œufs montés en neige.

flan aux fruits de mer. Huîtres, moules, queues de crevettes décortiquées, clovisses, liées d'une *sauce normande**. La préparation, une fois mise dans la croûte, est saupoudrée de chapelure blonde, arrosée de beurre fondu et vivement passée au four.

flan de poissons divers. Filets de poisson pochés au vin blanc ou étuvés au beurre, nappés d'une *sauce crevettes*, *Chivry*, *marinière*, *mousseline** ou *Nantua**.

FLANS D'ENTREMETS

Cercle à flan garni de *pâte à foncer** ou de *pâte feuilletée**, cuite à blanc, saupoudrée de sucre et garnie d'une des préparations suivantes.

flan aux abricots. Moitiés d'abricots dénoyautés saupoudrées de sucre et abricotées à la sortie du four avec une marmelade d'abricots passée au tamis et garnie de demi-amandes mondées.

flan à l'alsacienne. Comme ci-dessus, les abricots ayant été mis à macérer dans du kirsch et couverts de *crème anglaise* avant cuisson.

flan aux cerises. Comme le flan aux abricots, en remplaçant ceux-ci par des cerises dénoyautées.

flan aux cerises à l'alsacienne. Comme ci-dessus, les cerises ayant été mises à macérer dans du kirsch et couvertes de *crème anglaise* avant cuisson.

flan à la crème frangipane ou autre. V. *tartes*.

flan aux fraises. Avec des fraises équeutées, nappées de gelée de groseille.

flan aux framboises. Comme ci-dessus.

flan aux pêches. Comme le *flan aux abricots**.

flan aux pommes ou **aux poires.** Tranches minces de pommes ou de poires, rangées en couronne jusqu'au centre du moule, saupoudrées de sucre et abricotées en sortant du four.

flan aux pommes à l'alsacienne. Comme ci-dessus, mais en parfumant à la cannelle et en nappant de *crème anglaise* avant de faire prendre couleur au four.

flan aux prunes. Comme le *flan aux abricots**.

FLANCHET, morceau de bœuf placé entre la tranche grasse et la poitrine.

FLANDRE, FLONDRE, FLET ou **FLÉTAN,** poisson de la même famille que le carrelet, la limande, la sole ou la plie, qui, vivant dans la mer, remonte parfois en eau douce. — Sa chair est délicate et se prépare comme ces autres poissons.

FLEURON, petite pièce de *feuilletage* employée pour décorer le dessus des pâtés en croûte et pour garnir certains plats.

FLORENTINE (A LA), préparation s'appliquant aux poissons et aux œufs dressés sur un lit d'épinards étuvés au beurre, nappés d'une *sauce Mornay**, saupoudrés de râpé et gratinés au four.

FLOUTES, quenelles alsaciennes faites avec de la purée de pommes de terre très serrée.

FLÛTE, petit pain long et mince.

FOIE, viscère de couleur rougeâtre. (V. *abats*.)

Le **foie d'agneau** se prépare généralement en ragoût avec les autres parties de la *fressure** ou en brochettes avec du jambon et des champignons, mais toutes les recettes données pour le foie de *veau** peuvent lui convenir.

Le **foie de bœuf** est beaucoup moins délicat que le foie de veau et ne peut guère se préparer que braisé comme le *bœuf à la bourgeoise** ou coupé en tranches épaisses sautées comme l'entrecôte à *la bourguignonne**. (V. *bœuf*.)

Le **foie de mouton,** d'un goût très médiocre, n'est guère utilisé.

foie d'oie et de canard. V. *oie*.

Le **foie de porc** s'emploie comme élément de farce pour pâtés et charcuteries diverses. Un peu plus fort que le foie de veau, il est cependant très tendre, et toutes les recettes données pour le foie de *veau* peuvent lui convenir.

foie de poisson. Le foie de la lotte de rivière et le foie de la raie sont des mets délicats qui sont employés après pochage dans du vin blanc, pour diverses garnitures maigres et principalement pour celle des coquilles. On en fait aussi des beignets après avoir fait mariner les morceaux de foie pochés dans de l'huile relevée de jus de citron et de fines herbes.

FOIE DE VEAU. C'est le meilleur de tous les foies d'animaux de boucherie, mais d'un prix bien plus élevé. (V. *veau*.)

FONCER, garnir d'une pâte le fond et les parois d'un moule. ‖ Couvrir le fond d'une braisière ou d'une cocotte de couennes de lard et de légumes coupés en tranches. ‖ Habiller le fond d'une terrine à pâté de bardes de lard gras.

FOND, jus formé dans une poêle, une sauteuse ou une cocotte par le suc des viandes et des condiments qu'on y a fait cuire. ‖ Bouillon ou jus, gras ou maigre, destiné au mouillement des sauces et des ragoûts. — Les fonds très réduits donnent les *fumets**, *essences** et *glaces**.

fond blanc. Bouillon à base de viandes blanches coupées en morceaux avec os brisés : maigre de veau 750 g, jarret de veau 1 kg, abattis ou carcasse de volaille 1 kg; mettre le tout dans 3,5 litres d'eau, faire bouillir, écumer, ajouter 2 grosses carottes, 2 poireaux, 2 oignons, un bouquet garni, 15 g de sel. Faire bouillir doucement pendant 3 heures, dégraisser et passer à l'étamine.

fond blanc de volaille. Comme ci-dessus, en ajoutant une poule.

fond brun ou **estouffade.** Il se prépare avec 1,250 kg de paleron de bœuf, 1,250 kg de jarret de veau, 500 g d'os à moelle de bœuf ou de veau, 150 g de couennes fraîches blanchies, 150 g d'os de jambon. Désosser les viandes, les couper en gros morceaux, briser les os, couper en rondelles 3 belles carottes et 3 oignons, faire revenir le tout dans de la graisse, ajouter un bouquet garni, 3 ou 4 gousses d'ail, 20 g de sel et mouiller avec un demi-litre d'eau. Laisser bouillir jusqu'à ce que tout le liquide soit évaporé et que le fond des éléments commence à dorer (c'est ce qu'on appelle « faire tomber à glace »), mouiller de nouveau avec 3,5 litres d'eau et faire cuire à petite ébullition régulière pendant 8 heures. Dégraisser et passer à la mousseline.

fond brun de veau. 1,250 kg d'épaule de veau désossée, 1, 250 kg de jarret de veau, 500 g d'os de veau. Ficeler les viandes, les badigeonner

de graisse, les assaisonner et les faire dorer au four. *Foncer* une marmite avec des carottes et des oignons en rondelles, poser les os cassés dessus, puis les viandes dorées. Ajouter un bon bouquet garni, couvrir et faire *suer** 15 minutes à chaleur douce, mouiller avec un demi-litre de fond blanc, faire bouillir jusqu'à ce que tout le liquide soit évaporé, mouiller de nouveau avec 5 litres de fond blanc ou d'eau, faire bouillir, écumer, ajouter 15 g de sel et laisser cuire à petits bouillonnements continus pendant 6 heures. Dégraisser et passer à l'étamine.

fond brun de veau tomaté. Additionner 2 litres de fond brun de veau de 2 litres de purée de tomates, faire réduire aux trois quarts et passer à l'étamine.

fond de gibier. Le faire comme le fond brun de veau, avec 1,500 kg de bas morceau de chevreuil, 1 kg de parures de lièvre ou de lapin de garenne, une vieille perdrix ou un vieux faisan, un morceau de couenne fraîche, 50 g de graisse, carottes, oignons, bouquet garni, 20 g de sel, 3 litres de fond blanc ou eau et un demi-litre de vin blanc.

fond de poisson. Se prépare avec les arêtes et parures de poissons, dont les filets seuls sont employés d'autre part. Faire cuire ces arêtes et parures dans moitié eau salée, moitié vin blanc sec, avec des oignons émincés, des queues et racines de persil, du thym, une demi-feuille de laurier et un jus de citron. Laisser bouillir, écumer, cuire à petite ébullition jusqu'à forte réduction et passer dans une mousseline.

FONDANT, sucre cuit au boulé (40° au pèse-sirop), travaillé à la spatule sur un marbre jusqu'à ce qu'il soit devenu très blanc et lisse. — Le fondant, parfumé et coloré de diverses manières, s'emploie pour glacer les entremets, les pâtisseries et les bonbons; on l'achète généralement tout prêt.

FOND DE PLAT, rondelle de bois habillée de papier d'étain, avec laquelle on rehausse le fond d'un plat afin de mettre en valeur une pièce de viande froide.

FONDRE (FAIRE), cuire dans un récipient couvert certains légumes avec un corps gras, sans autre mouillement que l'eau de végétation rendue par les légumes.

FONDUE DE LÉGUMES. Mélange de légumes émincés finement et cuits longuement dans du beurre jusqu'à ce qu'ils soient entièrement fondus en purée. Cette fondue est employée dans un grand nombre d'apprêts.

fondue de carottes. Faire étuver doucement dans du beurre 500 g de carottes coupées en mince julienne, assaisonner de sel et d'une pincée de sucre, et laisser cuire en aspergeant de temps en temps de quelques gouttes d'eau jusqu'à ce que les carottes soient en purée.

fondue de céleri. Couper un céleri à côtes ou en branches ou un céleri-rave en très petits morceaux, faire fondre très doucement dans du beurre avec quelques gouttes d'eau ou de bouillon jusqu'à écrasement complet du légume.

fondue de champignons. Champignons finement émincés, étuvés au beurre, puis liés à la crème et gratinés ensuite.

fondue d'endives. Les endives, finement émincées, sont doucement étuvées au beurre, salées, poivrées et servies comme garniture d'œufs, de volailles ou de poissons.

fondue de laitues. Ciseler en minces lanières des cœurs de laitues

bien pommés, les cuire doucement au beurre avec un peu de sel jusqu'à ce que l'eau de végétation soit entièrement évaporée.

fondue d'oignons. Etuver doucement dans du beurre, sans les laisser colorer, des oignons émincés et hachés, en les humectant de temps en temps d'eau ou de bouillon.

fondue d'oseille. Comme la fondue de laitues.

fondue de piments doux. Epluchés et épépinés, les piments sont doucement étuvés dans du beurre, salés et poivrés.

fondue de poireaux. Blancs de poireaux détaillés finement et étuvés au beurre.

fondue de tomates. Faire cuire au beurre 100 g d'oignon haché ; lorsqu'il commence à blondir, lui ajouter 6 belles tomates pelées, épépinées, pressées et coupées en gros morceaux. Assaisonner de sel, de poivre et de gousses d'ail écrasées, et faire cuire doucement jusqu'à évaporation complète de l'eau de végétation. Ajouter un peu de persil haché. En ajoutant de l'estragon et du cerfeuil hachés, on obtient la *fondue de tomates à la niçoise*, et en ajoutant une pincée de safran la *fondue de tomates à l'orientale*.

FONDUE DE FROMAGE. Pour bien réussir la fondue, il faut posséder le caquelon en fonte émaillée, le petit réchaud à alcool et les longues fourchettes qui sont nécessaires à sa préparation et à sa dégustation. Compter par personne 200 g de gruyère (emmental, comté, ou beaufort), un demi-verre de très bon vin blanc sec et un verre à liqueur de kirsch.

fondue de la Franche-Comté. Couper le fromage en dés, le mettre dans le caquelon avec le vin blanc sec et une gousse d'ail écrasée. Faire chauffer doucement en remuant,

retirer la gousse d'ail dès que le mélange commence à fondre, ajouter une pointe de poivre de Cayenne et continuer à remuer jusqu'à ce que le mélange soit très onctueux. Ajouter le kirsch et servir sur le réchaud.

fondue des hautes montagnes alpines. Couper le fromage en dés, le mettre dans un saladier et le recouvrir de vin blanc. Faire doucement chauffer le caquelon sur le petit réchaud, y verser le vin blanc qui recouvrait le fromage, piquer une gousse d'ail à peine écrasée avec une longue fourchette et remuer le vin avec jusqu'à frémissement ; retirer l'ail et la fourchette, ajouter les dés de fromage en remuant jusqu'à parfaite onctuosité, poivrer, ajouter le kirsch et servir sur le réchaud.

Chaque convive dispose d'une assiette contenant des cubes de pain ; à l'aide d'une longue fourchette, il trempe un morceau de pain dans la fondue et le porte à sa bouche.

fondue savoyarde. Frotter le fond du caquelon avec de l'ail, y verser le vin blanc, faire chauffer jusqu'à frémissement, y verser l'emmental râpé et continuer de remuer avec une cuiller en bois. Lorsque le fromage commence à fondre, poivrer, ajouter le kirsch et continuer de tourner hors de feu jusqu'à ce que le mélange soit devenu très homogène. Remettre sur le réchaud et servir.

FONTAINE, farine mise en tas, au milieu duquel on creuse un trou pour permettre d'y placer les ingrédients qui entreront dans la composition de la pâte.

FORESTIÈRE (A LA), garniture pour pièces de boucherie et volailles, composée de morilles, de gros dés de lard maigre sautés au beurre et de pommes de terre noisettes. — Servie avec *sauce demi-glace* ou *fond* de veau.

FOUGASSE, galette de fine farine de froment, cuite au four.

— En Auvergne, on prépare la fougasse en travaillant ensemble 1 livre de farine tamisée, 100 g de beurre, 15 g de levure de boulanger, un petit verre de cognac, quelques gouttes d'eau de fleur d'oranger et 1 décilitre de lait. On laisse reposer 12 heures, puis on dresse en couronne sur une feuille de papier beurré, on dore à l'œuf et on fait cuire au four à chaleur modérée.

FOUET, ustensile servant à battre les blancs d'œufs ou la crème, à monter les *sauces* béarnaise, hollandaise et mayonnaise.

FOUETTÉE (CRÈME), crème fraîche battue au fouet jusqu'à ce qu'elle soit devenue très légère et mousseuse.

FOULER, passer une purée ou un *appareil* quelconque dans une étamine en appuyant dessus avec une spatule en bois.

FOULQUE, oiseau ayant quelque analogie avec la poule d'eau, dont il a la chair noire et sèche et la saveur médiocre. — A cause de sa peau huileuse, la foulque doit être écorchée avant cuisson. Elle s'apprête comme le *canard sauvage**.

FRAISAGE, opération consistant à presser une pâte détrempée avec la paume des mains pour la fragmenter et obtenir un mélange parfait.

FRAISE, fruit à pulpe charnue, très juteuse et parfumée. — Les fraises sont classées en deux groupes : les *fraises des quatre saisons,* fraises des bois améliorées, à chair ferme et extrêmement parfumée et les *grosses fraises,* qui comptent de nombreuses variétés également très bonnes. Les fraises représentent d'exquis desserts et permettent la fabrication de fines

confitures, d'entremets et de sorbets de grande classe, ainsi que de glaces, de sirops et de liqueurs.

fraises (bavaroise aux). Les fraises, lavées, équeutées et passées au tamis fin, sont mêlées à une égale quantité de crème fraîche fouettée et de crème anglaise à la vanille refroidie. Le tout est versé dans un moule à bavaroise et pris dans une *sorbetière**.

fraises cardinal. Dresser les fraises dans une coupe en verre, les napper de gelée de framboise, parsemer le dessus d'amandes fraîches effilées et tenir sur glace jusqu'au moment de servir.

fraises au champagne. Les fraises, lavées, équeutées et épongées, sont dressées dans un compotier, largement saupoudrées de sucre et arrosées de champagne glacé.

fraises (confiture de). V. *confitures.*

fraises en bocaux (conservation des). Choisir des fraises très saines, mûres juste à point et d'égale grosseur. Les laver, enlever les pédoncules et égoutter doucement sur un linge. Placer les fraises dans une terrine et verser dessus un sirop bouillant fait avec 1 kg de sucre et 1 litre d'eau pour 4 kg de fraises. Laisser macérer jusqu'au lendemain. Ranger alors les fraises avec précaution dans les bocaux, filtrer le sirop de macération pour le débarrasser des petites graines dures qui étaient p'quées dans la partie charnue des fraises et se sont détachées pendant la macération dans le sirop, le faire réduire et le verser bouillant sur les fraises. Essuyer la rainure du haut des bocaux, placer caoutchoucs et couvercles, et faire stériliser 20 minutes à eau frémissante (87 °C).

fraises à la crème. Dresser les fraises, lavées et équeutées, sur un

compotier et les napper de crème fraîche ou de crème Chantilly.

fraises (crème fraîche glacée aux). Passer au tamis une livre de fraises des bois, mélanger la pulpe obtenue à 100 g de sucre en poudre, puis à un demi-litre de crème fraîche. Placer dans le réfrigérateur jusqu'au moment de servir.

fraises (flan aux). V. *flans d'entremets.*

fraise des bois (gelée de). Faire crever en plein feu, dans la même bassine, 3 kg de fraises et 3 kg de groseilles avec 3 verres d'eau. Laisser égoutter sur un tamis de crin, sans presser pour recueillir un jus très clair. Faire un sirop très épais avec 5 kg de sucre et 2 litres d'eau, l'éloigner du feu, y verser le jus des fraises et des groseilles, bien mélanger, mettre en pots et attendre 48 heures avant de couvrir.

fraises (glace aux). V. *glace de fruits.*

fraises Melba. Mettre au fond d'une coupe une couche de glace à la vanille, dresser dessus de belles fraises bien mûres et recouvrir d'une purée de framboises sucrée. Tenir sur glace.

fraises (mousse aux). Passer au tamis 250 g de fraises, mêler la purée obtenue à un demi-litre de crème fraîche fouettée et sucrée. Verser dans un moule et faire prendre sur glace.

fraise (ratafia de). V. *liqueurs.*

fraises (sauce aux). Passer 250 g de fraises au tamis, mélanger la pulpe écrasée à 100 g de sucre, ajouter un demi-verre d'eau et faire doucement étuver au coin du feu. Lier avec une cuillerée à café de crème de riz diluée avec un peu d'eau et laisser encore étuver 5 minutes. Cette sauce, qui sert pour napper entremets et gâteaux, doit avoir la consistance d'une crème épaisse.

fraise (sirop de). Prendre même poids de fraises que de groseilles bien mûres, les écraser au pilon sur tamis fin pour recueillir le jus, lui ajouter même poids de sucre en poudre et faire bouillir 5 minutes. Ecumer, verser dans une terrine, laisser refroidir et mettre en bouteilles.

fraises (soupe aux). Eplucher les fraises, les faire bouillir 5 minutes dans de l'eau légèrement sucrée, verser sur des biscottes et servir sans attendre.

fraises (tarte aux). V. *tarte.*

fraises au vin rouge. Comme les fraises au champagne, en remplaçant celui-ci par du vin rouge assez corsé.

FRAISE DE VEAU, membrane épaisse qui enveloppe les intestins du veau. — La fraise se prépare comme la tête de veau.

FRAISER. V. *fraisage.*

FRAMBOISE, fruit du framboisier. — La framboise est le fruit le plus suave et le plus parfumé de nos contrées. Elle se consomme crue, simplement avec du sucre en poudre ou avec de la crème. Comme avec les fraises, on peut préparer avec les framboises toutes sortes de mets délicieux.

framboises (bavaroise aux). Comme la bavaroise aux *fraises*.*

framboises en bocaux. Comme les *fraises en bocaux*.*

framboises au champagne. Comme les *fraises au champagne*.*

framboises (compote de). Faire un sirop de sucre très épais, y jeter les framboises, laisser bouillir 5 minutes, verser dans une jatte et laisser refroidir.

framboises (confiture de). V. *confitures.*

framboises à la crème. Placer les framboises dans une coupe de verre

et les couvrir de crème fraîche sucrée ou de crème Chantilly.

framboises (flan aux). V. *flans d'entremets.*

framboise (gelée de). Faire crever quelques instants sur le feu 5 kg de framboises et 5 kg de groseilles égrenées, mises ensemble dans la bassine avec 3 verres d'eau. Verser sur un tamis de crin et laisser égoutter sans presser pour obtenir un jus très clair. Le mêler à un sirop bouillant fait avec 2 litres d'eau et 5 kg de sucre, cuit au cassé (40° au pèse-sirop). Bien mêler et mettre en pots. Attendre plusieurs jours avant de couvrir.

framboises (glace aux). V. *glace de fruits.*

framboises (mousse aux). Comme la mousse aux *fraises*.*

framboise (ratafia de). V. *liqueurs.*

framboises (sauce aux). Comme la sauce aux *fraises*.*

framboise (sirop de). Écraser les framboises, les laisser fermenter pendant 24 heures, les tordre dans un torchon mouillé, décanter le jus obtenu, passer à la chausse et ajouter même poids de sucre en poudre. Faire prendre un bouillon, laisser refroidir et mettre en bouteilles.

framboises (soufflé de). Voir *soufflés.*

framboises (tarte aux). Voir *tarte.*

FRANÇAISE (A LA), garniture pour grosses pièces de boucherie, composée de *croustades** de pommes de terre duchesse évidées, panées et frites, remplies d'une macédoine de légumes étuvés au beurre, de petites bottes de pointes d'asperges, de laitues braisées et de têtes de chou-fleur légèrement sautées au beurre, le tout nappé d'une *sauce hollandaise*.* — Servie avec fond de veau clair.

FRANCILLON, salade composée de moules, de pommes de terre et de truffes. (V. *salade.*)

FRANGIPANE, pâte préparée comme la *pâte à chou*,* avec farine, jaunes d'œufs, beurre et lait, et employée pour la confection des quenelles de volaille et de poisson. ‖ Crème servant à garnir les gâteaux. (V. *crèmes pour entremets et pâtisserie.*)

FRAPPER, congeler un liquide ou une crème en les plaçant sur de la glace pilée ou dans un réfrigérateur.

FRASCATI (A LA), garniture pour grosses pièces de boucherie, composée d'escalopes de foie gras, de pointes d'asperges, de champignons et de truffes, ou de gros champignons cuits au four, les uns remplis d'un salpicon de truffes, les autres de pointes d'asperges étuvées au beurre et de petites escalopes de foie gras. — Servie avec *demi-glace* au porto.

FRÉMISSEMENT, se dit d'un liquide agité d'un léger frissonnement précédant le point d'ébullition. — Le pochage des œufs, des quenelles et certaines cuissons pour le moins délicates se font au frémissement de l'eau, à 87 °C.

FRÊNE, arbre dont les feuilles sont employées pour confectionner une boisson économique. (V. *boissons de ménage.*)

FRESSURE, viscères des animaux de boucherie : foie, cœur, rate, poumons.

FRIANDS, petits pâtés de *feuilletage** fourrés de chair à saucisse.

FRICANDEAU, tranche de veau prise dans la noix, piquée de lard et sautée à la poêle. (V. *veau.*) ‖ Darne ou filet d'esturgeon et de thon frais.

FRICASSÉE, mode de préparation de la volaille, de certaines viandes de boucherie (agneau, veau) et du poisson, détaillés en morceaux et revenus au beurre, puis mouillés d'un fond blanc, comme une *blanquette**, ou avec du vin blanc, et liés en dernière minute avec de la crème fraîche et un jaune d'œuf. On ajoute généralement aux fricassées des petits oignons blancs et des champignons de couche.

FRIRE, cuire dans un bain de graisse ou d'huile brûlante.

FRITOT, beignet d'escalopes de volaille, de ris de veau, de cervelles, de certains légumes, mis à mariner à l'avance dans de l'huile avec jus de citron et persil haché ou fines herbes, trempés dans de la pâte à frire et cuits en pleine friture très chaude.

FRITURE, mode de cuisson qui consiste à plonger un aliment dans un corps gras porté à haute température.
— Le terme de *friture* désigne aussi le corps gras dans lequel se fait cette cuisson : huile, beurre, graisse.
L'opération doit se faire dans une friture abondante et donc dans un récipient de contenance suffisante. On reconnaît que la friture est chaude lorsqu'elle frissonne légèrement à la surface, lorsqu'elle exhale une odeur caractéristique de friture, lorsqu'elle dégage une vapeur sèche et blanchâtre.
Lorsque les aliments sont frits à point, ils sont d'un beau jaune brun doré et fermes, et ils surnagent au-dessus de la friture. Il faut les retirer aussitôt, alors que cette dernière est très chaude pour qu'ils ne soient pas trop gras.

FROMAGES, produits obtenus à base de lait dont la caséine a été coagulée à l'aide de présure. — Notre pays compte plusieurs centaines de variétés de fromages, ayant chacune un aspect caractéristique. La plupart des fromages sont fabriqués selon des traditions très anciennes, souvent presque millénaires, puisqu'on retrouve l'origine du fromage chez les Gaulois. Le progrès et la science ont amélioré et modifié la fabrication des produits, mais ce qui demeure et que l'on peut appeler « nos crus de fromages », c'est la diversité de notre climat, nos plaines, nos montagnes, nos herbes, nos graminacées, en un mot tout ce qui communique au lait de nos vaches une richesse et une saveur inégalables.
Les fromages sont divisés en deux groupes :

— *ceux qui ne subissent pas d'affinage*, qui sont une sorte de lait solidifié qui a plus ou moins perdu de son eau ;

— *ceux qui subissent un affinage* et dont la caséine, transformée par voie microbienne, présente une composition très variable selon les espèces.

On peut classifier ainsi ces deux groupes :

1° **Les fromages frais**

maigre, à la pie, à la crème, petit-suisse, double-crème, bondon, etc.

2° **Les fromages affinés**

à pâte molle

camembert, livarot, pont-l'évêque, brie, coulommiers, maroilles, rollot, géromé, etc.

à pâte dure

pressés
hollandes divers, gouda, leyden, fromage du Cantal, de Gex, roquefort, etc.

pressés et cuits
gruyère, emmental, comté, Port-Salut, etc.

FROMAGE DE TÊTE DE PORC.
V. *porc.*

FROMENT, synonyme de *blé.*

FRUIT, production des végétaux succédant à la fleur et contenant la semence. — Ne sont généralement considérés comme fruits que ceux qui se consomment en dessert; cependant, différents fruits font partie des légumes : aubergines, courges, citrouilles, piments doux, tomates, etc. On trouve par ordre alphabétique les recettes se rapportant aux fruits dessert et aux légumes fruits.

fruits confits au sucre. V. *abricot, ananas, cerise, figue, mandarine, melon.*

fruits confits au vinaigre. V. *cerise, cornichon.*

fruits déguisés (confiserie). Petits fruits (cerises, mirabelles, raisin) traités frais ou préalablement conservés dans de l'eau-de-vie, enrobés de *fondant** au sucre, de couleur appropriée à celle du fruit. Les fruits déguisés font partie des petits fours.

fruits à l'eau-de-vie. V. *abricot, cerise, noix verte, prune, raisin,* etc.

fruits de mer. Crustacés cuits et refroidis, coquillages divers, crus, servis ensemble comme hors-d'œuvre.

fruits rafraîchis. Mélange de fruits de saison employés tels quels (fraises, framboises, mûres), dénoyautés (cerises, mirabelles), épluchés et coupés en morceaux (ananas, bananes, pêches, poires, pommes), retirés de leur coque verte (amandes, noix fraîches) ou divisés en quartiers (mandarines, oranges), réunis dans une jatte, saupoudrés de sucre, arrosés de calvados, de kirsch, de rhum ou de marasquin et rafraîchis sur glace pilée ou dans le réfrigérateur.

fruits secs. Fruits sans leur coque (amandes, noisettes, noix), et fruits déshydratés par dessiccation : abricots, figues, pommes, poires, pruneaux, raisins.

FUMAGE ou **BOUCANAGE,** procédé de conservation appliqué aux viandes, à la charcuterie et aux poissons. — La meilleure fumée pour le boucanage est celle qui est produite par la combustion lente des copeaux de bois dur (chêne, hêtre, bouleau, orme, charme), du laurier, du genévrier et du thym.

On ne doit jamais employer de bois vert ou de bois résineux (tel le sapin), qui donne un goût très désagréable aux produits. Le fumage est obtenu dans une chambre à fumer, boîte à fumage, ou plus simplement en suspendant les produits dans une grande cheminée de ferme.

FUMET, préparation liquide employée pour corser et parfumer les fonds de cuisson, les sauces, les farces, etc.

Les fumets s'obtiennent en faisant bouillir des substances nutritives et aromatiques, et cela jusqu'à réduction poussée.

fumet de champignons. Il est obtenu par la réduction de l'eau de constitution rendue par les champignons lors de leur cuisson.

fumet de gibier. Fond de *gibier** très réduit.

fumet de poisson. Fond de *poisson* très réduit, servant pour la cuisson des poissons au vin blanc et pour la confection des sauces spéciales pour poisson.

fumet de truffes. Il s'obtient en faisant longuement bouillir des parures de truffe dans du madère.

fumet de volaille. Fond *blanc* de *volaille** très réduit.

FUSIL, instrument servant à affûter les couteaux.

GALANTINE, préparation faite avec une volaille, un gibier à plume ou une viande désossée qu'on farcit (v. *farce de veau pour galantines et pâtés*), qu'on roule en ballottine et qu'on fait cuire dans un *fond blanc** de veau, de volaille ou de gibier, selon le cas, rehaussé de madère, de vin blanc ou d'eau-de-vie. Après 3 heures de cuisson, la galantine est pressée légèrement dans un linge et mise sous presse. Pendant son refroidissement, le fond de cuisson est réduit et passé pour former une gelée, que l'on dégraisse parfaitement et qui, une fois refroidie et bien prise, est hachée et sert à entourer la galantine.

GALETTE (pâtisserie), gâteau de forme ronde fait avec de la *pâte feuilletée**. — C'est le gâteau symbolique de la fête des Rois dans les provinces situées au-dessus de la Loire et surtout dans la région parisienne. En dessous de la Loire et dans tout le midi de la France, la galette des Rois est faite en forme de couronne avec de la *pâte briochée** saupoudrée après cuisson de gros sucre. Dans l'un comme dans l'autre cas, elle contient obligatoirement la fève symbolisée par un petit sujet en porcelaine.

galette de plomb. 300 g de farine tamisée, 300 g de beurre, un œuf, plus un jaune, 5 g de sucre en poudre, 15 g de sel fin, 2 cuillerées à soupe de crème fraîche ou de crème de lait bouilli. Disposer la farine en fontaine, mettre au milieu le sel, le sucre, la crème et le beurre manié, et incorporer le tout, peu à peu, à la farine pour obtenir une *pâte sablée**, c'est-à-dire en très petites parcelles. Verser dessus l'œuf et le jaune battus en omelette, en serrant progressivement avec les mains pour bien incorporer à la pâte. Rouler celle-ci en boule, la recouvrir d'un linge mouillé et la laisser reposer une demi-heure dans un endroit frais. L'aplatir alors avec les mains, sur une table légèrement farinée, et la replier trois fois sur elle-même. La rouler de nouveau en boule et abaisser sur 3 cm d'épaisseur en lui donnant une forme bien ronde. Placer dans une tourtière beurrée, dorer le dessus au jaune d'œuf et le rayer en losanges à l'aide des pointes d'une fourchette. Cuire de 20 à 25 minutes à four moyen. Servir tiède ou froid.

galettes de pommes de terre. V. *pommes de terre*.

GARBURE ou **soupe béarnaise.** Un petit chou pommé, 5 pommes de terre, un blanc de poireau, un oignon, une gousse d'ail, une branche de thym, un piment doux, une poignée de haricots blancs, un morceau de petit salé et une cuisse d'oie confite. Couper tous les légumes en morceaux et les faire cuire dans de l'eau salée et poivrée avec le piment, l'ail et le thym. Ajouter le petit salé au bout d'une demi-heure et la cuisse d'oie 20 minutes avant la fin de la cuisson. Verser dans la soupière sur de minces tranches de pain rassis et servir à part le petit salé et la cuisse d'oie.

GARDON, poisson d'eau douce, tenant de la carpe et de la brème. —

Sa chair est assez fine, mais garnie d'un grand nombre d'arêtes. Le gardon se traite surtout en friture.

GARNITURES, articles ajoutés à certains *apprêts* ou placés autour des pièces de boucherie, des volailles, des gibiers à plume et des poissons au moment de les servir. — Les garnitures sont dites *simples* lorsqu'elles ne comportent qu'un seul élément : chou braisé, haricots verts, fonds d'artichauts étuvés au beurre, carottes à la Vichy, champignons, concombre, fenouil, fèves fraîches, laitues braisées, lentilles en purée, marrons, navets, petits pois, etc. Elles sont dites *composées* lorsqu'elles comportent plusieurs légumes dressés par petits paquets séparés. Toutes les garnitures composées sont indiquées à leur nom, par ordre alphabétique.

GÂTEAU, terme générique désignant toutes les pâtisseries. — Les pâtes les plus couramment employées pour la confection des gâteaux sont : la *pâte feuilletée*, la *pâte brisée*, la *pâte à foncer*, la *pâte à brioche*, la *pâte à chou*, la *pâte à savarin*, la *pâte à génoise*, la *pâte à baba*. A ces pâtes de base s'ajoutent un grand nombre de préparations complémentaires telles que la *pâte d'amandes*, la *pâte à biscuits*, la *pâte à petits gâteaux secs*, etc. Voir les particularités de ces pâtes à leurs rubriques.

GAUDES, bouillie de maïs. — Que les gaudes soient fabriquées en Franche-Comté, en Bourgogne, en Limousin ou en Périgord, la façon de procéder ne varie guère : délayer 300 g de farine de maïs dans un peu d'eau tiède, puis verser le mélange dans 1 litre d'eau bouillante salée, laisser mijoter doucement pendant 1 heure, délayer avec du lait chaud et un bon morceau de beurre ou de la crème, verser dans des bols et servir en même temps que la soupe.

GAUFRE, pâtisserie très légère cuite entre les fers beurrés d'un *gaufrier**, placés à l'extrémité de deux longs manches se croisant (ceux-ci permettent de presser fortement la pâte, qui prend la forme du quadrillage des fers, ou plateaux, du gaufrier). Mettre dans une terrine 250 g de farine tamisée, 50 g de beurre fondu, 3 cuillerées de sucre en poudre, une pincée de sel, 3 œufs, du zeste de citron coupé très finement ou de la vanille en poudre. Délayer peu à peu avec du lait, jusqu'à consistance d'une *pâte à crêpes*. Faire chauffer le gaufrier des deux côtés, l'ouvrir et graisser les deux plateaux avec un morceau de beurre contenu dans une mousseline, y verser une louche de pâte, fermer les fers en les pressant un peu pour que le dessin en relief s'y reproduise bien. Poser sur le feu et, lorsque la gaufre est cuite d'un côté, retourner le fer pour faire cuire l'autre face. On constate le degré de cuisson en écartant légèrement les plateaux l'un de l'autre. Lorsque la gaufre est bien uniformément dorée, la détacher du moule à l'aide d'un couteau et la faire tomber sur un plat. Saupoudrer largement de sucre en poudre ou de sucre glace.

GAUFREUSE, petit appareil servant à gaufrer le rebord des pâtisseries.

GAUFRIER, appareil spécial composé de deux plaques de fonte épaisse, placées à l'extrémité de deux longs manches se croisant, et employé pour la confection des gaufres.

GAULOISE (A LA), garniture pour gros poissons braisés ou pochés, composée de barquettes de pâte remplies d'un salpicon de truffes et de champignons à la crème, de croquettes de pommes de terre et d'écrevisses, et servie avec une *sauce matelote**. ‖ Gar-

niture pour petites pièces de boucherie et volailles dépecées, composée de tartelettes de pâte remplies de rognons et de crêtes de coqs frits à la Villeroi, c'est-à-dire enrobés de *sauce Villeroi** avant d'être panés à l'anglaise et plongés dans de la friture, de champignons et de truffes, et servie avec le fond de cuisson de la pièce de boucherie ou de la volaille dépecée.

GAYETTE, crépinette faite avec du foie de porc et du lard frais enveloppés dans de la toilette ou crépine de porc. — Les gayettes, d'un poids d'environ 100 g, sont rangées serrées les unes contre les autres dans un plat en fer graissé, arrosées de quelques cuillerées de saindoux et cuites à four chaud pendant une demi-heure.

gayettes provençales. Hacher ensemble le foie, les poumons et les rognons du porc. Peser et ajouter le tiers du poids de chair à saucisse, puis du sel, du poivre, de l'ail et du persil hachés. Rouler en boules, envelopper dans des morceaux de *crépine** et cuire comme il est dit ci-dessus.

GÉLATINE, substance incolore et inodore qui gonfle à l'eau et forme un mucilage prenant en gelée en refroidissant. — Les os, les cartilages et les tendons produisent sous l'action de la chaleur une gélatine animale employée pour la préparation des gelées. La *pectine* contenue dans les fruits produit également un élément gélatineux. (V. **gelées de fruits** et **confitures.**)

GELÉES D'ENTREMETS. Gelées préparées avec un fond collé à la gélatine et parfumé à l'aide d'un vin, d'une liqueur ou d'un jus de fruit dans les proportions de 1 décilitre de liqueur pour 6 décilitres de gelée et de 3 décilitres de xérès, de champagne, de frontignan, de madère, de marsala, de porto ou de jus de fruits,

pour 7 décilitres de gelée. Les gelées d'entremets préparées avec des fruits (ananas, abricots, citrons, mandarines, oranges, raisins, pêches, prunes, etc.) sont généralement parfumées avec du kirsch, du marasquin ou une liqueur.

GELÉES DE FRUITS (confitures). Les gelées sont obtenues à l'aide du jus de certains fruits cuit avec du sucre. Deux conditions sont indispensables pour que la préparation prenne en gelée : que les fruits soient assez acides et qu'ils contiennent suffisamment de pectine, principe gélatinifiable du fruit. Ceux qui ne contiennent pas, ou peu, de pectine (cerises, fraises, poires, etc.) ne peuvent prendre en gelée que si on leur ajoute une base de jus de fruit riche en pectine, et principalement le jus de pomme, dont le goût neutre et peu prononcé s'associe parfaitement aux autres parfums, exception faite pour la cerise et la fraise, qui se « marient » très bien au jus de groseille. — De plus, pour obtenir une gelée très ferme, il est indispensable de ne traiter que des fruits fraîchement cueillis, n'ayant donc pas encore subi un commencement de fermentation. Cette fermentation détruit le principe gélatinifiable du fruit ; c'est pourquoi, lors de la préparation des sirops et des liqueurs, on laisse au contraire agir la fermentation, qui empêche la prise en gelée. — Les recettes de gelées de fruits sont données par ordre alphabétique. (V. **cassis, citron, coing, groseille, orange, pomme,** etc.)

GELÉES DE VIANDES

gelée d'aspic. Préparer un *fond brun** très réduit, le passer à la serviette et le clarifier selon la méthode habituelle.

gelée blanche. Se prépare avec un *fond blanc** très réduit et clarifié.

gelées (clarification des). Les *fonds* préparés selon les indications données sont soigneusement dégraissés, renforcés de gélatine, puis mêlés (par litre) à 50 g de viande hachée (de bœuf ou de veau selon la gelée) et à 1 blanc d'œuf battu à la fourchette. Faire partir à grand feu en remuant avec un fouet, puis reculer au coin du feu et laisser frémir pendant 35 minutes. Passer à la serviette mouillée et parfumer, selon le cas, avec le vin approprié (madère, malvoisie, xérès, porto ou marsala), à la proportion de 1 décilitre par litre de gelée. Lorsqu'on parfume au champagne, au sauternes ou au vin d'Alsace, il faut mettre 2 décilitres.

gelée (croûtons de). Bandes de gelée très consistante découpée en dents de loup, avec lesquelles on garnit et décore les pièces de viandes servies froides.

gelée pour gibier. Se prépare avec un *fond de gibier** très réduit et clarifié.

gelée hachée. Gelée très consistante, hachée plus ou moins finement pour servir de décoration aux plats froids.

gelée pour poisson. Se prépare avec un *fond de poisson** très réduit et clarifié.

gelée pour volaille. Se prépare avec un *fond de volaille** très réduit et clarifié.

GÉLINOTTE, oiseau de la grosseur d'une perdrix, à chair blanche et délicate, mais au goût prononcé de bourgeon de sapin. — Se prépare comme le *perdreau**.

GÉLOSE, produit mucilagineux provenant de certaines algues marines. (V. *agar-agar*.)

GENEVOISE, sauce pour poisson à base de vin rouge. (V. *sauces*.)

GENIÈVRE, baie du genévrier, servant à aromatiser les marinades, la choucroute, les merles et les grives.
— A partir de ces graines on prépare une eau-de-vie très aromatique, une excellente liqueur et de la confiture.

genièvre (confiture de). Mettre les baies, cueillies parfaitement mûres, dans une bassine et les recouvrir d'eau. Faire bouillir pendant 1 heure. Ecraser et presser au tamis pour recueillir le jus. Le passer, le mesurer et lui ajouter 700 g de sucre par litre. Continuer la cuisson jusqu'à consistance épaisse, en écumant souvent. Mettre en pots et attendre 24 heures avant de couvrir.

genièvre (liqueur de). Ecraser les baies et les mettre à macérer pendant 15 jours avec de l'eau-de-vie dans un vase en grès ou un grand bocal. Au bout de ce temps filtrer le mélange et y ajouter plus ou moins de sirop de sucre à 30 °B, selon que l'on désire une liqueur très douce ou non. Mettre en bouteilles, de préférence dans des cruchons de grès. Cette liqueur s'améliore beaucoup en vieillissant.

GÉNOISE, gros biscuit de pâte légère, avec ou sans amandes, servant de base à un gâteau fourré aux abricots, aux pommes, à différentes gelées ou avec crème au beurre au chocolat ou au café.

Proportions pour 4 à 6 personnes. 4 œufs, 125 g de sucre en poudre, 125 g de farine, 125 g de beurre et une pincée de sel. Battre au fouet les œufs et le sucre, mis dans un poêlon posé sur feu doux ou dans un bain-marie, jusqu'à ce que le mélange ait gonflé de moitié et soit devenu coulant et mousseux. Retirer du feu et conti-

nuer de battre jusqu'à complet refroidissement. Y ajouter alors la farine en pluie et le beurre ramolli. Bien mêler et verser la pâte dans un moule rond, à biscuit, suffisamment profond, beurré et fariné. Faire cuire à four doux pendant 40 à 45 minutes, démouler sur un gril et laisser refroidir.

génoise à l'abricot. Couper la génoise en trois abaisses d'égale épaisseur. Garnir la première abaisse d'une couche de marmelade d'abricots passée au tamis et parfumée au kirsch, poser dessus la seconde abaisse et la garnir également de marmelade d'abricots, terminer en plaçant bien d'aplomb dessus la troisième abaisse, en l'appuyant légèrement pour la faire bien adhérer au tout. Préparer le glaçage en travaillant sur le coin du feu, sans laisser bouillir : 200 g de sucre glace, 1 blanc d'œuf et 5 cuillerées à soupe de kirsch. Napper aussitôt le gâteau avec ce mélange en l'étalant avec la lame d'un couteau trempée dans de l'eau chaude. Décorer le dessus de quartiers d'orange disposés en étoile, avec 2 ou 3 cerises confites posées au milieu pour former cœur, et piquer le pourtour du gâteau avec des amandes grillées, grossièrement hachées. On peut aussi simplement parsemer le glaçage de pistaches ou d'amandes grillées.

génoise au chocolat ou au café. Elle se prépare comme la génoise à l'abricot, en fourrant les abaisses de biscuit avec une crème au beurre au chocolat ou au café et en nappant le dessus et le tour du gâteau avec la même crème, que l'on recouvre aussitôt de chocolat granulé.

génoise aux marmelades diverses. Elles se préparent comme à l'abricot, avec des marmelades de fraises, de framboises, de prunes ou avec des gelées de fraise ou de framboise.

génoise à la normande. Couper la génoise en deux abaisses, les imbiber de calvados et les fourrer de marmelade de pommes très serrée, passée au tamis fin et mélangée de moitié avec de la *crème pâtissière**. Faire adhérer en pressant légèrement le dessus du biscuit, l'*abricoter** et le glacer au *fondant blanc** parfumé au calvados. Décorer le dessus de moitiés d'amandes mondées et de losanges d'angélique confite.

GEORGETTES, pommes de terre fourrées d'un ragoût de *queues d'écrevisses à la Nantua**. (V. *pommes de terre farcies.*)

GERMON, poisson pêché dans la Méditerranée, ressemblant au thon, mais à chair blanche (d'où le nom de *thon blanc* qui lui est souvent donné). — Se prépare comme le *thon**.

GÉSIER, poche digestive des oiseaux et volailles. (V. *abattis.*)

GESSE, légumineuse à gousses, comportant trois espèces : la *gesse cultivée*, dont les graines se mangent comme les petits pois ; la *gesse chiche*, qui ressemble beaucoup aux pois chiches ; la *gesse tubéreuse*, dont les racines féculentes prennent, cuites sous la cendre, le goût des châtaignes.

GIBELOTTE, lapin fricassé au vin blanc ou au vin rouge.

GIBIER, tout animal vivant à l'état libre ou sauvage. — On classe le gibier en quatre catégories : le *petit gibier* (petits oiseaux dont la taille ne dépasse pas celle de la caille ou de la grive) ; le *gibier à poil* (lapin de garenne, lièvre) ; le *gibier à plume* (faisan, perdreau) et le *gros gibier* ou *venaison* (chevreuil, cerf, daim, sanglier).

gibier (digestibilité du). Les *petits oiseaux*, dont certains se font

cuire sans être vidés (râle, grive, bécasse) et qui se mangent aussitôt tués, sont d'une digestibilité parfaite. Le *gibier à plume,* particulièrement le faisan, demande une légère mortification, qui attendrit la chair et développe la saveur, mais il ne faut pas l'exagérer (v. **faisandage**). Le *gibier à poil,* le lièvre surtout, animal à viande noire, riche en substances extractives, est plus toxique, même à l'état frais, que les viandes de boucherie, surtout lorsqu'on lui fait subir une longue mortification. Pour la *venaison,* seule la chair du jeune chevreuil tué au fusil et consommée fraîche est digestible, alors que celle du cerf et du sanglier, généralement forcés à courre, tués alors qu'ils sont épuisés de fatigue, fiévreux, est plus toxique et moins digestible. Dure et coriace, cette chair nécessite obligatoirement un long marinage ou un *faisandage* de deux ou trois jours pour être parfaitement consommable.

GIGOT, cuisse du mouton ou de l'agneau. — On appelle *gigue* ou *cuissot* la cuisse du chevreuil ou de l'isard et *cuisseau* celle du veau.

GIGUE ou **CUISSOT,** cuisse du chevreuil ou de l'isard.

GIMBLETTE, petite pâtisserie en forme de couronne ou d'étroites bandes de pâte tressées que l'on fait cuire à l'eau bouillante comme les gnocchi avant de les tremper dans de l'œuf battu et de les faire dorer au four, sur plaque beurrée. — La pâte des gimblettes se prépare avec 180 g de sucre en poudre, 120 g d'amandes mondées et pilées, 240 g de farine tamisée, 30 g de levure de bière délayée dans le quart d'un verre de lait, 2 jaunes d'œufs, 60 g de beurre et le zeste râpé d'une orange; on laisse fermenter la pâte 8 heures au chaud avant de l'employer.

GINGEMBRE, rhizome (tige souterraine) d'une plante asiatique à saveur aromatique rappelant celle de la noix de muscade, mais en plus poivré. — Employé comme condiment et à la confection d'une confiture.

GIRAUMONT (cucurbitacée), sorte de courge à chair délicate sucrée et légèrement musquée, qui se consomme crue, en salade comme le concombre, ou cuite, comme la courgette ou le potiron.

GIRELLE, poisson de mer de petite taille, sans écailles et de couleur vive, qui entre dans la préparation de la *bouillabaisse,* ou peut être traité par friture.

GIROFLE (CLOU DE), bourgeon desséché de la fleur du giroflier qui pousse sous les tropiques (Réunion, île Maurice, Antilles, Zanzibar). — Il a une saveur persistante, chaude et piquante, et est employé comme condiment.

GÎTE A LA NOIX, morceau de la cuisse du bœuf, employé surtout pour le pot-au-feu.

GLAÇAGE. Le terme de *glaçage* (ou *glacer*) s'applique à des opérations tout à fait différentes.
On *glace* une substance en la plaçant dans une sorbetière ou un réfrigérateur jusqu'à consistance de glace.
On *glace* une pièce de viande en la soumettant à la chaleur du four après l'avoir arrosée de son jus.
On *glace* un poisson, des œufs, du chou-fleur en les nappant de sauce blanche avant de les placer dans le four pour prendre couleur.
On *glace* un entremets, une pâtisserie en les saupoudrant de sucre glace ou de fondant*.

GLACE, eau congelée. ‖ Fond de cuisson amené par réduction à une

consistance sirupeuse et servant à finir certaines sauces en leur donnant onctuosité et saveur. (V. **fond.**) — La glace de poisson est désignée sous le nom de *fumet*.

glace (demi-). *Fond* clair mêlé de sauce espagnole et de madère. (V. **sauces.**)

glace de gibier. *Fond de gibier** très réduit, dégraissé et passé.

glace de poisson. *Fumet de poisson** très réduit, dégraissé et passé.

glace de viande. *Fond brun** très réduit, dégraissé et passé.

glace de volaille ou **glace blonde.** *Fond de volaille** très réduit, dégraissé et passé.

GLACE D'ENTREMETS. Préparation à base de sirop de fruits ou de purée de fruits, de crème anglaise, de crème fraîche, de pâte à bombe ou à parfait, congelée dans une sorbetière ou dans la partie du haut d'un réfrigérateur et que l'on démoule au moment de servir en plongeant un instant le moule dans de l'eau chaude et en le renversant sur le plat de service. Les glaces d'entremets se divisent en plusieurs sortes de préparations :
— les *glaces* proprement dites ;
— les *bombes glacées* ;
— les *coupes glacées* et *sorbets* ;
— les *marquises* et *mousses* ;
— les *parfaits, poudings glacés* et *charlottes russes*.

glaces aux amandes, noix, noisettes, pistaches. Se font avec un appareil de crème anglaise aux amandes, aux noix, aux noisettes, ou aux pistaches. (V. **crème anglaise.**)

glace à la crème. Se prépare avec une *crème anglaise** à la vanille, au chocolat, au café ou au caramel, ou avec de la crème fraîche fouettée ou non.

glace de fruits. Abricots, ananas, bananes, cerises, citrons, fraises, framboises, groseilles, melons, pamplemousses, que l'on presse et passe, et auxquels on ajoute du sirop de sucre à 32° pour que le mélange des deux, jus et sirop, titre 22° au pèse-sirop.

glace aux liqueurs. Sirop de sucre titré à 32°, dans lequel on ajoute par litre 1 décilitre de liqueur (anisette, curaçao, cherry-brandy, kirsch ou rhum) et un peu de jus de citron, le mélange devant titrer (ou peser) 22° au pèse-sirop.

glace Plombières. Se fait avec un appareil à *crème Plombières**.

glace Plombières aux marrons. Délayer 250 g de purée de marrons glacés avec 1 litre de crème anglaise à la vanille chaude. Passer finement le mélange, faire prendre sur glace et travailler à la spatule en mêlant un demi-litre de crème fouettée et 3 cuillerées à soupe de marasquin. Mettre dans le moule et faire *frapper** sur glace pendant 1 h 30.

glace pralinée. Ajouter à 1 litre de crème anglaise à la vanille 125 g de *pralin** aux amandes, broyé au mortier. On prépare de la même manière les glaces au pralin de noix, de noisettes ou de pistaches.

BOMBES GLACÉES

Les bombes glacées sont des glaces formées de deux préparations différentes, l'une servant à *chemiser** le moule, généralement glace simple à la crème, au sirop ou aux jus de fruits, l'autre placée à l'intérieur, en pâte à bombe.

pâte à bombe. Mettre dans une casserole un demi-litre de sirop de sucre épais et 16 jaunes d'œufs, placer dans un bain-marie et remuer avec un fouet jusqu'à ce que le mélange soit devenu épais, passer au tamis fin et continuer de fouetter jusqu'à complet refroidissement, ce qui rend le mélange léger,

mousseux et blanchâtre. Lui ajouter même quantité de crème fouettée et le parfum choisi : abricot, chocolat, fraise, mandarine, lait d'amandes, marrons glacés.

boule de neige. Bombe chemisée de glace au chocolat, l'intérieur garni de pâte à bombe à la vanille mélangée de dés de fruits confits macérés au marasquin. Elle est nappée, une fois démoulée, de glace à la crème Chantilly poussée à la poche munie d'une douille cannelée.

COUPES GLACÉES
et SORBETS

Les *coupes* se garnissent de différentes préparations glacées mélangées de fruits frais ou confits macérés au kirsch, de glace simple, de glace aux fruits, de crème Chantilly, dressés dans des coupes individuelles en cristal ou en argent, ou des coupes à champagne, le dessus décoré de fruits frais ou confits.

coupes glacées à la cévenole. Le fond des coupes garni de miettes de marrons glacés macérées au kirsch et rafraîchies sur glace, le dessus recouvert au moment de servir d'une couche de glace à la vanille, décorée de crème Chantilly poussée à la poche à douille cannelée et de marrons glacés.

coupes Jacques. Les coupes sont garnies en hauteur avec moitié glace au citron, moitié glace aux fraises, en plaçant entre les deux couches de glace une forte cuillerée de fruits frais macérés au kirsch, le dessus décoré de cerises confites et d'amandes fraîches mondées arrosées de kirsch.

granités. *Sorbets* préparés avec de la glace obtenue en faisant congeler, sans le travailler à la spatule, du sirop de sucre parfumé au jus de fruits ne dépassant pas 14° au pèse-sirop.

sorbets. Se font aux fruits, à la liqueur ou au vin de liqueur. La composition la plus souvent employée est préparée avec un demi-litre de vin de liqueur (muscat, banyuls, grenache, porto, madère ou malaga) mêlé au jus de 2 citrons et d'une orange, et du sirop froid à 22° pour que le mélange de concentration du tout atteigne 15° au pèse-sirop. Elle est aussitôt versée dans la sorbetière, sanglée de glace à l'avance. On la détache à mesure qu'elle s'attache à la paroi afin de la rejeter dans la masse, qui doit rester un peu grenue, on lui incorpore alors le quart de son volume de crème fouettée et un petit verre de liqueur, puis on prend des morceaux de ce sorbet avec la cuiller spéciale, qui permet de prélever des boules que l'on dispose dans les coupes à sorbet et qu'on arrose en dernier lieu avec un peu de liqueur.

MARQUISES et MOUSSES

Les **marquises glacées** se préparent avec une base de sirop de fruits parfumé au kirsch, ne dépassant pas 17° au pèse-sirop, que l'on fait prendre dans la sorbetière avant de lui ajouter le cinquième de son volume de crème Chantilly très ferme, additionnée de purée de fraises ou autres fruits, puis que l'on dresse dans des coupes individuelles.

Les **mousses glacées** se préparent au sirop ou à la crème : *au sirop* en ajoutant à du sirop de sucre titrant 33° une quantité égale de purée de fruits frais (fraises, framboises, abricots, cerises, etc.), puis le double de crème Chantilly ; *à la crème* en ajoutant à un demi-litre de crème anglaise à la vanille, au chocolat ou pralinée un demi-litre de crème fraîche non fouettée, 20 g de poudre de gomme adragante et le parfum choisi (vanille, zeste d'orange ou de citron, liqueurs diverses) ou un demi-litre de pulpe de

fruit frais réduite en purée. Le tout fouetté sur glace jusqu'à ce que le mélange devienne léger et mousseux.

PARFAITS, POUDINGS GLACÉS, CHARLOTTES RUSSES ET AUTRES PRÉPARATIONS GLACÉES

Les **parfaits** sont composés d'une *pâte à bombe** au café, au chocolat, à la vanille ou pralinée mise dans le moule non chemisé de glace simple.

Les **poudings glacés** subissent la même préparation que les *bombes**, mais sont moulés dans des moules à pouding.

La **charlotte russe** se prépare avec de la *pâte à bombe** mise dans un moule à charlotte chemisé de gaufrettes roulées serrées les unes contre les autres, de biscuits à la cuiller imbibés de liqueur ou d'étroits rectangles de biscuit génoise.

Le **soufflé glacé** se prépare avec une composition de mousse glacée aux fruits ou à la crème, dressée à ras bord dans une timbale à soufflé chemisée d'une bande de papier collée au beurre, dépassant le rebord du moule de 3 cm, ou dans des caissettes de papier gaufré également chemisées d'une bande de papier dépassant le bord de 3 cm. La bande de papier est retirée avec précaution au moment de servir.

tranches napolitaines. Entremets glacé composé de *pâte à bombe** et de glace simple disposées dans le moule par tranches superposées et que l'on divise en tranches régulières au moment de servir.

Nota. — On trouve dans le commerce toute une gamme de préparations parfaitement dosées, qu'il suffit de délier de lait froid et de verser dans le bac à glace du réfrigérateur pour obtenir des glaces délicieuses : à la vanille, au café, au caramel, au chocolat, à la framboise, au citron, ou panachées vanille-chocolat, vanille-café, vanille-caramel, vanille-framboise, etc. Pour préparer une glace panachée vanille-framboise, par exemple, il faut pour 5 personnes : un demi-litre de lait et une boîte de 125 g de crème fraîche. Deux heures à l'avance, régler le réfrigérateur au froid maximal. Battre la crème. Découper le haut du sachet contenant la vanille, vider son contenu dans un grand bol, mesurer le lait en remplissant le sachet, tenu largement ouvert, jusqu'à la marque prévue à cet effet, délayer peu à peu, à la fourchette ou au fouet, la poudre de vanille avec cette dose de lait, en battant bien le mélange, qui épaissit instantanément. Y incorporer la moitié de la crème et pratiquer de même dans un second bol pour le sachet à la framboise. Prendre alors un bol dans chaque main et verser en même temps les deux préparations de chaque côté du bac à glace, ce qui sépare nettement la vanille de la framboise. Mettre aussitôt le bac à glace dans le réfrigérateur, attendre 1 h 30, remettre le froid sur son degré habituel pour éviter que la glace devienne trop ferme. Au bout de 1 heure à 1 h 30, la glace est à point. La démouler dès sa sortie du réfrigérateur et la servir en pain ou coupée en tranches.

FRUITS GLACÉS

ananas glacé à la bourbonnaise. Raser le panache, creuser l'intérieur avec précaution pour pouvoir retirer toute la chair sans percer l'écorce. Détailler la chair en petits morceaux, les saupoudrer de sucre, les faire macérer dans du rhum et les tenir sur glace. Arroser de rhum l'intérieur de l'ananas et le tenir également sur glace. Au moment de servir, garnir l'écorce avec un *salpicon* d'ananas et une glace au rhum, dressés par couches alternées. Remettre sur le dessus le couvercle, surmonté de ses feuilles, enlevé de l'ananas au début

de l'opération, et servir entouré de glace pilée.

ananas glacé à la créole. Le préparer comme ci-dessus, en garnissant l'ananas de *mousse glacée aux fruits* faite avec la pulpe de l'ananas, en alternant d'un *salpicon* de fruits confits macéré au rhum. Recouvrir du couvercle panaché de ses feuilles.

ananas glacé à la parisienne. Garni avec de la glace aux fraises alternée d'un *salpicon* de chair d'ananas macéré au kirsch.

mandarines ou **oranges glacées.** Couper nettement la partie supérieure des mandarines ou des oranges pour pouvoir retirer les quartiers sans briser l'écorce. Broyer et presser les quartiers pour en recueillir le jus et en préparer une *glace de fruits**. Tenir les écorces sur de la glace pilée et les remplir au moment de servir avec la préparation glacée. Remettre les couvercles.

melon glacé au frontignan. V. *melon*.

pamplemousses glacés. Les préparer comme les mandarines ou les oranges glacées, en les remplissant avec une *pâte à bombe** faite avec la pulpe des pamplemousses.

pêches cardinal. Eplucher les pêches, les couper en deux et les faire cuire dans un sirop. Les laisser refroidir et les égoutter. Les dresser dans une timbale sur une couche épaisse de *glace* aux fraises, napper de gelée de groseille parfumée au kirsch et rafraîchie, et parsemer de fraises des bois.

pêches Melba. Se préparent comme ci-dessus, en dressant sur de la glace à la vanille et en nappant de gelée de framboise.

GLACES DE SUCRE POUR GARNITURE DE PÂTISSERIE ET DE CONFISERIE. Cette sorte de glace, employée pour enrober entremets, petits gâteaux, petits fours et fruits déguisés, se prépare en ajoutant à une base liquide essence de café, chocolat non sucré ramolli à la bouche du four, jus de fruits frais et une quantité de sucre glace suffisante pour obtenir une composition consistante. Elle s'emploie à chaud.

glace au fondant. De nos jours, les pâtissiers ne préparent plus euxmêmes le *fondant* dont ils se servent pour glacer leurs gâteaux et petits fours. Ils le trouvent tout prêt, à un prix avantageux, chez les commerçants spécialisés dans ce genre de fournitures. Voici, néanmoins, le principe de fabrication : mettre dans une terrine 2,500 kg de sucre en morceaux, y ajouter 1,5 litre d'eau et 100 g de glucose, cuire à plein feu, en écumant souvent, jusqu'au degré boulé (v. **sucre** [cuisson du]). Verser sur un marbre, laisser tiédir et travailler à la spatule jusqu'à ce que le mélange devienne lisse et blanc. Mettre dans une terrine et recouvrir d'un linge humide. Conserver au frais. Au moment de l'emploi chauffer dans une petite casserole le *fondant* nécessaire, lui ajouter un peu de sirop de sucre à 30 °B, le parfumer de liqueur et l'employer blanc ou teinté d'un peu de colorant végétal, carmin ou autre selon emploi.

On peut aussi faire du *fondant* à l'essence de café, au chocolat fondu ou au jus de fruits divers.

glace royale blanche. Mettre 2 blancs d'œufs dans une petite terrine, y ajouter, en travaillant à la spatule, du sucre glace en quantité voulue pour obtenir un amalgame consistant pouvant s'étaler facilement.

GNOCCHI, garniture pour petites entrées, hors-d'œuvre ou potages. — Les gnocchi se préparent avec de la *pâte à chou* faite au lait, des pommes de terre ou de la semoule.

gnocchi au gratin. Préparer de la pâte à chou* montée au lait et lui ajouter du gruyère râpé ; la pousser, à l'aide d'une poche à douille unie, en petites boules de la grosseur d'une noix dans une sauteuse remplie d'eau bouillante salée. Retirer les gnocchi à mesure qu'ils remontent à la surface, les égoutter et les éponger. Les ranger dans un plat à gratin largement beurré. Les napper d'une sauce Mornay* ou d'une sauce Béchamel au fromage, saupoudrer de gruyère râpé, arroser de beurre fondu et faire gratiner au four.

gnocchi de pommes de terre. Faire cuire à l'eau salée 1 kg de pommes de terre épluchées. Les égoutter, les écraser et les sécher à l'entrée du four. Ajouter 2 œufs entiers, 2 jaunes d'œufs, 50 g de beurre, 150 g de farine, du sel, du poivre et de la muscade râpée. Façonner en boules, sur lesquelles on appuie avec les dents d'une fourchette pour y imprimer un grillage. Les pocher 10 minutes à l'eau bouillante salée, les ranger dans un plat, les saupoudrer de râpé, les arroser de beurre fondu et les faire gratiner au four.

On peut utiliser une purée de dessert pour faire de cette façon de délicieux gnocchi.

gnocchi à la semoule. Verser 250 g de semoule de blé dans 1 litre de lait bouillant, assaisonner de poivre et de muscade râpée et laisser cuire 20 minutes en tournant de temps en temps pour que le fond n'attache pas. Eloigner du feu, ajouter 2 œufs entiers, bien mêler et étaler dans une plaque mouillée sur 1 cm d'épaisseur. Laisser refroidir, détailler en losanges et ranger dans un plat à gratin beurré en y intercalant du râpé.

Saupoudrer largement de râpé, arroser de beurre fondu et faire gratiner au four.

GOBERGE, poisson de l'Océan. — Se prépare comme le cabillaud*.

GOBIE ou goujon de mer, minuscule poisson à chair délicate. — Se traite surtout en friture, comme le goujon de rivière.

GODIVEAU, farce très fine avec laquelle on prépare les quenelles. (V. **farce.**)

GOGUE, gros boudin angevin. — Se prépare à base de crème, de sang de porc et de bettes.

GOMBO, fruit d'une plante poussant en Amérique méridionale, aux Antilles et dans différents autres pays chauds, et que l'on trouve à acheter en France dans les magasins de produits exotiques. — Les fruits du gombo, minces et allongés, sont d'un joli vert tendre ; leur chair est agréable, mais il faut les consommer jeunes, avant le durcissement de l'écorce. La meilleure manière de les préparer est à la vinaigrette, comme des asperges, après les avoir fait cuire 20 minutes à l'eau bouillante salée. Mais on peut aussi les assaisonner au beurre, à la crème, au jus de viande, à la tomate ou en beignets frits à l'huile.

GORENFLOT, sorte de baba moulé dans un moule hexagonal.

GOUGÈRE, grosse pâtisserie salée faite à base de pâte à chou dans laquelle on ajoute, hors du feu, une forte proportion de gruyère.

Proportions pour 6 à 8 personnes : 250 g de farine tamisée, 125 g de beurre, 5 œufs, une demi-cuillerée à café de sel fin, 250 g de gruyère et un tiers de litre d'eau.

Mettre dans une casserole, sur le feu, l'eau, le sel et le beurre. Quand le mélange monte comme du lait, éloigner la casserole et y verser la

farine d'un seul coup, en tournant vivement avec une spatule. Placer de nouveau sur le feu pour faire dessécher la pâte, sans cesser de tourner, jusqu'à ce qu'elle forme une seule grosse boule se détachant bien de la casserole. Eloigner aussitôt du feu (autrement le beurre suinterait de la pâte) et y ajouter les œufs un à un, en travaillant fortement avec la spatule, puis le gruyère coupé en petits cubes, dont on conserve une poignée pour décorer le dessus de la gougère. Mélanger bien, puis disposer la pâte sur une plaque beurrée et farinée par grosses cuillerées, de la valeur d'un œuf, mises côte à côte, en forme de couronne.

Badigeonner le dessus avec un jaune d'œuf délayé d'un peu d'eau et piquer les cubes de fromage mis de côté au sommet de la pâte. Faire cuire à four moyen jusqu'à ce que la couronne ait pris une couleur dorée, ce qui demande de 35 à 40 minutes suivant son épaisseur. La gougère double de volume en cuisant. Le secret de sa réussite est de travailler la pâte très vite et de ne pas faire traîner la cuisson. Elle se sert indifféremment chaude ou froide.

GOUJON, petit poisson de rivière. — Sa chair est fine et délicate; le goujon se traite surtout en *friture**.

GOULASCH ou **GOULACHE,** mets traditionnel hongrois, analogue au *ragoût de bœuf**, préparé avec des oignons coupés en dés et assaisonné de paprika.

GOYAVE, fruit du goyavier, qui pousse en Amérique méridionale, aux Antilles et dans différents autres pays chauds. — Les goyaves, que l'on trouve en France dans le commerce d'alimentation, sont surtout utilisables pour faire des compotes et des marmelades.

GRAISSE, substance onctueuse se trouvant dans les tissus des animaux et de certains végétaux. — La graisse animale la plus employée en cuisine est celle de porc (v. *saindoux*). Quant aux graisses végétales, on en trouve dans le commerce qui sont extraites de la noix de coco.

GRAND VENEUR, sauce brune spéciale pour gibier à poil et venaison. (V. *sauces*.)

GRANITÉS, glace à base de jus de fruits et de sirop de sucre, que l'on fait congeler sans travailler à la spatule pour que le mélange reste grenu. (V. *glaces d'entremets*.)

GRAS-DOUBLE, panse du bœuf. (V. *tripes* ou *gras-double à la lyonnaise*.)

GRATIN, préparation culinaire dont la cuisson se termine au four pour que se forme sur le dessus une légère croûte gratinée.

GRATTONS, résidus de la fonte de la graisse de porc, d'oie ou de dinde, que l'on consomme comme des rillettes.

GRECQUE (A LA), apprêt employé surtout pour les *artichauts** et les champignons.

GRÉMILLE ou **PERCHE GOUJONNIÈRE,** poisson de rivière à chair assez délicate. — Se traite comme la *perche**.

GRENADE, fruit du grenadier. — Se consomme crue. Le jus est employé pour faire du sirop, des glaces et des gelées.

GRENADINE, sirop de grenade.

GRENADINS, petites tranches de noix de veau que l'on taille en forme de triangles, ou de rectangles, que l'on pique de lard fin et que l'on fait braiser.

GRENOUILLE, batracien dont les cuisses, écorchées de la peau et laissées attachées deux par deux, sont enfilées sur une baguette et immergées dans de l'eau froide pour blanchir et gonfler. — Sur les marchés, on les trouve ainsi toutes parées, enfilées sur les baguettes.

grenouilles (cuisses de) au beurre. Les éponger, les saler, les poivrer, les *paner à l'anglaise** et les faire sauter quelques minutes dans du beurre. Dresser sur plat chaud, saupoudrer de persil haché et ajouter un jus de citron.

grenouilles (cuisses de) à la poulette. Les éponger, les faire sauter dans du beurre avec sel, poivre, vin blanc et jus de citron. Ajouter une poignée de petits oignons blancs et autant de champignons de couche émincés. Laisser cuire doucement pendant quelques minutes, lier la sauce avec un jaune d'œuf et un peu de crème fraîche, faire réchauffer tout ensemble sans laisser bouillir, arroser de jus de citron, saupoudrer de persil haché et servir dans une croûte de vol-au-vent.

GRIBICHE, sauce froide pour poissons et crustacés. (V. *sauces*.)

GRILLADE, aliment cuit sur un gril, sur des braises ardentes, au gaz ou à l'électricité.

GRILLAGE, action de faire cuire sur un gril.

GRIOTTES, petites cerises à peau presque noire et à chair rouge, ferme et très sucrée.

GRIVE, oiseau de taille moyenne, au plumage parsemé (grivelé) de petites taches noires et rousses, à pattes gris-brun, ce qui la différencie du « merle à collier », oiseau brun foncé, à poitrine blanche grivelée de roux, à pattes brun très foncé, qui est d'une qualité très inférieure et que l'on vend parfois comme grive. — La meilleure époque pour consommer les grives est l'automne, car elles s'engraissent alors de raisin, ce qui leur donne un goût incomparable. Il faut compter une grive à tout le moins par personne.

grives à la bonne femme. Trousser les grives, les faire cuire au beurre dans une cocotte en terre avec des lardons maigres et des croûtons de pain coupés en dés et frits au beurre. Saler, poivrer, arroser d'un filet de cognac et d'un peu de jus de gibier. Servir dans la cocotte. Compter au total entre 20 et 25 minutes de cuisson.

grives à la liégeoise. Mettre dans chaque grive gros comme une noisette de beurre manié de genièvre écrasé, *trousser*, faire vivement raidir au beurre dans une casserole en terre. Saupoudrer de genièvre haché (2 baies par oiseau), saler, poivrer et cuire au four, à couvert. Servir dans la casserole en terre en mettant un petit croûton de pain frit sur chaque grive et arroser d'un filet d'eau-de-vie de genièvre.

grives aux raisins. Les préparer de la même manière que les *cailles aux raisins**.

grives rôties. Les envelopper d'une mince barde de lard et les faire cuire à la broche devant feu vif pendant 10 à 12 minutes. Dresser sur canapés de pain frits au beurre et servir en même temps que le fond de cuisson déglacé.

grives (terrine de). La préparer comme la terrine de *faisan**.

GRONDIN, poisson du même genre que le rouget barbet (ou « bécasse de mer »), mais de chair beaucoup moins fine. — Sa forme est du reste tout à fait différente : le rouget grondin a une grosse tête osseuse, et ses

nageoires pectorales, longues et mobiles, ont la forme d'un papillon; le rouget barbet a le dos rouge, le flanc et le ventre argentés, une bouche petite et il porte à la machoire inférieure deux barbillons. Le rouget grondin s'emploie surtout comme élément de bouillabaisse, mais peut toutefois recevoir les mêmes préparations que le *rouget barbet**.

GROSEILLE, fruit du groseillier, blanc ou rouge, permettant de préparer de très bons entremets, des gelées, des confitures, du sirop et un vin excellent.

groseilles (bavaroise aux). Mêler un pot de 250 g de gelée de groseille à un demi-litre de crème anglaise, à la vanille froide, y ajouter un demi-litre de crème fouettée, verser dans un moule à bavaroise et faire prendre sur glace.

groseilles (conserves de) en bocaux. Laver les groseilles, les égrener à l'aide d'une fourchette et les placer à mesure dans les bocaux en y alternant du sucre en poudre (8 fortes cuillerées de sucre par bocal de 1 litre). Poser les couvercles et faire stériliser 25 minutes à eau frémissante (87 °C).

groseilles (conserves de) aux framboises. Pratiquer comme ci-dessus, en ajoutant une petite poignée de framboises dans chaque bocal.

groseilles à la crème. Ecraser une livre de groseilles rouges au pilon. Les tordre dans un torchon pour en extraire le jus. Le travailler à la spatule avec 125 g de sucre en poudre jusqu'à ce que celui-ci soit parfaitement fondu, y mêler un demi-litre de crème fraîche et tenir au frais.

groseilles (crème glacée aux). Comme ci-dessus, en faisant prendre la préparation à la sorbetière ou dans le réfrigérateur.

groseille (gelée de) faite à chaud. Les groseilles rouges prennent mieux en gelée que les groseilles blanches, mais sont moins parfumées; aussi vaut-il mieux mélanger les deux espèces, qui se complètent mutuellement, plutôt que de les traiter séparément. Faire crever à feu vif les groseilles pas trop mûres, les tordre aussitôt dans un torchon mouillé pour en extraire le jus, lui ajouter même quantité de sucre en poudre et faire bouillir 20 minutes en écumant souvent. Mettre en pots et attendre 48 heures avant de couvrir.

groseille (gelée de) faite à froid. Extraire le jus des groseilles comme il est dit ci-dessus, en ayant soin de ne pas tordre le torchon trop fortement pour que le jus reste bien clair. Ajouter même quantité de sucre en poudre et tourner avec une spatule en bois jusqu'à ce que la dissolution soit complète. Mettre en pots et attendre trois jours avant de couvrir. Cette gelée faite sans cuisson est très fine et garde le goût du fruit frais, mais elle se conserve moins longtemps que celle faite à chaud.

groseille (gelée de) aux fraises des bois. Préparer avec des groseilles blanches une gelée de groseille faite à chaud. Au moment de la mettre en pots verser dans la gelée encore sur le feu quelques poignées de fraises des bois bien saines, lavées et épongées (environ 1 livre de fraises des bois pour 2 kg de gelée), laisser chauffer une minute sans laisser bouillir et mettre en pots.
On peut, de la même manière, préparer de la gelée de groseille aux framboises.

groseille (glace à la). V. *glace de fruits.*

groseilles (mousse aux). Se prépare comme la *crème glacée aux groseilles,* mais en fouettant fortement la crème avant de l'employer.

groseille (sirop de). Mettre dans une terrine 1,500 kg de groseilles égrenées, 500 g de cerises dénoyautées, 300 g de framboises et écraser au pilon. Laisser macérer 24 heures. Verser sur un tamis recouvert d'un linge mouillé et laisser égoutter. Peser le jus obtenu, lui ajouter même poids de sucre en poudre, faire chauffer, retirer du feu dès le sixième bouillon, laisser refroidir et mettre en bouteilles.

GROSEILLE A MAQUEREAU, gros fruit vert-rouge, moins parfumé que la groseille en grappe, mais très sucré et pouvant servir à préparer entremets et confitures.

groseilles à maquereau (confiture de). V. *confitures*.

groseilles à maquereau (gâteau de). 500 g de pain rassis, 200 g de groseilles à maquereau, 4 œufs, 1 litre de lait, 100 g de sucre, un petit verre de rhum et des fruits confits.

Couper le pain dans une terrine, l'arroser du lait bouillant sucré, passer à la moulinette, travailler avec les œufs, ajouter les groseilles et le rhum. Mêler bien et verser dans un moule caramélisé. Faire cuire 1 h 30 à four assez chaud, attendre 48 heures, démouler et garnir le dessus du gâteau avec les fruits confits. Servir avec une *crème anglaise* à la vanille.

groseille à maquereau (gelée de). Procéder comme pour la gelée de groseille à grappes faite à chaud, mais en ajoutant le jus d'un citron et son zeste coupé finement.

groseilles à maquereau (sauce aux). V. *sauces*.

GUIMAUVE (PÂTE DE), confiserie officinale, molle et élastique, composée de gomme et de sucre dissous dans de l'eau aromatisée chargée de principes médicamenteux, coupée en cubes de 1 cm de côté, recouverts de sucre glace.

H

HABILLAGE, action de *vider, flamber, brider* une volaille ou un gibier à plume avant de le faire cuire. ‖ Action d'*écailler, parer, vider, ciseler* un poisson.

HACHAGE, action de réduire une substance en hachis à l'aide d'un couteau, d'un couperet, d'un hachoir.

HACHIS, terme employé pour désigner une préparation composée d'éléments hachés : *hachis de bœuf, de veau, de volaille, de pommes de terre,* etc.

hachis de bœuf bouilli. Hacher finement du bœuf bouilli de desserte

avec oignon, persil, mie de pain rassis, saler, poivrer et lier à l'œuf.

hachis de bœuf aux fines herbes. Préparer un hachis avec du bœuf bouilli ou du bœuf rôti de desserte et lui ajouter, en plus de l'oignon et de la mie de pain, une forte proportion de persil, de cerfeuil et de ciboulette. Saler, poivrer et lier à l'œuf.

hachis de bœuf à la lyonnaise. Hachis de bœuf rôti de desserte lié à la *sauce lyonnaise,* dressé dans un plat avec une bordure de *pommes de terre duchesse** et garni de rondelles d'oignon frit.

hachis de bœuf à la purée de pommes de terre ou « **hachis Parmentier** ». Préparer un *hachis de bœuf bouilli**. Verser dans un plat en terre beurré une couche de purée de pommes de terre au lait, étaler le hachis de bœuf dessus, mettre une seconde couche de purée de pommes de terre, égaliser avec l'envers d'une cuiller en bois, puis quadriller le dessus avec les dents d'une fourchette, dorer au jaune d'œuf et cuire au four pendant une trentaine de minutes.

hachis de bœuf rôti. Se prépare comme le hachis de bœuf bouilli, mais avec du rôti de bœuf de desserte.

hachis de crustacés. Se prépare avec de la chair de crustacés détaillée en dés et liée avec une béchamel ou une sauce pour poisson, avant d'être mis à gratiner au four.

hachis de gibier. Se fait de la même manière, avec de la chair de gibier de desserte liée avec de la *béchamel* ou du *fumet* de gibier.

hachis de mouton, agneau, veau ou porc. Se font comme les hachis de bœuf.

hachis de poisson. Comme le hachis de crustacés.

hachis de veau à la Mornay. Le veau haché est lié avec de la *béchamel,* versé dans un plat, nappé de *sauce Mornay**, saupoudré de gruyère râpé, arrosé de beurre fondu et gratiné au four.

HACHOIR, ustensile servant pour le hachage des viandes ou autres éléments. (V. *hachage*.)

HADDOCK, aiglefin ouvert sur toute sa longueur, frotté de sel, coloré quelques secondes dans une solution à base de *rocou**, puis fumé.

haddock grillé. Badigeonné d'huile ou de beurre fondu, le haddock est cuit sur le gril et servi avec des *pommes de terre à l'anglaise** et une *sauce maître d'hôtel**.

haddock à l'indienne. Paré et coupé en morceaux carrés, le haddock est étuvé au beurre, pendant 5 minutes, avec de l'oignon haché, mouillé de *sauce au carry** et servi avec du *riz à l'indienne**.

haddock à la maître d'hôtel. Le haddock, poché 10 minutes sans bouillir dans du lait, est égoutté, servi avec des *pommes de terre à l'anglaise** et du beurre fondu relevé de persil haché et de jus de citron.

HAMPE, morceau de bœuf se trouvant dans le repli qui s'étend entre le ventre et la cuisse.

HARENG, poisson de chair excellente, malheureusement remplie d'arêtes. — Les harengs habitent l'océan Arctique, où ils se rassemblent par bancs de plusieurs milliers ; ils descendent dans les mers tempérées d'octobre à fin décembre. Ils sont vendus soit *frais,* soit *fumés* (harengs saurs), ou bien *salés.*
Habillage des harengs frais. Vider par les ouïes sans enlever la laitance ou les œufs, écailler, laver, parer, éponger et ciseler légèrement.
Les *harengs saurs* se préparent soit entiers, passés sur le gril après avoir été simplement ciselés, soit en filets, débarrassés de la peau et des arêtes.

HARENGS FRAIS

harengs à la diable. Les harengs, ciselés, salés, poivrés, saupoudrés de mie de pain et arrosés d'huile, sont grillés à feu doux et servis avec une *sauce moutarde** ou *ravigote**.

harengs (filets de). Lever les filets, les *paner à l'anglaise** ou les fariner et les faire frire à grande friture. Servir avec une sauce *maître d'hôtel** dans laquelle on aura écrasé

les laitances préalablement pochées dans de l'eau bouillante salée.

harengs frits. Ciselés, trempés dans du lait, farinés et frits à grande friture. Salés, poivrés et servis entourés de persil avec quartiers de citron.

harengs grillés à la sauce moutarde. Ciselés légèrement, salés, poivrés, frits au beurre et servis avec une *sauce moutarde** montée au beurre dans la poêle où ont cuit les harengs.

HARENGS FUMÉS
ou « HARENGS SAURS »

harengs saurs (filets de) à l'huile. Retirer la peau des harengs, lever les filets et les faire dessaler 2 heures dans de l'eau fraîche, ainsi que les œufs et les laitances. Egoutter, éponger, ranger dans une terrine en parsemant chaque couche de filets, œufs et laitances de rondelles d'oignon. Poivrer et couvrir d'huile. Laisser mariner pendant 24 heures.
On trouve dans le commerce des filets de harengs saurs en paquets, mais ils sont généralement moins bons que les filets levés directement sur les harengs saurs.

harengs saurs grillés sur purée de pommes de terre. *Ciseler* les harengs et les griller à plein feu sur le gril. Les servir sur une purée de pommes de terre non salée.

HARICOT, graine de la famille des légumineuses, comprenant de nombreuses variétés, divisées du point de vue culinaire en trois catégories : haricots en grains frais ou secs, haricots verts et haricots mange-tout.

HARICOTS BLANCS FRAIS

Les grains, écossés frais, sont cuits à l'eau bouillante salée, égouttés et accommodés au beurre, à la crème ou à la sauce tomate, avec ou sans persil haché.

haricots blancs frais à la bretonne. Préparés comme il vient d'être dit, les haricots sont liés avec une *sauce bretonne** et saupoudrés de persil haché.

haricots blancs frais (purée de). Cuits à l'eau bouillante salée et égouttés, les haricots sont passés au moulin à légumes et assaisonnés de beurre ou de crème.

haricots blancs frais en salade. Cuits à l'eau bouillante salée et égouttés, les haricots sont assaisonnés d'huile, de vinaigre, de sel, de poivre, d'oignons émincés et de persil haché.

HARICOTS BLANCS SECS

Les haricots blancs secs sont mis à cuire à l'eau froide, sans les faire tremper trop longtemps à l'avance, ce qui risquerait de provoquer un début de fermentation. Si les haricots sont très vieux, plus d'une année, il convient de les faire gonfler à l'eau froide, mais seulement pendant 5 ou 6 heures avant de les mettre à cuire. Pour des haricots de l'année, 2 heures de trempage suffisent.
Cuisson. Couvrir les haricots d'eau froide, amener doucement à ébullition, écumer, saler, poivrer, ajouter oignon, persil, thym et ail (selon le goût), et cuire à petite ébullition. Au moment de servir assaisonner de beurre ou de crème et saupoudrer de persil haché.

haricots blancs secs à l'anglaise. Cuits comme ci-dessus et servis avec du beurre frais à part.

haricots blancs secs à la berrichonne. Egoutter les haricots une fois cuits, les lier avec du jus de veau réduit, les disposer par couches dans un plat à gratin en les intercalant de *hachis de mouton**, saupoudrer la dernière couche de haricots de chapelure blonde, arroser de beurre fondu et faire gratiner au four.

haricots blancs secs au gratin. Les haricots, cuits et égouttés, sont liés avec du jus de veau, mis dans un plat beurré, saupoudrés de chapelure blonde, arrosés de beurre fondu et gratinés au four.

haricots blancs secs en purée. Cuits très longuement, égouttés, passés finement dans le moulin à légumes et assaisonnés de beurre ou de crème.

haricots blancs secs à la tomate. Cuits et égouttés, les haricots sont liés avec une *fondue de tomates** bien beurrée et saupoudrés de persil haché.

HARICOTS FLAGEOLETS SECS

Ils se font cuire et s'accommodent comme les haricots blancs secs.

HARICOTS MANGE-TOUT et HARICOTS BEURRE

Variétés se consommant entièrement, grains et cosses. Toutes les recettes données pour les haricots verts et les haricots frais en grains leur conviennent.

HARICOTS PANACHÉS

Mélange en parties égales de haricots verts et de haricots blancs, frais. Toutes les recettes données pour les haricots verts leur conviennent.

HARICOTS ROUGES

Frais ou secs, ils se font cuire et s'accommodent comme les haricots blancs frais et secs.

haricots rouges secs à la bourguignonne. Cuire très longtemps les haricots dans moitié vin rouge, moitié eau avec, en plus des aromates habituels, un gros morceau de lard fumé. Après 5 ou 6 heures de petits bouillonnements ajouter des saucisses ou du saucisson de ménage et laisser encore mijoter jusqu'à presque complète évaporation du mouillement.

HARICOTS VERTS

Les haricots verts doivent être choisis peu développés et très frais. Les effiler en cassant les deux petites pointes, les laver à l'eau froide et les faire cuire dans une grande eau bouillante salée, à découvert pour qu'ils ne prennent pas le goût de foin et restent bien verts. Il faut arrêter la cuisson à point, pour que les haricots croquent encore un peu sous la dent. Les égoutter et les accommoder aussitôt d'une des manières suivantes.

haricots verts à l'anglaise. Les servir avec du beurre présenté à part.

haricots verts au beurre. Les dresser dans le légumier, les arroser de beurre fondu salé et poivré ou de *beurre noisette**, et les saupoudrer de persil haché.

haricots verts à la crème ou **à la normande.** Faire cuire aux trois quarts, égoutter, mettre dans une sauteuse avec un bon morceau de beurre, faire chauffer, ajouter de la crème fraîche et laisser mijoter doucement sans bouillir. Poivrer et dresser en timbale.

haricots verts à la française. Détailler les haricots verts crus en petits morceaux et faire cuire comme les *petits pois à la française**.

haricots verts au jus. Faire cuire aux trois quarts, égoutter et faire doucement étuver au beurre. Au moment de servir arroser d'un bon jus de rôti et saupoudrer de persil haché.

haricots verts à la provençale. Comme les *haricots verts au beurre**, en ajoutant, au moment de servir, un petit hachis d'ail et persil.

haricots verts en salade. Egoutter, dresser dans un saladier et assaisonner d'une vinaigrette avec oignon émincé. La salade de haricots verts se sert chaude ou froide.

HARICOT DE MOUTON, *ragoût* de mouton aux navets et aux pommes de terre.

HÂTEREAU, hors-d'œuvre chaud, composé de menus articles embrochés sur un *attelet* pour être enrobés de sauces diverses, panés à l'anglaise et frits.

HENRI IV (A LA), garniture pour petites pièces de boucherie, se composant de fonds d'artichauts remplis de *sauce béarnaise** additionnée de fond de veau réduit, de pommes de terre noisettes et de lames de truffe. — Servie avec fond de cuisson de la viande déglacé au madère.

HERBES (FINES), cerfeuil, ciboulette, estragon et persil.

HISTORIER, enjoliver une préparation culinaire à l'aide de menus ornements.

HOCHEPOT, potage fait avec une oreille ou une queue de bœuf, un morceau de poitrine de bœuf, de l'épaule de mouton, du lard salé et des légumes. (V. *soupes et potages*.) ‖ Apprêt spécial de la queue de *bœuf* ou de *mouton*.

HOLLANDAISE, se dit d'une *sauce chaude* composée de jaunes d'œufs montés comme une mayonnaise, mais avec du beurre au lieu d'huile.

HOMARD, crustacé de grande taille, à carapace d'un beau bleu violacé, à articulations orange, à antennes rouges. — Toute proportion gardée, l'aspect général du homard rappelle celui de l'*écrevisse**. Sa chair est plus parfumée, plus savoureuse et plus ferme que celle de la *langouste**.

homard à l'américaine ou **à l'armoricaine.** Tronçonner le homard cru en suivant les démarcations des articulations. Partager le coffre en deux dans la longueur, briser les pinces et recueillir les intestins et le corail, mais supprimer la substance pierreuse qui se trouve dans la poche. Assaisonner les morceaux de homard de sel et de poivre, et les faire vivement saisir à l'huile dans une sauteuse. Les retirer et faire fondre à la place des oignons émincés, 2 belles échalotes hachées, 2 tomates moyennes pelées, épépinées, pressées et brisées en gros morceaux, une pointe d'ail et une cuillerée de persil et d'estragon hachés. Bien mêler et y replacer les morceaux de homard. Mouiller avec un bon verre de vin blanc sec, un demi-verre de fumet de poisson et 2 cuillerées de cognac. Assaisonner de poivre de Cayenne, de 2 ou 3 petits piments rouges de Cayenne et faire cuire à couvert pendant 20 minutes. Retirer les morceaux de homard, les décortiquer, ainsi que les pinces, dresser le tout avec les moitiés de coffre sur un plat long et tenir au chaud. Faire réduire le fond de cuisson et y ajouter les intestins et le corail, hachés et amalgamés avec du beurre. Travailler au fouet en plein feu, éloigner et ajouter de nouveau un bon morceau de beurre et un filet de citron. Verser brûlant sur les morceaux de homard et saupoudrer de persil haché.

homard à la broche. Plonger une minute le homard dans de l'eau bouillante pour le tuer. L'embrocher, l'assaisonner de sel, de poivre et de thym émietté, et le badigeonner d'huile ou de beurre fondu. Faire cuire devant feu vif en mettant quelques cuillerées de vin blanc sec et un morceau de beurre dans la lèchefrite. Arroser souvent pendant la cuisson. Compter 45 minutes pour un homard de 1,5 kg. Débrocher le homard, le dresser sur un plat long et le servir avec le jus de cuisson à part, ou arroser avec le jus de cuisson et servir avec une *sauce béarnaise**.

homard (coquilles chaudes de). Se préparent avec un *salpicon* de chair de homard nappé d'une *sauce Mornay**, *Nantua** ou *normande**. Faire gratiner au four.

homard (coquilles froides de). Se préparent avec du homard de desserte. Garnir le fond de coquilles Saint-Jacques d'une *chiffonnade* de laitue assaisonnée de vinaigrette, ranger dessus un *salpicon** de chair de homard, napper de mayonnaise et garnir le dessus de très petites escalopes de chair de homard ou de morceaux de chair bien rouge retirés du bout des pinces.

homard froid avec sauces diverses. Cuire le homard dans un *court-bouillon pour langoustes et autres crustacés**, laisser refroidir, partager en deux dans la longueur et dresser sur serviette après avoir brisé les pinces. Garnir de persil frais ou de cœurs de laitues et servir avec une des sauces suivantes : *mayonnaise, gribiche, rémoulade* ou *tartare*.

homard grillé. Plonger une minute le homard dans de l'eau bouillante pour le tuer, le fendre en deux dans la longueur, l'assaisonner de sel et de poivre de Cayenne, l'arroser de beurre fondu et le faire cuire sur le gril à feu modéré. Après avoir brisé les pinces, dresser le homard sur une serviette, le garnir de persil frais et le servir avec une *sauce béarnaise**, *Nantua**, *indienne** ou *homard**.

homard à la marinière. Pour homards de très petite taille. Pratiquer comme pour les *écrevisses à la marinière**.

homard à la nage. Pour homards de très petite taille. Pratiquer comme pour les *écrevisses à la nage**.

HONGROISE (A LA) [les préparations dites « à la hongroise » sont caractérisées par un assaisonnement au paprika et un mouillement à la crème], garniture pour grosses pièces de boucherie, composée de pommes de terre fondantes, de boules de chou-fleur nappées de *sauce Mornay** au paprika et gratinées. — Servie avec une sauce *demi-glace**. ‖ Garniture pour petites pièces de boucherie, composée de *croustades* en appareil à *pommes de terre duchesse** garnies d'une boule de chou-fleur nappée de *sauce Mornay* additionnée d'oignons hachés fondus au beurre et de paprika. — Servie avec fond de cuisson déglacé à la crème relevé d'une pointe de paprika. ‖ Garniture pour volailles pochées ou sautées, composée de *riz pilaf**, de tomates épluchées, épépinées, pressées, coupées en quartiers et sautées au beurre. — Servie avec *sauce à la crème**.

HORS-D'ŒUVRE, petites compositions culinaires servies au début d'un repas, en plus, ou « hors menu », en préparations peu volumineuses et très variées, dressées de façon agréable et originale pour éveiller l'appétit. — Ils sont si nombreux que nous ne faisons que les énumérer, les recettes de ces hors-d'œuvre étant indiquées à leur ordre alphabétique.

HORS-D'ŒUVRE CHAUDS

Ils sont très nombreux, généralement réservés pour le dîner.

allumettes fourrées de divers apprêts.

anchoyade à la provençale ou à la niçoise.

barquettes garnies : de crevettes décortiquées, nappées de sauce Mornay, saupoudrées de gruyère et gratinées au four; de moules à la poulette; de purée de marrons salée et arrosée de beurre fondu; d'huîtres pochées dans leur eau et nappées de sauce aux huîtres; etc. Toutes les bar-

quettes sont gratinées au four et servies chaudes.

beignets ou **fritots** de viande, de volaille, de poisson, de légumes, de ris d'agneau ou de veau, de fromage.

blinis servis avec caviar, beurre fondu et crème aigre.

bouchées diverses.

brioches salées de petite taille, garnies des mêmes apprêts que les barquettes, les bouchées et les tartelettes.

brochettes d'agneau et de mouton, de rognons, de ris d'agneau ou de veau, de fromage.

caissettes en porcelaine ou en métal garnies de différents apprêts.

canapés ou **toasts tartinés** de béchamel au fromage, de filets de sardines, de *salpicon* de jambon lié de sauce demi-glace, d'œufs brouillés saupoudrés de gruyère râpé, de *salpicon* de homard ou de langouste, de truffes et de champignons, lié de béchamel finie au beurre de crustacés.

cannelons et **cannelloni.**

choux : pâte à chou couchée en boules de petite taille, garnies, une fois cuites, d'une préparation chaude ; crème de fromage, purée de céleri liée à la béchamel, écrevisses et truffes, truffes seules liées de crème, purée de gibier, ragoût de crêtes et de rognons de coqs, champignons et truffes, etc.

coquilles préparées dans des coquilles Saint-Jacques ou des coquilles en porcelaine, garnies de préparations diverses et gratinées au four.

coquilles Saint-Jacques choisies petites et préparées selon la méthode habituelle.

craquelins, petites crêpes fourrées d'appareils divers.

croquettes de viande ou de poisson.

croustades et **croûtes.**

dartois.

écrevisses.

huîtres.

médaillons divers.

œufs durs en salade ou garnis de préparations diverses.

paillettes au parmesan.

pannequets.

petits pâtés de pâte feuilletée garnis d'appareils divers.

pommes de terre farcies.

quiches lorraines.

ramequins.

ravioli.

rissoles.

saucisses diverses.

soufflés individuels préparés dans des cassolettes.

talmouses.

tartelettes garnies des mêmes appareils que les barquettes.

timbales.

HORS-D'ŒUVRE FROIDS

Se servent surtout au déjeuner.

achards.

allumettes : aux anchois, au caviar, aux crevettes, à la norvégienne, à la parisienne, à la Wladimir.

anchois : beurre d'anchois, anchois sur canapés, anchois en médaillon à la niçoise, anchois aux œufs durs, anchois en paupiettes, anchois avec salades diverses, toasts d'anchois.

andouilles et **andouillettes.**

anguille : sur canapés, fumée, à la gelée, marinée au vin blanc, marinée au vin rouge, marinée au verjus, marinée au vinaigre.

artichauts : crus à la croque au sel, crus à la vinaigrette, petits fonds d'artichauts garnis de laitance de poisson, de salades diverses, de

pointes d'asperges ou de petits pois frais assaisonnés de mayonnaise, artichauts à la grecque.

asperges (pointes d') à la vinaigrette.

assiettes anglaises.

aubergines farcies d'une macédoine de légumes à la mayonnaise.

avocats.

barquettes de pâte cuites à blanc garnies de beurre composé, de champignons à la crème, de foie gras, de filets de sole, de champignons et de truffes, de mousses diverses, de moules à la mayonnaise, de purée de volaille, de *salpicon* de homard ou de langouste à la mayonnaise.

betterave : à la crème aigre, à la mayonnaise, à la moutarde, aux œufs durs, à la vinaigrette.

blanc de volaille avec truffes et champignons coupés en dés et assaisonnés de mayonnaise.

bœuf fumé coupé en tranches.

bouchées de pâte feuilletée garnies d'appareils divers, comme les barquettes.

brioches (petites) salées évidées aux trois quarts et garnies des mêmes apprêts que pour les barquettes et les tartelettes.

canapés : tranches de pain de mie, grillées ou non, masquées de beurre composé ou de beurre simple recouvert de caviar, de crevettes décortiquées, de filets d'anchois ou de harengs saurs, de fromages divers, de fines herbes ou de cresson, de jambon, de *langue écarlate*, d'œufs ou de laitance de poisson, d'œufs cuits durs coupés en rondelles, de sardines, de saumon fumé, etc.

carottes râpées assaisonnées de sel, de poivre, d'huile, de filet de citron et saupoudrées de persil.

caviar.

céleri à côtes ou en branches à la vinaigrette ou céleri-rave à la rémoulade.

cèpes à la grecque.

cerises au vinaigre.

cerneaux au verjus.

cervelas en tranches.

champignons de couche émincés crus, assaisonnés de sel, de poivre, d'huile et de jus de citron, champignons confits au vinaigre, champignons à la grecque.

concombre en salade.

cornichons au vinaigre ou au sel.

crevettes roses ou grises.

dariolles.

écrevisses décortiquées à la vinaigrette ou à la mayonnaise.

fenouil cru, en quartiers au naturel ou émincé à la vinaigrette.

figues fraiches.

fruits de mer.

grenouilles.

homard, langouste et autres crustacés.

harengs saurs en filet avec rondelles d'oignons, poivre, huile et vinaigre, harengs marinés au vin blanc, harengs fumés, rollmops.

haricots verts en salade.

huîtres servies crues dans leurs coquilles, avec citron ou mignonnette et tranches de pain de seigle beurrées, en barquettes, huîtres marinées au vin blanc.

jambon en tranches minces servies à plat ou roulées en cornets.

julienne de légumes à la mayonnaise.

langue à l'écarlate.

maquereaux au vin blanc.

melon.

mortadelle en tranches.

moules à la ravigote, décortiquées à la vinaigrette ou à la mayonnaise.

museau de bœuf (salade de).

œufs durs en rondelles à la vinaigrette, à la mayonnaise ou à la moscovite, œufs durs farcis.

oignons au vinaigre, à la grecque, gros oignons en rondelles marinés à l'avance dans une vinaigrette.

oie fumée, cou d'oie farci.

olives noires servies telles quelles, olives vertes servies telles quelles ou farcies aux anchois.

pickles.

piments doux coupés en lanières et assaisonnés en salade.

pissaladière.

pissalat.

pommes de terre en dés à la vinaigrette ou à la mayonnaise.

poireaux à la vinaigrette ou à la grecque.

radis.

rillettes et **rillons.**

salade de chou rouge.

saucissons divers.

saumon fumé.

sprats.

tartelettes garnies des mêmes apprêts que les barquettes ou les canapés.

thon à l'huile.

tomates à la vinaigrette, farcies de thon à l'huile, de crevettes décortiquées ou de crabes, recouvertes de mayonnaise et saupoudrées de persil haché.

truites fumées et **truites au vin blanc.**

toasts garnis de différentes préparations.

HOUBLON, plante grimpante cultivée dans le nord de la France, en Alsace, en Belgique, en Hollande, en Allemagne, en Angleterre, et dont les cônes sont employés dans la fabrication de la bière.

houblon (jets de). Pointes terminales des tiges de houblon, que l'on casse avant la partie ligneuse de ces tiges, comme on le fait pour les pointes d'asperges vertes, et que l'on sert, comme légumes, étuvées au beurre, à la crème ou au jus, après les avoir fait cuire dans de l'eau bouillante salée additionnée de jus de citron. Les jets de houblon sont surtout employés, en guise de pointes d'asperges, pour la préparation des œufs brouillés, pochés et des omelettes, ainsi que dans les modes de préparations dites à l'*anversoise**.

HUILE, corps gras, fluide, d'origine animale ou végétale.

huile d'amandes douces. Utilisée en pâtisserie et en confiserie.

huile d'arachide ou **de cacahuètes.** Dépourvue de goût.

huile blanche ou **d'œillette.** Extraite des graines de pavots noirs ou pourpres et dépourvue de goût.

huile de noix. Extraite des noix sèches et d'un goût de fruit très prononcé.

huile d'olive. D'une saveur très fruitée.

HUÎTRE, mollusque bivalve, surtout consommé cru, mais entrant toutefois dans des préparations de hors-d'œuvre, d'entrées, de potages et de sauces.

HUÎTRES SERVIES CHAUDES

huîtres en barquettes à la normande. Huîtres pochées dans leur eau, posées dans des barquettes de pâte *cuites à blanc** et foncées d'un *salpicon* de queues de crevettes décortiquées et de champignons émincés,

liées de *sauce normande**, nappées de même sauce, garnies d'une lame de truffe et vivement gratinées au four.

huîtres (beignets d') à la normande. Les huîtres, pochées dans leur eau, refroidies, égouttées et épongées, sont trempées une à une dans de la *sauce Villeroi** additionnée de truffes hachées, puis dans de la pâte à frire, et plongées ensuite dans une grande friture jusqu'à belle teinte blonde.

huîtres (brochettes d'). Les huîtres, pochées dans leur eau, refroidies et égouttées, sont enfilées sur des brochettes de métal, alternées de têtes de champignons étuvées au beurre, arrosées de beurre fondu, roulées dans de la mie de pain et grillées à feu doux.

huîtres (brochettes d') à la Villeroi. Comme ci-dessus, les huîtres étant enrobées dans de la *sauce Villeroi**.

huîtres (coquilles d') à la Mornay. Huîtres pochées dans leur eau, égouttées, rangées dans leurs coquilles, ou dans des coquilles Saint-Jacques ou en porcelaine, sur un fond de *sauce Mornay**, saupoudrées de gruyère râpé, arrosées de beurre fondu et vivement gratinées au four.

huîtres frites. Les huîtres, pochées dans leur eau, égouttées, épongées et légèrement farinées ou panées à *l'anglaise**, sont plongées dans l'huile brûlante, puis égouttées et garnies de persil frit et de quartiers de citron.

huîtres grillées ou **en attereaux.** Pochées dans leur eau, épongées et enfilées sur les *attelets**, alternées de têtes de champignons, les huîtres sont masquées de *sauce Villeroi** et panées à *l'anglaise** avant d'être plongées dans la friture.

Nota. — Les huîtres employées pour garniture sont retirées de leurs coquilles, pochées dans leur eau, en ne laissant prendre qu'un bouillant pour ne pas les durcir, et égouttées. Si elles doivent attendre, il faut les conserver dans leur eau passée, mise à côté du feu, en évitant toute ébullition. L'eau des huîtres ayant servi à les pocher est généralement ajoutée à la sauce accompagnant la garniture, sauce qui, dans ce cas, ne doit pas être salée.

HUÎTRES SERVIES FROIDES

Simplement ouvertes et servies avec des petites rondelles de pain bis, beurrées, en même temps que des quartiers de citron ou une *mignonnette**.

huîtres marinées au vin blanc. Les huîtres, ouvertes, puis détachées de leurs coquilles, sont mises dans un mélange non salé de vin blanc, d'huile, de jus de citron et d'aromates, placées sur le feu, retirées au premier bouillon, refroidies dans leur cuisson, égouttées, rangées sur ravier et arrosées de la cuisson passée.

HUÎTRIER, oiseau de la famille des échassiers. — Se prépare comme la *bécasse**.

HUPPE, alouette huppée. — Se prépare comme l'*alouette**.

HURE, tête du sanglier et de certains gros poissons.

hure de sanglier. Se prépare comme le fromage de tête de *porc**.

HUSSON, variété d'esturgeon. — Se prépare comme l'*esturgeon**.

HYDROMEL, boisson préparée à base de miel.

HYPOCRAS, boisson épicée, à base de vin et d'eau-de-vie, additionnée de miel et aromatisée avec des amandes douces, de la cannelle, du musc et de l'ambre.

IGNAME, plante grimpante des régions tropicales, dont la racine, farineuse et très volumineuse, est comestible. — L'igname a quelque analogie avec la pomme de terre et la *patate douce**, avec un arrière-goût de fond d'artichaut. Il s'emploie surtout épluché, coupé en gros morceaux, cuits à l'eau salée et servis comme accompagnement de viande et de volaille en sauce, ou braisés, à la crème comme des pommes de terre, en purée, en gratin et en soufflé.

ÎLE FLOTTANTE (entremets). Imbiber des tranches de biscuit de Savoie rond, rassis, d'un mélange de kirsch et de marasquin, les tartiner de marmelade d'abricots passée au tamis, reformer le biscuit, le napper de crème au beurre et le décorer d'amandes mondées et de pistaches. Dresser au dernier moment dans un compotier contenant de la *crème anglaise à la vanille** assez épaisse et bien froide. Si l'entremets est bien réussi, il doit, en quelque sorte, « flotter » sur la crème et non s'y enfoncer entièrement.

IMBRIQUER, disposer des éléments de manière qu'ils se recouvrent en partie les uns les autres.

IMPÉRATRICE (A L'), préparation à base de riz au lait sucré et vanillé, mêlé de fruits confits macérés au kirsch, coupés en dés, puis de crème anglaise collée à de la gelée mi-prise et de crème fouettée.

IMPÉRIAL (A L'), préparation comportant une garniture de truffes, de foie gras, de crêtes et de rognons de coqs.

INCISER, pratiquer à l'aide d'un couteau des entailles profondes sur un poisson destiné à être grillé.

INFUSER, mettre une substance (vanille, thé, anis, zeste, etc.) dans un liquide bouillant pour l'aromatiser.

ISARD, chamois. — Se prépare comme le *chevreuil**.

ITALIENNE (A L'), préparation de viandes de boucherie, de volailles, de poissons ou de légumes dans laquelle entrent des champignons de couche coupés en petits dés ou hachés.

IVOIRE (A L'), préparation s'appliquant aux volailles cuites dans un fond blanc, entourées de têtes de champignons de couche étuvées au beurre et de *quenelles** de volaille, le tout nappé d'une *sauce suprême**.

J

JALOUSIE, petit gâteau de pâte feuilletée détaillée en bandes, garnies d'une crème d'amandes parfumée à la vanille et recouvertes de minces

rubans de pâte disposés en forme de grillage. — Dorées à l'œuf, ces bandes sont abricotées à la sortie du four et aussitôt détaillées en morceaux réguliers.

JAMBON, cuisse du porc, morceau de choix permettant la préparation de mets exquis aussi bien en cuisine qu'en charcuterie.

jambon frais à la broche. Convient pour un petit jambon bien charnu. Enlever la couenne en laissant la chair couverte de graisse, faire mariner 48 heures avec sel, poivre, épices, huile et vin blanc sec. Egoutter, embrocher et faire cuire 2 heures devant feu clair en arrosant souvent avec un peu de la marinade. Servir avec le jus de la lèchefrite déglacé avec le restant de la marinade passée, dans laquelle ont été ajoutées des échalotes hachées.

JAMBONNEAU, partie des membres antérieurs et postérieurs du porc située en dessous du jambon ou de l'épaule. (V. *porc.*)

JAPONAISE (A LA), apprêt comportant des crosnes du Japon comme base de garniture. ‖ Salade composée de pommes de terre et de truffes en lames. ‖ Bombe glacée composée d'une mousse au thé chemisée de glace aux pêches.

JARDINIÈRE (A LA), garniture pour pièces de boucherie, composée de carottes, de navets, de petits pois, de flageolets, de haricots verts et de bouquetons de chou-fleur, cuits séparément, passés au beurre et dressés par petits tas autour de la viande. — Servie avec jus du rôti ou fond de veau clair.

JARRET, partie inférieure du membre du *veau** située en dessous de l'épaule ou de la cuisse et comprenant le genou.

JOINVILLE (gâteau). Détailler 2 abaisses carrées de même grandeur dans de la pâte feuilletée, étaler sur l'une de la confiture de framboises, recouvrir de la seconde abaisse, souder les bords et les *chiqueter* (pincer de place en place), piquer le dessus avec une fourchette, faire cuire au four et saupoudrer de sucre.

JOINVILLE (A LA), garniture pour poisson braisé, composée d'un salpicon de crevettes, de champignons et de truffes lié à la *sauce normande**. — Servie avec sauce normande terminée au *beurre de crevettes**.

JUJUBE, fruit du jujubier, de la grosseur d'une olive, recouvert d'une peau rouge, lisse et coriace, et renfermant une pulpe douce et sucrée autour d'un noyau allongé. — Les jujubes entrent dans la confection des pâtes pectorales.

JULIENNE, légumes ou autres éléments détaillés en filaments plus ou moins gros. ‖ Potage clair composé d'une fondue de légumes divers détaillés en julienne.

julienne à la bretonne. Potage composé de blanc de poireau, de blanc de céleri et d'oignon détaillés en fine julienne et étuvés au beurre. Il est assaisonné à mi-cuisson de sel, de poivre et de champignons émincés, et lié au dernier moment avec quelques cuillerées de crème fraîche.

JUS, suc s'écoulant d'une substance pressée, végétale ou animale.

jus de fruits. Boisson non fermentée et non alcoolisée d'une grande valeur hygiénique, préparée à base de jus de fruits : ananas, pommes, poires, raisins, oranges, tomates, baies diverses, que l'on broie à l'aide d'un broyeur électrique, puis que l'on presse dans un pressoir de ménage électrique ou à main pour extraire

le jus, que l'on filtre et que l'on met aussitôt en bouteilles hermétiquement bouchées. On pasteurise sans attendre pendant 6 minutes à 72 °C, pour ne pas détruire les précieuses vitamines.

jus de fruits pour la préparation des entremets et des boissons glacés. Les fruits à pulpe ferme (ananas, poires, pommes, etc.) sont broyés à l'aide d'un petit broyeur électrique de ménage, puis pressés dans une étamine ou une mousseline à beurre. Les oranges et citrons, coupés en deux, sont pressés à la main ou à l'aide d'un *presse-citron**. Les fruits rouges (cerises, fraises, framboises, groseilles) sont écrasés avec un pilon de bois ou passés au mixer, puis pressés dans un linge fin pour recueillir le jus.

jus d'herbes vertes. Cresson, cerfeuil, estragon, persil hachés, puis pressés et passés à travers un linge pour recueillir le jus.

jus de rôti. Fond de cuisson d'un rôti, *déglacé* avec de l'eau chaude ou tout autre liquide.

jus de veau. V. *fond de veau.*

jus de viande. Liquide s'échappant d'un morceau de viande pendant sa cuisson. ‖ Sang de viande crue extrait au moyen d'une presse à jus de viande.

jus de volaille. V. *fond de volaille.*

K

KAKI, fruit d'un arbre originaire du Japon, cultivé dans le sud-ouest et le midi de la France. — De coloration rouge-orangé, le kaki renferme une pulpe molle et sucrée rappelant un peu le goût de l'abricot. Il existe des kakis très petits, ressemblant par leur taille à des groseilles à maquereau, et d'autres aussi gros qu'une petite pomme.

kakis (compote de). Se prépare comme la compote d'*abricots**.

kakis (confiture de). Se prépare comme la confiture d'*abricots**.

KÉPHIR, lait aigri, mousseux, faiblement alcoolisé, légèrement filant, agréable à boire et très sain, originaire du Caucase, où, primitivement, il était préparé avec du lait de chamelle. Il l'est de nos jours avec du lait de chèvre. — En France, on le fabrique avec du lait de vache à l'aide de grains de képhir, semence spontanée et jaunâtre ressemblant à des petites têtes de chou-fleur.

KÉPHIR A L'EAU, boisson fermentée fabriquée avec des grains de képhir, mais avec de l'eau au lieu de lait. — Dans cette eau, on peut ajouter, pour améliorer le produit, des figues sèches coupées en morceaux ou des grains de raisins secs.

KIPPER, hareng à peine sauri, fendu dans sa longueur, ouvert et légèrement aplati avant d'être fumé. (V. *hareng.*)

KIRSCH, eau-de-vie très parfumée, fabriquée dans l'est de la France et en Allemagne avec des merises, petites cerises sauvages.

KUMMEL, liqueur aromatique préparée à base de sirop de cumin et d'alcool, ce qui fait cristalliser le sucre le long des parois du flacon.

LABRE, poisson de mer remarquable par la richesse de ses coloris, mais de chair fade et molle, tout juste bonne en friture ou comme élément de bouillabaisse.

LAIT, liquide blanc nuancé de jaune, sécrété par les glandes mammaires des femelles mammifères pour la nourriture de leurs petits. — Il est plus ou moins opaque, de consistance homogène, crémeux, légèrement sucré. Sa saveur est douce et agréable ; son odeur rappelle faiblement celle de l'animal qui le produit.

Le lait contient six groupes d'éléments aisément dosables par analyse : matière grasse, matière azotée, sucre ou lactose, matières minérales, matière saline et eau.

En tant que facteur de croissance riche en protéines, calcium, phosphore et vitamines, le lait est un aliment de base irremplaçable dans l'alimentation des jeunes pour grandir, entretenir la formation de l'ossature et de la dentition, lutter contre la déminéralisation, renouveler les tissus et aider aux efforts musculaires.

lait d'amandes. V. *amande*.

lait de beurre. Sous-produit de la fabrication du beurre.

lait de coco. Liquide doux, sucré, légèrement pétillant, contenu à l'intérieur des noix de coco lorsqu'elles sont fraîches. — En cuisine, on prépare, pour mouiller les sauces à l'indienne, du lait de coco en délayant l'amande râpée d'une noix de coco dans du lait tiède, puis en passant le mélange au torchon, par pression.

lait de poule. Jaune d'œuf battu délayé avec du lait chaud, sucré, additionné d'eau de fleur d'oranger ou de rhum.

LAITANCE, substance blanche et molle se trouvant à l'intérieur des poissons mâles et destinée à féconder les œufs. — La laitance de certains poissons (carpe, hareng frais, maquereau) est considérée comme un aliment délicat et fin, et est employée en cuisine de diverses façons après avoir été dégorgée à l'eau froide, puis légèrement pochée dans un court-bouillon salé, composé d'un peu d'eau, de jus de citron et de beurre.

laitances à l'anglaise. Egoutter les laitances pochées comme il est indiqué ci-dessus, les laisser refroidir, les *paner à l'anglaise**, les faire dorer dans du beurre, arroser d'une *sauce maître d'hôtel** et servir avec des quartiers de citron.

laitances en beignets. Pocher les laitances, les éponger, les laisser refroidir, les faire macérer pendant 2 heures dans de l'huile avec jus de citron et persil haché, les tremper dans de la pâte et les faire frire en pleine friture.

laitances au beurre noir. Une fois les laitances pochées, égouttées et légèrement dorées au beurre, les parsemer de câpres, les saupoudrer de persil haché et les arroser de jus de citron, puis de *beurre noir**.

laitances au beurre noisette. Pocher, égoutter, faire légèrement dorer au beurre et arroser de *beurre noisette**.

LAITUE, salade dont différentes variétés permettent une consommation à longueur d'année. — *Au printemps :* laitues et laitues romaines de printemps ; *en été et en automne :* laitues, laitues romaines, laitues batavia ; *en hiver :* laitues pommées brunes et rouges.

Pour cuire, donner la préférence aux laitues pommées : les partager en deux, les blanchir 3 minutes à l'eau bouillante salée, les égoutter et les presser pour extraire l'eau de cuisson, les lier avec un brin de raphia, qui coupe moins qu'une ficelle, saler, poivrer et faire doucement étuver au beurre. Les servir telles quelles comme légume ou comme élément de garniture. Préparées de cette façon, les laitues peuvent être servies avec du jus, de la crème, une *sauce Béchamel** ou une *sauce Mornay**.

laitues braisées. Les préparer comme il est dit ci-dessus, mais en les faisant étuver dans une sauteuse foncée de lardons maigres, de carottes, et d'oignons émincés.

laitues en chiffonnade. *Pour garniture de plats chauds :* détailler les laitues en lanières, les faire doucement étuver au beurre, saler, poivrer et servir après avoir arrosé de crème chauffée sans bouillir. *Pour garniture de plats froids :* détailler en fines lanières, assaisonner, sans faire cuire, d'huile, de vinaigre, de sel et de poivre ou napper d'une mayonnaise une fois la chiffonnade rangée sur le plat.

laitues farcies. Après avoir blanchi et pressé de grosses laitues bien pommées, les ouvrir sans détacher les feuilles du trognon, les assaisonner intérieurement de sel et de poivre, et les garnir d'une farce grasse ou maigre. Refermer les laitues, les ficeler avec un brin de raphia et les faire étuver au beurre.

laitues à la flamande. Blanchir les laitues, les éponger, faire fondre un bon morceau de beurre dans une sauteuse, y ranger les laitues bien serrées, saupoudrer de sel, de poivre et de muscade, et laisser mijoter doucement. Arroser d'un jus de citron au moment de servir.

laitue (pain de). Blanchir les laitues, les égoutter, les hacher finement, ajouter pour 6 laitues moyennes 2 cuillerées de farine, faire légèrement roussir au beurre, remettre un instant sur le feu, saler, poivrer, ajouter 3 œufs un à un, puis quelques cuillerées de jus de veau, une pointe de muscade et un quart de litre de crème fraîche, verser dans un moule rond et faire cuire au four dans un bain-marie.

laitue (potage ou crème de). V. *soupes et potages.*

laitue (salade de). Se prépare de bien des manières : *simple,* avec huile, vinaigre ou jus de citron, sel, poivre et cerfeuil haché ; *à la crème,* avec crème fraîche, jus de citron, sel et poivre ; *au lard,* en faisant fondre dans la poêle des petits cubes de lard maigre que l'on verse brûlant sur la salade, puis que l'on arrose d'une cuillerée de vinaigre chauffé dans la poêle et d'un peu de poivre ; *à la mayonnaise,* en l'assaisonnant d'une mayonnaise bien relevée et en garnissant ou non le dessus de morceaux de homard ou de langouste de desserte ou de conserve ; enfin *aux œufs durs,* en ajoutant à une salade de laitue des œufs durs coupés en rondelles ou en quartiers et des fines herbes.

laitue (soufflé de). Se prépare comme le soufflé d'*endives**.

LAMBALLE, potage à base de purée de pois frais et dans lequel on ajoute du tapioca cuit à part dans du bouillon de pot-au-feu, de veau ou de poulet.

LAMPROIE, grosse anguille de mer, qui se distingue par sa peau marbrée de taches brunes sur fond jaunâtre, par des nageoires dorsales nettement séparées les unes des autres et par une série d'ouvertures branchiales formant deux lignes longitudinales de chaque côté du cou. — La lamproie, qui vit dans l'Océan et la Méditerranée, remonte l'embouchure des fleuves pour y frayer. Sa chair rappelle beaucoup celle de l'anguille, mais en plus grasse. Toutes les recettes données pour l'*anguille** conviennent pour la lamproie.

LANGOUSTE, crustacé pourvu de deux longues antennes, brun verdâtre, taché de jaune sur la queue. — La langouste n'a pas de pinces, et ses pattes sont toutes de longueur semblable; son corps, constitué de segments, se termine par une queue s'évasant en éventail. Toutes les recettes données pour le *homard* peuvent lui être appliquées.

LANGOUSTINE, petit crustacé de la taille d'une écrevisse, de couleur orange pâle, avec les pattes et le bout des pinces d'un blanc transparent. — Les langoustines se préparent à l'américaine et à la bordelaise comme le *homard**, et toutes les recettes données pour les *crevettes** leur conviennent.

LANGUE, corps charnu, allongé, mobile, situé dans la bouche. — La langue des animaux de boucherie fait partie des *abats rouges*.

langue de bœuf. V. *bœuf*.

langue de mouton. V. *mouton*.

langue de porc. Se prépare comme la langue de *bœuf**.

langue de veau. Toutes les préparations indiquées pour la langue de *bœuf** conviennent pour la langue de veau.

LANGUES-DE-CHAT (petites pâtisseries). Travailler 125 g de beurre en pommade, y ajouter 100 g de sucre en poudre et un paquet de sucre vanillé, travailler encore quelques minutes à la spatule en bois, puis ajouter 2 œufs, un à un. Lorsque le mélange est devenu très lié et a blanchi, y ajouter 125 g de farine tamisée dans une fine passoire, bien mêler et coucher à l'aide d'une poche munie d'une douille unie, sur une plaque beurrée ou frottée de cire vierge, en petits bâtonnets assez éloignés les uns des autres pour qu'ils ne se soudent pas en cuisant. On peut aussi se servir d'un moule à langues-de-chat muni de petites rigoles de grandeur voulue, dans lesquelles on couche la pâte. Faire cuire à four très doux pendant une quinzaine de minutes.

LANGUEDOCIENNE (A LA), garniture pour pièces de boucherie et volailles, composée de cèpes sautés au beurre ou à l'huile, d'aubergines en gros dés et de tomates concassées, également frites à l'huile. — Servie avec une sauce tomate mêlée d'ail finement haché.

LAPEREAU, jeune lapin. — Ce terme s'emploie plus particulièrement pour désigner un jeune lapin sauvage.

LAPIN. Le lapin domestiqué, ou de clapier, lorsqu'il est bien accommodé, est aussi savoureux qu'un poulet, mais sa chair, un peu fade, demande à être très relevée. A moins qu'on ne fasse cuire le lapin entier (farci ou rôti par exemple), il faut le découper en sectionnant les morceaux à l'endroit des jointures pour les pattes de devant et de derrière ou entre deux vertèbres pour le râble et le cou, ce qui permet de détacher très nettement les différents morceaux sans provoquer d'esquilles d'os, qui se produisent lorsqu'on se sert d'un couperet.

lapin aux champignons. Faire revenir les morceaux de lapin dans moitié beurre, moitié huile avec une vingtaine de petits oignons blancs et autant de lardons; lorsque le tout est bien doré, mouiller avec du vin blanc et de l'eau, saler, poivrer et faire cuire doucement pendant 40 à 45 minutes. Ajouter une bonne assiettée de champignons de couche ou autres, et laisser encore mijoter 10 minutes.

lapin (civet de). Comme le *civet de lièvre**.

lapin en daube. Se prépare comme la daube de *bœuf*, en faisant cuire seulement 1 heure.

lapin à l'estragon. Découper le lapin en morceaux, que l'on fait revenir dans moitié huile, moitié beurre. Les retirer de la sauteuse lorsqu'ils sont bien dorés et les remplacer par 150 g de cubes de lard de poitrine et 2 gros oignons coupés en morceaux, faire revenir, remettre les morceaux de lapin, mouiller avec un verre de vin blanc sec et deux verres d'eau, saler, poivrer et laisser cuire à petit feu. 10 minutes avant de servir, ajouter dans la sauce une bonne poignée d'estragon finement haché.

lapin en gibelotte. Faire revenir des petits oignons et des lardons dans moitié huile, moitié beurre, les retirer de la sauteuse et mettre à la place les morceaux de lapin. Lorsqu'ils sont bien dorés, les saupoudrer de farine, remuer quelques instants, mouiller avec du vin blanc, amener à ébullition, ajouter de l'eau chaude pour couvrir, saler, poivrer et laisser cuire une demi-heure à couvert. Remettre les oignons et les lardons dans la sauce, ainsi que 250 g de champignons de couche, et laisser encore cuire une demi-heure.

lapin en pot-au-feu. Le préparer comme un pot-au-feu de bœuf, avec les mêmes légumes et aromates, mais en laissant cuire seulement pendant 2 heures. Le bouillon, convenablement relevé, est très fin de goût et rappelle celui de poulet; la viande se sert chaude avec des cornichons ou de la moutarde, ou froide avec une mayonnaise.

lapin (râble de) rôti. Prendre le râble d'un gros lapin bien en chair, le saler, le poivrer et le faire mariner pendant 24 heures. L'essuyer, le ficeler en lui donnant bonne forme et le cuire au four en l'arrosant de temps en temps avec la marinade passée. Servir en même temps qu'une salade de laitue ou des petits légumes nouveaux passés au beurre.

CONSERVES DE LAPIN

Les conserves de lapin sont excellentes. On peut conserver en bocaux tous les plats de lapin cuisinés selon les recettes précédemment données en rangeant les plus beaux morceaux et leur accompagnement dans des bocaux, et en les faisant stériliser 3 heures à 100 °C après les avoir hermétiquement fermés.

lapin (terrine et pâté de). Désosser le lapin et lui ajouter par kilo de viande obtenue : 250 g de jambon frais, 250 g de chair à saucisse, 100 g de lard gras et 250 g de veau. Mettre de côté une vingtaine de beaux petits filets de lapin et de veau, et hacher tout le restant des viandes très finement. Assaisonner avec 35 g de sel fin, 3 g de poivre en poudre, 3 g de poudre des quatre épices, 4 cuillerées à soupe d'oignon haché, 4 cuillerées à soupe de persil haché, une forte pincée de thym émietté, 2 œufs et un verre à liqueur de cognac. D'autre part, faire un jus très réduit avec les couennes de lard, 2 gros oignons, 2 carottes coupées en rondelles, un bouquet garni, du sel, du poivre, un verre de vin blanc et de l'eau pour couvrir. Lorsque ce jus est

bien réduit (il en faut la valeur d'une tasse), le passer, le laisser refroidir et l'ajouter au hachis. Foncer une grande terrine de bardes de lard, y placer la préparation en y intercalant les filets de lapin et de veau mis de côté, en terminant par une couche de hachis. Placer sur le tout une barde de lard gras et luter le couvercle avec de la farine délayée d'eau. Faire cuire au four pendant 2 grandes heures en plaçant la terrine dans un plat rempli d'eau. Laisser rassir 3 à 4 jours avant de l'entamer.

LAPIN DE GARENNE. Le lapin de garenne est classé dans la catégorie des gibiers à poil. Sa chair est plus colorée et plus parfumée que celle du lapin domestique; il ne faut pas trop pousser le *faisandage**. Toutes les recettes données pour le lapin domestique peuvent s'appliquer au lapin de garenne.

LARD, substance grasse renfermée dans le tissu cellulaire sous-cutané du porc. — On distingue plusieurs catégories de lard : le *lard gras*, placé le long de l'échine de l'animal entre la chair et la couenne; la partie la plus ferme, appelée *lard dur* ou *lard fin*, est celle qui adhère à la couenne (elle est employée pour la préparation des *bardes* et des *lardons*); la partie la plus molle, ou *lard fondant*, est employée à la préparation du *saindoux*. Le *lard maigre*, ou *lard de poitrine*, est entremêlé de chair; il est employé frais, salé ou fumé.

LARDER, enfoncer, à l'aide d'une lardoire, des filets de lard gras dans une pièce de boucherie, une volaille ou un gibier.

LARDOIRE, petit appareil servant à larder.

LARDON, filet de lard gras dur que l'on introduit à l'aide d'une lardoire dans les viandes à rôtir. ‖ Petit morceau de lard maigre rissolé que l'on ajoute à certaines préparations culinaires.

LASAGNES, pâtes italiennes présentées en forme de larges rubans cannelés. — Les lasagnes se font cuire à l'eau bouillante salée et s'accommodent comme le *macaroni**.

LAURIER-CERISE, arbrisseau dont les feuilles, persistantes, ont une odeur prononcée d'amande amère. — Ces feuilles servent à parfumer crèmes et entremets, mais il faut les employer avec modération, car elles renferment une certaine proportion d'acide cyanhydrique.

LAURIER-SAUCE, arbrisseau dont les feuilles ont une saveur très forte et des vertus stimulantes et antiseptiques. — Le laurier est souvent employé en cuisine, surtout pour aromatiser les viandes noires (chevreuil, sanglier), le lapin et la charcuterie. Il entre dans la composition des bouquets garnis et des marinades.

LÈCHEFRITE, plateau en fer placé sous une broche pour recevoir le jus qui s'écoule des pièces de viande que l'on fait rôtir.

LÉGUMES, plantes potagères servant à l'alimentation. — On consomme selon les espèces les racines, bulbes ou tubercules, les jeunes pousses, les tiges, les feuilles, les côtes ou les graines.

On trouve dans les légumes tous les principes nécessaires à l'alimentation : albumine, graisses, hydrates de carbone, sels minéraux, sous forme éminemment assimilable. La plupart des légumes se consomment à l'état frais; on peut, toutefois, les conserver par enrobage dans une matière grasse, par dessiccation, par salage, ou par stérilisation.

LENTILLES, graines d'une plante de la famille des légumineuses, dont les principales variétés sont la lentille « grosse blonde », la lentille « verte du Puy » et la lentille « rose d'Egypte ». — Très riches en azote, les lentilles sont un légume sec de digestion facile. Elles se font cuire comme les *haricots blancs** secs et s'accommodent comme eux au gras, au maigre, en purée, en potage et en salade.

LEVER, détacher les membres d'une volaille. ‖ Laisser fermenter une pâte.

LEVRAUT, lièvre de 2 à 4 mois.

LEVURE, champignon microscopique vivant dans les milieux sucrés et décomposant les sucres en alcool et en gaz carbonique, avec création de produits secondaires odorants. — Les levures jouent un rôle important dans la préparation de la bière, du cidre, du vin, du pain et des pâtes.

LIAISON, opération destinée à donner de la consistance aux jus, sauces et potages. — Les liaisons se font au jaune d'œuf, au beurre, au sang, à la farine ou à la fécule. (V. *sauces*.)

LIARD (EN), se dit de pommes de terre coupées en rondelles très minces. — Cette expression s'applique spécialement aux pommes de terre frites désignées sous le nom de *chips*.

LIÉGEOISE (A LA), préparation caractérisée par une condimentation au genièvre.

LIÈVRE, gibier à chair noire très savoureuse lorsqu'il est consommé frais « au bout du fusil » ou après seulement 2 ou 3 jours de *mortification**. — Le *faisandage** poussé lui est nuisible. Un lièvre est toujours tendre dans sa première année ; en vieillissant, il devient dur et filandreux, et prend un goût fort.

On reconnaît un lièvre de première année à la finesse des pattes et aux griffes dissimulées dans les poils, ainsi qu'au brillant de la fourrure. Un lièvre âgé a le poil ondulé et grisonnant, des griffes épaisses dépassant des poils.

lièvre (civet de). Les morceaux de lièvre sont mis à mariner pendant 24 heures avec sel, poivre, thym et laurier concassés, carottes et oignons émincés, huile et cognac. Egouttés, épongés, ils sont revenus dans du beurre avec des lardons maigres et 2 gros oignons coupés en quartiers, saupoudrés de farine qu'on laisse dorer sans brûler et que l'on mouille avec du vin rouge pour couvrir les morceaux de lièvre. Ajouter alors 24 petits oignons et 24 petits champignons passés au beurre et la marinade passée. Couvrir et faire cuire pendant 45 minutes à 1 heure selon l'âge présumé du lièvre. Un peu avant de servir ajouter dans le civet le foie du lièvre escalopé et lier la sauce avec le sang de l'animal, si l'on a pu en recueillir en le dépouillant, auquel on aura ajouté 3 ou 4 cuillerées de crème fraîche. Dresser sur un plat chaud et garnir de petits croûtons de pain frits au beurre.

Nota. — Lorsque c'est un civet de lapin domestique qu'on prépare, il n'est pas indispensable de le faire mariner 24 heures à l'avance, comme il est dit pour le lièvre.

lièvre (cuisses de) rôties. Parer les deux cuisses du lièvre, les piquer de fins lardons, saler, poivrer et arroser de beurre fondu. Faire rôtir au four et servir avec une purée de marrons et une *sauce poivrade pour venaison**.

lièvre (râble de) rôti. Désarticuler le râble au bas des côtes, retirer la fine peau qui le recouvre et le piquer de fins lardons dans le sens

des fibres de la chair. Le faire mariner 3 heures dans une marinade composée de vin blanc, de rondelles d'oignon et de carotte, de sel, de poivre et de thym. L'éponger, l'envelopper d'une *crépine** et le faire rôtir à four vif pendant 20 à 25 minutes. Dresser sur un plat long, et garnir de bouquets de cresson et tranches de citron cannelées. Servir avec le jus de cuisson déglacé ou une *sauce poivrade pour venaison**.

lièvre (terrine et **pâté de).** Se préparent comme la terrine et le pâté de *lapin**.

LIMANDE, poisson plat à petites écailles rugueuses comme une lime.
— La peau est colorée du côté des yeux, blanche de l'autre côté. Tous les modes de préparation indiqués pour le *carrelet** sont applicables à la limande.

LIMOUSINE (A LA), garniture pour pièces de boucherie et volailles, composée de chou rouge cuit à l'étouffée avec de la graisse de porc et des marrons.

LINGUE, poisson de mer se pêchant dans les mêmes parages que la *morue** et qui se sale et s'apprête comme elle.

LINOTTE, petit oiseau se préparant comme la *grive**.

LIQUEUR, mélange d'eau-de-vie, de sirop, de jus de fruits et d'aromates, souvent appelé *ratafia**.

liqueur d'abricot ou « **abricotine ».** Mettre à cuire 1 kg d'abricots bien mûrs dans un demi-litre d'eau. Verser sur un tamis pour recueillir le jus sans presser, lui ajouter 750 g de sucre et porter à ébullition. Ecumer, laisser refroidir, ajouter 1 litre d'alcool à 65° et quelques amandes retirées des noyaux. Laisser reposer 1 mois, filtrer et mettre en bouteilles.

La pulpe du fruit, recueillie sur le tamis, peut servir à faire une marmelade.

liqueur ou **ratafia d'acacia.** V. *acacia.*

liqueur d'ananas. Eplucher un ananas bien mûr, le broyer, extraire le jus, le passer, le mettre à macérer pendant 20 jours dans 1 litre d'eau-de-vie blanche à 65° avec une gousse de vanille. Filtrer, ajouter du sirop fait avec 500 g de sucre et un demi-litre d'eau, et cuit au petit lissé (25° au pèse-sirop). Mettre dans des cruchons en grès.

liqueur d'angélique. Faire macérer pendant une semaine dans 1 litre d'alcool à 65° 125 g de graines d'angélique, 5 g de clous de girofle ou de coriandre et une demi-gousse de vanille. Puis faire un sirop avec 750 g de sucre et 1 litre d'eau, le verser bouillant sur 325 g de tiges d'angélique coupées en petits morceaux et laisser refroidir. Mêler les deux préparations dans un grand bocal, boucher et laisser macérer 1 mois. Filtrer et mettre en bouteilles.

liqueur de cassis. Mettre 500 g de grains de cassis dans un bocal en les écrasant un peu, y ajouter 60 g de framboises, un petit morceau de cannelle et 1 litre d'eau-de-vie blanche à 60°. Boucher et laisser macérer 1 mois. Verser sur un tamis pour recueillir le jus, le filtrer, lui ajouter un sirop fait avec 500 g de sucre en poudre et un demi-litre d'eau, et cuit au grand lissé (30° au pèse-sirop). Laisser refroidir et mettre en bouteilles.

liqueur de cerise. Ecraser au mortier 1 kg de cerises noires appelées *merises,* en exprimer le jus sur un tamis, y ajouter 1 litre d'eau-de-vie blanche à 60° et laisser macérer 1 mois ; ajouter 200 g de sucre en poudre dissous à froid dans un peu

d'eau, bien mélanger, filtrer et mettre en bouteilles.

liqueur de citron. Mettre 3 beaux citrons dans un bocal avec 500 g de sucre en poudre et 1 litre d'eau-de-vie blanche à 45°. Laisser macérer 1 mois, filtrer et mettre en bouteilles.

liqueur de coing ou « **eau de coing** ». Râper, sans les peler, 2 kg de coings, les mettre dans une terrine en les mouillant avec 1 litre de lait froid, bien mélanger et laisser macérer 48 heures. Retirer la pulpe, qui est montée à la surface, décanter le liquide, resté au fond de la terrine, le filtrer et lui ajouter même quantité d'eau-de-vie blanche à 65°, 500 g de sucre en poudre fondu à froid dans un verre d'eau, bien mélanger et mettre en bouteilles.

liqueur ou **ratafia de fraise.** Laver et équeuter 500 g de fraises mûres à point, les mettre à macérer pendant 1 mois dans un bocal avec 1 litre d'eau-de-vie blanche, un petit morceau de cannelle et une gousse de vanille. Verser sur un tamis pour recueillir le jus, le filtrer, lui ajouter un sirop fait avec 500 g de sucre et 2 verres d'eau, et refroidi. Bien mêler et mettre en bouteilles.

liqueur ou **ratafia de framboise.** Se prépare comme la *liqueur de fraise**.

liqueur de mandarine. Se prépare comme la *liqueur de citron**.

liqueur de noisette. Casser les noisettes en conservant la moitié des coquilles. Monder les noisettes après les avoir plongées un instant dans de l'eau bouillante, les mettre, ainsi que les coquilles réservées, dans un grand bocal et les couvrir largement d'alcool ou d'eau-de-vie blanche à 65° (environ 1 litre d'alcool pour 500 g de noisettes). Laisser macérer 2 mois en secouant le bocal de temps en temps

pour bien mélanger. Filtrer alors l'alcool et lui ajouter par litre 500 g de sucre en poudre dissous dans 2 verres d'eau froide. Bien mêler et faire tomber dans chaque cruchon contenant la liqueur 2 ou 3 noisettes choisies parmi les plus belles de celles qui sont retirées de l'alcool.

liqueur de noix ou **de brou de noix.** V. *noix.*

liqueur d'orange. Se prépare comme la *liqueur de citron**.

LOCHE, petit poisson de forme allongée, à la bouche munie de barbillons. — On distingue trois espèces de loches : la *loche franche,* pêchée dans les ruisseaux de montagne, la *loche de rivière* et la *loche de mer.* Ces poissons se préparent surtout frits ; on peut, cependant, les accommoder aussi en *matelote bourguignonne** (ou « meurette ») et en *matelote à la meunière**.

LONGE, selle de veau.

LOTTE, poisson caractérisé par des nageoires très longues et des barbillons pendants. — La *lotte de mer,* ou *baudroie**, a une tête énorme ; on ne met en vente que la queue du poisson, dépouillée de la peau. La lotte de rivière, qui a quelque analogie avec la *lamproie**, se prépare comme l'*anguille** ; la lotte de mer*, comme le *colin** ou le *cabillaud**.

LOUP DE MER. V. *bar.*

LUTER, enduire de pâte le tour du couvercle d'une terrine à pâté pour que sa fermeture soit hermétique pendant la cuisson.

LYONNAISE (A LA), garniture pour grosses pièces de boucherie, composée d'oignons farcis braisés et de pommes de terre fondantes. — Se sert avec une *sauce lyonnaise**.

MACARON (pâtisserie). Monder, puis piler finement au mortier 200 g d'amandes, plus 4 amandes amères avec un blanc d'œuf. Lorsque les amandes sont bien en crème, ajouter, en continuant de piler, 300 g de sucre en poudre en deux fois et un nouveau blanc d'œuf également en deux fois. La composition doit alors être molle sans toutefois s'étaler. La coucher à l'aide d'une poche à douille sur des feuilles de papier blanc en donnant aux macarons 3 ou 4 cm de diamètre et en les espaçant suffisamment pour qu'ils ne collent pas ensemble à la cuisson. Saupoudrer légèrement de sucre glace et faire cuire à four doux jusqu'à couleur blonde. Retourner les feuilles de papier sens dessus dessous et, du bout du doigt, mouiller légèrement chaque emplacement des macarons ; ils se décolleront facilement après 2 ou 3 minutes.

macarons aux noisettes. Se préparent avec des noisettes mondées au lieu d'amandes.

macarons à la noix de coco. Se préparent avec de la pulpe de noix de coco râpée et pilée avec du blanc d'œuf et du sucre.

MACARONI, pâte alimentaire d'une grande valeur nutritive. — Le macaroni se fait cuire dans de l'eau bouillante salée pendant 18 minutes, puis on le laisse gonfler quelques instants à couvert, éloigné du feu, avant de l'égoutter et de l'assaisonner au beurre, au beurre et à la béchamel, au beurre et à la crème, au beurre et au fromage (gruyère râpé), au jus de veau ou de volaille, à la sauce tomate, aux truffes, etc.

macaroni (croquettes de). Préparer du macaroni au fromage, lui ajouter, alors qu'il est bien chaud, 2 œufs battus en omelette, verser dans un plat creux et laisser refroidir jusqu'au lendemain. Découper au couteau la masse, qui est alors bien collée et compacte, en donnant aux morceaux une forme un peu allongée, fariner et faire cuire en pleine friture.

macaroni au gratin. Macaroni au fromage versé dans un plat à gratin beurré ou une timbale ; le dessus largement saupoudré de chapelure blonde mélangée de gruyère râpé, arrosé de beurre fondu et gratiné au four.

macaroni à la milanaise. Macaroni au fromage dans lequel sont ajoutés au dernier moment un peu de sauce demi-glace et de sauce tomate, une grosse julienne de jambon cuit, langue à l'écarlate, champignons et truffes.

macaroni à la Nantua. Macaroni au fromage que l'on dresse dans une timbale en y alternant des couches de queues d'écrevisses à la Nantua*.

MACÉDOINE, mélange de fruits ou de légumes divers, coupés en cubes et préparés à chaud ou à froid.

La *macédoine de fruits* se prépare soit à la gelée (v. *gelée d'entremets*), avec des fruits cuits au sirop et égouttés, soit rafraîchie (v. *fruits rafraîchis*), avec un mélange de fruits de saison : abricots en morceaux,

cubes d'ananas, amandes fraîches mondées, bananes en rondelles, fraises, framboises, mandarines ou oranges en quartiers, mirabelles, poires épluchées, etc., arrosés d'un sirop de sucre parfumé au kirsch ou au rhum et placés sur glace pendant 2 heures.

La *macédoine de légumes* comprend généralement carottes, navets, pommes de terre, haricots verts, pointes d'asperges, petits pois frais, cuits à l'eau bouillante salée, égouttés et assaisonnés à chaud avec du beurre ou de la crème, ou à froid avec une sauce vinaigrette ou une sauce mayonnaise, ou dressés en *aspic**, après assaisonnement de mayonnaise collée à la gelée très réduite. La macédoine prend alors le nom d'*aspic de légumes*.

Nota. — Lorsqu'on emploie une macédoine de conserve achetée en boîte de fer-blanc, il faut, avant de l'employer, l'égoutter dans une passoire et la rincer à l'eau fraîche courante pour lui redonner le goût et l'apparence de légumes frais.

MACÉRATION, opération qui consiste à faire tremper plus ou moins longtemps des substances diverses dans un liquide aromatique.

MÂCHE, petite salade d'automne et d'hiver, que l'on marie généralement avec de fines tranches de betterave rouge.

MACIS, enveloppe dentelée de la noix de muscade, qui a une saveur intermédiaire entre celle-ci et la cannelle, et qui est employée une fois sèche pour aromatiser certaines *liqueurs.*

MÂCONNAISE (A LA), mode de préparation des viandes avec mouillement de vin rouge du Mâconnais.

MACREUSE, morceau de viande de bœuf se trouvant dans l'épaule, entre

le paleron et le gîte de devant. (V. *bœuf.*)

MADELEINES (pâtisserie), petits gâteaux dont la pâte est composée de 250 g de farine tamisée, de 250 g de sucre en poudre, de 250 g de beurre fondu, de 4 œufs, d'une pincée de sel et d'un parfum. — La farine, le sucre, les œufs et le sel sont d'abord travaillés longuement à la spatule, puis on y ajoute le beurre fondu et le parfum, et l'on couche la composition dans le moule spécial à madeleines, beurré et fariné, en ne remplissant qu'aux deux tiers chaque creux du moule, qui se compose d'une plaque comportant 6, 8 ou 10 incurvations cannelées en forme de madeleine. Faire cuire 25 minutes à four doux.

madeleines de Commercy. De grande réputation, elles se préparent de la même manière, avec 300 g de farine tamisée, 300 g de sucre en poudre, 6 œufs, 3 g de bicarbonate de soude, le zeste râpé d'un citron, un peu de sel et 150 g de beurre fondu.

MAINTENON (A LA), mélange de purée d'*oignons à la Soubise** et de *béchamel* épaisse, lié de jaunes d'œufs et mêlé à des champignons émincés étuvés au beurre, complété ou non de langue à l'écarlate et de lames de truffe.

MAÏS, plante de la famille des graminacées, dont les épis, formés de gros grains serrés, sont pourvus d'une épaisse enveloppe ligneuse. — Les épis entiers, les grains et la farine permettent de réaliser des plats excellents : les *cruchades* du Midi et du Périgord, les *gaudes* de la Bresse et de la Franche-Comté, le *las pous* et les *miques* du Périgord, le *millas* du Languedoc.

à l'état frais

Epis entiers avec leur enveloppe. On les fait cuire à la vapeur ou dans de

MAÏ

l'eau salée, on écarte les feuilles de l'enveloppe, on dresse les épis sur une serviette et on sert avec du beurre frais.

Epis entiers sans enveloppe. On fait cuire les épis au four jusqu'à ce qu'ils soient dorés et renflés, et on les sert avec du beurre frais.

En grains. On fait cuire les grains dans de l'eau bouillante salée, on les égoutte et on les assaisonne comme les gros haricots blancs frais, avec du beurre ou de la crème et du persil haché, ou on les prépare en salade.

à l'état sec

Les grains de maïs servent à préparer le « pop corn » (maïs éclaté). On les verse dans une casserole contenant un peu d'huile bouillante sucrée ou salée suivant l'emploi. Sous l'effet de la chaleur, les grains gonflent, éclatent, se retournent sur eux-mêmes, prennent l'apparence de flocons blancs et acquièrent un goût délicieux tenant du nougat et des cacahuètes. La casserole doit être grande, car le maïs gonfle énormément, et fermée d'un lourd couvercle pour éviter la projection des grains hors du récipient.

à l'état de farine

La farine de maïs que l'on trouve à acheter dans le commerce n'est pas toujours fraîche; elle a une consistance cotonneuse, grumeleuse, et les inévitables manipulations commerciales qu'elles a subies ont forcément compromis l'agréable goût d'amande fraîche et le léger parfum vanillé que présente la farine nouvellement moulue. A la ferme, on peut conserver le maïs en grains et ne le faire moudre que par petite quantité à mesure des besoins.

cruchades ou **beignets de bouillie de maïs.** Préparer la bouillie comme le *las pous* (ci-dessous), la verser bien chaude dans des assiettes creuses et laisser entièrement refroidir.

Lorsqu'elle est devenue ferme à point, couper chaque assiettée de bouillie en quatre morceaux, que l'on farine légèrement avec de la farine de blé, et faire frire des deux côtés dans une poêle contenant un peu d'huile ou de beurre. Lorsque les cruchades sont bien dorées, les ranger sur un plat chaud et les saupoudrer de sucre en poudre, ou bien les servir non sucrées avec de la gelée de groseille ou du miel. Ces beignets, pour être à point, doivent être bien dorés, croustillants à l'extérieur et comme fourrés intérieurement d'une crème onctueuse de bouillie non durcie.

las pous (bouillie de maïs). Prendre de la farine fraîchement moulue et tamisée à travers une fine passoire ou un tamis de soie. Compter un bol de farine pour 1 litre d'eau. Délayer d'abord avec un peu d'eau tiède et jeter la crème ainsi obtenue dans le restant de l'eau, bouillante et légèrement salée. Faire partir à grand feu en tournant avec une cuiller en bois, puis laisser mijoter doucement pendant 1 heure à petit feu. C'est alors que le dessus de la bouillie se ride, se gonfle à intervalles réguliers et pousse une sorte de gros soupir... Quand la bouillie est cuite à point, on l'éclaircit avec un peu de lait chaud ou un morceau de beurre et on la verse dans des petites écuelles rustiques en faïence. On sert chaud avec du sucre en poudre. En Franche-Comté et en Bresse, la bouillie de maïs est appelée *gaudes*, dans le Languedoc *millasse* ou *millas*, dans le Béarn *gaudines*.

miques de maïs. Les miques se mangent en guise de pain avec le salé aux choux, la soupe aux haricots blancs et à la tomate, et le civet de lièvre ou de lapin. Pour trois miques de belle grosseur mêler 250 g de farine de maïs à 250 g de farine de froment et pétrir avec une forte cuillerée à soupe de graisse d'oie, une

pincée de sel et un grand verre d'eau tiède. Diviser la pâte obtenue en trois morceaux et les rouler dans les mains pour leur donner une forme ronde et lisse. Faire bouillir de l'eau salée, y glisser les miques et laisser bouillir pendant une demi-heure en les retournant deux ou trois fois pour qu'elles cuisent régulièrement. Egoutter sur un linge propre et tenir au chaud. Lorsqu'on fait cuire directement les miques dans la soupe au lard et aux choux, elles sont encore plus savoureuses. On peut remplacer la farine de froment (de blé) par quelques grosses pommes de terre cuites à l'eau, épluchées et écrasées en purée.

miques de maïs frites. Les préparer comme il est dit ci-dessus et les faire cuire à l'eau. Laisser refroidir et les détailler en rondelles de 1 cm d'épaisseur. Les rouler dans de l'œuf battu et les faire frire dans une poêle avec très peu d'huile. Une fois bien grillées de chaque côté, les ranger sur un plat chaud et les saupoudrer abondamment de sucre.

potage à la farine de maïs. La bouillie préparée et cuite comme déjà dit est allongée avec du bouillon de cuisson de haricots secs, assaisonnée d'une cuillerée de graisse d'oie, versée bouillante sur de minces tranches de pain de campagne et laissée « couffir » (tremper) pendant quelques minutes.

MAÎTRE D'HÔTEL. V. *beurres composés.*

MAÏZÉNA, farine très blanche tirée du maïs, plus fine que la crème de riz. — La Maïzéna permet d'obtenir des entremets très délicats et est employée pour l'épaississement des crèmes et des sauces.

MANCHE, partie où l'os apparaît dans les côtelettes de mouton.

MANCHE A GIGOT, petit appareil que l'on visse sur la partie apparente de l'os pour pouvoir le maintenir aisément pendant le découpage.

MANCHON (pâtisserie), petit gâteau de pâte feuilletée cuit dans un moule en forme de manchon et garni, une fois cuit, de diverses préparations sucrées. ‖ Petit four de pâte d'amandes abaissée très mince, cuit au four, roulé chaud autour du manche d'une cuiller en bois, garni, une fois refroidi, d'une crème au beurre pralinée et trempé aux deux extrémités dans de la pâte d'amandes colorée en vert ou de pistaches. ‖ Moule ayant la forme d'un cylindre, ouvert à ses deux bouts et servant à faire cuire les pâtisseries portant ce nom.

MANDARINE, agrume doux, sucré et parfumé, dont l'écorce, très mince, s'enlève aisément. — La mandarine se consomme crue comme l'orange, mais peut se préparer de différentes manières : confite, en confiture, flans, tartes, etc.

mandarines confites. Mettre les mandarines, choisies petites et peu mûres, pendant 24 heures dans de l'eau fraîche, les égoutter et les plonger dans un sirop bouillant très épais (2 kg de sucre et un demi-litre d'eau pour 2 kg de mandarines). Laisser bouillir pendant 10 minutes, verser dans une terrine et laisser macérer jusqu'au lendemain. Remettre alors sur le feu, laisser bouillir une minute, retirer les mandarines, faire réduire le sirop, le reverser sur les mandarines et attendre jusqu'au lendemain, et ainsi de suite jusqu'à ce que les mandarines aient absorbé tout le sirop. Ranger les fruits sur claie de bois et faire sécher à l'étuve pendant 3 jours en les retournant matin et soir. Les ranger dans une boîte en bois blanc tapissée de papier sulfurisé.

mandarines (confiture de).
V. *confitures.*

mandarines (flan aux). Faire cuire une tarte *à blanc** selon la méthode ordinaire, la garnir de quartiers de mandarines placés symétriquement en se chevauchant un peu et verser par-dessus de la *crème pâtissière**, ou mettre d'abord la crème et ranger les quartiers de mandarines par-dessus. Dorer le tour de la tarte au jaune d'œuf et passer quelques instants au four pour faire prendre couleur.

mandarines (quartiers de) confits. Eplucher les mandarines, retirer soigneusement les petites parties blanches de chaque quartier, ainsi que les pépins à l'aide du chas d'une aiguille à repriser. Laisser sécher à l'air jusqu'au lendemain. Préparer un sirop épais avec même poids de sucre que de quartiers de mandarines et un peu d'eau, et pratiquer comme il est dit pour les mandarines confites entières.

mandarines (tarte aux).
V. *tarte.*

MANDOLINE, couteau-rabot, à lame unie ou cannelée, servant à détailler les légumes (pommes de terre, carottes, navets) en minces lamelles ou en julienne.

MANGE-TOUT, variété de haricots et de petits pois dont on peut manger ensemble les cosses et les grains.

MANGUE, fruit du manguier, arbre des régions tropicales. — On la trouve à acheter en France chez les marchands de produits exotiques. La mangue greffée est un très gros fruit de forme oblongue, à pulpe fondante et savoureuse ayant le goût d'abricot. On la mange surtout crue, mais on peut en faire d'excellentes confitures.

MANIER, pétrir, mélanger intimement.

MANIOC. V. *tapioca.*

MANQUÉ (biscuit). Travailler dans une terrine 9 jaunes d'œufs, 375 g de sucre en poudre, une pincée de sel et une pincée de vanille en poudre jusqu'à ce que la composition devienne très mousseuse; lui ajouter 125 g de beurre fondu et 250 g de farine tamisée, puis y mêler les 9 blancs d'œufs battus en neige. Verser la préparation dans un moule à manqué, faire cuire à four doux, praliner le gâteau (v. **pralin**), et disposer au milieu un fruit confit.

MAQUEREAU, poisson de mer à chair excellente, mais un peu grasse. — Poché au court-bouillon, il se digère plus aisément. Glisser, entiers ou en tronçons, les maquereaux, vidés et parés, dans un court-bouillon composé d'eau, de jus de citron, de sel, de poivre, de thym et de laurier. Lorsque l'ébullition est franchement déclarée, pousser la casserole au coin du feu et laisser pocher à très légers frémissements pendant quelques minutes. Egoutter, entourer de persil et de demi-rondelles de citron cannelées, et servir avec une sauce maître d'hôtel, beurre noisette, beurre noir, sauce hollandaise, sauce vénitienne ou sauce ravigote (v. **beurres composés** et **sauces**).

maquereaux (filets de). Détacher les deux filets des maquereaux en glissant le couteau le long de l'arête centrale, les assaisonner de sel et de poivre, et les faire cuire doucement dans du beurre. Les dresser sur plat chaud, les entourer de quelques rondelles d'aubergine cuites à l'huile, les arroser d'un filet de citron, puis du beurre de cuisson brûlant ou d'une des garnitures suivantes : cèpes sautés à l'huile, champignons de couche étuvés au beurre, courgettes en rondelles sautées au beurre, tomates à la bordelaise, etc.

maquereaux frits. Choisir les maquereaux petits, les vider, les parer, les laver et les tremper dans du lait, puis les égoutter et les fariner légèrement. Les faire cuire à grande friture brûlante, les égoutter et les saupoudrer de sel. Garnir de persil et de rondelles de citron.

maquereaux grillés. Rogner le bout du museau des maquereaux, les ouvrir par le dos et retirer l'arête centrale ainsi que les nageoires, sans séparer les deux côtés des poissons. Assaisonner de sel et de poivre, badigeonner de beurre fondu et cuire sur le gril. Dresser sur plat chaud en refermant les maquereaux et arroser de beurre à la maître d'hôtel (v. *beurres composés*). Servir avec une *sauce spéciale pour poissons grillés**.

MARAÎCHÈRE (A LA), garniture pour grosses pièces de boucherie braisées, composée de carottes *glacées*, de petits oignons braisés, de tronçons de concombre farci braisés, de quartiers d'artichaut et de salsifis braisés, ainsi que de *pommes de terre château*. — Servie avec fond de braisage passé et dégraissé.

MARBRÉ. Viande de bœuf bien entremêlée de graisse. (On dit aussi *viande persillée*.)

MARCASSIN, jeune *sanglier**.

MARENGO, garniture pour poulet et veau frits à l'huile, composée de sauce tomate très relevée d'ail et oignon, d'œufs frits, de champignons, de truffes et d'écrevisses décortiquées.

MARENNES, huîtres très réputées, cultivées dans les parcs à huîtres de La Tremblade, en Charente-Maritime.

MARGARINE. Toutes les substances alimentaires autres que le beurre, quelles que soient leur origine, leur provenance et leur composition, qui

présentent l'aspect du beurre et sont préparées pour le même usage que ce dernier produit, ne peuvent être désignées que sous le nom de *margarine*.

MARIGNAN (pâtisserie), gâteau composé de pâte à savarin, cuit dans un *moule à manqué**, coupé horizontalement, parfumé de kirsch, fourré de *meringue à Marignan**, puis abricoté. — Placer sur le gâteau une longue lanière d'angélique confite piquée de chaque côté de la pâtisserie pour simuler une anse de panier.

MARINADE, préparation condimentée, dans laquelle on met macérer les viandes ou poissons afin de les attendrir, de les aromatiser et de permettre une prolongation de leur conservation.

marinade crue pour petites pièces de boucherie, volailles et poissons. La composer comme il est dit ci-dessous en remplaçant le vin blanc par du jus de citron. Saler et poivrer les pièces avant de les placer dans la marinade et ne les y laisser que pendant 2 heures.

marinade crue pour viande de boucherie et venaison. Emincer 2 carottes bien rouges, 2 oignons, 3 échalotes, une gousse d'ail et une branche de céleri. Placer la moitié de ces légumes dans un plat creux, poser dessus la pièce à mariner, la recouvrir de persil ciselé, de thym et de laurier émiettés, de quelques grains de poivre, d'un peu de sel et du restant des légumes émincés. Arroser de vin blanc et d'huile, et placer dans un endroit frais en retournant plusieurs fois la pièce de viande pour qu'elle s'imprègne uniformément de la marinade. La laisser ainsi 1 ou 2 jours en été et 4 ou 5 jours en hiver.

marinade cuite pour grosses pièces de boucherie et venaison. Faire légèrement colorer à

l'huile les légumes et les aromates indiqués pour la marinade crue, les mouiller avec vin blanc et vinaigre, faire bouillir pendant une demi-heure et attendre le refroidissement avant de verser sur les pièces, salées et poivrées.

marinade cuite pour le mouton dit « en chevreuil ». Même procédé que ci-dessus, en ajoutant à la marinade des grains de genièvre et du romarin.

marinade au vin rouge pour viande de boucherie devant être apprêtée à la bourguignonne. Comme la marinade crue ordinaire, en remplaçant le vin blanc par du vin rouge et en ne laissant la viande mariner que 2 heures.

MARINIÈRE (A LA), garniture pour poisson, composée de moules cuites au vin blanc retirées de leurs coquilles et de queues de crevettes décortiquées. — Servie avec une *sauce marinière**.

MARJOLAINE, plante aromatique.

MARMELADE, compote de fruits. ‖ Confiture très cuite.

MARMITE (PETITE), sorte de pot-au-feu comportant des abattis de volaille et servi dans la marmite en terre où il a cuit.

MARQUISE, boisson glacée préparée avec du sucre en poudre, du vin blanc sec et de l'eau de Seltz, et servie avec une tranche de citron.

MARRON, fruit du châtaignier greffé, beaucoup plus gros et arrondi que celui du châtaignier sauvage. — Les marrons, comme les châtaignes, sont un aliment complet très sain et nourrissant. Ils se consomment au naturel, bouillis ou grillés, et s'emploient en cuisine, en pâtisserie et en confiserie.

Toutes les recettes qui suivent s'appliquent aux châtaignes comme aux marrons.

marrons bouillis. Fendre la peau tout autour des marrons à l'aide d'un petit couteau pointu et les jeter dans de l'eau bouillante salée. Au bout de quelques minutes, les deux enveloppes des fruits s'enlèvent aisément, et il est facile de les éplucher entièrement. Terminer la cuisson à l'étouffée avec très peu d'eau, ce qui demande 30 minutes environ.

marrons sous la cendre. Fendre les marrons du côté de la partie la plus bombée et les faire cuire dans l'âtre comme il est dit pour les pommes de terre sous la cendre.

marrons (confiture de). V. *confiture.*

marrons (gâteau de). 1 kg de marrons, un demi-litre de lait, 10 morceaux de sucre, une gousse de vanille, 100 g de beurre, un petit bol de *fondant** au chocolat, au caramel ou au café et 2 jaunes d'œufs.
Eplucher les marrons et terminer leur cuisson dans le lait avec le sucre et la vanille. Passer au moulin à légumes et lier avec les jaunes d'œufs. Verser dans un moule passé à l'eau fraîche et non essuyé, attendre quelques heures, démouler le gâteau et le glacer avec le *fondant* au choix.

marrons (gâteau de) au chocolat. Un biscuit de Savoie ou une génoise de 200 g, un pot de confiture de marrons de 500 g, 2 jaunes d'œufs, 75 g de chocolat à cuire, 75 g de beurre et un peu de cognac.
Couper le biscuit de Savoie ou la génoise en deux dans le sens horizontal, imprégner les deux abaisses de cognac, faire chauffer la confiture de marrons, la passer au moulin à légumes, la lier avec les jaunes d'œufs, l'étaler au couteau sur une des moitiés du gâteau et poser l'autre moitié des-

sus en pressant un peu le tout pour le bien souder. Laisser durcir et napper avec le chocolat, ramolli à la bouche du four et travaillé avec le beurre. Passer le gâteau une minute au four pour le glacer et le conserver au frais jusqu'au moment de servir.

marrons (gâteau mont-blanc aux). 1 kg de marrons, un demi-litre de lait, 10 morceaux de sucre, une gousse de vanille, 2 jaunes d'œufs, 100 g de beurre, 250 g de crème fraîche et un peu de sucre en poudre. Préparer la purée de marrons comme il est dit à la première recette de gâteau de marrons. La laisser refroidir et la dresser en pyramide sur un compotier. Conserver au frais et napper au moment de servir avec la crème fouettée et légèrement sucrée.

marrons grillés. Fendre les marrons sur le côté bombé et les faire griller dans la poêle spéciale percée de trous, en les secouant et en les tournant fréquemment pour qu'ils ne brûlent pas, et en retirant à mesure ceux qui sont cuits, que l'on tient au chaud.

MASCOTTE (pâtisserie), *génoise* fourrée de *crème moka** aux noisettes grillées et pilées.

MASCOTTE (A LA), garniture pour petites pièces de boucherie et volailles, composée de fonds d'artichauts et de petites pommes de terre en gousses sautés au beurre, d'olives et de truffes.

MASQUER, étaler sur une préparation un élément qui en cache la vue. (Synonyme de *napper*.) — On masque une pâtisserie d'une marmelade d'abricots, d'un *fondant** au chocolat, une couronne de riz de sauce tomate, etc.

MASSÉNA (A LA), garniture pour petites pièces de boucherie et tournedos, composée de fonds d'arti-

chauts remplis de *sauce béarnaise** serrée et de lames de moelle de bœuf pochée à l'eau bouillante salée.

MASSEPAIN, petit four du genre *macaron*, composé d'amandes hachées, de sucre et de blanc d'œuf, coloré et parfumé.

MASSILLON, petit four de pâte d'amandes moulé en forme de tartelette.

MATEFAIM, crêpe épaisse.

MATELOTE, étuvée de divers poissons, mouillée de vin rouge ou blanc, voire de cidre.

matelote à la bourguignonne, dite « meurette ». Composée de poissons d'eau douce (petites carpes, brochetons, anguilles) mis à cuire sur un fond de carottes et d'oignons émincés, de persil, de thym, de laurier et d'ail écrasé, mouillé de bon vin rouge, puis flambé au marc de Bourgogne. La sauce est liée au dernier moment de *beurre manié**, et la matelote servie entourée de cubes de pain frits au beurre et frottés d'ail.

matelote à la marinière. Préparée avec un mélange de poissons d'eau douce cuits comme ci-dessus, la sauce liée de *beurre manié** et de *fumet de poisson**. La matelote est servie avec une garniture de petits oignons *glacés*, de champignons *étuvés* au beurre, de queues d'écrevisses et de croûtons frits.

matelote à la normande. Se prépare avec des poissons de mer détaillés en tronçons, mouillés au cidre, flambés au calvados et liés avec du velouté de poisson et de la crème fraîche, avec une garniture de champignons étuvés au beurre, de moules, d'huîtres pochées dans leur eau, d'écrevisses cuites au court-bouillon et de croûtons de pain frits au beurre.

MATIGNON, fondue de légumes employée comme élément complémentaire de différents apprêts. — La fondue se prépare : *au maigre* avec carottes, oignons, céleris émincés étuvés au beurre, sel, poivre, pincée de sucre, brin de thym, éclat de laurier mouillés au madère ; *au gras,* comme ci-dessus, avec apport de jambon détaillé finement.

MAUVIETTE, alouette des champs. — Se prépare comme la *grive**.

MAYONNAISE, sauce froide à base de jaunes d'œufs et d'huile émulsionnés ensemble. (V. *sauces.*)

MAZAGRAN, tartelette foncée d'un appareil de pommes de terre *duchesse** et garnie de *salpicons* divers.

MAZARIN (pâtisserie). Creuser le centre d'une épaisse *génoise* en forme d'entonnoir en prenant soin de ne pas percer le fond. Glacer la partie conique du morceau de biscuit enlevé avec du *fondant** rose. Remplir le creux de la génoise de fruits confits hachés parfumés au kirsch, abricoter, poser au milieu le cône glacé de fondant rose et décorer de fruits confits.

MÉDAILLON, synonyme de *tournedos* ou d'*escalope.*

MELON, cucurbitacée comportant un grand nombre de variétés. — Le melon se consomme généralement cru en hors-d'œuvre ou en dessert.

melon confit au sucre. Eplucher le melon et le couper en gros cubes ; les mettre sur le feu, dans de l'eau froide légèrement vinaigrée, et porter à ébullition. Laisser prendre 6 à 8 bouillons et laisser refroidir dans le bain. Egoutter sur un tamis. Faire un sirop épais avec 1 kg de sucre par kilo de melon ; lorsqu'il marque 30⁰ au pèse-sirop, y glisser les morceaux de melon, laisser bouillir une minute,

verser dans une terrine et laisser au repos jusqu'au lendemain. Recommencer l'opération chaque jour jusqu'à ce qu'il ne reste plus de sirop. Ranger les morceaux de melon sur une grille et faire sécher au soleil en recouvrant d'une étamine pour protéger des mouches. Terminer la dessication à la bouche du four et ranger dans des boîtes en bois blanc garnies intérieurement de papier sulfurisé.

melon (**confiture de**). V. *confitures.*

melon glacé au frontignan. Cerner le melon au couteau autour du pédoncule pour pouvoir enlever celui-ci ; par cette ouverture retirer, à l'aide d'une petite cuiller, les pépins et la partie cotonneuse les entourant. Saupoudrer l'intérieur de sucre, verser un petit verre de frontignan, remettre en place le dôme du pédoncule enlevé et tenir sur glace pilée pendant 2 heures. — Le **melon au porto** se prépare de la même façon.

MELON D'EAU. V. *pastèque.*

MENDIANTS, dessert composé de fruits secs : amandes, figues, noisettes et raisins.

MENTHE, plante très odorante, employée en infusion ainsi que pour la confection de sirops et de liqueurs.

MENTONNAISE (A LA), garniture pour grosses pièces de boucherie, composée de tronçons de courgettes farcies avec du riz à la tomate, de petits fonds d'artichauts étuvés au beurre et de *pommes de terre château**. — Servie avec du fond de veau ou une *sauce demi-glace.*

MENUS DE PORC, boyaux servant à la fabrication des saucisses courtes.

MERINGUE, petite pâtisserie composée de blanc d'œuf et de sucre.

— Pour 6 blancs d'œufs mettre 250 g de sucre en poudre, une pincée de sel et un parfum au choix : vanille, essence de café ou jus de fruit. Fouetter les blancs en neige très ferme, y ajouter légèrement le sucre, le sel et le parfum, coucher en petits tas, à l'aide d'une poche à douille unie, sur une plaque beurrée et farinée, et faire cuire à four très doux pour que les meringues montent bien sans se colorer. Faire sécher à la bouche du four et conserver au sec.

meringue à l'italienne. Préparation servant à masquer le dessus des gâteaux. Mettre dans une bassine, au bain-marie, 500 g de sucre en poudre et 8 blancs d'œufs, et les fouetter ensemble jusqu'à ce que la composition forme bloc.

meringue à la Marignan. Cuire au boulé 500 g de sucre avec un peu d'eau, parfumer au kirsch et verser doucement sur 5 blancs d'œufs battus en neige très ferme. Cette préparation sert à fourrer certains gâteaux.

MERINGUÉ, se dit d'un entremets recouvert d'un appareil à meringue avant d'être mis à colorer au four.

MERISE, cerise sauvage.

MERLAN, poisson de la Manche et de la Baltique, à chair très fine, feuilletée.

merlans à l'anglaise. Ouvrir les merlans par le dos, enlever l'arête centrale, assaisonner de sel et de poivre, paner à l'anglaise* et faire dorer des deux côtés dans du beurre chaud. Dresser sur le plat, arroser de sauce maître d'hôtel* et saupoudrer de persil haché.

merlans Colbert. Fendre les merlans par le dos, retirer l'arête centrale, saler, poivrer, saupoudrer de farine et faire frire à grande friture. Dresser sur plat chaud en glissant par la fente

du dos une cuillerée de sauce maître d'hôtel* dans chaque poisson.

merlans aux crevettes. Se préparent comme la barbue aux crevettes*.

merlans à la dieppoise. Se préparent comme la barbue à la dieppoise*.

merlans à l'espagnole. Se préparent comme les merlans à l'anglaise*, dressés sur une fondue de tomate à l'ail et garnis d'oignons en tranches étuvés au beurre.

merlan (farce de). V. farce de poisson.

merlans (filets de) Orly. Les filets, levés à cru sont trempés dans de la pâte à frire, dorés en pleine friture, saupoudrés de persil et de sel fin, et accompagnés d'une sauce tomate servie à part.

merlans frits. Se préparent comme la barbue frite*.

merlans grillés. Comme la barbue grillée*.

merlans Richelieu. Comme les filets de barbue Richelieu*.

merlans au vin blanc. Comme la barbue au vin blanc*.

MERLE, oiseau au plumage noir et au bec jaune lorsqu'il est jeune. — Se prépare comme la grive*.

MERLUS ou **MERLUCHE,** poisson de mer à chair blanche feuilletée. — Se prépare comme la morue fraîche, ou cabillaud*.

MÉROU, très gros poisson à chair médiocre. — Se prépare comme le thon*.

MERVEILLES (pâtisserie). Faites d'une pâte composée de 500 g de farine, de 150 g de beurre, de 20 g de sucre en poudre, d'une pincée de sel et de 4 œufs, abaissée au rouleau

sur 5 mm d'épaisseur et détaillée à l'emporte-pièce cannelé. De formes diverses et frites en pleine friture. Egouttées, saupoudrées de sucre vanillé et dressées sur serviette.

MÉTHODES ET PROCÉDÉS CULINAIRES. V. p. 6.

MEUNIÈRE (A LA), mode de préparation des poissons, cuits au beurre dans une poêle après avoir été farinés et servis arrosés de jus de citron et de beurre fondu, et saupoudrés de persil haché.

MEURETTE, synonyme de *matelote bourguignonne**.

MIEL, nectar des fleurs butiné par les abeilles et mûri en grand mystère dans le secret des ruches. — Le miel est une puissante source d'énergie et de santé. Il est souverain contre les affections respiratoires : bronchite, rhume, grippe, mal de gorge, enrouement. Il est antiseptique, bactéricide, tonique, réconfortant et rafraîchissant. Il guérit les brûlures et combat l'insomnie.

miel (caramels de chocolat au). 125 g de sucre en morceaux, 2 cuillerées à soupe de miel, 125 g de crème fraîche, 125 g de poudre de chocolat, un demi-citron. Mettre sur le feu, dans un poêlon en cuivre, les morceaux de sucre, imbibés du miel, le jus du demi-citron et le miel. Ajouter la crème en tournant et laisser cuire jusqu'à ce que le mélange forme une pâte compacte. Y ajouter la poudre de chocolat, bien mêler et verser dans le moule à caramels huilé.

miel (croquets au). 3 cuillerées à soupe de miel, 3 cuillerées à soupe de beurre, 6 cuillerées à soupe de farine, 1 paquet de sucre vanillé, 4 cuillerées à soupe de sucre en poudre et une pincée de sel. Faire chauffer le miel jusqu'à ébullition, y ajouter le beurre, laisser fondre, y mêler les autres éléments et disposer la pâte ainsi obtenue, en petits tas espacés, sur une tôle beurrée. Faire cuire au four à feu très doux pour que les croquets soient à peine dorés. Laisser tiédir et rouler comme des tuiles aux amandes.

miel (pain d'épice au). 500 g de miel, 500 g de farine tamisée dans une fine passoire, un paquet de sucre vanillé, un paquet de levure en poudre, une cuillerée à café de sel fin, 3 cuillerées à soupe d'huile, un œuf, un verre d'eau, un pot de confiture d'orange et les épices suivantes, en plus ou moins grande quantité suivant le goût : angélique, coriandre, cannelle, noix de muscade, raisins secs. Mêler parfaitement ensemble tous les ingrédients indiqués et verser dans un moule ordinaire à cake huilé et fariné. Faire cuire à feu très doux pendant 1 h 30 à 2 heures, en n'ouvrant pas le four pendant les 25 premières minutes. Les proportions indiquées donnent un pain d'épice d'environ 1 kg, mou, onctueux, parfumé, qui se conserve parfait pendant plusieurs mois, même après avoir été entamé.

MIJOTER, faire cuire doucement, à petit feu, à légers bouillonnements ou frémissements. — Les braisés, les ragoûts, les pot-au-feu doivent mijoter et non cuire à gros bouillons.

MILANAISE (A LA), garniture pour grosses pièces de boucherie, composée de macaroni au fromage mélangé d'une *julienne* de jambon, de *langue à l'écarlate*, de champignons et de truffes, et liée de sauce tomate. — Cette même garniture sert à préparer la *timbale à la milanaise** et le *macaroni à la milanaise**. On prépare aussi à la milanaise des articles passés dans de l'œuf battu, roulés dans de la mie de pain mélangée

à du parmesan râpé, puis cuits au beurre.

MILIASSE ou **MILLAS.** V. *maïs.*

MILLE-FEUILLE, pâtisserie préparée en superposant des abaisses minces de *pâte feuilletée**, soudées entre elles par une crème ou toute autre composition.

MIQUES. V. *maïs.*

MIRABEAU (A LA), garniture pour viandes de boucherie grillées, composée de filets d'anchois disposés en grille sur chaque pièce, d'olives dénoyautées, de feuilles d'estragon blanchies et de *beurre d'anchois**.

MIRABELLES, petites prunes jaune d'or de saveur sucrée et d'odeur suave. — Elles se consomment telles quelles en dessert, servent à préparer d'excellentes confitures, des fruits confits, des prunes à l'eau-de-vie et différentes pâtisseries.

mirabelles (confiture de). V. *confitures.*

mirabelles (flan aux). Se prépare comme le *flan aux abricots**.

mirabelle (sirop de). Dénoyauter 1 kg de mirabelles, les faire cuire 25 minutes dans 2 litres d'eau. Verser sur un tamis recouvert d'une mousseline mouillée. Laisser reposer, décanter le jus et le faire cuire avec 1,500 kg de sucre jusqu'à consistance sirupeuse. Le laisser tiédir et le mettre en bouteilles.

mirabelles (tarte aux). Se prépare comme la *tarte aux abricots**.

MIROIR (ŒUF AU), *œuf** sur le plat.

MIROTON, ragoût de viande cuit avec beaucoup d'oignons. ‖ Façon d'accommoder les viandes de desserte, surtout le bœuf bouilli. — Mettre dans un plat creux, en terre, une bonne couche de *sauce lyonnaise**, ranger dessus bien à plat, en les chevauchant légèrement, des tranches de bœuf bouilli, napper largement de même sauce, saupoudrer de chapelure, arroser de beurre fondu et faire doucement gratiner au four. Servir dans le plat de cuisson après avoir saupoudré de persil haché finement.

MITONNER, faire longuement bouillir du pain dans de la soupe. ‖ Par extension, cuire lentement à petit feu.

MOELLE, substance molle et graisseuse remplissant l'intérieur des gros os des animaux de boucherie. — En cuisine, on emploie principalement la moelle de bœuf comme garniture de viande et de diverses préparations. La moelle épinière, contenue dans le canal vertébral, prend le nom d'*amourette.* (V. **abats.**)

MOKA (CRÈME), crème au beurre parfumée au café. — Mettre 2 jaunes d'œufs dans une terrine avec 150 g de sucre en poudre, travailler longuement, en tournant avec une cuiller en bois, jusqu'à ce que le sucre soit fondu et forme ruban, y ajouter alors 150 g de beurre en petits morceaux en tournant toujours. Lorsque le mélange est bien homogène, ajouter une demi-tasse de café extrêmement fort ou quelques gouttes d'essence de café et bien mêler. Cette crème sert à fourrer et à glacer des gâteaux.

MOKA (gâteau). Ce gâteau se prépare avec une génoise fine détaillée en trois *abaisses* tartinées chacune d'une bonne couche de crème moka et replacées les unes sur les autres pour reformer le biscuit. Glacer le dessus et le tour avec la même crème ou, mieux, avec du *fondant** au café, et décorer le dessus à l'aide d'une poche à douille cannelée. Quoique le mot *moka* désigne une espèce de café

venant d'Arabie, on prépare des mokas de différents parfums : au chocolat, au café, à l'orange, au kirsch ou au Grand Marnier.

MOLLET, se dit d'un œuf à la coque un peu plus cuit.

MONDER, débarrasser, enlever l'enveloppe des amandes, des noix, des noisettes et des pistaches. — Pour monder les amandes et les pistaches, on plonge celles-ci dans de l'eau bouillante, qu'on éloigne aussitôt du feu, on les égoutte peu à peu et, en les pressant entre les doigts, on les fait jaillir de leur peau. Pour monder les noisettes et les noix, on pratique de la même manière, mais une simple pression des doigts ne suffit généralement pas, et il faut alors s'aider d'un couteau pointu.

MONT-BLANC, gâteau composé de purée de marrons et de crème fouettée. (V. **marrons.**)

MONTMORENCY, variété de *cerise** cultivée dans la région parisienne. || Abaisse de *génoise* recouverte de cerises dénoyautées, cuites au sirop, égouttées, parfumées au kirsch, masquées de *meringue à l'italienne** et saupoudrées de sucre glace. — Le gâteau est passé au four juste le temps de se colorer, puis est garni sur le dessus de cerises confites ou demi-glace.

Montmorency (à la), préparation de cuisine, de pâtisserie ou de confiserie comportant un appoint de cerises.

MORILLES, champignons très fins que l'on récolte au printemps. — Il en existe plusieurs espèces, les plus estimées étant les petites morilles noires, pointues. (V. **champignons.**)

MORNAY (A LA), mode de préparation qui s'applique principalement aux œufs et aux poissons, nappés d'une *sauce Mornay**, saupoudrés de gruyère râpé et gratinés au four.

MORTADELLE, très gros saucisson originaire d'Italie, mais que l'on fabrique aussi en France. — C'est une charcuterie exclusivement industrielle.

MORTIER, sorte de cuvette en marbre ou en pierre, dans laquelle on pile à l'aide d'un pilon des ingrédients employés en cuisine.

MORTIFICATION, opération tendant à attendrir les viandes de boucherie ou le gibier en les accrochant dans un endroit frais et aéré pendant un temps plus ou moins long. — Pour *mortifier,* on dit aussi *faire rassir.*

MORUE, gros poisson des mers du Nord, à chair ferme et fine, blanche, à feuillets moirés, que l'on consomme salée. — Fraîche, elle prend le nom de *cabillaud**, fumée celui de *haddock**. La morue est un mets excellent, économique et sain. On peut l'accommoder de bien des façons. On trouve à l'acheter entière, dans son sel, ou en boîte. La morue en boîte est plus pratique parce qu'elle est épluchée et bien présentée en filets épais, mais la morue entière est plus savoureuse.

Dessalage. Avant d'employer la morue, il faut la mettre à dessaler au moins 12 heures dans de l'eau fraîche plusieurs fois renouvelée. Pour la morue en boîte, 2 heures suffisent. Le haddock ne se dessale pas.

Cuisson. Mettre le ou les morceaux de morue dans une grande casserole d'eau froide et baisser le feu dès que l'ébullition va commencer. Laisser pocher 15 minutes et assaisonner la morue d'une des façons suivantes.

morue à l'anglaise. Poser sur un plat la morue dessalée, pochée et parée, faire fondre un gros morceau de beurre dans une petite casserole,

ajouter du poivre et du persil haché, et verser sur la morue. Servir en même temps des pommes de terre cuites à la vapeur et épluchées. On peut, selon le goût, ajouter un filet de citron dans le beurre et aussi ranger les pommes de terre autour de la morue avant de napper avec le beurre fondu.

morue à la Béchamel. Poser sur le plat la morue préparée comme il vient d'être dit et la napper d'une *sauce Béchamel** épaisse.

morue à la Béchamel au fromage. Comme ci-dessus, en ajoutant du gruyère râpé dans la *Béchamel.*

morue à la bénédictine. Faire cuire 6 grosses pommes de terre épluchées dans de l'eau ; à la fin de la cuisson baisser le feu et ajouter 1 livre de morue dessalée ; laisser pocher 20 minutes et passer le tout au moulin à légumes ; délier avec du lait ou de la crème, ajouter un bon morceau de beurre et le zeste coupé finement d'un demi-citron. Verser la préparation dans un moule beurré, saupoudrer de chapelure blonde, arroser de beurre fondu et faire cuire au four.

morue (brandade de). 500 g de morue bien blanche, 4 cuillerées à soupe d'huile, 2 gousses d'ail, un peu de poivre, un bol de *sauce Béchamel** ou de crème, un citron, une truffe, des croûtons de pain frits au beurre. La morue ayant été dessalée, pochée et débarrassée de la peau et des arêtes, la piler au mortier pendant qu'elle est encore chaude avec l'ail et un peu de poivre blanc. Verser ensuite l'huile dessus goutte à goutte et en tournant ; lorsque la pâte est bien liée et compacte, la remettre dans une casserole sur feu doux et lui incorporer, toujours en tournant, la béchamel ou la crème. Ajouter le jus du citron et la truffe, détaillée en lames. Servir la morue bien chaude, entourée des croûtons frits.

morue à la crème. La préparer comme la morue à la *sauce Béchamel**, en remplaçant cette dernière par même quantité de crème épaisse chauffée sans bouillir.

morue au gratin. La préparer comme la morue à la béchamel au fromage, lui ajouter du persil et des champignons hachés finement, un peu de poivre blanc et de poudre de muscade. Dresser en dôme sur un plat, entourer de croûtons frits au beurre, arroser le tout de beurre fondu et faire dorer à four chaud.

MOU, terme de triperie désignant le poumon de certains animaux de boucherie. — Seul le mou d'agneau, de porc et de veau est employé en cuisine sous forme de ragoût, ou de matelote. A la campagne on l'appelle « foie blanc » ; cuit au court-bouillon et refroidi, il est servi avec une vinaigrette.

MOUCLADE. V. *moule.*

MOUILLEMENT, opération consistant à ajouter un liquide à un apprêt : ragoût, pièce braisée, sauce, etc.

MOULE, récipient creux aux formes très diverses.

MOULE, mollusque comestible que l'on trouve dans toutes les mers du globe. — On distingue deux espèces de moules : les *moules sauvages* ou *de branches,* qu'on récolte sur les bancs naturels ou les rochers et qui sont à coquilles allongées à peine anguleuses ; et les *moules de bouchots,* cultivées sur des fascines ou bouchots, qui sont très estimées.

moules à la bordelaise. Pour 2 litres de moules : 6 gousses d'ail, 125 g de jambon coupé en dés, un demi-verre d'huile, une poignée de mie de pain rassis, un citron, du poivre et du persil.
Gratter les moules, les laver à grande

eau et les mettre à sec sur le feu. Dès qu'elles sont ouvertes, elles sont cuites. Faire revenir dans l'huile les gousses d'ail écrasées et hachées sans les laisser dorer, y ajouter le persil haché et le jambon, mouiller avec l'eau rendue par les moules en la décantant et laisser mijoter 10 minutes. Y mêler la mie de pain émiettée, le jus de citron et les moules, dont on a retiré une des coquilles. Faire chauffer en faisant sauter les moules sur elles-mêmes pour que la sauce, qui a la consistance d'une farce, garnisse les coquilles. Servir très chaud.

moules à la bretonne. 2 kg de moules, 40 g de beurre, un verre d'eau, 2 verres de vin blanc sec, une cuiller à soupe de farine, un oignon, 3 gousses d'ail, une branche de thym, une cuiller à soupe de persil haché, une cuiller à soupe de chapelure blonde et une pincée de poivre.

Faire chauffer ensemble l'eau, le vin, le thym, l'oignon et l'ail hachés, et la moitié du persil; dès que le liquide bout, y jeter les moules bien grattées et lavées, et, dès que la chaleur les a fait s'ouvrir, retirer une coquille à chaque moule et les ranger dans un plat allant au feu. Faire revenir la farine dans le beurre, verser dessus, en tournant, le liquide de cuisson passé et décanté, laisser mijoter 10 minutes, poivrer et verser sur les moules. Saupoudrer de la chapelure et faire légèrement gratiner au four.

moules (brochettes de). 1 kg de grosses moules, 2 tranches épaisses de jambon, 6 tranches fines de lard fumé maigre, 50 g de beurre, un œuf, un citron, de la chapelure et un peu de poivre.

Faire ouvrir les moules à sec, les retirer de leurs coquilles, couper le jambon et le lard en morceaux de même grosseur, un peu plus larges que les moules, enfiler sur les brochettes en métal une moule, un mor-

ceau de jambon, un morceau de lard, une moule et ainsi de suite, environ 8 moules et 8 morceaux de lard et de jambon par brochettes. Rouler celles-ci dans l'œuf battu, puis dans la chapelure, les faire revenir au beurre dans une poêle, poivrer et dresser sur plat chaud. Arroser de jus de citron et servir sans attendre.

moules à la crème. Préparer les *moules à la marinière**, les égoutter et les ranger sur plat chaud après avoir retiré une de leurs coquilles à chacune. Décanter soigneusement le jus de cuisson, y ajouter une tasse de crème fraîche épaisse maniée d'une cuillerée à café de farine, faire chauffer, épaissir et verser sur les moules, conservées au chaud.

moules à la marinière. 2 litres de moules, 60 g de beurre, un jaune d'œuf, persil et ail hachés, un peu de vin blanc et du poivre.

Mettre les moules en plein feu avec le persil, l'ail, le poivre et le vin blanc. Dès qu'elles sont ouvertes, les égoutter et retirer une de leurs coquilles à chacune. Décanter l'eau rendue par la cuisson, la lier avec le beurre manié de farine et le jaune d'œuf, et servir en saucière en même temps que les moules, maintenues au chaud, ou verser sur les moules et servir le tout en même temps.

moules à la meunière. Faire cuire les moules à sec selon la méthode habituelle, les retirer des coquilles et les rouler dans de la farine. Mettre un gros morceau de beurre à chauffer dans une poêle, y faire vivement dorer les moules et saupoudrer de persil haché.

moules (mouclade de). 2 litres de moules, une cuiller à soupe de farine, 60 g de beurre, un jaune d'œuf, un citron, 3 gousses d'ail, persil et poivre.

Faire ouvrir les moules à sec avec poivre, ail et persil hachés, les retirer

de leurs coquilles et les tenir au chaud. Faire un roux blond avec le beurre et la farine en le mouillant avec le jus de cuisson des moules décanté. Ajouter l'ail et le persil hachés très finement, et laisser mijoter au coin du feu. Au dernier moment mêler les moules à la sauce, la lier avec le jaune d'œuf et ajouter le jus de citron. Saupoudrer de persil haché.

moules (potage aux). 2 litres de moules, 2 jaunes d'œufs, un verre à cuisine de crème, 150 g de beurre, un oignon, un blanc de poireau, une branche de céleri, sel, poivre et cerfeuil haché.

Eplucher, laver et couper finement les légumes ; les faire revenir au beurre dans une casserole assez grande, saler, poivrer et laisser mijoter à couvert pendant 5 à 6 minutes. Mettre les moules à sec sur le feu ; dès qu'elles sont ouvertes, y ajouter un demi-litre d'eau tiède et attendre l'ébullition. Retirer les moules, les enlever des coquilles et tenir au chaud. Décanter l'eau de cuisson, la verser sur les légumes, couvrir et laisser cuire 20 minutes. Passer, lier avec les jaunes d'œufs et ajouter la crème et le restant du beurre. Mettre les moules bien chaudes dans la soupière, verser le bouillon dessus et saupoudrer du cerfeuil haché.

moules à la poulette. Les préparer comme il est dit à *mouclade*, mais en laissant une coquille à chaque moule, les dresser en timbale, arroser de la sauce et saupoudrer abondamment de persil haché. Servir brûlant.

MOUSSES, préparations de cuisine, de pâtisserie ou de confiserie, généralement servies froides et même glacées. Les mousses de foie ou de poisson sont servies chaudes.

mousse à l'abricot (entremets). Passer au tamis de soie 650 g d'abricots bien mûrs et dénoyautés, mé-

langer à la purée obtenue un sirop fait avec 250 g de sucre mouillé avec un peu d'eau chaude, bouilli quelques minutes et refroidi, et 4 décilitres de crème fraîche fouettée. Verser la composition dans un moule muni d'un couvercle, *chemisé*, fond et parois, de papier sulfurisé. Poser sur le dessus une rondelle de papier, puis le couvercle du moule et faire prendre sur glace pendant au moins 2 heures. Au moment de servir mouiller le moule à l'eau chaude, l'essuyer, démouler la mousse et enlever le papier.

Selon le même principe, on peut préparer des mousses d'ananas, de cerises, de pêches, de fraises, de framboises, de poires, etc.

mousse au chocolat. Faire fondre 150 g de chocolat à cuire, en y ajoutant, si nécessaire, quelques gouttes d'eau, laisser refroidir et mêler très légèrement à 4 blancs d'œufs montés en neige très ferme. On peut, selon le même principe, préparer la mousse au chocolat avec 6 décilitres de crème fouettée ou moitié crème fouettée, moitié blancs d'œufs battus en neige très ferme.

mousses glacées. Entremets glacés préparés à base de pâte à bombe. (Se reporter à *glace d'entremets*.)

mousse de poisson. Piler au mortier 500 g de chair de poisson sans peau ni arêtes, assaisonnée de sel, de poivre et de poudre des quatre épices, en y ajoutant, tout en pilant, 3 blancs d'œufs, mis un à un. Passer au tamis fin et tenir 2 heures sur glace. Ajouter alors un demi-litre de crème fraîche épaisse, verser la composition dans un moule uni en ne le remplissant que jusqu'aux trois quarts et faire cuire au four, au bain-marie, à chaleur très modérée, pendant 35 à 40 minutes. Laisser reposer quelques instants avant de démouler. Entourer d'une garniture au choix (champignons divers sautés au beurre,

à la *dieppoise**, à la *Joinville**, à la *Nantua**, etc.) ou napper la mousse d'une *sauce aurore*, *Cardinal**, *Nantua**, *normande**, *ravigote**, etc.

MOUSSELINE, nom donné à différentes préparations additionnées d'une quantité plus ou moins grande de crème fouettée. ‖ Petit pain confectionné avec des farces fines à la crème, de volailles, de gibiers, de poissons, de crustacés, de foie gras, moulé dans des cassolettes. ‖ Se dit d'une sauce complétée avec de la crème fouettée. ‖ Se dit d'un gâteau de composition très fine : *brioche mousseline*.

MOUTARDE, condiment très relevé fabriqué industriellement avec les graines de diverses crucifères du même nom, et dont la formule varie selon les fabricants.

moutarde (sauce). V. *sauces*.

MOUTON. La viande de mouton est plus grasse et de couleur plus foncée que celle de bœuf ; elle est considérée comme plus facile à digérer, mais cela dépend évidemment des morceaux. En France, on estime surtout les moutons de prés salés, nourris dans les pâturages du bord de la mer, où abondent les plantes aromatiques.

Un mouton de première qualité a une viande rouge vif, une graisse abondante, très blanche, dense et ferme. Il est, comme le bœuf, divisé en trois catégories :

— *première catégorie* : gigot, carré, filet, côtelettes premières et côtelettes découvertes ;

— *deuxième catégorie* : épaule, haut de côtes et côtelettes découvertes ;

— *troisième catégorie* : flanchet, collet, poitrine.

mouton (carré de) braisé. Mettre le carré de mouton, lardé et ficelé, dans une braisière foncée de couennes de lard, de carottes et d'oignons en tranches, d'un bouquet garni, de sel et de poivre. Faire suer à couvert pendant 15 minutes, puis mouiller avec du vin blanc sec et laisser réduire à glace. Mouiller une seconde fois avec de l'eau chaude, couvrir et laisser cuire à petit feu pendant 45 minutes à 1 heure selon la grosseur du carré. Egoutter et faire vivement glacer au four.

Dresser sur plat long et entourer d'une garniture *bretonne**, *bouquetière**, *Clamart**, *dauphine**, *duchesse**, *jardinière*, ou *pommes de terre**château*, *fondantes, Anna*. Servir avec le fond du braisage dégraissé, réduit et passé. Pour toutes les autres façons de préparer le carré de mouton, voir ***agneau de pré salé***.

mouton (cervelle de). On applique à la cervelle de mouton toutes les préparations indiquées pour les cervelles de *veau**.

mouton (côtelettes de). Les côtelettes de mouton, premières, secondes et découvertes, sont détaillées dans le carré ; les côtelettes de filet le sont dans la selle, fendue en deux dans sa longueur. Les unes comme les autres se font cuire à sec sur le gril ou dans une poêle avec du beurre. 2 ou 3 minutes seulement de chaque côté, salées, poivrées, saupoudrées de persil et servies avec cresson ou d'une des façons suivantes :

à l'albigeoise, dressées en couronne avec, mis en leur centre, des cèpes escalopés sautés à l'huile et condimentés d'ail haché, avec fond de cuisson déglacé au vin blanc et mêlé d'un peu de sauce tomate claire, saupoudrées de persil haché ;

à l'anglaise, assaisonnées de sel et de poivre, panées à l'œuf et à la mie de pain, sautées au beurre et servies avec une garniture de pommes de terre ou de légumes verts liés au beurre ;

à la bretonne, sautées au beurre et servies avec des haricots blancs ou

des flageolets au beurre, ou une purée de haricots ;

à *la bruxelloise*, avec choux de Bruxelles sautés au beurre ;

à *la cévenole*, avec garniture de marrons grillés, de petits oignons et lardons rissolés, et de petites saucisses chipolatas cuites au beurre ;

chasseur, recouvertes, une fois cuites, avec un petit hachis d'échalotes et des champignons revenus vivement dans le fond de cuisson des côtelettes, mouillé de vin blanc sec, puis condimenté de cerfeuil et d'estragon hachés et de beurre ;

à *la Clamart*, avec accompagnement de petits pois frais cuits à la française.

mouton (émincé de). Se prépare avec des viandes cuites de mouton, comme l'émincé de *bœuf**.

mouton (épaule de) bonne femme. Désosser l'épaule, l'assaisonner, la farcir de chair à saucisse, la rouler, la ficeler et la faire revenir et cuire dans du beurre pendant 35 minutes à 1 heure selon sa grosseur. La mettre alors dans un plat en terre, entourée de 600 g de petites pommes de terre nouvelles, de 150 g de petits oignons blancs étuvés au beurre et de 150 g de lardons maigres légèrement revenus. Saler, poivrer, arroser de beurre fondu et terminer la cuisson au four en arrosant souvent. Servir dans le plat en terre.

mouton (épaule de) à la boulangère. L'épaule désossée, assaisonnée intérieurement et roulée en ballottine, est ficelée, mise à cuire dans du beurre pendant 30 minutes, entourée alors de 600 g de pommes de terre longues coupées en quartiers et de 300 g d'oignons émincés passés au beurre. Le tout, assaisonné de sel et poivre, est arrosé du beurre de cuisson et achevé de cuire au four en continuant d'arroser souvent. Au mo-

ment de servir, déglacer le fond du plat avec quelques cuillerées de jus brun.

mouton (épaule de) à la bourgeoise. Désosser l'épaule, la farcir ou non, la ficeler et la faire braiser à couvert jusqu'à mi-cuisson. L'égoutter, la mettre dans une cocotte en terre avec 4 carottes coupées en rondelles, une quinzaine de petits oignons, 175 g de lardons maigres, du sel et du poivre, mouiller avec le fond de braisage déglacé et passé, couvrir et finir la cuisson au four.

mouton (épaule de) farcie. L'épaule de mouton, désossée et aplatie, préparer un hachis avec 250 g de chair à saucisse, 100 g de jambon cru, 100 g de mie de pain rassis trempée dans du lait et essorée, 1 bel oignon, du sel, du poivre, des fines herbes, un œuf et une forte cuillerée de cognac. En farcir l'épaule, la rouler, la ficeler bien serrée, la faire dorer dans du beurre, saler, poivrer et laisser cuire 1 heure à découvert. Puis tourner l'épaule de sens, couvrir et laisser encore cuire 1 heure. Servir avec des haricots verts ou des flageolets et avec, à part, le jus de cuisson déglacé.

mouton (épaule de) à la bretonne. Préparée comme à *la bourgeoise* et servie avec des haricots blancs.

mouton (épaule de) à la flamande. Préparée comme l'épaule de mouton à la bourgeoise, mais en ajoutant dans la cocotte en terre des choux rouges émincés, cuits à la flamande. (V. **chou rouge**.)

mouton (filet de). Moitié de la selle, fendue en deux dans sa longueur, désossée, roulée et ficelée. Se fait rôtir, poêler ou braiser comme le carré ou l'épaule et se sert avec les mêmes garnitures.

mouton (filet mignon de) en chevreuil. Mince partie de chair se trouvant sous la selle. Se fait sauter ou griller après avoir été mis à mariner pendant 24 heures dans une *marinade cuite pour mouton** et est servi avec une purée de céleri-rave, de lentilles ou de marrons.

mouton (gigot de) à l'anglaise. Plonger le gigot, raccourci, paré, ficelé et emmailloté, dans un linge beurré et fariné, dans une marmite d'eau bouillante salée dans laquelle ont été mis à cuire les mêmes légumes que pour un pot-au-feu. Laisser bouillir doucement 30 minutes par kilo de viande, égoutter, déballer et servir le gigot entouré des légumes en même temps qu'une *sauce aux câpres* ou une *sauce à la menthe**.

mouton (gigot de) bonne femme. Comme l'épaule de mouton bonne femme.

mouton (gigot de) à la boulangère. Comme l'épaule de mouton à la boulangère.

mouton (gigot de) à la bretonne. Gigot rôti servi avec haricots blancs et jus de cuisson déglacé.

mouton (gigot de) en chevreuil. Désosser le gigot, enlever entièrement la peau, piquer de lard fin et mettre à mariner dans une *marinade cuite pour mouton dit « en chevreuil* »* pendant 2 jours en été et 4 jours en hiver. Eponger le gigot, le faire rôtir au four ou à la broche et le servir avec une *sauce chevreuil**, une *sauce poivrade** ou une *sauce à la menthe**.

mouton (gigot de) farci. Le désosser et le préparer comme l'épaule de mouton farcie.

mouton (gigot de) rôti. Le piquer d'ail, surtout autour du manche, et le cuire au four (20 à 22 minutes par kilo) ou à la broche

(22 à 25 minutes par kilo). Ne saler et ne poivrer qu'en fin de cuisson, arroser souvent. Servir avec jus de cuisson déglacé. Le gigot se sert avec des haricots en grains, des haricots verts ou une des garnitures indiquées pour le carré de mouton.

mouton (haricot de). Ragoût de mouton aux navets et aux pommes de terre.

mouton (hochepot de). Ragoût de mouton aux navets et légumes nouveaux.

mouton (langue de). Avant d'employer la langue, il faut la faire dégorger plusieurs heures dans de l'eau froide, puis l'ébouillanter pour pouvoir retirer la membrane blanche et épaisse qui la recouvre. Ainsi parée, la faire braiser pendant 3 heures à court mouillement selon la méthode habituelle et la servir avec une des garnitures indiquées pour l'épaule ou le carré de mouton.

Compter une langue pour deux personnes.

Une fois cuites et refroidies, les langues peuvent être accommodées :

en brochettes, en les coupant en morceaux réguliers enfilés sur des brochettes de métal, en les intercalant de champignons sautés au beurre et carrés de lard fumé, puis dorées en pleine friture brûlante, égouttées sur serviette et servies avec une sauce tomate ;

à la diable, coupées en deux, tartinées de moutarde, badigeonnées de beurre et de mie de pain, grillées à four doux et servies avec une *sauce à la diable**.

Chaudes, les langues peuvent être servies : *au gratin,* coupées en deux, rangées dans un plat, nappées de *sauce brune**, recouvertes de champignons émincés, saupoudrées de chapelure, arrosées de beurre fondu et gratinées au four.

mouton (langue de) cuite au court-bouillon. Egouttée et servie chaude avec une vinaigrette comportant échalotes et persil hachés et câpres.

mouton (navarin de). *Ragoût* de mouton garni de légumes divers, plus spécialement de carottes et de pommes de terre.

mouton (noisettes de). Pièces assez épaisses prises généralement sur le filet. Se préparent sautées ou grillées comme les côtelettes.

mouton (pieds de). Les pieds de mouton se trouvent dans le commerce tout blanchis et prêts à employer. Les faire cuire dans un court-bouillon blanc (au moins 2 heures), ce qui permet de les désosser facilement, puis les accommoder d'une des façons suivantes :

en blanquette ou « *à la poulette* », avec champignons de couche et petits oignons blancs, la sauce liée au dernier moment avec un jaune d'œuf battu dans 2 ou 3 cuillerées à soupe de crème fraîche, puis ajouter un morceau de beurre et un filet de jus de citron ;

en croquettes, coupés finement avec mélange de champignons et de truffes, liés avec un jaune d'œuf et terminés comme les *croquettes** ordinaires ;

en fritot, désossés, coupés en deux, marinés une demi-heure dans huile, jus de citron, sel, poivre et persil haché, égouttés, trempés dans de la pâte à frire, frits à grande friture brûlante et servis avec une sauce tomate ;

à la vinaigrette, entièrement désossés et assaisonnés chauds avec vinaigrette condimentée de fines herbes et d'échalotes hachées.

mouton (pilaf de). Viande de mouton détaillée en gros cubes, cuits en *ragoût* selon la méthode indiquée plus loin, avec tomates, gingembre ou safran et pointe d'ail, égouttés, mis dans une casserole en terre avec des piments doux coupés en morceaux et du riz cuit à l'eau, mouillés avec le jus de cuisson passé, finis de cuire au four et servis en timbale ou plat creux.

mouton (poitrine de) farcie. Comme l'épaule de mouton farcie.

moutons (queues de). Se font cuire braisées selon la méthode habituelle et se servent généralement avec des lentilles.

mouton (ragoût de). Le ragoût de mouton se prépare avec des morceaux pris dans l'épaule, le collet, les basses côtes ou la poitrine. Faire rissoler dans du beurre 150 g de lard de poitrine coupé en dés, retirer ceux-ci et mettre à leur place les morceaux de mouton ; les saupoudrer de sucre et, lorsqu'ils sont bien dorés et caramélisés, les saupoudrer de farine ; mélanger, mouiller avec un litre d'eau chaude, ajouter des gousses d'ail et des petits oignons, saler, poivrer et laisser cuire 1 heure, puis ajouter, selon les cas, des pommes de terre, des navets, du céleri-rave coupé en morceaux, des haricots blancs, des pois chiches, des tomates, du riz ou du macaroni et terminer la cuisson à petit feu.

MOUVETTE, cuiller en bois servant à remuer roux ou sauces.

MULET, poisson côtier, de corps allongé, couvert d'épaisses et larges écailles, à chair blanche et délicate, mais un peu grasse. — Se prépare comme le *bar**.

MÛRE, fruit du mûrier, sucré mais assez fade. — Les mûres se consomment crues. La ronce donne des baies très parfumées et sucrées, que l'on appelle communément *mûres*. Elles permettent de préparer non seulement une gelée délicieuse, mais plusieurs entremets et boissons agréables.

mûre (gelée de). Mélanger aux fruits mûrs le cinquième environ de fruits encore roses, qui contiennent plus de *pectine**, ce qui permet la prise en gelée. Faire crever les mûres en plein feu, puis verser sur un tamis de crin ou tordre dans un gros torchon mouillé sans trop presser pour obtenir un jus bien clair. Le mesurer et lui mettre même quantité de sucre en poudre. Faire bouillir, en écumant souvent, jusqu'à ce qu'une goutte de jus mise sur le bord d'une assiette prenne aussitôt en gelée. Mettre en pots et attendre 48 heures avant de couvrir.

mûres (pâte de). Procéder comme ci-dessus, en prolongeant la cuisson jusqu'à ce que la composition soit tellement évaporée que le fond de la bassine reste découvert lorsqu'on remue avec la spatule. Verser la pâte dans un plat huilé, attendre qu'elle soit refroidie et la couper avec un couteau huilé ; rouler les morceaux dans du sucre en poudre et les ranger dans une boîte en fer-blanc.

mûres (pie aux). Garnir un moule à tarte beurré de *pâte brisée**, en relevant bien les bords, poser au milieu un petit pot à crème, ou un pot à yaourt en verre, retourné, et garnir tout le tour, jusqu'au ras de la pâte, de belles mûres bien saines. Saupoudrer abondamment de sucre en poudre et recouvrir le tout d'une abaisse de pâte, dont on pince le bord avec celui de la pâte garnissant le moule pour bien souder les deux ensemble. Dorer au jaune d'œuf et faire cuire au four pendant trois quarts d'heure. Servir brûlant. Ne retirer le petit pot qu'au moment du découpage. Ce petit pot est placé dans le gâteau pour que le jus s'y concentre pendant la cuisson et ne détrempe pas la pâte. Par ce moyen, le jus ne se répand dans les fruits qu'au moment du découpage.

mûres (pouding aux). Gâteau de *pain** dans lequel on met des mûres au lieu de raisins secs ou autres fruits.

MURÈNE, poisson carnassier ressemblant à l'*anguille*. — Se prépare et se fait cuire comme elle.

MUSCADE, fruit du muscadier, contenant une noix arrondie recouverte d'une fine dentelle rose appelée *macis**. — La noix de muscade est un condiment très employé en cuisine et en charcuterie.

MUSEAU, partie saillante de la face de certains mammifères et poissons.

MUSTÈLE, poisson de la Méditerranée. — Se prépare comme la *lotte**.

MYRTILLE, fruit de l'airelle myrtille, petite baie ronde d'un joli bleu noirâtre, remplie d'un jus violet qui tache les lèvres et les dents, mais qui est délicieux et sucré. — On rencontre l'airelle dans le Nord de la France, les Vosges et le Mont-Dore. On affirme que la myrtille contient un principe qui accroît l'acuité visuelle.

myrtilles (compote de). 1 kg de myrtilles, 300 g de sucre et un verre d'eau. Mettre le tout sur le feu, compter 10 minutes d'ébullition, verser dans un compotier et servir très froid.

myrtilles (confiture de). 3 kg de sucre pour 5 kg de myrtilles. Faire bouillir les fruits dans de l'eau (à mi-hauteur) pendant quelques minutes, ajouter le sucre et laisser cuire une demi-heure. Mettre en pots et couvrir aussitôt.

myrtilles à la crème. Passer les myrtilles à l'eau fraîche, les égoutter, les placer dans une jatte, les saupoudrer de sucre, les faire sauter sur elles-mêmes pour que celui-ci se répartisse bien et recouvrir de crème fraîche et épaisse.

myrtille (gelée de). 5 kg de myrtilles, 5 kg de sucre et 5 litres d'eau. Faire bouillir les fruits et l'eau 15 minutes. Verser sur un tamis, recouvert d'un linge mouillé, pour recueillir le jus. Le remettre sur le feu avec le sucre et refaire bouillir un quart d'heure. Mettre en pots et attendre 24 heures avant de couvrir.

myrtilles (tarte aux). 500 g de *pâte à tarte**, 300 g de belles myrtilles bien mûres, mais pas trop avancées, 200 g de sucre en poudre et un jaune d'œuf. *Abaisser* la pâte sur un demi-centimètre d'épaisseur, beurrer fortement un moule à tarte, y déposer l'abaisse de pâte en formant crête, étendre au fond la moitié du sucre, placer les myrtilles par-dessus, puis recouvrir avec le restant du sucre, rouler le bord de la pâte et dorer au jaune d'œuf. Faire cuire 45 minutes à four assez chaud.

N

NAGE (A LA), mode de préparation des crustacés (écrevisses, langoustes et homards de petite taille), cuits dans un *court-bouillon* très aromatisé dans lequel ils sont servis chauds ou froids.

NANTAIS (pâtisserie), petits gâteaux aux amandes faits avec 500 g de farine, 125 g d'amandes broyées au mortier, 250 g de sucre en poudre, 250 g de beurre, 3 œufs et un petit verre de kirsch, le tout délayé ensemble, abaissé, coupé à l'emporte-pièce rond cannelé, mis sur plaque, doré à l'œuf, saupoudré de sucre mélangé d'amandes hachées et cuit à four moyennement chaud.

NANTUA (A LA), appellation s'appliquant aux préparations comportant une garniture de queues d'*écrevisses*.

NAPOLITAIN (pâtisserie), gros gâteau composé de plusieurs abaisses de pâte d'amandes (375 g d'amandes, 175 g de sucre en poudre, 250 g de beurre, 500 g de farine, du jus de citron et une pincée de sel), hexagonales, évidées dans le milieu, sauf deux, destinées au socle de fond et au dessus du gâteau. — Une fois cuites et refroidies, ces abaisses sont montées les unes sur les autres après avoir été masquées de marmelade ou gelée de fruits différents, puis le gâteau est *abricoté** et décoré à la *glace royale blanche**.

NAPPER, couvrir une préparation de sauce ou de crème pour la masquer entièrement.

NAVARIN, ragoût de *mouton**.

NAVET, plante potagère, employée toute l'année avec carottes, poireaux et oignons pour condimenter le *pot-au-feu*, et au printemps, alors qu'il est nouveau et tendre, comme légume d'accompagnement du *navarin* et de canetons. Les navets nouveaux s'accommodent aussi à l'anglaise, au beurre, à la crème, aux fines herbes, glacés, en purée et en potage, comme les *carottes**.

NÈFLE, fruit du néflier. — Très astringent et acerbe, ce fruit ne peut être consommé qu'après complet blettissement.

NEMOURS (pâtisserie), petites tartelettes en *pâte feuilletée*, garnies de

marmelade de mirabelles, recouvertes de *pâte à chou** et saupoudrées, une fois cuites, de sucre glace.

NÉROLI (pâtisserie), petits gâteaux en pâte d'amandes finement pilées aromatisée d'écorces d'oranges confites hachées et d'eau de fleur d'oranger, parsemés d'amandes hachées avant d'être mis à cuire à four doux.

NIÇOISE (A LA), mode de préparation de divers articles, caractérisé par l'appoint de tomates condimentées d'ail.

NIVERNAISE (A LA), garniture pour viandes de boucherie, composée de carottes tournées en gousses et de petits oignons glacés.

NOISETTE, fruit du noisetier. — Riches en huile et de saveur très agréable, les noisettes se consomment fraîches ou sèches toute l'année. ‖ Petite tranche de viande, ronde et épaisse, prise dans le filet de l'*agneau* ou du *mouton*.

noisette (beurre). V. *beurre.*

noisettes (beurre de). V. *beurre.*

noisettes (caramels aux). Se préparent comme les caramels aux *noix**.

noisettes (crème aux). Se prépare comme la crème aux *noix**.

noisette (liqueur de). V. *liqueur.*

noisettes salées. Monder les noisettes et les passer un instant au four pour les faire légèrement jaunir, les enduire d'une solution claire de poudre arabique et les rouler aussitôt dans du gros sel égrugé au moulin.

noisettes (tuiles aux). Se préparent comme les *tuiles aux amandes**.

NOISETTINE (pâtisserie), petits gâteaux composés de deux *abaisses* ovales en *pâte sablée**, superposées une fois cuites, fourrées de crème

*frangipane** à la noisette, puis abondamment saupoudrées de sucre glace.

NOIX, fruit du noyer. — Avant leur complète maturité, les noix prennent le nom de *cerneaux*, et leur coque verte s'appelle *brou*. Avec ce brou on prépare une teinture utilisée en menuiserie et une liqueur très fine, dont on trouve la recette plus loin.

noix (caramels aux). Pour 10 belles noix, 100 g de sucre, très peu d'eau et un filet de vinaigre. Casser les noix, couper les amandes en tranches très minces. Mouiller le sucre d'eau et le mettre sur le feu avec un filet de vinaigre. Lorsqu'il commence à caraméliser, y ajouter les noix en tournant et laisser encore un instant sur le feu, puis verser dans le moule à caramels huilé.

noix confites. 1 kg de noix vertes encore très tendres, 1 kg de sucre, un verre et demi d'eau. Piquer les noix en tous sens de coups d'aiguille et les mettre à tremper pendant une semaine dans de l'eau fraîche vinaigrée changée deux fois par jour, cette opération ayant pour but de retirer l'amertume des cerneaux. Au bout de ce temps jeter quelques minutes les noix dans de l'eau bouillante, puis les égoutter. Faire un sirop épais avec le sucre et l'eau, y glisser les noix et laisser bouillir 10 minutes. Retirer du feu, verser dans une terrine et laisser macérer 24 heures. Remettre sur le feu, laisser bouillir 10 minutes et attendre de nouveau au lendemain. Recommencer l'opération jusqu'à ce que les noix soient entièrement saturées de sucre et qu'il ne reste plus de sirop. Faire sécher sur une grille en tournant les noix de temps en temps, puis les ranger dans une boîte en fer-blanc.

noix confites à l'eau-de-vie. Ranger les noix confites dans un grand bocal, les couvrir largement d'eau-de-vie blanche pour fruits et attendre au

moins 1 mois avant de commencer leur consommation.

noix (confiture de) fraîches. 5 kg de noix vertes encore très tendres, 3 kg de sucre, 1 litre d'eau et une gousse de vanille. Eplucher soigneusement les noix et les faire tremper pendant 3 jours dans de l'eau fraîche renouvelée matin et soir. Les blanchir à l'eau bouillante, les égoutter, faire un sirop épais avec le sucre, l'eau et la vanille, y glisser les noix et laisser bouillir 40 minutes. Retirer la vanille, mettre en pots et couvrir.

noix (crème anglaise aux). Se prépare comme la *crème anglaise** classique, en versant le lait bouillant sur une dizaine de noix épluchées et pilées avec du sucre en poudre, avant de l'incorporer doucement aux jaunes d'œufs.

noix (crème prise aux). 10 belles noix épluchées, 3 œufs, plus 2 jaunes, un demi-litre de lait et 10 morceaux de sucre. Piler les noix avec un peu de sucre en poudre, verser doucement le lait bouillant sucré sur les œufs battus, ajouter les noix, mettre dans un plat en porcelaine et faire prendre au four dans un bain-marie.

noix fourrées. Pour 50 noix, 150 g de sucre, 150 g d'amandes, un paquet de sucre vanillé, un jaune d'œuf, une pincée de farine, un soupçon de bleu de méthylène. Echauder, *monder* et piler les amandes en leur ajoutant peu à peu le sucre, pour en faire une pâte sablonneuse. Y ajouter le jaune d'œuf et le sucre vanillé, et pétrir un instant. D'autre part, mélanger la pincée de farine mouillée d'eau à gros comme la tête d'une épingle de bleu de méthylène et mêler aux amandes. Casser les noix avec précaution pour ne pas les écraser et les séparer en deux. Prendre avec une cuiller une petite boule de pâte d'amandes et l'incruster entre deux moitiés de noix en appuyant un peu pour que le tout tienne bien ensemble. Ranger à mesure dans des godets en papier gaufré.

noix (gelée de groseille aux). 25 belles noix épluchées et un pot de gelée de groseille. Couper les noix en lamelles, les mélanger à la gelée de groseille et verser dans une coupe.

noix (huile de). L'huile de noix est très agréable et fruitée lorsqu'elle est fraîche. Elle est préparée industriellement par décortication, broyage, pressage et décantation.

noix (liqueur de brou de). 20 noix vertes, 1 litre d'eau-de-vie blanche, 3 g de noix de muscade, 3 g de cannelle, 3 clous de girofle, 250 g de sucre en poudre, très peu d'eau. Cette liqueur se prépare en juillet, alors que les noix sont encore à l'état de cerneaux et peuvent être aisément traversées par une épingle, et où le brou renferme au maximum les principes donnant la qualité à la liqueur. Couper les cerneaux en deux, enlever la partie mucilagineuse centrale, qui ne s'utilise pas, broyer la coque verte et mettre à macérer pendant 1 mois dans l'eau-de-vie avec les aromates indiqués. Au bout de ce temps décanter, filtrer, ajouter le sucre mouillé d'eau et mettre en bouteilles. Laisser vieillir au moins 6 mois avant de consommer.

noix (tarte aux). Mettre dans une terrine 250 g de crème fraîche et épaisse, 100 g de sucre en poudre et 100 g de noix épluchées passées au moulin à légumes, parfumer avec une cuiller à café de cannelle, mêler et verser dans le moule à tarte foncé de *pâte sablée**. Faire cuire au four à chaleur moyenne pendant 30 à 35 minutes.

NOIX DU BRÉSIL, fruit du *bertholettia*, arbre croissant au Brésil et au Paraguay, dont les fruits sont connus en France sous le nom de *châtaignes d'Amérique*. — La coquille de

cette noix, brune et très dure, forme trois angles. Le goût de son amande est très agréable, tenant le milieu entre celui de la noix de coco et de la noisette.

NOIX DE COCO, fruit du cocotier, dont la pulpe, ou amande, adhérant à la coque, sert à fabriquer une graisse végétale dépourvue d'odeur et de saveur, mais très digestible. — Cette même pulpe, employée fraîche ou desséchée, sert à de nombreuses préparations de pâtisserie et de confiserie.

noix de coco (confiture de). V. *confitures.*

noix de coco (macarons à la). Se préparent comme les *macarons aux amandes**.

NONNETTE, petit *pain d'épice** de forme ronde, fabriqué industriellement.

NORMANDE (A LA), mode de préparation appliqué aux poissons braisés au vin blanc, que l'on nappe après cuisson d'une *sauce normande** (v. *sole normande*), et aux petites pièces de boucherie, poulets et gibiers à plume, dont on déglace le fond de cuisson au cidre et à la crème relevée d'un peu de calvados.

NOUGAT, confiserie à base d'amandes, de noisettes ou de noix grillées et de sucre ou de miel. — Les nougats se préparent durs ou mous, blancs ou colorés. Le nougat de Montélimar est très renommé ; c'est un nougat blanc aux amandes ; il est mou parce qu'il contient une assez forte proportion de blanc d'œuf.

NOUGATINE (pâtisserie), grosse *génoise** en pâte fine parfumée à la vanille, coupée en morceaux carrés divisés chacun en trois abaisses masquées de *crème pralinée** et que l'on remonte les unes sur les autres pour reformer le gâteau, qui est finalement glacé au *fondant** de chocolat.

NOUILLES, pâtes alimentaires faites avec de la farine, des œufs et de l'eau, et que l'on trouve à acheter toutes prêtes dans le commerce.

Cuisson. Jeter les nouilles dans une grande quantité d'eau bouillante salée et les laisser bouillir à grands bouillons à découvert pendant 10 à 15 minutes en les goûtant de temps à autre pour arrêter leur cuisson dès qu'elles sont tendres sous la dent. Les égoutter aussitôt.

Assaisonnement. Toutes les recettes données pour le *macaroni** conviennent pour les nouilles : au beurre, à la crème, à la sauce tomate, au fromage, au jambon, en croquettes, en soufflé, en timbale, etc. Elles se servent soit seules, soit comme accompagnement de viande : *ragoûts*, rôtis, côtelettes, foie, rognons, etc.

nouilles fraîches. Disposer en puits 300 g de farine, verser au milieu 3 œufs battus et 5 g de sel délayé dans 2 cuillerées à soupe d'eau tiède. Mêler légèrement du bout des doigts pour obtenir une pâte bien liée, que l'on fraise à plusieurs reprises avec la paume de la main. Rouler cette pâte en boule, l'envelopper dans un linge et la laisser reposer pendant 1 heure. La partager alors en quatre parties, que l'on pose une à une sur la planche à pâtisserie farinée et que l'on étale au rouleau, le plus mince possible. Laisser encore reposer 30 minutes. Saupoudrer de farine chaque abaisse de pâte, les rouler sur elles-mêmes et les couper en fines lanières. Etaler celles-ci sur un linge blanc fariné et les laisser durcir pendant 1 heure. La cuisson des nouilles fraîches se fait à grande eau bouillante salée pendant 10 minutes seulement. Les égoutter aussitôt.

ŒUF, aliment complet par excellence, riche en albumine, fer, chaux, sels, phosphore, vitamines A (de croissance) et D (antirachitique). — La composition de l'œuf varie suivant le genre de nourriture reçue par les volailles. On peut cependant tabler approximativement sur les chiffres suivants :

— *jaune :* 9 g d'eau, 6 g de matière grasse, 3 g de matières azotées; 1 g de sels minéraux;

— *blanc :* 30 g d'eau, 6 g d'albumine, 0,5 g de sels minéraux.

Densité de l'œuf. L'œuf est un aliment vivant qui respire à travers sa coquille. Son eau s'évapore à mesure qu'il vieillit, ce qui fait que son poids diminue en même temps qu'augmente la poche à air située à son gros bout, ce qui permet de déceler approximativement son âge d'après sa densité en ayant recours à la méthode de *l'eau salée :* mettre 125 g de gros sel par litre d'eau dans un bocal, laisser dissoudre et plonger successivement les œufs à vérifier dans la saumure ainsi obtenue.

L'œuf *du jour* va directement au fond du vase et s'y couche, sa poche à air étant à peu près inexistante.

L'œuf *de 2 à 3 jours* se tient verticalement, le gros bout, contenant la poche à air, tourné vers le haut.

L'œuf *de 4 à 5 jours* se tient à mi-hauteur entre le fond du liquide et sa surface.

L'œuf *de 6 à 8 jours* effleure la surface. L'œuf *de plus de 15 jours* remonte à la surface, où il se couche.

Autres moyens de reconnaître la fraîcheur d'un œuf :

1° Au brillant et à la netteté de sa coquille ; un œuf âgé est terne, à reflet grisâtre ; à son poids : un œuf frais est lourd et semble « plein » lorsqu'on l'agite ; plus tard, la poche à air s'agrandissant, l'œuf semble plus léger et fait entendre un bruit de clapotis lorsqu'on le secoue.

2° Au comportement du blanc lorsqu'on casse l'œuf : le blanc d'un œuf de moins de 8 jours forme une masse épaisse, brillante, bien accolée au jaune ; après 8 jours, il se liquéfie progressivement, se détache du jaune, s'étale comme de l'eau dans le fond de l'assiette. Plus le blanc est liquide, plus l'œuf est vieux.

Couleur des œufs. C'est une erreur de croire que les œufs à coquille rouge foncé sont meilleurs, plus nourrissants que ceux à coquille blanche, que c'est l'alimentation donnée aux poules qui est la cause de cette différence de coloration. La teinte de la coquille n'a rien à voir avec l'alimentation ; c'est uniquement une question de race. La wyandotte, la marans et tous les croisements à base de marans pondent des œufs roux ; la faverolles, la rhode-island, la sussex, la gâtinaise des œufs rosés ; la bresse, la houdan, la leghorn, l'ardenaise des œufs très blancs.

Nota. — Les œufs, à cause de la perméabilité de leur coquille, prennent aisément les odeurs. Il ne faut jamais les laisser au contact de denrées alimentaires ou autres dégageant une

odeur accentuée : poisson, melon, charcuterie fumée, fromage, fleurs, parfums, essence.

Conservation des œufs. On peut prolonger la conservation des œufs en rendant leur coquille imperméable à l'air, à condition de ne mettre en conserve que des œufs parfaitement propres et âgés de 10 jours au plus. Pour cette conservation, on a recours à l'immersion soit dans une solution au silicate d'alumine, soit dans un lait de chaux.

Procédé. Ranger les œufs, parfaitement propres et très frais, dans un pot en grès vernissé et les recouvrir largement d'une solution préparée avec des combinés spéciaux qu'on trouve à acheter tout prêts dans le commerce ou avec du lait de chaux.

Pour la solution à l'aide de combinés de silicate d'alumine et de chaux, il suffit, après les avoir écrasés au marteau, de les faire dissoudre dans de l'eau fraîche et bien propre à raison d'un combiné dans 8 litres d'eau pour 100 œufs.

Pour le lait de chaux, verser simplement 10 litres d'eau froide sur 1 kg de chaux vive en remuant plusieurs fois avec un grand morceau de bois pour aider à la dissolution, puis ajouter au bain 600 g de sel de cuisine et verser sur les œufs.

Au bout de quelques jours, il se forme une épaisse couche blanche sur le dessus du bain de combiné ou de lait de chaux, couche qu'il ne faut pas briser ou retirer, car c'est elle qui protège les œufs de l'air extérieur. L'écarter seulement, au moment de prendre des œufs, à l'aide d'une écumoire ou d'une grande cuiller, car il ne faut jamais mettre les mains dans le bain ; la couche isolante se reformera d'elle-même.

Nota. — Le lait de chaux a l'inconvénient de communiquer un goût désagréable aux œufs et de rendre leur coquille fragile, ce qui la fait éclater à la cuisson. C'est pour éviter le premier de ces ennuis qu'on ajoute du sel à la solution de chaux : celui-ci augmente la densité du bain, qu'il rend égale à celle du blanc d'œuf, ce qui empêche le lait de chaux de pénétrer par les pores de la coquille. Pour éviter l'éclatement à la cuisson, il suffit de piquer avec une épingle le gros bout des œufs, là où se trouve la poche à air, avant de les plonger dans l'eau bouillante ; la coquille ne bougera plus.

CUISSON DES ŒUFS

On fait cuire entiers, avec leur coquille, les œufs à la coque, mollets et durs.

On fait cuire lorsqu'ils sont retirés de leur coquille les œufs brouillés, en cassolettes, cocottes ou caissettes, frits, en omelettes, pochés et sur le plat.

à la coque. L'œuf à la coque est cuit avec sa coquille pendant 2 minutes dans de l'eau bouillante. Le blanc reste laiteux, le jaune mou, et aucune partie n'est solidifiée ou attachée à la coquille. Le jaune doit être à la même température que le blanc. Pour l'obtenir, il faut employer une casserole assez grande et profonde pour que les œufs soient largement recouverts par le liquide bouillant et que leur introduction dans celui-ci ne provoque pas un refroidissement.

Aussitôt cuits, placer les œufs dans une serviette pliée, pour qu'ils se conservent chauds, et les servir :

à la française, en même temps que des mouillettes de pain beurrées ou avec des bâtonnets de pain de mie, longs comme un doigt et épais de 2 cm, légèrement trempés dans du lait et aussitôt revenus dans une grande friture d'huile brûlante, et égouttés sur une serviette pliée (ces bâtonnets croustillants s'attendrissent dès qu'ils sont en contact avec le jaune) ;

à la Fontenelle : avec de jeunes asperges en guise de mouillettes, asperges que chaque convive trempe dans un petit bol individuel de beurre tenu chaud avant de les tremper dans l'œuf.

l'œuf mollet est un œuf à la coque un peu plus cuit : 3 à 3 minutes et demie au lieu de 2. Le blanc est presque ferme, le jaune mollet. On sert les œufs mollets comme les œufs à la coque ou quelquefois en guise d'œufs pochés sur une purée d'épinards, d'endives ou de tomates braisées.

l'œuf dur est cuit 8 à 9 minutes selon sa grosseur, dans une grande quantité d'eau bouillante, dans laquelle il doit plonger entièrement afin que le blanc se coagule rapidement et fixe le jaune à sa place naturelle. Le blanc et le jaune doivent être également consistants et se retirer aisément de la coquille. Lorsqu'on fait cuire plusieurs œufs à la fois, on les dispose dans une passoire pour pouvoir les plonger dans l'eau tous ensemble et les retirer d'un seul coup. On les met aussitôt dans de l'eau froide, afin que la brusque transition de température fasse se condenser la vapeur produite pendant la cuisson entre l'œuf et sa coquille, ce qui facilite l'épluchage.

Il ne faut jamais laisser cuire les œufs plus de 10 minutes, car un plus long temps produit une désagrégation chimique qui confère à l'œuf une odeur repoussante d'hydrogène sulfuré et lui donne une couleur verte désagréable. Les œufs durs se servent soit entiers, soit coupés en deux ou en quartiers, soit coupés en deux et farcis.

à l'aurore, coupés en deux dans leur longueur, le jaune pilé avec même quantité de *sauce Béchamel** assaisonnée de fines herbes hachées, farcis avec la préparation, saupoudrés de gruyère râpé, rangés dans un plat à gratin sur un fond de *sauce Mornay**, saupoudrés de gruyère râpé, arrosés de beurre fondu, gratinés au four et servis avec un cordon de sauce tomate ;

entiers, posés sur chicorée au beurre ou à la crème, sur purée de cresson, de céleri, d'oseille, de champignons, de marrons, d'oignons, etc. ;

à la tripe, rangés en quartiers, dans un plat creux, nappés de sauce *Béchamel** mêlée à de la purée d'*oignons Soubise** ;

en salade, coupés en rondelles et assaisonnés de vinaigrette ou comme garniture de salade.

brouillés. Les œufs, cassés, sont cuits au beurre dans une petite casserole à fond épais, à feu très doux ou au bain-marie, alors qu'on tourne (qu'on « brouille ») avec la pointe des dents d'une fourchette. Retirer du feu dès que les œufs commencent à se coaguler ; la chaleur de la casserole est suffisante pour terminer la cuisson hors du feu, en continuant de tourner en raclant le fond et les bords de façon à ramener dans la partie encore liquide le jaune et le blanc déjà liés. Dès que les œufs sont cuits à point (encore crémeux), les saler, les poivrer, leur ajouter un petit morceau de beurre et les servir aussitôt, au naturel ou avec une des garnitures suivantes :

à l'Argenteuil, avec pointes d'asperges étuvées au beurre et garnis de croûtons en dents de loup frits au beurre ;

à la Bercy, dressés en timbale et garnis de rondelles de *chipolatas** grillées au beurre et de sauce tomate ;

aux champignons, mêlés, une fois cuits, à des cèpes ou tous autres champignons escalopés et sautés au beurre, puis garnis de croûtons en dents de loup frits au beurre ;

à la Clamart, mélangés, une fois cuits, à des petits pois à la française ;

aux crevettes ou **aux écrevisses,** mélangés, une fois cuits, à des queues de crevettes ou d'écrevisses décortiquées et chauffées au beurre, puis garnis de croûtons frits et de *sauce crevettes** ou de *sauce Nantua** ;

aux foies de volailles, dressés, une fois cuits, dans une timbale, garnis de foies de volailles escalopés et sautés au beurre, puis saupoudrés de persil haché ;

à la forestière, mêlés, une fois cuits, à des morilles sautées au beurre, à des échalotes hachées et à des dés de lard maigre rissolés, le dessus du plat garni de petits tas de morilles, d'un cordon de *sauce demi-glace** et de persil haché ;

au jambon, au lard maigre salé ou **fumé** ou **au bacon,** coupés en dés, rissolés au beurre et mêlés aux œufs ;

Massenet, mêlés, une fois cuits, à des dés de fonds d'artichauts sautés au beurre, le dessus du plat garni de lames de truffe et de foie gras, de pointes d'asperges étuvées au beurre et d'un cordon de *fond de veau** réduit ;

à la Nantua, mêlés, une fois cuits, à des queues d'écrevisses décortiquées et à des truffes en dés, le dessus du plat garni d'un bouquet d'*écrevisses à la Nantua** laissées entières et de lames de truffe chauffées au beurre ;

à la normande, dressés, une fois cuits, dans une croûte à flan cuite à blanc et garnie de moules décortiquées, le dessus du plat décoré d'huîtres pochées dans leur eau, de lames de truffe chauffées au beurre, de queues de crevettes, de croûtons en dents de loup frits au beurre et d'un cordon de *sauce normande** ;

à la périgourdine, dressés en timbale et garnis d'escalopes de foie gras, de lames de truffe chauffées au beurre et d'un cordon de *sauce Périgueux** ;

Rossini, comme les œufs brouillés *à la périgourdine**, en remplaçant le cordon de sauce Périgueux par un cordon de *sauce demi-glace* au madère ;

aux truffes, mêlés, une fois cuits, à des dés de truffe et garnis de lames de truffe chauffées au beurre et de croûtons en dents de loup frits au beurre.

œufs en cassolettes, cocottes ou **caissettes.** On emploie pour ces préparations des cassolettes, des cocottes ou des caissettes en porcelaine, en métal ou en verre à feu. Beurrer légèrement l'intérieur de ces récipients après les avoir fait chauffer, casser dans chacun un ou deux œufs et faire vivement cuire au four dans un bain-marie (4 ou 5 minutes). Saler et poivrer à la sortie du four, essuyer l'extérieur des récipients et les dresser sur un plat recouvert d'un napperon ou d'une petite serviette. Ces œufs se servent au naturel comme les œufs à la coque ou avec une des garnitures suivantes :

à la crème, mise dans les cassolettes en même temps que les œufs ou disposée en cordon autour des jaunes au sortir du four ;

à l'estragon, cernés, une fois cuits, d'un cordon de *fond de veau** à l'estragon, des feuilles d'estragon entières, blanchies, posées en étoile sur le dessus au sortir du four.

au fromage, saupoudrés de fromage avant cuisson ;

à la périgourdine, cassés sur fond de purée de foie gras et entourés, une fois cuits, d'un cordon de *sauce Périgueux.*

les œufs frits. Œufs pochés en pleine friture très chaude. Cuisant excessivement vite, ils doivent en être retirés dès qu'ils commencent à dorer. Les égoutter et les parer en découpant à l'aide de ciseaux les effilochures du

blanc qui se trouvent autour des œufs, les éponger et les accommoder d'une des façons suivantes :

à l'alsacienne, dressés sur une couche de choucroute braisée en les alternant de tranches de jambon;

aux anchois, dressés sur des croûtons de pain frits, et garnis de minces filets d'anchois disposés en grille;

au bacon, dressés en turban alternés de tranches de bacon rissolées au beurre;

à la bordelaise, dressés sur des croûtons frits, surmontés chacun d'un cèpe à la bordelaise* ;

à la charcutière, dressés en couronne, alternés de crépinettes* grillées et servis avec une sauce charcutière* à part;

chasseur, garnis, une fois cuits, de foies de volailles sautés au beurre avec un cordon de sauce chasseur* ;

à la languedocienne, dressés chacun sur une rondelle épaisse d'aubergine frite à l'huile, le milieu du plat garni d'une fondue de tomates* condimentée à l'ail et arrosée de beurre noisette*.

à la provençale, dressés sur des moitiés de tomates frites à l'huile, chaque œuf surmonté d'une rondelle d'aubergine frite à l'huile et garnie de persil frit;

à la romaine, dressés sur un lit d'épinards passés au beurre et mélangés de filets d'anchois détaillés en dés, arrosés de beurre noisette*.

les omelettes. Œufs, battus, salés et poivrés, cuits dans une poêle avec du beurre. Il faut employer une poêle très nette et assez épaisse pour que les œufs n'attachent pas, et ni trop grande ni trop petite, pour qu'ils ne s'étalent pas ou ne soient pas en trop grande épaisseur, ce qui donne une omelette lourde et compacte.
Battre les œufs à la fourchette au der-

nier moment, fortement, mais pas trop longuement pour ne pas provoquer la liquéfaction et la formation de mousse. Saler, poivrer. Mettre le beurre dans la poêle froide, la faire chauffer et, dès que le beurre fondu commence à fumer, y verser d'un coup les œufs battus. Les remuer à la fourchette en tournant en rond, du bord vers le centre, en soulevant en même temps les endroits déjà cuits afin que la partie liquide se glisse en dessous. Dès que toute la masse est coagulée uniformément tout en restant moelleuse, laisser encore 4 ou 5 secondes sur le feu en agitant doucement la poêle pour qu'il se forme une légère couche dorée, puis glisser l'omelette sur le plat en la pliant en deux.
Il ne faut jamais mettre trop d'œufs à la fois; les grosses omelettes sont plus difficiles à bien réussir que les petites. Le nombre idéal est de 6 à 8 œufs; mieux vaut faire plusieurs petites omelettes qu'une seule grosse. Compter 2 à 3 œufs par personne.
Les assaisonnements se mettent soit dans les œufs lors du battage, soit dans l'intérieur de l'omelette cuite.

à l'alsacienne, faite à la graisse d'oie et fourrée, une fois cuite, de choucroute braisée bien égouttée;

à l'Argenteuil ou **aux asperges,** avec 3 cuillerées de têtes d'asperges étuvées au beurre et mêlées aux œufs, et garnie, une fois cuite, de têtes d'asperges et d'un cordon de sauce à la crème;

aux aubergines ou **aux courgettes,** en ajoutant aux œufs battus 2 cuillerées de dés d'aubergine ou de courgette sautés au beurre, et saupoudrée, une fois cuite, de persil haché et entourée d'un cordon de sauce tomate;

au bacon ou **au lard,** en ajoutant aux œufs battus 2 cuillerées de dés de bacon ou de lard rissolés au beurre;

à la bénédictine, fourrée, une fois cuite, avec un reste de brandade de morue* ;

aux champignons, v. *champignons de couche;*

aux choux de Bruxelles, soit en ajoutant 2 ou 3 cuillerées de choux de Bruxelles cuits et refroidis aux œufs battus, soit en fourrant l'omelette de choux de Bruxelles chauffés dans du beurre ;

à la crème, en ajoutant aux œufs battus 2 bonnes cuillerées de crème fraîche ;

aux croûtons, en ajoutant aux œufs battus une petite poignée de croûtons de pain bien rissolés au beurre ;

aux fines herbes, en battant avec les œufs une *chiffonnade* de ciboulette et de cerfeuil ;

à la florentine, fourrée d'épinards en feuilles étuvés au beurre et garnie d'un cordon de *sauce Béchamel;*

aux fruits de mer : faire 2 omelettes aux fines herbes d'égale grandeur, laissées à plat. En étaler une sur un plat chaud, la recouvrir d'un ragoût de moules, de clovisses et autres coquillages, lié de *sauce crevette*,* renverser la seconde omelette par-dessus et napper d'une *sauce à la crème.* Faire vivement *glacer* au four;

aux haricots verts ou **aux petits pois,** en ajoutant aux œufs battus 2 ou 3 cuillerées de haricots verts froids coupés en morceaux ou de petits pois cuits ;

au houblon, fourrée, une fois cuite, de jets de *houblon** à la crème ;

au jambon, en ajoutant aux œufs battus 150 g de dés de jambon légèrement revenus au beurre ;

à la jurassienne, avec des dés de lard maigre rissolés et ciboulette hachée, et farcie, une fois cuite, d'oseille fondue au beurre ;

à la lorraine, avec dés de lard maigre rissolés au beurre et ciboulette hachée ;

à la lyonnaise, fourrée, une fois cuite, d'un *salpicon* de volaille, de truffes et de champignons étuvés au beurre, lié de béchamel mêlée de purée d'*oignon Soubise*,* saupoudrée de gruyère râpé, arrosée de beurre fondu et vivement gratinée au four;

Monselet, fourrée, une fois cuite, d'un *salpicon* de fonds d'artichauts et de truffes à la crème, le dessus de l'omelette garni de lames de truffe chauffées au beurre ;

aux morilles, fourrée de morilles sautées au beurre et condimentées d'ail et de persil hachés ;

mousseline, en ajoutant aux jaunes battus 2 cuillerées de crème fraîche avant d'y mêler les blancs montés en neige ;

à la niçoise, avec, mêlés aux œufs, une fondue de tomate, de l'ail et du persil hachés, garnie, une fois cuite, de filets d'anchois dessalés disposés en grille et arrosée de *beurre noisette** ;

à la normande, fourrée avec un ragoût de queues de crevettes décortiquées et de champignons *à la normande*,* le dessus de l'omelette garni d'huîtres chaudes pochées dans leur eau et entouré d'un cordon de *sauce normande** ;

aux oignons, v. *oignon;*

à l'oseille, avec, dans les œufs, une *chiffonnade* d'oseille crue, ou fourrée, une fois cuite, d'une purée d'oseille cuite au beurre ;

aux pommes de terre, avec des pommes de terre escalopées finement, rissolées au beurre, salées, poivrées et condimentées d'ail et de persil hachés ;

à la provençale, avec tomates pelées, épépinées, coupées en morceaux, revenues à l'huile et condimentées d'ail et de persil hachés ;

aux rognons, avec des rognons de veau ou d'agneau coupés en lamelles et sautés au beurre, et garnie, une fois cuite et pliée, d'une forte cuillerée de lamelles de rognons liées de *demiglace* au madère ;

à la royale, fourrée, une fois cuite, d'un ragoût de rognons et de crêtes de coqs, de champignons et de truffes, liée à la crème fraîche, garnie de lames de truffe et de foie gras chauffées au beurre, et entourée d'un cordon de *sauce suprême** au porto ;

à la savoyarde, avec du gruyère en copeaux dans les œufs battus, versés dans la poêle sur des pommes de terre émincées sautées au beurre, et cuite en forme de grosse crêpe épaisse ;

à la Talleyrand, avec oignons en dés étuvés au beurre et assaisonnés d'une pincée de carry, et garnie, une fois cuite, d'escalopes de *ris de veau* sautées au beurre et d'un cordon de *sauce à la crème** ;

aux truffes, avec une cuillerée à soupe de madère et une truffe émincée.

omelettes d'entremets. Les omelettes d'entremets ne se poivrent pas, se salent très légèrement et ne sont sucrées qu'une fois cuites ; elles se font exclusivement au beurre :

à la Célestine : petite omelette individuelle fourrée de marmelade d'abricots, saupoudrée de sucre glace et dorée à la pelle rouge ;

aux confitures et **marmelades** : fourrée, une fois cuite, de confiture ou de marmelade d'abricots, mirabelles, fraises, framboises, etc., parfumée de rhum ou de kirsch, saupoudrée de sucre glace quadrillé au fer rouge ;

à la normande : les œufs battus avec du sucre en poudre et de la crème fraîche, l'omelette fourrée, une fois cuite, avec la valeur de 2 pommes reinettes coupées en lamelles, cuites au beurre, sucrées et arrosées de crème

fraîche et de calvados, saupoudrée de sucre, glacée au fer rouge et entourée d'un cordon de crème fraîche très épaisse ;

à la norvégienne : mettre sur un plat long une abaisse de *génoise** taillée de forme ovale, l'arroser de kirsch, placer dessus une tranche de même grandeur de glace à la crème ou aux fruits, recouvrir entièrement d'une couche épaisse de *meringue à l'italienne**, saupoudrer de sucre glace et passer vivement au four chaud pour que la meringue cuise et dore sans que la chaleur ait le temps d'atteindre l'intérieur ;

au rhum : l'omelette, sucrée, étant cuite et pliée, l'arroser largement de rhum chauffé et y mettre le feu au moment de servir ;

soufflée : les jaunes mélangés avec du sucre en poudre jusqu'à ce que le mélange forme ruban, parfumer le tout au café, au chocolat ou au rhum, ajouter les blancs battus en neige très ferme, dresser dans un plat long beurré et cuire au four chaud, saupoudrer, aussitôt cuit, de sucre en poudre et glacer vivement au fer rouge.

les œufs sur le plat. Les œufs sur le plat sont cuits à petit feu dans du beurre. Comme pour les œufs durs, ils prennent, si l'on prolonge la cuisson, une odeur désagréable et une teinte verte. Casser directement les œufs dans le plat alors que le beurre est juste fondu et laisser cuire à feu doux pendant 2 minutes environ. Le blanc doit être légèrement solidifié, tout en restant moelleux, le jaune encore un peu coulant, mais chaud et recouvert d'un léger voile blanc. Si le beurre est trop chaud lorsqu'on y casse les œufs, le blanc cuit aussitôt, devient dur et noircit, alors que le jaune est encore cru et froid. C'est pourquoi la meilleure méthode pour

la cuisson des œufs sur le plat est l'emploi du four, qui cuit par-dessus, et surtout de plats individuels en porcelaine à feu, dans lesquels on ne met qu'un ou deux œufs à la fois. Si le plat est trop vaste, le blanc s'étale en couche mince, qui durcit avant que le jaune ait le temps d'être cuit. Dans le plat individuel, le ou les deux œufs y trouvent juste leur place et ne peuvent s'étaler.

Mettre une noisette de beurre dans chaque plat, la faire chauffer quelques secondes, juste le temps de faire fondre le beurre, y casser les œufs et laisser cuire à feu doux, 3 ou 4 minutes. Saler le blanc, poivrer le jaune et servir aussitôt.

Les œufs sur le plat peuvent être présentés d'une des façons suivantes :

à l'ambassadrice, garnis, une fois cuits, de truffes et de foie gras hachés, et de pointes d'asperges étuvées au beurre, puis entourés d'un cordon de sauce suprême* au xérès ;

à l'andalouse, cuits dans un plat frotté d'ail et garni de fondue de tomates additionnée de piments doux étuvés à l'huile ;

à l'anversoise, garnis, une fois cuits, de jets de houblon* cuits au beurre et de crème fraîche ;

à l'archiduc, cuits sur fondue d'oignons relevée de paprika et garnis une fois cuits de lames de truffes chauffées au beurre ;

à l'Argenteuil, cuits avec une cuillerée de crème fraîche et garnis, au moment de servir, de pointes d'asperges étuvées au beurre.

à la Augier, cuits sur fond de cervelle d'agneau mélangée de cerfeuil haché et entourés d'un cordon de crème fraîche ;

à l'aurore, entourés, une fois cuits, de croûtons frits et d'un cordon de sauce aurore* ;

au bacon, cuits sur tranches de bacon légèrement rissolées au beurre ;

à la bellevilloise, cassés dans un plat garni d'une couche d'oignon émincé fondu au beurre, chaque œuf garni de 2 rondelles d'andouillette grillée, cuits au four et entourés, au sortir de la cuisson, d'un cordon de sauce lyonnaise* ;

au beurre noir, arrosés, une fois cuits, d'une cuillerée de beurre noir* brûlant, qui fait prendre la pellicule de blanc sur le jaune ;

à la bordelaise, cuits sur un fond de cèpes émincés au beurre avec ail et persil hachés ;

à la Brillat-Savarin, garnis, une fois cuits, de morilles sautées au beurre et de pointes d'asperges vertes, et entourés d'un cordon de sauce velouté* au xérès ;

à la Condé, chaque œuf cassé sur une tranche de lard maigre roussi au beurre, bordé, après cuisson, d'un cordon de purée de haricots rouges ;

au miroir : les œufs sur le plat sont parfois appelés œufs miroir, parce que, après cuisson au four, l'albumine forme sur les jaunes une sorte de vernis ou pellicule brillante.

les œufs pochés. Les œufs pochés sont cuits 2 minutes à l'eau frémissante salée et légèrement vinaigrée (10 g de sel et une cuillerée à soupe de vinaigre par litre) ; seuls les œufs très frais peuvent être pochés, le blanc, plus liquide, s'étalant chez les œufs âgés. Ne pocher que 2 ou 3 œufs à la fois et les retirer de l'eau dès que le blanc est suffisamment pris pour être manipulé sans se briser. Le mieux, pour agir avec certitude, est d'employer une sauteuse qui permet une faible profondeur d'eau sur une grande surface, et de casser les œufs un à un sur une assiette avant de les faire glisser dans le liquide non pas bouillant, mais frémissant.

Les œufs pochés peuvent être servis d'une des façons suivantes :

à l'alsacienne, dressés sur une couche de choucroute braisée et garnis de demi-tranches minces de jambon cuit ;

à l'anversoise, dressés sur croûtons frits avec jets de houblon* cuits au beurre et nappés de sauce suprême* ;

à l'archiduc, dressés sur croûtons frits, nappés de sauce suprême* mêlée de fondue d'oignons relevée de paprika et garnis de dés de truffe chauffés au beurre ;

à l'Argenteuil, dressés sur croûtons frits et nappés de purée d'asperges et de têtes d'asperges ;

à l'auvergnate, dressés sur un lit de chou sauté au beurre, alternés de rondelles de saucisson cuit et nappés de jus de veau ;

à la bourguignonne, pochés dans du vin rouge salé, poivré et aromatisé de persil, de thym, de laurier et de gousses d'ail écrasées, dressés sur croûtons frits et nappés d'une sauce bourguignonne* montée avec le vin du pochage passé ;

à la Brillat-Savarin, dressés sur une croûte à flan cuite à blanc, avec garniture de morilles sautées au beurre, nappés de sauce velouté* au xérès, avec, au milieu de la croûte, des pointes d'asperges vertes liées de beurre ;

à la Cardinal, dressés chacun sur une pâte de tartelette cuite à blanc, garnie d'un salpicon de homard lié de béchamel*, et nappés de sauce Cardinal*, avec une lame de truffe sur chaque œuf ;

à la Carnavalet, dressés sur des épinards en branches sautés au beurre, et nappés d'une sauce à la crème* ;

à la charcutière, dressés chacun sur une saucisse crépinette* grillée et nappés de sauce charcutière* ;

au chasseur, dressés sur tartelettes cuites à blanc, remplies de foies de volailles sautés au beurre, et nappés de sauce chasseur* ;

à la Chateaubriand, dressés sur fonds d'artichauts étuvés au beurre, remplis de sauce béarnaise*, le milieu du plat garni de pointes d'asperges étuvées au beurre ;

à la Choron, dressés sur des croûtons ovales frits au beurre, nappés de sauce à la crème* additionnée d'extrait de tomate, entourés d'un cordon de sauce béarnaise* et garnis de petits pois frais cuits à la française ;

aux crevettes, dressés sur tartelettes cuites à blanc, garnies de crevettes décortiquées, et nappés de sauce crevettes* ;

à la Daumont, dressés sur des têtes de gros champignons de couche cuites au beurre, garnies d'un salpicon de queues d'écrevisses à la Nantua*, et nappés de sauce Nantua*, une lame de truffe posée sur chaque œuf ;

à la florentine, dressés sur couche d'épinards en branches sautés au beurre, nappés de sauce Mornay*, saupoudrés de gruyère râpé, arrosés de beurre et vivement gratinés au four très chaud ;

à la Monselet, dressés sur des fonds d'artichauts étuvés au beurre, nappés de velouté de volailles* mêlé en partie égale de crème fraîche et additionné de xérès, le tout vivement réchauffé au four et garni, au moment de servir, de dés de truffes au beurre et de très petites croquettes de pommes de terre* ;

à la Nantua, dressés sur tartelettes cuites à blanc, garnies de queues d'écrevisses à la Nantua*, nappés de sauce Nantua* et garnis chacun d'une lame de truffe ;

à la normande, dressés sur des croustades de pâte feuilletée, garnis d'un

salpicon de moules, de champignons et de queues de crevettes décortiquées, lié de *sauce normande**, chaque œuf surmonté d'une huître pochée dans son eau et le tout nappé de sauce normande et de lames de truffe ;

à la provençale, dressés sur des demi-tomates cuites à l'huile, nappés de fondue de tomates à l'ail, le milieu du plat garni de morceaux d'aubergine frits à l'huile et saupoudrés de persil haché ;

à la reine, dressés sur tartelettes cuites à blanc, garnies de purée de volaille à la crème, et nappés de *sauce suprême** ;

à la Saint-Hubert, dressés en timbale sur un hachis de chevreuil, nappés de *sauce poivrade** pour gibier et garnis de croissants de feuilletage ou de croûtons frits au beurre ;

AUTRES ŒUFS

EMPLOYÉS EN CUISINE

On consomme aussi les œufs d'oie, de cane, de dinde, plus volumineux que ceux de poule, les œufs de pigeon et de pintade, qui sont plus petits. Les uns comme les autres sont à peu près de même composition, à l'exception de ceux d'oie et de cane, qui sont plus huileux et presque exclusivement employés en omelettes ou en pâtisserie.

OIE, gros oiseau palmipède domestique, issu de l'oie sauvage. — Cette dernière n'apparaît en France que lors de sa migration.

Culinairement, on n'emploie l'oie qu'avant son engraissement, alors qu'elle est encore jeune, de 5 à 6 mois, et ne pèse pas plus de 3 à 4 kg. Les recettes données ci-après concernent donc l'oie jeune, seule digne d'intérêt culinairement. L'*oie de Toulouse* est le type idéal pour l'engraissement qui se pratique d'une façon intense dans tout le sud-ouest de la France et en Alsace où elle prend le nom d'*oie de Strasbourg*. Ces oies, de Toulouse ou de Strasbourg, beaucoup plus grosses à l'état normal que les oies des autres régions (Poitou, Normandie), arrivent à atteindre, une fois engraissées, un poids considérable : jusqu'à 10 et 12 kg. Leur fanon, gonflé de graisse succulente, traîne alors à terre, et leur foie, un des mets les plus délicats qui soient, peut atteindre 1 kg, parfois plus. Elles servent alors à des préparations qui sont parmi les gloires de la gastronomie française : foie gras, confits.

oie (abattis d'). Se préparent comme les abattis de *poulet**.

oie à l'alsacienne. L'oie, farcie de chair à saucisse, est rôtie au four ou braisée, et est servie avec de la choucroute braisée séparément, selon la méthode habituelle, avec de la graisse d'oie comme élément de matière grasse et du vin blanc sec comme mouillement.

oie (ballottine d'). Se prépare comme la ballottine de poularde*.

oie braisée ou en daube. Se prépare comme le *bœuf en daube**.

oie à la flamande. Farcie ou non, l'oie est braisée selon la méthode habituelle et servie avec des petites boules de chou vert braisées séparément avec carottes et navets, des pommes de terre cuites à l'eau salée et des rectangles de lard.

oie (foie gras d'). Mettre le foie à dégorger dans de l'eau fraîche pendant 2 heures, l'essuyer dans un linge fin, retirer la mince pellicule de peau qui le recouvre, ainsi que les filets de sang ou parcelles rouges qui s'y trouvent. Le saler et le poivrer légèrement, et le placer entier dans une boîte en fer-blanc de forme et de dimension voulues. Il faut que le foie remplisse exactement la boîte. Le piquer de place en place de morceaux

de truffe, sertir le couvercle, faire stériliser 3 heures à l'eau bouillante, retirer du bain et placer au frais. Les foies préparés ainsi sont d'une finesse exquise.

On peut les préparer d'une façon plus économique en plaçant au fond de chaque boîte une mince couche de farce préparée avec les parures des foies, les épluchures des truffes et un peu de porc frais, le tout finement haché et pilé au mortier pour former une véritable crème, et lié avec quelques gouttes de cognac ou de madère. Poser une lame de truffe sur chaque foie avant de fermer les couvercles et terminer comme déjà dit.

Lorsqu'on fait macérer 48 heures à l'avance les foies dans du madère ou du vieux cognac avant de les mettre en boîtes, on obtient un mets encore plus succulent.

oie (graisse d'). La débarrasser des petites peaux et parties sanguinolentes qui peuvent s'y trouver, la couper en morceaux et la faire fondre doucement sans la laisser roussir. La passer directement dans les pots, que l'on couvre et place dans un endroit frais.

oie aux marrons. Se prépare comme le *dindonneau aux marrons**.

oie (ragoût d'). L'oie, ayant été coupée en morceaux, se prépare selon la méthode habituelle des *ragoûts**, avec accompagnement de céleris-raves, de navets, de marrons ou de pommes de terre.

oie (rillettes d'). Enlever toute la peau de l'oie, la désosser, dénerver les chairs, les couper en morceaux et les faire cuire à feu doux avec même poids de panne fraîche. Lorsque cette dernière est fondue, en retirer une partie, que l'on met de côté, ajouter au restant un verre d'eau par kilo et continuer de faire cuire doucement et

régulièrement pendant 5 heures. Laisser refroidir à moitié, hacher, puis piler finement tout en incorporant peu à peu la graisse mise de côté, en assaisonnant en même temps avec 35 g de sel fin et 3 g de paprika par kilo. Mettre dans des petits pots en grès, couvrir et ranger au frais.

oie rôtie. A la broche ou au four et servie avec des marrons grillés ou des choux arrosés avec le jus de cuisson dégraissé.

oie (terrine d'). Faire une farce avec toute la chair de l'oie, son cœur, ses poumons, 500 g de veau, 500 g de lard de poitrine maigre et les parures de deux belles truffes, et lier avec 2 œufs, un petit verre de madère ou de cognac, 70 g de sel fin et une pincée de poivre. Parer le foie et le couper en lamelles, les saler et les poivrer. *Foncer* la terrine de bardes de lard, y placer une couche de farce, disposer dessus quelques lamelles de truffe et morceaux de foie, puis une nouvelle couche de farce et, de nouveau, des lamelles de truffe et des morceaux de foie, et terminer par une couche de farce. Placer le couvercle, le *luter** et faire cuire au four pendant 2 heures en plaçant la terrine dans un plat rempli d'eau.

OLIVE, fruit de l'olivier. — Drupes à noyau dur, s'employant comme condiments, assaisonnements et hors-d'œuvre, les olives se présentent sous deux aspects : *vertes*, cueillies avant maturité complète, mises à macérer dans une solution de potasse qui leur fait perdre leur amertume, puis conservées dans une saumure aromatisée; *noires*, cueillies à maturité avancée, lavées à plusieurs eaux, mises dans une saumure chaude, puis séchées et macérées dans de l'huile.

olives au beurre d'anchois. Dénoyautées, les olives vertes sont garnies de *beurre d'anchois**.

olives farcies. Dénoyautées, les olives vertes sont blanchies une minute à l'eau bouillante, puis farcies avec une *farce à quenelles** additionnée de fines herbes ou de truffes hachées. On farcit aussi les olives avec un petit morceau de filet d'anchois roulé dans la cavité laissée par le noyau, surmonté d'un éclat de piment rouge.

olives pour garnitures diverses. Les vertes sont dénoyautées à l'aide d'un petit appareil spécial ou tournées au couteau. Les noires sont employées telles quelles.

OMBRE, poisson de rivière voisin de la truite, mais de parfum plus relevé. — S'accommode comme la *truite**.

OMELETTE. V. *œufs*.

OIGNON, plante potagère cultivée pour son bulbe, qui devient plus ou moins gros selon les espèces. — De saveur agréable, de parfum persistant, l'oignon est un grand auxiliaire de la cuisine. Il en existe plusieurs variétés : l'oignon blanc et les oignons jaunes. L'oignon cultivé dans le midi de la France est moins fort et plus sucré que celui du nord. L'oignon rouge d'Espagne, doux et sucré, peut se consommer cru en hors-d'œuvre, avec du sel et du beurre ou en vinaigrette. Les petits oignons blancs se font confire au vinaigre comme les *cornichons** et servent à condimenter les petits pois à la française, les sautés de veau et de poulet, les sauces à vol-au-vent, blanquettes et certains courts-bouillons délicats. Leurs emplois sont indiqués à mesure des préparations. Les gros oignons jaunes constituent la base de la *soupe à l'oignon** et de différents potages, de la purée *Soubise**, des garnitures *à la lyonnaise**, etc. Ils sont employés principalement pour condimenter légumes secs, *potées*, *pot-au-feu* et *ragoûts*. On peut aussi les cuisiner seuls.

oignons à la crème (petits oignons blancs de préférence). Les éplucher, les faire cuire une demi-heure dans de l'eau bouillante salée, les égoutter et les mêler à une *sauce à la crème** très relevée. Servir comme garniture de poulet rôti ou de rôti de veau. En plaçant les oignons à la crème sur des petites tartelettes de pâte feuilletée cuites à blanc, on obtient une garniture de luxe.

oignons farcis. Les éplucher sans blesser la première couche de pulpe, les couper transversalement sur un demi-centimètre du côté tige, les faire blanchir quelques minutes dans de l'eau bouillante salée, les égoutter et retirer l'intérieur en laissant l'épaisseur de trois couches de rondelles, ou anneaux, de pulpe. Hacher la partie retirée avec de la chair de porc, de veau ou de mouton, saler, poivrer et farcir les oignons de cette préparation. Les ranger dans une sauteuse beurrée et leur faire prendre couleur, puis les mouiller de quelques cuillerées d'eau chaude et de jus de viande, couvrir, faire cuire un instant sur le fourneau, et terminer la cuisson au four en les arrosant souvent.

oignons glacés. Les choisir petits et blancs de préférence, les éplucher, les ranger dans une sauteuse avec du beurre et un peu de bouillon, les couvrir et les faire cuire jusqu'à ce que le mouillement soit réduit en glace. Les servir en garniture.

oignons à la grecque (hors-d'œuvre). Éplucher des petits oignons blancs, les blanchir 3 minutes dans de l'eau bouillante salée, les égoutter, les cuire comme il est dit pour les *artichauts à la grecque*, et laisser refroidir dans la cuisson.

oignons (omelette aux). Émincer les oignons et les faire cuire pendant 10 minutes dans du beurre sans les laisser dorer, les saler, les poivrer

et les ajouter aux œufs battus. Nettoyer la poêle (sans cette précaution, l'omelette attacherait au fond), la remettre sur le feu avec un morceau de beurre et faire l'omelette comme à l'ordinaire.

oignons (purée d') Soubise. Eplucher 1 kg de gros oignons, les émincer et les blanchir 10 minutes dans de l'eau bouillante salée, les égoutter et les faire *étuver* au beurre avec sel, poivre et une pincée de sucre en poudre, sans les laisser colorer. Les passer au moulin à légume, leur ajouter 4 cuillerées de *béchamel** épaisse et faire cuire doucement à couvert pendant 25 minutes. Ajouter 80 g de beurre.

oignons en salade. Faire cuire de gros oignons dans le four pendant 1 heure, les laisser refroidir, les éplucher, les couper en morceaux et les assaisonner de sel, de poivre, d'huile, de vinaigre et de fines herbes hachées.

ORANGE, fruit de l'oranger, arbre comportant plusieurs espèces : l'oranger proprement dit, le citronnier, le bigaradier (les bigarades sont employées pour la fabrication du curaçao), le cédratier et le limonier, qui produit l'orange bergamote, dont on extrait de l'écorce une huile très parfumée employée en confiserie et parfumerie. — Seule l'orange ordinaire se consomme telle quelle et sert à la préparation de nombreux desserts et entremets, ainsi qu'à celle de la confiture, des liqueurs et des sirops.

oranges (beignets d'). Se préparent avec des quartiers d'oranges soigneusement épluchés comme tous les *beignets de fruits**.

oranges (confiture d'). V *confitures.*

orange (crème à l'). Crème *anglaise** parfumée au jus d'orange.

oranges (écorces d') confites. Mettre les écorces d'oranges à macérer pendant 3 jours dans de l'eau fraîche renouvelée matin et soir. Les faire alors bouillir 20 minutes dans de l'eau légèrement salée et les égoutter. Faire un sirop épais avec 3 livres de sucre par kilo d'écorces, y glisser les écorces et laisser bouillir 10 minutes. Verser dans une terrine et laisser macérer jusqu'au lendemain ; remettre sur le feu, faire bouillir très doucement pendant 3 minutes et laisser encore macérer jusqu'au lendemain. Recommencer l'opération jour après jour jusqu'à ce que les écorces aient absorbé tout le sirop. Ces écorces confites sont tendres et délicieuses, mais il faut mener l'opération du trempage dans le sucre excessivement lentement pour qu'elles ne durcissent pas. Lorsqu'elles ont absorbé tout le sirop, les faire sécher sur une grille et les conserver dans une boîte en fer-blanc. Elles se mangent comme de véritables bonbons et peuvent être utilisées dans les préparations où entrent des fruits confits.

orange (gelée à l'). Se prépare selon la méthode habituelle des gelées de fruits. (V. *gelées d'entremets.*)

orange (gelée d'). Couper les oranges en tranches très fines en laissant le zeste et les pépins, verser de l'eau bouillante dessus (1 litre par kilo d'oranges) et laisser macérer 24 heures. Mettre ensuite à bouillir pendant 15 minutes, verser sur le tamis, recueillir le jus, le mesurer et lui ajouter même quantité d'eau et 5 livres de sucre en poudre par 2 litres de mélange jus et eau. Remettre sur le feu, attendre que l'ébullition soit franchement déclarée et laisser bouillir 15 minutes. Mettre en pots et attendre 48 heures avant de couvrir.

orange (glace à l'). V. *glace de fruits.*

orange (liqueur d'). V. *liqueurs.*

orange (mousse à l'). Se prépare avec du sirop de sucre parfumé à l'orange. (V. *glace d'entremets.*)

oranges (quartiers d') confits. Se préparent comme les quartiers de *mandarines** confits.

oranges (salade d'). Eplucher les oranges, les couper en tranches minces en enlevant les pépins, ranger dans une jatte, saupoudrer de sucre, arroser de rhum, de curaçao ou de kirsch, et servir sans attendre.

orange (sirop d'). Enlever très finement le zeste de 25 oranges, les placer dans un tamis posé sur une terrine, couper les oranges en deux, les presser pour en extraire le jus, faire un sirop perlé (33⁰ au pèse-sirop, v. *sucre* [cuisson du]) avec 3 livres de sucre et 1 litre d'eau, y mêler le jus et verser sur le zeste ; faire reprendre l'ébullition, laisser refroidir dans la terrine et mettre en bouteilles.

ORGE, céréale dont les grains, pauvres en gluten, servent à préparer le malt et la bière. — La farine d'orge, lourde et indigeste, ne sert guère en cuisine que pour épaissir certaines sauces et potages.

ORGEAT (SIROP D'), sirop préparé avec des amandes mondées, broyées, sucrées, mouillées d'eau, exprimées et allongées d'eau, et parfumé à la fleur d'oranger.

ORIENTALE (A L'), préparation s'appliquant aux poissons, aux œufs et aux légumes, et comprenant des tomates concassées condimentées d'ail et de safran.

ORLY (A LA), mode d'apprêt des poissons, dont les filets sont levés crus, trempés dans de la pâte à frire, frits en pleine friture et servis avec sauce tomate.

ORTOLAN, petit oiseau très délicat, qui figure dans la catégorie du gibier à plume. — Il se prépare le plus souvent en *brochettes** avec des croûtons cuits préalablement au four ou au beurre. On sert ces brochettes avec du cresson.

ortolans à la périgourdine. Raidis au beurre dans une casserole en terre, couverts de quelques lames de truffe, assaisonnés de sel et de poivre, cuits au four, à couvert, pendant 8 à 10 minutes, arrosés d'armagnac, flambés et servis dans la casserole en terre.

ortolans rôtis. *Troussés* et enveloppés chacun dans une feuille de vigne, les ortolans sont rangés serrés les uns contre les autres dans un plat beurré, mouillés de quelques gouttes d'eau chaude et cuits au four pendant 8 à 10 minutes. Servis dressés chacun sur un croûton frit au beurre avec des quartiers de citron.

ORPHIE, synonyme de *bécasse de mer*.*

OSEILLE, plante potagère très acide. — Se sert en purée comme les *épinards**, au naturel, avec œufs frits ou à la crème.

oseille (potage à l'). V. *soupes et potages.*

OURSIN, petit animal marin formé d'une coque hérissée de piquants, dont on consomme les cinq ovaires, d'un joli jaune rouge, fixés le long de la paroi de la coque. — On mange l'oursin cru, après l'avoir incisé circulairement avec des ciseaux. On peut aussi faire cuire les oursins dans de l'eau bouillante salée et, après ouverture, les manger comme des œufs à la coque en y trempant des mouillettes de pain beurrées.

PAGEL, poisson de mer à dos brun-rouge et à nageoires roses. — Se prépare comme la *dorade**, sous le nom de laquelle il est souvent vendu, quoique de qualité très inférieure.

PAGRE, poisson du même genre que le précédent, mais encore moins estimé. — Se prépare également comme la *dorade**.

PAILLE (POMMES), *pommes de terre frites** détaillées en très minces bâtonnets.

PAIN (cuisine), farce de foie gras, de gibier, de volaille, de légumes, de poisson ou de crustacés, dressée dans un moule spécial et servie soit *chaude* après avoir été pochée au bain-marie, soit *froide* dans un moule chemisé de gelée, et refroidie sur glace.

pain de volaille servi chaud. Remplir avec une *farce fine de volaille à la crème** un moule rond bien beurré. Faire cuire au four dans un bain-marie et laisser reposer quelques instants avant de démouler sur plat rond. Garnir de petits pois frais à la crème, de pointes d'asperges, ou d'un salpicon de fonds d'artichauts et de truffes légèrement étuvés au beurre.

pain de volaille servi froid ou **mousse de volaille.** Se prépare avec une *farce fine de volaille à la crème**, après avoir chemisé le moule de *gelée de volaille** décorée de détails de truffes et de langue à l'écarlate.

pains de légumes. Ces pains, ou soufflés, se préparent avec des légumes divers (chicorée, épinards, chou-fleur, laitue, cuits à l'eau, égouttés, hachés finement ou passés au moulin à légumes), liés de jaunes d'œufs, salés, poivrés, relevés d'une pointe de muscade et, mêlés au dernier moment de blancs d'œufs battus en neige, dressés dans un moule à soufflé beurré et cuits au four dans un bain-marie pendant une vingtaine de minutes. Servir aussitôt dans le plat de cuisson.

Avec certains légumes, carottes et chou-fleur notamment, on ajoute à la préparation quelques cuillerées de *béchamel* serrée. Les pains de légumes se servent généralement avec une sauce à la crème présentée à part.

pains de poisson et de crustacés. Se préparent avec les chairs coupées en dés de brochet, carpe, saumon, homard, langouste ou crabes, assaisonnées de sel, de poivre et de muscade, puis pilées au mortier et allongées de *panade de farine**, de beurre et de jaunes d'œufs, le tout passé au tamis fin, mis dans une timbale beurrée et cuit au four dans un bain-marie.

Proportions. Pour 500 g de chair de poisson ou de crustacés parée : 250 g de panade, 250 g de beurre, 1 œuf entier et 4 jaunes.

PAINS (entremets et pâtisserie), préparations sucrées qui diffèrent beaucoup par leur composition et n'ont aucun rapport avec les pains (cuisine) formés de farce dressée dans un moule. — Les pains d'entremets ou de pâtisserie sont les suivants :

pains (petits) aux amandes.
Mélanger 250 g de sucre en poudre
avec 150 g de poudre d'amandes,
ajouter un œuf, 100 g de beurre en
pommade, 250 g de farine et un
soupçon de sel. Travailler le tout pour
obtenir une pâte homogène, en former
des petits pains réguliers, dorer
légèrement le dessus avec quelques
gouttes de lait, dresser sur plaque
beurrée et faire cuire à feu doux pen-
dant 10 minutes, puis à four chaud
pendant 20 minutes.

pain d'épice, pâtisserie à base de
miel*.

pain (gâteau de). 750 g de
pain rassis, 1 litre de lait, 3 œufs,
250 g de sucre, un demi-verre de
rhum, 60 g de raisins de Smyrne,
60 g de raisins de Corinthe, quelques
fruits confits et une gousse de vanille.
Mettre les raisins à macérer dans le
rhum, couper le pain en morceaux
dans un saladier et verser dessus le
lait bouillant sucré et vanillé. Laisser
gonfler pendant 10 minutes, passer
au moulin à légumes, ajouter les œufs,
les raisins, le rhum et une partie des
fruits confits coupés en morceaux.
Bien mêler et verser dans un moule
caramélisé. Faire cuire 1 h 30 au four;
le gâteau est cuit lorsqu'une
aiguille à tricoter en fer enfoncée
dedans en sort absolument sèche.
Laisser refroidir 48 heures, démouler
le gâteau et garnir le dessus du res-
tant des fruits confits. Servir entouré
d'une crème anglaise* à la vanille.
De la même manière, on peut faire des
gâteaux de pain à la confiture en
remplaçant les fruits confits mis dans
la pâte par un pot de confiture d'abri-
cots, de prunes ou de cerises et en ne
mettant que 100 g de sucre au lieu
de 250.

pain de Gênes (pâtisserie). 325 g
de sucre, 500 g d'amandes mondées,
150 g de beurre, 100 g de fécule,
5 œufs, un paquet de sucre vanillé,
rhum ou curaçao. Piler au mortier
les amandes et le sucre, travailler
longuement à la spatule en bois en
ajoutant les œufs un à un, puis la
fécule, le sucre vanillé et, en dernier,
le beurre fondu. Verser dans un moule
à manqué, au fond duquel on a placé
bien à plat une feuille de papier
beurrée de la grandeur du moule.
Faire cuire à four modéré pendant
45 minutes. Attendre le refroidisse-
ment avant de démouler.

pain perdu. Tranches de pain rassis
trempées dans du lait froid sucré et
vanillé, puis une à une dans de l'œuf
battu, frites à la poêle, dans du
beurre, égouttées et abondamment
saupoudrées de sucre en poudre.

**pains (petits) de pommes de
terre.** Eplucher une dizaine de
grosses pommes de terre farineuses
cuites à la vapeur, les passer au moulin
à légumes et les malaxer avec 100 g
de beurre; ajouter 100 g de sucre en
poudre, une pincée de sel, 8 cuillerées
à soupe de farine et 2 jaunes d'œufs.
Bien mélanger le tout, saupoudrer la
pâte de farine, la façonner en forme
de rouleau et la couper en petites
galettes de 1 cm d'épaisseur, que l'on
dépose à mesure sur une plaque
beurrée; dorer à l'œuf et faire cuire
à four moyen pendant une vingtaine
de minutes.

PALETS DE DAME, petits fours
secs. — Travailler dans une terrine
200 g de sucre en poudre et 6 œufs
mis un à un; lorsque le mélange est
devenu mousseux, y ajouter 250 g de
farine tamisée sans cesser de tourner
avec la spatule. Dresser en petits tas
espacés sur une plaque beurrée et
faire cuire à four doux jusqu'à ce que
le pourtour des palets devienne doré,
ce qui demande environ 25 minutes.

PALMIERS (pâtisserie), petits
gâteaux feuilletés. — Abaisser de la

pâte feuilletée* à 7 tours sur un demi-centimètre d'épaisseur, en lui donnant 25 cm de largeur, la saupoudrer légèrement de sucre, ramener la pâte dans la largeur, les deux bords vers le milieu, replier encore en deux dans le même sens, puis couper en tranches d'un demi-centimètre d'épaisseur. Faire cuire à four moyen pendant 25 minutes.

PALOMBE ou **RAMIER,** pigeon sauvage. — Se prépare comme le pigeon* d'élevage.

PALOURDE, coquillage comestible que l'on ramasse sur les plages à marée basse. — Appelé aussi clovisse, ce coquillage se consomme généralement cru, mais on peut l'accommoder comme les moules*.

PAMPLEMOUSSE, gros agrume ayant l'aspect d'une orange, mais de couleur jaune pâle. — Se consomme cru, au naturel, à la cuiller, après avoir été abondamment saupoudré de sucre en poudre et arrosé de kirsch s'il est servi au dessert. Pressé, il donne un jus très apéritif et tonique.

PANADE, bouillie, sorte de potage, composée de croûtes de pain cuites longuement dans de l'eau salée, assaisonnée au moment de servir avec quelques cuillerées de lait et un morceau de beurre.

PANADES POUR FARCES. Ces panades s'emploient pour lier et donner plus de corps aux farces fines et aux quenelles. Elles se préparent d'une des façons suivantes :

panade à la farine. Comme de la pâte à choux*, avec 3 décilitres d'eau, 50 g de beurre, 2 g de sel et 150 g de farine tamisée. La pâte est mise à refroidir en couche dans un plat beurré et recouverte d'un papier beurré pour l'empêcher de durcir.

panade à la frangipane. Mettre dans une casserole 125 g de farine tamisée et 4 jaunes d'œufs, bien travailler avec une spatule, puis ajouter 90 g de beurre fondu, 2 g de sel, une pincée de poivre, une pincée de muscade et délayer peu à peu avec un verre de lait. Cuire 6 minutes sans cesser de travailler vigoureusement avec un fouet. Faire refroidir dans une assiette en recouvrant d'une feuille de papier beurrée. Cette panade s'emploie pour les farces fines de volaille et de poisson.

pahade de pain. Tremper 200 g de mie de pain rassis dans du lait, l'écraser avec une cuiller en bois et faire dessécher sur le feu sans cesser de tourner, puis mettre à refroidir dans une assiette. Cette panade s'emploie pour les farces de poisson.

panade de pommes de terre. Purée de pommes de terre très serrée employée pour grosses quenelles* de viandes blanches.

PANAIS, plante potagère dont la racine est employée pour condimenter le pot-au-feu, mais qui peut se préparer en légume comme les carottes* et les navets*.

PANER, couvrir un objet quelconque de chapelure avant de le faire frire ou sauter au beurre.

paner à l'anglaise. Couvrir de mie de pain fraîchement émiettée des filets de poisson ou de volaille, des escalopes, des côtelettes, etc., préalablement assaisonnés et trempés dans de l'œuf battu avec un peu d'huile, poivre et sel, avant de les faire frire en pleine friture ou sauter au beurre dans une poêle.

paner au beurre. Badigeonner de beurre fondu et couvrir de mie de pain fraîchement émiettée des viandes devant être cuites sur le gril.

PANNE, graisse qui enveloppe les rognons et le filet du porc.

PANNEQUETS, petites crêpes masquées, une fois cuites, sur toute leur surface, de *crème pâtissière**, de confiture, de purée de marrons liée de crème fraîche et de diverses préparations sucrées. — Roulées sur elles-mêmes ou pliées en quatre, les crêpes sont saupoudrées de sucre glace ou de *macarons* écrasés.

PAPRIKA, piment rouge. — Celui qui vient de Hongrie est plus doux que celui de Cayenne, qui a une saveur si violente, âcre et brûlante qu'on le nomme *piment enragé*. L'un et l'autre de ces piments s'emploient comme condiments.

PARER, supprimer les parties qui nuisent à la bonne présentation des aliments.

PARFAIT, entremets glacé à base de *pâte à bombe** d'un seul parfum, dressée dans un moule uni non chemisé de glace.

PARIS-BREST, pâtisserie en *pâte à chou**, dressée à la poche en forme de couronne, saupoudrée d'amandes effilées, fendue transversalement une fois cuite et garnie de *crème pralinée**.

PARURES, nerfs, peau, parties défectueuses que l'on élimine avant cuisson de pièces de boucherie.

PATATE, plante des pays chauds, dont certaines espèces sont maintenant acclimatées en France, de la même famille que le liseron des champs, rampant sur le sol à la façon des courges et produisant des tubercules allongés rappelant la pomme de terre, en plus sucré, avec un arrière-goût de marron. — Les *patates* s'accommodent *frites*, bouillies, en *purée*, en beignets et en soufflés. On en fait aussi une confiture qui rappelle par l'aspect et le goût la confiture de *marrons**.

PÂTE, farine détrempée d'eau et, par analogie, toute substance ayant une consistance pâteuse.

pâte d'amandes. V. *amandes.*

pâte à baba. V. *baba au rhum.*

pâte à biscuits à la cuiller. V. *biscuit.*

pâte à biscuits de Reims. V. *biscuit.*

pâte à biscuit de Savoie. V. *biscuit.*

pâte à brioche. V. *brioche.*

pâte à chou. Mettre dans une casserole 1 litre d'eau, 200 g de beurre et 10 g de sel, faire bouillir et y verser d'un seul coup 625 g de farine tamisée en mélangeant fortement avec une cuiller en bois jusqu'à ce que la pâte, bien liée et desséchée, forme boule. Eloigner alors du feu et ajouter un à un 8 à 10 œufs selon leur grosseur. (V. *choux [pâtisserie].*)

pâte à crêpes. V. *crêpes.*

pâte à détrempe. Se prépare en mouillant de la farine d'eau tiède en quantité nécessaire pour obtenir une pâte mollette, assez gluante, qu'on emploie pour *luter** les couvercles de terrines à pâté ou de cocotte en terre.

pâte feuilletée ou « **feuilletage** ». Mettre 500 g de farine en fontaine, placer au milieu 10 g de sel et un verre d'eau, mélanger du bout des doigts en ramenant la farine vers le centre. Lorsque la pâte est devenue homogène, la ramasser en boule, qui prend le nom de *détrempe*, et la laisser reposer 20 minutes. La peser et prendre la moitié de son poids de beurre, l'aplatir au rouleau, l'étaler en un cercle de 1 cm d'épaisseur, placer le beurre aplati au milieu, rabattre les quatre côtés de la détrempe par

dessus et donner un coup de rouleau pour bien faire adhérer les deux éléments. Laisser reposer 20 minutes dans un endroit frais, allonger au rouleau la pâte, posée sur une table légèrement farinée, en lui donnant la forme d'un long rectangle de 20 cm de largeur sur 1 cm d'épaisseur, replier la pâte en trois et y passer le rouleau : cette opération s'appelle *donner un tour*. Remettre la pâte sur la table légèrement farinée et donner un second tour en repliant la pâte dans le sens inverse du premier. Laisser reposer au frais 20 minutes. Recommencer l'opération : en trois dans le sens inverse du second tour, puis en trois dans l'autre sens. Laisser reposer 20 minutes et pratiquer une troisième fois l'opération. La pâte a alors reçu en tout les six tours réglementaires produisant le feuilletage. Laisser reposer une dernière fois pendant 20 minutes et abaisser la pâte au rouleau sur 1 ou 2 cm selon sa destination : *galette, tarte, bouchées, vol-au-vent,* etc.

pâte à foncer. 500 g de farine, 300 g de beurre, un œuf, 10 g de sel et un verre d'eau. Mettre la farine en couronne sur la table, placer au milieu l'œuf, le beurre, le sel et l'eau, mélanger du bout des doigts pour amalgamer peu à peu la farine. Lorsque le tout forme pâte, la *fraiser** à deux reprises avec la paume de la main. Ramasser la pâte en boule, l'envelopper dans un linge et la conserver au frais jusqu'au moment de l'emploi.

pâte à frire. Mélanger sans grumeaux 250 g de farine, une forte cuillerée d'huile, une pincée de sel, 140 g d'eau tiède (environ 7 dl) et 4 œufs.

pâte à génoise. V. *génoise.*

pâte à gougère. Se prépare comme la pâte à chou, en remplaçant l'eau par du lait et en ajoutant, après l'incorporation des œufs, 250 g de gruyère coupé en dés. (V. *gougère.*)

pâte à mazarin. Mélange en parties égales de *pâte à baba** et de *pâte à brioche*.*

pâte à pâté. Cette pâte se prépare avec 500 g de farine, 125 g de beurre, un œuf, 15 g de sel et 2 décilitres d'eau. Déposer la farine en fontaine, mettre au milieu le beurre, l'œuf et le sel, et faire la détrempe selon la méthode habituelle. Ramasser la pâte en boule, l'envelopper dans un linge et la conserver au frais jusqu'au moment de l'emploi.

pâte sablée. Mettre en cercle sur la table 500 g de farine, placer au milieu 400 g de beurre en petits morceaux, 6 jaunes d'œufs et 150 g de sucre en poudre, plus une pincée de sel et l'intérieur gratté d'une gousse de vanille. Mélanger du bout des doigts, puis amalgamer très rapidement la farine. *Fraiser** avec la paume de la main, réunir la pâte en boule et la laisser reposer pendant 1 heure.

pâte à tarte. 250 g de farine, 150 g de beurre, 20 g de sucre en poudre, une cuillerée à café rase de sel fin, une cuillerée à café de levure en poudre, un jaune d'œuf et une tasse de crème fraîche. Faire une pâte en mélangeant tous ces produits sans faire fondre le beurre, ramasser en boule, envelopper soigneusement dans un linge et laisser reposer 1 heure au frais.

PÂTES ALIMENTAIRES. Les pâtes alimentaires sont à base de blé dur riche en gluten et en amidon, pétries avec des œufs, du sel et très peu d'eau. On peut varier indéfiniment l'accommodement et la présentation des pâtes alimentaires.

cuisson des pâtes alimentaires. V. *nouilles.*

pâtes italiennes. Colorées ou non au jus d'épinard ou à la tomate, elles sont excellentes, parce que fabriquées avec des farines de blé dur, mais les pâtes françaises le sont tout autant et peuvent aussi bien être préparées « à l'italienne », avec, comme base d'assaisonnement, 75 g de gruyère, 75 g de parmesan et 75 g de beurre pour 500 g de pâtes, le tout relevé de poivre, de muscade, d'un coulis de tomates et de jambon coupé finement.

Les *cannelloni* se présentent sous forme de rectangles de 10 cm de long sur 8 de large, que l'on cuit à l'eau bouillante salée, que l'on éponge et que l'on farcit, en les roulant sur eux-mêmes comme des cylindres : *au gras*, avec un hachis de viande (veau, porc, poulet, cervelle, ris de veau ou foies de volailles) mêlé ou non d'épinards blanchis ; *au maigre*, avec un hachis de crustacés, de mollusques, de poissons, de champignons ou de truffes.

On les range dans un plat beurré en leur intercalant des lits de gruyère râpé et de beurre saupoudrés de poivre, le tout arrosé de jus de viande lorsqu'on les sert au gras ou de crème fraîche lorsqu'on les fait au maigre, et vivement passés au four.

Les *ravioli* se vendent généralement tout préparés, au gras ou au maigre ; on les fait cuire 10 minutes à l'eau bouillante salée, on les égoutte et on les passe au four, comme il est dit ci-dessus pour les cannelloni.

Les *lasagnes*, larges rubans cannelés, se font cuire à l'eau bouillante salée comme les autres pâtes, puis, une fois épongées, on les assaisonne au beurre et au fromage avec poivre et jus de viande, on les dresse en timbale, on arrose de crème fraîche, on les saupoudre de râpé et on leur fait prendre couleur au four.

On peut aussi pratiquer de la façon suivante : blondir dans de l'huile un gros oignon émincé, lui ajouter 1 kg de tomates épépinées coupées en morceaux, faire étuver doucement avec sel, poivre, thym, persil, passer au tamis, y ajouter les lasagnes cuites à l'eau bouillante et épongées, verser dans un plat à gratin ou une timbale en y mêlant des rondelles de saucisson étuvées au beurre, des lames de gruyère et du beurre, arroser de beurre fondu et faire dorer au four.

PÂTES DE FRUITS. Elles sont obtenues avec un mélange de pulpe de fruits et du sucre en poudre. (Pour leur fabrication, v. *abricot, coing, mûre*.)

PÂTÉS EN CROÛTE (confection des). Habiller un moule à charnière bourré avec les 3/4 de la pâte à foncer abaissée sur un demi-centimètre d'épaisseur, en appuyant avec les doigts pour qu'elle adhère bien contre les parois du moule en soulevant un peu le fond en gouttière régulière et en laissant dépasser le haut de 2 cm au-dessus du bord du moule pour former une crête qui sera plus tard soudée à la pâte du couvercle. On garnit l'intérieur du moule ainsi habillé de la farce choisie en l'égalisant bien et en lui intercalant des couches d'aiguillettes de viande (poulet, veau, jambon, gibier), et selon le cas des truffes émincées finement, puis l'on recouvre de l'abaisse faite avec le restant de la pâte dont on a mouillé le bord avec quelques gouttes d'eau pour pouvoir le souder avec la crête de la pâte habillant le moule, en pinçant les deux ensemble. On décore le dessus de détails de pâte, on dore au jaune d'œuf, en ménageant au milieu du couvercle une « cheminée » dans laquelle on introduit un petit cornet de papier pour permettre l'échappement de la vapeur. Faire cuire au four à bonne chaleur, pen-

dant 35 mn. Laisser refroidir avant de démouler.

Nota. — Les recettes de pâtés et terrines sont indiquées par ordre alphabétique à **chevreuil, faisan, grives, lapin, lièvre,** etc.

PATELLE, mollusque univalve, comestible. — Se consomme cru comme les clovisses et autres coquillages.

PÂTISSIÈRE. V. *crèmes.*

PÂTISSON, Cucurbitacée appelée aussi **artichaut de Jérusalem.** — C'est un très bon légume lorsqu'il n'est pas trop mûr. Quelle que soit la façon dont on l'accommode, il faut commencer par le faire cuire à grande eau bouillante salée, épluché ou non. Lorsqu'on emploie le pâtisson épluché, il faut, après avoir retiré toute son écorce, le couper en morceaux et en retirer les pépins. Faire cuire les morceaux de pulpe dans de l'eau bouillante salée jusqu'à ce qu'ils deviennent bien tendres, ce qui demande de 20 à 30 minutes selon le degré de maturité du pâtisson. Cela fait, l'égoutter et l'assaisonner d'une des façons suivantes.

pâtissons farcis (non épluchés). Compter un petit pâtisson par personne. Les faire cuire entiers dans de l'eau bouillante salée, les égoutter et, à l'aide d'une cuiller, retirer la partie de chair contenant les pépins, ce qui donne une sorte de coupe de forme curieuse. La remplir de la même farce bien relevée que celle qui est employée pour les *tomates farcies**, parsemer de petits morceaux de beurre, ou arroser d'huile, et faire gratiner au four.

pâtisson au fromage. Comme les pâtissons à la sauce blanche, en ajoutant du gruyère râpé à la béchamel et en saupoudrant de râpé le dessus de la préparation avant de faire prendre couleur au four.

pâtisson en garniture. Le pâtisson accompagne très bien les viandes rôties, principalement le veau, le porc et le caneton. Après l'avoir épluché, coupé en morceaux et cuit à l'eau bouillante salée, l'égoutter et le faire mijoter quelques instants dans le jus de cuisson de la viande qu'il doit accompagner, après l'avoir légèrement saupoudré de persil.

pâtisson à l'oignon. Le préparer comme ci-dessous en remplaçant la purée de pommes de terre par même quantité de gros oignons émincés et fondus au beurre sans dorer.

pâtisson (purée de). Egoutter les morceaux de pâtisson, les passer au moulin à légumes et faire mijoter un instant au coin du feu avec un morceau de beurre. Au moment de servir ajouter même quantité de purée de pommes de terre bien relevée, lier avec un peu de crème fraîche et servir entouré de croûtons frits au beurre.

pâtisson à la sauce blanche. Ranger les morceaux de pâtisson cuits et égouttés dans un plat chaud, les napper de *sauce Béchamel** bien relevée et passer quelques instants au four pour faire prendre couleur.

Nota. — Les pâtissons sont meilleurs lorsqu'ils ne sont pas arrivés à maturité. Compter 1 pâtisson pour 2 personnes pour les purées et garnitures, mais cela dépend évidemment de la grosseur du fruit.

PAUCHOUSE ou **POCHOUSE,** *matelote bourguignonne** préparée à base de poissons d'eau douce. — Pour 1 kg à 1,500 kg de poissons (carpe, tanche, lotte de rivière, brochet), il faut compter 12 petits oignons, 3 gousses d'ail, 100 g de beurre, 125 g de lard de poitrine, une forte cuillerée à soupe de farine, 1 décilitre de crème fraîche, un jaune d'œuf, du sel, du poivre, un bouquet garni et du vin de Bourgogne rouge

ou blanc. Faire blanchir les oignons dans de l'eau bouillante, les égoutter et les ranger dans un plat creux fortement beurré. Ajouter le lard de poitrine, coupé en gros dés, les gousses d'ail, laissées entières, le bouquet garni, puis le poisson, coupé en tronçons. Mouiller avec le vin jusqu'à hauteur, saler, poivrer et laisser bouillir pendant 10 minutes. Eloigner du feu et laisser encore pocher quelques instants.

Préparer du beurre manié de farine, l'ajouter à la pauchouse, retirer le bouquet garni et lier la sauce de cuisson avec le jaune d'œuf battu dans la crème. Servir avec des croûtons de pain grillés frottés d'ail.

PAUPIETTES, minces tranches de bœuf, de veau ou de poisson, garnies de farces diverses et roulées en forme de gros bouchons, enveloppées d'une barde de lard et braisées à court mouillement. (V. *veau*.)

PAVÉ, plat froid, moulé en forme carrée dans un moule spécial chemisé de gelée et décoré de lames de truffe. — On prépare également des pavés d'entremets à base de fruits, de crème au chocolat, au café, pralinée, montés entre deux *abaisses de génoise**, glacés au *fondant** et décorés de fruits confits.

PAYSANNE (A LA), mode de préparation des viandes de boucherie et des volailles braisées, accompagnées d'une garniture de carottes, d'oignons, de navets et de céleris émincés et fondus au beurre, de lardons maigres blanchis et rissolés au beurre, et de pommes de terre tournées en gousses, cuites à l'eau salée.

PÊCHE, fruit du pêcher. — Les pêches peuvent être employées pour la préparation de toutes sortes d'entremets : beignets, compotes, confitures, conserves en bocaux au naturel ou au sirop, pâtes, confites au sucre, tapées, liqueurs, soufflés, etc., comme les *abricots**.

pêche (sirop de). Se prépare comme le *sirop d'abricot**.

PÉDONCULE, terme botanique couramment employé en cuisine pour désigner la queue des fruits.

PERCHE, poisson de rivière à chair excellente. — Les petites perches se préparent frites, les moyennes à la *meunière**, les grosses farcies comme la *carpe**.

PERDREAU, PERDRIX, gibier à plume très estimé, dont on rencontre deux espèces : la *perdrix grise*, au plumage gris roussâtre flambé de blanc sur le dos, et la *perdrix rouge*, gris vineux sur le dos, poitrine grise, ventre rouge, gorge blanche, bec et pattes rouges, plus grosse que la perdrix grise. — L'une comme l'autre se préparent : à l'alsacienne, en aspic, à la normande, à la Périgueux, en pâté, terrine, etc., comme le *faisan**; en caisse, cocotte, chaud-froid, etc., comme la *caille**.

On peut encore les préparer en *salmis**, selon la méthode habituelle.

perdrix aux choux ou **en chartreuse.** Piquer de fins lardons la poitrine de la perdrix, la badigeonner de beurre et la faire vivement colorer au four. *Foncer* une grande casserole de couennes de lard, 2 carottes et 2 oignons en quartiers et un bouquet garni, poser dessus une couche de chou blanchi à l'eau bouillante salée et bien égoutté, saler, poivrer, y placer la perdrix avec 200 g de lard maigre blanchi et un petit saucisson à cuire, et recouvrir d'une seconde couche de chou. Mouiller avec le fond de cuisson déglacé de la plaque sur laquelle on a fait rissoler la perdrix. Faire prendre l'ébullition sur le fourneau, puis

mettre dans le four et faire cuire 1 heure à couvert.

PÉRIGOURDINE (A LA), apprêt comprenant une garniture de truffes complétée le plus souvent de foie gras.

PERLE DU JAPON, pâte roulée en petites boules préparées industriellement à base de sagou ou de manioc, qui s'emploient, comme le tapioca, pour épaissir certains potages.

PERSIL, plante potagère employée comme condiment soit frais, soit frit.

PERSILLADE, persil haché.

PERSILLÉE *(viande)*, viande de bœuf parsemée régulièrement de menues parties de graisse, ce qui est l'indice d'une première qualité.

PÈSE-SIROP, densimètre indiquant la teneur en sucre d'un sirop. (V. *sucre [cuisson du]*.)

PETITS FOURS, petites pâtisseries de deux sortes : les *petits fours secs* (madeleines, macarons, tuiles, etc.) et les *petits fours glacés,* enrobés d'un *fondant** (cerises *déguisées** par exemple) : éclairs, choux à la crème, tartes préparées sous un très petit format.

PETIT POIS, *pois** vert frais.

PETS-DE-NONNE, synonyme de *beignets soufflés**. — On les appelle aussi moins prosaïquement *soupirs de nonne.*

PIÉMONTAISE (A LA), garniture pour pièces de boucherie et volailles, composée de *risotto**, mélangé de truffes blanches râpées.

PIGEON, PIGEONNEAU, oiseau granivore domestiqué, dont on consomme de préférence le pigeonneau

à la sortie du nid, alors que, n'ayant pas encore volé, il est tendre et dodu.
— Le foie des pigeons ne contient pas de fiel, ce qui permet, lorsqu'on les vide, de laisser le foie à l'intérieur de l'oiseau.

pigeonneau à la crapaudine. Ouvrir le pigeonneau en deux, l'aplatir légèrement, le badigeonner de beurre, l'assaisonner de sel et de poivre, et le faire griller à feu doux. Le dresser sur plat chaud et le garnir de rondelles de cornichon. Servir avec une *sauce à la diable**.

pigeonneau à la diable. Ouvrir et aplatir le pigeonneau comme il est dit ci-dessus, l'assaisonner de sel et de poivre, le badigeonner de beurre et le faire cuire à moitié dans le four. L'enduire alors de moutarde additionnée de poivre de Cayenne, le paner des deux côtés avec de la mie de pain rassis fraîchement émiettée, l'arroser de beurre fondu et terminer la cuisson sur le gril. Le servir avec une garniture de rondelles de cornichon et de demi-tranches de citron, et une *sauce à la diable**.

pigeonneau aux olives. Comme le *caneton aux olives**.

pigeonneau aux petits pois. Faire rissoler légèrement dans du beurre 60 g de lard de poitrine coupé en dés et une douzaine de petits oignons, les retirer et mettre le pigeonneau à colorer dans le même beurre ; le retirer, déglacer le fond de cuisson avec un peu d'eau chaude, remettre le pigeonneau dans la casserole ainsi que les lardons et les petits oignons, plus un demi-litre de petits pois frais écossés, saler, poivrer, couvrir et terminer la cuisson à feu doux.

pigeonneau rôti. Assaisonner le pigeonneau intérieurement, le *brider,* le *barder* et le faire rôtir 22 à 25 minutes à la broche, 18 à 20 minutes au four. Garnir de cresson.

PIGNON, amande de la pomme de pin, dont le goût rappelle celui de l'amande de l'amandier. — Le pignon est employé en cuisine et en confiserie.

PILAF. V. *mouton* et *riz pilaf.*

pilaf aux crevettes. Ajouter au riz cuit en pilaf des queues de crevettes grises décortiquées.

pilaf aux écrevisses. Se prépare comme le pilaf aux crevettes. On prépare de la même manière des pilafs aux homard, langouste, langoustines ou crabes, en mettant, dans le riz cuit en pilaf, des petits morceaux de chair de ces crustacés.

pilaf aux foies de volailles. Ajouter au riz cuit en pilaf des foies de volailles escalopés et sautés au beurre.

pilaf au ris d'agneau. Comme ci-dessus, en remplaçant les foies de volailles par du ris d'agneau, dégorgé, blanchi, coupé en morceaux et étuvé au beurre.

pilaf aux rognons. En ajoutant au riz cuit en pilaf des rognons d'agneau, de mouton ou de veau, escalopés et sautés au beurre.

PILON, instrument arrondi, muni d'un court manche, en bois ou en porcelaine, et servant à broyer et à piler des éléments dans un mortier pour les réduire en poudre ou en crème. ‖ Partie inférieure d'une cuisse de volaille.

PIMENT, fruit de la plante portant le même nom. — Trois espèces : le piment annuel, ou *poivre long,* le piment enragé, ou *poivre de Cayenne,* employés tous deux en poudre, et le *piment oiseau,* d'une très petite taille et employé entier pour relever fortement les mets. Le *piment doux,* ou *poivron*,* est seul employé en cuisine, cuit en légume, cru en hors-d'œuvre et salade.

PINCE-PÂTE, petit appareil servant à pincer le rebord des tartes, tourtes, croûtes de pâté et différents articles en pâte, avant de les faire cuire.

PINTADE, PINTADEAU, oiseau domestique de la famille des gallinacés, à chair fine et délicate lorsque l'oiseau est jeune, tendre et charnu. — Son goût rappelle à la fois celui du perdreau et du poulet. On lui applique tous les modes de préparation indiqués pour le *faisan** et le *perdreau*.* Les vieilles pintades sont beaucoup moins savoureuses et ne peuvent guère être accommodées qu'à l'étouffée ou en sauce, à longue cuisson.

PIPÉRADE, plat typiquement basque et béarnais, consistant en un mélange de tomates, de piments doux et d'oignon étuvés à l'huile, liés aux œufs et servis avec des lames de jambon. — Faire blondir à l'huile un gros oignon émincé, y ajouter 3 piments verts fendus dans leur longueur et épépinés, puis, au bout d'un moment, une gousse d'ail écrasée et 500 g de tomates pelées et épépinées. Saler, poivrer, sucrer légèrement et faire cuire jusqu'à évaporation d'une partie de l'eau de végétation. Faire rissoler des lames de jambon de Bayonne dans du beurre ou de l'huile, verser la graisse rendue par le jambon dans les tomates et les piments, battre 3 œufs, les incorporer hors du feu à la préparation, brouiller pour obtenir un mélange onctueux, mêler au jambon, saupoudrer de persil et servir sans attendre.

PIQUER, introduire, à l'aide d'un petit appareil appelé *lardoire,* des lardons gras dans une viande avant de la faire cuire.

PISSALADIÈRE, tarte en pâte à foncer*, garnie d'oignons étuvés à

l'huile, de filets d'anchois dessalés et d'olives noires.

PISSALAT, condiment provençal à base d'alevins d'anchois saumurés, passés au tamis et fortement aromatisés, que l'on trouve tout préparé dans le commerce.

PISSENLIT, plante indigène poussant dans les prés, mais qu'on peut cultiver au jardin. — Les pissenlits se consomment surtout crus en salade, mais on peut aussi les faire cuire comme les épinards et surtout en faire un potage sain et délicieux.

pissenlits au lard. Faire revenir au beurre des lardons maigres dans une cocotte, y jeter des pissenlits bien épluchés, faire cuire quelques minutes à feu vif en les tournant sur eux-mêmes comme une salade, saler très légèrement à cause du lard, poivrer et ajouter une cuillerée de vinaigre avant de servir. On peut aussi ajouter quelques pommes de terre cuites à l'eau coupées en rondelles pour absorber le jus de cuisson.

pissenlits (potage aux). Mettre une grosse poignée de pissenlits, coupés en deux et lavés, à cuire dans de l'eau salée avec 4 ou 5 pommes de terre coupées en morceaux. Laisser bouillir pendant 1 heure, passer dans le moulin à légumes et lier dans la soupière avec un bon morceau de beurre et quelques cuillerées de crème fraîche, poivrer et servir avec des petits croûtons de pain frits au beurre, placés sur le potage juste au moment de le mettre sur la table.

pissenlits (salade de) au lard. Eplucher soigneusement les pissenlits en les coupant en deux, les laver à grande eau, les égoutter et les mettre dans le saladier. D'autre part faire revenir des dés de lard de poitrine dans du beurre, les verser brûlants sur les pissenlits, saler légère-

ment, poivrer, ajouter une cuillerée de vinaigre et tourner comme une salade ordinaire sans mettre d'huile; la graisse rendue par les lardons étant suffisante.

PISTACHE, fruit du pistachier, composé d'une drupe de la grosseur d'une olive, à écorce tendre enveloppant deux valves contenant chacune une amande vert pâle entourée d'une mince pellicule rougeâtre. — La pistache, qui a une saveur douce et agréable, est employée crue en cuisine, charcuterie, pâtisserie et confiserie. Elle rancit facilement et doit, de ce fait, n'être débarrassée de la pellicule qui l'entoure qu'à mesure de l'utilisation.

PISTACHE (EN), mode d'apprêt du gigot, du pigeon ou du perdreau, comportant une garniture uniquement composée de gousses d'ail chauffées un moment dans le jus de cuisson.

PISTOLE, pruneau pelé, dénoyauté et aplati.

PITHIVIERS (pâtisserie), gâteau composé de deux abaisses de *pâte feuilletée** fourrées avant cuisson de crème aux amandes composée de 50 g d'amandes mondées pilées au mortier avec 1 œuf, puis travaillées dans une terrine avec 50 g de sucre en poudre, 50 g de beurre et, en dernier, 2 œufs et de la vanille en poudre. — Cuire 30 minutes à four moyen.

PLAQUE D'OFFICE, plateau en tôle noire ou en cuivre, plate ou munie d'un léger rebord, servant à cuire les pâtisseries et certaines pièces de viandes.

PLATE CÔTE ou **PLAT DE CÔTE.** V. *bœuf.*

PLIE, poisson plat tel que *carrelet**, *limande**, *sole**.

PLOMBIÈRES, entremets glacé. (V. *glaces d'entremets.*)

PLUVIER, oiseau échassier de la grosseur d'un vanneau. — Se prépare comme la *bécasse**.

POCHAGE, mode de cuisson consistant à faire cuire des aliments dans de l'eau ou dans un fond blanc.

POCHER, cuire à très petits frémissements, en général dans de l'eau, mais aussi dans du bouillon ou du jus.

POCHOUSE. V. *pauchouse.*

POÊLAGE, cuisson à l'étuvée. V. *estouffade.*

POÊLON, cocotte en terre munie d'un manche.

POINTE DE CULOTTE. V. *bœuf.*

POIRE, fruit du poirier, comportant un grand nombre de variétés, depuis les poires d'été, à chair juteuse et fondante, consommées surtout crues, jusqu'aux poires d'automne et d'hiver, à chair plus ferme, fondante ou beurrée selon leur degré de maturité, très parfumées, excellentes pour la préparation des confitures, poires confites, pâtes, etc.
Les variétés de poires se divisent en : *poires à couteau,* ou de desserts, consommées telles quelles ; *poires à cuire,* à chair généralement plus « cassante » et grenue ; *poires à cidre.*

poires aux amandes. 1 boîte de 1 litre de poires au sirop, 4 macarons, 200 g d'amandes mondées, un demi-litre de crème *pâtissière**, un petit verre de rhum et 75 g de beurre. Egoutter les poires, beurrer largement un plat en verre à feu, tapisser le fond de macarons écrasés, ranger les poires dessus. Faire réduire le sirop des poires, y ajouter le rhum et verser sur les poires ; recouvrir de la crème pâtis-sière, parsemer de morceaux de beurre et d'amandes et faire vivement prendre couleur au four.

poires (chaussons aux). Comme *pommes** (*chaussons aux*).

poires (compote de) au vin rouge. Peler les poires, les couper en quartiers en retirant les cœurs. Mettre dans une casserole avec 2 verres de vin rouge, 2 verres d'eau et 200 g de sucre pour 1 kg de poires épluchées. Faire cuire jusqu'à ce que les poires deviennent tendres, les dresser sur un compotier, faire réduire le jus et le verser sur la préparation. Lorsqu'on traite des poires petites, les éplucher en les laissant entières et sans retirer les queues.

poires confites. Eplucher des poires petites, peu mûres et très saines, en les laissant entières, raccourcir les queues et pratiquer comme pour les *abricots confits**.

poires (confiture de). V. *confitures.*

poires en manteau. Les éplucher en les laissant entières et pratiquer comme il est dit pour les *pommes en manteau**.

poires au sirop en bocaux. Eplucher des poires petites et peu mûres en les laissant entières, raccourcir un peu les queues et jeter à mesure les poires dans de l'eau fraîche acidulée au jus de citron ou au vinaigre pour qu'elles ne noircissent pas. Les égoutter et les plonger une minute dans de l'eau bouillante, puis aussitôt dans de l'eau froide. Les ranger dans les bocaux, le premier rang queues en l'air et le second queues en bas pour ne pas perdre de place. Faire le plein avec du sirop de sucre fait avec même poids de sucre en poudre que d'eau, porté une minute à ébullition. Le verser bouillant sur les fruits, poser les couvercles et faire stériliser 25 minutes à 100 °C.

poires tapées. Poires déshydratées, aplaties à la main pendant le séchage.

poires (tarte aux). V. *tartes*.

POIRÉ, boisson fermentée préparée comme du cidre, mais avec du jus de poire.

POIREAU, plante potagère entrant dans la composition des légumes du pot-au-feu, des soupes et potées. — Les poireaux se servent aussi en légumes.

poireaux à l'anglaise. Réunis en bottes, cuits à l'eau bouillante salée, égouttés et servis avec du beurre fondu.

poireaux en asperges. Liés en bottes, cuits à l'eau bouillante salée, égouttés et servis chauds ou froids avec une *sauce vinaigrette**.

poireaux à la Béchamel ou à la crème. Cuits à *l'anglaise*, servis chauds avec une *sauce Béchamel** ou une *sauce à la crème**.

poireaux braisés. Coupés en tronçons, revenus au beurre, assaisonnés de sel et de poivre, mouillés de très peu d'eau ou de jus de viande et cuits à couvert.

poireaux (flamiche aux). Tarte salée remplie de poireaux étuvés liés de sauce blanche. Ne prendre que la partie blanche de gros poireaux, les couper en tronçons et les faire étuver dans du beurre sans laisser roussir. Saupoudrer de farine et mouiller peu à peu avec du lait bouillant, en tournant jusqu'à consistance très épaisse ; saler, poivrer et verser dans une *pâte de tarte* cuite à blanc. Saupoudrer de gruyère râpé et faire prendre couleur au four. La flamiche peut se servir chaude ou froide.

poireaux à la grecque. Blancs de poireaux coupés en tronçons et cuits dans un court-bouillon très épicé préparé comme celui des *artichauts à la grecque**.

poireaux au lard. Coupés en tronçons, revenus au beurre avec lardons maigres, salés, poivrés et cuits longuement à petit feu.

poireaux à la Mornay. Blancs de poireaux coupés en tronçons, revenus au beurre, salés et poivrés, rangés après cuisson dans un plat allant au feu, nappés de *sauce Mornay**, saupoudrés de fromage de gruyère, arrosés de beurre fondu et gratinés au four.

poireaux (soupe aux) et pommes de terre. V. *soupes et potages*.

POIRÉE, synonyme de *bette**.

POIS, graine potagère qui se présente sous différents aspects : pois frais *(petits pois)*, consommés avant complète maturité ; *pois mange-tout*, dont on consomme les cosses, démunies de parchemin, en même temps que les grains ; *pois secs*, utilisés soit entiers, soit décortiqués, ce qui les fait se diviser en deux et prendre alors le nom de *pois cassés*.

POIS FRAIS

petits pois à l'anglaise. Cuits à découvert dans l'eau bouillante salée, égouttés et servis avec du beurre présenté à part.

petits pois au beurre. Cuits comme ci-dessus, mais le beurre mélangé aux pois avant de les servir.

petits pois à la crème. Comme ci-dessus, avec, en plus du beurre, un petit bol de crème fraîche.

petits pois à la française. Cuits sans eau dans une casserole, avec beurre, lardons maigres, petits oignons, un ou deux cœurs de laitue, du sel, du poivre et une pincée de sucre en poudre. Assaisonnés de beurre frais au moment de servir.

petits pois au jambon. Comme à *la française*, en remplaçant les lardons par du jambon coupé en dés et le beurre par de la graisse d'oie.

petits pois (purée de), dite **« Saint-Germain ».** Cuits à *la française*, les petits pois sont passés dans le moulin à légumes et liés de beurre.

potage Saint-Germain. V. *soupes et potages.*

POIS MANGE-TOUT

La cosse de ces pois étant dépourvue de parchemin, on les fait cuire entiers, cosses et grains, après les avoir effilés comme des haricots verts, selon les recettes données ci-dessus pour les petits pois.

POIS SECS

Ces pois sont employés en cuisine sous forme de *pois cassés* (décortiqués) ou entiers : *pois chiches.*

pois cassés. Faire tremper les pois dans de l'eau fraîche pendant 1 heure. Les changer d'eau et les mettre sur le feu avec sel, poivre, un gros oignon et un bouquet garni. Les faire cuire à couvert pendant 1 h 30 environ, après avoir écumé au début de l'ébullition la mousse blanche épaisse venant surnager. Les assaisonner, une fois cuits, avec un bon morceau de beurre.

pois cassés (purée de). Cuits comme ci-dessus, avec, en plus des pois, 2 ou 3 grosses pommes de terre farineuses coupées en morceaux, le tout passé au moulin à légumes et lié au moment de servir avec un bon morceau de beurre.

pois cassés (potage aux) V. *soupes et potages.*

pois chiches. Faire tremper les pois dans de l'eau froide pendant au moins 6 heures. Les faire ensuite cuire comme les *haricots secs**, avec, en plus, un morceau de lard fumé et un peu d'huile. Les assaisonner avec de la purée de tomates et les servir, avec des petites saucisses chorizos espagnoles (saucisses fumées et très épicées).

POISSON. Le poisson, qu'il soit d'eau douce ou de mer, a une chair excellente, très riche en calories, qui permet de réaliser un nombre important de préparations, dont les recettes sont données par ordre alphabétique.

Choix du poisson. La fraîcheur du poisson se reconnaît à la fermeté de la chair, à l'odeur fraîche qu'il dégage, au brillant de l'œil, non enfoncé dans l'orbite, au brillant des écailles et à la coloration rouge vif des ouïes.

POISSONNIÈRE, grand ustensile de forme allongée, muni d'une grille et servant à la cuisson des poissons.

POIVRE, baie d'une liane cultivée dans les régions les plus chaudes du globe. — C'est l'espèce la plus utilisée des épices. Le poivre moulu à l'avance perd vite sa force et son arôme ; aussi faut-il l'acheter en grains et le moudre seulement à mesure des besoins, directement dans les aliments.

POIVRON, gros *piment** doux, vert ou jaune, rouge écarlate à maturité, de saveur agréable. — Il est utilisé cru, en salade et en garniture, et cuit, en légumes.

poivrons au four. Couper en deux 4 poivrons verts, les épépiner, les ranger dans un plat, les arroser d'huile, saler, poivrer, et saupoudrer largement d'ail et de persil hachés. Cuire au four pendant 30 minutes.

poivrons à la Mornay. Passer un instant les poivrons au four, les éplucher, les épépiner, les ranger dans un plat foncé de *sauce Mornay** additionnée de 2 fortes cuillerées d'oignon haché étuvé au beurre,

recouvrir de sauce Mornay, arroser de beurre fondu et de fromage râpé, et faire gratiner au four.

poivrons à l'orientale. Passer au four des poivrons jaunes et rouges, les éplucher, enlever les graines et couper en fines lanières. Faire revenir des oignons hachés dans de l'huile d'olive, y mettre les poivrons, saler, poivrer, ajouter une gousse d'ail hachée, du jus de citron, couvrir et faire cuire 20 minutes.

poivrons en salade. Couper dans un saladier des poivrons verts crus en lamelles assez larges, en retirant les pépins, assaisonner d'huile d'olive, d'ail haché, de sel, de poivre et de jus de citron.

POLONAISE (A LA), mode de préparation consistant à saupoudrer du chou-fleur ou des asperges d'œufs durs écrasés et mêlés de persil haché, et à les arroser de *beurre noisette**, dans lequel a été cuite un peu de mie de pain émiettée.

POMME, fruit du pommier, comportant de très nombreuses variétés, de la pomme à cidre à la pomme de table dite « à couteau ». — Parmi les plus estimées, la *reinette grise,* assez grosse et très parfumée, la *reine des reinettes,* grosse, arrondie, striée de jaune rouge, la *reinette du Canada,* large, arrondie, jaune à taches rouges, la *calville,* blanc et rouge, la *golden,* la *délicieuse* et nombre d'autres toutes excellentes et très parfumées, se conservant facilement au fruitier. Ces pommes se consomment crues « au couteau » et sont utilisées de bien des façons : en cuisine, entremets, confiserie et conserves.
Les *pommes à cidre* servent à fabriquer le cidre, qui donne par distillation une excellente eau-de-vie : le *calvados.*

pomme d'api, variété de pomme très petite, colorée et luisante, et dégageant un léger parfum de rose.

pommes (aspic de). 1 kg de pommes, 350 g de sucre, 1 gousse de vanille, 35 g de beurre et un demi-litre de *crème anglaise** à la vanille. Éplucher les pommes, les couper en quartiers et les mettre à cuire avec le sucre et la vanille, sans eau. Les laisser mijoter pendant 1 heure en les faisant sauter de temps en temps pour qu'elles n'attachent pas. Retirer la vanille, ajouter le beurre et passer au tamis fin. Verser dans un moule à savarin et laisser au frais pendant 24 heures. Retourner sur un compotier et recouvrir de la crème anglaise à la vanille. On peut améliorer l'aspic aux pommes en ajoutant à la compote, au moment de la mise en moule, une tasse de fruits confits coupés en morceaux.

pommes en beignets. Peler et vider de belles pommes, les couper transversalement en rondelles d'un demi-centimètre d'épaisseur, mettre celles-ci à macérer dans un plat creux avec du rhum et du sucre en poudre. Les tremper une à une dans de la *pâte à frire**, et les enrobant bien, et les plonger dans une grande friture bouillante. Laisser dorer, égoutter, éponger sur une serviette et servir chaudes abondamment saupoudrées de sucre.

pommes (charlotte aux). V. *charlotte.*

pommes à la châtelaine. Éplucher et vider des pommes d'égale grosseur, les faire cuire 15 à 20 minutes dans du sirop fait avec de l'eau, 200 g de sucre et du rhum ou du kirsch. Égoutter les pommes et les dresser sur un compotier. Faire réduire le sirop jusqu'à ce qu'il soit très épais, y mêler 5 cuillerées à soupe de gelée de groseille et verser sur les pommes.

pommes (chaussons aux). 5 pommes, 500 g de pâte feuilletée, 100 g de sucre en poudre, un paquet de sucre vanillé, un jaune d'œuf. — Etendre la pâte sur un demi-centimètre d'épaisseur, y découper des

ronds de la grandeur d'une soucoupe, les poser sur une plaque largement beurrée et saupoudrée de farine. Garnir la moitié de chaque rondelle de pâte de compote de pommes très serrée cuite au beurre et parfumée à la vanille, ou de minces tranches de pommes crues chevauchant les unes sur les autres, en laissant tout autour une bande de pâte non garnie. Saupoudrer de sucre et sucre vanillé, rabattre le dessus de la pâte laissée libre, mouiller légèrement les bords et les rouler l'un sur l'autre en les pinçant pour les souder ensemble. Dorer le dessus des chaussons au jaune d'œuf et faire cuire à four chaud pendant 40 minutes.

pommes (clafoutis aux). Faire une pâte à crêpes épaisse montée au lait, faire avec la moitié de cette pâte une crêpe épaisse et la placer au fond d'un moule à tarte beurré, ranger dessus des pommes épluchées coupées en fines lamelles, saupoudrer abondamment de sucre et verser dessus le restant de la pâte. Faire cuire à four modéré pendant une demi-heure. Saupoudrer de sucre à la sortie du four.

pommes cuites au four. 6 belles pommes, 6 cuillerées de sucre en poudre et 100 g de beurre. Essuyer les pommes, retirer les cœurs à l'aide d'un vide-pomme, les ranger dans un plat creux largement beurré, remplir la cavité centrale de chaque pomme avec du sucre en poudre et poser par-dessus un morceau de beurre. Mettre quelques cuillerées d'eau dans le fond du plat ainsi que le restant du sucre. Faire cuire à four chaud en arrosant souvent les pommes.

pomme (gelée de). Eplucher 5 kg de pommes pas trop mûres en retirant les cœurs. Faire bouillir les épluchures et les cœurs dans 2 litres d'eau pendant 30 minutes. Verser sur un tamis pour recueillir le jus de cuisson, qui, imprégné de pectine, donnera une gelée plus ferme. Y ajouter les morceaux de pommes et faire cuire pendant 35 minutes. Verser sur un tamis recouvert d'une mousseline mouillée et recueillir le jus. Le mettre dans la bassine à confitures avec même poids de sucre et une gousse de vanille ou le jus de 3 citrons selon le goût. Faire bouillir 20 minutes en écumant souvent, mettre en pots et attendre 24 heures avant de couvrir.

pommes gourmandes. Les préparer comme les *pommes cuites au four**, en plaçant sous chacune d'elles une tranche de pain rassis largement beurrée. Faire bouillir un bol de lait, le verser doucement en tournant sur 3 œufs battus et sucrés, passer et verser sur les pommes avant de les faire cuire au four comme déjà dit.

pommes en manteau (appelées aussi *boulots, rabottes* ou *douillons normands*). Peler des pommes en retirant les cœurs, mais en les laissant entières. Abaisser de la *pâte à tarte** sur un demi-centimètre d'épaisseur, la couper en grandes rondelles en se servant comme modèle d'une assiette à dessert, mettre une pomme au milieu de chaque rondelle de pâte, remplir la cavité des pommes avec du sucre en poudre et un petit morceau de vanille ou de cannelle, envelopper dans la pâte, dorer au jaune d'œuf et faire cuire à four assez chaud.

pomme (sirop de). Eplucher 2 kg de pommes, les couper en quartiers et les faire cuire avec très peu d'eau et une gousse de vanille. Verser sur le tamis, recueillir le jus, le faire cuire avec 1 kg de sucre jusqu'à 33⁰ au *pèse-sirop**. Laisser tiédir et mettre en bouteilles.

pommes tapées. Pommes déshydratées, aplaties pendant le séchage.

pommes (tarte aux). V. *tarte*.

POMME-CANNELLE, variété d'*anone**.

POMME DE TERRE, tubercule farineux très digestible, jouant un rôle important en cuisine. — Compter de 300 à 350 g de pommes de terre par personne.

Si elles sont destinées à être cuites en ragoût, en friture ou à la vapeur, choisir de préférence des pommes de terre de forme allongée, à chair ferme, ne se défaisant pas à la cuisson.

Si elles sont destinées aux potages et aux purées, prendre, au contraire, des variétés farineuses.

Les *pommes de terre nouvelles,* qui ne sont que saisonnières, doivent être préférées pour faire les pommes sautées et les macédoines de légumes.

pommes de terre à l'anglaise.
Pommes de terre épluchées et coupées en quartiers ou tournées en gousses, cuites à l'eau salée ou à la vapeur.

pommes de terre Anna.
Eplucher les pommes de terre, les laver, les couper en fines rondelles, les éponger et les assaisonner de sel et de poivre. Les faire cuire dans une poêle avec un gros morceau de beurre, en les faisant sauter afin qu'elles s'en imprègnent bien ; lorsqu'elles sont presque cuites, les tasser avec le dos d'une fourchette pour qu'elles forment une galette. Laisser dorer d'un côté, puis faire sauter la galette comme une crêpe et faire dorer le second côté. Pour faciliter la cuisson des pommes de terre Anna, on emploie une casserole spéciale dite « à pommes de terre Anna », qui, munie d'un couvercle fermant hermétiquement, permet un croustillage parfait. On range dans cette casserole fortement beurrée les pommes de terre émincées finement à l'aide d'un rabot à légumes par couches se chevauchant les unes les autres, en les salant, poivrant et arrosant de beurre fondu. On ferme le couvercle et on fait cuire à four chaud pendant 35 à 40 minutes.

pommes de terre Annette.
Elles se font cuire comme les pommes de terre Anna, mais après avoir été tournées en gousses au lieu d'être émincées en rondelles.

pommes de terre bouillies
(désignées aussi sous le nom de *pommes de terre en robe de chambre* ou *pommes de terre en robe des champs*). Laver soigneusement les pommes de terre, les placer dans une casserole, les couvrir d'eau, ajouter une petite poignée de gros sel et faire bouillir pendant 20 minutes. Les servir telles quelles, avec beurre à part.

pommes de terre boulangère.
Couper les pommes de terre en rondelles et les ranger dans un plat allant au feu en leur intercalant des oignons émincés et en salant et poivrant chaque couche. Mouiller avec du bouillon ou du jus de rôti allongé d'eau et parsemer de beurre. Poser sur le dessus un papier huilé de la grandeur du plat et faire cuire au four pendant 20 minutes. Retirer le papier et laisser gratiner et dorer.

pommes de terre à la bourgeoise.
Les préparer comme ci-dessus, en ajoutant du gruyère râpé en plus des oignons émincés et en saupoudrant le dessus de gruyère.

pommes de terre château.
Gratter de petites pommes de terre nouvelles et les faire revenir doucement dans du beurre, dans une sauteuse, en les faisant souvent sauter sens dessus dessous pour qu'elles dorent bien uniformément. Lorsqu'elles sont toutes rissolées et tendres, les saler, les poivrer, les saupoudrer de persil et les servir sans attendre.

pommes de terre à la crème.
Verser un bol de crème fraîche salée et poivrée sur des pommes de terre cuites *à l'anglaise** et égouttées, et faire chauffer un instant tout ensemble.

pommes de terre (crêpes de).
V. *crêpes*.

pommes de terre (croquettes de).
Faire cuire des pommes de terre à la vapeur, les éplucher et les passer au moulin à légumes. Travailler la purée obtenue avec 2 jaunes d'œufs et un morceau de beurre pour environ 500 g de purée, saler, poivrer, bien mélanger et former à la main des boulettes allongées, les rouler dans de la farine et faire frire à grande friture jusqu'à ce qu'elles soient bien dorées. Egoutter sur serviettes et servir sans attendre. A la purée servant à faire les croquettes, on peut incorporer de la ciboulette, du cerfeuil et du persil hachés, ou du jambon haché, ce qui en relève agréablement le goût.

pommes de terre (croquettes de) au fromage.
Préparer la purée comme ci-dessus, en lui ajoutant avant refroidissement 2 ou 3 fortes cuillerées de gruyère râpé. Laisser refroidir, rouler en boulettes un peu allongées dans du gruyère râpé, les tremper dans de l'œuf battu, puis dans de la chapelure blonde et terminer comme les autres croquettes.

pommes de terre cuites sous la cendre.
Laver les pommes de terre, les essuyer et les faire cuire dans l'âtre dans de la cendre chaude sur laquelle et autour de laquelle on place des braises incandescentes. Les y laisser trois quarts d'heure. Lorsqu'elles sont cuites, leur peau s'est desséchée comme du parchemin a pris une teinte sombre et ambrée par endroits. Servir avec du beurre à part. Les amateurs de pommes de terre cuites sous la cendre les mangent sans les éplucher en appuyant un peu la pomme de terre dans la main pour qu'elle s'écarte et en y plaçant un morceau de beurre, qui fond aussitôt. On peut aussi faire cuire les pommes de terre sous la cendre après les avoir enfermées dans une feuille de papier d'*aluminium** ; elles sont ainsi plus onctueuses.

pommes de terre dauphine.
Se font comme les *croquettes de pommes de terre**, mais roulées en boules de la grosseur d'un petit œuf.

pommes de terre duchesse.
Se font toujours avec la même préparation que les croquettes, que l'on dispose par petits tas sur une plaque beurrée à l'aide d'une poche à douille cannelée. Saupoudrer d'un peu de poivre et de muscade râpée, et faire cuire à four chaud 10 minutes.

pommes de terre farcies.
Eplucher une douzaine de grosses pommes de terre à chair ferme, les creuser à l'aide d'une petite cuiller sans entamer le fond, les ranger assez serrées les unes contre les autres dans un plat beurré et les remplir avec une farce faite avec un restant de viande de veau ou de bœuf rôtie ou bouillie, 150 g de chair à saucisse, un œuf, un oignon, un peu de persil et une poignée de mie de pain trempée dans du lait et pressée, le tout bien relevé de sel et de poivre. Parsemer des morceaux de beurre sur le dessus du hachis, qui doit surmonter les pommes de terre, et faire prendre couleur à four vif. Mouiller alors le fond du plat avec un peu de jus de viande allongé d'eau et faire cuire 1 heure, toujours au four, en arrosant souvent. Servir dans le plat de cuisson.

pommes de terre farcies à la périgourdine.
Se font comme ci-dessus, mais avec une farce composée d'un restant de rôti de veau ou de volaille et du jambon au lieu de chair à saucisse. On y met aussi de l'ail ou une truffe, mais cela est facultatif...

pommes de terre au four.
Laver les pommes de terre, les essuyer et les faire cuire dans le four à bonne chaleur. Les servir telles quelles avec du beurre.

pommes de terre frites. Pommes de terre coupées en bâtonnets de 8 mm d'épaisseur dans le sens de la longueur, cuites en pleine friture fumante (190 °C), qui, par suite de l'immersion des tubercules, tombe aussitôt à 160 et 150 °C, pour remonter progressivement à la température initiale. La friture la plus généralement employée est l'huile, qui, grâce à son degré de fusion élevé, donne des frites plus dorées et croustillantes que celles qui sont obtenues avec une friture de graisses végétales, à base de noix de coco, ou animales : saindoux, graisse de rognons de bœuf. La friture, quelle qu'elle soit, doit être très abondante et contenue dans une bassine d'un grand format : abondante, car la perte de chaleur est moins grande lorsqu'on y plonge les pommes de terre; récipient très grand pour que son contenu ne risque pas de déborder sous l'action de la chaleur et de prendre feu, et pour que les pommes de terre ne s'y tassent pas en tapons. On reconnaît le degré d'une friture aux signes suivants : lorsqu'elle commence à fumer, elle atteint 180 °C ; lorsqu'elle est franchement fumante, frissonne légèrement à sa surface et dégage une vapeur sèche et blanchâtre, elle a atteint 190 °C. Il faut alors l'employer immédiatement car, au-delà, elle brûle, prend mauvais goût et noircit.

Les pommes de terre, quelle que soit leur forme, bâtonnets ou rondelles, doivent être soigneusement épongées dans un linge avant d'être plongées dans la friture, car, étant sèches, elles dorent mieux, et parce que leur humidité pourrait provoquer des jets de graisse en gouttelettes brûlantes, fort dangereuses.

Lorsque les « frites » sont cuites à point, elles surnagent sur le dessus de la friture, sont dorées, fermes et raides tout en restant légèrement moel-leuses intérieurement. Les égoutter et les saupoudrer de sel fin.

Les pommes de terre frites dites *allumettes* se font de la même manière, mais détaillées en bâtonnets de 6 ou 7 cm de long sur un demi-centimètre de large. Pour être réussies, elles doivent être dorées et très croustillantes.

Les *pommes paille* se coupent encore plus finement, en minces juliennes, et se font cuire en deux temps : d'abord quelques minutes dans la friture commençant juste à fumer, puis, après avoir été égouttées, dans la friture fumante, où elles prennent aussitôt une jolie teinte dorée et deviennent fermes et croustillantes.

Les pommes *chips* sont coupées très finement à l'aide d'un *rabot**, trempées 10 minutes dans de l'eau froide, soigneusement épongées et cuites vivement en friture très chaude. Les égoutter dès qu'elles sont légèrement dorées. Les pommes chips se conservent facilement et peuvent se consommer aussi bien chaudes que froides.

pommes de terre au fromage. Mettre du beurre dans un plat rond, creux, y couper des rondelles de pommes de terre crues, en les rangeant par couches alternées de gruyère râpé et de parcelles de beurre, saler, poivrer et faire cuire dans le four à couvert, à feu doux, jusqu'à ce que le tout soit légèrement croustillant tout en restant moelleux. Renverser sur un plat et servir sans attendre.

pommes de terre (galettes de). Faire cuire 1 kg de pommes de terre farineuses dans leur peau, les éplucher et les passer au moulin à légumes pour en faire une purée très sèche, y ajouter 250 g de beurre et 300 g de farine, saler et pétrir comme une pâte. L'étendre sur 1 cm d'épaisseur et la découper en galettes plus ou moins grandes selon l'emploi. Les ranger sur plaque beurrée, les dorer

au jaune d'œuf et faire cuire à four chaud une vingtaine de minutes.

pommes de terre (gâteau de). Préparer une purée de pommes de terre sèche comme il est dit pour les galettes de pommes de terre, y ajouter 3 jaunes d'œufs et un verre à cuisine de sucre en poudre, une pincée de sel, le zeste râpé et le jus d'un citron et, en dernier, les 3 blancs battus en neige. Mêler et verser dans un moule huilé. Faire cuire une demi-heure à four chaud en surveillant que le gâteau ne brûle pas.

pommes de terre (gâteau de) aux amandes. Se prépare comme ci-dessus, en ajoutant à la purée 60 g de poudre d'amande, un peu de rhum au lieu de jus de citron.

pommes de terre dauphinoises ou **gratin dauphinois.** Beurrer largement un plat en terre après l'avoir bien frotté d'ail, ranger dedans des pommes de terre crues coupées en rondelles, en les parsemant de petits morceaux de beurre et de gruyère râpé, de sel et de poivre. Verser dessus un œuf battu avec quelques cuillerées de lait chaud, saupoudrer de gruyère et faire cuire à four pas trop chaud pendant environ trois quarts d'heure.

pommes de terre grillées. Détailler sur leur longueur de grosses pommes de terre crues longues, à chair jaune, en tranches épaisses de 1 cm d'épaisseur. Les faire blanchir 4 minutes à l'eau bouillante salée, les égoutter, les éponger, les badigeonner d'huile et les faire cuire sur le gril à feu doux. Saler, poivrer, dresser sur plat rond, arroser de beurre fondu et saupoudrer de persil.

pommes de terre (hachis de bœuf à la purée de) ou **hachis Parmentier.** V. *hachis.*

pommes de terre au lard. Faire rissoler dans une sauteuse 125 g de lard de poitrine coupé en dés, dans une cuillerée de beurre ou de graisse d'oie, y ajouter une dizaine de petits oignons, puis saupoudrer d'une cuillerée de farine et faire roussir sans brûler. Mouiller avec un demi-litre d'eau chaude, saler, poivrer, ajouter une gousse d'ail et un bouquet garni, puis les pommes de terre, épluchées et coupées en quartiers. Faire cuire pendant 35 minutes. A la fin de la cuisson, la sauce doit être courte et onctueuse.

pommes de terre à la maître d'hôtel. Comme les *pommes de terre à l'anglaise**, mais arrosées, au moment de servir, avec une *sauce maître d'hôtel**.

pommes de terre à la Mornay. Cuire dans leur peau des pommes de terre moyennes à chair ferme, les éplucher, les couper en rondelles, les ranger dans un plat et les napper de *sauce Mornay**. Saupoudrer de râpé, arroser de beurre fondu et faire gratiner au four.

pommes de terre noisettes. Eplucher de grosses pommes de terre à chair ferme et les tourner en gousses à l'aide d'un appareil approprié ou gratter de petites pommes de terre nouvelles, les mettre dans de l'eau froide sur le feu, laisser prendre un bouillon, les égoutter et les faire cuire dans une sauteuse avec un gros morceau de beurre, en les faisant sauter de temps en temps pour qu'elles dorent bien uniformément. Saler, poivrer et saupoudrer de persil. On peut aussi faire cuire les pommes noisettes au four dans un plat creux.

pommes de terre (purée de). Faire cuire des pommes de terre farineuses dans de l'eau salée, les éplucher en les passant à mesure au tamis ou dans le moulin à légumes, mouiller avec un peu de lait bouillant pour obtenir la consistance voulue, travailler, saler, poivrer et battre fortement avec une cuiller en bois

pour obtenir une purée très légère et mousseuse. Ajouter un bon morceau de beurre au dernier moment.

pommes de terre en salade. Choisir des pommes de terre de grosseur moyenne, longues et à chair ferme, les faire cuire à l'eau bouillante salée, les laisser tiédir, les éplucher, les couper en rondelles et les assaisonner avec sel, poivre, huile, vinaigre, fines herbes et oignons émincés. On peut varier la présentation des pommes de terre en salade en leur ajoutant des olives vertes dénoyautées ou des moitiés de noix épluchées, ou des filets de harengs saurs.

pommes de terre sarladaises. Se préparent comme les *pommes de terre Anna**, en superposant dans la casserole des rangs de lames de truffes aux rangs de pommes de terre.

pommes de terre à la sauce blanche. Faire cuire les pommes de terre dans leur peau, les éplucher, les couper en rondelles, les dresser dans un plat et les napper d'une *sauce Béchamel* riche en beurre.

pommes de terre sautées. Se font avec des petites pommes de terre nouvelles grattées et bien essuyées ou avec des pommes de terre longues, à chair ferme, coupées en rondelles, revenues crues, au beurre, dans une sauteuse, en les sautant souvent pour qu'elles dorent bien uniformément. Salées et poivrées, elles sont saupoudrées de persil au moment de servir.

pommes de terre soufflées. Choisir une variété de pommes de terre à chair jaune et ferme, ne s'écrasant pas à la cuisson. Les couper en rondelles un peu plus épaisses que pour les frites, en les détaillant dans le sens de la longueur pour ne pas couper les fibres de la chair. Les plonger en pleine friture juste fumante, les en retirer au bout de 10 minutes, faire fortement chauffer la friture et y replonger les pommes de terre, qui, aussitôt, souffleront et doreront. Les égoutter, les saler et les servir sans attendre.

pommes de terre à la vapeur. Cuites, épluchées ou non, sur le panier d'un autocuiseur.

PONT-NEUF (pâtisserie), tartelette en *pâte feuilletée** remplie de *crème frangipane** additionnée de macarons écrasés, surmontée de deux minces bandes de feuilletage disposées en croix. — Cuite au four à chaleur moyenne et saupoudrée de sucre glace.

PORC. La chair du porc est blanche et ferme. Les morceaux les plus couramment employés à l'état frais sont l'échine, le filet, les côtes ou côtelettes et le jambon. Le plat de côte, la poitrine et les jambonneaux servent à confectionner le petit salé; les autres morceaux et la plupart des abats servent à préparer de la charcuterie : andouillettes, andouilles*, boudin*, saucisses*, pâtés*, etc.

porc (carré de). Il est pris dans la partie supérieure de la poitrine du porc. Il se fait rôtir ou poêler et se sert accompagné du jus de cuisson et d'une garniture de légumes frais.

porc (carré de) à l'alsacienne. Il se fait cuire aux trois quarts dans le four, puis sa cuisson s'achève dans une sauteuse sur de la *choucroute** préparée selon la méthode habituelle avec lard fumé, saucisses de Strasbourg et pommes de terre cuites à l'eau.

porc (carré de) à la chipolata. Assaisonner de sel et de poivre et faire poêler, dresser sur plat chaud, entourer d'une garniture à la *chipolata** et arroser du jus de cuisson déglacé.

porc (carré de) aux choux de Bruxelles. Comme ci-dessus, en

remplaçant la garniture à la chipolata par des choux de Bruxelles cuits à l'eau salée, égouttés et sautés dans le jus de cuisson du carré.

porc (carré de) au chou rouge. Comme ci-dessus, avec une garniture de *chou rouge braisé**, dans laquelle on écrase des marrons cuits à l'eau.

porc (carré de) rôti. Salé, poivré, cuit au four à raison de 25 à 30 minutes par kilo et servi avec du cresson et le jus de cuisson dégraissé.

porc (cervelle de). Tous les modes de préparation indiqués pour la cervelle de *veau** sont applicables à la cervelle de porc.

porc (cœur de). Comme le cœur de *veau**.

porc (côtes de) à l'alsacienne. Sautées au beurre, dressées en couronne autour d'une *choucroute** cuite séparément selon la méthode habituelle et surmontée de saucisses de Strasbourg pochées à l'eau.

porc (côtes de) charcutières. Elles se trouvent toutes préparées dans les charcuteries parisiennes et la plupart de celles de province. Les côtes sont sautées au beurre et servies avec de la *sauce charcutière** additionnée au dernier moment de cornichons au vinaigre coupés en dés.

porc (côtes de) avec garnitures diverses. Assaisonnées de sel et de poivre, cuites doucement au beurre et dressées sur un plat rond, entourées de : fonds d'artichauts, pointes d'asperges ou aubergines sautées au beurre, carottes à la Vichy, cèpes à l'huile, choux de Bruxelles, endives, haricots verts ou haricots en grains, pommes de terre, salsifis, riz ou pâtes.

porc (côtes de) grillées. Assaisonnées de sel et de poivre, badigeonnées d'huile ou de beurre fondu, les côtes sont cuites sur le gril et servies avec du cresson.

porc (côtes de) à la milanaise. Comme les côtes de *veau** à la milanaise.

porc (crépinettes de) [charcuterie]. Saucisses plates composées de chair à saucisse additionnée de fines herbes ou de truffes hachées, enveloppées chacune dans un morceau de crépinette, ou toilette, membrane graisseuse enveloppant les intestins du porc.

porc (échine de). Tous les modes de préparation indiqués pour le carré de porc sont applicables à l'échine.

porc (épaule de). Lorsqu'elle ne sert pas à faire de la charcuterie, l'épaule peut s'employer comme l'échine, roulée en ballottine ou coupée en morceaux et préparée en ragoût ou sauté.

porc (filet de). S'apprête comme le carré ou est détaillé en escalopes et noisettes.

porc (foie de). Est surtout employé en charcuterie pour la préparation des pâtés.

porc (fressure de). Comprend le foie, les poumons et le cœur, et se prépare à la *bourguignonne**.

porc (fromage de tête de). Casser le museau en travers et fendre la gorge et la chair qui couvre la mâchoire inférieure. Séparer la chair et enlever les os avec soin; laver la tête à plusieurs eaux en insistant particulièrement pour la bouche et les oreilles, qu'il est difficile de bien nettoyer. Mettre la tête dans une grande marmite avec 500 g de carottes bien rouges, 750 g d'oignons, du thym, du laurier, 2 clous de girofle, du sel, du poivre, une bouteille de vin blanc sec et de l'eau pour couvrir largement. Laisser cuire 4 à 5 heures à feu doux jusqu'à ce que les mor-

ceaux s'en aillent en charpie. Retirer la tête avec une écumoire, la poser sur un plat et détacher avec soin tous les morceaux de chair. Les couper en lanières et les réunir dans une terrine; saler, poivrer, assaisonner d'épices, en tournant avec une spatule en bois. Il faut que le mélange soit très relevé. Répartir dans des saladiers, poser dessus une assiette et un poids, et laisser refroidir. Pour servir, renverser sur un plat et entourer de persil.

porc (gayettes de). Sortes de crépinettes provençales.

porc (groin de). Sert à préparer le fromage de tête*.

porc (jambon de). Frais, il se fait cuire entier, rôti ou braisé, en comptant 20 à 25 minutes par livre, et se sert comme le gigot de mouton, avec garniture de légumes frais.

porc (jambon frais de) à l'alsacienne. Cuit braisé et servi avec de la choucroute.

porc (jambonneaux de). Parties des membres antérieurs et postérieurs du porc situées en dessous du jambon ou de l'épaule. Après avoir passé 5 ou 6 jours dans le saloir, les jambonneaux sont cuits pendant 2 heures dans un court-bouillon très relevé, puis débarrassés de la couenne et saupoudrés de chapelure pendant qu'ils sont encore chauds. Dans cet état, ils se conservent facilement pendant 8 à 10 jours.

porc (langue de). Se prépare comme la langue de bœuf*.

porc (oreilles de). S'emploient surtout en même temps que le groin pour la préparation du fromage de tête (ci-dessus). A l'état frais, on les fait cuire avec des lentilles.

porc (pieds de). Cuits au court-bouillon pendant 4 heures après avoir été grattés, échaudés et maintenus sur des planchettes à l'aide de larges rubans de toile pour qu'ils ne se déforment pas à la cuisson, les pieds sont, après refroidissement, coupés en deux dans le sens de la longueur, farcis de chair à saucisse, garnis de 3 rondelles de truffe de chaque côté, enroulés chacun dans une crépine*, doucement aplatis et passés un instant sur le gril.

porc (pieds de) panés. Nettoyés et cuits au court-bouillon comme il est dit ci-dessus, les pieds sont coupés en deux, dans le sens de la longueur, en ne laissant qu'un gros os au milieu de chaque moitié, roulés dans de la chapelure et cuits sur le gril. Ils sont servis avec de la moutarde.

porc (pieds de) à la Sainte-Menehould. Pieds laissés entiers, cuits très longuement (4 à 5 heures) dans un fond aromatisé, de telle sorte qu'en fin de cuisson les os soient si ramollis qu'on puisse les croquer. Le court-bouillon est composé de moitié bouillon de pot-au-feu, moitié vin blanc sec, avec oignon, thym, clous de girofle et laurier. Une fois cuits, les pieds sont passés dans de la chapelure blonde, puis arrosés de beurre fondu, dorés sur le gril ou au four et servis avec une sauce Sainte-Menehould*.

porc (rognons de). Les fendre en deux, enlever la partie blanche et dure du centre, qui a mauvais goût, les ébouillanter 3 minutes hors du feu dans du lait ou de l'eau, les éponger et les faire revenir dans du beurre très chaud. On peut alors les accommoder de deux façons : les saler, les poivrer et les garnir chacun d'un petit hachis d'ail et persil; ou les saupoudrer de farine, faire dorer en tournant, mouiller avec un verre de vin blanc et ajouter 125 g de champignons de couche. Saler, poivrer et laisser mijoter doucement pendant 10 minutes. Servir les rognons entourés de croûtons frits au beurre.

porc (saucisses et **saucissons de).** V. *saucisses.*

PORCELET, jeune porc de 2 à 3 mois (appelé aussi *cochon de lait*). — Le saler et le poivrer intérieurement, puis le faire rôtir à la broche pendant 1 h 30 à 2 heures selon sa grosseur. Lorsqu'il est cuit, sa peau doit être bien dorée et croustillante.

PORTUGAISE, *fondue de tomates** faite au beurre ou à l'huile, condimentée d'ail, d'oignon et de persil.

PORTUGAISES. V. *huîtres.*

POTAGES. Les potages se divisent, selon leurs modes de préparation, en clairs, liés, purées, crèmes, etc. Les recettes sont données par ordre alphabétique à *soupes et potages**.

POT-AU-FEU. V. *soupes et potages.*

POTÉE, soupe épaisse et nourrissante à base de viandes et de légumes, dont plusieurs recettes sont données à *soupes et potages**.

POTIRON, variété potagère de citrouille fourragère, à écorce jaune-orangé, à chair blanche, rosée ou verdâtre. — On en fait des *soupes et potages**, des *confitures** et des gâteaux.

potiron (confiture de). La confiture de potiron se parfume à l'orange, au citron ou aux abricots tapés. V. *confitures.*

potiron (gâteau de). Eplucher une grosse tranche de potiron, retirer la partie spongieuse contenant les pépins, couper la pulpe en morceaux, les faire cuire dans très peu d'eau avec une pincée de sel. Passer au tamis et lier avec le quart de 1 litre de lait pour environ 500 g de purée. Ajouter 100 g de sucre, 60 g de beurre et 2 cuillerées de fécule de riz, de pommes de terre ou de *Maïzéna* délayées dans un peu de lait froid. Laisser tiédir, lier avec 3 jaunes d'œufs, ajouter les 3 blancs battus en neige et le zeste d'une demi-orange prélevé très finement. Verser dans un moule beurré et faire cuire trois quarts d'heure dans le four. Attendre que le gâteau soit refroidi avant de le démouler.

POUDING, entremets froid ou chaud, de composition variée.

pouding de cabinet. 150 g de biscuits à la cuiller, 2 cuillerées de fruits confits coupés en dés, 2 cuillerées de raisins de Malaga lavés et épépinés, un demi-litre d'*appareil à crème renversée** à la vanille, 20 g de beurre, un petit verre à liqueur de kirsch, un petit verre à liqueur de marasquin et un demi-litre de *crème anglaise** à la vanille. Beurrer un moule à cylindre uni et le garnir de couches de biscuits imbibés de kirsch coupés en petits morceaux, de fruits confits mêlés aux raisins macérés dans le marasquin et de l'appareil à crème renversée. Mettre le moule dans un plat rempli aux deux tiers d'eau et faire cuire au four pendant 45 minutes. Laisser un peu reposer avant de démouler et servir avec la crème anglaise ou une sauce aux fruits. (V. *sauces sucrées.*)

pouding au chocolat. Faire ramollir 125 g de chocolat, manier avec 150 g de beurre, dans une terrine précédemment chauffée à l'eau bouillante. Lorsque la composition prend la consistance d'une pommade, lui ajouter 75 g de sucre en poudre et un paquet de sucre vanillé ; travailler longuement pour obtenir un mélange mousseux, puis ajouter 8 jaunes d'œufs, 40 g de farine tamisée, 40 g de fécule, crème de riz, ou *Maïzéna,* puis les 8 blancs battus en neige. Verser dans un grand moule

rond beurré et fariné, et faire cuire 45 minutes au four dans un bain-marie. Laisser refroidir, démouler et napper d'une *crème anglaise** au chocolat.

pouding au pain ou **gâteau de pain.** V. *pain (gâteau de).*

pouding au riz ou **gâteau de riz.** V. *riz (gâteau de).*

POULE AU POT, pot-au-feu préparé avec une poule et des légumes. (V. *poule.*)

POULE SULTANE, palmipède aquatique. — Se prépare comme la *foulque**.

POULET, nom donné d'une façon générale aux sujets jeunes. — Le *poulet de grains* (poulet de 3 à 6 mois et qui n'a pas reçu de pâtées) a une chair très supérieure, plus fine, plus ferme, tendre et fondante. Les poulets de grains sont maintenant protégés par des labels qui garantissent au consommateur un produit de qualité. Viennent ensuite la *poularde,* engraissée par gavage, le *chapon,* coq engraissé par gavage après avoir été castré et enfin la *poule à bouillir* (coq ou poule adulte ayant servi pour la reproduction), qui est utilisée en ragoût, blanquette, poule au pot ou coq au vin.

Un bon poulet jeune a une chair souple au toucher, blanche et presque lisse ; saisie entre les doigts, la chair des ailerons est tendre ; le bréchet se plie de droite à gauche et inversement, sans raideur, en suivant le mouvement imprimé ; les cuisses sont rondes et grasses ; la chair du dos et de la poitrine est souple et ferme. Par contre, un poulet jeune mais mal nourri a le cou mince, les pattes maigres, les cuisses flasques. La chair de la poularde et du chapon est très blanche et ferme ; le dos, le dessus du croupion, la poitrine et le dessous des ailes sont couverts d'une couche de graisse d'un blanc jaunâtre.

Préparation d'un poulet. Une fois rapidement flambé à une flamme d'alcool ou de gaz, pour éliminer les petites plumes et le duvet pouvant subsister, le poulet est débarrassé de ses viscères dont on conserve le foie (attention au fiel), le cœur, le gésier et les rognons. Les deux glandes (à la partie supérieure du croupion) dont l'oiseau se sert pour lubrifier ses plumes doivent être supprimées. Ensuite, le poulet est *bridé**.

poulet (abattis de). Foie, cœur, gésier, rognons, cou, bouts des ailes et des pattes. Pour les accommodements, voir *abattis**.

poulet à la broche. Saler et poivrer le poulet intérieurement, le brider et le *barder**. Faire cuire à la broche animée d'un mouvement régulier. Lorsque le poulet est bien doré sur toutes ses faces, le saler et le poivrer, et commencer à l'arroser avec le jus recueilli dans la lèchefrite. Ne pas mettre d'eau dans celle-ci pour ne pas durcir la peau du poulet. Pour vérifier si la cuisson est à point, piquer la chair avec une aiguille à trousser ; le jus qui sort doit être incolore, sans traces de sang.

poulet chasseur. Découper le poulet à cru, aux articulations et aux jointures pour ne pas briser les os, faire revenir les morceaux dans du beurre, ajouter une gousse d'ail écrasée, du sel, du poivre et mouiller avec un demi-verre de vin blanc sec et un demi-verre d'eau. Faire cuire à feu vif 1 h 30. Avant de servir ajouter dans la sauce 150 g de champignons, laisser mijoter encore 10 minutes et saupoudrer de persil.

poulet aux champignons. Comme ci-dessus, sans mettre d'ail.

poulet en cocotte. Faire chauffer un morceau de beurre dans une

POU

cocotte, y faire dorer 125 g de lard de poitrine en dés et une douzaine de petits oignons blancs. Les retirer de la cocotte et y mettre le poulet entier, bien ficelé. Lorsqu'il est revenu sur toutes ses faces, ce qui demande environ 20 minutes, le retirer, passer la graisse de cuisson, y ajouter un morceau de beurre et y faire rissoler 750 g de petites pommes de terre nouvelles grattées, lavées et épongées. Les pousser sur le côté et remettre le poulet dans la cocotte, ainsi que les lardons et les petits oignons; couvrir et faire cuire doucement au four pendant environ trois quarts d'heure. Dresser sur plat chaud et entourer de la garniture pommes de terre, lardons et petits oignons. Si la cuisson a été bien menée, le jus de cuisson est d'une jolie teinte dorée.

poulet à la crème. Faire cuire au four un jeune poulet bien tendre en prenant soin qu'il ne prenne pas de coup de feu. Faire doucement *étuver* au beurre 300 g de petits champignons de couche, saler, poivrer et arroser avec le jus d'un demi-citron. Découper le poulet aux jointures et ranger les morceaux, sauf la carcasse, sur un plat chaud, ajouter le jus du poulet aux champignons, réchauffer doucement, retirer du feu, lier avec 125 g de crème fraîche et napper avec cette préparation les morceaux de poulet. Servir aussitôt.

poulet à la diable. Couper le poulet en deux par le milieu du dos et aplatir chaque moitié avec le plat du couperet ou le rouleau à pâtisserie. Tremper les deux morceaux dans de l'œuf battu poivré, salé et moutardé, les passer dans de la chapelure, les mettre dans un plat à rôtir, les arroser d'huile et les faire cuire à four chaud pendant une demi-heure. Servir brûlant avec une *sauce à la diable**, une *sauce tartare** ou une *sauce rémoulade**.

poulet (**émincé de**). V. *émincé de volaille.*

poulet à l'estragon. Découper le poulet en morceaux, les faire revenir au beurre avec des petits lardons maigres et des oignons coupés en deux s'ils sont trop gros. Saler, poivrer et mouiller avec moitié eau, moitié vin blanc sec. Faire cuire à petit feu; il faut qu'en fin de cuisson le jus soit très réduit et onctueux. 10 minutes avant de servir ajouter une poignée d'estragon finement ciselé et laisser encore mijoter à petit feu.

poulet farci. Faire une farce en hachant ensemble le foie, le gésier, le cœur, 200 g de chair à saucisse et une petite poignée de mie de pain rassis trempée dans du lait et pressée; saler, poivrer et lier avec un jaune d'œuf et une cuillerée à soupe de cognac. Farcir l'intérieur du poulet avec cette farce et faire cuire 1 heure au four en arrosant souvent en fin de cuisson.

poulet farci à la Périgueux. Pratiquer comme ci-dessus, en ajoutant à la farce 2 gousses d'ail écrasées et une belle truffe coupée en petits morceaux.

poulet en fricassée. Découper le poulet à cru, faire raidir les morceaux dans du beurre très chaud sans laisser colorer, saupoudrer de farine, mouiller d'eau, saler, poivrer et cuire à feu vif en remuant de temps en temps pour que la sauce, liée de farine, n'attache pas. Au bout d'une demi-heure ajouter 250 g de champignons de couche; laisser encore mijoter 10 minutes, lier la sauce avec un jaune d'œuf et relever d'un jus de citron.

poulet frit ou **en fritot.** Couper un jeune poulet à cru en 8 morceaux, les faire tremper 1 heure dans du lait. Les éponger, les saler, les poivrer et les enrober de farine. Faire cuire en pleine friture fumante environ 8 minutes de chaque côté, égoutter,

dresser sur plat chaud, saupoudrer de persil haché et servir sans attendre.

poulet marengo. Comme le *veau sauté marengo**, avec une garniture de truffes, d'œufs frits et d'écrevisses décortiquées.

poulet aux olives. Trousser et brider le poulet, puis le faire revenir au beurre dans une coquelle en fonte émaillée avec 125 g de lard de poitrine maigre coupé en dés, 125 g de champignons émincés, 150 g d'olives dénoyautées, 500 g de pommes de terre coupées en quartiers et 3 tomates épluchées, épépinées et coupées en morceaux. Saler, poivrer, arroser de fine champagne, couvrir et faire cuire 1 heure à petit feu.

poulet rôti. V. *méthodes et procédés culinaires*, p. 6. Le saler et le poivrer seulement en fin de cuisson, et l'arroser souvent. Compter 25 minutes de cuisson par kilo.

poulet au sang ou **sauce rouilleuse.** Couper le poulet à cru en morceaux, faire revenir au beurre avec 500 g de petits oignons, saupoudrer de farine, laisser légèrement roussir, mouiller avec du bouillon ou de l'eau chaude, saler, poivrer et faire cuire doucement pendant 45 minutes. Quelques instants avant de servir délayer le sang dans la sauce et laisser encore un peu sur le feu sans bouillir. Servir sur des rôties de pain bien croustillantes et frottées d'ail. C'est le sang incorporé à la sauce qui donne la belle couleur rouillée de ce plat, orgueil du Périgord.

poulet de la vallée d'Auge. Découper un jeune poulet en quatre morceaux, les faire revenir au beurre, saler, poivrer, couvrir et faire cuire doucement pendant 1 heure. Au moment de servir, faire flamber avec du calvados et déglacer le fond de cuisson avec un petit bol de crème fraîche liée avec un jaune d'œuf et un bon

morceau de beurre frais. Verser sur le poulet et servir sans attendre.

POULARDE

poularde aux champignons. Faire une farce fine en pilant ensemble 100 g de chair à saucisse et le foie de la volaille. Faire étuver au beurre 500 g de champignons de couche, saler, poivrer et ajouter une gousse d'ail écrasée. Laisser refroidir en mettant de côté les champignons les plus beaux pour servir de garniture, mêler les autres à la farce et en bourrer la poularde. Brider cette dernière et la faire revenir dans une cocotte avec du beurre; saler, poivrer, mouiller avec le jus de cuisson rendu par les champignons, couvrir et faire cuire à petit feu pendant 1 heure en retournant plusieurs fois la poularde de sens. 10 minutes avant de servir faire glisser les champignons mis de côté dans la sauce et laisser mijoter un petit moment. Servir très chaud.

poularde en daube. Découper la poularde en morceaux, les faire revenir au beurre, saler, poivrer, mouiller avec un verre de vin blanc sec, couvrir et laisser réduire de moitié pour que la buée retombe sur la volaille. Ajouter 1 litre de *jus de veau**, laisser bouillir 5 minutes, puis placer le tout dans une grande terrine en terre, couvrir et faire cuire au four pendant 1 heure. Laisser refroidir dans la terrine et attendre 12 heures avant de servir.

POULE

poule braisée à la sauce blanche. Brider la poule comme pour la mettre au four. Faire revenir au beurre 125 g de lard de poitrine maigre coupé en dés, les retirer de la cocotte et mettre à leur place une bonne poignée de petits oignons blancs; les retirer dès qu'ils commencent à dorer, faire ensuite revenir la poule dans la même cocotte en

ajoutant un peu de beurre si besoin est. Lorsqu'elle est bien colorée sur toutes ses faces, remettre les lardons et les oignons, saler, poivrer, mouiller avec une grande louche d'eau chaude, couvrir et faire cuire à feu régulier plus ou moins longtemps, selon la grosseur et l'âge présumé de la poule. Ajouter un peu d'eau chaude de temps en temps si nécessaire ; il faut, en fin de cuisson, n'avoir qu'une demi-saucière de jus. Dresser la poule sur un plat chaud en l'entourant des petits oignons et lardons, et servir en même temps du riz cuit à l'eau, arrosé du jus réduit et de sauce Béchamel*.

poule en daube. Se prépare comme la poularde en daube*, en faisant cuire plus longtemps.

poule au pot classique. Brider la poule comme pour rôtir, mais sans remettre le foie, le cœur et le gésier à l'intérieur, car ceux-ci ont l'inconvénient de troubler le bouillon. Mettre à l'eau froide dans une grande marmite 500 g de viande de bœuf, plates côtes ou paleron, et un gros os également de bœuf, porter à ébullition, écumer soigneusement, puis laisser frémir pendant 2 heures à très petits bouillons, comme un pot-au-feu ordinaire. Ajouter la poule, tous les légumes ordinaires du pot-au-feu, du sel et du poivre, et laisser de nouveau cuire pendant 2 heures. Ne servir que la poule, entourée des légumes ; le bœuf, n'ayant été mis avec la poule que pour bonifier le bouillon, sera employé le lendemain d'une des manières indiquées à bœuf bouilli*.

poule au pot farcie. Se prépare comme ci-dessus, mais sans bœuf et après avoir été bourrée intérieurement d'une farce comprenant 200 g de jambon de Bayonne, 100 g de lard gras, 200 g de mie de pain trempée dans du lait et essorée, un oignon, du persil, 2 gousses d'ail, du sel et du poivre, le tout lié avec un œuf et relevé d'une cuillerée de cognac. Faire cuire 2 heures.

poule au riz. Faire d'abord étuver à petit feu les abattis de la volaille avec un gros oignon, deux branches blanches de céleri, du sel, du poivre et quelques cuillerées d'eau. Au bout d'une demi-heure y ajouter un litre et demi d'eau, un demi-litre de vin blanc et la poule non farcie, bridée comme pour rôtir, et laisser cuire à petits bouillons pendant 1 h 30. Vers la fin de la cuisson, retirer un demi-litre du bouillon de cuisson, le passer et y faire cuire 250 g de riz pendant 15 à 20 minutes selon sa qualité. Disposer la poule sur un plat creux, l'entourer du riz et la napper d'une sauce à la crème* relevée de quelques gouttes de jus de citron.

COQ

coq en pâte. Quoique présenté sous le nom de « coq en pâte », le plat est encore meilleur s'il est préparé avec une jeune volaille. La farcir avec des truffes et du foie gras coupés en cubes et préalablement macérés dans du madère ou du cognac, la brider et la faire doucement étuver au beurre pendant une trentaine de minutes. Déglacer le fond de cuisson avec la macération, madère ou cognac, ajouter du foie et des truffes, et quelques gouttes d'eau ou de sauce demi-glace*. Garnir de pâte à foncer* un grand moule à pâté ovale, masquer les parois intérieures d'une couche de farce fine de veau*, y ranger la volaille et placer directement dessus une abaisse de pâte feuilletée* que l'on soude avec le rebord de pâte garnissant le moule. Décorer le dessus de détails de pâte, dorer au jaune d'œuf et faire cuire à four doux pendant 1 h 30. Ne démouler qu'au moment de servir et présenter en même temps le fond de cuisson dans une saucière.

coq au vin. Même remarque que pour le coq en pâte : le plat est encore meilleur si on le prépare avec une poule à bouillir au lieu d'un vieux coq coriace. Faire revenir dans une cocotte une vingtaine de petits oignons et 150 g de lard fumé en dés avec un bon morceau de beurre, mouiller avec une bouteille de vin rouge, saler, poivrer, ajouter un peu de thym et de romarin et faire bouillir à petit feu. Découper le coq en morceaux, les saler et poivrer, et les faire revenir au beurre ; les arroser de cognac et les faire flamber ; saupoudrer de farine, laisser roussir en tournant et mouiller avec le vin chaud. Ajouter 150 g de champignons de couche, quelques gousses d'ail écrasées et 3 morceaux de sucre, couvrir et laisser mijoter à petit feu pendant 1 heure (beaucoup plus si l'on emploie un vieux coq). Dresser sur plat chaud, passer la sauce après en avoir retiré oignons, lardons et champignons, que l'on range autour du « coq », lier la sauce avec son sang, laisser chauffer quelques instants sans bouillir et verser sur la volaille. Entourer de croûtons de pain de mie frits au beurre. Lorsqu'on prépare ce plat avec une vieille poule ou un vieux coq, il est mieux de faire mariner les morceaux 48 heures à l'avance dans une *marinade au vin rouge**.

POUILLARD, nom donné au jeune *perdreau**.

POUPARD, gros crabe désigné aussi sous le nom de *tourteau*.

POURPIER, plante potagère commune, dont on consomme les feuilles en salade.

PRAIRE, mollusque bivalve qui se consomme généralement cru comme les huîtres, mais qui peut se faire cuire comme les *moules** ou farcir avec un beurre pour *escargot**.

PRALIN, poudre d'amandes, souvent utilisée en pâtisserie et qui se prépare de la façon suivante : mettre dans un poêlon 100 g de sucre en poudre et une gousse de vanille, faire cuire à plein feu jusqu'à ce que le mélange devienne d'un joli brun, y ajouter 100 g d'amandes mondées et grillées au four, bien mêler et laisser refroidir sur une plaque huilée. Piler au mortier le plus finement possible.

PRALINE, amande recouverte d'une enveloppe de sucre cuit et diversement coloré.

PRALINÉ (pâtisserie), gâteau fait de deux abaisses de *pâte d'amandes** séparées par une couche de *crème pralinée** et recouvert d'une couche de même crème saupoudrée d'amandes hachées.

PRALINER, ajouter du pralin à une crème ou à un appareil à glaces.

PRÉ-SALÉ, jeune mouton élevé dans les prés voisins du bord de mer, particulièrement dans la Manche et le Cotentin.

PRESSE, appareil culinaire servant à extraire le jus des fruits ou le suc des viandes.

PRESSE-CITRON, petit appareil en verre, en plastique ou en métal, de forme conique, dentelée, épousant la forme intérieure du citron ou de l'orange et servant à presser ceux-ci pour recueillir leur jus.

PRINCESSE (A LA), garniture pour filets de volaille, composée de pointes d'asperges vertes et de lames de truffe étuvées au beurre.

PROFITEROLES (pâtisserie), boules de *pâte à chou** poussée sur plaque à l'aide d'une poche à douille unie dorée au jaune d'œuf et cuites

au four à chaleur moyenne. — Les profiteroles sont garnies, une fois cuites, de crèmes sucrées, de marmelades de fruits ou de compositions salées. C'est avec des profiteroles fourrées de crème *anglaise à la vanille** et glacées de sucre légèrement caramélisé que l'on confectionne les *croquembouches**, avec lesquels sont montés les *saint-honoré**.

PROVENÇALE (A LA), mode de préparation caractérisé par l'appoint de tomates et d'ail mélangés.

PRUNE, fruit du prunier, comportant de nombreuses variétés. — Toutes les variétés se consomment à l'état frais. Elles sont aussi employées pour la préparation des *confitures**, des *fruits confits** et à l'eau-de-vie, de nombreux entremets et des pruneaux.

prunes (beignets de). Couper les prunes en deux, les faire mariner 1 heure dans du kirsch sucré, les éponger, les tremper dans de la *pâte à frire** et les faire dorer à grande friture fumante. Egoutter les beignets sur serviette et les saupoudrer de sucre.

prunes à la Condé. Comme les *abricots à la Condé**.

prunes confites. Comme les *abricots confits**.

prunes (confiture de). V. *confitures*.

prunes (conserve de) en bocaux (au naturel ou au sirop). Se prépare comme les conserves de *cerises en bocaux**.

prunes à l'eau-de-vie. Se préparent comme les *cerises à l'eau-de-vie** s'il s'agit de mirabelles. Pour les grosses prunes (reines-claudes), piquer chaque fruit avec une aiguille près de la queue, les passer très rapidement (quelques secondes) dans une eau bouillant à gros bouillons et procéder ensuite comme pour les cerises.

prunes (tartes et tartelettes aux). Se préparent avec des reines-claudes, des mirabelles ou des quetsches comme les *tartes et tartelettes aux abricots**.

PRUNEAU, prune d'Agen séchée.

pruneaux (compote de). Faire tremper les pruneaux dans de l'eau froide jusqu'à ce qu'ils soient bien gonflés. Y ajouter alors 125 g de sucre pour 500 g de fruits et faire cuire doucement pendant 1 heure.

pruneaux à l'eau-de-vie. Verser sur 1 kg de très beaux pruneaux une infusion de thé très forte et très sucrée. Laisser macérer et gonfler pendant 24 heures. Egoutter les pruneaux, les ranger dans un grand bocal, verser dessus 1 litre d'eau-de-vie et fermer hermétiquement.

pruneaux au vin rouge. Se préparent comme la compote de pruneaux ordinaire, mais en remplaçant l'eau de cuisson par du vin rouge.

PUITS, farine posée en tas sur une planche à pâtisserie ou dans une terrine et creusée en son milieu pour pouvoir y placer les différents ingrédients nécessaires à la confection de la pâte.

PUITS D'AMOUR, *bouchées** en pâte feuilletée, sucrées à leur sortie du four et que l'on remplit, une fois refroidies, de *crème pâtissière**.

PURÉE, préparation obtenue en passant une substance alimentaire à travers un tamis ou dans un moulin à légumes. — Tous les aliments, qu'ils soient du règne végétal ou animal, peuvent, après cuisson, être réduits en purée. Les différentes purées sont indiquées par ordre alphabétique; ne viennent ci-après que celles d'un genre un peu spécial.

purée d'anchois. Piler au mortier 50 g de filets d'anchois dessalés,

mêler avec 4 jaunes d'œufs cuits durs pilés à la fourchette et 150 g de beurre. S'emploie pour garniture de hors-d'œuvre divers et pour farcir œufs durs, olives, etc.

purée de crevettes et autres crustacés. Piler finement au mortier ou passer au mixer les carapaces des crevettes ou autres crustacés dont les chairs ont été employées par ailleurs. Ajouter même quantité de béchamel mêlée de crème fraîche épaisse et passer à l'étamine en foulant avec une spatule. S'emploie comme élément supplémentaire de sauces.

purée de gibiers divers. Piler au mortier, avec moitié de son poids de riz cuit dans du consommé, de la chair de gibier à poil ou à plume cuite et parée. Passer au tamis fin. S'emploie comme farce à gratin.

purée de volaille. Piler au mortier de la chair désossée et parée de volaille pochée. Passer au tamis fin, faire chauffer et lier avec le tiers de son poids de velouté de volaille très réduit ; retirer du feu et ajouter au dernier moment un morceau de beurre et un peu de crème fraîche. S'emploie pour garnir œufs pochés ou mollets, bouchées, tartelettes et croustades.

Q

QUASI, morceau placé dans le milieu de la cuisse du *veau**.

QUATRE ÉPICES, mélange de plusieurs épices, non pas quatre, mais cinq : poivre blanc, girofle, muscade, gingembre et cannelle.

QUATRE-QUARTS (pâtisserie), gâteau d'un poids égal d'œufs, de farine, de sucre et de beurre. — Peser 2 gros œufs et les travailler dans une terrine avec même poids de sucre en poudre, en tournant jusqu'à ce que le mélange devienne blanc et mousseux. Y ajouter même poids que les œufs de farine, puis de beurre fondu, parfumer avec de la vanille ou du rhum, verser dans un moule beurré et faire cuire au four pendant 30 minutes.

QUENELLES, boulettes de forme cylindrique formées d'une farce de viande, foie, volaille, gibier, poisson ou crustacés, travaillée avec une pâte de farine ou de mie de pain trempée.

— On les façonne à la main, à l'aide d'une poche à douille ou, plus simplement, à l'aide de deux cuillers rapprochées qui forment moule ; puis, après les avoir laissé un peu sécher, on les fait pocher dans de l'eau bouillante salée pendant 8 à 10 minutes selon grandeur.

quenelles de brochet. Toujours même façon de procéder, mais avec 500 g de chair de brochet, 250 g de beurre et 250 g de mie de pain trempée dans du lait et pressée, le tout lié avec 2 œufs.

quenelles (petites) pour potage. Quenelles de veau ou de volaille façonnées en très petits bouchons.

quenelles de veau. 125 g de filet de veau, 200 g de graisse de rognon de veau, un jaune d'œuf, un œuf entier, sel, poivre, une pincée de muscade ou de poudre des quatre épices, une petite poignée de mie de pain trempée dans du lait et pressée, et

QUI

2 cuillerées de crème fraîche. Piler au mortier la viande de veau et la graisse, passer au tamis, ajouter la mie de pain, le sel, le poivre et la muscade, et broyer tout ensemble. Ajouter l'œuf et le jaune, passer de nouveau au tamis et lier avec la crème. Laisser raffermir 2 heures dans un endroit frais. Saupoudrer la table de farine, rouler dessus la farce en boudins plus ou moins gros selon usage, détailler au couteau et rouler en bouchons; déposer sur plaque farinée, jeter les quenelles dans de l'eau bouillante salée, laisser reprendre l'ébullition, puis éloigner du feu et laisser pocher pendant 8 à 10 minutes. Egoutter.

QUICHE, tarte de *pâte brisée** cuite à blanc, dans laquelle sont piqués des lardons de jambon, gras et maigre, recouverts de 3 œufs battus avec un petit bol de crème fraîche, poivrée et salée. — Elle est cuite à four chaud pendant 20 minutes.

QUILLET (pâtisserie). Mettre dans une terrine 250 g de sucre en poudre, 7 œufs, un peu de vanille en poudre et une pincée de sel. Battre au fouet cette composition sur feu très doux sans laisser trop chauffer; la battre encore un peu hors du feu et, lorsqu'elle est presque froide, lui ajouter 250 g de farine tamisée versée en pluie et 250 g de beurre fondu. Verser dans un ou plusieurs moules beurrés et faire cuire à four doux. Laisser refroidir et garnir avec une *crème au beurre** à la vanille. Garnir le dessus du gâteau avec même crème poussée à la poche à douille et le tour avec du sucre écrasé grossièrement.

R

RÂBLE, partie charnue qui s'étend de la base des côtes à la queue, du lapin et du lièvre.

RABOT, appareil servant à couper finement les pommes de terre.

RABOTTE ou **DOUILLON,** *pomme** ou *poire** enveloppée de pâte et cuite au four.

RADIS, plante potagère, dont on consomme la racine crue, en hors-d'œuvre. — Les *radis noirs,* de la grosseur d'un navet, sont épluchés, coupés en rondelles et macérés une demi-heure dans du sel avant d'être servis.

RAGOÛT, préparation à base de viande de bœuf, de veau, de *mouton,* de porc, de volaille, de gibier ou de poisson, et de légumes, cuits à brun, avec un apport de farine que l'on fait roussir avant d'ajouter l'eau ou le bouillon, ou à blanc (à l'anglaise), sans farine, les pommes de terre entrant dans la composition suffisant à épaissir la sauce.

ragoût d'abats blancs. Employé comme garniture de volailles braisées, pochées ou poêlées, il se compose d'abats blancs (cervelles et ris d'agneau ou de veau), détaillés en dés, additionnés de champignons et de truffes, étuvés au beurre et liés de *sauce blanche** ou de *sauce brune**.

ragoût d'abats rouges. Faire revenir dans une sauteuse avec du beurre quelques fins lardons et les abats en morceaux (foie, cœur, poumons), saupoudrer de farine, laisser roussir, mouiller d'eau chaude, saler, poivrer, ajouter oignon, ail, bouquet garni, pommes de terre en quartiers ou autres légumes, et faire cuire pendant 45 minutes.

ragoût de crêtes et de rognons de coq. Pour garniture de volailles et de vol-au-vent. Il est composé de crêtes et de rognons de coq cuits dans un *blanc**, et liés de sauce brune ou blanche en rapport avec la préparation.

ragoût à la financière. Pour accompagner des viandes et des volailles ou garnir des timbales, des tourtes ou des vol-au-vent. Il est composé de quenelles de *volaille**, de crêtes et de rognons de coq, de lames de truffe, de champignons cuits au beurre et d'olives tournées, le tout lié de *sauce financière**.

RAIDIR, passer vivement un aliment dans un corps gras brûlant.

RAIE, grand poisson plat dépourvu d'écailles. — La raie bouclée, dont la peau présente des sortes de gros boutons, est l'espèce la plus estimée.

Préparation de la raie. Laver le morceau de raie à grande eau en raclant sa peau avec un couteau pour la débarrasser de ses viscosités. Mettre dans une grande casserole, couvrir d'eau froide salée et légèrement vinaigrée, amener à ébullition, écumer, éloigner la casserole du feu et laisser pocher à petits frémissements pendant 10 à 15 minutes. Egoutter la raie, retirer la peau des deux côtés, dresser sur un plat et couvrir de *beurre noir**, de *beurre noisette** ou de *sauce hollandaise**.

RAIFORT, légume-racine à saveur âcre, piquante et pénétrante, employé râpé comme condiment.

RAISIN, fruit de la vigne. — Un grand nombre de variétés de raisins sont uniquement employées à la fabrication du vin ; quantité d'autres, dites « raisins de table », constituent des fruits excellents, sains, juteux et parfumés.

raisins (confiture de). Se prépare comme la *confiture de groseilles à maquereau**, en retirant les pépins des grains à l'aide d'une aiguille.

raisins à l'eau-de-vie. Choisir du beau raisin muscat mûr à point. Couper les grains avec des ciseaux pour leur laisser une petite queue, les tremper 1 heure dans de l'eau froide, les égoutter, les ranger dans un bocal avec un morceau d'angélique confite, les couvrir d'alcool et laisser macérer 1 mois. Ajouter alors 150 g de sucre en poudre mouillé d'eau.

RAMEQUIN. Ajouter 50 g de gruyère râpé et 50 g de gruyère coupé en dés à 500 g de *pâte à chou** non sucrée, et coucher sur plaque, en petits tas, à l'aide d'une poche à douille unie. Mettre sur chaque chou une pincée de petits cubes de gruyère et faire cuire au four, à chaleur moyenne, pendant 15 minutes.

RÂPÉ, abréviation de *gruyère râpé*.

RASCASSE, poisson de mer à très grosse tête épineuse, à nageoires dorsales munies d'aiguillons venimeux, à chair coriace, qui n'est employée que pour la confection de la *bouillabaisse**. — La rascasse est aussi désignée sous le nom de *crapaud* ou de *diable de mer*.

RATAFIA, liqueur obtenue par simple macération de fruits ou de substances aromatiques dans de l'alcool additionné de sucre.

RAVE, plante potagère à racine renflée, telle que le navet-rave, le chou-rave, le céleri-rave, le radis-rave.

RAVIGOTE. V. *sauce*.

RAVIOLI. V. *pâtes italiennes*.

RÉDUCTION, action de réduire par évaporation le volume d'un liquide, particulièrement d'une sauce.

REINE-CLAUDE. V. *prune.*

REINETTE. V. *pomme.*

RELIGIEUSE (pâtisserie), gâteau composé d'*éclairs* au café, au chocolat ou à la vanille, dressés en faisceau les uns contre les autres, ou de *choux à la crème** montés les uns sur les autres par taille décroissante, puis glacés au *fondant** et décorés avec de la *crème fouettée* poussée à la poche.

RÉMOULADE. V. *sauce.*

RENAISSANCE (A LA), garniture de légumes nouveaux dressés en bouquets autour d'une pièce de viande rôtie.

REVENIR (FAIRE), faire colorer des articles divers dans une matière grasse (beurre, graisse ou huile) fortement chauffée.

RHUBARBE, plante potagère à très grandes feuilles, dont on utilise les côtes, ou pétioles, pour préparer entremets et confitures.

rhubarbe (boisson de). V. *boisson de ménage.*

rhubarbe (compote de). Enlever les filaments des tiges, les diviser en tronçons de 6 cm de longueur, faire un sirop avec même poids de sucre que de rhubarbe, attendre qu'il bouille à gros bouillons, y glisser les tronçons de rhubarbe, ajouter une gousse de vanille et laisser cuire doucement pendant trois quarts d'heure.

rhubarbe (confiture de). V. *confitures.*

rhubarbe (tarte à la). V. *tarte.*

RICHELIEU (A LA), garniture composée de tomates, de champignons farcis, de laitues braisées et de pommes de terre rissolées au beurre. ‖ Mode de préparation des filets de sole ou d'autres poissons, panés à l'œuf et à la mie de pain, cuits au beurre, nappés de *beurre maître d'hôtel** et garnis de lames de truffe.

RILLETTES, viande en morceaux cuite longuement dans de la graisse, puis hachée ou pilée et conservée en petits pots. — Prendre 1 kg de chair de porc dans l'épaule ou·la poitrine et 700 g de panne fraîche. Couper le tout en morceaux et faire cuire doucement dans une cocotte, pendant 3 à 4 heures, en remuant souvent. Lorsque la viande a pris une belle teinte rousse, décanter une partie de la graisse, la conserver au chaud et piler longuement le reste en lui incorporant 30 g de sel fin, un peu de poivre blanc en poudre et une pincée de poudre des quatre épices. Remettre un instant sur le feu pour réchauffer, tasser dans des petits pots en grès, laisser refroidir et couler sur le dessus la graisse mise de côté. Attendre que celle-ci soit bien figée pour couvrir comme des confitures. Conserver au frais.

rillettes d'oie. V. *oie.*

RILLONS ou **RILLAUDS,** poitrine de porc coupée en carrés de 6 cm de côté, mis à macérer dans du sel pendant 12 heures, puis cuits longuement avec le tiers de leur poids de panne fraîche détaillée en dés, rangés dans les pots sans être pilés et couverts de la graisse de cuisson.

RIS, glandes blanches et molles, très délicates, placées à la base du cou du veau et servant à un grand nombre de préparations culinaires : *atte-reaux, bouchées, timbales, croustades, vol-au-vent,* etc.
Pour les recettes se reporter à *veau (ris de).*

RISOTTO. Pour 4 personnes : 200 g de riz, 4 verres d'eau ou de bouillon, 1 gros oignon, 65 g de beurre et 50 g

de gruyère râpé. Emincer l'oignon, le faire revenir dans le beurre, ajouter le riz sec et laisser dorer en tournant ; mouiller avec l'eau ou le bouillon chaud, saler, poivrer, couvrir et faire cuire à feu doux jusqu'à ce que le riz ait absorbé le liquide, ce qui demande de 15 à 20 minutes selon sa qualité. Ajouter un peu de beurre et le râpé.

RISSOLES (hors-d'œuvre), petits chaussons en *pâte feuilletée**, fourrés de farces diverses et frits à grande friture bien chaude.

rissoles à la confiture. Se préparent de la même manière, mais étant fourrées de confiture et saupoudrées de sucre à la sortie de la friture.

RIZ, graine d'une graminée cultivée dans les terrains humides des pays chauds, principalement en Indochine, à Madagascar et à Java. On en cultive aussi en Camargue et au Piémont sans toutefois atteindre la même qualité que celle du riz poussé dans les pays chauds.

Pratiquement, on trouve dans le commerce deux sortes de riz :

1° le **riz courant,** comprenant les riz tendres, à grains arrondis et courts, collant assez facilement ;

2° le **riz de luxe,** comprenant les riz durs, à grains longs, d'un beau blanc translucide, restant fermes à la cuisson.

cuisson du riz. Compter de 2 à 3 cuillerées à soupe de riz par personne, cela dépendant naturellement des autres éléments entrant dans la composition du plat. La cuisson du riz se pratique différemment selon sa destination.

1. riz à la créole. Laver rapidement le riz en le passant à l'eau froide dans une passoire pour qu'il ne trempe pas, le verser en pluie dans une grande quantité d'eau bouillante salée et laisser bouillir sans couvrir. Après 15 minutes, le goûter de temps en temps pour arrêter la cuisson dès qu'il ne croque plus sous la dent, le passer aussitôt à l'eau froide. Le réchauffer avec un morceau de beurre dans la casserole pour qu'il n'attache pas.

2. riz au lait. Jeter le riz en pluie dans le lait bouillant. Couvrir et laisser cuire à petits bouillons jusqu'à ce que le liquide soit entièrement absorbé, ce qui demande environ 20 minutes. Sucrer hors du feu avec du sucre en poudre en remuant légèrement avec les dents d'une fourchette. Lorsqu'on cuit le riz à découvert, le lait s'évapore avant la fin de la cuisson ; si on le sucre dès le début, le riz confit et ne gonfle pas.

3. riz à l'orientale. Faire d'abord chauffer le riz à sec dans une casserole avec du beurre ou de l'huile, remuer pendant quelques minutes sans attendre que le riz prenne couleur. Verser dessus une fois et demie son volume d'eau bouillante ou de bouillon, saler, poivrer, couvrir et laisser cuire à petit feu jusqu'à l'absorption complète du liquide, ce qui demande de 15 à 20 minutes selon la qualité du riz. Découvrir alors la casserole et laisser sécher au coin du feu.

riz (croquettes de). 175 g de riz, 3 verres d'eau, 100 g de parmesan râpé, 100 g de jambon cru, quelques restes de rôti de veau ou de volaille (100 à 150 g), 2 œufs et de la farine. Faire cuire le riz à la créole ; lorsqu'il est à point, y ajouter le jambon, la viande coupés en petits morceaux, et les 2 œufs, saler, poivrer, ajouter le parmesan, remettre quelques minutes sur le feu, puis laisser refroidir. Former avec cette préparation des petites croquettes, les passer dans de l'œuf battu, puis dans de la mie de pain émiettée. Faire frire à grande friture bien chaude, égoutter et servir avec une purée d'oseille.

riz (gâteau de). 150 g ou 10 cuillerées à soupe de riz, 1 litre de lait, 1 gousse de vanille, 4 œufs, 50 g de beurre, 2 cuillerées à soupe de rhum, 3 cuillerées à soupe de sucre en poudre, 10 morceaux de sucre pour le caramel et un demi-litre de *crème anglaise** à la vanille. Faire cuire le riz dans le lait avec une pincée de sel et la gousse de vanille. Lui ajouter les œufs battus, le beurre, le sucre en poudre et le rhum, et mêler légèrement avec une fourchette. Verser dans un moule caramélisé et faire prendre au four pendant 15 minutes. Laisser refroidir, démouler et servir le gâteau entouré de la *crème anglaise* à la vanille.

riz à l'impératrice. 100 g de riz, un demi-litre de lait, 100 g de sucre en poudre, 125 g de fruits confits, 2 cuillerées à soupe de marmelade d'abricots, 4 g de gélatine en feuille, un demi-litre de *crème anglaise** à la vanille, un demi-litre de crème fouettée et une gousse de vanille. Préparer une *crème anglaise* à la vanille et lui mêler, alors qu'elle est encore chaude, la gélatine, dissoute dans un peu d'eau tiède, passer et laisser refroidir. Faire cuire le riz dans le lait avec la vanille et une pincée de sel. Sucrer et mêler au riz les fruits confits, coupés en dés, et la marmelade d'abricots. Ajouter la crème anglaise, mêler et verser la préparation dans un moule côtelé passé à l'eau froide et non essuyé. Laisser refroidir pendant 12 heures au moins, démouler et napper avec la crème fouettée.

riz à l'indienne. Verser le riz sec dans un peu d'huile d'olive fumante avec un gros oignon émincé et quelques gousses d'ail écrasées, faire légèrement dorer, puis ajouter du persil haché et 3 piments verts grillés à part. Assaisonner de poivre de Cayenne, mouiller de bouillon et faire cuire 20 minutes à feu doux.

riz au jambon. 100 g de riz (ou 6 cuillerées), 1 boîte de petits pois, 200 g de jambon, 60 g de beurre. Faire cuire le riz à la créole, tenir au chaud, égoutter les petits pois, les faire chauffer dans le beurre avec le jambon, coupé en morceaux, et mêler les deux préparations.

riz à la mayonnaise. Faire cuire le *riz à la créole*. Le laisser refroidir, lui mêler 200 g de crevettes décortiquées et un petit bol de *mayonnaise** au citron. Servir très froid.

On peut, de la même façon, préparer des salades de riz à la mayonnaise avec du poisson de dessert, bien épluché, des restes de homard, langoustines, moules, rôti de veau ou poulet (coupés en cubes), et des petits pois.

riz à la piémontaise. 200 g de riz, 60 g de beurre, 1 oignon, 2 tomates, 60 g de parmesan râpé, un demi-litre d'eau, sel et poivre. Faire revenir l'oignon émincé et le riz dans le beurre sans laisser prendre couleur, mouiller avec l'eau, saler, poivrer, ajouter les tomates, pelées, épépinées et coupées en morceaux, couvrir et faire cuire sans tourner jusqu'à ce que le riz ait absorbé l'eau. Retirer du feu, mélanger le parmesan en remuant avec une fourchette.

riz pilaf. Faire revenir 100 g d'oignon haché dans 100 g de beurre sans laisser colorer. Lorsque l'oignon est cuit, lui ajouter 500 g de riz et remuer sur le feu. Mouiller avec un litre de bouillon, assaisonner de sel et poivre et faire cuire dans le four, à couvert et sans remuer, pendant 18 à 20 minutes. On ajoute parfois au riz pilaf des pois chiches cuits à part, du raisin de Corinthe ou des pignons. V. *mouton en pilaf.*

riz (pouding de). Faire cuire 200 g de riz au lait, lui ajouter 3 jaunes d'œufs, puis les 3 blancs

battus en neige, verser la préparation dans un moule à charlotte beurré, faire cuire 20 minutes au four dans un bain-marie. Attendre quelques instants avant de démouler, renverser sur un plat et servir froid avec une *crème anglaise** à la vanille.

riz (salade de) aux filets de maquereaux. Faire cuire 100 g de riz à grande eau bouillante salée après l'avoir soigneusement lavé, le rincer à l'eau froide et l'égoutter. Lui ajouter une boîte de filets de maquereaux au vin blanc, jus compris, arroser d'un filet de vinaigre et d'un peu d'huile, et saupoudrer de fines herbes hachées.

ROBERT (SAUCE), *sauce piquante** dans laquelle est ajouté un peu d'extrait de tomate.

ROCOU, pigment caroténoïde extrait d'un arbre tropical, le rocouyer est soluble dans les huiles. (On l'utilise parfois pour colorer les matières alimentaires, en particulier le beurre.)

ROGNON, rein. — Les rognons de mouton et de porc ont la forme d'un gros haricot ; ceux de veau et de bœuf sont multilobés. Les rognons de coq sont surtout employés avec les crêtes, en garnitures. Pour la préparation des rognons, voir *veau* et *porc.*

ROGNONNADE, longe de veau à laquelle on laisse adhérer le rognon et que l'on fait rôtir ou poêler.

ROLLMOPS, filets de hareng enroulés autour d'un gros cornichon et conservés dans une *marinade* fortement condimentée.

ROMAINE, laitue à feuilles fermes et croquantes.

ROMARIN, arbuste aromatique de la garrigue méditerranéenne dont les feuilles sont utilisées comme assaisonnement.

ROMSTECK, tranche de *bœuf**, le plus souvent traitée en grillades.

ROSBIF, viande de *bœuf,* généralement prise dans l'aloyau, que l'on traite rôtie au four ou à la broche, en comptant 18 minutes de cuisson par kilo. — Il faut l'arroser souvent, la saler et le poivrer seulement en fin de cuisson.

RÔTI, pièce de viande, de volaille ou de gibier cuite au four ou à la broche. (V. *méthodes et procédés culinaires.*)

RÔTIE, tranche de pain rôtie ou grillée.

RÔTISSAGE, mode de cuisson des rôtis. (V. p. 7.)

ROUELLE, tranche de veau plus ou moins épaisse prise dans le cuisseau.

rouelles (couper en), détailler en tranches des carottes, des navets ou des oignons.

ROUGET, poisson de mer. — Il y a deux sortes de rouget : le *rouget barbet,* ou *bécasse de mer,* à chair fine et délicate, très recherché des amateurs, qui le consomment sans être écaillé ni vidé, grillé et servi avec une *maître d'hôtel* ; et le rouget *grondin**, de teinte jaunâtre sur le dos, blanc rosé sur le ventre, à grosse tête osseuse, à grandes nageoires en éventail bleu rosé, alors que le rouget barbet a le dos rouge, les flancs et le ventre blanc argenté. La chair du rouget grondin, feuilletée, est très inférieure.

rouget à la Bercy. L'écailler, le ciseler peu profondément, l'huiler et le faire cuire sur le gril à feu doux. Le couvrir de *beurre Bercy**.

rouget (filets de) à l'anglaise. Lever les filets à cru, les assaisonner de sel et de poivre, les *paner à l'anglaise** et les faire cuire au

beurre. Les dresser sur plat chaud et les arroser d'une *maître d'hôtel**.

rouget frit. Comme le *bar frit**.

rouget grillé. Le ciseler sans l'écailler, le saler, le poivrer, l'huiler et le faire cuire sur le gril à feu doux. Servir avec un sauce à la *maître d'hôtel**.

rouget à l'indienne. Inciser légèrement le dos, fariner et faire sauter à l'huile dans une poêle. Masquer de *sauce à l'indienne** et entourer de *fondue de tomate** ou de tomate concentrée en boîte.

rouget en papillote. Faire griller le rouget, l'assaisonner de sel et de poivre, et l'enfermer dans une feuille d'aluminium entre deux couches de *duxelles**. Fermer la papillote en roulant le bord sur lui-même et passer quelques instants au four chaud. Servir sans attendre.

ROULADE, pièce de veau ou de porc roulée. — Tranche de viande mince, masquée d'une farce et roulée sur elle-même en ballottine.

ROULÉ (BISCUIT), abaisse de biscuit masquée de confiture et roulée sur elle-même.

ROULETTE, petite roue dentée montée sur un manche et servant à découper les pâtes.

ROUSSETTE, poisson du genre squale, de couleur gris-brun avec taches grises. — On vend ce poisson écorché. Sa chair, un peu ferme, est très bonne et présente l'avantage de ne pas contenir d'arêtes.

Préparation. Faire pocher à l'eau bouillante salée pendant 8 à 10 minutes et servir froid avec une sauce vinaigrette ou chaud à l'anglaise avec du beurre fondu relevé de jus de citron et de persil haché. La roussette peut aussi se servir nappée d'une *sauce Mornay** ou rangée en tronçons dans un plat beurré, recouverte de rondelles d'oignon et de champignons étuvés au beurre, arrosée d'un filet de citron et de beurre fondu et mise à gratiner au four.

ROUSSIR, passer une viande ou une volaille dans du beurre brûlant ou de l'huile pour la colorer. (Le terme « blondir » serait plus exact, car la viande ne doit pas être rousse mais blonde. Ce terme convient aussi pour les légumes.)

ROUX, préparation composée d'huile, de beurre ou de graisse et de farine, roussis ensemble et mouillés d'un liquide, servant de base à un grand nombre de sauces. (V. *sauce*.)

ROYALE (A LA), velouté réduit, mêlé de crème et fini avec une purée de truffes.

RUTABAGA. V. *chou-navet*.

SABAYON, crème mousseuse composée d'œufs, de sucre, de vin et d'un aromate. Travailler ensemble 250 g de sucre en poudre et 6 jaunes d'œufs jusqu'à ce que le mélange forme ruban. Parfumer avec du zeste d'orange, de citron ou de mandarine, délier avec 2 grands verres de vin blanc, de champagne ou de frontignan, faire chauffer dans un bain-marie en fouettant avec un fouet jusqu'à ce que la préparation devienne consistante et mousseuse. Servir telle quelle dans des coupes individuelles. On peut remplacer le zeste d'orange, de citron ou de mandarine par du cognac, de l'anisette, du cherry-brandy, de la chartreuse, du kirsch ou du rhum ; le sabayon prend alors le nom de la liqueur qui le parfume.

SABLÉ (pâtisserie). Mettre 500 g de farine en puits, placer au milieu 400 g de beurre, 6 jaunes d'œufs et 150 g de sucre en poudre, l'intérieur gratté d'une demi-gousse de vanille et une pincée de sel. Mélanger ces éléments en y incorporant peu à peu la farine en tournant avec une cuillère en bois. *Fraiser** la pâte, la réunir en boule et la laisser reposer 1 heure au frais. L'abaisser sur un demi-centimètre d'épaisseur et la découper à l'emporte-pièce en rondelles de 12 cm de diamètre ; diviser chaque rondelle en quatre, ranger sur plaque beurrée et faire cuire 20 minutes à four doux.

SACRISTAIN (pâtisserie), petit gâteau de *pâte feuilletée** roulée en tortillon.

SAFRAN, condiment tiré du stigmate desséché de la fleur du safran.

SAGOU, fécule jaunâtre extraite de la moelle du sagoutier et servant à lier diverses préparations culinaires, principalement les potages.

SAINDOUX, graisse obtenue par la fonte de panne fraîche, graisse enveloppant les rognons et le filet du porc, et qui, une fois débarrassée des parties fibreuses et coupée en petits morceaux, est placée sur le feu, d'où elle est retirée dès qu'elle prend un aspect laiteux.

SAINT-GERMAIN, potage de pois frais. V. *soupes et potages.*

SAINT-HONORÉ (pâtisserie), gâteau se préparant avec deux pâtes différentes : de la *pâte à foncer** pour le socle, de la *pâte à chou** pour les boules fourrées de crème et glacées de sucre, que l'on dresse sur le socle. L'intérieur de l'édifice est garni d'une *crème pâtissière** additionnée de gélatine en feuille ramollie à l'eau tiède, et de blancs d'œufs battus en neige.

SAINT-JACQUES (COQUILLE). V. *coquille Saint-Jacques.*

SAINT-PIERRE, poisson de forme bizarre : grosse tête osseuse garnie d'épines, peau très épaisse, couverte de minuscules écailles. — La chair du saint-pierre est très délicate, mais, pour pouvoir l'utiliser, il faut écorcher le poisson. Le faire cuire entier, poché ou grillé, ou lever les filets à cru et apprêter comme la *barbue** ou la

SAL

*sole**. Le saint-pierre entre dans les éléments de la *bouillabaisse*.

SALADE, mélange de mets assaisonnés au sel, avec de l'huile, du vinaigre et du poivre, et, par extension, plantes herbacées potagères étant la base de ces préparations. Les salades se subdivisent en : *salades vertes crues* : laitues pommées et romaines, chicorée frisée et scarole, céleri en branches, cresson, mâche, fenouil, poivron, pissenlits ; *salades diverses crues* : carotte, chou rouge, tomate, betterave, céleri rémoulade ; *salades cuites* : haricots verts, lentilles, betteraves, pommes de terre, fonds d'artichauts, topinambours ; *salades composées* : à base de viandes ou d'abats (bœuf bouilli, veau ou volaille de desserte, cervelle, ris) et de mollusques ou de crustacés (homard, langouste, écrevisses).

Sont classés dans les salades composées comprenant plusieurs éléments :
— pommes de terre, haricots verts, oignons ;
— pommes de terre, fonds d'artichauts, estragon ;
— pommes de terre, cresson, œufs durs ;
— pommes de terre, pointes d'asperges ;
— pommes de terre, truffes, jambon ;
— fonds d'artichauts, céleri, tomates ;
— chou-fleur, radis roses, cresson ;
— pointes d'asperges, queues d'écrevisses, truffes ;
— huîtres pochées, pommes de terre, truffes ;
— riz, crabes, céleri en branches, courgettes, tomates.

Les assaisonnements pour salades les plus usités sont :
— sel, poivre, vinaigre, huile, fines herbes ;
— sel, poivre, jus de citron, huile ;
— sel, poivre, jus de citron, huile, ail et oignon hachés ;
— sel, poivre, *verjus*, huile.

salade demi-deuil. Pommes de terre et truffes en rondelles, assaisonnées de moutarde et de crème fraîche.

salade Francillon. Pommes de terre, moules cuites et décortiquées, lames de truffe, sel, poivre, huile et vinaigre.

salade russe. Divers légumes cuits à l'eau bouillante salée après avoir été coupés en julienne : carottes, navets, pommes de terre, haricots verts, etc., refroidis, égouttés et assaisonnés de mayonnaise additionnée de langue à l'écarlate et de saucisson cuit.

SALADE DE FRUITS, salade d'*oranges** au rhum ou au kirsch, ou *macédoine de fruits**.

SALAISON, substances conservées dans de la saumure*.

SALMIS, mets préparé à base d'un gibier à plume déjà cuit aux deux tiers dans le four ou à la broche. — Le volatile est dépecé sur la table, dépouillé de sa peau, rangé dans une sauteuse beurrée garnie de champignons émincés et de truffes en lames, arrosé de quelques cuillerées de *sauce demi-glace*, tenu au chaud sans ébullition, nappé enfin d'une *sauce salmis* préparée vivement avec les parures et la carcasse du gibier traité (v. **sauce**), et servi entouré de croûtons frits au beurre et tartinés de *farce à gratin*.
Le salmis se terminant sur la table devant les convives, on emploie, lorsqu'on le peut, une casserole basse en métal argenté ou en nickel. Les gibiers les plus employés pour la fabrication du salmis sont : la bécasse, le canard sauvage, le faisan et le perdreau, mais on le fait aussi avec le caneton rouennais, le pigeon et la pintade.

SALOIR, récipient en grès vernissé ou en bois, dans lequel on prépare les salaisons.

SALPÊTRE, sel cristallin, blanc, inodore, légèrement amer, employé en charcuterie pour les salaisons et certains saucissons, parce qu'il communique aux viandes une agréable teinte rose. — La loi limite l'emploi du salpêtre à 10 p. 100 du poids du sel.

SALPICON, préparation d'un ou de plusieurs éléments coupés en dés, liés avec une sauce et employés pour garnir barquettes, bouchées, canapés, caisses, cassolettes, croustades, croûtes, rissoles, tartelettes et timbales, pour confectionner côtelettes composées, cromesquis et croquettes, et pour farcir aussi bien œufs et volailles que gibiers et poissons.
Le salpicon froid est assaisonné à la vinaigrette ou à la mayonnaise, et le salpicon chaud avec sauces diverses, mais plus particulièrement avec une sauce à la crème.

Les salpicons de *fruits* se préparent avec des fruits au sirop ou des fruits confits macérés dans du rhum ou du kirsch. Ils sont employés pour garnir un grand nombre de pâtisseries et d'entremets.

Les salpicons de *légumes* se préparent avec un ou plusieurs légumes cuits ou crus, et sont liés à chaud avec une *sauce à la crème* et à froid avec une *sauce vinaigrette* ou mayonnaise.

salpicons de truffes. Avec truffes fraîches crues, ou cuites au madère, liées à chaud avec *sauce demi-glace* au madère ou *sauce à la crème* et à froid avec huile, jus de citron, sel et poivre.

Les salpicons de *viandes de desserte**
se préparent avec du bœuf, du veau, du mouton ou du porc, liés avec une *sauce brune* ou une *sauce à la crème*.

SALSIFIS. En cuisine, on appelle *salsifis* indifféremment le salsifis vrai à racine blanc jaunâtre, et la scorsonère, à racine noire. Ils sont de saveur identique et ont une chair délicate. Ils se préparent de la même manière. Les jeunes feuilles qui repoussent au printemps sont tendres, peuvent se faire cuire avec les racines et s'accommoder de la même manière ; on peut aussi les préparer crues, en salade.

Cuisson des salsifis. Les ratisser à l'aide de l'éplucheur économique. Les diviser à mesure en tronçons de 8 cm de long environ et les plonger dans de l'eau fraîche additionnée de vinaigre pour les empêcher de noircir. Les faire cuire dans de l'eau bouillante salée pendant 1 heure, les égoutter et les accommoder d'une des manières suivantes :

à la Béchamel, mijotés quelques instants dans une sauce *Béchamel** dans laquelle on ajoute au dernier moment un peu de crème fraîche ;

au beurre noisette, dressés brûlants en *timbale* et arrosés de *beurre noisette** ;

en fritot, macérés une demi-heure avec sel, poivre, persil, huile et jus de citron, égouttés, trempés dans de la pâte à frire et frits à grande friture fumante ;

au jus, étuvés au beurre, arrosés de jus de rôti et parsemés de persil ;

à la Mornay, étuvés au beurre, rangés dans un plat creux, nappés de *sauce Mornay**, saupoudrés de râpé, arrosés de beurre fondu et mis à gratiner au four ;

à la provençale, sautés dans moitié beurre, moitié huile d'olive et parsemés d'ail et de persil hachés ;

en salade, chauds ou froids, assaisonnés d'une vinaigrette aux fines herbes ;

sautés au beurre, revenus dans du beurre sans laisser trop griller et parsemés de persil.

SANDWICH, préparation composée de deux tranches de pain de mie ou de pain de seigle, ou d'un petit pain au lait fendu en deux, fourrés de matières très diverses : minces tranches de viande froide, jambon, langue à l'écarlate, pâté, foie gras, saucisson, mortadelle, poulet de desserte, caviar, escalopes de langouste, anchois, queues de crevettes décortiquées, saumon fumé, poisson mariné ou salé, beurre d'anchois ou de sardine, fromage, concombre au sel, tomates, œufs durs, purée de truffes.

SANG. Le sang de porc est utilisé pour la fabrication du *boudin** ; celui de lapin, de lièvre, de canard et de poulet sert à la liaison du civet et, de même, il entre dans la préparation de la *sauce rouilleuse**.

SANGLER, tasser de la glace pilée additionnée de gros sel autour d'un moule contenant un élément quelconque pour obtenir sa congélation.

SANGLIER, porc sauvage, dont le petit, jusqu'à 6 mois, porte le nom de *marcassin*.

Seuls le marcassin et la « bête rousse » (1 an) sont utilisables en cuisine : cuissot, selle, échine, carré, épaule sont excellents et se préparent comme les recettes données à *chevreuil**, après avoir été marinés 24 heures à l'avance avec du vin rouge, de l'huile, du jus de citron, des carottes et des oignons émincés, du thym, du laurier, sel, poivre et épices. Le marcassin comme le sanglier se servent généralement avec une purée de marrons ou avec des *pommes paille** et du cresson.

sanglier (civet de) ou **de marcassin.** Se fait comme le civet de *lièvre**.

SANGUINE (ORANGE), variété d'orange douce dont le zeste et la chair sont rouges.

SAPIDE, dont la saveur est agréable au goût.

SARCELLE, oiseau de passage à chair huileuse peu estimée. — Se prépare comme le *canard sauvage**.

SARDINE, poisson migrateur, très abondant, notamment sur les côtes de Bretagne, où se trouvent un grand nombre de conserveries de sardines à l'huile.

Préparation des sardines fraîches : les écailler, les vider et les essuyer, les faire revenir dans du beurre, les saler, les poivrer et les arroser d'un filet de vinaigre ou de citron. On peut aussi les préparer dorées sur le gril après avoir été salées, poivrées et badigeonnées d'huile.

SARRASIN ou *blé noir*, graine dont on tire une farine grisâtre employée surtout en Bretagne pour faire des bouillies, des galettes et des crêpes.

SASSER, secouer fortement; travailler à l'aide d'une spatule ou d'une mouvette.

SAUCE, véritable base de la cuisine française. — Ce sont les sauces qui font toute sa saveur, qui permettent de varier à l'infini sa préparation, qui sont l'élément de construction gustative d'un mets, dont elles intensifient les qualités sans en changer le goût. Quelle qu'elle soit, la sauce doit être « courte », napper et non noyer.

● PRÉPARATIONS SERVANT DE BASE AUX SAUCES

fumet de poisson. Une tête de merlue, les têtes et arêtes des poissons traités, un demi-litre de vin blanc sec, 2 gros oignons, 2 gousses d'ail écrasées, un piment doux, un bouquet garni, une cuillerée à soupe d'extrait

de tomate, une cuillerée à soupe d'huile, sel et poivre.

Mettre dans une grande casserole la tête de merlue, coupée en morceaux, les parures de poissons, l'huile, les oignons émincés, l'ail, le bouquet garni, le piment, coupé en tranches, le sel et le poivre. Couvrir, laisser suer pendant quelques instants, ajouter le vin blanc, l'extrait de tomate et un demi-litre d'eau, couvrir, laisser mijoter pendant 1 heure et passer le bouillon à l'étamine. (Pour les fumets de champignons, de gibiers, de truffes et de volailles, v. *fumet*.)

gelée d'aspic. Fond clair de viande ou de poisson qui, une fois refroidi, devient solide en raison des éléments gélatineux entrant dans la composition.

Pour la viande. 500 g de viande de bœuf, 325 g de jarret de veau, 325 g d'os de veau et de bœuf, 100 g d'oignon, une couenne de lard, un pied de veau, une belle carotte, une branche de céleri, un blanc de poireau, thym, laurier, persil, sel et poivre. Faire dorer dans le four les viandes et les os, mettre le tout dans une marmite avec 2 litres d'eau, faire bouillir, écumer, ajouter les légumes et les assaisonnements et laisser bouillir à petits bouillons pendant 5 à 6 heures. Passer d'abord dans une passoire, puis à l'étamine et *clarifier**.

Pour le gibier. Même préparation, en complétant par une carcasse et les parures d'un gibier, et une dizaine de baies de genévrier.

Pour la volaille. Même préparation, en remplaçant le bœuf par une poule ou par des abattis et des carcasses de volailles.

Pour le poisson. Comme le fumet de poisson, avec 500 g d'arêtes et de parures de poissons, 250 g d'oignons émincés, racines de persil, thym et laurier.

glace de viande. Prendre un abattis et les parures d'une volaille, 3 gros oignons, 150 g de lard, 200 g de parures de bœuf et autant de parures de veau, 200 g de jarret de veau, un pied de veau, 2 grosses carottes, 4 gousses d'ail, 2 clous de girofle, un bouquet garni, une demi-cuillerée à café de poudre des quatre épices, une cuillerée à café de sel, une pincée de poivre, une couenne fraîche.

Mettre dans une cocotte les oignons émincés, la couenne et tous les ingrédients indiqués ci-dessus, mouiller avec une louche d'eau, couvrir et faire suer à feu vif. Lorsque les viandes ont rendu leur jus et que tout commence à attacher, diminuer le feu et laisser prendre couleur sans toucher. Dégraisser, verser à nouveau une louche d'eau chaude, couvrir et laisser bouillir 10 minutes.

Ajouter 2 litres d'eau bouillante, couvrir et laisser cuire jusqu'à diminution des trois quarts. Passer vivement, verser dans des petits pots et conserver au frais.

jus de viande. Se prépare en pressant, à l'aide d'une *presse** à jus de viande, des tranches de bœuf légèrement grillées, ou plus simplement en utilisant du jus de rôti de bœuf, de veau ou de poulet.

mirepoix. 150 g de maigre de jambon, 2 belles carottes, 6 oignons moyens, 6 échalotes, thym, laurier, persil, un demi-clou de girofle, 40 g de beurre, sel et poivre. Couper en petits cubes jambon, carottes, oignons et échalotes, et faire revenir au beurre. Ajouter les assaisonnements, couvrir et faire cuire doucement. La mirepoix s'ajoute aux sauces ou aux braisés pour en relever le goût.

velouté. *Fond blanc** préparé à base de veau ou de poulet, réduit à très petite ébullition. On prépare le *velouté de poisson*, ou *velouté maigre*, en remplaçant le fond blanc à base

de veau ou de poulet par un fond blanc à base de fumet de poisson.

● LES LIAISONS

Les liaisons s'ajoutent aux sauces juste au moment de les servir.

liaison à l'arrow-root ou **à la Maïzena.** Verser dans un demi-litre de fond ou de jus bouillant une cuillerée à soupe d'arrow-root* ou de Maïzena préalablement délayé avec un peu de liquide froid. Laisser mijoter quelques instants et passer.

liaison au beurre. Eloigner la sauce du feu et lui ajouter une cuillerée de beurre en petits morceaux, en remuant avec le fouet jusqu'à ce que le mélange soit parfait.

liaison à la crème. Eloigner la sauce du feu et lui ajouter la crème en fouettant.

liaison à la farine. Mettre une cuillerée de farine dans un bol, la délayer peu à peu avec un peu d'eau froide, puis avec de la sauce et verser le tout dans la casserole en tournant. Laisser bouillir quelques minutes.

liaison à la fécule. Comme pour la liaison à la farine, mais avec une cuillerée à café de fécule*.

liaison à l'œuf. Travailler un jaune d'œuf très frais avec 30 g de beurre, lui mêler doucement un peu de la sauce, puis verser dans cette dernière sans laisser bouillir.

liaison au sang. Travailler dans un bol le sang du lapin, du gibier ou de la volaille, lui ajouter doucement un peu de sauce sans arrêter de tourner, verser dans le reste de la préparation et laisser reprendre un seul bouillon.

● LES ROUX

Les roux servent de base à un grand nombre de sauces; on fait plus ou moins roussir la farine selon la teinte que l'on veut obtenir et l'on en met plus ou moins selon l'épaisseur que l'on veut donner.

roux blanc. 50 g de farine, 50 g de beurre, une pincée de sel et une pincée de poivre blanc. Faire chauffer le beurre dans une casserole, y ajouter la farine et laisser cuire 2 ou 3 minutes en tournant avec une cuiller en bois sans laisser dorer; mouiller avec de l'eau bouillante en la versant peu à peu, sans cesser de tourner, pour éviter les grumeaux. Lorsque la sauce a atteint l'épaisseur désirée, saler, poivrer et laisser encore cuire pendant une dizaine de minutes.

roux blond. Mêmes proportions et même principe que pour le roux blanc, mais en laissant cuire la farine et le beurre jusqu'à coloration jaune paille.

roux brun. Toujours mêmes proportions et même principe, mais en laissant roussir beurre et farine jusqu'à coloration brun foncé.

● LES SAUCES

Les proportions des recettes qui suivent sont calculées pour 5 à 6 personnes.

sauce aïoli (froide). Pour viandes froides et poissons. — Un jaune d'œuf, 5 gousses d'ail, un grand verre d'huile d'olive, sel et poivre. Broyer finement l'ail au mortier, lui ajouter le jaune d'œuf et le sel, puis l'huile goutte à goutte en broyant toujours avec le pilon.

sauce Albufera (chaude). Pour ris de veau et volailles braisées ou pochées. — Additionner à un petit bol de *sauce suprême** 2 cuillerées de *fond de veau** réduit et une cuillerée de beurre manié avec même quantité de piment doux pilé. Passer à l'étamine.

sauce allemande (chaude). Pour viandes rouges. — Un foie de volaille, 3 anchois au sel, une cuillerée à soupe de beurre, une cuillerée à soupe de

câpres, une cuillerée à café d'extrait de viande, une pincée de sel, une pincée de poivre, un verre d'eau et du persil. Mettre dans une petite casserole le beurre, le sel, le poivre, l'extrait de viande, le foie de volaille, étuvé au beurre et pilé, les filets d'anchois, nettoyés, dessalés et pilés avec les câpres, mouiller avec l'eau chaude et faire cuire 5 minutes à petit feu.

sauce alsacienne (chaude). Pour gibiers. — 50 g de beurre, 3 échalotes, 2 cuillerées à soupe de farine, un petit bol de bouillon, un demi-verre de vin blanc, un cornichon haché, un bouquet garni et une partie de la marinade du gibier. Hacher les échalotes très finement, les faire dorer dans le beurre avec la farine, mouiller avec le bouillon et ajouter le vin blanc, le bouquet garni, le cornichon haché et le restant de la marinade, passée.
Laisser mijoter aussi doucement que possible.

sauce à l'anis (chaude). Pour venaison. — 2 morceaux de sucre, 3 cuillerées de vinaigre, un verre de vin blanc, une cuillerée à café d'anis vert et 2 verres de *fond de veau* * très réduit. Faire un caramel avec le vinaigre et le sucre, mouiller avec le vin blanc, ajouter l'anis, faire prendre un bouillon et passer. Faire réduire le vin des deux tiers, lui ajouter le fond de veau, laisser bouillir les deux préparations ensemble pendant quelques minutes et passer.

sauce à l'anisette (froide). Pour homards. — 125 g de crevettes décortiquées, 4 cuillerées à soupe d'huile, 2 cuillerées de vinaigre, une cuillerée à café de moutarde, le jus d'un citron, un petit verre à liqueur d'anisette, une cuillerée à café de fines herbes hachées, sel et poivre. Broyer les crevettes au mortier et y ajouter les ingrédients indiqués en battant avec une fourchette.

sauce aurore (chaude). Pour viandes blanches, œufs et poissons. — 100 g de beurre, un foie de volaille, une tasse de jus de viande, un verre de vin blanc sec, 2 cuillerées d'extrait de tomate, sel, poivre et persil haché. Faire revenir au beurre le foie, haché et pilé, ajouter le jus de viande, le sel, le poivre et le persil. Mouiller avec le vin blanc, ajouter la tomate et laisser mijoter 5 minutes. Retirer du feu, ajouter le reste du beurre en petits morceaux.

sauce banquière (chaude). Pour œufs, volailles, abats de boucherie et vol-au-vent. — Préparer une *sauce suprême**, lui ajouter un demi-verre de madère et 2 cuillerées à soupe de truffes hachées.

sauce bâtarde (chaude). Pour viandes blanches et légumes. — 130 g de beurre, 30 g de farine, un jaune d'œuf, quelques gouttes de citron. Faire fondre du beurre, y mêler la farine et délier peu à peu avec une tasse d'eau bouillante salée ; travailler au fouet, éloigner du feu, lier avec le jaune d'œuf et le restant du beurre en petits morceaux, et aciduler avec du jus de citron.

sauce béarnaise (chaude). Pour viandes grillées ou rôties, langoustes et poissons. — Un verre de vin blanc sec, un demi-verre de vinaigre, 3 échalotes, 10 feuilles d'estragon, 2 jaunes d'œufs, 100 g de beurre, 2 ou 3 petits piments rouges secs, un citron, sel, poivre et persil haché. Hacher les échalotes et l'estragon, les mêler au vin et au vinaigre, et faire réduire des deux tiers. Mettre au bain-marie, dans un bol, les jaunes d'œufs, le sel, le poivre et les piments, réduits en poudre. Battre, ajouter la réduction d'échalotes et d'estragon passée en montant comme une mayonnaise, en incorporant peu à peu le restant du beurre. Ajouter le persil en dernier.

sauce Béchamel (chaude). Pour œufs, viandes blanches, légumes, champignons, poissons. — 60 g de beurre, 2 cuillerées de farine, un grand bol de lait, sel et poivre blanc. Faire fondre le beurre, y ajouter la farine et faire cuire 2 minutes en tournant sans laisser prendre couleur. Verser doucement le lait bouillant dessus sans cesser de tourner avec la cuiller en bois. Laisser mijoter une dizaine de minutes, saler et poivrer.

sauce Bercy (chaude). Pour entre-côtes et poissons. — Une cuillerée à soupe d'échalotes hachées, 1 décilitre de vin blanc sec, 1 décilitre de fumet de poisson, 2 décilitres de *velouté maigre*, 50 g de beurre et une cuillerée de persil haché. Etuver doucement l'échalote dans le beurre sans laisser colorer, mouiller avec le vin blanc et le fumet de poisson, laisser réduire de moitié, ajouter le velouté et laisser encore bouillir quelques instants. Ajouter hors du feu le restant du beurre et le persil.

sauce beurre noir (chaude). Pour cervelles, ris et raies. — Mettre en plein feu un gros morceau de beurre, des branches de persil, du sel et du poivre. Lorsque beurre et persil sont devenus dorés, éloigner du feu, laisser un peu tomber la chaleur et verser un filet de vinaigre; réchauffer et servir.

sauce bigarade (chaude). Pour canards ou canetons rôtis. — 2 morceaux de sucre, une forte cuillerée de vinaigre, une tasse de jus de rôti de veau, une orange et un citron. Mettre dans une petite casserole le sucre et le vinaigre, et faire caraméliser; mouiller avec le jus du caneton et le jus de veau, ajouter le jus de l'orange et quelques gouttes de citron, passer et faire réduire. Au moment de servir ajouter à la sauce le zeste de l'orange, prélevé très finement, et un peu du zeste du citron, les deux blanchis à l'eau bouillante et égouttés.

sauce blanche (chaude). Pour champignons, poulets et poissons. — Faire un *roux blanc**, mouillé avec un bol d'eau, saler et poivrer. Laisser mijoter quelques minutes. Ajouter un bon morceau de beurre ou de la crème.

sauce blonde (chaude). Pour œufs, rognons, champignons. — Faire un *roux blond**, mouiller avec du bouillon et laisser mijoter quelques minutes.

sauce bordelaise blanche (chaude). Pour poissons. — 3 cèpes, un oignon, une gousse d'ail, une échalote, 3 cuillerées d'huile d'olive, un jaune d'œuf, une tasse de béchamel et un verre de vin blanc sec. Hacher les cèpes, l'oignon, l'échalote et l'ail, les faire cuire dans l'huile sans laisser roussir. Mouiller avec le vin blanc et un peu du bouillon de cuisson du poisson. Laisser mijoter quelques minutes et lier avec le jaune d'œuf et la béchamel.

sauce bordelaise rouge (chaude). Pour viandes de boucherie grillées. — Procéder comme ci-dessus, mais en laissant roussir l'oignon, l'ail et l'échalote, en les saupoudrant de farine, à laquelle on laisse prendre couleur et que l'on mouille avec du vin rouge au lieu de vin blanc (sans bouillon de cuisson de poisson ni béchamel).

sauce bourguignonne (chaude). Pour viandes rouges, volailles, œufs durs ou pochés. — Un demi-litre de vin de Bourgogne rouge, 2 carottes, un oignon, une gousse d'ail, un bouquet de thym, un éclat de laurier, 50 g de beurre, sel et poivre. Mettre les carottes, coupées en rondelles, et les assaisonnements dans le vin, faire réduire d'un tiers, passer et lier avec le beurre.

sauce bourguignonne (chaude). Pour poissons. — 60 g de beurre, une grosse tête de poisson ou plusieurs

petites, un demi-litre de Bourgogne rouge, 2 oignons, persil, thym, éclat de laurier, sel, poivre et quelques champignons. Faire bouillir ensemble tous les ingrédients indiqués jusqu'à ce qu'il ne reste plus qu'un quart de litre de vin, passer et lier avec le beurre, manié avec une cuillerée à café de fécule.

sauce brune (chaude). Pour servir de base à des sauces composées. — 60 g de beurre, une cuillerée à soupe de farine, un bol de bouillon, sel et poivre. Faire un *roux** brun avec les éléments indiqués, le mouiller avec le bouillon et laisser mijoter une dizaine de minutes.

sauce aux câpres (chaude). Pour choux-fleurs et poissons au court-bouillon. — 80 g de beurre, une forte cuillerée de farine, un bol d'eau, sel, poivre et 2 cuillerées de câpres. Faire cuire la farine dans la moitié du beurre sans laisser brunir, mouiller doucement avec l'eau chaude, en tournant, saler, poivrer et laisser mijoter 10 minutes. Ajouter le restant du beurre et les câpres.

sauce Cardinal (chaude). Pour poissons et œufs. — 1 décilitre de *fumet de poisson**, 2 décilitres de *velouté maigre** réduit, 1 décilitre de crème fraîche, 50 g de *beurre de homard**, une cuillerée à soupe de truffes hachées, sel et poivre. Mêler le fumet de poisson, le velouté et la crème, et laisser mijoter très doucement sans laisser bouillir. Ajouter hors du feu le beurre de homard et une pointe de poivre de Cayenne, passer et ajouter les truffes.

sauce au carry. Comme la *sauce indienne**.

sauce aux champignons blonde (chaude). Pour viandes blanches et œufs durs ou pochés. — 50 g de beurre, un demi-litre de crème fraîche, une cuillerée à soupe de fa-

rine, 125 g de petits champignons de couche frais ou en boîte, une gousse d'ail, sel et poivre blanc. Faire un *roux blanc** avec le beurre et la farine, le mouiller avec la crème, ajouter les champignons et l'ail, haché, laisser mijoter 10 minutes à feu très doux, saler et poivrer seulement au moment de servir.

sauce aux champignons brune (chaude). Pour viandes rouges et volailles. — 50 g de beurre, une cuillerée à soupe de farine, un bol de bon bouillon, 125 g de petits champignons de couche, sel et poivre. Faire un *roux brun** avec le beurre et la farine, le mouiller avec le bouillon versé peu à peu, saler, poivrer et laisser mijoter quelques minutes. Un peu avant de servir ajouter à la sauce les champignons, sautés dans du beurre, et laisser encore mijoter un instant.

sauce Chantilly (froide). Pour asperges et autres légumes servis froids. — Faire une sauce mayonnaise très serrée et lui ajouter au dernier moment même volume de crème fouettée très ferme.

sauce charcutière (chaude). Pour pièces de porc sautées ou grillées. — Une cuillerée de beurre, une cuillerée de farine, 2 cuillerées d'oignon haché, 2 décilitres de sauce *demi-glace**, 2 cornichons hachés et un peu de vinaigre des cornichons. Faire fondre l'oignon dans le beurre, saupoudrer de farine, laisser prendre légèrement couleur et mouiller avec la sauce demi-glace. Laisser bouillir quelques minutes et ajouter les cornichons et un peu de leur vinaigre.

sauce chasseur (chaude). Pour œufs, petites pièces de boucherie, volailles et gibiers. — 60 g de beurre, un jaune d'œuf, une tasse de jus de viande, un bol de bouillon, 2 cuillerées à soupe de purée de tomates, une carotte, 4 échalotes, une gousse d'ail, sel et poivre. Mettre dans une

casserole le bouillon, la carotte, coupée en rondelles, les échalotes, la gousse d'ail et le bouquet garni, et laisser cuire 15 minutes. Passer et remettre sur le feu avec le jus de viande et la purée de tomates. Saler, poivrer et lier au moment de servir avec le jaune d'œuf et le beurre.

sauce Chateaubriand (chaude). Pour viandes de boucherie grillées. — 1 décilitre de vin blanc sec, une cuillerée à soupe d'échalotes hachées, 2 décilitres de sauce demi-glace, 100 g de beurre, une cuillerée à soupe d'estragon haché, sel, poivre de Cayenne et jus de citron. Mettre les échalotes dans le vin, faire réduire des deux tiers, saler, poivrer et ajouter la sauce demi-glace. Eloigner du feu, ajouter le beurre en petits morceaux, l'estragon et le jus de citron.

sauce chaud-froid (froide). Pour masquer membres et filets de volaille et de gibier à plume. — Un abattis de volaille, 150 g de lard fumé en dés, 200 g de jarret de veau, un pied de veau coupé en deux, quelques couennes de lard, 2 belles carottes et 2 oignons coupés en rondelles, un bouquet garni, 2 gousses d'ail, un clou de girofle, une pincée de poudre des quatre épices, 2 cuillerées à soupe de farine, 3 cuillerées à soupe de madère, 2 cuillerées à soupe de crème fraîche, 60 g de beurre, 2 jaunes d'œufs, sel et poivre. Mettre au fond d'une grande cocotte les oignons coupés en rondelles et poser dessus tous les ingrédients indiqués, excepté le beurre, la farine, la crème, le jaune d'œuf et le madère. Mouiller avec une petite louche d'eau, couvrir et laisser suer à feu vif jusqu'à ce que tout ce qu'on a mis dans la cocotte commence à attacher. Diminuer alors le feu et laisser prendre couleur sans toucher. Dégraisser en penchant la cocotte, verser une louche d'eau chaude, couvrir et laisser bouillir 5 minutes.

Ajouter 2 litres d'eau bouillante et faire cuire doucement pendant 3 heures. Eloigner du feu, laisser reposer, dégraisser et passer le jus dans une passoire recouverte d'une mousseline. Le lier avec le beurre, manié de farine, et travailler quelques temps sur le feu jusqu'à ce que la sauce masque légèrement la cuiller avec laquelle on tourne la préparation. Retirer du feu, ajouter le madère, lier avec le jaune d'œuf et mettre à refroidir. On se sert de cette sauce avant qu'elle soit complètement prise pour masquer un à un des membres et des filets de volaille ou de gibier à plume.

sauce chaud-froid pour poissons. 4 décilitres de sauce demi-glace, 2 décilitres de fumet de poisson*, 4 décilitres de gelée d'aspic* pour poisson, 2 cuillerées à soupe de madère. Mettre sur le feu la sauce demi-glace et le fumet de poisson, et faire réduire d'un bon tiers en ajoutant la gelée peu à peu. Retirer du feu, parfumer avec le madère et passer à la mousseline.

sauce chevreuil (chaude). Pour pièces de boucherie et venaison. — Réduire d'un tiers une sauce poivrade*, en lui ajoutant pendant cette réduction quelques cuillerées de vin rouge. Relever d'un peu de poivre de Cayenne et passer à l'étamine.

sauce Chivry (chaude). Pour œufs et volailles. — Une forte cuillerée à soupe d'échalotes hachées, une cuillerée de cerfeuil et estragon hachés, 1 décilitre de vin blanc, 2 décilitres de velouté de volaille*, 1 décilitre de fond blanc* et 2 cuillerées à soupe de beurre printanier*. Faire bouillir les échalotes, le cerfeuil et l'estragon dans le vin jusqu'à réduction de moitié, ajouter le velouté de volaille et le fond blanc, et faire encore réduire d'un tiers. Lier avec le beurre printanier.

sauce Chivry (chaude). Pour poissons grillés. — Procéder comme ci-dessus, en remplaçant le velouté de volaille par du *velouté maigre** et le fond blanc par du *fumet de poisson**.

sauce Choron (chaude). Pour viandes de boucherie grillées ou sautées. — Ajouter en dernière minute 2 cuillerées de purée de tomates très serrée à de la sauce béarnaise.

sauce Colbert (chaude). Pour viandes et poissons grillés, et pour légumes. — 4 cuillerées à soupe de jus de rôti, 125 g de beurre, une pincée de muscade râpée, une pincée de poivre de Cayenne, une cuillerée à soupe de persil haché, une cuillerée à soupe de madère et le jus d'un demi-citron. Faire chauffer le jus, l'éloigner du feu, lier avec le beurre, ajouter muscade et poivre en *vannant**, puis le persil et le jus de citron.

sauce crapaudine (chaude). Pour volailles grillées. — Un verre de vinaigre, 3 échalotes et une gousse d'ail hachées, le jus d'un citron, une tasse de jus de viande, du poivre de Cayenne et un peu de persil haché. Faire réduire ensemble le vinaigre, les échalotes et l'ail. Passer la réduction et y ajouter le jus de viande, le jus de citron, le sel, le poivre et le persil.

sauce à la crème (chaude). Pour œufs et légumes. — 50 g de beurre, 2 cuillerées de farine, 3 cuillerées de crème fraîche, un jaune d'œuf, une pincée de sel et une de poivre. Faire fondre sur le feu le beurre et la farine sans laisser prendre couleur. Mouiller doucement, en tournant, avec un bol d'eau chaude, saler, poivrer, et laisser bouillir 5 minutes; ajouter la crème hors du feu et lier avec le jaune d'œuf.

sauce crevettes (chaude). Pour poissons. — 70 g de beurre, 125 g de crevettes, un verre de vin blanc sec,

un verre de jus de viande, un verre de bouillon et 2 jaunes d'œufs cuits durs. Faire fondre la moitié du beurre et la farine sans laisser prendre couleur. Mouiller avec le bouillon, le vin et le jus de viande, et laisser mijoter au coin du feu. Mêler le restant du beurre aux crevettes, épluchées, et ajouter à la sauce au moment de servir.

sauce demi-glace (chaude). Pour rôtis. — 50 g de beurre, une forte cuillerée de farine, un bol de bouillon, 2 cuillerées à soupe de *glace de viande** et 2 de madère. Faire un roux brun avec le beurre et la farine, le mouiller avec le bouillon et laisser cuire 10 minutes; passer et ajouter la glace de viande et le madère.

sauce à la diable (chaude). Pour volailles et gibiers. — Un bol de *sauce demi-glace**, 3 cuillerées à soupe de purée de tomates très serrée ou de concentré en boîte, une cuillerée rase de persil haché, une pincée de poivre de Cayenne et 60 g de beurre. Ajouter la purée de tomates à la sauce demi-glace, poivrer et lier avec le beurre, manié de persil.

sauce duxelles (chaude). Pour œufs, menues pièces de boucherie, poissons et volailles. — Déglacer d'un demi-litre de vin blanc 2 dl de champignons hachés revenus au beurre. Faire réduire, mouiller d'un dl et demi de sauce demi-glace et d'un dl de purée de tomates. Laisser bouillir quelques instants et ajouter du persil haché.

sauce aux échalotes (appelée aussi *mignonnette**) [froide]. Pour huîtres et coquillages crus. — Vinaigre additionné d'échalotes hachées très finement et de poivre fraîchement moulu.

sauce espagnole (chaude). Pour viandes rôties. — 60 g de beurre, 2 cuillerées de farine, un demi-litre de bouillon de veau ou de poule, une

cuillerée à soupe de *glace de viande** ou une tasse de jus de rôti de veau. Faire un roux blond avec le beurre et la farine, le mouiller avec le bouillon, laisser mijoter longuement pour une réduction de moitié, passer et ajouter le jus de rôti ou la glace de viande. *Nota.* — La sauce espagnole est aussi appelée *sauce mère* parce qu'elle sert de base à la confection d'un grand nombre d'autres sauces.

sauce financière (chaude). Pour ris de veau, volailles, timbales, coquilles Saint-Jacques et vol-au-vent. — 60 g de beurre, 2 cuillerées à soupe de farine, 125 g de champignons de couche, 2 truffes, un demi-verre de madère, une tasse de jus de volaille, un bol de bouillon de poule, le jus d'un demi-citron. Faire légèrement dorer la farine dans le beurre. Mouiller avec le bouillon, ajouter les champignons et les truffes, émincés, puis le jus et laisser mijoter 20 minutes. Ajouter le jus de citron. Lorsque la financière est utilisée pour vol-au-vent, timbales ou bouchées à la reine, lui ajouter des crêtes, rognons et foies de volailles, des petites *quenelles**, des morceaux de ris de veau et de cervelle.

sauce aux fines herbes (chaude). Pour poissons. — 50 g de beurre, 2 cuillerées de farine, un verre de vin blanc, 2 verres de court-bouillon de cuisson du poisson, passé, une cuillerée à soupe de persil, cerfeuil et estragon hachés. Faire légèrement dorer la farine dans le beurre, délier avec le vin blanc et le court-bouillon, laisser mijoter 10 minutes et ajouter les fines herbes.

sauce friande (chaude). Pour viandes rôties et ris de veau. — 50 g de beurre, 2 cuillerées à soupe de farine, un bol de bouillon, un verre de vin blanc sec, 2 échalotes, un petit piment rouge, 3 oignons, un bouquet garni, un peu de persil haché,

du jus de citron. Faire un roux blond avec le beurre, la farine, le bouillon et le vin. Saler, poivrer et ajouter le bouquet garni, les oignons, les échalotes et le piment. Laisser cuire doucement pendant 20 minutes, passer et ajouter le persil et le jus de citron.

sauce genevoise (chaude). Pour saumons et truites. — 150 g de beurre, 2 carottes, 2 oignons, une branche de céleri, une branchette de thym, un éclat de laurier, quelques branches de persil, 6 décilitres de bon vin rouge, 3 décilitres de *sauce espagnole** maigre, une cuiller à café d'essence d'anchois. Faire revenir doucement dans la moitié du beurre les carottes, les oignons et le céleri, émincés. Ajouter la tête du saumon ou des truites, le thym, le laurier et le persil, saler, poivrer et faire étuver pendant un quart d'heure à couvert. Mouiller avec le vin et laisser réduire de moitié. Ajouter la sauce espagnole et laisser mijoter une heure. *Dépouiller** de temps en temps. Passer au tamis fin et lier en dernière minute avec le restant du beurre et l'essence d'anchois. Cette sauce doit être très noire et luisante.

sauce grand veneur (chaude). Pour venaison. — Ajouter à de la *sauce poivrade** le jus de cuisson de la pièce de venaison, passer et ajouter 5 grains de poivre écrasés et une cuillerée à soupe de gelée de groseille.

sauce gribiche (pour poissons et crustacés froids). Jaunes d'œufs durs écrasés en pâte montés à l'huile comme une mayonnaise. Condimenter de moutarde, vinaigre, câpres et cornichons hachés et au choix de persil, cerfeuil, estragon. Avant de servir, ajouter les blancs durs, hachés en fins morceaux.

sauce aux groseilles à maquereau (chaude). Pour poissons. — 300 g de groseilles à maquereau vertes, un verre de bouillon, un verre

de jus de viande et une cuillerée à café de fécule. Faire blanchir les groseilles dans de l'eau bouillante, les retirer dès qu'elles s'écrasent sous le doigt, les faire chauffer dans le jus de viande, mêlé au bouillon, et lier avec la fécule.

sauce hollandaise (froide). Pour viandes et poissons. — 150 g de beurre, 3 jaunes d'œufs, sel, poivre et jus de citron. Mettre dans un bol, au bain-marie, les jaunes d'œufs, du sel et du poivre, tourner avec une cuiller en bois en ajoutant peu à peu le beurre en morceaux, monter comme une mayonnaise et terminer par le jus de citron.

sauce homard (froide). Pour crustacés et poissons. — Additionner 2 décilitres de *sauce au vin blanc** de 2 cuillerées à soupe de *beurre de homard**, relever d'une pointe de poivre de Cayenne, passer à l'étamine et ajouter au dernier moment une cuillerée à soupe de chair de homard finement hachée.

sauce aux huîtres (chaude). Pour viandes ou poissons grillés. — Faire pocher 8 huîtres, débarrassées de leurs coquilles, dans leur eau et les égoutter. Faire réduire l'eau du pochage de moitié, l'ajouter à 2 décilitres de *sauce normande**, remettre les huîtres et faire chauffer ensemble pendant 1 minute.

sauce indienne ou **au carry** (chaude). Pour petites pièces de boucherie, œufs, riz, volailles. — Faire doucement étuver au beurre 100 g d'oignons hachés et saupoudrer d'une cuillerée à café de poudre de carry (poudre indienne) et d'une pincée de poudre des quatre épices. Ajouter une cuillerée de farine, faire légèrement colorer, mouiller avec 4 décilitres de vin blanc sec (ou 3 décilitres de vin blanc et 1 décilitre de lait de noix de coco) et laisser cuire à petit feu pendant 30 minutes. Passer à l'étamine, faire réchauffer et ajouter 4 cuillerées à soupe de crème fraîche et un filet de citron.

sauce italienne (chaude). Pour petites pièces de boucherie et volailles. — Préparer 2 décilitres de *sauce duxelles** et lui ajouter au dernier moment une cuillerée à soupe de jambon maigre cuit, coupé en très petits dés ou haché et une cuillerée de persil, de cerfeuil et d'estragon hachés.

sauce italienne (chaude). Pour poissons grillés. — Comme ci-dessus, mais en supprimant le jambon.

sauce ivoire (chaude). Pour volailles et œufs durs ou pochés. — 150 g de noix de veau, les abattis d'une volaille, 125 g de jambon cru, 125 g de lard de poitrine, 40 g de beurre, 2 carottes, 2 oignons, 125 g de champignons, un verre de crème fraîche et un peu de persil. Faire fondre au beurre le veau, le jambon, le lard, les carottes et les oignons, coupés en dés. Laisser cuire quelques minutes sans prendre couleur, ajouter les abattis, un bouquet de persil et les champignons. Couvrir d'eau tiède, saler, poivrer et laisser cuire 1 heure. Passer au tamis fin, dégraisser et lier avec la crème.

sauce Joinville (chaude). Pour poissons. — Ajouter 2 cuillerées à soupe de truffes hachées à de la *sauce aux crevettes**.

sauce lyonnaise (chaude). Pour petites pièces de boucherie. — 50 g de beurre, un gros oignon, une demi-cuillerée à soupe de persil haché, une cuillerée de vinaigre, 2 cuillerées de vin blanc et un bol de *sauce demi-glace**. Faire revenir l'oignon, émincé, dans le beurre, ajouter le vin et le vinaigre, faire réduire aux deux tiers, saler, poivrer, ajouter la sauce demi-glace, faire bouillir 5 minutes et saupoudrer de persil haché.

sauce madère (chaude). Pour petites pièces de boucherie. — 12 petits oignons, 125 g de champignons de couche, 50 g de beurre, 2 cuillerées de farine, un bol de bouillon, un verre de madère, sel et bouquet garni. Faire dorer les oignons dans le beurre, les retirer, mettre la farine à leur place et faire un roux brun mouillé avec le bouillon; ajouter le madère et les champignons, saler, poivrer, remettre les oignons et faire cuire un quart d'heure.

sauce maître d'hôtel (chaude). Pour poissons, choux-fleurs, pommes de terre. — Faire fondre dans un bol, au bain-marie, un gros morceau de beurre, du sel, du poivre et du persil haché.

sauce maltaise. Pour légumes bouillis. — *Sauce hollandaise** assaisonnée du jus d'une orange sanguine et d'une petite cuillerée de zeste d'orange finement haché.

sauce Marengo (chaude). Pour poulets, porc et veau. — 50 g de beurre, une cuillerée à soupe d'huile d'olive, 150 g de champignons, une cuillerée à soupe d'échalotes hachées avec une gousse d'ail, une cuillerée à soupe de cerfeuil et d'estragon hachés, 2 cuillerées de purée de tomates, un verre de jus de viande, un verre de bouillon, un verre de vin blanc sec. Faire sauter la moitié des champignons, émincés, dans le beurre et l'huile. Mouiller avec le vin et laisser réduire un peu. Ajouter le bouillon, le jus de viande, le restant de champignons entiers et la purée de tomates. Laisser mijoter quelques minutes et ajouter le cerfeuil et l'estragon hachés.

sauce marinière (chaude). Pour poissons, moules et vol-au-vent. — *Sauce Bercy** montée avec eau de cuisson des moules et liée en dernier lieu avec un jaune d'œuf.

sauce matelote (chaude). Pour anguilles et œufs durs ou pochés. — 2 carottes, 2 oignons, une branche de céleri, du thym, un éclat de laurier, du persil, 150 g de beurre, une gousse d'ail, 5 décilitres de vin rouge, 3 décilitres de *sauce espagnole** maigre, quelques gouttes d'essence d'anchois et 150 g de champignons. Faire doucement revenir dans le tiers du beurre les carottes, les oignons et le céleri, émincés, mouiller avec le vin, ajouter le thym, le laurier, l'ail et les champignons. Faire réduire de moitié, ajouter la sauce espagnole, passer à l'étamine, laisser bouillir 15 minutes et ajouter hors du feu le restant du beurre, l'essence d'anchois et une pointe de poivre de Cayenne.

sauce mayonnaise (froide). Pour mets froids. — Un jaune d'œuf, un petit bol d'huile, un filet de vinaigre, sel et poivre. Mettre dans un bol épais et lourd le jaune d'œuf et la valeur d'une cuiller à café de blanc d'œuf. Monter la sauce au fouet en ajoutant l'huile d'abord goutte à goutte, puis en fin filet. Lorsque toute l'huile est épuisée et que la sauce est bien ferme, y ajouter un filet de vinaigre ou de jus de citron, du sel et du poivre.

sauce menthe (froide). Pour viandes rouges grillées ou rôties. — 5 feuilles de menthe verte fraîche, un petit bol de bouillon, 2 cuillerées à soupe de vinaigre. Hacher la menthe, la mettre dans la saucière, verser le bouillon bouillant dessus, laisser infuser 10 minutes et ajouter le vinaigre et une pincée de sucre en poudre.

sauce milanaise (chaude). Pour œufs, viandes blanches et légumes. — 100 g de jambon en dés, 100 g de champignons émincés, 4 tranches de citron, un éclat de laurier, une échalote, un demi-clou de girofle, du sel, du poivre et 2 cuillerées d'huile. Faire cuire doucement tous ces éléments

ensemble pendant un quart d'heure, ajouter 2 verres de roux brun et un verre de vin blanc, et laisser encore mijoter 10 minutes.

sauce Mornay (chaude). Pour poissons, jambons, œufs, légumes. — 50 g de beurre, 2 cuillerées de farine, un bol de lait, 75 g de râpé, 75 g de champignons, sel et poivre. Faire une *sauce blanche** avec la farine, le beurre et le lait, saler, poivrer, puis incorporer les champignons, émincés, et le gruyère râpé, et laisser mijoter doucement.

sauce mousseline (chaude). Pour poissons, œufs et choux-fleurs.—125 g de beurre, 2 jaunes d'œufs, le jus d'un demi-citron, 3 cuillerées à soupe de crème fraîche, une cuillerée à café de fécule de riz ou de Maïzéna, sel et poivre. Mettre dans un bol, au bain-marie, les jaunes d'œufs, du poivre, du sel et la fécule. Tourner avec une cuiller en bois en ajoutant le jus de citron, puis le beurre peu à peu en montant comme une mayonnaise. Ajouter la crème fouettée et mêler.

sauce moutarde (chaude). Pour harengs grillés. — 200 g de beurre, 2 cuillerées à soupe de moutarde de Dijon et une cuillerée de vinaigre. Mettre dans un bol, au bain-marie, la moutarde, y incorporer le beurre petit à petit en tournant comme pour une mayonnaise et ajouter le vinaigre.

sauce moutarde (froide). Pour céleris ou viandes froides. — Additionner à de la moutarde de Dijon deux fois son volume de crème fraîche, ajouter un filet de citron et battre au fouet. On peut aussi monter la sauce comme une mayonnaise en remplaçant le jaune d'œuf par de la moutarde.

sauce Nantua (chaude). Pour poissons et crustacés. — 6 écrevisses, 60 g de beurre, 2 cuillerées de farine, un bol de lait, sel et poivre blanc. Préparer une *sauce blanche** avec le beurre, la farine et le lait, saler, poivrer et laisser mijoter 5 minutes. Au moment de servir ajouter les chairs des écrevisses, cuites, décortiquées et coupées en petits morceaux.

sauce normande (chaude). Pour poissons. — 12 huîtres, un verre de court-bouillon du poisson, 2 jaunes d'œufs, 4 cuillerées à soupe de crème fraîche, 125 g de champignons de couche, 50 g de beurre, une pincée de poivre blanc et une pincée de poudre des quatre épices. Faire blanchir les champignons pendant 10 minutes dans très peu d'eau bouillante salée, faire cuire les huîtres, débarrassées de leurs coquilles, dans une casserole avec leur eau et ne leur laisser prendre qu'un bouillon. Retirer les huîtres et les tenir au chaud. Mettre dans une casserole l'eau ayant servi à blanchir les champignons, le verre de court-bouillon et l'eau de pochage des huîtres, soigneusement décantée. Faire réduire d'un tiers, lier avec les jaunes d'œufs et la crème, et ajouter le beurre en petits morceaux. Les champignons et les huîtres se servent en garniture autour du poisson.

sauce pauvre homme (chaude). Pour viandes de desserte. — Une cuillerée à soupe d'échalotes hachées, une cuillerée à soupe de persil haché, une cuillerée à soupe de vinaigre et un bol de bouillon. Mettre les échalotes et le persil à cuire pendant un quart d'heure dans le bouillon et ajouter le vinaigre au moment de servir.

sauce Périgueux (chaude). Pour viandes et volailles. — 40 g de beurre, 125 g de lard de poitrine maigre, 125 g de jambon fumé, une cuillerée à soupe de farine, un verre de vin blanc sec, 2 cuillerées à soupe de madère, une tasse de jus de viande, 2 truffes, sel et poivre. Faire revenir dans le beurre le lard et le jambon, coupés en dés. Ajouter la farine, faire

légèrement roussir et mouiller avec le vin blanc et le madère. Ajouter les truffes, coupées en rondelles, au bout de quelques minutes, saler, poivrer et laisser mijoter à très petit feu.

sauce piquante (chaude). Pour réchauffer les viandes de desserte. — *Sauce brune** dans laquelle on ajoute 3 cornichons (plus ou moins selon leur grosseur), des échalotes émincés, et une cuillerée à soupe du vinaigre des cornichons. Laisser mijoter 10 minutes et placer les tranches de viande dedans pour les faire réchauffer sans laisser bouillir.

sauce poulette (chaude). Pour volailles, veau et tripes. — 60 g de beurre, 2 cuillerées à soupe de farine, 125 g de champignons de couche, 125 g de petits oignons blancs, un jaune d'œuf, sel et poivre. Faire une *sauce blanche** avec le beurre, la farine et un bol d'eau chaude. Saler, poivrer, ajouter les oignons et les champignons, et faire cuire doucement pendant 20 minutes. Lier au moment de servir avec le jaune d'œuf.

sauce poivrade (chaude). Pour viandes rouges et venaison. — Un demi-verre de vinaigre, poivre, thym, une grosse carotte et un gros oignon coupés en morceaux, 5 échalotes hachées et un petit bol de *sauce brune** mouillée au vin blanc. Mettre le vinaigre dans une petite casserole avec carotte, oignon, échalotes, thym, sel et poivre. Faire réduire de moitié, passer, ajouter à la sauce brune et laisser mijoter ensemble pendant 10 minutes.

sauce ravigote (chaude). Pour viandes de desserte. — 100 g de beurre, un oignon émincé, une gousse d'ail, une échalote, un verre de chablis, une cuillerée à soupe de consommé réduit, un cornichon, une cuillerée à soupe de câpres, quelques racines de persil et feuilles d'estragon, un bouquet garni, une pincée de mus-

cade, 2 cuillerées de *sauce espagnole** et une cuillerée de moutarde. Faire étuver l'oignon dans la moitié du beurre, ajouter le chablis et les aromates indiqués, et faire mijoter pendant 20 minutes. Ajouter la sauce espagnole bouillante et passer. Lier avec la moutarde et le restant du beurre.

sauce rémoulade (froide). Pour céleris-raves et œufs durs. — Un jaune d'œuf, 6 cuillerées d'huile d'olive, une cuillerée de vinaigre, une cuillerée à café de moutarde, une gousse d'ail, sel et poivre. Travailler ensemble le jaune d'œuf et la moutarde, verser peu à peu l'huile dessus comme pour faire une mayonnaise, ajouter le vinaigre et l'ail, haché finement, saler, poivrer et fouetter avant de servir.

sauce Robert (chaude). Pour viandes de desserte et côtelettes de porc. — *Sauce piquante** à laquelle on ajoute au dernier moment un peu de purée de tomates et de moutarde de Dijon.

sauce rouilleuse ou **sauce au sang.** Sauce de cuisson d'un poulet, d'un canard ou d'un lapin dans laquelle on délaye au dernier moment le sang de l'animal en préparation. (V. *poulet au sang ou sauce rouilleuse.*)

sauce rouennaise (chaude). Pour canards et gibiers. — 50 g de beurre, 2 cuillerées de farine, un bol de bouillon, un verre de madère, 4 cuillerées à soupe de purée de tomates, une cuillerée à café de moutarde, un verre de sang du canard ou du gibier, sel, poivre, une pincée de poudre de quatre épices. Faire roussir la farine dans le beurre, délier avec le bouillon et le madère, saler, poivrer et ajouter la purée de tomates et la poudre des quatre épices. Laisser mijoter une demi-heure et lier avec la moutarde et le sang du gibier.

sauce Sainte-Menehould (chaude). Pour pieds de porc. — 50 g de beurre, une cuillerée à soupe d'oignon haché, sel, poivre, thym émietté, une pincée de poudre de laurier, un verre de vin blanc sec, une cuillerée à soupe de vinaigre, 2 cuillerées de *demi-glace**, 2 cornichons hachés, une cuillerée de persil et de cerfeuil hachés. Faire fondre l'oignon et l'ail dans le beurre, saler, poivrer et ajouter thym et laurier. Déglacer avec le vin blanc et le vinaigre, faire réduire et ajouter la sauce demi-glace. Faire prendre quelques bouillons, passer et ajouter la moutarde, les cornichons, le persil et le cerfeuil, ainsi qu'une pointe de poivre de Cayenne.

sauce au sang. V. *sauce rouilleuse.*

sauce salmis (chaude). Pour enrobage des volailles et gibiers à plume traités en *salmis**. — Mettre dans une sauteuse la carcasse broyée, la peau et les parures du volatile, faire revenir au beurre et mouiller avec le fond de cuisson de la pièce, déglacé au vin blanc. Faire bouillir quelques minutes, passer d'abord dans une passoire pour enlever les os, puis dans une fine mousseline. Faire réduire, lier avec un morceau de beurre et verser sur les membres de la volaille ou du gibier rangés dans la sauteuse. Faire chauffer sans bouillir et dresser dans un plat creux. Entourer de croûtons frits et tartinés de *farce à gratin**.

sauce Soubise. Comme la purée d'*oignons** Soubise, tenue plus claire.

sauces sucrées aux abricots ou **autres fruits.** Marmelade d'abricots ou de fruits frais passés au tamis et allongés de rhum, de kirsch ou de marasquin, servant à arroser certains entremets.

sauce suprême (chaude). Pour œufs, volailles, abats et légumes. — Faire une *sauce blanche** mouillée avec du bouillon de poule, y ajouter 125 g de champignons de couche émincés, laisser mijoter 10 minutes et lier avec une tasse de crème fraîche.

sauce tartare (froide). Pour viandes grillées et poissons. — 2 jaunes d'œufs cuits durs, une cuillerée à soupe de ciboulette en purée, un petit bol d'huile, une cuillerée de vinaigre, sel et poivre. Mettre les jaunes, écrasés, dans un bol avec la purée de ciboulette et monter avec un fouet en ajoutant l'huile peu à peu comme pour une mayonnaise. Saler et poivrer.

sauce tomate (chaude ou froide). Pour tous emplois. — 1 kg de tomates, un gros oignon, 4 gousses d'ail, persil, thym, laurier, sel et poivre. Mettre tout ensemble sur le feu, les tomates coupées en quartiers, et faire cuire 30 minutes sans eau. Passer au tamis, remettre sur le feu un quart d'heure pour obtenir la consistance voulue. Ajouter un morceau de beurre au moment de servir.

sauce venaison (chaude). V. *sauce grand veneur.*

sauce Véron (chaude). Pour poissons. — Préparer une réduction avec échalotes et estragon comme pour une *sauce béarnaise**, mouiller avec 2 décilitres de *sauce normande** et 2 cuillerées à soupe de *fumet de poisson** très réduit, relevé d'une pointe de poivre de Cayenne, passer à l'étamine et ajouter une cuillerée de cerfeuil et d'estragon hachés.

sauce Villeroi (faite à chaud et employée tiède). Pour napper les articles frits à la Villeroi. — Etendre 2 décilitres de *sauce allemande** de 4 cuillerées de *fond blanc** et d'une cuillerée de *fumet de champignons**, faire réduire jusqu'à ce que le mélange nappe entièrement la spatule. *Vanner** pendant le refroidissement et employer tiède. Selon les indications données aux recettes, on complète la

sauce Villeroi par de l'essence ou *fumet de truffes**, de la purée de tomates ou de la purée *Soubise**.

sauce au vin blanc (chaude). Pour poissons. — Une cuillerée de farine, un verre de bouillon, un demi-verre de vin blanc sec, 60 g de beurre, 60 g d'oignon haché et moutarde. Faire dorer l'oignon dans le beurre, ajouter la farine, laisser prendre légèrement couleur, mouiller avec le vin et le bouillon, saler, poivrer et laisser mijoter 15 minutes. Au moment de servir ajouter la moutarde, mêlée au vinaigre.

sauce vinaigrette (froide). Une cuillerée de vinaigre, 3 cuillerées d'huile, sel et poivre mêlés ensemble.

SAUCER, arroser de sauce.

SAUCISSES (charcuterie), viande de porc hachée entonnée dans des boyaux.

saucisse (chair à). 1 kg de viande de porc prise dans le cou ou l'épaule, 500 g de lard gras frais, 30 g de sel, 3 g de poivre en poudre, 3 g de poudre des quatre épices. Dénerver la viande, la couper en morceaux, ainsi que le lard, et passer dans la machine à hacher en assaisonnant à mesure avec sel, poivre et épices. Malaxer avec une spatule en bois et tenir au frais.

saucisses courtes et **saucisses longues.** Entonner la chair à saucisse dans des *menus de porc** pour les saucisses courtes, dans des boyaux de mouton pour les saucisses longues. Tourner plusieurs fois les extrémités des boyaux pour les fermer, puis former les chapelets de saucisses en tordant également les boyaux plusieurs fois sur eux-mêmes, tous les 10, 12 ou 15 cm selon la longueur que l'on désire donner aux saucisses.
Les *chipolatas* s'entonnent dans des boyaux de mouton comme les saucisses longues, mais en les tenant plus courtes de moitié ; les saucisses plates, ou *crépinettes*, ne sont pas entonnées dans des boyaux, mais entourées d'un morceau de crépine, membrane légère toute dentelée de graisse qui enveloppe les intestins du porc.

saucisses aux truffes ou **aux pistaches.** Ajouter à de la chair à saucisse 100 g de rognures de truffes ou 200 g de pistaches mondées et hachées, et laisser le mélange s'imprégner de leur parfum pendant 12 heures avant de l'entonner dans le boyau ou de l'entourer dans les morceaux de crépine.

SAUCISSONS. Les saucissons, contrairement aux saucisses, sont fabriqués pour être conservés longtemps. On les entonne dans les plus gros boyaux du porc ou dans des « chaudins » de bœuf. La chair dont on « embosse » (entonne) les saucissons varie suivant les espèces.

SAUGE, plante à saveur particulière, employée en cuisine pour aromatiser des farces et certains légumes : haricots verts, petits pois, fèves.

SAUMON, très gros poisson migrateur vivant dans la mer, mais venant frayer en eau douce. — Sa chair, très délicate, de couleur rosée, devient rouge en cuisant.
Entier ou en tronçons, le saumon est le plus souvent cuit dans un *court-bouillon* aromatisé. Il est servi *chaud* avec une *sauce maître d'hôtel**, une *sauce aux câpres**, une *sauce mousseline**, une *sauce Nantua** ou une *sauce ravigote**. On le sert froid avec une *sauce mayonnaise**, une *sauce tartare**, une *sauce verte** ou une *sauce moutarde**.
Le saumon se fait aussi braiser entier à court mouillement dans du *fumet de poisson** au vin blanc. Entier ou en gros tronçons, il se fait cuire à la

broche ou au four. Les darnes, ou tranches, de saumon sautées au beurre ou braisées sont servies avec les mêmes sauces que celles qui sont indiquées pour le saumon cuit au court-bouillon, servi chaud.

saumon (brochettes de). Enfiler les morceaux de saumon sur des brochettes en métal en les séparant de têtes ou de grosses lames de champignons passés au beurre. Assaisonner de sel et de poivre, arroser de beurre fondu et faire cuire sur le gril ou le barbecue à feu doux. Servir les brochettes entourées de demi-tranches de citron cannelées.

saumon (côtelettes de). Demi-darnes de saumon parées en forme de côtelettes, cuites au beurre et servies avec sauces et garnitures diverses.

saumon (côtelettes de) à l'américaine. Parées et cuites comme ci-dessus, les dresser en posant sur chacune d'elles une escalope de homard cuit à l'américaine et en garnissant le centre du plat d'un salpicon de homard nappé de *sauce américaine**.

saumon (darnes de) frites. Détailler le saumon en tranches minces, les tremper dans du lait, les égoutter, les saler, les poivrer, les fariner et les faire frire à grande friture. Dresser sur serviette et garnir de persil frit et de quartiers de citron.

saumon fumé (conserve). Mets très fin, se servant tel quel, avec du beurre.

saumon grillé. Couper le saumon en tranches, ou darnes, un peu épaisses, les saler, les poivrer, les badigeonner d'huile et les faire cuire sur le gril à chaleur douce. Servir avec une sauce pour poisson ou du citron.

saumon (soufflé de). Passer au tamis de la chair de saumon cuit au court-bouillon, mélanger à de la *béchamel** très serrée, liée avec des jaunes d'œufs. Ajouter les blancs battus en neige, verser la préparation dans un plat beurré et faite cuire au four.

SAUMONÉ, qui a la couleur du saumon.

SAUMURE, solution salée, additionnée de sucre, de salpêtre et d'aromates, dans laquelle sont immergés les aliments destinés à être conservés par salaison.

SAUTER, faire cuire à feu vif, dans un corps gras, différents articles, que l'on fait « sauter » pour éviter qu'ils attachent.

SAUTÉS, divers articles (boucherie, volaille, gibier, poisson ou légumes) détaillés en morceaux et cuits dans du beurre, de la graisse ou de l'huile. — La différence entre les sautés et les ragoûts est que les premiers sont, une fois dorés, seulement mouillés avec leur fond de cuisson déglacé, alors que les seconds sont saupoudrés de farine avant d'être mouillés.

SAUTOIR ou **SAUTEUSE,** large casserole à fond épais et à bord peu élevé, servant à faire sauter viandes et légumes.

SAVARIN (pâtisserie), gâteau de pâte à *baba** cuit au four pendant 45 minutes dans un moule en forme de couronne dit « moule à savarin », refroidi, puis arrosé d'un sirop brûlant parfumé au rhum.

savarin à la crème. Savarin arrosé de sirop au kirsch ou au rhum et garni au centre de *crème pâtissière** mêlée à des marrons glacés écrasés.

SAVOIE (BISCUIT DE). V. *biscuit.*

SAVOYARDE (A LA), *omelette** aux pommes de terre et au gruyère

en lames. ‖ Pommes de terre émincées crues, mélangées à du gruyère râpé et du jus de viande, et cuites au four dans un plat en terre.

SCAROLE, variété de chicorée qui se consomme crue, en salade, ou cuite comme il est dit à *endives**.

SCORSONÈRE. V. *salsifis.*

SEL, chlorure de sodium. — Le sel est le plus important des condiments utilisés en cuisine et en conserves.

sel de céleri, sel fin aromatisé de céleri desséché réduit en poudre.

SELLE, partie de l'agneau, du chevreau ou du mouton, allant de la partie postérieure des dernières côtes aux gigots.

SEMOULE, granulés de céréales, principalement de blé, employés en cuisine pour la préparation des bouillies, potages et entremets.

SERPOLET, ou *thym sauvage,* plante aromatique très odorante, vivant à l'état naturel sur les terrains pauvres et les landes.

SINGER, saupoudrer de farine.

SIROP, solution concentrée de sucre dissous dans de l'eau ou du jus de fruits, préparée à chaud ou à froid.
Nota. — Les recettes des sirops de fruits sont données par ordre alphabétique : abricot, cerise, etc.

sirop (clarification d'un). On clarifie un sirop de sucre préparé à chaud en battant un blanc d'œuf par litre d'eau avant d'y mettre le sucre ; le blanc, en cuisant, forme une écume qui se charge de toutes les impuretés du sucre.

sirop (pèse-). V. *pèse-sirop.*

SOLE, poisson plat, considéré à juste titre comme l'un des meilleurs poissons. — Sa chair, ferme et blanche, très délicate, se détache aisément des arêtes et se prête à un très grand nombre de préparations.
Habillage. Vider la sole, l'ébarber, gratter la peau du ventre, côté blanc, enlever la peau grise, côté dos ; en faisant une incision à la queue, soulever un petit morceau de peau, le saisir avec un torchon et tirer vers soi en maintenant le bout de la queue de l'autre main. La peau s'enlève d'un seul coup jusqu'à la tête. Pour lever les filets, il suffit alors de faire une incision en suivant l'arête centrale, de glisser le couteau entre celle-ci et la chair, et de soulever le filet, qui se retire aisément.
On peut appliquer à la sole tous les modes d'apprêt indiqués pour la *barbue**, le *bar**, le *carrelet**, et la *limande**.
Les soles se préparent à la Bercy, à la bonne femme, à la bourguignonne, à la cancalaise, aux champignons, à la fermière, à la normande comme la *barbue**, à la meunière comme le *bar**, au gratin comme le *cabillaud**, à l'anglaise, à la Colbert, à l'espagnole comme le *merlan**, au vin blanc comme le *rouget**. Les filets de sole se préparent à l'anglaise, à la créole, à la dieppoise, à la florentine, à la Nantua, comme la *barbue**, à la Orly comme le *merlan**. On prépare aussi les filets de sole en coquilles, en beignets, en mousses, en mousselines, en paupiettes, en quenelles, en timbales et en vol-au-vent, comme il est indiqué pour les filets d'autres poissons.

SORBE, fruit du sorbier, qui ne devient comestible qu'après blettissement.

SORBET. V. *glace d'entremets.*

SORBETIÈRE. Récipient métallique uni ou cannelé dans lequel on verse les crèmes, glaces ou sorbets pour les faire congeler.

SOUBISE, purée d'*oignons**.

SOUFFLÉS, apprêts de cuisine composés d'éléments cuits, mis généralement en purée, liés de jaunes d'œufs, additionnés des blancs battus en neige très ferme, dressés en timbales ou cassolettes beurrées et cuits au four.

Les soufflés d'abats, crustacés, fruits, gibier, jambon, volaille, etc., sont indiqués par ordre alphabétique à mesure du traitement de ces différents éléments.

SOUPES ET POTAGES. Les soupes et les potages sont des aliments semi-liquides composés d'éléments nutritifs et aromatiques. Ils se servent au début du repas, de préférence le soir.

● POTAGES CLAIRS

bouillon gras. Bouillon de *pot-au-feu* finement passé.

bouillon de l'impératrice Marie-Louise. Bouillon de pot-au-feu dans lequel est ajouté, 1 heure avant la fin de la cuisson, une demi-poule rôtie et rissolée au four.

bouillon de veau. 500 g de jarret de veau, 2 carottes, 2 navets, 2 poireaux, 10 g de sel, cuits pendant 2 heures, à petits bouillonnements, dans 2 litres d'eau et finement passés avant emploi.

bouillon de volaille. Une poule ou 2 pigeonneaux, 2 carottes, 2 navets, 2 poireaux, 10 g de sel, cuits pendant 1 h 30 dans 2 litres d'eau.

● CONSOMMÉS

Les consommés sont des bouillons de viandes, de volailles, de gibier ou de poissons, concentrés et liés au beurre, à la crème, aux jaunes d'œufs ou au tapioca. Par exemple, si on ne sert que le bouillon du pot-au-feu, passé, réduit et lié au tapioca, il prend le nom de *consommé*. Il en est de même pour les différentes recettes de potages, qui peuvent s'appeler *potages, consommés, crèmes* ou *veloutés* selon la façon dont ils sont réduits et présentés.

consommé aux mousserons. V. *champignons.*

crème de laitue. Cœurs de laitues cuits dans du bouillon et passés au moulin à légumes. Au moment de servir, on ajoute quelques cuillerées de *sauce Béchamel**.

velouté normand. 4 blancs de volaille rôtie, 10 amandes mondées, 2 jaunes d'œufs cuits durs, une tasse de crème fraîche, 1 litre de bouillon de veau ou de poule. Piler les blancs au mortier en même temps que les amandes et les jaunes d'œufs, mouiller avec un peu du bouillon, passer au tamis et tenir au chaud. Faire chauffer le restant du bouillon, le verser dans la soupière, ajouter la purée de volaille et des petits croûtons de pain frits au beurre.

● POTAGES LIÉS

potage alsacien. Faire roussir à sec dans une casserole à fond épais 4 cuillerées à soupe de farine, délier peu à peu avec de l'eau chaude jusqu'à consistance un peu épaisse, laisser bouillir 10 minutes, saler, poivrer et lier dans la soupière avec un bon morceau de beurre ou de la crème. Ajouter de petits croûtons de pain frits au beurre.

potage Argenteuil. 500 g de têtes d'asperges coupées en petits morceaux, 90 g de beurre, 2 cuillerées de farine, 2 cuillerées de crème et un jaune d'œuf. Faire fondre la moitié du beurre avec la farine, lier peu à peu avec l'eau bouillante salée, ajouter les asperges et faire cuire doucement pendant une demi-heure; passer au tamis et lier dans la soupière avec la crème et le jaune d'œuf.

potage à la Condé. 500 g de haricots rouges, un gros oignon et 40 g

SOU

de beurre. Faire cuire longuement les haricots, mis à tremper dès la veille dans 2 litres d'eau, sel, poivre et oignon. Passer au tamis. Remettre la purée quelques minutes sur le feu et servir dans la soupière avec le beurre et des croûtons frits au beurre.

potage Crécy. 4 belles carottes bien rouges, 4 pommes de terre, 2 navets, 60 g de beurre, 3 cuillerées à soupe de crème fraîche, un peu de cerfeuil haché, croûtons frits au beurre et 2 litres d'eau. Faire revenir au beurre tous les légumes, coupés finement, mouiller avec l'eau, saler, poivrer et laisser cuire 1 heure. Passer au tamis et lier dans la soupière avec le beurre et la crème. Ajouter le cerfeuil et les croûtons frits.

potage au cresson. Comme le potage à l'oseille, servi avec des croûtons frits au beurre.

potage aux fèves. 250 g de fèves décortiquées, 3 pommes de terre, un oignon, 35 g de beurre et un peu de crème. Faire cuire les fèves, les pommes de terre et l'oignon dans de l'eau bouillante salée et poivrée, passer au moulin à légumes et lier dans la soupière avec la crème et le beurre.

potage aux haricots blancs. Comme ci-dessus, sans décortiquer les haricots.

potage julienne. 3 carottes, 3 navets, 2 poireaux, 5 pommes de terre, un petit cœur de céleri coupé finement, une poignée de petits pois écossés et de haricots verts émincés, une poignée de fèves décortiquées et une poignée de petits oignons blancs. Faire revenir tous ces légumes dans du beurre, mouiller avec 2 litres d'eau chaude, saler, poivrer et laisser cuire trois quarts d'heure. Ajouter du beurre dans la soupière.

potage aux lentilles. Comme le potage aux haricots blancs*.

potage aux navets. Une dizaine de navets nouveaux, une poignée de petits pois, 2 ou 3 petits oignons blancs, beurre et cerfeuil haché. Couper finement les navets et les oignons, les faire cuire dans de l'eau salée et poivrée avec les petits pois pendant 35 minutes. Servir avec un bon morceau de beurre et le cerfeuil.

potage à l'oseille. Une poignée d'oseille, 2 ou 3 grosses pommes de terre farineuses, du beurre, un peu de crème fraîche ou de lait. Faire revenir l'oseille dans du beurre jusqu'à ce qu'elle soit en purée. Y verser 1 litre d'eau et les pommes de terre coupées en morceaux, saler et poivrer. Faire cuire une demi-heure, passer au moulin à légumes et lier dans la soupière avec le beurre et la crème.

potage aux pissenlits. V. *pissenlit.*

potage aux pois cassés ou **potage Saint-Germain.** Comme le *potage aux fèves**. A la saison on fait le potage Saint-Germain avec des petits pois frais.

potage au tapioca. Verser dans du bouillon en ébullition autant de cuillerées de tapioca que l'on a de convives et laisser bouillir 15 minutes, en tournant pour que le tapioca ne forme tapon en fond de casserole.

potage à la tomate. 3 grosses tomates bien mûres, 4 ou 5 pommes de terre, un bouquet garni, 2 gousses d'ail, un oignon, un éclat de laurier. Faire cuire dans de l'eau bouillante salée et poivrée, passer au tamis et servir avec un morceau de beurre et un peu de crème fraîche.

potage velours. Ajouter à un litre de purée Crécy un demi-litre de consommé au tapioca un peu serré.

potage au vermicelle ou **aux petites pâtes.** Comme le *potage au tapioca**.

• SOUPES

soupe bretonne. 300 g de haricots blancs, 1 litre d'eau, un gros oignon, 2 tomates, un éclat de laurier, 45 g de beurre et un demi-litre de lait. Faire cuire les haricots dans de l'eau salée, avec les tomates, coupées en morceaux, l'oignon et le laurier; passer au tamis, lier avec le lait bouillant et le beurre, et verser dans la soupière sur de minces tranches de pain rassis.

soupe aux fèves. Comme le potage aux fèves, en le tenant plus clair et en versant dans la soupière sur de minces tranches de pain rassis.

soupe à l'oignon et au fromage. 6 gros oignons émincés, 70 g de beurre, 100 g de gruyère râpé et du pain en tranches minces grillées au four. Faire dorer fortement, sans laisser brûler, les oignons émincés dans la moitié du beurre. Mouiller avec de l'eau chaude, saler, poivrer et laisser cuire longuement à petit feu. Verser dans la soupière, où ont été disposées les tranches de pain grillées, intercalées de couches de râpé, et le restant du beurre. Attendre un peu avant de servir pour que le pain soit bien trempé. Lorsqu'on dispose d'une marmite en terre, il est encore mieux de faire gratiner la soupe au four; elle prend alors le nom de *gratinée*. On peut l'améliorer en employant, au lieu d'eau, le bouillon de cuisson de n'importe quels légumes verts ou secs.

soupe à l'oseille. Comme le potage à l'oseille, mais en trempant sur des minces tranches de pain rassis.

soupe aux poireaux et pommes de terre. 3 gros poireaux, 6 pommes de terre et 35 g de beurre. Couper les poireaux et les pommes de terre en petites lamelles et les faire cuire dans de l'eau avec sel et poivre pendant 1 heure. Verser dans la soupière sur de minces tranches de pain rassis et le morceau de beurre.

soupe au potiron. 750 g de potiron, 3 grosses pommes de terre farineuses, un litre et demi de lait, 3 morceaux de sucre et du sel. Couper en morceaux potiron et pommes de terre, faire cuire trois quarts d'heure dans de l'eau salée pour qu'il ne reste plus de bouillon en fin de cuisson. Passer au moulin à légumes, ajouter le lait bouillant et le sucre, et verser dans la soupière sur de minces tranches de pain rassis.

tourin blanchi. 2 gros oignons émincés, 3 gousses d'ail écrasées, une cuillerée à soupe de graisse d'oie, une cuillerée de farine rase et 2 œufs. Faire revenir l'oignon et l'ail dans la graisse d'oie sans laisser brûler, saupoudrer de farine, tourner et mouiller aussitôt avec un litre et demi d'eau bouillante; saler, poivrer et laisser bouillir 15 minutes. Avant de servir, « blanchir » le tourin en pochant dedans les 2 blancs d'œufs, qu'on laisse s'éparpiller dans le bouillon, puis lier celui-ci avec les jaunes d'œufs et verser dans la soupière sur de grandes mais minces tranches de gros pain rassis. Mettre le couvercle et laisser « couffir » (tremper) un bon moment.

• SOUPES-REPAS

Ces soupes demandent une cuisson très prolongée, mais, comme elles forment à elles seules tout un repas (entrée, plat de résistance et légume) et qu'elles « cuisent toutes seules », ceci rattrape cela. On sert d'abord le bouillon sur de minces tranches de pain grillées au four, puis la viande dressée sur les légumes, avec accompagnement de cornichons, moutarde ou gros sel.

hochepot. Mettre dans une marmite une queue de bœuf coupée en tronçons, 1 kg de poitrine de bœuf, 500 g d'épaule de mouton, 500 g de lard salé, 2 pieds de porc crus coupés en morceaux et une oreille de porc laissée

entière, couvrir largement d'eau froide et faire bouillir. Ecumer, saler, poivrer et faire cuire 2 heures à petit feu. Ajouter alors un cœur de chou coupé en deux, quelques carottes, poireaux et un gros oignon émincé, et laisser encore bouillir trois quarts d'heure. Servir le bouillon avec quelques légumes et à part le restant des légumes et les viandes.

pot-au-feu. Un morceau de bœuf de 1 kg environ, dans les plates côtes, un morceau dans le gîte à la noix ou la culotte, un os à moelle, 3 belles carottes, 3 gros poireaux, 3 navets, 2 oignons colorés au four, 3 gousses d'ail, un bouquet de persil, thym, laurier, céleri et un clou de girofle. Placer dans la marmite viandes et os, couvrir largement d'eau froide et faire partir à grand feu. Ecumer soigneusement et ajouter les légumes, les aromates, du gros sel et du poivre. Baisser alors le feu et laisser cuire très doucement, à petits frémissements, pendant 5 heures.

potée alsacienne. Comme la *potée périgourdine* avec : 1 kg de lard fumé, un chou bien pommé, 500 g de haricots blancs, 10 pommes de terre, 3 carottes, 3 poireaux, une branche de céleri, un gros oignon, 2 fortes cuillerées de graisse d'oie, 15 g de sel, quelques grains de poivre et une dizaine de baies de genièvre.

potée auvergnate. Comme la *potée périgourdine*, avec 500 g de lard salé, un jarret de veau, 4 côtelettes de porc salées, un chou de Milan, 6 carottes, un gros oignon piqué d'un clou de girofle, 2 gousses d'ail écrasées, 3 poireaux liés en botte, quelques tiges de bette, un petit cœur de céleri en branches, 4 ou 5 navets et un morceau de rave, en ajoutant, une demi-heure avant la fin de la cuisson, un bon farci (v. *potée périgourdine*) enveloppé dans des feuilles de chou, que l'on sert découpé

en tranches en même temps que les viandes et les légumes.

potée bourguignonne. Comme la *potée périgourdine* avec 500 g de petit salé, 6 saucisses longues, 250 g de lard fumé, un chou, 3 grosses carottes, 3 navets, une dizaine de pommes de terre, un oignon piqué d'un clou de girofle, un bouquet de persil, thym, laurier et quelques grains de poivre.

potée limousine. Toujours même cuisson, avec 1 kg de petit salé, 6 chipolatas, un chou bien pommé et mêmes légumes et aromates que pour les autres potées.

potée périgourdine. 1 kg de petit salé, un gros saucisson de ménage, 6 cervelas, un gros chou pommé, 3 carottes bien rouges, 3 poireaux liés en botte, 3 navets, un morceau de rutabaga ou de rave, un gros oignon piqué d'un clou de girofle, 3 gousses d'ail, un bouquet de thym et persil, et, selon la saison, un morceau de potiron ou une poignée de fèves fraîches décortiquées. Faire blanchir 10 minutes à l'eau bouillante le chou coupé en quatre et débarrassé de son trognon, le mettre dans la marmite avec les autres légumes, les aromates et le petit salé. Couvrir d'eau et faire cuire 2 heures à petit feu ; ajouter le saucisson de ménage et les cervelas, et faire cuire encore 1 heure. Ajouter une dizaine de pommes de terre coupées en quartiers et laisser mijoter 30 minutes. Ne pas saler à cause de la charcuterie et ne poivrer qu'en fin de cuisson. Lorsqu'on ajoute un « farci » à la potée, on le met à cuire dans le bouillon, au-dessus des légumes, en même temps que les pommes de terre.

le farci. Un gros morceau de pain trempé dans du lait et pressé, un gros morceau de lard gras ou de jambon de pays finement haché et relevé de fines herbes, d'ail, d'échalotes, de sel

et de poivre, le tout lié avec un œuf et roulé en une grosse boule qu'on enveloppe dans des feuilles de chou préalablement passées dans de l'eau bouillante pour qu'elles s'étalent plus facilement. Ficeler et faire cuire dans le bouillon de la potée une demi-heure avant de servir avec la soupe, après l'avoir découpé en tranches.

poule au pot. V. *poule.*

● SOUPES DE POISSON, CRUSTACÉS OU MOLLUSQUES

bisque d'écrevisses. V. *écrevisses (bisque d').*

bisque de crabes. Se prépare comme la bisque d'écrevisses, en réservant quelques petits morceaux de chair pour la garniture de la bisque.

bisque de homard. Se prépare toujours de la même manière, en employant du homard de desserte, ses déchets de carapace et de pinces, ainsi que ses pattes.

bouillabaisse. V. *bouillabaisse.*

bourride. V. *bourride.*

potage aux moules. V. *moules.*

soupe aux huîtres. 18 huîtres portugaises, 1 litre de lait, une tasse de crème fraîche, 2 jaunes d'œufs, sel, poivre et croûtons de pain frits au beurre. Ouvrir les huîtres et verser leur contenu, mollusques et eau, dans une casserole ; faire prendre un bouillon, éloigner du feu et laisser pocher 5 minutes. Egoutter les huîtres, passer l'eau de cuisson, la poivrer et ajouter un peu de sel si nécessaire. Verser dedans le lait bouillant, lier avec les jaunes d'œufs et la crème, ajouter les huîtres, réchauffer sans laisser bouillir et verser dans la soupière sur les croûtons de pain.

● SOUPES ET POTAGES EN SACHETS

L'industrie des conserves a mis au point toute une gamme de potages concentrés, en boîtes ou en sachets, d'un usage très pratique. Le mode d'emploi est indiqué sur chaque emballage. On peut améliorer la présentation ou le goût de ces soupes et potages en leur ajoutant au dernier moment et selon les cas une chiffonnade de cerfeuil, d'estragon, ou de ciboulette, du fromage râpé, l'eau de cuisson d'un légume, un œuf dur écrasé, quelques crevettes décortiquées, du poulet froid de desserte coupé en petits cubes ou un peu de crème fraîche.

SOUS-NOIX, morceau charnu se trouvant sous la noix des animaux de boucherie.

SPAGHETTI, sorte de macaroni de très petit calibre et sans trou, long et fin, qui se prépare comme le *macaroni**.

SPATULE, ustensile de cuisine, généralement en bois, servant à tourner les sauces et à mélanger les diverses compositions.

SPRAT, poisson de mer du même genre que la sardine, mais plus petit. — Les sprats se vendent généralement fumés ou marinés, et se servent tels quels en hors-d'œuvre. Frais, ils se préparent comme les *sardines**.

STEAK, tranche de bœuf prise dans la tête d'aloyau. — Se fait cuire comme le *bifteck**.

STÉRILISER, détruire les microbes et arrêter la fermentation des aliments enfermés dans des boîtes ou des bocaux grâce à la stérilisation de ceux-ci dans de l'eau bouillante (100 °C) ou dans un autoclave (102 à 120 °C).

SUCRE, substance douce et agréable extraite de la canne à sucre ou de la betterave. — Il se présente sous diverses formes :

sucre candi. Sucre cuit dans de l'eau et cristallisé en petits blocs par

évaporation lente. Il est employé pour la fabrication des vins de Champagne, pour la préparation des boissons, des liqueurs et de certaines confiseries.

sucre cristallisé. Premier sucre obtenu après extraction. Le *sucre cristallisé blanc* est utilisé pour la préparation de confitures et de pâtes de fruits. Le *sucre cristallisé roux* est de qualité inférieure parce qu'il contient encore de 10 à 16 p. 100 de mélasse; sa couleur rousse est due aux impuretés, et, contrairement à ce que certains croient, il ne présente aucun intérêt vitaminique. Le sucre roux de betterave est même impropre à la consommation en raison de la forte proportion de potasse qu'il renferme.

sucre glace. Sucre blanc réduit en farine par broyage. Il sert surtout pour la fabrication des bonbons et le glaçage de pâtisseries.

sucre en morceaux. Le sucre en morceaux comporte deux qualités : le *sucre raffiné*, qui est obtenu après purification du sucre cristallisé et moulage, alors qu'il est encore chaud et humide; c'est un sucre ne dégageant aucune odeur, qui se dissout entièrement dans l'eau; son grain est net et brillant, d'une blancheur parfaite; le *sucre aggloméré*, non raffiné, mis en morceaux par pression.

Les numéros du sucre en morceaux correspondent à des différences de poids et de taille :

— Les n^{os} 1 et 2 existent surtout en sucre de luxe à gros cristaux;

— Le n° 3 désigne des morceaux d'environ 7 g; il comporte 142 morceaux au kilo;

— Le n° 4 désigne des morceaux d'environ 5 à 6 g selon les marques; il comporte de 170 à 200 morceaux au kilo.

Le *fondant* est un sucre chauffé et travaillé à la spatule; il sert pour le glaçage des bonbons et des pâtisseries.

La *cassonade* est un sucre contenant encore de la mélasse; elle ne peut être avantageusement employée que pour la cuisson des pommes, auxquelles elle communique un goût particulier.

sucre (cuisson du). Le sucre, en cuisant avec de l'eau, prend une consistance plus ou moins épaisse sous l'influence de l'ébullition, donc de l'évaporation. On donne aux différents degrés de cette cuisson un nom particulier.

20 degrés Baumé	:	à la nappe.
25 —	:	petit lissé.
30 —	:	grand lissé.
32 —	:	petit perlé.
33 —	:	perlé.
35 —	:	grand perlé.
37 —	:	soufflé.
38 —	:	grand soufflé.
39 —	:	cassé ou boulé.
40 —	:	grand boulé.
44 —	:	sucre d'orge.
48 —	:	caramel.

Au degré « caramel », le sucre prend une couleur brunâtre et une odeur caractéristique. Si on prolonge la cuisson, le sucre brûle et devient charbon.

EMPLOI DU PÈSE-SIROP

Pour connaître avec précision le degré de cuisson du sucre, on se sert d'un petit appareil appelé *pèse-sirop*, qui se compose d'un tube en fer blanc et d'un densimètre spécial supportant une chaleur très élevée. On verse le sirop à peser dans le tube en fer-blanc, puis on y plonge le densimètre, passé préalablement à l'eau pour que le sirop ne s'y colle pas, on attend que l'oscillation s'arrête et on lit le degré accusé.

sucres employés en confiserie et pâtisserie :

sucre d'anis. Faire sécher à la bouche du four 60 g d'anis vert enve-

loppé dans un papier, le piler finement au mortier avec 500 g de sucre en morceaux, passer au tamis fin et conserver dans un petit bocal hermétiquement fermé.

sucre de gingembre. Comme le sucre d'anis.

sucre vanillé. Piler finement au mortier 60 g de vanille hachée avec 500 g de sucre en morceaux.

Nota. — Lorsqu'on achète du sucre parfumé tout prêt, il faut se méfier des appellations fantaisistes comme « sucre vanilliné », par exemple, qui désigne un sucre non parfumé avec de la vanille, mais avec un produit chimique rappelant son odeur.

SUER (FAIRE), donner en vase clos une première cuisson, dans du beurre ou une autre matière grasse, à une pièce de boucherie ou à une volaille jusqu'à ce qu'à la surface de celles-ci perlent des gouttes de jus.

SULTANE (A LA), apprêt caractérisé par un apport de pistaches. ‖ Velouté de volaille terminé au beurre de pistaches, qui se prépare comme le beurre d'amandes. (V. **amandes** [*beurre d'*].)

SUPRÊME, apprêt délicat comportant les blancs d'une volaille, des filets de sole, des darnes de saumon ou des escalopes de ris de veau.

SURLONGE, morceau de bœuf situé avant le train de côtes et correspondant aux trois premières vertèbres dorsales, entre le paleron et le collier. (V. *bœuf.*)

SURMULET, poisson de mer. — Se prépare comme le *rouget**.

T

TAMISER, passer de la farine dans un tamis de soie ou une fine passoire pour qu'elle soit légère et débarrassée de ses grumeaux.

TALMOUSE, apprêt à base de fromage, cuit dans des moules cannelés à tartelettes foncés de *pâte à tarte**, doré au jaune d'œuf, parsemé de gruyère coupé en lames et cuit au four. — Les talmouses se préparent aussi avec des épinards étuvés au beurre et du fromage, avec de la pâte à *ramequin** couchée en forme de choux, et saupoudrées de lames de fromage. La *quiche** lorraine est une sorte de talmouse au fromage dans laquelle on pique avant cuisson des petits cubes de lard maigre ou de jambon.

TANCHE, poisson d'eau douce à chair assez délicate, surtout employée comme élément de *matelote**.

TAPIOCA, fécule extraite des racines du manioc. — Le tapioca sert à préparer des potages et des entremets.

TARTE, pâtisserie formée d'une croûte en pâte garnie de fruits ou de crèmes.

tarte aux abricots. *Foncer* un moule à tarte fortement beurré d'une *pâte à tarte** abaissée sur un demicentimètre d'épaisseur en laissant dépasser un peu de pâte pour former crête. Etendre dans le fond une couche de sucre en poudre et ranger

TAR

dessus les abricots, partagés en deux, placés symétriquement les uns à côté des autres, en commençant par le bord de la tarte pour finir au centre. Saupoudrer largement de sucre en poudre, rouler le rebord de la pâte pour former dentelure, dorer au jaune d'œuf et faire cuire 35 minutes à four moyen.

tarte à l'ananas. Faire cuire la pâte à *blanc** et la garnir de demi-tranches d'ananas au sirop, rangées sur un fond de *crème pâtissière**.

tarte aux cerises. Tarte garnie de cerises dénoyautées, saupoudrées de sucre et masquées, une fois la tarte cuite, de gelée de groseille ou de framboise.

tarte aux fraises. 750 g de fraises, 500 g de *pâte à tarte**, un peu de sucre en poudre. Abaisser la pâte sur un demi-centimètre d'épaisseur, la poser dans le moule beurré, couper régulièrement le bord en formant crête et garnir l'intérieur d'un papier beurré et de petits cailloux bien propres. Dorer le tour au jaune d'œuf et faire cuire à four chaud pendant 30 minutes. Retirer cailloux et papier, les remplacer par des fraises préalablement lavées, égouttées et épluchées. Verser sur le tout un peu de sirop fait avec une dizaine de fraises cuites dans du sucre en poudre, écrasées et passées.

tarte aux framboises. Comme la *tarte aux fraises**.

tarte aux groseilles à maquereau. Comme la *tarte aux abricots**.

tarte aux mandarines. Préparer une tarte cuite à blanc comme il est dit pour la *tarte aux fraises**. Eplucher les mandarines, séparer les quartiers en enlevant les petites parties blanches et les pépins, préparer un sirop épais avec du sucre et un peu d'eau, y verser quelques gouttes de jus de citron, puis les quartiers de mandarines. Laisser prendre un bouillon, égoutter les quartiers, faire réduire le sirop et le mettre à refroidir. Ranger les quartiers de mandarines dans la tarte et arroser avec le sirop.

tarte à l'orange. La préparer comme la *tarte aux mandarines**.

tarte aux pêches. Comme la *tarte aux abricots**.

tarte aux poires. Déposer la pâte dans le moule beurré comme il a déjà été dit. Y ranger symétriquement des lamelles de poires se chevauchant un peu, en commençant par le tour et en terminant par le centre. Saupoudrer largement de sucre en poudre, dorer le tour au jaune d'œuf et faire cuire à four chaud pendant 35 minutes.

tarte aux pommes. Procéder comme il est dit ci-dessus.

tarte aux prunes. Comme la *tarte aux abricots**.

tarte aux pruneaux. La préparer comme la *tarte aux abricots**, en remplaçant ceux-ci par de gros pruneaux trempés 12 heures à l'avance dans de l'eau et débarrassés de leurs noyaux.

tarte aux noix. V. *noix*.

tarte à la rhubarbe. Déposer la pâte dans le moule beurré comme il a déjà été dit. Ranger dessus des bâtonnets de rhubarbe serrés les uns contre les autres en se chevauchant un peu, en commençant par le bord et en finissant par le centre. Saupoudrer largement de sucre en poudre, garnir le dessus de bandelettes de pâte entre-croisées, dorer au jaune d'œuf et faire cuire 1 heure à four chaud.

TARTELETTES, petites tartes se préparant comme les grandes, moulées dans des petits moules de forme ronde ou de barquettes. — Elles se garnissent également de fruits divers, de crèmes ou autres compositions sucrées ou salées.

TENDE DE TRANCHE, partie interne de la cuisse des animaux de boucherie.

TERRINE, ustensile de terre muni d'un couvercle, servant à faire cuire dans le four des viandes, des poissons et surtout des pâtés. — Les recettes des terrines de foie, de canard, de lapin, etc., sont indiquées par ordre alphabétique.

TÊTE D'ALOYAU, partie du *bœuf** se trouvant à l'extrémité de la culotte.

THON, poisson de mer à chair très estimée. — Se prépare comme l'*esturgeon**.

thon à l'huile. Thon en boîte conservé dans de l'huile.

thon (rouelle de) frais rôtie au four. Saler et poivrer la tranche de thon, l'arroser de beurre et la faire cuire au four, comme un rôti de veau, en l'arrosant souvent de son jus. La servir avec des pommes de terre tournées en gousses et légèrement sautées au beurre, accompagnée du fond de cuisson du poisson déglacé et de quartiers de citron.

THYM, plante aromatique très employée comme condiment.

TILLEUL (BOISSON DE). V. *boissons de ménage.*

TIMBALE, récipient creux de différentes tailles, en métal ou en porcelaine à feu, dans lequel on dresse divers mets en sauce.

timbale (dresser en). Dresser une préparation cuite dans une timbale au lieu d'un plat : *timbale de macaroni.* — On dresse aussi certains mets dans une timbale en croûte cuite à l'avance dans un moule à charnières à rebords assez élevés : *timbale de volaille, de ris de veau, de champignons ou de truffes.*

timbale à la milanaise. Timbale garnie de *macaroni à la milanaise.*

TOAST, tranche de pain de mie taillée plus ou moins mince, de forme carrée ou rectangulaire.

TOMATE, fruit rouge d'une plante potagère qui possède de nombreuses variétés.

tomates (confiture de). Voir *confitures.*

tomates farcies. Choisir de grosses tomates bien rondes, de forme régulière, et retirer un chapeau assez épais du côté opposé au pédoncule. Les vider de leur eau et de leurs graines à l'aide d'une petite cuiller ou en pressant la tomate dans la main, et assaisonner l'intérieur de sel et de poivre. Ranger les tomates dans un plat beurré et les farcir d'une farce maigre (mie de pain, ail, oignon et persil hachés liés avec du beurre et un œuf), ou d'une farce grasse de chair à saucisse, de viande de desserte ou de jambon additionnée de mie de pain et condimentée d'ail et de persil hachés. Monter la farce en dôme, arroser d'huile et faire cuire au four.

tomates farcies de homard à la mayonnaise. Plonger vivement de belles tomates bien rondes dans de l'eau bouillante, retirer la peau, enlever une tranche du côté du pédoncule, vider l'eau et les pépins. Dresser chaque tomate sur une feuille blanche de laitue, remplir l'intérieur de chacune d'elles d'un morceau de homard et recouvrir de mayonnaise épaisse et bien relevée. Saupoudrer de cerfeuil et d'estragon hachés, et maintenir au frais jusqu'au moment de servir.

tomates farcies à la langouste ou au saumon. Se préparent comme ci-dessus.

tomates farcies à la parisienne. Avec *farce fine** mélangée

à un salpicon de truffes et champignons étuvés au beurre.

tomates farcies à la provençale. Avec farce d'oignon, d'ail et de persil.

tomates (fondue de). V. *fondue.*

tomates (gratin de) et d'aubergines. Ranger dans un plat à gratin beurré des tomates coupées en morceaux et des tranches d'aubergines rissolées au beurre. Saler, poivrer et saupoudrer de chapelure. Arroser de beurre fondu ou d'huile et faire gratiner au four.

tomates (pain de). Ajouter 6 œufs battus à 500 g de purée de tomates très serrée, assaisonner et verser dans un moule rond largement beurré. Faire pocher au four dans un bain-marie. Laisser reposer quelques instants avant de démouler. Lorsque les pains de tomates sont destinés à une garniture, les dresser dans des moules à darioles.

tomates (purée de). La préparer comme la *sauce tomate**, en la faisant réduire jusqu'à ce qu'elle devienne très épaisse.

tomates (salade de). Echauder les tomates, les peler et les couper en rondelles en enlevant les pépins ; les éponger et les dresser dans un ravier ou un saladier. Les assaisonner d'huile, de vinaigre, de sel et de poivre, et saupoudrer de cerfeuil et d'estragon hachés.

tomate (sauce). V. *sauce.*

TOPINAMBOUR, excellent légume, d'un goût très fin, rappelant celui du fond d'artichaut. — Ces tubercules doivent être utilisés dès leur arrachage, car ils sèchent en vieillissant et prennent un goût très désagréable. Les laver et les brosser à grande eau ; les éplucher et les faire cuire à l'eau bouillante salée en les retirant dès

qu'ils deviennent tendres, car ils s'écrasent vite. Une fois cuits et égouttés, les topinambours se préparent comme des pommes de terre : à l'anglaise avec beurre fondu et persil haché, au jus, sautés, à la crème, au fromage, en beignets ou en salade.

TÔT-FAIT (pâtisserie), mélange de 250 g de farine, de 250 g de sucre en poudre, d'une pincée de sel, d'un peu de zeste de citron râpé et de 4 œufs, auxquels on ajoute en dernier 250 g de beurre fondu. — Verser la préparation dans un moule à manqué beurré et faire cuire au four, à chaleur modérée, pendant 45 minutes.

TOURNEBROCHE, broche actionnée automatiquement, jadis à la main, de nos jours à l'électricité.

TOURTE (pâtisserie), sorte de flan ou de tarte en *pâte feuilletée**, de forme ronde, garnie d'un apprêt sucré ou salé.

tourte aux abricots. Beurrer la tourtière, la garnir de *pâte feuilletée** à 6 tours, saupoudrer le fond de sucre et ranger dessus des moitiés d'abricots bien mûrs. Dorer le rebord de pâte et faire cuire au four, à bonne chaleur, pendant 35 minutes.
Napper le dessus de marmelade d'abricots diluée d'un peu de sirop et passée au tamis.

tourtes de fruits divers. Se préparent comme ci-dessus, en garnissant de fruits crus (ananas en tranches, cerises dénoyautées, mirabelles dénoyautées, pommes ou poires en lamelles), saupoudrés de sucre à mi-cuisson. Les fruits des tourtes aux framboises, aux fraises et aux raisins ne sont mis dans la tourte qu'après sa cuisson à *blanc**. On les arrose de gelée de groseille ramollie par un léger chauffage.

TOURTEAU. V. *crabe.*

TOURTIÈRE, moule rond, en tôle, servant à la cuisson des tourtes.

TRAVAILLER, remuer avec une cuiller en bois ou un fouet une sauce, une purée, une farce ou une préparation quelconque pour assurer son mélange parfait.

TRIPES. Par tripes s'entendent non seulement les boyaux du porc et du mouton, mais aussi différentes parties de l'estomac du bœuf : la panse, ou gras-double, le réseau, ou millet ou caillette, le feuillet, ou bonnet, la franchemule et le mésentère, replis du péritoine, qui maintient les différentes parties des intestins.

Les tripes sont en règle générale vendues nettoyées, dégorgées et blanchies.

tripes à la bourgeoise. Un morceau de gras-double de 35 cm au carré, 500 g de champignons de couche émincés, 10 gros oignons, 10 échalotes, une cuillerée à soupe de câpres, une forte poignée de mie de pain, 150 g de beurre et une cuillerée à soupe de persil haché. Hacher les oignons et les échalotes, et les faire revenir doucement dans une partie du beurre, y ajouter les champignons et laisser cuire jusqu'à évaporation de l'humidité. Y ajouter la mie de pain, le reste du beurre, le persil haché, du sel et du poivre. Etendre sur un torchon propre le morceau de gras-double, côté feuilleté en dedans, et mettre au milieu le hachis préparé. Rabattre les bords par-dessus et les coudre pour que la roulade ne puisse pas se défaire en cuisant. Passer à l'œuf, puis à la chapelure et faire cuire sur le gril pendant 45 minutes en retournant plusieurs fois pendant la cuisson et en arrosant de beurre fondu. Débrider et servir très chaud avec une *sauce Robert** relevée de moutarde.

tripes à la mode de Caen. 2 kg de tripes, 2 pieds de veau, un demi-litre de vin blanc sec, 2 belles carottes bien rouges, 2 gros oignons, un bouquet garni, 4 clous de girofle, un os de jambon, une forte poignée de panne fraîche coupée en dés, sel, poivre et poudre des quatre épices. Les tripes ayant été grattées, nettoyées et échaudées, ainsi que les pieds, les mettre à dégorger quelques heures dans de l'eau fraîche vinaigrée, puis les blanchir à l'eau bouillante et les couper en morceaux. Les placer dans une grande cocotte en terre avec carottes et oignons en rondelles, os de jambon, panne et épices indiqués, mouiller à hauteur avec le vin blanc et de l'eau, couvrir hermétiquement et faire cuire au four pendant au moins 4 heures.

tripes ou **gras-double à la lyonnaise.** 2 kg de tripes fraîches, 2 kg de gros oignons blancs, 4 cuillerées à soupe d'huile, 100 g de beurre, sel, poivre, vinaigre et 5 litres de *court-bouillon** bien relevé. Ebouillanter les tripes, les couper en lanières et les faire cuire 2 heures dans le court-bouillon. Emincer les oignons et les faire cuire dans une grande poêle avec le beurre et l'huile ; lorsqu'ils sont régulièrement dorés, y ajouter les lanières de tripes épongées et faire rissoler. Vérifier l'assaisonnement, ajouter un filet de vinaigre et saupoudrer de persil.

TRONÇON, morceau coupé plus long que large : *tronçons d'anguilles, de salsifis,* etc.

TROUSSER, ficeler les membres d'une volaille ou d'un gibier afin de les maintenir en place pendant la cuisson.

TRUFFE, champignon souterrain, au parfum exquis, vivant en symbiose sur les racines de certains arbres : chêne,

châtaignier, noisetier. — Le dépistage des truffes se pratique à l'aide de chiens ou de cochons spécialement dressés.

La reine des truffes, la plus estimée, est la truffe noire du Périgord; celles de Cahors, de Nérac et de Marteil sont également très bonnes.

Viennent ensuite la truffe rouge de la Côte-d'Or, la truffe violette de Bourgogne et de Champagne, et la truffe blanche du Piémont; cette dernière, ayant un léger parfum d'ail, est surtout consommée crue, détaillée en fines lamelles.

Les truffes communiquent aux mets auxquels elles sont ajoutées un parfum délicat; elles sont surtout employées pour « truffer » volaille et gibier, pour condimenter les sauces, œufs et ragoûts. De nos jours, vu leur prix élevé, elles ne sont que très rarement employées seules; il faut toutefois citer les :

truffes sous la cendre. Les laver et les brosser vivement sous un jet d'eau, les éplucher, les saler, les poivrer, les arroser de cognac et les enfermer chacune dans une mince barde de lard gras, puis dans un papier d'aluminium fermé bien hermétiquement. Ainsi enveloppées, les ranger dans une tourtière placée dans l'âtre sur de la cendre mêlée de braises incandescentes; recouvrir de cendre et de braises, et faire cuire pendant 45 minutes.

truffes en pâte. Eplucher finement les truffes, les assaisonner de sel et de poivre, et les envelopper chacune dans une mince barde de lard gras, puis les enrouler dans une abaisse ronde de *pâte feuilletée** en pinçant les bords de façon à ce que ces derniers se soudent bien.

Dresser sur plaque beurrée, dorer au jaune d'œuf et faire cuire à four chaud pendant une vingtaine de minutes.

TRUITE, reine des poissons d'eau douce. — On distingue la *truite de rivière, de ruisseau* ou *de torrent,* la plus estimée, à chair blanche et délicate; la *truite saumonée,* ou *truite de Dieppe* ou *de mer,* à chair orangée, qui, comme le saumon, remonte les fleuves à l'époque du frai; la *truite arc-en-ciel,* élevée en pisciculture; et la *truite dite de lac,* qui vit dans les eaux profondes et atteint une très grande taille, mais dont la chair est moins fine que celle de la truite de rivière.

Préparation. Vider et nettoyer les truites sans attendre; pour cela, les inciser sur toute leur longueur, retirer les entrailles et enlever d'un coup d'ongle le long filet rouge (rein de la truite) qui se trouve le long de l'arête dorsale. Laver les poissons à l'eau froide, les éponger et les préparer d'une des façons suivantes.

truites aux amandes. Les saler et les poivrer intérieurement, les ranger dans un plat beurré, les arroser de beurre fondu et de jus de citron, et les faire cuire 10 minutes à four chaud. Saler, poivrer, couvrir de filets d'amandes mondées et passer de nouveau au four pendant 10 minutes. Saupoudrer de persil haché.

truites au bleu. Dès que les truites sont vidées et parées, les arroser de vinaigre et les plonger dans un court-bouillon très relevé et vinaigré. Les laisser pocher doucement à courts bouillonnements pendant 10 minutes. Les égoutter, les dresser sur serviette, les garnir de bouquets de persil et de quartiers de citron et servir avec une *sauce béarnaise*.*

truites farcies. Piler les laitances des truites avec quelques échalotes, des fines herbes hachées, de la mie de pain, du sel et du poivre, ajouter une poignée de champignons de couche hachés étuvés au beurre et lier avec

un œuf. Il faut que cette farce soit de consistance assez ferme ; en remplir les poissons et envelopper chacun d'eux dans une feuille de papier sulfurisé beurré. Ranger dans un plat, mouiller de vin blanc sec, saler, poivrer et faire cuire à four chaud pendant 20 minutes. Sortir les truites du papier, les ranger sur un plat chaud et les arroser du jus de cuisson lié au beurre.

truites à la normande. Ranger les truites dans un plat beurré, les parsemer de noisettes de beurre, saler, poivrer et faire cuire 20 minutes au four. Arroser de calvados chauffé dans une cuiller et faire flamber sur la table.

TUILES AUX AMANDES (pâtisserie). Travailler ensemble dans une terrine 125 g d'amandes hachées, 125 g de sucre en poudre et un blanc d'œuf, ajouter une pincée de farine tamisée, bien mêler et poser la pâte par petits tas espacés sur une plaque beurrée et farinée. Faire cuire à four très doux pendant une dizaine de minutes. Les tuiles sont cuites dès que leur bord commence à jaunir légèrement. Les retirer une à une à l'aide d'une spatule et les poser immédiatement sur le rouleau à pâtisserie afin qu'en les appuyant avec la main elles prennent une forme de tuile. Les laisser refroidir et les ranger dans une boîte en fer-blanc jusqu'au moment de les servir pour qu'elles restent bien croustillantes.

tuiles aux noisettes. Elles se font comme les tuiles aux amandes, en remplaçant ces dernières par 125 g de noisettes passées quelques instants dans le four jusqu'à ce qu'elles commencent à jaunir, ce qui permet de retirer aisément la pellicule brune qui les recouvre, avant de les hacher.

TURBOT, grand poisson de mer plat, à chair blanche, ferme, feuilletée et très savoureuse. — Les yeux du turbot sont placés sur le côté du corps qui est de couleur brun jaunâtre et parsemé de petites taches noires et blanches. L'autre côté du turbot est uniformément blanc. Toutes les recettes données pour la *barbue** conviennent pour le turbot.

TURBOTIÈRE, *poissonnière** de forme carrée, munie d'une grille à poignée et servant pour la cuisson du turbot et des autres poissons plats.

U

URANOSCOPE, poisson de la Méditerranée, plus communément appelé *rascasse.* — Sa chair est très médiocre, et il n'est guère employé que pour la préparation de la *bouillabaisse.*

UTILISATION DES RESTES, art d'employer des viandes de desserte en *émincés,* en hachis ou en boulettes et des restants de légumes comme fonds de potages.

V à Z

VACHERIN, entremets composé d'une couronne de meringues montées les unes sur les autres sur une abaisse ronde de *pâte à foncer** sucrée, formant ainsi une sorte de grande timbale que l'on décore à la poche avec de la pâte à meringue, puis que l'on fait sécher à four doux sans laisser prendre couleur et que l'on garnit, une fois refroidie, d'une crème *Chantilly**, d'une *glace à la vanille** ou autre, ou de *pâte à bombe** glacée.

VAIRON, petit poisson d'eau douce à reflets olivâtres. — Se prépare comme le *goujon**.

VANILLE, gousse d'une orchidée grimpante originaire du Mexique, cultivée dans diverses régions tropicales. — La vanille a un parfum très doux et suave, et est couramment employée en pâtisserie et en confiserie.

VANNEAU, oiseau de passage, dont la tête est surmontée d'une petite huppe. — Se prépare comme la *bécasse**.

VANNER, remuer une sauce pendant son refroidissement pour la lisser et empêcher qu'il ne se forme une peau à sa surface.

VEAU. La meilleure viande de veau provient d'un animal âgé de 2 à 3 mois, ayant été nourri exclusivement au lait; lorsque le veau est plus jeune, la viande est fade, blanchit en cuisant, est molle, gélatineuse et peu nutritive; lorsqu'il est plus âgé, la chair est foncée, dure et devient grise en cuisant.

Les morceaux du veau sont classés par catégories.

Première catégorie :
cuisseau : noix, sous-noix, rouelle, quasi, escalopes et fricandeau;
longe : avec ou sans rognons;
carré couvert : côtelettes premières;
talon de rouelle.

Deuxième catégorie :
carré découvert : basses côtes;
épaule;
poitrine, ventre et tendron.

Troisième catégorie :
collier, collet, bas de carré;
jarret.

● ACHAT. Choisir une viande ferme, blanc légèrement rosé tirant sur le gris clair, à graisse blanche satinée, serrée, et d'une odeur de lait frais. Rejeter une chair flasque, molle, spongieuse, qui est l'indice d'un début d'altération, ou une chair rougeâtre, qui prouve que le veau a reçu une alimentation autre que du lait : herbe, tourteaux.
Compter 150 g de viande par personne, 175 avec os.

● TEMPS DE CUISSON
DE LA VIANDE DE VEAU :

à l'eau : 1 heure par livre;
au four : une demi-heure par livre;
en grillades : 3 à 4 minutes de chaque côté;
en ragoûts : 1 h 30.
braisée, à l'étouffée : 2 heures.

● LES ABATS DE VEAU

Ils sont bien plus fins et délicats que ceux de bœuf; on distingue, par ordre

de qualité : les ris (glandes de la gorge), les rognons, le foie, la cervelle, les amourettes, la langue, le cœur, la tête, le mou, ou poumon, et les pieds.

les amourettes

Les amourettes, ou moelle épinière du veau, ont une grande similitude avec la cervelle. Elles s'accommodent comme elle et entrent dans les garnitures de croûtes, vol-au-vent, bouchées, timbales et tourtes.

Préparation. Faire dégorger les amourettes dans de l'eau froide pendant 2 heures, les débarrasser de la membrane épaisse qui les recouvre et les faire cuire dans un *blanc** pendant une dizaine de minutes. Les égoutter, les laisser refroidir et les couper en tronçons.

amourettes froides en salade. Cuites, refroidies et détaillées en morceaux comme il est dit ci-dessus, les amourettes sont servies en hors-d'œuvre, assaisonnées de mayonnaise ou de vinaigrette.

cervelle

La cervelle de veau est un mets très fin. La choisir bien blanche, d'une odeur fraîche et agréable, d'une apparence brillante, comme nacrée à sa surface.

Préparation. La faire tremper 2 heures dans de l'eau froide et la « limoner » (retirer la fine pellicule de peau qui l'entoure ainsi que les parcelles de sang qui s'y attachent). La plonger dans de l'eau bouillante salée, couvrir, éloigner du feu et laisser pocher pendant 10 minutes. Egoutter et accommoder d'une des façons suivantes.

cervelle à l'anglaise. Couper en tranches une cervelle pochée et refroidie, les faire mariner 20 minutes dans de l'huile avec du poivre, du sel et du jus de citron, les *paner à l'anglaise** et les faire frire au beurre.

cervelle en beignets. Couper en morceaux une cervelle dégorgée, blanchie et épongée, les tremper dans de la pâte à frire, puis dans de la friture bien chaude, les égoutter et les servir entourés de persil avec une *sauce tomate.*

cervelle au beurre. Faire dégorger, cuire, égoutter, couper en morceaux, étuver au beurre, relever d'un jet de citron, saler, poivrer et servir sur croûtons frits.

cervelle au beurre noir. Faire cuire comme il a déjà été dit, égoutter, détailler en tranches, ranger sur plat chaud et arroser de *beurre noir**.

cervelle à la bourguignonne. Comme ci-dessus, nappée de *sauce bourguignonne**.

cervelle en garniture. Comme les amourettes, la cervelle, ébouillantée, égouttée, refroidie et coupée en morceaux, entre comme élément de garniture des croûtes, vol-au-vent, bouchées, timbales et tourtes.

cervelle (pain de). Couper en morceaux une cervelle pochée et égouttée, la faire étuver au beurre sans colorer, la laisser refroidir et la piler au mortier en incorporant 50 g de beurre, un petit bol de béchamel, 4 œufs, mis un à un, du sel, du poivre et une pointe de muscade râpée. Verser dans un moule à soufflé beurré et faire cuire au bain-marie, dans un four chaud, pendant 40 à 45 minutes. Servir sans attendre avec une *sauce tomate**.

cœur de veau.

cœur de veau à l'anglaise. Détailler le cœur en tranches épaisses de 1 cm, les saler, les poivrer, les badigeonner de beurre fondu, les recouvrir de mie de pain fraîche et les faire cuire sur le gril à feu doux. Les dresser sur plat rond en alternant avec des tranches de bacon grillées au beurre, garnir

de *pommes de terre à l'anglaise* * et arroser de beurre *maître d'hôtel* *.

cœur de veau aux carottes. Laisser le cœur entier après l'avoir un peu pressé pour faire tomber le caillot de sang qui se trouve à l'intérieur. Piquer le cœur de lardons épicés de sel et de poivre, mettre un bon morceau de beurre dans une cocotte, y ajouter 100 g de lardons maigres, une dizaine de petits oignons ou 2 ou 3 gros oignons coupés en quartiers et 6 ou 8 carottes en rondelles, faire dorer et y placer le cœur. Le faire revenir de tous les côtés, ajouter un bouquet garni, du sel, du poivre et un petit verre de cognac, puis 2 verres d'eau. Couvrir et laisser cuire doucement pendant 2 heures. Pendant ce temps, éplucher, laver et faire cuire à l'eau bouillante salée 1 kg de carottes coupées en rondelles. Les égoutter et les ajouter au cœur une demi-heure avant la fin de la cuisson.

cœur de veau rôti entier. L'assaisonner de sel et de poivre, l'arroser d'huile et d'un filet de citron, puis le laisser macérer pendant 2 heures. L'envelopper dans une toilette de porc et le faire rôtir au four ou à la broche pendant 30 à 45 minutes selon sa grosseur. Servir avec le jus de cuisson déglacé.

cœur de veau sauté au beurre. Couper le cœur en tranches épaisses de 1 cm, faire fortement chauffer du beurre dans une poêle et y faire cuire les tranches de cœur comme des biftecks. Saler, poivrer et dresser sur plat chaud ; déglacer le fond de cuisson, verser sur le cœur et saupoudrer de persil.

foie de veau.

foie de veau à la Bercy. Couper le foie en tranches un peu épaisses, les assaisonner de sel et de poivre, les fariner et les faire cuire vivement sur le gril ou au beurre dans une poêle.

Dresser sur plat chaud et arroser de beurre *Bercy* *.

foie de veau à la bordelaise. Comme ci-dessus, en faisant revenir les tranches de foie dans du beurre. Dresser avec des tranches de jambon de Bayonne sautées au beurre et arroser d'une *sauce bordelaise rouge*.

foie de veau à la bourgeoise. Se fait cuire entier comme le *bœuf à la bourgeoise* *, en comptant seulement 1 heure de cuisson.

foie de veau à la bourguignonne. Le foie de veau, coupé en tranches épaisses, est cuit comme l'entrecôte de *bœuf* * sautée à la bourguignonne.

foie de veau en brochettes. Le foie, détaillé en morceaux carrés de 3 cm de côté, est vivement raidi au beurre, salé, poivré, et enfilé sur des brochettes en métal, en alternant les morceaux de foie de morceaux de lard maigre de même grosseur, blanchis et épongés. Le tout, badigeonné de beurre fondu et saupoudré de mie de pain fraîche, est cuit sur le gril et servi avec un *beurre maître d'hôtel* *.

foie de veau à la lyonnaise. Détailler le foie en minces aiguillettes, les assaisonner, les fariner et les faire vivement sauter au beurre. Les dresser en timbale et les couvrir d'oignons émincés sautés au beurre, liés de quelques cuillerées de *fond de veau* réduit et arrosés dans la poêle d'un filet de vinaigre. Saupoudrer de persil haché.

foie de veau (pain de). Le foie, paré et pilé cru, est mêlé du tiers de son poids de *panade de pain* * et d'un tiers de beurre, le tout bien travaillé ensemble dans un mortier en y ajoutant 5 jaunes d'œufs, mis un à un, 30 g de sel, 2 cuillerées à soupe de champignons et de truffes hachés, et une de velouté pour 500 g de foie. Verser la préparation dans un moule rond beurré et faire cuire au four, dans un bain-marie, pendant 45 minutes environ.

Laisser reposer quelques instants avant de démouler. Servir avec une sauce tomate.

foie de veau à la poêle. Couper le foie en tranches un peu épaisses, les fariner et les faire cuire au beurre, dans une poêle, comme les escalopes ; elles doivent rester un peu saignantes. Les saler, les poivrer et les servir arrosées d'un jet de citron et de beurre fondu.

foie de veau rôti. Larder le foie de lardons salés, poivrés, assaisonnés de persil haché et de cognac. L'envelopper dans une *crépine** de porc et le ficeler. Le faire cuire à la broche ou au four pendant 20 minutes, saler à mi-cuisson et déglacer le jus de la lèchefrite avec un peu de vin blanc.

foie de veau (soufflé de). Piler au mortier 500 g de foie de veau préalablement cuit en braisé avec 75 g de beurre et 2 décilitres de béchamel très épaisse, assaisonner de sel, poivre et épices, passer au tamis, ajouter 3 blancs battus en neige, verser dans un moule rond beurré et faire cuire 20 minutes à four modéré.

fraise de veau

Membrane qui enveloppe les intestins du veau. Avant de l'employer, on la fait cuire au blanc comme la *tête de veau**, on l'éponge dans un linge et on la coupe en morceaux.

fraise de veau frite. La couper en morceaux carrés, les paner à l'œuf et à la mie de pain, et faire frire à grande friture brûlante. Egoutter et servir avec une *sauce piquante** ou une *sauce à la diable**.

fraise de veau à la lyonnaise. Détailler la fraise de veau, cuite et épongée, en lanières assez minces, les faire sauter à la poêle dans du beurre, les assaisonner de sel et de poivre, et ajouter 4 fortes cuillerées à soupe d'oignons émincés et étuvés au beurre ; mélanger, faire cuire ensemble jusqu'à ce que les lanières de fraise soient rissolées, arroser dans la poêle d'un filet de vinaigre et saupoudrer de persil.

fraise de veau à la poulette. Détailler la fraise, cuite et égouttée, en petits morceaux. Les mettre à mijoter quelques minutes dans une *sauce poulette** aux champignons et dresser en timbale.

langue de veau

La langue de veau est bien plus tendre et fine que la langue de bœuf. La parer et la faire dégorger pendant plusieurs heures dans de l'eau froide, l'éponger, puis la dépouiller de la peau blanche qui la recouvre. On applique à la langue de veau les mêmes apprêts que ceux qui sont indiqués pour la langue de *bœuf**.

mou de veau

Le couper en gros morceaux et le préparer à la poulette, en ragoût ou à la bourguignonne, comme la fressure d'agneau.

pieds de veau

Les pieds de veau se trouvent dans le commerce tout blanchis et prêts à être employés. Les faire cuire 2 heures dans un *fond blanc** comme la *tête de veau**. Ils sont ensuite accommodés comme les pieds de *mouton**. On peut aussi les servir à *l'indienne*, avec une *sauce au carry**, à *l'italienne*, détaillés en morceaux et mis à mijoter dans une *sauce à l'italienne**, et à *la tartare*, détaillés en morceaux, *panés à l'anglaise**, frits à grande friture et servis avec une *sauce tartare**.

ris de veau

Faire d'abord tremper les ris de veau dans de l'eau fraîche renouvelée plusieurs fois, puis les débarrasser de toutes les petites peaux et parties rouges qui les enserrent ; plonger les ris dans de l'eau froide salée, les mettre sur le feu, les égoutter dès les premiers bouillons et les rafraîchir aussitôt à l'eau froide courante. Les

égoutter, les parer et les mettre sous presse entre deux linges avec, sur le dessus, une planchette surmontée d'un poids. Lorsqu'ils sont refroidis, les découper en morceaux ou en escalopes et les préparer d'une des façons suivantes.

ris de veau à la bouquetière. Couper le ris en larges tranches, les saler, les poivrer, les fariner et les faire revenir dans la poêle avec du beurre. Les dresser sur plat chaud et les entourer de bouquets de pointes d'asperge étuvées au beurre, le tout parsemé de truffes en lames et arrosé de beurre de cuisson des ris.

ris de veau braisés. Les ranger dans une sauteuse *foncée* de couennes de lard, d'oignons et de carottes finement émincés et revenus au beurre. Saler, poivrer et faire suer à couvert, à chaleur douce. Mouiller d'un peu de vin blanc et faire cuire 20 minutes en arrosant souvent avec le *fond de cuisson*.

ris de veau braisés à blanc. Se préparent comme ci-dessus, mais en mouillant avec quelques cuillerées de *fond blanc** au lieu de vin.

ris de veau aux champignons. Couper les ris en tranches, les faire revenir au beurre en même temps que quelques dés de lard de poitrine maigre, saler, poivrer et ajouter des petits champignons de couche étuvés au beurre. Mouiller légèrement de vin blanc sec et laisser cuire à petit feu pendant 8 à 10 minutes. Servir sur plat chaud, entouré de croûtons frits au beurre.

ris de veau à la crème. Les couper en escalopes et les faire doucement dorer au beurre 4 ou 5 minutes de chaque côté, saler, poivrer, arroser d'un petit bol de crème fraîche, laisser chauffer sans bouillir et verser dans un plat chaud.

ris de veau à la financière. Clouter le ris de truffes et de langue à l'écarlate, le faire doucement étuver dans un petit *fond brun** et le servir avec une garniture *financière** et une *sauce financière**.

ris de veau grillés. Badigeonner les ris de beurre fondu après les avoir assaisonnés de sel et de poivre, les faire griller à feu doux et les servir avec une garniture de légumes verts ou secs, champignons sautés, nouilles, risotto, etc., servie avec *sauce maître d'hôtel**, *à la diable**, *italienne**, *piquante** ou *Robert**.

ris de veau à la maréchale. Coupés en escalopes, farinées, vivement revenues au beurre et servies avec garniture de têtes d'asperges et de lames de truffe revenues au beurre, arrosées du beurre de cuisson.

ris à la Périgueux. Revenus au beurre, servis avec lames de truffe et *sauce Périgueux** relevée au madère.

rognons de veau

Les dégraisser, les couper en deux et enlever la partie dure et blanche du milieu.

rognons de veau à la Bercy. Badigeonner chaque moitié de rognon de beurre fondu, saler, poivrer, rouler dans de la mie de pain, cuire sur le gril et servir avec une *sauce Bercy**.

rognons de veau en brochette. Couper les rognons en morceaux réguliers, assaisonner de sel et de poivre, enfiler sur des brochettes en métal, en alternant de morceaux carrés de lard de poitrine maigre blanchis et égouttés, ou de tranches de bacon passées au beurre, arroser de beurre fondu, paner à la mie de pain fraîche et faire cuire sur le gril à feu vif. Servir avec une sauce *maître d'hôtel** ou une *sauce Bercy**.

rognons de veau aux champignons. Comme les *ris de veau aux champignons**.

rognons de veau au madère. Couper les rognons en tranches, les faire revenir à l'huile, les égoutter et jeter la cuisson. Mettre un bon morceau de beurre dans une sauteuse, y faire raidir les rognons et les égoutter; mettre une cuillerée de farine à leur place et la faire colorer; mouiller avec du jus de veau et du madère, saler, poivrer, remettre les rognons, couvrir et laisser mijoter 2 minutes. Lier au beurre et saupoudrer de persil.

rognons de veau sautés. Les faire sauter comme ci-dessus, et les servir saupoudrés d'ail et persil hachés.

tête de veau
La tête de veau s'achète généralement dégorgée et désossée. La faire cuire dans un fond blanc bouillant composé de 3 litres d'eau, dans laquelle ont été déliées 3 cuillerées à soupe de farine et 20 g de sel. Ajouter 2 gros oignons piqués chacun d'un clou de girofle, un bouquet de persil, du thym, une petite feuille de laurier, une branche de céleri, 2 grosses carottes bien rouges coupées en rondelles et 200 g de graisse de veau coupée en dés ou hachée. Cette graisse, en fondant, formera sur le dessus du liquide une couche grasse qui empêchera la tête de veau de noircir.

tête de veau à l'anglaise. La tête de veau, cuite entière, sans être désossée, dans un fond blanc comme il est dit ci-dessus, est servie en même temps qu'un gros morceau de lard bouilli et une *sauce aux fines herbes**.

tête de veau frite. Comme la *fraise de veau**.

tête de veau aux olives. Détailler en morceaux de la tête de veau déjà cuite et la faire mijoter quelques instants dans une *sauce demi-glace** au madère avec des olives dénoyautées.

tête de veau à la poulette. Détaillée en morceaux, comme les *pieds de mouton à la poulette**.

tête de veau avec sauces diverses. La tête de veau, cuite à blanc, se sert *chaude* avec : *sauce à la diable**, *aux fines herbes**, *piquante**, *Robert** ou *ravigote**; froide avec : *sauce gribiche**, *rémoulade** ou *tartare**. *Chaude ou froide*, elle se sert avec une sauce vinaigrette.

● ACCOMMODEMENT DU VEAU

veau (blanquette de). Epaule, poitrine ou basses côtes, coupées en morceaux carrés et cuites selon les principes indiqués à *blanquette**.

veau (brochettes de). Se préparent comme les brochettes d'*agneau de lait**.

veau (côtes de). Les faire sauter au beurre et les servir arrosées de leur fond de cuisson déglacé, ou les faire cuire sur le gril et les servir avec une *maître d'hôtel**.

veau (côtes de) bonne femme. Les faire revenir au beurre dans une casserole en terre, saler, poivrer et ajouter des lardons blanchis et rissolés, des petits oignons glacés et une douzaine de petites pommes de terre nouvelles légèrement sautées au beurre jusqu'à mi-cuisson. Couvrir la casserole et laisser mijoter 10 minutes dans le four.

veau (côtes de) au carry. Les faire sauter au beurre, saler, poivrer et ajouter une cuillerée à soupe d'oignon haché étuvé au beurre et une pincée de poudre de carry. Couvrir et laisser mijoter quelques minutes. Dresser sur plat chaud, arroser du fond de cuisson déglacé au vin blanc et à la crème, et servir avec du *riz à l'indienne**.

veau (côtes de) charcutière. Comme les côtes de *porc** charcutière.

veau (côtes de) chasseur. Comme les côtelettes de *mouton** chasseur.

veau (côtes de) à la crème.
Sautées au beurre et nappées du fond
de cuisson déglacé à la crème fraîche.

veau (côtes de) avec garnitures diverses. Les côtes de veau,
braisées en sauteuse ou en casserole
en terre avec petits oignons et lardons
blanchis et rissolés au beurre, sont
servies avec des garnitures de légumes
verts ou autres : champignons sautés
au beurre, endives braisées, fonds
d'artichauts étuvés au beurre, haricots
verts, purée d'oignons soubise, salsifis, etc.

veau (côtes de) à la milanaise. Aplaties, assaisonnées de sel
et de poivre, panées au parmesan râpé
mélangé de mie de pain, cuites au
beurre et servies avec du *macaroni à
la milanaise**.

veau (épaule de). Toutes les recettes données pour l'épaule de *mouton** désossée conviennent pour l'épaule de veau.

veau (escalopes de). Toutes les
recettes données pour les côtes de
veau sont applicables aux escalopes.

veau (escalopes de) à l'anglaise. Les aplatir légèrement, les
*paner à l'anglaise**, les faire sauter
au beurre et les servir avec du *beurre
noisette**.

veau (escalopes de) à l'anversoise. Sautées au beurre, dressées sur croûtons frits et servies avec
garniture de jets de *houblon** à la
crème.

veau (filet de). Se fait cuire entier
comme le filet de *bœuf** ou coupé en
escalopes.

veau (fricandeaux de). Tranches minces coupées dans le fil de la
noix de veau, que l'on fait étuver au
beurre et que l'on sert avec les mêmes
garnitures que celles qui sont indiquées
pour les côtes de veau.

veau (jarret de). Coupé en
rouelles, braisées dans un *fond** additionné de tomates, servies avec un filet
de citron et saupoudrées de persil.

veau (jarret de) à la provençale. Coupé en rouelles, assaisonnées
de sel et de poivre, revenues à l'huile,
mêlées à des oignons hachés étuvés
au beurre et à des tomates pelées,
épépinées et concassées, condimentées
d'ail écrasé et mouillées de vin blanc.
Cuites à couvert pendant 30 minutes.

veau (longe de). Désossée, roulée, garnie du rognon, la longe se fait
cuire braisée, poêlée ou rôtie et se sert
accompagnée de têtes d'asperges,
champignons, petits pois, endives,
épinards, pâtes ou riz.

veau (matelote de). Sauté de
veau déglacé au vin rouge, additionné
de petits oignons et de champignons
sautés au beurre.

**veau (médaillons et noisettes
de).** Médaillons et noisettes sont
détaillés dans le filet de veau et se
traitent comme les escalopes.

veau (noix et sous-noix de).
La noix est la partie charnue placée
sur le dessus de la cuisse du veau. La
sous-noix se trouve en dessous de la
noix. Ces deux pièces, piquées de fins
lardons, sont traitées par braisage,
poêlage ou rôtissage (v. *méthodes
et procédés culinaires*, p. 6). On les
sert avec les mêmes garnitures que les
côtes de veau.

veau (paupiettes de). Elles se
préparent avec de minces escalopes
prises dans la noix, que l'on aplatit
avant de les rouler sur elles-mêmes
après les avoir masquées d'une farce
quelconque, truffée ou non, puis que
l'on fait cuire braisées à court mouillement.

veau (poitrine de). Se prépare
désossée, farcie et braisée très doucement pendant 3 heures.

La farce la plus couramment employée pour la préparation des paupiettes et de la poitrine farcie se compose de : 850 g de chair à saucisse mêlée à 100 g d'oignon haché fondu au beurre, une cuillerée de persil haché, sel, poivre et épices, le tout lié à l'œuf.

veau (quasi et rouelle de). Pris dans la cuisse du veau, cuits à l'étuvée dans du beurre et servis avec mêmes garnitures que celles qui sont indiquées pour la noix de veau.

veau (ragoût de). Se prépare comme le ragoût de mouton*, avec des morceaux pris dans l'épaule, la poitrine ou le collet.

veau (sauté de). Se prépare avec les mêmes morceaux que le ragoût, rissolés au beurre, déglacés au vin blanc, mouillés de sauces ou fonds divers selon la recette suivie, cuits à couvert pendant 1 heure, puis mijotés 15 minutes avec la garniture choisie : aubergines, champignons, petits pois, tomates pelées, épépinées et concassées, fines herbes, etc.

veau (sauté de) Marengo. Faire revenir les morceaux de veau à l'huile, ajouter une cuillerée à soupe d'oignon haché et une gousse d'ail écrasée, déglacer au vin blanc et mouiller avec 6 décilitres de fond de veau* lié de 2 décilitres de sauce tomate ; saler, poivrer, mettre un bouquet garni et faire cuire à couvert pendant 1 heure. Ajouter 12 petits oignons et 12 champignons de couche sautés à l'huile, et laisser encore mijoter 10 minutes. Dresser en timbale, garnir de croûtons frits au beurre et parsemer de persil.

veau (sauté de) au vin rouge. Comme ci-dessus, en déglaçant avec du vin rouge au lieu de vin blanc.

veau (selle de). Se prépare braisée, poêlée ou rôtie et se sert accompagnée d'une des garnitures indiquées pour la noix de veau.

veau (tendrons de). Extrémités des côtes, coupées en morceaux carrés. Se préparent braisés à court mouillement ou en ragoût comme le ragoût de mouton*.

veau (tendrons de) à la bourgeoise. Préparés comme il est dit ci-dessus, en ajoutant à mi-cuisson 12 petits oignons, 12 petites carottes et 50 g de lard de poitrine en dés, blanchis et rissolés au beurre.

veau (tendrons de) chasseur. Faire poêler au beurre, dresser sur plat chaud, faire revenir dans la poêle 150 g de champignons émincés, déglacer avec 2 décilitres de vin blanc, ajouter 2 échalotes hachées et mouiller avec 1 décilitre de sauce demi-glace* et 1 décilitre de sauce tomate. Laisser bouillir quelques instants, verser sur les tendrons et condimenter de persil, de cerfeuil et d'estragon hachés.

veau (tendrons de) aux épinards. Les faire braiser au beurre et les servir avec le fond de cuisson en même temps que des épinards étuvés au beurre.

veau (tendrons de) à la provençale. Se préparent comme le jarret de veau* à la provençale.

VELOUTÉ. V. sauce.

VENAISON, daim, cerf, sanglier, chevreuil, lièvre et lapin de garenne.

VERJUS, jus acide extrait de raisin non parvenu à maturité.

VERMICELLE, pâtes très fines servant de garniture de potages.

VERT D'ÉPINARD. Se prépare en tordant fortement dans un linge des épinards lavés, égouttés et hachés pour en extraire le jus, que l'on fait réduire dans une petite casserole et

qui sert pour colorer en vert certains éléments : beurre, sauces, etc.

VIDE-POMME, tube en fer, légèrement coupant, servant à enlever le cœur des pommes.

VINAIGRE, produit de la fermentation acétique du vin ou du cidre.

VINAIGRETTE, mélange de vinaigre, huile, sel et poivre, additionné ou non de fines herbes hachées.

VIVE, poisson des sables de plages, de couleur jaunâtre ou rougeâtre, à chair très blanche, fine et estimée, qui s'apprête comme le *merlan**.

VOLAILLE. On englobe sous le vocable *volaille* tous les oiseaux de basse-cour utilisés en cuisine : poule, poulet, pintade, dinde, etc.; *abattis de volaille, chaud-froid de volaille, farce de volaille.*

volaille (purée de). Volaille pochée dans un *fond blanc**, désossée, pilée au mortier et liée avec de la crème. Appelée aussi *purée à la reine.*

volaille (quenelles de). Petites *quenelles** préparées avec une *farce de volaille**.

volaille (timbale de). V. *timbale.*

VOL-AU-VENT, pâtisserie servie en entrée, composée d'une grande croûte en *pâte feuilletée,* dont, une fois cuite, on retire le couvercle et que l'on garnit d'une *garniture financière** ou *marinière**, d'une purée de volaille ou de crustacés, ou de *salpicons** divers.

W X Y Z

WINTERTHUR (A LA), *langouste à la Cardinal**, à laquelle on ajoute du *salpicon* de langouste et des queues de crevettes décortiquées.

XÉRÈS, vin de liqueur venant d'Espagne. — Le xérès se prend en apéritif ou à la fin du repas, mais on l'utilise souvent en cuisine et en pâtisserie.

YAOURT ou **YOGHOURT,** lait coagulé grâce au développement de ferments particuliers, qui donnent au lait des qualités digestives et rafraîchissantes, entravent l'action des bactéries putréfiantes, en même temps qu'ils en font un dessert délicieux. —

On fabrique des yaourts au naturel, en leur laissant le goût communiqué par les ferments, goût rappelant un peu celui de la noix de coco fraîche, ou on les aromatise à l'aide d'essences naturelles : citron, orange, framboise, ananas, voire chocolat, café ou vanille. Le plus souvent, ces essences sont complétées par un colorant naturel rappelant la couleur des fruits dont le parfum est utilisé.

ZESTE, partie extérieure, très colorée et parfumée, de l'écorce des fruits d'agrumes (orange, citron, mandarine, etc.), utilisée pour aromatiser *bonbons, crèmes, entremets, gelées, glaces, pâtisseries, liqueurs* et *sauces.*

Imprimerie Larousse, 1 à 9, rue d'Arcueil, Montrouge (Hauts-de-Seine).
Avril 1970. — Dépôt légal 1970-2e. — No 4762. — No de série Editeur 5022.
IMPRIMÉ EN FRANCE (*Printed in France*). — 75 462-4-70.